베토벤. 음악의 철학

단편들과 텍스트

베토벤. 음악의 철학

단편들과 텍스트

초판 1쇄 발행 2014년 10월 10일

초판 2쇄 발행 2015년 9월 5일

—

지은이 테오도르 W. 아도르노　　**옮긴이** 문병호·김방현

펴낸이 이방원

편 집 김명희·안효희·강윤경·김민균·윤원진　　**디자인** 손경화·박선옥　　**마케팅** 최성수

—

펴낸곳 세창출판사

신고번호 제300-1990-63호

주소 120-050 서울시 서대문구 경기대로 88 냉천빌딩 4층

전화 02-723-8660　　**팩스** 02-720-4579

이메일 sc1992@empal.com　　**홈페이지** http://www.sechangpub.co.kr

—

ISBN 978-89-8411-493-7 93600

가격 39,000원

_ 이 책에 실린 글의 무단 전재와 복제를 금합니다.

이 도서의 국립중앙도서관 출판시도서목록(CIP)은 서지정보유통지원시스템 홈페이지(http://seoji.nl.go.kr)와
국가자료공동목록시스템(http://www.nl.go.kr/kolisnet)에서 이용하실 수 있습니다.
(CIP제어번호: CIP2014027162)

베토벤. 음악의 철학

단편들과 텍스트

테오도르 W. 아도르노 지음
문병호 · 김방현 옮김

세창출판사

"위대한 작가들에서는, 완성한 작품들일지라도 그들이 전 생애에 걸쳐 집필한 미완성 단편들Fragmente이 지닌 묵직함에는 미치지 못한다." 벤야민은 「일방 통행로Einbahnstraße」에서 이렇게 말하였다. 이 아포리즘은 수십 년 후에 아도르노가 베토벤에 대해 쓰고자 원했던 책에 선명하게 각인된 것처럼 울린다. 아도르노가 이처럼 오랫동안 집중하면서 집필하려 한 저작 계획이 별로 없다는 점을 감안한다면, 베토벤 책을 쓰려는 그의 계획은 거의 구애 수준이라고 말할 수 있을 것이다. 더욱이 그렇게 전 생애에 걸쳐 작업이 진행되었으나 비교적 초기 단계에 머물러 있었던 사람도 거의 없었다. 베토벤에 대한 아도르노의 최초 텍스트는 그가 망명을 떠나기 직전인 1934년, 즉 나치 정권 2년째 되던 해에 나오게 되었다. 아도르노는 당시만 해도 베토벤에 대해 한 권의 책을 써야겠다는 생각은 하지 않고 있었다. 아도르노가 스스로 알린 바에 따르면, 그는 1937년 이래로 "베토벤에 관한 철학적 저작"을 쓸 계획을 갖고 있었다. 이에 대해 보존되어 있는 기록으로 가장 오래된 기록은 1938년 초나 또는 여름, 즉 아도르노가 뉴욕으로 이주한 직후의 시기로 거슬러 올라간다. 작업이 나란히 진행되었던 것은 아니지만, 아도르노는 『바그너 시론Versuch über Wagner』과 연결지어 베토벤에 대한 집필 계획을 세웠던 것

으로 보인다. 2년 후인 1940년 6월 아도르노가 부모에게 보낸, 프랑스의 항복을 특별한 화제로 삼은 편지에는 다음과 같은 문장이 들어 있다. "제가 지금 착수하고 있는, 다음의 커다란 작업은 베토벤에 관한 책이 될 것입니다." 개별곡에 대한 스케치 형식에 머물러 있거나 대부분 경우 베토벤 음악의 국면들에 대한 분리된 형태의 메모에 머물러 있는 것이었지만, 베토벤에 관한 작업은 이미 오래전부터 착수되어 있었다. 아도르노에게 항상 해당되는, 연관관계가 있는 텍스트들에 대한 언어적 정리와 함께 비로소 시작되는 원래의 작업은 일단은 시작되지 않고 있었다. 아도르노가 망명자에게 부담으로 다가오는 일상적인 압박감에 시달린 것은 의심의 여지가 없기 때문이었다. 그사이 아도르노가 캘리포니아로 이주해 살았던 1943년 말에도 집필은 시작되기 어려웠다. 당시에 루돌프 콜리쉬Rudolf Kolisch에게 보낸 편지에서 아도르노는 "내가 오랫동안 구상하고 있던 베토벤 책"이라는 말을 꺼내면서 다음과 같이 쓰고 있다. "이 책은 전쟁이 끝난 후 내가 가장 먼저 쓰게 될 책이어야 할 것으로 생각합니다." 그러나 전쟁이 끝나고 프랑크푸르트 암 마인으로 돌아온 이후에도, 작업은 1938년 이래 이미 어느 정도 지속적으로 진행되어온 메모와 스케치 상태에 다시 붙들려 있었다. 이런 작업도 1956년에 급작스럽게 중단되고 만다. 이후에는 몇몇 보충적인 글만이 집필되었을 뿐이다. 1957년 7월 아도르노가 피아니스트이자 베토벤 연구가였던 위르겐 우데Jürgen Uhde에게 보낸 편지에는 탄식이 들어 있었다. "그동안 메모 상태로 쌓여 있는 매우 많은 자료를 가지고 이제 마침내 나의 베토벤 책 집필 작업에 들어갔으면 하는 마음을 갖고 있습니다. 그러나 내가 이 책을 언제 마무리 짓게 될지, 그리고 마무리 지을 수 있을지, 알 길이 없습니다." 1957년 10월 아도르노는 마침내 「미사 솔렘니스Missa Solemnis, 장엄 미사」에 대한 논문 「낯설게 된 대작Verfremdetes Hauptwerk」을

집필하였다. 아도르노는 초고의 구술이 끝난 후 그에게는 아주 이례적인 열정이 들어 있는 메모를 일기에 써 놓는다. "이 정도 작업이라도 된 것에 감사한다."

　그가 이 시기에 베토벤 프로젝트의 실행을 더 이상 생각하지 않고 있었던 것은 분명하다. 그는 1964년에 논문 모음집 『음악의 순간Moments musicaux』에 「미사 솔렘니스」에 관한 논문을 포함시키면서, 서문에 "베토벤에 대해 기획된 철학적 저작"에 대해 다음과 같이 쓰고 있다. "지금까지 이 책이 집필되지 못한 이유는 무엇보다도 특히 저자가 미사 솔렘니스에 투입한 노력에서 항상 반복적으로 좌절하였기 때문이다. 그러므로 저자는 작업에서 부딪힌 여러 어려움을 이미 해결한 것처럼 거짓을 행하지 않고, 최소한 이 어려움의 근거를 명명하고 물음을 정확하게 표현해 보려고 시도하였다." 「미사 솔렘니스」뿐만 아니라 베토벤 음악 전체에 철학적 해석을 부여하는 작업의 어려움의 해결은 아도르노에게는 점점 더 아포리아적aporetisch*인 것으로 다가왔다. 그사이에도 그는 아포리아의 해결을 다시금 희망하였던 시기들을 항상 꿰뚫어 보면서 알고 있었다. 1966년에 행해진, 베토벤의 만년 양식에 관한 자유로운 라디오 강연들은 베토벤을 다룬 그의 마지막 작업이었다. 이 강연들에서 그는 베토벤 책을 쓰려는 계획에 대해서 더 이상 언급하지 않았다. 그러나

* 사실관계 내부에 필연적으로 모순이 내재하고 있지만 그 모순이 해소될 수 없는 상태를 가리킨다. 프랑크푸르크 학파가 제시한 아포리아Aporie의 대표적 예는 개인과 사회의 관계이다. 사회는 개인을 보호하고 개인이 혼자 해결할 수 없는 문제들을 해결하기 위해 조직되었음에도 이러한 기능을 수행하기보다는 개인을 지배하고 심지어는 개인을 절멸시키는, 스스로 독립적으로 된 권력으로서 개인에게 다가오는 현상이 아포리아이다. 아도르노는 그의 모든 저작에서 아포리아 개념을 사용하고 있다. (옮긴이)

죽음을 얼마 남겨두지 않은 1969년 1월 그는 다시금 『베토벤. 음악의 철학』을 그가 완성하려고 의도하고 있었던 8권의 시리즈의 마지막 책으로 내세웠다. 65세가 된 사람이 아직도 8권이라는 적지 않은 책을 쓰려는 생각을 하고 있는 것은 스스로에게 나직하게 조소를 보낼 만한 일이다. 그러나 이것은 자신의 연구 능력에 대한 믿음, 그리고 다른 사람에게서는 사실상 거의 생각할 수 없는 연구 능력에 대한 끈질긴 믿음과 거의 구분될 수 없는 일이다. 베토벤에 대한 저작은 마지막까지도 '집필되지 못하였고', 집필의 시작에도 이르지 못한 상태에 머물렀던 것이다. 이 저작의 준비 작업으로 남긴 유고가 증명하고 있는 것, 즉 소수의 완결된 텍스트를 포함하여 무수히 많은 스케치와 메모가 바로 우리 앞에 놓인 이 책을 하나로 묶고 있다. 이것들은 단편들이다. 그러나 이 단편들에서 저자의 삶 전체에 걸쳐 진행된 작업이 뻗어 있으며, 이것들은 아도르노의 삶 전체를 통해 나온 것이 아니라고 할지라도 그의 삶에서 가장 창조력이 강한 시기에 걸쳐 나온 것들이다.

독자들이 손에 쥔 이 책은 한편으로는 아도르노가 "베토벤"에 대해서 메모한 모든 말을 포괄하고 있으며, 다른 한편으로는, 어떤 경우이든 텍스트 부분에는, 아도르노로부터 나오지 않은 말은 없다. 그럼에도 이 책은 아도르노의 다른 책과 같은 책은 아니다. 완결되고 통합되며 완성된 의미에서의 저작이라는 성격은 아도르노에게는 어울리지 않는다. 이 책은 하나의 저작의 단편으로 머물러 있다. 단편적인 성격은 그의 『미학이론』보다도 비교할 수 없을 정도로 부담스러운 의미로 『베토벤』에게 다가온다. 우리가 『미학이론』을 '커다란 단편Grossfragment'이라는 행복한 말로 명명할 수 있었다면 —이 책은 마지막 작업의 바로 앞에서, 원고를 마지막으로 다듬는 과정의 한복판에서 중단되었다— "베토벤"에 관한

내용이 들어 있는 이 책에서 관건이 되는 것은 '작은 단편들Kleinfragmente'
이다. 다시 말해, 아도르노가 이것들을 하나의 전체로 묶으려고 시도하
지 않은 채, 이렇게 전체로 묶으려는 구성 계획조차 짜지 않았을 것 같
은 상태에서, 작은 단편들에 머물러 있는 최초의 원고가 관건이 되고 있
는 것이다. "베토벤"에 대한 메모들 가운데 독자를 위해 쓰인 것은 없다.
저자는 모든 것을 자기 자신을 위해 쓴 것이다. 그가 결코 이르지 못했
지만 언젠가 본격적인 집필에 이르게 될 경우에 기억을 되살려줄 발판
으로 삼으려 한 것이다. 많은 메모가 단지 프로그램적인 성격을 갖고 있
는 것은 당연한 것이다. 아도르노의 표현을 빌리자면 이것들은 글을 쓰
려 할 때 머릿속에 떠올라서 그 방향을 형식적으로 가리켜 주는 것 이상
이 거의 아니다. 개별적인 생각과 동기들이 이 단계를 넘어서는 곳에서
도, 그리고 부분적으로는 이 단계를 훨씬 넘어서는 곳에서도, 추구해야
할 길을 이미 찾아 걸어갔다기보다는 가야 할 길을 일반적으로 스케치
하고 있는 정도에 머물러 있다. 아도르노는 '정돈되지 않은 것'을, 즉 단
순한 인상이나 착상에 머물러 있는 많은 것을 인쇄된 저작으로 내놓는
것을 결코 허용하지 않았을 것이다. 그는 자신이 매번 무슨 생각을 갖고
있는지 또는 무엇을 의도하는지를 **알고 있었으며, 독자는** 이것을 찾아내
려고 노력해야만 할 것이다. 독자는 이 책을 읽을 때 아도르노가 여기서
말을 하고 있기는 하지만 독자에게 말하는 것이 아니라는 점을 항상 기
억해야 한다. 더 나아가 독자는 단순히 암시된 것, 때로는 사적인 관용
어로 메모된 것을 모든 사람에 의해 이해되는 언어로 번역해야 한다. 아
도르노의 모든 텍스트는 그것의 수용에서 독자들에게 노력을 요구하고
있는바, 우리 앞에 놓인 베토벤-단편들에 대해서는 그 수용에서 더욱
긴장의 강도를 높이는 노력이 필요하다.

　아도르노는 편집자에게 그의 베토벤-단편들은 베토벤 음악에 대한

경험을 적은 일기라고 특징지은 적이 있었다. 우리가 음악을 듣고 연주하며 악보나 음악에 대해 읽는 습관을 갖게 되는 순서가 우연적이듯이, 아도르노가 이런 음악 활동에 대해 해명해 나가는 순서도 역시 우연적이다. 추상적인 시간의 흐름이 경험적으로 일어난 일을 매일 우리에게 전해주듯이, 스케치의 순서도 연대순으로 작성된 아도르노의 메모 노트에서 추상적 시간 흐름의 우연성과 닮아 있다. 편집자는 이 책을 인쇄하면서 연대순에 따른 배열 순서를 유지하지 않았고, 그 자리에 독자적인 배열 순서를 택하였다. 아도르노가 계획하였던 책을 썼더라면 그 자신이 아마도 행했을 것 같은 방식으로 자료를 조직하는 것은 시도하지 않았다. 그 대신에 베토벤에 대해 존재하는 메모들은, 그것들이 존재하지 않은 책에 대한 관계에서 항상 단편적이고 잠정적으로 보인다고 할지라도, 메모들에 내재적인 구조나 논리를 엿듣는 방식으로 배열되었다. 독자들에게 제공된 메모들의 배열은 이러한 구조를 가시화시킨 하나의 시도인 것이다. 벤야민이 오해되었던 역사적 현상들이 "해독 가능한 상태에 도달하는 것Zur-Lesbarkeit-Gelangen"을 시간적으로 발생하는 것으로서 다루었듯이, 단편 상태로 머물러 있는 텍스트들이 해독 가능하게 되는 것, 즉 공간에서 산출되어 해독 가능하게 되는 것이 존재한다. 이것은, 전래되는 단편들과 초고들이 **사물에 따라** 속하게 되는 성좌적 배열 안으로 들어가게 될 경우에 비로소 해독 가능하게 되는 하나의 기호이다. 반면에 이러한 기호는 발생사적인 순서에서는 판독되지 않은 채 머물러 있을 수도 있다. 이 책이 택하고 있는, 아도르노의 베토벤 단편들에 대한 배열을 함에 있어서, 편집자는 저자가 성취할 수 없었고 이로 인해 항상 지체되었던 것을 보충하려고 하지 않는다. 오히려 이 배열은 연대순 배열의 배후에 존재하는 논리를 강조하기 위하여 만화경처럼 우리 앞에 놓인 것을 확실하게 가져오려고 노력하고 있다. 아도르노 철학은

그 시작부터 다음과 같은 처리법을 과제로 꿰뚫고 있었다. "철학의 요소들이 대답으로서 해독될 수 있는 형태에 이를 때까지 철학의 요소들을 변화되는 성좌적 배열로 가져가 본다. 이러는 동안에도 물음이 동시에 사라지지만 이렇게 성좌적 배열로 가져가 보는 것이다." 『베토벤. 음악의 철학』이 택하고 있는 처리법은 아도르노의 철학에 부합하지 않는 것은 아니다. 이 책에 실려 있는 베토벤 단편들 하나하나가 베토벤에 대한 미집필된 책에 못지않게 답변을 요구하는 질문을 담고 있듯이, 단편들이 객관적으로 서로 형성하고 있는 성좌적 배열이 이 책을 대체할 수도 없으며 질문에 대답할 수도 없다. 그러나 성좌적 배열이 '대답으로서 해독 가능하게 되는' 형태를 하나로 결합시킴으로써, 성좌적 배열은 물음을 아도르노의 의미에서 '사라지게' 할 수는 있을 것이다.

베토벤에 관한 아도르노의 단편들을 배열시킴으로써 스스로 서술하게 되는 형태나 답변에는 소수의 텍스트들도, 즉 아도르노가 완결하였으며 이 책에서 단편들과 함께 다시 제시되는 텍스트들도 덧붙여 속해 있다. 아도르노는 1964년의 한 대화에서 완결된 텍스트들을 그의 베토벤 책에 대한 '할부금'이라고 명명한 적이 있었다. 당시 출판된 논문인 「베토벤의 만년 양식」에 대해 아도르노는 이 논문이 『파우스트 박사』의 8장과의 연관 때문에 독자들로부터 주목받을 수도 있을 것"이라고 쓴 바 있다. "베토벤"에 대한 아도르노의 다른 부분들도 거의 적지 않은 정도로 이러한 주목을 받고 있다. 그 밖에도, 이 논문보다 뒤에 나온 논문도 「낯설게 된 대작」이란 이름으로 이미 준비되어 있었다. 『음악사회학 입문』에도 베토벤에 바치는 부분이 명확히 포함되어 있으며, 이에 대해 아도르노는 계획하고 있는 베토벤에 관한 책을 부분적으로 선취하는 것이라고 말한 바 있다. 편집자는 베토벤의 음악과 사회와의 매개에 대한 부분, 그리고 베토벤 교향곡법에 대한 부분을 음악사회학 입문으로

부터 발췌하여 이 책에 통합하였다. 이어서 몇 개의 텍스트를 덧붙였다. 피아노를 위한 만년의 「바가텔」, 작품126에 대한 텍스트를 먼저 들 수 있다. 이 텍스트는 만년 양식에 대한 논고와 거의 같은 시기에 집필되었지만 출판되지 않았고, 아도르노도 기억하지 못하고 있던 것이다. 아울러 『충실한 연습 지휘자*Getreue Korrepetitor』로부터 발췌된 하나의 글, 그리고 『미학이론』에 넣기 위해 세상을 떠나기 직전에 집필된 두 개의 단편이 추가되었다. 이 텍스트들이 모두 베토벤 프로젝트 자체의 구성에서 자리를 차지할 만한 것들이었다. 반면에 이것들과는 다른 세 개의 연구가 있는데, 베토벤 책에 속하는 것과는 조금은 거리가 있는 연구이다. 그렇다고 포기되어야 할 연구들이 아니기 때문에 편자는 이것들을 부록에 덧붙였다. 이 책에는 방대한 주석이 붙어 있다. 주석은 베토벤에 대한 아도르노의 이론이 충분히 전개되지 못한 채 머물러 있다고 할지라도 이 이론을 가능한 한 분명하게 보여주는 데 도움이 된다. 주석에는 아도르노가 메모들에서 언급한 문헌적인 자료들과 역사적인 자료들이 일단은 전달되어 있다. 출처와 참조를 제시하는 것은 베토벤 프로젝트에 대해서 통합적인 것들이다. 그러므로 폭넓은 인용이 불가피하였다. 아도르노가 매번 무엇에 관련시키고 있는지, 또는 무엇을 암시하고 있는지 해명할 수 없는 자리의 경우 그가 그 자리에서 무엇을 기대하려고 했었던가를 독자들에게 떠오르게 해야 하기 때문이다. 그 밖에도 개별 단편들이나 또는 그러한 단편들의 부분들에 대한 주석에서는 아도르노의 완성된 저작들에서 발견되는 변형들이나 유사한 행들을 표시하였

* 연습 지휘자Korrepetitor는 오페라 극장에서 피아노 반주를 하며 성악가들의 레파토리를 훈련시키거나 부지휘자처럼 훈련시키는 직종이다. 독일에서 오랜 전통을 지니고 있다. (옮긴이)

다. 아도르노는 그의 뇌리에 떠올랐던 베토벤에 관련된 생각과 베토벤 책을 쓰기 위해 기록한 메모들을 기반으로 먼저 스케치한 것을 훗날 전혀 다른 맥락에서 되돌아가곤 하였다. 많은 단편에서 독자들이 필연적으로 가질 불만족스러운 점은 같은 생각을 되짚어감으로써 보상되거나 최소한 완화될 것이다. 베토벤에 대한 아도르노의 수많은 생각과 착상의 바탕을 이루는 변용을 상세하게 기록하였다고 해도, 유사한 곳들을 표시하는 것에서는 그 어떤 곳에서도 완벽하게 되지는 않았다. 베토벤-단편들의 입장이 계속해서 전개되거나 또는 변화된 상태로 나타난 변형들이 매번 우선되었다.*

"우리가 음악을 이해하는 것이 아니다. ― 음악이 우리를 이해한다. 이것은 음악가에게뿐만 아니라 음악 문외한에게도 똑같이 해당되는 말이다. 우리가 음악이 우리의 가장 가까운 곳에 있다고 생각할 때, 음악은 우리에게 말을 걸어오며, 우리가 대답해주기를 슬픈 눈빛으로 기다린다." 베토벤에 대한 단편들도 역시 포함된 아도르노의 가장 오래된 노트들 중의 하나에 들어 있는 이 메모는, 베토벤의 이름이 명명되지는 않았지만, 최초의 분명하게 베토벤에게 해당되는 스케치의 바로 앞에 놓여 있다. 아도르노는 베토벤에 관한 책에 때때로 야심적으로 "음악의 철학"이라는 부제를 붙이려고 생각하였다. 아도르노가 나중에 『신음악의 철학』을 출판하였을 때, 두드러지게 강조된 자리에서 다음과 같은 구절

* 인쇄된 원고의 정서법은 아도르노에게 고유한 점들을 유지시키면서도 오늘날의 사용법에 맞추어졌다. 반면에 인쇄 활자의 구두법句讀法은 거의 항상 정확하게 유지되었다. 구두법의 몇몇 적은 변화들이나 편자가 그 밖에 추가한 것들은 대괄호([])로 표시되었다. ― 텍스트가 나오게 된 상세한 개별적인 사항들과 단편들의 성립 연대기는 "편집자 후기"와 후기에 이어지는 대조표로부터 확인할 수 있다.

을 읽을 수 있었다. "음악의 철학은 오늘날 신음악의 철학으로서만 가능하다." 이렇게 말함으로써 아도르노는 베토벤 음악의 철학에 대해 아직도 쓰지 않고 있었던 이유를 암호처럼 암시하려는 의도를 갖고 있었다. 우리는 이 점에 대해 생각해 볼 수 있는 것이다. 『신음악의 철학』의 다른 곳에서 말하고 있듯이, "어떤 음악도 오늘날 '그대에게 보답하리라 Dir werde Lohn'*와 같은 음조音調를 말할" 수 없다면, 오늘날 어떤 철학도 베토벤의 음악처럼 그 음조를 진실하게 말하였던 음악에게 '응답'할 수 없는 것이다. 이것은 인간성의 음조이다. 아도르노의 베토벤 책은 바로 이 인간성의 신화와의 관계를 주제로 삼았다고 할 수 있을 것이다. 아도르노가 지치지 않고 강조하고 있듯이, 신화는 벤야민이 말하는 의미에서 볼 때 살아 있는 것의 죄의 연관관계, 자연에 붙잡힌 운명을 말한다. 그러나 인간성은 추상적인 모순에서 신화와 대립하는 것이 아니고 신화와의 화해로 수렴한다. 아도르노는 인간성 개념이 허위적으로 신성시되고 있다는 사실 때문에 이 개념을 사용하는 것을 주저하며, 자주 사용하지 않는다. 그러나 언젠가 괴테의 이피게니에가 계기가 되어 아도르노는 인간성에 대한 정의를 다음과 같이 내린 바 있다. 인간적인 것이란 "신화적인 강제적 속박으로부터 벗어나 있는 것이며 자연을 달래는 것이지, 운명을 영속화시키는 완고한 자연지배가 아니다." 인간적인 것이 "머물러 있는 곳"은 "위대한 음악에서, 즉 베토벤의 레오노라의 아리아에서, 그리고 라주모프스키 현악4중주곡 1번의 아다지오와 같은 몇몇 아다지오 악장들의 순간에서처럼 모든 언어를 넘어서서 우리를 설득시키는 곳"이며, 이런 곳은 강제적 속박으로부터 벗어나 있는 것을 갖고

* 「피델리오」 2막 후반에 플로레스탄이 레오노라에게 고마움을 표시할 때 등장하는 구절. (옮긴이)

있다는 것이다. 아도르노의 베토벤 책은 바로 이 상태에 응답하려는 의지를 갖고 있었다. 오로지 베토벤에 대해 증언하고 있는 단편들은, 응답하기 위해 처음으로 더듬거리며 말문을 여는 지점들 이상이 거의 아니다. 이러한 응답은, 플로레스탄이 노래하였던 "보다 나은 세계"가 이 세계에 대한 피에 물든 조롱거리가 되고 있고 이러한 세계의 옆에서 피사로의 지하 감옥이 목가적으로 보일 정도가 되어 버린 시대에서는 더 이상 발견될 수 없었다. 바로 이 점에서 아도르노의 베토벤 책이 집필되지 않은 채 머물러 있었던 이유에 대해, 그리고 그의 단편들이 베토벤의 음악이 신비하게 인간에게 '말을 걸어오는' ―대답을 기다려 보았자 허사인 채― 비극과 오로지 슬프게 상응하는 이유에 대해 마지막으로 그 근거가 세워질 것도 같다.

| 차 례 |

편집자 서문 5

I	전주곡	19
II	음악과 개념	33
III	사회	65
IV	조성	99
V	형식과 형식의 재구성	117
VI	비판	143
VII	초기와 "고전주의" 시기	153
VIII	교향곡 분석을 향하여	187
IX	만년 양식 (I)	223
X	만년 양식 부재의 만년 작품	249
XI	만년 양식 (II)	279
XII	휴머니티와 탈신화화	293

부록 321

 루돌프 콜리쉬의 이론

 ─베토벤의 템포와 특성에 관하여 321

 베토벤의 '아름다운 곳들' 325

 베토벤의 만년 양식에 관하여 332

편집자 주 346

편집자 후기 451

옮긴이 후기 459

단편 대조표 465

색인 473

개관 490

1. 이 책은 아도르노가 계획하였지만 완성하지 못한, 베토벤에 관한 메모와 단편들, 그가 발표한 논문들과 강연들을 모은 것이다.

2. 아도르노가 남긴 육필 형식을 최대한 유지하려고 하였다. 다만, [] 안의 내용은 편집자(독일 편찬자)가 추가, 보완한 것이다.

3. 한국어로 번역된 도서명에 대해서는 『 』를, 논문이나 강연 제목에 대해서는 「 」를 사용하였으며, 한국어로 번역할 필요가 없다고 옮긴이가 판단한 도서명이나 논문명은 원전 그대로의 형식을 유지하였다.

4. 아도르노의 다른 원전이나 다른 저자의 글로부터 인용된 글은 " "를 사용하였다. 원서에서 이탤릭체로 강조한 부분은 고딕체로 처리하였고, 원어병기가 필요할 경우 작은 글자체로 표기하였다.

5. 음계, 음이름 또는 장조, 단조 표기는 영미 방식을 따랐다. 예를 들어, 독어명 Es Dur는 한국명 내림마장조 대신에 영어명 E♭장조로 번역하였다.

6. 옮긴이가 추가한 부분은 각주로 처리하고 (옮긴이)라고 표기하였다.

전주곡

어린 시절 내가 들었던 베토벤을 재구성할 것. [1]

어린 시절 스코어*로부터 출발하였던 마력을 아직도 분명하게 기억할 수 있다. 스코어는 악기들 이름을 적어 놓았고, 각 악기가 무엇을 연주하는지를 정확히 보여주고 있었다. 플루트, 클라리넷, 오보에. ― 이런 악기들이 약속하는 마력은 형형색색의 차표들이나 동네 이름들에 대해 느꼈던 마력에 못지않았다.[1] 정말 솔직히 말한다면, 어린 시절 이미 악보를 옮겨 적거나 스코어 읽는 법을 배우게 하였고 더 나아가 음악가가 되겠다는 생각을 하게끔 만든 것은 음악을 그것 자체로 알고자 하는 소망보다는 바로 이러한 마력이었다. 이 마력은 너무나 강렬해서 내가 처음으로 알게 된「전원」교향곡 악보를 읽을 때마다 오늘날에도 여전히 그것을 느낄 수 있다. 그러나 악보를 **연주하면** 그 마력이 생기지 않았다. 이것은 아마도 음악 연주에 대한 반론의 논거가 될 수 있을 것이다.[2] [2]

* 오케스트라 총보. (옮긴이)

베토벤에 대한 소년 시절의 경험을 나는 기억한다. (열세 살을 넘지 않았음이 확실하다.) 처음 접한 곡은 「발트슈타인」 소나타였다. 나는 이 곡의 주제를 반주라고 생각하였고, 선율이 나중에 거기에 덧붙여지고 있다고 생각하였다. — 내가 좋아하는 곡은 오랫동안 작품2의 1번의 아다지오였다. — 실내악, 특히 현악4중주곡은 매우 일찍이 로제 4중주단³을 통해 들었다. 4중주곡의 새로움을 결코 경험하지 못하였다. 나는 4중주곡 절반 정도의 악보를 오랫동안 외우고 있었음에도 빈 시절⁴에 비로소 4중주 음악을 실제로 이해하게 되었다. — 바이올린 소나타에 대한 경험은 어린 시절로 거슬러 올라간다. 바이올린 소나타는 형언할 수 없는 감동을 불러일으켰다. (「크로이처」 소나타, 그리고 작은 a단조 소나타[작품23]. 악장으로는 두 개의 느린 악장, 즉 A장조 소나타[작품30-1]의 D장조곡과 G장조 소나타[작품30-3]의 E♭장조의 미뉴엣 악장이다.) — 만년의 베토벤에 대한 실제적인 첫 경험은 피아노 소나타 작품109와 작품119를 통해서였다. 두 작품 모두 달베르트d'Albert와 안소르게Ansorge⁵의 연주를 통해 짧은 시간 간격을 두고 들었다. [작품]101의 첫 악장은 나를 위한 것임을 발견했고 연주에 빠져들곤 하였다. — 피아노 3중주곡들([작품1-1]과 「유령」)과 같은 곡은 김나지움 재학 시절 연주하였다.　　　　　　　　　　[3]

어린 시절 베토벤 상에 대하여.⁶ 나는 「함머클라비어」 소나타를 특별히 **쉬운** 곡이라고 생각하고 있었다. 작은 해머를 단 장난감 피아노를 떠올리고는, 바로 그 악기를 위해 작곡한 것이라고 생각했던 것이다. 그러나 그 곡이 내가 연주할 수 있는 수준을 넘어서는 것임을 알고 실망하였다. — 이와 동일한 층에 속하는 경우가 또 있다. 어린 시절 발트슈타인 소나타를 발트슈타인Waldstein, 숲의 돌이라는 **이름**을 나타낸 곡으로 생각한 것이다. 처음 이 이름을 들었을 때 나는 어두운 숲에 기사가 등장하는

상상을 했다. 나중에 이 곡을 암기하여 연주할 수 있었을 때보다 오히려 그때가 더 진실에 가까웠던 것은 아닌지? [4]

● ○ ○

모든 음악적 분석이 직면하게 되는 어려움은 다음과 같은 점에 있다. 우리가 음악을 분해하고 최소 단위들로 돌리는 정도가 많으면 많을수록, 우리는 단순한 음에 더욱 많이 가까워지게 되는 것이다. 모든 음악은 단순한 음들로 성립되고 마는 것이다. 가장 특별한 것이 가장 보편적인 것, 잘못된 가장 추상적인 것이 되어 버리는 것이다. 그러나 우리가 세부 분석을 포기하면, 연관관계들이 우리로부터 떠나버린다. 변증법적 분석은 이 두 가지 위험을 내부적으로 서로 없애 가지려는aufheben 시도이다. [5]

부차적 언급. 베토벤 연구에서는 전체가 우위를 차지하는 가상假像은 무조건 회피되어야 하며, 사실관계는 진정한 변증법적 관계로서 서술되어야 한다. [6]

우리는 외연적 논리의 의미에서의 확실한 과학적 실행을 완전히 회피하게 되지는 않을 것이다. 루디[루돌프 콜리쉬Rudolf Kolisch]가 템포의 유형학[7]에서 보여줬던 것처럼, 단지 더 세밀히 실행하게 될 것이다. 다시 말해, 다양한 (물론 비교 가능한) 작품들의 주요 주제, 경과구, 부주제, 종악장, 코다 등을 비교하는 것이다. 이런 형태들에 공통되는 것은 추상적이고 공허할 수도 있다. 그러나 때에 따라서는 이런 형태들의 **본질**을 해명해 줄 단서들을 제공할 수도 있다. 예를 들어 종지군에서의 오르겔풍트,* 버금딸림 화음으로의 전회와 같은 것이 발견될 수 있는 것이다.

계속 연구할 것. [7]

벡커의 책[Paul Bekker, Beethoven, 2. Aufl., Berlin 1912]의 결정적인 오류는 베토벤 음악의 내용과 그것의 객관적-음악적 형체를 넓은 범위에서 상호 간에 의존되어 있지 않은 것으로 ―그리고 객관적 형체가 음악의 내용에 종속된 것으로― 고찰하고 있다는 점이다. 내용에 대한 모든 진술은 기술적 소견에 강제로 매어 있게 되며 이 상태에서 벗어나려 하는 순간 모든 진술은 단순한 잡담에 머물러 있게 됨에도 불구하고, 벡커는 베토벤 음악의 내용과 그것의 객관적 형체를 서로 독립적인 것으로 고찰하고 있는 것이다. 이 점이 내 연구의 방법론적 규준이다. 벡커의 저서 [Beethoven, S.140]로부터 역 증명을 위해 그의 글을 본다: "… (작품26, 장송 행진곡에 대하여) 우리를 꼼짝 못하게 하는 힘과 감정의 인상적인 거대함을 지닌 악곡. 물론 하나의 악곡에 불과하다. 그러나 곡의 특별한 매력, 즉 인기의 근거는 객관적으로 음악적인 가치들에서 근거한다. 이 곡은 신앙고백으로서는 거의 고려의 대상이 아니다." (부차적 언급. 거만한 어조.) P[파울] B[벡커]는 진보를 빙자한 야만인이다. 발전사적인 경향이 특별한 질에 대한 그의 시선을 항상 흐리게 만들고 있으며, 그를 훈장訓長과 같은 사람이 되도록 부추기고 있다. 작품31-1의 론도Rondo에 대하여(Bekker, p.150): "결론으로 이어지는 것은 사랑스러운 유희의 론도이다. 극복되었던 한 장르가 별로 눈에 띄지 않게 훗날 꽃을 피우고 있는 것이다." 아무것에도 놀라지 않는 태도이기도 하다. 결말을 알고 난 후에는 모든 것을 더 잘 알 수 있으므로 놀랄 이유가 없을 테니까. [8]

* 페달 포인트, 오르간 포인트. (옮긴이)

"발전적 변주." 예를 들어 르네 [레보위츠René Leibowitz][8]의 분석들에서 여러모로 보이고 있듯이, 어떤 것이 어떤 것에 감추어져 있는가를 보여주는 것이 중요한 것이 아니고, 어떤 것을 어떤 것 위에 감추어 놓았는가와 왜 어떤 것이 뒤따르고 있는가를 보여주는 것이 중요한 것이다. 수학적 분석이 아니라 "역사적" 분석이어야 한다. ― 르네는 대부분의 경우 주제적 관계의 증명을 통해 음악을 "증명"했다고 믿어 버린다. 그러나 과제는 증명한 그때부터 시작된다. 이와 관련, 발레리의 드가Degas 책을 참조할 것.[9]

[9]

음악적 의미를 분석하기 위한 우리의 수단들이 얼마나 적게 분화되어 있는가는 다음과 같은 매우 단순한 물음에서 끌어내질 수 있다. 바그너의 「뉘른베르크의 마이스터징거」 3막 도입곡처럼 단순하면서도 확실한 방식으로 걸작이라고 볼 수 있는 작품이, 베토벤의 작품101 1악장과 같은 "체념된" 표현을 담은 작품과 비교해 보면, 왜 무언가 당혹스럽고 끈적끈적하며 위선적인 것을 갖고 있는가? 더구나 이것은 **객관적으로** 다음 경우에 해당된다. 청자의 단순한 취향에도, 또한 바그너의 심리학에도 의존되지 않으며 ―진정한 것과 진정하지 못한 것의 카테고리들에서 의문시되고 모호한 채 머물러 있다― 극장의 기능 자체로부터도 의존되지 않은 채 객관적인 경우에 해당되는 것이다. 나는 객관적인 작곡 모멘트들 중에서 몇몇 모멘트를 나타내 보이고자 한다.

바그너의 도입곡의 형식 이념[10]을 이루고 있는 것은 세 가지 구성 요소들 사이의 대비이다. 세 가지 구성 요소는 주관적이며 표현적인 주제, 민요(제화공의 노래에서 유래), 코랄*이다. 코랄은 확신의 힘을 갖는다고

* Choral, 개신교 찬송가. (옮긴이)

하며, 그 힘은 무엇보다도 특히 종지를 통해 얻게 된다. 그러나 이들 구성 요소들의 관계는 외면적이다. 민요와 코랄은 (바흐와 극단적인 대립관계에서) **인용**으로서 효과를 발휘한다. **지식**을 통해 효과를 발휘하는 것이다. 이것은 민요이고, 이것은 코랄이다. 이러한 지식은, 즉 소박함에 대한 반성은 소박함을 해체시키고 소박함을 조작된 것으로 만든다. "보세요, 나는 질박하고 가식이 없는 마이스터입니다." ─ "독일의 혼으로부터 나오는": 효과로서의 가식 없음(니체는 이 모든 것을 제대로 느끼고 있었다. 그러나 그는 이에 대해 언제나 인간적인 측면에서만 보여주었을 뿐이지, "예술가"로서 실제로 보여준 적은 결코 없었다). 그러나 이런 모순은 순수하게 음악적으로 각인되어 있다. 실제의 코랄에서 종지는 자명한 것이며 특별하게 강조되는 경우는 결코 없다. 트리스탄과 이졸데에서는 종지가 더 이상 본질적으로 신뢰를 받는 일이 없으며 직접적인 온음계가 진부한 것으로 작용하고 있다. 트리스탄과 이졸데의 관점에서 본다면 종지는 여전히 종지라는 느낌을 줄 수 있도록 스스로를 과장해야만 한다. 이것은 마치 어떤 목사가 점잖은 태도로 사랑하는 형제 여러분께, 내 진실로 이르나니, 아멘, 아멘, 아멘이라고 설교하는 것과 같은 모양새이다. 이런 제스처는 동시에 코랄 선율과도 모순에 놓여 있으며, 신앙을 표현하는 것이 아니라 '보세요, 저는 믿습니다'라고 말함으로써 코랄 선율을 과도하게 헌납하고 있다. ─ 민요에서도 이와 비슷한 점이 발견된다. 민요는, 선율로서는, 희망을 상실한 애정의 매우 부서진 (천재적으로 파악된) 표현, 바그너가 민요에게 부당하게 요구한 포기의 달콤함의 표현을 담지하지 못하고 있다. 그래서 바그너는 이러한 표현을 외부로부터, 화성 붙이기Harmonisierung를 통해서, 끼워 넣어야만 한다. E장조로 조옮김하거나, 화성을 붙이거나, 9화음을 사용하거나, 과도하게 연장시키는 방법으로 끼워 넣는 것이다. 그러나 이 모든 처리방식은 음악적 현상 자

체에 낯선 것들이다. 그러나 동시에 음악적 현상은 융합되어 있지 않고, 처리방식들은 음악적 현상의 작용을 위한 목적으로 낯설고 이질적으로 **놓여 있다.** 전체는 이미 「플랑드르의 아기 예수」에 관한 어떤 것을 갖고 있다. ─ 팀머만스* 씨가 목적론적으로 바그너 안에 깃들어 있다. (바로 이 요소를 받아들였다는 점에서 말러도 걱정스럽다.) W[바그너]에게서 **표현의 기법적인 반성은 표현에 고유한 내용의 부정이다.** 여기에 덧붙여야 할 것이 있다. 이처럼 균열된 것, 비진실에 들어 있는 진실한 상이 모든 광채를 갖고 그것 스스로 끝없이 감동적인 것을 갖고 있다는 점, 바로 이 점이 진실이다. 다시 말해, 비진실도 동시에 역사의 해시계의 상태에 따라 **진실**이 되는 것이다. ─니체는 이 점을 오인하였고 자극이나 기교 과다라는 카테고리들에서 기록하였다─ 결론적으로, 모든 음악적 특성은 본래 인용이다. 알렉산드리아주의는 예술이 스스로 자기 자신에게 다가온 원리이다 …. [10]

● ○ ●

이 연구의 근본 동기의 하나로 강조할 사항이 있다. 베토벤, 그의 언어, 그의 진리 내용, 조성 일반, 즉, 시민사회적 음악 체계는 우리에게 회복 불가할 정도로 상실되고 말았다는 점과 우리가 이 체계로부터 수중에 넣고 있는 국면을 단지 몰락적인 것으로 용인하고 있다는 점이다. 에우리디케의 시선." **모든 것**은 이 시선으로부터 이해되어야만 한다. [11]

음악의 이데올로기적 본질, 음악의 체제 긍정적인 본질은, 다른 예술들

* Felix Timmermans, 1886-1947, 플랑드르 출신의 작가 겸 화가. 「플랑드르의 아기 예수」는 1917년에 나온 대표작. (옮긴이)

과는 대조적으로, 음악에 특별한 내용에서 성립되지도 않고, 형식이 일단은 음악 내부에서 조화롭게 기능하고 있는가 또는 그렇지 않은가에서 성립되지 않는다. 오히려 음악의 이데올로기적인 본질은 형식이 단지 **시작하고** 있으며 어떻든 음악**이라는** 점에서 성립된다. — 음악 언어 그 자체가 마법이다. 음악이라는 고립된 영역으로의 전이轉移는 선험적으로 무언가 변용시키는 것을 갖고 있다. 경험적 현실의 정지와 제2의 현실의 구성은 동시에 유일하게 다음과 같은 것을 미리 말하고 있다: 그것은 좋은 것이다. 음이란 원천적으로 위안을 주는 것이며, 음은 이 원천에 속박당하고 있다. 그러나 이것은 **진리**로서의 음악의 위상을 명백하게 적중시키고 있지 않다. **총체성**으로서의 음악은 진리로서의 음악보다 더 직접적으로 더욱 완벽하게 가상의 강제적 속박에 놓여 있다고 말할 수 있다. 그러나 이러한 선험적인 것은 음악을 동시에 외부로부터, 일종의 총론으로서, 포괄하게 된다. 반면에 음악은 내부에서는, 즉 음악의 내재적 운동에서는 대상성과 명료한 관계의 결여에 의해서 다른 예술보다 **더욱 자유롭다.** 음악이 현실로부터 멀리 떨어져 있다는 것은 음악에게 화해적인 반사광反射光을 부여하지만, 이로 인해 음악은 현실으로의 종속으로부터 스스로 더 **순수하게** 음악을 유지시킨다. 현실에의 종속은 음악을 음악 내부 자체에서 관련시키지 않고 일차적으로 작용의 연관 관계로서 관련시킨다. 음악이 오로지 일단은 음악이기를 음악 자체에게 관련시켰다면, 음악은 어느 정도 확실하게 (다시 말해, 소비하기 위한 목적으로 만들어지지 않는 한) 음악이 무엇을 의도하는지를 행할 수 있고 행하도록 놓아두어야 한다. — 이런 관점에서 보면 베토벤은 개념의 내재적 운동을 통해서, 스스로 **전개되는** 진실로서, 착수한다는 것, 즉 음악으로 존재하고 있다는 것의 선험적인 비진실을 철회시키는 시도로 볼 수 있을 것 같다. 이것은 아마도 시작의 무無이다.[12] 시작은 다른 것이 아닌,

바로 진실하지 않은 것이며, 음악으로 존재하고 있는 것 자체에 놓여 있는 가상이다. 그러므로 음악의 시작은 무無의 성격Nichtigkeit을 지닐 수 있는 것이다. 시작은 비진리와 다름없다. 즉, 음악이라는 존재 안에 그 자체로 놓여 있는 가상 이외와 다름이 없다. ― 만년 양식은 음악이 이런 운동의 **한계**를 알고 있었음을 의미하는 것일 것이다. ― 자체의 논리에 힘입어 이런 전제를 지양하는 것은 불가능하다는 것을 알았을 것이다. **그의 만년 양식은 다른 종류의 삶으로 전환하는 것, 바로 그것이다**μεάβασις εἰςαλλο γένος. [12]*

예술에 관한 엄격하고도 순수한 개념은 아마도 음악으로부터만 뽑아낼 수 있을 것이다. 반면에 위대한 문학과 위대한 회화는 ―바로 이 위대한 예술은― 재료적인 것, 미적인 세력권을 넘어서는 것, 형식의 자율성 안으로 해체되지 않은 것을 내포하고 있다. ― 수미일관된 심오한 미학은 장편 소설과 같은 **중요한** 문학과 가장 깊은 의미에서 **적절하지 않다**. 헤겔은 이에 대해 칸트와는 대조적으로 무엇인가를 감지하고 있었다. [13]

아마도 모든 예술에 있는 벤야민의 아우라적인 것의 개념은,[13] 「멀리 있는 연인에게An die ferne Geliebte」의 몇몇 어법들, (그리고 최후의 바이올린 소나타[작품96]에서의 비슷한 어법들), 이 가곡집의 1곡에서 2곡으로 넘어갈 때 등장하는 무한의 지평을 열어젖히는 움직임의 어법들, "그대, 받아주오, 이 노래를Nimm sie hin denn, diese Lieder"의 16분음표에 의한 셋잇단음표 악구들[21-25마디]과 함께하는 자리의 어법들을 통해서 잘 설명될 수 있다. 이런 어법들을 통해서 아우라적인 것을 설명하는 것보다 더욱 잘

* [텍스트 위에] (베토벤 서론으로 삼을 수 있음)이라고 적혀 있음.

설명할 수 있는 가능성이 거의 없다고 할 수 있을 것이다.[14]　　　[14]

음악이 특정한 것을 표현할 수 있는지 또는 음악이 단지 음에 의한 운동하는 형식들의 놀이에 지나지 않는지에 관한 논쟁적 물음은 현상을 잘못 보고 있다.[15] 음악이라는 현상은 오히려 꿈속에 있는 것처럼 행동하며, 낭만파가 잘 알고 있었듯이 음악은 꿈의 형식과 많은 점에서 친밀하다. 슈베르트의 교향곡 C장조, 1악장 발전부 서두에서 우리는 짧은 순간이나마 농부의 결혼식에 참석하고 있다는 생각을 할 수 있다. 이때부터 줄거리도 시작되는 것처럼 보인다. 그러나 그런 모습도 곧장 음악의 시끄러움 속으로 가라앉아 소멸해 버린다. 음악은, 일단 이런 형상에서 충족되면, 전혀 다른 척도에 따라 다시 앞을 향해 움직여 나간다. 단지 여기저기 흩어진 채, 기묘하게, 갑자기 섬광을 발하는 형상들로서, 동시에 곧바로 다시 사라지는 형상들로서 대상적인 세계의 형상들이 음악에서 출현한다. 그러나 이 세계에서 음악은 사라지는 형상들로서, 왜곡된 형상들로서 출현한다는 점이 음악에 **본질적**이다. 표제Programm는 말하자면 음악이 낮을 위해 남겨 놓은 부분이다. ― 우리는 이와 동시에 음악 **안에서** 우리가 꿈속에 있는 것과 유사한 상태에 있게 된다. 우리는 농부의 결혼식에 있다가, 이어 음악의 흐름에 의해 찢겨 떼어지게 된다. 이 방향이 어디인지는 아무도 모른다(아무도 모르는 곳이란 아마도 죽음의 경우와 유사하다. 아마도 여기에서는 음악이 죽음과 유사하다). ― 나는 스쳐 지나가는 형상들은 단순히 주관적인 연상이 아니며, **객관적**이라고 생각한다. 말러 교향곡 3번의 "5월의 밤은 애틋했네"*와 포스트 호른에 관한 데크세이Decsey의 보고를 이와 관련하여 참고할 수 있다(지나치게 합리주의

* 니콜라우스 레나우(1802-1850)의 우편 마차의 첫 구절. (옮긴이)

적인 이야기일 수도 있겠지만).[16] 그러한 이론의 의미에서 표제 음악의 **구제**가 시도될 수 있다. 아마도 전원 교향곡에 붙인 표제에게도.　　　　[15]

베토벤은 아마도 우상 금지 회피의 시도라 할 수 있다. 그의 음악은 어떤 것에 대한 형상이 아니다. 그의 음악은 전체의 형상이며, 형상 없는 형상이다.　　　　[16]

이 책의 과제는 변증법적 형상으로서의[17] 인간성의 수수께끼를 풀어내는 것이 될 것이다.　　　　[17]

노트에서 옮긴 글들:[18] 베토벤에서의 실제의 요소. 그에게서 인간성: 음악이 행동하는 대로 너도 그렇게 행동할지어다. 능동적이며 활동적이고 자신을 포기하지 않고 속이 좁지 않으면서도 타인과 연대하는 삶에 대한 지시이다. "남자의 영혼을 불타오르게 한다"[19]는 구절이 이에 해당된다. 그러나 그것은 "감정의 폭발"이 아니다. 톨스토이의 크로이처 소나타와는 대립된다. 베토벤은 그러나 그 안에서 쇠진하지 않는다. ─ "갈랑Galant"의 형이상학, 오락: 심심풀이에 빠져듦. 이것은 봉건적인 욕구였다. 시민 계급은 봉건적 욕구를 수용하여 뒤집어 놓는다. 시간은 노동에 의해서 진지한 상태에서 낭비된다. 시간의 의미에서 베토벤은 무의미하게 흘러가는 시간을 강제로 정지시킨다. 무의미하게 흘러가는 시간은 노동을 통해 다시 한 번 제어된다. 현실에서의 거짓은 이데올로기에서는 진실이다. 이 점은 매우 극히 중요한 것임. 더 몰아붙일 것. ─ 베토벤의 리듬과 조성調性. 싱코페이션과 강박과의 관계는 불협화음과 협화음의 관계와 비교적 유사하다고 할 수 있다. 조성의 문제는 아무리 깊게 파고들더라도 충분하게 파악해 낼 수 없는 문제이다. 조성은

동시에 피하皮下 부분과 마주하는 표피이며 피하 부분 자체를 정초시키는 보편적인 원리이다.[20] — 오늘날 해방된 리듬에서 사정은 화성에서와 마찬가지이다. 이런 리듬은 구별해내는 원리가 결여되어 있어서 공허해진다. 부차적 언급. 쇤베르크는 **잠재적으로** 메트로놈을 철저하게 유지하였다. — 모든 기본박(단위박)을 보완하는 어떤 것이 들어섬으로써 쇤베르크의 리듬상의 단조로움이 생긴다는 엠니츠Jemnitz의 주의적인 언급.[21] [18]

「미사 (솔렘니스)」 이해에 보다 가까이 가기 위해서는 「미사 C장조」를 제대로 연구해야 한다. — 셴커Schenker에 의한 5번 교향곡 분석이 존재한다.[22] 벡커는 베토벤이 작곡을 계획 중이었던 신화 소재의 오페라 악보에 적어 놓은 그의 문장을 인용하고 있다. 불협화음들은 항상 해결되지 않은 상태로 머물러 있어야 한다.[23] [19]

● ○ ●

베토벤 피아노 3중주 「유령」의 자필 악보를 고찰하면서 얻은 생각. 특별할 정도로 광범위하게 나타나는 생략들은 서두름에 되돌아가서 그 원인을 찾아낼 수는 없다. 베토벤은 상대적으로 소수의 곡을 작곡하였다. 또한 —슈베르트와는 다르게— MS[Manuskript자필 악보]에서 수많은 수정이 발견된다. 표기의 **불분명함**도 두드러진다. 자필 악보 상의 표기는 고유한 것의, 즉 묘사된 울림의 단순한 **버팀목**으로서 작용할 뿐이다. 악보 상의 이런 표기는 스스로 음악적 상상력의 영역에 속하지 않는 우위에 대한 혐오감을 분명히 말하고 있다. (다시 말해, 베토벤에서는 악보의 모습이 곡에 영향을 미치는 경우는 매우 드물다. 이것은 다른 많은 작곡가, 특히 현대 작곡가들과 대비를 이룬다.) 이와 동시에 우리는 베토벤에서는 전

체가 개별에 대해 우위를 점하고 있다는 점을 일단은 생각해야만 한다. 악보의 모습에서 "착상Einfall"은, 즉 분명하게 표기된 개별 선율들은 전체의 흐름을 마주 대하면서 뒤로 물러난다. 그러나 거기에 다시 보다 심오한 것이 안으로 들어와서 놀이를 한다. 그것은 바로 음악의 **객관성**의 형상이다. 베토벤은 음악의 객관성을 이미 그것 자체로 현존하는 것으로 표상하고 있으며, 그에 의하여 만들어진 것으로 표상하고 있지 않다. 그에 의하여 **설정된 것**θέσει이 아니라 **자연에 의한 것**φύσει으로 표상되고 있는 것이다. 그는 객관화된, 개별화의 우연성으로부터 떨어져 나온 작곡의 속기사이다. 벤야민의 표현에 따르면, "자기 자신의 내면의 서기書記"[24]이다. 이것은 원래는 우연적인 주체가 느끼는 주체에게 할당된 진실, 즉 전체로서의 진실에 대해 느끼는 **수치심**이다. 베토벤이 왜 참을성이 없고 난폭하며 공격적인지 그 비밀이 이러한 수치심에 담겨 있다. 베토벤의 자필 악보는 여기에 처음 고정된 음악을 **악보가 되기 전에는** 알아차리지 못하고 있는 관찰자를 바보라고 꾸짖고 있다. 이것은 어느 정도 확실하다. 하이든의 이름을 잘못 썼던 남자에 대한 베토벤의 분노: "하이든- 하이든- 사람들은 그래도 이것을 알고 있지."[25] — "사람들이 그래도 「유령 3중주」를 알고 있지." [20][26]

이 책의 제목은 베토벤의 음악Beethovens Musik, 또는 "베토벤의 음악Die Musik Beethovens."[27] [21]

음악과 개념

클레멘스 브렌타노의 『베토벤 음악의 여운Nachklang Beethovenscher Musik』
(1권 105쪽 이하[28])을 나의 베토벤 저작 가운데 한 장의 모토로 삼는 것이
가능하다. 특히 다음 대목.

> 복 되도다, 생각 없이
> 떠도는 이여, 물 위의 혼령처럼

> 그리고 자기 자신만을 알고 시를 쓰면서
> 그는 그 자신인 세계를 창조하나니.

아마도 1장의 모토로. [22]

음악은 음악에 고유한 것만을 말할 수 있다는 것. 이것은 단어와 개념이
음악의 내용을 **직접적으로** 말할 수 있음을 의미하는 것이 아니라 매개를
통해서만, 즉 철학으로써 말할 수 있음을 의미한다. [23][29]

오로지 헤겔 철학이 존재한다는 의미에서와 유사하게 베토벤만이 오로지 서양음악사에서 존재한다.　　　　　　　　　　　　　　[24][30]

베토벤에서 형식을 움직이게 하는 에너지인 의지는 항상 전체, 즉 헤겔의 세계정신이다.　　　　　　　　　　　　　　　　　　　[25]

베토벤 연구는 동시에 음악의 철학을 제시해야 한다. 다시 말해 음악과 개념적 논리의 관계를 결정적으로 규정해 주어야 한다. 그러고 나서 오로지 헤겔 "논리학"과의 대결, 이렇게 함으로써 이루어지는 베토벤 해석은 유추가 아니라 사물 자체가 된다. 우리가 음악과 꿈을 태고로까지 거슬러 올라가 비교하면 아마도 사물 자체에 가장 가까이 접근하게 될 것이다. 다만 이런 비교도 표상들의 ―음악은 표상들을 순수 장식에 수가 놓여 있는 꽃들처럼 띄엄띄엄 알고 있을 뿐이다― 놀이보다는 오히려 논리적인 구성 요소들과 관련을 맺는 경우에 한한다. 음악의 "놀이Spiel"는 논리적 형식들 자체와의 놀이이다. 설정, 동일성, 유사성, 모순, 전체, 부분과의 놀이이다. 음악을 구체화하는 것은 본질적으로 힘이며, 이러한 힘과 함께[31] 그러한 형식들은 재료와 음들에서 선명하게 각인된다. 이런 형식은, 즉 논리적 구성 요소들인 이러한 형식은 이와 동시에 훨씬 명백해진다. 다시 말해, 논리에서처럼 명백해지지만[,] 형식들이 그것들의 변증법을 가질 정도로까지 [명백해지지는] 않는다. 음악적 형식론은 그러한 명백함, 그리고 명백함이 없애 가져지는 것에 관한 논論이다. 논리에 대항하는 음악의 경계는 따라서 논리적 요소들에 놓여 있는 것이 아니고, 음악의 특별한 논리적 종합, 즉 **판단**에 놓여 있다. 음악은 판단을 알지 못하며 다른 [종류의] 종합을 알고 있다. 음악은 순수하게 성좌적 배열로부터 구성되는 [하나의] 종합을 알고 있으며, 음악의 구성 요

소들의 서술, 종속, 포괄로부터 정초되는 종합을 알지는 못한다.[32] 이러한 종합은 일반적인 종합과 마찬가지로 진리와 연관이 있지만, 그 진리는 언명된 종류의 진리와는[,] 전혀 다른 종류의 것이다. 비언명적인 진리는 음악이 변증법과 함께 만나게 되는 계기로 규정될 수 있을 것이다. 이상과 같은 숙고들은 다음과 같은 정의와 함께 마무리되어야 할 것이다. **음악이란 판단이 없는 종합의 논리이다.** 이렇게 해서 베토벤과의 대결이, 이중적 의미에서 이루어질 수 있다. 이러한 논리가 그의 작품에서 밝혀지고, 그의 작품이 "비판적으로" 음악의 미메시스로, 즉 판단으로의 음악의 미메시스로 규정되고 이렇게 함으로써 언어가 규정되는 것이 베토벤과의 대결의 첫 번째 의미이다. 이러한 미메시스의 필연성과 역사 철학적 의미가 미메시스를 깨부수고 나오려는 시도와 ―이것은 판정하는 논리를 철회시키려는 시도와 같다― 똑같은 정도로 잘 파악되는 것이 두 번째 의미이다.[33] [26][34]

베토벤과 위대한 철학 사이의 관계가 명확해지려면 결정적인 기본 카테고리 중에서 몇몇 카테고리들이 명확해져야만 할 것이다.

1) 베토벤 음악은 위대한 철학이 세계를 파악하는 과정의 형상이다. 다시 말해, 세계의 형상이 아니라 세계 해석의 형상이다.

2) 감각적인 것, 질質로 올라서지 못한 것, 그렇지만 그 내부에서 매개된 것, 그리고 전체를 운동시키는 것은 동기적-주제적인 것이다.

물음: 동기와 주제의 차이에 대한 해석.

3) "정신", 즉 매개는 형식으로서의 전체이다. 철학과 음악 사이에 여기에서 동질적인 카테고리는 **노동**의 카테고리이다. 헤겔에서의 노력, 또는 개념의 노동이라고 부르는 것은[35] 베토벤에서의 주제 노작勞作이다.

재현부: 자기 자신으로의 회귀, 화해.

화해가 (개념적인 것이 현실적인 것으로 설정됨으로써) 헤겔에서 문제성이 있는 것으로 머물러 있듯이, 베토벤에게서도 그러하다. 다시 말해, 자유롭게 설정된 역동성에서, 재현부도 문제성이 있는 것이다.

이 모든 것은 단순한 유추라는 이의에 직면할 수도 있다. 철학을 비로소 정초시키는 매체인 개념이 음악에서는 떨어져 나와 있기 때문이다. 이러한 이의에 대항하여 나는 여기에서는 단지 모티브들만을 주목하고자 한다(부차적 언급). 이러한 이의는 베토벤의 의도나 이념, 휴머니티 등과 같은 것들에 —이것들 자체는 음악의 복합성을 통해서 비로소 정초된다— 의해 논박될 수는 **없다**.

1) 베토벤의 음악은 철학처럼, 음악 스스로 산출되면서, 내재적이다. 헤겔도 철학 외부에서 어떤 개념도 지니고 있지 않으며, 이질적인 연속체[36]를 마주 대하면서 확실한 의미에서 개념이 없는 모습을 하고 있다. 다시 말해, 헤겔의 개념들은, 음악적 개념들처럼, 개념 자체를 통해서만 설명되는 것이다. 이 점이 자세히 추적되어야 하며, 가장 내적인 것 안으로 이르게 한다.[37]

2) 베토벤에서 **언어**로서의 음악의 형체가 분석되어야 한다.

3) 철학에서 철학 이전의 개념에 상응하는 것은 음악의 전통적인 공식이며, 음악에서는 이 공식에서 작업이 수행된다.

간결하게 답변되어야 하는 물음: 내재적-음악적인 개념들이란 무엇**인가**(부차적 언급. 매우 분명하게 해두어야 할 점: 음악에 관한 개념들이 아니라는 점)? 이러한 대답은 전통 미학에, 즉 예술의 직관적-상징적-일원론적인 본질에 관한 논論인 전통 미학에 **대항함으로써만** 획득될 수 있다. 동시에 이러한 대답 내부에 베토벤-이론의 운동에 대한 변증법적인 모티브가 스스로 주어져 있다.

경우에 따라, 베토벤 연구 전체는 음악과 개념에 관한 설명과 함께 도

입부가 구성되어야 한다.

　부차적 언급. 음악과 철학의 차이는 동질성이 규정되는 것과 같은 정도로 규정되어야 한다.* ［27］

어느 자리에서 [단편 225번 참조] 나는 베토벤의 모든 곡을 진기珍技, tour de force로, 역설적인 것으로, 무에서 창조된 것creatio ex nihilo으로 나타낸 바 있다.[38] 이것은 아마도 헤겔, 절대적 이상주의와 가장 깊은 연관관계를 맺고 있다. 내가 헤겔 연구에서 "떠돌아다니는 것"이라고 나타냈던 것은 가장 깊은 내부에서 바로 이것을 지칭한다.[39] 그리고 이것은 베토벤 책의 구성에 결정적인 것이 될 수 있을 것이다. 베토벤의 만년 양식은 최종적으로는 순수한 정신으로부터 유래한 음악이, 절대적인 생성으로서, 생명을 유지할 수 있게 하는 가능성에 대한 비판이 아닐까? 해리解離, Dissoziation와 재정裁定, Sprüche이 이 점을 가리키고 있다. 헤겔은 모순 없는 "재정"을 제거하였다 ….[40] ［28］[41]

베토벤의 이론에 대하여

1. 베토벤의 음악은 그 형식의 총체성에서 사회적 과정을 표상한다. 그의 음악은 모든 개별적인 모멘트, 다른 말로 하면 사회에서 모든 개별적인 생산 진행과정이 사회의 재생산에서 이러한 진행과정의 기능으로부터만, 전체로서 이해되는 방식으로 사회적 과정을 표상하는 것이다. (개별적인 것은 아무것도 아니라는 점과 최초에 나오는 것의 ―이것은 그럼에도 다시 단지 우연적인 것 이상이다― 우연성이 재생산 모멘트와 결정적으로 연관관계를 맺고 있다. 이것에 베토벤의 주제에 관한 이론이 접속될 수 있을 것 같다.)

* ［추기:］ 예술에 낯선 것을 통해 예술을 해석하는 "예술철학"에 반대함.

베토벤의 음악이 전체는 진리라는 예시에 대한 시험이라는 점은 어느 정도 확실하다.[42]

2. 베토벤의 체계가 헤겔의 체계에 대해 갖는 특별한 관계는 전체의 통일이 단지 하나의 매개된 통일성으로 파악될 수 있다는 점에 놓여 있다. 개별적인 것만이 아무것도 아닌 것만은 아니다. 개별적인 모멘트들도 서로 소외되어 있다. 이것은 민요에 대한 베토벤의 반대 입장에서 예시될 수 있다. 민요도 통일성을 표현하지만, 이것은 매개되어 있지 않은 통일성이다. 다시 말해, 이러한 통일성에서는 주제적인 핵심이나 모티브, 다른 모티브와 전체 사이에 경계가 성립되어 있지 않다. 이에 반해 베토벤의 통일성은 대립 안에서 운동하는 통일성이다. 다시 말해, 개별적인 모멘트들로 파악된 대립의 모멘트들이 서로 모순을 일으키고 있는 것처럼 보이는 것이다. 과정으로서의 베토벤의 형식의 의미는 그러나 겉으로 보기에 서로 대립되어 있는 것으로 보이는 모티브들이 개별적인 모멘트들의 부단한 "매개"를 통해서, 그리고 종국적으로는 전체로서의 형식의 실행을 통해서 대립되어 있는 것으로 보이는 모티브들의 동일성에서 파악되는 것에 놓여 있다. 이러한 자리에 속하는 것으로는, 도입의 5도 음정의 이야기로서의 현악4중주곡 e단조[작품59-2]의 1악장의 분석이 있다. 1주제와 2주제의 매개된 동일성에 대한 증명이 더욱 일반적인 것에 해당된다. 베토벤의 형식은 하나의 통합된 전체이며, 전체에서 모든 개별적인 모멘트가 전체에서의 기능으로부터, 이러한 개별적인 모멘트들이 서로 모순되고 전체에서 없애 가져지는 경우에만, 규정된다. 전체가 개별적 모멘트들의 동일성을 비로소 증명한다. 개별적인 모멘트들은 개별적인 것들로서, 개인이 사회와 대립되어 있는 것처럼, 서로 대립되어 있다. 이것이 베토벤에서 "극적인 것"의 모멘트가 갖고 있는 원래의 의미이다. 음악은 하나의 주제의 역사라는 쇤베르크의 공식

을 기억할 것.[43] 이러한 관계는 그러나 —베토벤의 주제의 이원론과 소나타 형식의 주제의 이원론의 기원으로서의— 튜티Tutti, 총주와 솔로의 대립을 통해 사회적인 관계로서 역사적으로 증명될 수 있다. 이러한 연관관계에서 특히 "매개 악절"과 "아인자츠Einsatz"의 개념이 전개될 수 있다. 종결군Schlußgruppe에 대한 이론적 해석은 아직 분석되지 않은 채 남아 있다.

3. 베토벤의 음악은 헤겔 철학이다. 그것은 동시에 헤겔 철학보다 더욱 진실하다. 다시 말해, 그의 음악 속에는 동일한 사회로서의 사회의 자기재생산은 충분하지 않으며 잘못된 것이라는 확신이 숨겨져 있다. 생산된 것으로서의 논리적 동일성과 미적인 형식 내재성이 베토벤에 의하여 동시에 정초되었으며 비판되었다. 베토벤 음악에서 논리적 동일성이 진실임을 보여주는 징표는 동일성의 일시 정지Suspension이다. 이것은 형식으로 넘어가는 초월이며, 형식은 초월을 통해서 비로소 형식의 원래의 의미를 획득한다. 베토벤에서 형식 초월은 희망의 표현이 아니라 희망의 서술이다. 이 자리에서 F장조의 대大현악4중주곡으로부터 오는 느린 악장의 Db장조의 지점이 제시될 수 있다[작품59-1; 3악장, 70마디 이하]. 이곳은 형식 감각에서는 겉으로 보기에 불필요한 것으로 보인다. 이곳은 재현부가 직접적으로 올 것이라고 기대하고 있는 곳, 즉 유사 복귀부quasi Rueckleitung* 다음에 이어지는 부분이다. 그러나 재현부가 등장하지 않음으로써, 형식 동일성이 어느 정도 확실하게 매우 작아지는 것이 보이게 된다. 형식 동일성은, 가능한 것das Mögliche이 동일성의 외부에서 형식 동일성, 현실적인 것과 대립되는 순간에, 바로 이 순간에

* '재현 예비부'로 번역도 가능함. 소나타 형식에서 공식적으로 사용되는 용어는 아님. (옮긴이)

진실한 것으로서 서술되고 있음이 드러난다. D♭장조 주제는 새로운 것이다. 이 주제는 모티브 단위의 경제로 환원될 수 없다.[44] 바로 이것으로부터, 영웅 교향곡의 거대 발전부에서[1악장, 284마디 이하] c단조 주제의 도입처럼 전래되는 베토벤 해석으로는 이해될 수 없는 현상들의 도입부에 빛이 비치게 된다. 그러나 한편으로는 소나타 작품31의 두 번의 느린 악장에 있는 몇몇 부악절의 주제[2악장, 31마디 이하]와 오페라 피델리오와 레오노레 서곡 3번의 확실한 자리들처럼 베토벤의 가장 위대한 표현의 모멘트들에게도 빛이 비치게 된다.

4. 최후기最後期의 베토벤을 푸는 열쇠는 이미 성취된 것으로서의 총체성에 대한 관념이 말기의 베토벤 음악에 존재하는 비판적 창조 정신에게는 용납될 수 없었다는 점에 놓여 있을 개연성이 있다. 이러한 인식이 베토벤의 음악 내부에서 취하는 재료적인 길은 수축의 길이다. 그의 원래의 만년 양식에 선행하는 작품들에서 보이는 전개 경향은 이행의 원리와 대립되는 경향이다. 경과구는 진부한 것, "비본질적인 것"으로 느껴지게 된다. 다시 말해, 괴리된 모멘트들이 이것들을 하나로 묶는 전체에 대해 갖는 관계가 단순히 관습적인 것, 미리 주어진 것, 더 이상 담지 능력이 없는 것으로 느껴지게 되는 것이다. 확실한 의미에서 볼 때, 최후기 작품들에서의 해리解離는 중기 시기의 "고전적" 작품들이 보여주는 초월의 순간들로부터 오는 귀결이다. 최후기 베토벤에서의 유머의 모멘트는 아마도 매개의 불만족스러움의 폭로와 같은 의미를 갖고 있을 것이다. 이것은 원래부터 비판적인 모멘트이다.　　　　　[29]

베토벤의 비판적 처리법, 즉 많은 평판의 대상이 되는 "자기비판"은, 음악의 모든 설정된 것에 대해 내부에서 내재적으로 부정하는 것을 원리로 하는 음악 자체의 비판적 의미로부터 온다. 비판적 처리법은 베토벤

의 심리와는 아무런 관계가 없다. [30]

교향곡 9번의 중심 주제가 표현하는 것은, 벡커가[앞의 책, 271쪽]에서 우
스꽝스럽게 의도하고 있는 것처럼, "거대한 그늘과 같이 불러들인 악마
… 고통에 가득 차서 비명을 지르는 불협화음"(어디가 그렇다는 말인가?)[45]
이 아니다. 중심 주제는 **필연성**의 순수한 서술이다. 그러나 바로 이 지
점에서 헤겔과의 대립관계가 파악될 수 있다. 헤겔은 동시에 예술과 철
학의 휴전선을 표시하고 있다. 아마도 베토벤에게서도 필연성은 의식
자체에 의해 비로소 창조된 필연성이며, 확실한 의미에서 사유의 필연
성이다. 그러나 미적 주관성이 직관적으로 필연성과 맞섬으로써, 필연
성과 화해하지 않게 된다. 이렇게 해서 미적 주관성은 필연성 자체가
아니다. 이러한 주제에서 서술되고 있는 예술작품의 응시는 예술작품
의 고유한 의미에 따라 직관되려고 한다. 예술작품의 응시는 이상주의
철학이 ─이상주의 철학에게는 모든 것이 자기 자신의 작품일 뿐이다
─ 알지 못하는 무언가 고집스러운 것, 스스로 대립되는 것을 갖고 있
다. 바로 이런 것 안에서 예술작품은, 예술작품과 관찰자의(예술작품에서
의 이원론을 스스로 설정하고 있는) 근원적인 이원론에서, 더욱더 실재적이
고 비판적이며 철학보다 덜 조화주의적이다. 확실히, 교향곡 9번의 중
심 주제는 세계정신이다. 그러나 출현하는 것으로서의 세계정신은 그
것을 인식하는 사람에게 어느 한순간 외적인 것으로 거리를 둔 채 머물
러 있다. 교향곡 9번은 헤겔 철학보다도 동일성에 대한 믿음이 약하다.
예술은 동일성을 가상이라고 고백하면서, 철학보다 더 실재적인 것이
된다.*[46]

* [여백:] 참조. 벡커의 좋은 공식[같은 책] 273[쪽]. Hegel, Ästhetik I미학 I [ed.

이와 관련, 이 노트에 있는 렘브란트에 관한 메모를 참조할 것.[47] [31]

『정신현상학』 서문으로부터 오는 철학의 본질에 관한 다음의 규정은 베토벤의 소나타에 대한 서술로서 **직접적으로** 작용한다. "사물은 그것의 **목적들**에서 쇠진되는 것이 아니라, 그것의 **실행**에서 쇠진되기 때문이다. 결과는 현실적인 전체가 아니고, 그것의 생성과 함께 이루어진다. 목적 자체는, 추세가 현실성을 결여한 단순한 몰아붙이기에 지나지 않은 것처럼, 생명력이 없는 일반적인 것이다. 벌거벗은 결과는 추세를 뒤에 남겨 놓는 시체이다"(ed. Lasson [2. Aufl., Leipzig 1921] p.5). 이 대목은 나의 베토벤 연구에 전적으로 쇠진되지 않는 곳이다. 매우 유감스럽지만 모토로 삼는다.

1) "목적." 이에 대해서는 어떤 주제의 운명에 대한 쇤베르크의 정의를 참조할 것.[48] 중요한 것은 이러한 운명이 **실행**되는 것이다. 주제는 목적도 아니며, 그렇다고 단순히 어떻든 상관이 없는 것은 아니다. 다시 말해, 주제가 없이는 발전도 없다. 주제는 (진정하게 변증법적으로 말하자면) **두 가지** 측면을 지닌다. 주제는 독자적이지 않다. 즉, 전체의 기능이다. **그리고** 주제는 독자적이다. 즉, 기억에 잡아 둘 수 있으며 구체적이고 등등. 이에 덧붙여 한편으로는 주제의 차이, 다른 한편으로는 긴장의 장場들과 해체의 장들의 차이. 내가 신음악에 대해 주장하였던 것은 중심에 가까이 있는 같은 것이었다.[49] 바로 이렇게 같은 것에 변증법이 정지 상태에 오는 것이 놓여 있다.

2) 이와 직접적으로 연관을 지니는 것은 "단순한 추동"으로서의 "추세"에 대한 비판, 즉 발전 자체에 대한 비판이다. 발전은 어떤 주제의 발

S. Hotho, 2. Aufl., Berlin 1842], S.63.

전으로서만 존재한다. 어떤 주제에서 발전이 "지칠 정도로 일을 하는" 발전으로서만 존재하는 것이다(주제 노작의 개념과 헤겔에서의 노동의 개념). 어떤 존재자의 발전으로서 존재하는 것이다(이것은 『신음악의 철학』에서 간략하게 언급되었다[50]). 베토벤에서 발전이 단순한 추동 이상이 되게 해 주는 것은 주제의 확인된 재현이다.

3) 결과에 대한 반론: 종지 화음들, 혹은 코다Coda는 확실한 의미에서 이미 결과이다. 이것들이 없다면 추동은 공허하다. 그러나 이것들만으로는 ―이것들은 고유의 본질에 따라 사물적인 것들이다― 문자 그대로 "추세가 뒤에 남겨놓은 시체이다.["][51]

(이러한 모든 것에 대한 막스 [호르크하이머]의 반론: 철학은 교향곡이 되어서는 안 된다.)

재현부의 문제에 대하여: 베토벤은 재현부를 그의 음악에서 **이상주의**의 인장으로 삼았다. 다시 말해, 재현부를 통해 노동의 결과, 즉 보편적 매개의 결과는 반성에서, 반성의 내재적 전개에서 해체되는 직접성과 **동질적인** 것임이 입증된다. 베토벤이 이러한 요소를 전통으로부터 끌어냈다는 점은 이에 반박하는 최소한의 것도 말해주지 않는다. 그 이유는 다음과 같다. 1) 전통으로부터 끌어냈다는 점은 이데올로기, 현혹의 연관관계와 깊게 연관되어 있기 때문이다*(스스로 소외된 노동은 창조로 변용된다. 가장 자세하게 이 모티브의 뒤를 쫓아가 볼 수 있다). 2) 그러나 베토벤은, 헤겔처럼[,] 시민사회적 정신이 그것 내부에서 붙잡혀 있는 것을 **동력으로** 만들었다. 다시 말해, 재현부를 "깨어나게 하였다." 베토벤과 헤겔에서는 시민사회적 정신의 최고의 고양이 일어난다. **그럼에도 불구하고** 베토벤에게서 재현부는, 헤겔에게서 동일성의 테제가 의심스러운 상

* [쪽 끝에 추가:] (물신주의의 문제).

태에 머물러 있는 것과 동일한 깊은 의미에서, 미적으로 의심스러운 상태에 머물러 있다는 점은 깊게 주목할 일이다. 베토벤과 헤겔에서 재현부와 동일성의 테제는 매우 깊은 의미에서 역설적인 방식으로 추상적으로, 기계적으로 머물러 있다.　　　　　　　　　　　　　　　　[32][52]

베토벤은 재현부로부터 동일하지 않은 것의 동일성을 만들었다. 여기에 숨겨져 있는 점이 있다. 다시 말해, 재현부가 자체로 긍정적인 것이며, 사물처럼 관습적인 것이며, **동시에** 비진리의 모멘트, 즉 이데올로기의 모멘트이기도 하다는 점이다.　　　　　　　　　　　　[33]

최후기의 베토벤은 어쨌든 재현부를 폐기하지 않았다. 그러나 재현부에서 위에 언급된 비진리의 모멘트가 **나타나게끔** 하였다. ― 재현부는 **그 자체로** 조악함으로 그치는 것이 아니라, 구조적으로 볼 때 "비판 이전의" 음악에서 최고로 긍정적인 의미를 갖는다고 말할 수 있다. 재현부가 좋은 것이 비로소 좋은 것이 됨으로써, 즉 베토벤에 의해 형이상학적으로 **정당성을 인정받게** 됨으로써 재현부는 원래부터 조악한 것으로 된다. 이것은 변증법적 구성의 중심축 중의 하나이다.　　　　　　[34][53]

베토벤에게서 이상주의적 "체계"는 특별한 기능에서의 조성이다. 조성은 그에게서 철두철미하게 작곡된 조성으로서 특별한 기능을 획득한다. 모멘트들:

　1) 포괄Subsumption: 모든 것은 조성 **아래** 포함된다. 조성은 이 음악의 추상적 개념이며, 모든 것은 조성의 "경우"이다. 조성은 베토벤의 추상적 동일성이다. 즉, 모든 모멘트는 조성의 근본적 특징들로서 규정될 수 있다. 베토벤은 조성"이다."

2) 반면에: 조성은 추상적인 것으로 머물러 있지 않으며 **매개된다**. 조성은 **되어감**Werden이다. 다시 말해, 모멘트들의 연관관계에서만 정초된다.

3) 이런 연관관계는 자기반성에서의 모멘트들의 **부정**이다.

4) 추상적 개념과 전제처럼, 조성도, 구체적으로 매개된 것으로서, 베토벤의 **결과**이다. 이것이야말로 내가 조성의 철두철미하게 작곡된 것이라고 명명하고자 하는 원래의 모멘트이다. 바로 여기에 베토벤에서의 동일성 철학의 모멘트가 놓여 있다. ─ 신뢰, 조화, 여기에 동시에 선이든 악이든 동일성 철학의 모멘트가 갖고 있는 강제적 성격.

5) 내가 보기에 **이데올로기적** 모멘트는 단순히 현존하는, 미리 주어진 조성이 "자유롭게", 작곡 자체의 음악적 의미로부터 출현하는 것처럼 보인다는 점에 놓여 있다. 그러나 이것은 또한 다시금 이데올로기적이지 **않다**. 조성은 우연적인 것이 아니며 베토벤에 의해 ─칸트에게서 종합적 판단들이 선험적으로 재창조되듯이─ **현실적으로** "재창조"되기 때문이다.[54]

6) 베토벤에게서 **비극적인 것**의 카테고리는 부정이 동일성 안으로 해체되는 것이다. 조화론적으로.

7) 베토벤의 음악처럼 조성은 **전체**이다.

8) 조성에서의 긍정은 표현으로서의 동일성이다. 결과: 이렇게 해서 그렇게 되었다.

부차적 언급. 주체-객체의 문제에 대한 조성의 관계 [35]

칸트에서의 "광상곡狂想曲적인 것"에 대항하는 체계. 이에 대해서는 "순수이성의 건축"에 관한 도입절들을 특히 참조할 것.[55] [36]

항상성* 개념에 대하여. 이것은 긴장의 생물학적 평형을 말한다. 이와 관련 페니첼Fenichel의 [신경증의 정신 분석 이론, 뉴욕 1945] 12쪽을 참조할 것(원전을 찾아 볼 것).[56] 쇤베르크의 『양식과 이념』에서 바로 개념이 음악의 의미라고 정의되고 있다(게다가 철저히 헤겔적이다: 전체로서의 이념).[57] 이는 다음과 같은 결과를 가져온다:

1) 이러한 요소에서는 상이 없는 음악도 "상像"이다. 그 상은 아마도 진정한 스틸레 라프레젠타티보stile rapresentativo**이다.

2) 신체 기능의 균형에는 음악의 **순응주의**라는 (불가피한) 모멘트가 놓여 있다. 여기에는 쇤베르크도 포함된다. "항상성적인" 음악이 도대체 가능한 것인가?

3) 여기에 헤겔과의 원래부터의 일치가 놓여 있다. 여기에서 시작하여, 관계는 유추로서가 아니라, 논리적 전개의 관계로서 규정될 수 있다. 이것은 아마도 단절 고리이다. [37]

총체적인 것의 우위는 고통을 받던 시기의 베토벤의 고전기 모델들인 c단조 소나타 작품30[바이올린 소나타. 2번], 교향곡 5번, 열정 소나타, 교향곡 9번에서 중심 주제가 전체의 예기된 폭력과 함께 **하강하는** 것에서 드러난다. 이를 **방어**하기 위해 개별 주체가 2주제로 설정된다. 앞서 말한 바이올린과 피아노를 위한 c단조 소나타에서는 이 점이 너무도 분명히 나타난다. [38]

* 신체 기능의 균형을 뜻함. (옮긴이)
** 바로크 오페라 양식 용어. 음악으로 그림을 그리듯 실감나게 감정이나 사건 등을 묘사하는 양식. (옮긴이)

베토벤의 전개 법칙. 이념의 우위를 통해 이념이 예기된다. 전개 법칙은 처음에는 어떤 장식적인 성격을 지니며, 철저히 작곡된 것이라기보다는 겉모습을 통해 스케치된 것이라는 성격을 지닌다. 스케치된 것이 비로소 점차적으로 완전하게 채워진다. 차츰 채워지면서 완전한 모습을 되찾기에 이른다. 앞의 바이올린 소나타[작품30-2]를 다시 한 번 참조할 것.

[39]

베토벤. 그에게서는 **부정**의 개념이 지속적으로 추동적인 것으로서 매우 자세히 파악될 수 있다. 부정의 개념은, 선율선線들을 다음에 이어지는 형체로 계속해서 추동시키기 위해 선율선들이 그 내부에서 하나의 완결된 것, 그 내부에서 매듭지어진 것으로 전개되기 이전에 선율선들이 깨어지는 것을 뜻한다. 영웅 교향곡 서두가 이미 이런 것에 속한다. 그러나 이것은 교향곡 8번, 1악장에서 가장 예리하게 관찰될 수 있다. 이곳에서는 옥타브와 부악절을 위한 공간을 만들기 위해서 튜티의 아인자츠 Einsatz 주제가 중단된다[33마디]. — 이와 동일한 복합체에는 중단된 사이에 끼어든 주제들도 있다. 아래에서 예시된 영웅 교향곡 1악장[65마디]의 악보와 같은 것이 이 경우에 해당된다.

악보 예 1

헤겔에서처럼, 이런 곳에서 도처에서 원래부터 간섭하는 힘은 배후에서 지배하는 전체이다.

이런 일치가 어디에서 유래하며, 그것이 무엇을 의미하는지에 대해서 논의가 전개되어야 한다. 세계정신 개념을 길러주는 경험. 이에 대해

서는 노트 Q에 있는 메모[단편 79번]를 참조할 것. [40]

음악과 변증법적 논리. 음악에서의 부정의 한 형태는 —부정의 형태?—
억제이며, 정체停滯이다.* 영웅 교향곡 서두의 C#[7마디]. 여기서 전진을
위한 힘이 막히게 된다. 이곳은 동시에 **제자리 운동**이다. 즉, E♭-D의 단2
도의 전진이 억제되는데, C#이 음계에 속하는 음이 아니기 때문이다. 다
시 말해, 객관적 정신으로서의 조성과의 갈등을 통해 억제되어 있다. 이
객관적 정신과 여기서 개체화된 주제적인 것이 대립되어 있다. 이것은
중심적 사실이다. [41]

베토벤과 헤겔의 관계는 함머클라비어Hammerklavier 소나타 발전부의 종
결부에서 매우 자세히 설명될 수 있다. 이곳에서는 B장조 에피소드 후
에 중심 주제가 저음의 f#과 함께 새로운 질質로 폭발하고 있다[1악장.
212마디]. 이어지는 재현 예비부(거짓 재현부, 1주제의 복귀)는 거대한 것,
과도하게 확장된 것을 갖고 있다. 이와 관련하여 『정신현상학』 서문에
서 오는 자리, 즉 떡잎 상태로 형성되어 있던 질이 일거에 폭발하면서
새롭게 등장하는 질에 대해 언급하는 자리가 있다[58](이처럼 과도하게 확장
된 것은 푸가의 종결부에서도 나타난다). 1악장의 전체 재현부는 특히 중요
하다. 전체 재현부는 앞서 나온 것의 힘 아래에서 극히 광범위한 변형을
보여주기 때문이다. 이런 변형을 다루는 예로, 우리는 다음 악보에서 보
듯이 f음 아래서의 감7화음 처리를 들 수 있다[234마디].

* [메모 끝에 덧붙여짐]. 부정의 또 다른 형태는 중단이다. 불연속성=변증법.

악보 예 2

느린 악장의 해석: 나폴리 6화음을 향한 위중한 B음[마디14]. 종결군으로서의 3화음의 분산은 말로 표현할 수 없는 효과를 지닌다. 그리고 이에 앞서 존재하는 것으로, 광범위한 음역을 아우르는 오른손의 신비스러운 곳들.

[42]

베토벤에는 헤겔의 카테고리인 외화外化와 정확하게 등가를 이루는 것이 존재한다. 우리는 귀환에 대해 말할 수 있을 것 같다. "대지가 나를 다시 맞이하니",[59] 아득히 멀리 있는 것은 "세상으로 되돌아와야만 하나니." E♭장조 협주곡 1악장.* 가장 높은 음역에서 피아노가 플루트보다 더 플루트적으로 도취된 부분 후에[악보158-166], 행진곡이 거칠게 이어진다[166마디 이하]. — 이 1악장은 유례없이 거대한 악장으로 **충족**의 이행, 약속의 이행이라는 성격을 갖는다. 이것은 스트라빈스키가 회피하였던 바로 그것이다. 다음 악보가 그것을 말해준다.[60]

악보 예 3 등등

진정한 음악형식론은 그러한 카테고리들을 밝혀주어야만 할 것이다.

* 피아노 협주곡 5번「황제」. (옮긴이)

— 론도Rondo 끝에 있는 호사스러운 경박함. 이제 더 이상 불안은 존재하지 않는다(모차르트의 론도와는 완전히 다르다. 모차르트는 불안을 몰랐다). — 2악장에서 3악장으로의 이행은 「유령」 트리오에서 피날레 악장이 라르고Largo에 (매개되지 않고) 접속되는 것과 친밀한 관계에 있다. 이렇게 접속된 피날레 악장은 활기, **낮**의 신성함이다. — 론도는 악구 진행 작업의 세부에 이르기까지 「재회」[Le Retour, 피아노 소나타 E♭장조, 「고별」, 작품81a 3악장]와 매우 가깝게 친밀한 관계에 있다. [43]

베토벤에게서 원래부터 헤겔적인 것은 아마도 베토벤에서도 역시 매개가 단순히 모멘트들 **사이의** 매개가 결코 아니고, 모멘트 자체에 내재적으로 매개하는 점일 것이다. [44]

"[…] 그리하여 대립들을 말하자면 밀접하게 연결시킨다." 작품2-1에 대한 언급. [Wolfgang A.] Thomas[-San-Galli, Ludwig van Beethoven, München, 1913, S.]84. [45]

베토벤의 작품들이 서로 짝을 이루는 것은 이 작품들이 이루는 관계가 변증법적 방식인 외부적인 기호로서 해석된다는 점에 귀속된다. 짝을 이루는 형태에서 중기 베토벤(교향곡 5번과 6번, 교향곡 7번과 8번)은 작품의 완결성, 전체성을 초월한다. 이것은 최후기 베토벤이 작품 **내부에서** 완결성과 전체성을 초월하는 것과 마찬가지이다. 최고의 비극 작가는 최고의 희극 작가가 되어야만 한다는 플라톤 명제[6]의 진리는 모든 작품은 작품으로서 아무것도 아닌 것이라는 것에 놓여 있다. 교향곡 5번의 파토스와 6번의 방언은 서로 "보완해주는" 것이 아니라 개념의 자기 운동이다. [46]

운동을 통한 휴식의 서술은 베토벤에서의 변증법에 속한다. 예를 들면 "전원 소나타" 작품29[현재 작품28] 1악장과 바이올린 협주곡 1악장. [47]

음악과 변증법 논리에 대하여. 베토벤이 어떻게 해서 점차적으로 비로소 변증법적 작곡하기의 완벽한 개념에 도달하였는가는 그에게서 드러날 수 있다. c단조 바이올린 소나타 작품30의 한 곡*에서는 ―가장 천재적인 착상을 지닌 첫 번째 완벽한 작품 중 하나인 이 작품에서는― 대립주의가 아직은 매개되어 있지 않다. 다시 말해, 거대하게 대비를 이루는 주제 복합체들이 군대의 대열처럼, 혹은 체스판의 말처럼 배열되어 있다가 조밀한 전개의 흐름에서 서로 충돌한다. 「열정」 소나타에서는 대립적 주제들이 그 내부에서 동시에 서로 동일한 것이 된다: 비동일성에서의 동일성.

　베토벤에서의 "절대적인 것." ― 이것은 조성이다. 헤겔의 절대적인 것만큼 똑같이 절대적이지는 않다. 정신의 경우도 마찬가지이다. 이와 관련하여 베토벤이 남긴 문장. 우리는 도그마에 숙고할 만큼 통주저음에 대해 숙고해서는 안 될 것 같다.[62] [48]

● ○ ○

음악에서 모든 개별적인 것은 다의적多義的이고, 신탁에 맡겨진 듯하며, 신화적이고, 전체는 명백하다. 이것이 음악의 초월성이다. 개별적인 것의 다의성은 전체의 명백함으로부터 시작해서 그 정체성이 확인될 수 있다. [49]

* 작품30-2. (옮긴이)

셰르헨Scherchen[63]의 지휘로 레오노레 서곡 2번 연주를 들은 후 다음과 같은, 나의 구성과 베토벤을 연결시켜 주는 아마도 결정적인 접합점이 나에게 명백하게 다가왔다. 베토벤에서 개별적인 것의 부정이 이루어지고 있다는 점과 개별적인 것의 무無가 재료의 속성에서 그것의 객관적인 이유를 갖는다는 점이다. 그것은 베토벤의 형식의 운동 내재성에서 비로소 아무것도 아닌 것이 되는 것이 아니고, 즉자적으로 아무것도 아닌 것이다. 다시 말해, 우리가 조성 음악에서 매번 개별적인 것으로 하강하면 할수록, 개별적인 것의 개념은 더욱더 많이 단순한 견본에 지나지 않게 된다. 어떤 표현적인 단3화음이 나는 어떤 무엇이며 나는 무엇을 의미하는가 하고 말하는 경우에, 그것은 여기에 배치된 타율적인 울림에 불과하다. (이와 관련하여, 교묘하게 배치된 감7화음의 효과에 대한 베토벤의 언급을 참조할 것. 그는 이런 감7화음의 효과를 작곡가의 천부적인 재능의 몫으로 돌리는 것은 잘못된 것이라고 말했다).[64] 베토벤의 자율성은 타율적인 울림에 불과한 것을 인내할 수 없다. 이 점이 자율성의 카테고리가 음악적으로 구체적으로 되는 바로 그 자리이다. 베토벤은 개별적인 것이 무엇이고자 하는 요구 제기와 개별적인 것의 사실상의 무無로부터 결론을 끌어낸다. 개별적인 것의 의미는 그것의 무를 통해서 구제된다: 개별적인 것은 전체에서 가라앉으며, 전체는 의미를 실현시킨다. 이 의미가 바로, 개별적인 것이 자신에게 귀속된다고 잘못 여기는 그 의미이다. 이것이 베토벤에서의 부분과 전체의 변증법의 핵심이다. 전체는 개별적인 것의 잘못된 약속을 이행한다. [50][65]

전체의 우위는 일반적으로 잘 알려져 있다. 나의 과제는 전체의 우위를 도출하고 모멘트들과의 관계에서 규정하며 해석하는 것이다. 일반적으로 잘 알려진 입장은 리만Riemann의 진부한 언어적인 정리에 대략 표

현되어 있다. "고전파의 구성은"(여기서 리만은 베토벤을 모차르트와 하이든으로부터 분리시키지 않고 있다.) "전체의 흐름에, 발전의 거대한 특징들에 항상 더욱 많이 주목한다. 우리는 고전파의 대가들이 계속되는 발전을 통해서 자체로는 일단은 완전히 뚜렷하지 못한 주제적인 형상들로부터 일종의 거대한 효과를 끌어낼 수 있는 것에 감탄한다. 우리는 이처럼 감탄하는 것에 일반적으로 일치되어 있는 것이다." Hugo Riemann, Handbuch der Musikgeschichte음악사 핸드북, II. Band, III. Teil, Leipzig 1922, p.235.

[51]

전체에 의한 세부적인 것의 부정에 들어 있는 체제긍정적이고 조화주의적인 요소에 대해서는 다음을 참조. Bekker [a. a. O., S.] 278.[66] — [교향곡 9번, 4악장]의 베이스의 레치타티보rezitativ에서도 "더 편안한 (음들)"[67]을 요구한다. 다시 말해, 암암리에 청자들을 보다 편안하게 한다. 이 점이 중요.

[52]

전체가 모든 것을 의미하며 전체는 —작품111의 종결부에서처럼— 결코 현존하지 않았던 세부적인 것들을 실행된 것으로서, 뒤돌아보면서 불러내고 있다는 것, 즉 개별적인 것의 무無는 베토벤의 모든 이론에서 중심적인 관심사로 머물러 있다. "자연으로부터의" 가치가 존재하지 않으며 가치는 오로지 **노동**에 그 빚을 지고 있다는 점이 베토벤의 관심사에 숨겨져 있다. 이러한 관심사에는 원천적인 시민사회적 동기들(금욕적인 동기)과 비판적인 동기들이 결합되어 있다: 개별적인 모멘트를 총체성에서 없애 가짐. — 베토벤에게서 개별적인 것은 가공되지 않은, 미리 주어진 자연의 재료를 항상 재현하여야 한다. 그래서 3화음들이 등장하는 것이다. — 자연적 재료가 질質로 되지 못했다는 점, 바로 이 점이 [낭

만주의의 고도로 질화質化된 재료와는 반대로] 총체성에서 완전한 없애 가짐을 가능하게 한다. — 원리의 부정성은 바그너에서 온음계적 자연 주제들에서, 잘못된 근원 현상들에서 나타난다. 이 원리는 다음과 같은 점을 통해 가능해진다.

(1) 재료의 동질성을 통해. 가장 작은 특징들에서 모든 것이 전체의 검약성을 통해 분화된다. 진부함은 이미 진부해진 재료와 대립되는 원리에 항상 상대적으로만 해당된다.

(2) 바그너에서는 개별적인 것으로서의 아무것도 아닌 것은 무엇인가를 의미해야 한다. 베토벤에서는 결코 그렇지 않다.

이 논의에 놓여 있는 것의 가장 거대한 예는 「열정」소나타 재현부의 아인자츠이다[1악장, 151마디]. 이것은 분리된 채로는 결코 효과를 내지 못한다. 발전부와의 연관관계에서 음악의 위대한 순간의 하나.　　　[53]

베토벤의 바이올린 협주곡*에서 호른의 점음표의 d음 위에 등장하는 종결군과 같은 종류의 선율은 광대한 폭, 먼 곳 안으로-들여다보는 것의 압도적인 표현이다[2악장, 65마디 이하, 79마디 이하].** 동시에 이 선율은 극단적인 "착상이 없는 상태, 거의 장식구와 같은 것, 주성부가 분산 화음이나 2도 음정 공식들로 이루어져 선율적으로 형태를 지니지 못하고 있

* [행의 위에:] 느린 악장이라고 적혀 있음.
** "이에 비해 지크프리트가 브린힐데의 바위산을 바라볼 때의 표현은 얼마나 부족한가!" 바그너의 악극 「니벨룽의 반지」의 둘째 날의 곡 지크프리트의 한 장면을 지칭함. (옮긴이)

는 상태로 만들어져 있다. 베토벤의 전체의 모습은 이러한 역설에 들어 있다. 이런 역설을 해체시키는 것은, 이론에 대한 베토벤의 이해를 고양시키는 것이라 할 것 같다.

[54]

에두아르트 [슈토이어만Steurmann][68]이 슈베르트의 「네 개의 즉흥곡」[작품 90](c단조의 비교할 수 없을 정도로 거대한 즉흥곡)을 연주하였을 때, 나는 슈베르트의 음악이 베토벤의 우울한 작품들보다도 비교할 수 없을 정도로 더욱 슬프게 들리는 것이 어디로부터 유래하는가라는 물음을 던졌다. 에두아르트는 이것이 베토벤의 활동성으로부터 오는 것이라는 의견을 내놓았다. 나는 베토벤의 활동성을 총체성으로, 전체와 부분의 해소될 수 없는 교차로 규정하였으며, 이에 대해 에두아르트도 동의하였다. 이에 따르면, 슈베르트의 슬픔은 표현에만(표현은 그것 자체로 음악적 복합체의 한 기능이다) 결부되어 있는 것이 아니라 개별적인 것이 자유롭게 풀려 있는 것에도 결부되어 있다고 보아야 할 것 같다. 해방된 세부는 동시에, 자유로워진 개인이 고독하게 되고 고통받으며 부정적인 개인인 것처럼, 버려진 것이다. 이로부터 베토벤의 이중적 성격에 관한 무엇이, 즉 현저하게 눈에 뜨이도록 나타나야 할 무엇이 뒤따르게 된다. 다시 말해, 총체성은 개별적인 것을 지탱해주는 성격을 갖게 되는 것이다(이런 성격은 슈베르트와 낭만파 전체, 특히 바그너에서는 결여되어 있다). 총체성은 이데올로기적인 어떤 것, 모든 개별적인 부정성의 총체로서의 전체의 긍정성에 관한 헤겔의 論에 상응하는 변용적인 것, 즉 비진실의 모멘트를 갖고 있다.

[55]

헤겔과의 **차이에** 대하여. 무에서 무엇을 향해 나아가는 음악의 변증법적 운동은 무가 스스로 무임을 **알지** 못하는 범위에서, 그리고 그런 한계

에서만 가능하다. 다시 말해, 노래 선율이 주제들에게 조악한 앎을 만들지 않는 상태에서 질로 변화하지 못한 주제들이 자신을 주제로서 이해하는 한에서만 가능한 것이다. 이러한 노래 선율이 일단 출현하면 — 슈베르트, 베버와 함께, 그리고 확실한 방식으로 모차르트의 징슈필Singspiel 요소와 함께—, 무의 주제는, 총체성에서 무 자체에게 고유한 비판으로 전개되는 것 대신에, 비판에 빠져들게 된다. 무의 주제는 진부한 것, 의미 없는 것으로 경험된다. 슈베르트의 거대한 기악 작품들은 이런 의식에 대한 최초의 증거이다. 이것은 **취소될 수 없는 증거이다.** 이 기악 작품들 이후 3화음으로 이루어지는 주제는, 내적인 합성에 따라, **실제로 불가능한 것이 되었다.** 이러한 주제들은 다른 주제들이 존재하지 않는 한에서만 힘을 갖고 있었다. 그 이유를 구체적으로 규정하기 위해서는 가장 세밀한 분석이 필요하였다. 그러나 주제가 일단[69] 실체를 갖게 되면, 총체성이 **문제로** 된다(단순히 불가능하지는 않다). 그리고 나서 이런 이유 때문에 브람스의 음악 전체가 이 문제에 접속하여 결정結晶된다.

[56][70]

베토벤에서의 성공은, 오로지 그에게서만 이루어지는 성공은, 전체가 개별적인 것에 단 한 번도 외부적으로 머물러 있지 않고 오로지 전체의 운동으로부터 나오거나 또는 오히려 이러한 운동이라는 점에서 성립된다. 베토벤에서는 주제들 **사이에서** 매개가 되지 않고 헤겔에서처럼 전체는, 순수한 생성으로서, 구체적인 매개 자체이다(부차적 언급. 원래부터 베토벤에서는 경과적인 부분들이 존재하지 않는다. 특히 젊은 베토벤에서 보이는 형태의 풍부함은 개별적인 주제들의 위상학적인 현존재를 해체하는 목적에 본질적으로 기여한다. 주제들은 많지만 어느 주제도 자력으로 설정될 수 없다. 이것은 초기 E♭장조의 피아노 소나타 [작품7]의 첫 악장에서 볼 수 있다).

이러한 성공은 **전체 재료**의 전개(부차적 언급. 개별적 착상의 전개가 결코 아님), 증대되는 풍부함이 선율의 해방을 강요한다면 불가능하게 된다. 전체는 해방된 선율에게 더 이상 내재적이지 않다. 전체는 조악한 개별성을 마주 대하면서 포기된 채 머물러 있다. 이 때문에 전체는 개별에게 폭력을 휘두른다. 이것은 슈만의 형식주의, 혹은 신독일 악파에서의 주제들의 뒤틀림(「신들의 황혼」*에서의 지크프리트의 호른 주제)에만 해당되는 것이 아니고 가장 친숙한 형태들에도 해당된다. 예를 들어 슈베르트 교향곡 b단조**에서 2주제가 교향곡적인 포르테Forte의 성격으로 해석이 바뀐 상태라면, 이것은 이미 폭력이 행사된 것이다. 주제의 성격이 매우 독단적이어서, 그것이 반란을 일으키고 있기 때문이다. ─ 특히 성격의 변경은 "생성된" 것이 아니라 단순히 눈앞에 설정된 것이다. 이 경우를 베토벤에서는 **하나의** 주제의 성격 변화가 어떻게 일어나는가와 비교해 보면, 배우는 바가 많을 것이다. 베토벤의 현악4중주 F장조 작품59-1의 피날레 악장에서는 러시아 민요에 의한 주제가 느리고 전혀 화음이 붙지 않은 상태로 제시된다. 그러나 여기에서는 주제의 성격의 변화가 작용하고 있으며, 민요 주제가 대체 가능하게 되는 것은 긴장을 높이는 수단으로서, 해체를 불러일으키는 위장으로서 작용하고 있다. 주제는 그렇게 "있는 것이" 아니고 그렇게 **설정되며**, 화성의 달콤함은 위장의 달콤함이다. 마치 주제가 회고하면서 이런 하나의 마지막 가능성을 폭로하려고 하는 듯이, 마지막 가능성에 빠져들지 않는 상태에서 유혹하듯이 폭로하려고 하는 듯이. 바로 이 점, 즉 이러한 포기도 역시 베토벤을 낭만파로부터 구분해주는 문지방이다. 「크로이처」 소나타 마지막 악

* 바그너의 니벨룽의 반지 3일째 연주되는 부분. (옮긴이)
** 미완성 교향곡. (옮긴이)

장도 참조할 것. 이러한 연관관계에서 이율배반, 즉 대체성으로 ―하나의 음악적 전체의 조직화의 대체성으로서의― 가는 경향이 동시에 대체성의 가능성이 없다는 것, 즉 개별적인 것의 일회성과 더불어 증대된다는[71] 이율배반이 인지되는 것을 얻게 되었다. 이러한 이율배반은 쇤베르크에까지 이르는 근대 음악사 전체를 다른 말로 쓰고 있다. 12음 기법은 아마도 이 이율배반의 전면적 해체이며, 이 때문에 나는 12음 기법에 대해 주저함을 갖고 있다. 바그너는 그의 창작에서 이율배반에 대해 알고 있었다. 그의 음악은 개별적인 것을 대체 가능한 기본 형태들로 ―팡파르와 반음계― 환원시켜 이율배반을 해소하려는 시도이다. 그러나 재료의 역사적 상황은 바그너의 거짓을 처벌한다. 팡파르는 결핍을 보여주는 연기자에 불과하다. 부족함은 단 한 차례도 재생산될 수 없다. ― 베토벤에서 헐벗음은 괴테적인 의미에서는 중요함에 해당될 수 있다. 그러나 이러한 닳아 해어짐은 이미 슈베르트에서는 낡은 것이 될 수 있고, 바그너에서는 극장이, 슈트라우스에서는 키치Kitsch가 될 수 있다.

[57][72]

• ○ •

위대한 작곡가들의 작품들은, 그들에게 허락된 것을 그대로 행한 단순한 희화戲畫들이다. 예술가가 그의 시대로부터 분리되기 어렵더라도, 우리는 예술가와 그의 시대 사이의 예정 조화를 표상해서는 안 된다. 오르간의 완성자라기보다 오르간의 파괴자였던 바흐는 쿵쿵거리는 발소리처럼 진행되는 통주저음(게네랄바스)의 억압적 "양식"이 허용하는 것보다도 훨씬 더 무한히 **서정적**이었다. F#장조의 푸가[「평균율」 1권, BWV 859]와 프랑스 모음곡 G장조, 그리고 B♭장조 파르티타Partita는 서로 접합시키기가 매우 껄끄럽다. 특히 주 장르와 동떨어진 모테트Mottet와 같은

작품들에서는 불협화음에 대한 욕구도 드러낸다. 이 점은 모차르트에게 더욱 증대되어 해당된다. 모차르트의 음악은 관습을 교묘하게 뒤엎으려는 유일한 시도이다. b단조 아다지오, D장조 미뉴엣과 같은 피아노 곡들, 현악4중주 「불협화음」*, 그리고 오페라 「돈 조반니」와 그 밖의 우리가 모르는 다른 곳에서도 그가 의도했던 불협화음의 흔적들이 발견된다. 모차르트의 조화는 그의 본질이 아니고 오히려 그의 "예의Takt"가 낳은 성과이다. 베토벤에 이르러서야 비로소 그가 원하는 대로 작곡할 수 있었다. 이 점에도 또한 베토벤의 유일함이 들어 있다. 베토벤의 뒤를 잇는 낭만파의 불운은 그들이 허용된 것과 의도된 것 사이의 긴장을 더 이상 갖지 못하였다는 점이다. 이것은 **약점**이다. 낭만파 작곡가들은 그들이 해도 되는 것만을 꿈꾼다. 바그너가 그러하였다.　　　　　　[58]

베토벤에게서 **하이든적** 요소의 중요성은 최초의 곡들에서뿐만 아니라 D장조 소나타 작품29**와 같은 보다 성숙한 작품들에서도 발견된다(반음계적 중간 성부의 형성과 그 함의). 이와 관련 하이든의 C장조 소나타의 프레스토(페터스판 21번)를 참조할 것. 1악장도 참조할 것.　　　[59]

베토벤에게서 모든 것은 모든 것이 될 수 있다. 왜냐하면 모든 것은 "있지" 않기 때문이다. 낭만파에서는 모든 것은 모든 것을 표상할 수 있다. 왜냐하면 모든 것이 개별화되어 있기 때문이다.　　　　　　[60]

* 현악4중주 19번 KV 465의 별명. (옮긴이)
** 작품29는 현악5중주 C장조이다. D장조 소나타는 작품28이다. 아도르노나 편집자의 착오로 보임. (옮긴이)

베토벤은, 음악사 책들이 기술하려고 하는 것처럼, "이미 낭만적인 요소들"을 지니고 있는 것이 아니라 그 내부에 낭만파 전체와 낭만파에 대한 비판을 지니고 있다. 이것은 개별적인 것에서 보일 수 있다. 헤겔과의 관계. 쇼팽과 「월광」 소나타 1악장. 멘델스존과 G장조 소나타[작품79]의 g단조의 중간 악장. 「고별」 소나타. ― 가곡 「멀리 있는 연인에게」에서의 16분음표의 6잇단음["이 노래를 받아주오." 21-25마디].[73] [61]

베토벤이, 헤겔적으로, 낭만파를 없애 가지기 위해서 낭만파 전체를 ― 그 "분위기"뿐만 아니라 형식의 우주를― 자신의 내부에서 어떻게 지니고 있는가를 보여주는 것이 작품27-2의 1악장이다. 예를 들어 애매한 뉘앙스라는 낭만적 모멘트(d#과 d의 교대), 고집스러운 "분위기." 기악 형식과 가곡의 혼합 형식. 주관성으로 환원하고자 나타나는 대조의 부재(셋잇단음의 지속). 베토벤이 보여주듯 이처럼 한때 포착한 가능성을 포기할 수 있었던 인물은 쇤베르크가 유일하였으며, 이 점에서 쇤베르크는 실로 천재적이다. ― 종결부에서는 주요 동기가 저음에서 회상된다. 베토벤의 이 곡은 쇼팽의 「즉흥 환상곡」 종결부를 위한 모델이 된다. [62]

"갈겐 유머Galgenhumor*"로서의 슈만의 **유머**, "세계의 값은 얼마일까?"와 같은 유머는 주체가 말하고 느끼고 행하는 것과 주체가 맞지 않음을 표현하고 있다. 슈만은 작곡상의 주체에 대해 등을 돌리고 있으며 단념과 매우 깊은 연관을 맺고 있다. 베토벤과의 관계? 차이는? [63]

베토벤의 바이올린 소나타 「봄」의 종결에서의 감사를 확인하는 몸짓은

* 블랙 유머. (옮긴이)

그 성격에 따라 낭만파의 하나의 공식이 되었다. 예를 들어 슈만의 C장조 환상곡 첫 악장 코다Coda가 그런 경우이다. 이후 이 몸짓은 타락하여 "변용"되고 있음을 보여준다. 리스트의 「사랑의 꿈」, 그리고 「방랑하는 네덜란드인」 서곡의 끝이 그런 예이다. [64]

베토벤과 낭만파의 관계에 대하여. 에우리피데스의 "선정적인" 수법이, 즉 서막에서 복잡하게 뒤엉키게 하고 신들이 출현하여 그 매듭을 풀어나가는[74] 수법이 되풀이되어 언급된다(몸젠Mommsen). 베토벤 이후의 음악에서 일어난 것도 이와 유사하며[,] 쇤베르크는 무엇보다도 이에 대해 재구성을 시도하고 있다. [65]

베토벤이 성취한 것들이 **베를리오즈**에게 —그는 베토벤의 맞은편에서 현대의 원사原史와 같은 것을 직접적으로 대변한다— 전이되었던 것이 무엇이냐 하는 것은 아마도 하나의 생산적인 물음 설정일 것이다. 내가 볼 수 있는 한, 베를리오즈에게 전해진 것은 예기치 못한 리듬의 지체Stauung, 스포르찬도Sforzati, 그리고 "삽입된" 연주 기호들이다. 두 사람은 같은 것을 갖고 있다. 이들은 관용어법적인 것 **내부의** 관용어법적 요소에 대해 반발하지만, 구멍 난 관용어법 대신에 또 다른 관용어법을 설정하지 않는다. (덧붙여 말하자면, 이 점이 만년의 베토벤의 원리를 정확히 나타내준다.) 이 모든 것으로부터 베를리오즈에서 현대의 충격들이 생성된다. 이러한 충격들은 베토벤에서는 전통의 맹아 상태로 숨겨져 있었다. 충격은 베를리오즈에게서는 자유로워지며, 이를 통해 분리되고, 비변증법적인 것이 되며, 불합리한 것이 된다. — 베를리오즈에서의 **광기**의 모멘트. 베를리오즈와 베토벤과의 관계는 포Poe와 독일 낭만파의 관계와 같다. 예술의 현대성에서 모든 것이 상실되었다고 말하는 발레리의 고

찰은 베를리오즈에게 딱 들어맞는다.[75] (이에 대해서는 소설 『닐스 리네Niels Lyhne』가 의도적으로 조악하게 곡으로 옮겨졌다는 야콥센Jakobsen의 편지의 문장을 참조할 것.)[76] [66]

베토벤의 「32 변주곡」[WoO 80]*에 대하여. 베토벤에게서 **전타음들**은 이미 충격의 어떤 것을 갖고 있지 않은지. 동시에 앞을 향해 휘몰아치는 것을 갖고 있지 않은지. 베토벤에서의 모든 장식음에 대한 하나의 인상학을 제시할 수 있을 것으로 보인다. 만년 양식의 긴 트릴Trill은 극도로 짧은 공식으로 환원되는 잉여적인 것이다. — 수법의 기능 변화에서, 현미경 아래로 들여다보듯, 베토벤이 음악의 전통적 요소를 가지고 시작했던 것에 대해 아마도 연구할 수 있을 것이다. [67]

부조니Busoni가 그의 저서 『음예술의 새로운 미학을 위한 초고』에서 비웃고 있는 "음악적" 음악의 개념은[77] 매우 엄밀한 개념을 지니고 있다. 이 개념은 음악적 매체의 순수성, 음악적 매체의 논리가 언어와의 대립에서 갖는 순수성에 관련되어 있다. 이것은 완결된, 언어와 거리를 두는 것에서 이루어지는 음악적 배열의 힘이다. 음악은 그 순수함에 힘입어 언어에 대해 말한다. — 언어의 표현이나 내실에 대해 말하지 않고, 말하는 것의 **제스처**에 대해 말한다. 이런 의미에서 바흐의 음악은 가장 음악적인 음악이다. 이것은 다음과 같은 사실과 동일한 의미이다. 다시 말해, 작곡은 음악에게 최소한도의 폭력을 행사하며 의미 없음으로의 침잠을 통해 의미가 있게 된다. 이와 대조적인 유형은 베토벤이다. 그는 음악에게 말을 하라고 강요한다. 그는 표현을 통해서뿐만 아니라(바흐도

* WoO는 미출판 유작 번호. (옮긴이)

그에 못지않게 표현을 지니고 있었다), 음악에 고유한 복합체에 따라 음악을 말하는 것과 가깝게 함으로써 말을 하게 한다. 여기에 베토벤의 폭력이 놓여 있다. ─ 음악은 단어, 형상, 내용이 없이도 말을 할 수 있다는 폭력과 폭력을 행사하는 베토벤의 부정성이 여기에 놓여 있는 것이다. 이러한 부정성에 대해서는 [이 책의 Ⅵ장 단편 196번을 볼 것]에 간략하게 언급되어 있다. 역으로, 음악적인 음악가는 전문가로서, 사정에 정통한 사람으로, 물신숭배자로서 위험에 처하게 된다. ─ 바흐에서 쇤베르크에 이르기까지. 그 배후에는 진정한 이율배반이 숨겨져 있다. 바흐와 베토벤, 두 사람에게 설정된 한계는 모든 음악의 한계이자 모든 예술의 한계이다. ─ 음악은 언어로부터 멀어짐을 통해, 그리고 언어에 가까워짐을 통해 말을 할 수 있다. ─ 모차르트는 이에 대해 확실한 무관심을 보여준다.

[68]

사 회

베토벤의 작품을 1800년경 독일에서 일어났던 문학적 의고전주의의 성과에 대조시키는 사람만이 베토벤 작품의 상상할 수 없는 위대함과 지고함을 확인할 수 있다. 괴테의 "봉우리마다 휴식이"와 같은 개별 시구詩句, 그리고 "수풀과 계곡을 다시 채워디오"의 첫 연이 괴테에게서 성공에 이르렀다면, 베토벤은, 「팔레트의 오물Palettenschmutz」은 논외로 하고(이것은 베토벤에서는 매우 사소한 범위에 머물러 있다), 작품18 이후의 **모든** 작품에서 괴테의 수준에 이르고 있다. 「판도라」에서 보이는 것과 같은 극단적인 고양 상태에서의 추동력은 베토벤의 **형식법칙**이다. 이 것은 석고가 되지 않은 의고전주의이다. 가장 수수께끼적인 방식으로 노화로부터 보호되면서 베토벤 스스로 해석될 수 없는 사람이 되기 시 작한다. 이것은 물론 그의 탁월한 재능에 돌려질 수는 없다(재능으로 따지면 괴테와 장 파울도 뒤지지 않는다). 오히려 이것은 써서 낡아지지 않은 것을 인간애적인 것의 묘사를 위해서 자연으로서 미리 정해 놓는 매체의 써서 낡아지지 않은 것에 돌려질 수 있다. 이것은 또한 문학이 아닌 음악이 —최소한 독일에서는— 철학과 수렴되었던 역사적 순간에 돌

려질 수 있다. [69]

베토벤의 휴머니티가 가족들이 대대로 기념용 노트에 적어 놓는 특정한
종류의 시구詩句와 어떤 연관관계가 있는가를 알아보려면 다음의 시구
를 자세히 분석하는 것이 도움이 된다. 예:

> 진실한 여자를 얻는 자는
> 우리의 환희 속에 함께하리라,[78]

또는:

> 사랑하는 마음은 얻으리라,
> 사랑하는 마음이 바치는 것을.[79]

이 시구들에는 시민 계급의 위대함과 이데올로기적인 것이 어느 한
쪽을 빼고는 생각할 수 없게끔 서로 교차되어 있다. 그 밖에도, 「멀리 있
는 연인에게」에서도 결혼과 자식에 대한 생각이 나타난다. [70]

실러Schiller는 사회의 하층 출신이면서 자기 자신을 알리기 위해, 편견에
사로잡힌 채, 좋은 사회에서 소리를 지르기 시작하는 남자가 갖고 있는
어떤 면을 지닌다. "힘과 오만함" ― 이것은 소시민의 의기양양해하는
모습이며, 막스[호르크하이머]가 고찰했던 시민사회적인 폭력적 인간의
거만함에 아마도 일반적으로 속할 것이다. 스스로 자극을 받은 듯한 울
림을 지니며 강압적인 웃음과 특정한 성향을 "폭발시키는 것"은 이런 제
스처에 속한다. 이것은 파토스Pathos의 원천이자 이상주의 전체의 기초

에 놓여 있다. — 거대함의 의미에서의 고귀함의 특정 종류이다. 자연에 대한 지배권[80]은 저급한 것, 부족한 것을 보상해준다. 금언들Maximen의 배후에는 가정교사로 일하는 목사 아들들이 양털 양말에 대해 어머니와 함께하는 교감이 놓여 있다. 이러한 요소는 파토스 자체에서 객관적인 요소로 규정될 수 있다. 이러한 요소는 대부분의 경우 힘의 허구와 연관관계를 갖고 있다. 이것은 실러에서는 의미 있는 지성에 의해서 억제되어 있다. 그러나 마지막에는 순수한 허약함이 이것으로부터 남아 있을 뿐이다. 베토벤은 실러처럼 자유롭지 않다. — 앞에서 말한 요소는 소름이 끼칠 정도로 조밀한 순수음악적인 실체에 의해 구제된다. [71]

사적인 개인으로서의 베토벤에 대한 언급들은 격노하는 것, 거절당하는 것이 수치, 그리고 퇴짜를 맞은 사랑과 연관관계에 놓여 있다는 점에서 종결을 짓게 한다. 시민사회적 성격의 형성에서 바그너와는 극도로 대립된다. 단자單子가 되고 인간적인 것을 유지시키기 위해 단자론적인 형식에 붙잡혀 있는 한 인간. 바그너는 그러나 방해받지 않으면서 사랑하는 인간이 된다. 그는 단자론적 상황을 지탱할 수 없기 때문이다. — 남에게 도움을 주려는 태도, 선물을 하려는 성향, 불신이 난폭한 성질과 연관관계에 놓여 있다. — 거절하는 것은, 베토벤이 생각하는 올바른 인간에 대해서는 모든 인간적인 관계가 인간에게 어울리지 않는 것의 모멘트를 갖는다는 점으로부터 유래한다. — 이와 동시에 공격성, 새디즘, 시끄러울 정도로 큰 소리로 내는 웃음, 상처를 주는 것의 강력한 특징들. 의지의 모멘트와 연관관계에 놓여 있다: 스스로 웃으라고 명령한다. 마적魔的인 것은 항상 스스로에게 명령된 것이며, 전적으로 "진정하며", "자연스러운" 것이 아니다. 정신이 스스로 해방되는 곳인 음악가들의 유머는 거의 항상 이러한 특징을 지닌다. — 휴머니티를

오로지 음악 내부로 귀양 보내는 것은 수치심과 연관되어 있다. 「그대에게 보답하리라」[81]를 쓰기 위해서 한 사람이 얼마나 냉혹해야만 하는가. — 베토벤의 이런 복합적인 유머는 항상 반복하여 폴리포니(다성음악)의 길로 나아가게 한다. 「백작님은 양 같은 분」[WoO 183]과 같은 종류의 카논들이 그런 예이다. 베토벤에서 폴리포니는 전적으로 새로운 의미를 지닌다. 괴리된 것, 해체된 것을 무리하게 함께 묶으려는 강제적인 출구이다. 진행되어야 한다. 그래서 카논들이 등장한다. [72]

"초기 베토벤은 이미 살아 있는, 제1의 작곡가였다." Thomas[-San-Gali, a. a. O., S.]88. [73]

음악에서 부르주아적 성격의 형성에 대해서는 **쇼팽**의 서한집[übers. und hrsg. von Alexander Guttry, München 1928] 382쪽 이하를 볼 것. "부르주아 계급에게는 무언가 놀라운 것, 기계적인 것을 가져가야 합니다. 나는 이렇게 할 수 있는 능력이 없습니다. 여행을 많이 하는 상류 세계는 궁정적인 티가 나기는 하지만 교양이 있고 사리 분별력이 있습니다. 상류 세계는 원하기만 하면 사물을 더 가깝게 볼 수 있습니다. 그러나 상류 세계는 수많은 일에 의해서 제기되는 요구에 직면해 있고 상류 세계의 관습적인 지루함에 갇혀 있게 됩니다. 이렇기 때문에 음악이 좋은 음악이냐 나쁜 음악이냐 하는 것은 상류 세계에는 상관이 없는 일입니다. 상류 세계는 그럼에도 아침부터 저녁까지 음악을 들어야 하기 때문입니다" 등등. 이에 대해 베토벤의 피아노 3중주 「유령」의 자필 악보에서 베토벤이 기계적인 것을 지향하는 표기법을 사용하고 있는 것을 참조.[82] [74]

우리는 베토벤이 귀가 먹고자 **의도했다고** 항상 생각해 볼 수도 있다. 그

는 오늘날 스피커를 통해 터져 나오는* 경험들을 음악의 감각적 측면에서 이미 하고 있었기 때문이다. "세계는 감옥이다. 감옥에서는 독방에 간히는 것이 낫다." 칼 크라우스.[83] [75]

베토벤의 **난청**에 관한 이론. 율리우스 발레Julius Bahle의 다음 글을 볼 것. 164쪽. Eingebung und Tat im musikalischen Schaffen음악 창작에서의 영감과 행위[Ein Beitrag zur Psychologie der Entwicklungs— und Schaffungsgesetze schöpferischer Menschen창조적 인간의 발전 법칙과 창조 법칙의 심리학에 대한 논고]. Leipzig 1939. "로맹 롤랑이 베토벤의 난청을 그의 소름끼칠 정도의 내적인 집중력, 끊임없이 듣는 것을 찾고 붙들어 두려는 것과 연관시키고 있다는 점은 부인될 수 없다. 이것은 마라쥬 박사가 롤랑에게 보낸 편지에서 알려준 검사 결과에 대한 진단을 통해서도 확인되었다. '베토벤의 난청의 원인은 내이와 청각 중심부 쪽에 생긴 울혈 때문이라고 생각합니다. 이런 충혈은 엄청난 집중 때문에, 즉 선생님께서도 훌륭하게 말씀하고 계신 것처럼 무자비하게 생각에 집중함으로써 기관이 혹사당했기 때문이라고 생각합니다. 인도의 요가와 비교하는 것은 내가 보기에도 아주 적확한 것이라 여겨집니다'(R. Roland, Beethovens Meisterjahre베토벤의 대가의 시절, Leipzig 1930, S. 226.). 그렇다면 베토벤은 "다른 사람들보다 신성神性에 더욱 가까이 다가서고 이렇게 다가선 곳으로부터 신성의 빛을 인류에게 확산시키기 위해서", 그의 예술에 대한 봉사에서 인간적인 것을 넘어서는 노동성과를 통해서 귀가 먼 음악가의 희생의 길에 들어섰다고 보아야 할 것이다. [76]

* 비음악적 소음과 같은. (옮긴이)

"오, 의사, 연구자, 현자들이여", 그는 무한한 기쁨 속에서 말을 이어 나갔다. "그대들은 보고 있지 않은가. 정신이 스스로 형식을 창조하였음을. 내면의 신이 헤파이스토스를 불구로 만들어서 아프로디테에게 거절당하게 하였고, 이 때문에 그가 쇠를 담금질하는 기술을 얻게 되었음을. 베토벤은 귀가 안 들리게 되었고, 그는 내면에서 노래하는 귀신의 소리 외에는 아무 소리도 들을 수 없었음을 …." Georg Groddek, Der Seelensucher영혼의 탐구자, Leipzig/Wien 1921, S.194.[84] [77]

베토벤이 노화되지-않은 것은 아마도 다른 것이 아닌, 바로 그의 음악이 현실에 의해 아직도 따라잡히지 않았다는 것을 뜻한다. "실재하는 휴머니즘."[85] [78]

• ○ •

베토벤의 음악은 세계정신을 표현하며 세계정신이 그 음악의 내용이며 또는 그것과 비슷한 어떤 것이라고 말하는 것은 확실히 조악한 난센스일 것이다. 그러나 그의 음악이 세계정신이라는 헤겔의 개념에 영감을 준 경험과 똑같은 경험을 말하고 있다는 것은 진실이다. [79]

시민사회적 관계들을 드라마에서 다루는 것에 대해 계몽주의 시대가 갖는 혐오감, 그러한 관계들을 희극에 넘겨 버리는 것, 마침내는 코메디 라모이앙트Comédie larmoyante*를 아이러니하게 밀수입하거나[86] 또는 "시민 비극"을 비정상적인 것으로서 변명하는 것, 이러한 모든 것은 아마도 절대주의 치하의 궁정적인 관습의 결과일 뿐만 아니라 ―형상들이

* 감동적 희극. (옮긴이)

대상들 안으로 빠져드는 것과 대상들이 형상으로서 재현되는 것 사이의— 모순으로서의 시민사회적 세계를 **서술할 수 없다는** 의식이기도 하다. 장편소설과 희극은 이러한 모순 자체를 주제로 삼을 때만 가능하게 된다. 이 시기의 음악의 유례없는 도약은 음악이 경험적 주체에게 이런 양자택일과 아포리아Aporie에 **일단은** 관련됨이 없이 목소리를 부여한다는 점과 연관된다고 생각할 수 있을 것이다. 베토벤에게서는 한 사람의 시민이 수치심이 없이 왕처럼 말을 할 수 있다. 물론 그 깊은 근저에는 모든 음악적 의고전성의 곤궁이 놓여 있다. 베토벤의 "나폴레옹 제정 시대(양식)-파토스Empire-Pathos"는 아마도 그를 비판하기 위한 가장 심오한 착수점들 중 하나일 것이다. [80]

시민적 유토피아는 이것으로부터 배제된 사람의 형상이 없이는 완전한 기쁨의 형상을 생각할 수 없다. 이 점이 시민적 유토피아에 원래부터 고유하다.* 시민적 유토피아의 완전한 형상은 시민적 유토피아에게 세계에서의 불행의 척도에 따라서만 기쁨을 준다. 9번 교향곡의 가사인 실러의 송가 「환희에 부침」에서는 모든 사람은 "지구상에 단 하나의 영혼일 수 있는" 범위 안으로 편입된다. 다시 말해, 행복하게 사랑하는 사람이다. "그러나 영혼을 갖고 있지 않은 사람은, 우리의 연대로부터 울면서 몰래 빠져나갈지어다." 고독한 사람의 형상은 잘못된 집단에 내재하며, 기쁨은 고독한 사람이 우는 것을 보려고 한다. 운韻이 붙여진 단어

* [방주:] 이에 대해서는 다음을 참조: 토마스 모어의 유토피아는 죄수들, 전쟁 포로들, 외국에서 팔려온 "사형당할 정도의 범죄자들"로 [이루어지는] 노예들을 알고 있다. "외국인 임금 노동자들"도 존재한다. 다음을 참조할 것. Elster, Wörterbuch der Volkswirtschaft국민경제학 사전, Jena 1933, S.290.

인 "몰래 빠져나갈지어다"가 소유관계를 가리키고 있는 것은 당연하다. 우리는 "교향곡 9번의 문제"가 해결될 수 없었던 이유를 이해할 수 있는 것이다. 동화의 유토피아에서도 광채 나는 구두를 신고 춤을 추어야 하거나 또는 못이 박힌 통에 갇혀 있는 계모가 화려한 결혼식에 속해 있다. 실러가 처벌하고 있는 고독은 그러나 다른 것이 아닌, 바로 그가 기뻐하는 공동체가 스스로 생산하였던 고독이다. 그가 말하는 즐거운 사람들로 이루어진 공동체 자체가 만들어내는 것에 다름없다. 이 공동체에서 나이 든 독신 여성과 죽은 사람들의 영혼은 어찌해야 하는가.[87] [81]

베토벤 연구는 위대한 음악의 변증법적 본질에 대한 파악의 증거로서 피츠너Pfitzner의 착상 이론에 대한 비판을 제시해야 한다. 발레A. Bahle의 앞의 책 308쪽, 피츠너 인용 부분은 아래와 같다. "음악에서는 … 하나의 자리가 거기에 **있으며**, 이 자리는 즉자적으로 존재하는 것처럼 항상 그렇게 **작용한다**. 이 자리는 변화된 다른 자리, 다른 어떤 연관관계에 의해 다르게 작용하지 않는다"(작품57과 작품11을 통해 이를 반박할 것). "음악은 **이 자리**에 따라, 작은 단위에 따라 최종적으로 판단되어야 할 것이다. 음악은 하나의 악곡으로서 전체에서 주어지는 것에 따라 판단되어서는 안 된다. 우리가 금(!!)을 캐럿에 따라 평가하지 금으로부터 만들어진 대상들에 따라 평가하지 않듯이"(vgl. Pfitzner, Gesammelte Schriften[전집] [Augsburg 1926], Bd. II, S.23 und 25). 여기에서 서정적으로 개별적인 것의 낭만적 절대화와 소유, 가치(금!)로서의 주제의 파악 사이의 관계가 명백하다. Vgl. »Musikalische Diebe, unmusikalische Richter음악적 도둑, 비음악적 재판관«.[88] 발레는 309쪽에서 "**원자론적인**" 것에 대해 말하고 있다. [82]

모차르트의 "신의 경지에까지 이른 경박함"은 순간을, 즉 봉건적인 것의 방자한 자유와 주권이 시민적인 자유와 주권으로 넘어가지만 시민적인 자유와 주권이 이 단계에서는 아직도 봉건적인 자유와 주권과 같은 상태에 머물러 있는 순간을 역사철학적으로 나타낸다. "주인"의 이중적 의미. 휴머니티와 묶여 있지 않은 것은 여기에서 여전히 함께 만난다. 이러한 일치에서 유토피아가 나타난다. 모차르트는 프랑스 혁명이 억압으로 급변하기 이전에 세상을 떠났다. 이러한 모멘트는 젊은 괴테의 특징들과 친족성을 지닌다. 「뮤즈의 아들」[89]은 일종의 모차르트적인 근원 현상이다.

[83]

베토벤과 프랑스 혁명에 대하여. 바그너 사전 262쪽(연회 음악으로서의 모차르트의 반半종지).[90] — 교향곡 주제들은 절대적인 대립을 보이지 않는다. 같은 책 439쪽.[91] — 부차적 언급. 프랑스 혁명에 대한 베토벤의 관계는 기술적인, 특정한 개념들에서 파악될 수 있다. — 나는 다음과 같은 하나를 붙잡고 싶다. 다시 말해, 프랑스 혁명은 새로운 사회 형식을 창조하지 않았고 이미 형성되어 있는 사회 형식이 뚫어 부서진 것을 도와주었듯이, 바로 이와 매우 동류적인 방식으로 베토벤도 **형식들**에 대해 자신의 태도를 취한다. 베토벤에서는 형식들의 생산이 관건이 되는 것이 아니고 자유로부터 오는, 형식들의 재생산이 관건이 된다(칸트에서도 이와 매우 동류적인 것이 존재한다). 자유로부터 오는 이러한 재생산은 그러나 최소한 매우 강력한 이데올로기적인 특징을 갖는다. 비진실의 모멘트는, 실제로는, 이미 현존하는 어떤 것이 창조된 것인 것처럼 보인다는 점에 있다(이것은 내가 명칭을 부여하고자 했던 관계, 즉 전제와 결과의 관계이다). 그러므로 "오만한 것"도 진실로 **경청되는** 곳에서 나타나는 자유의 요구 제기이다. 베토벤에게서 필연적인 것의 표현은, 허구적인 것

이 항상 따라 붙는 자유의 표현보다 비교할 수 없을 정도로 더욱 실체적
이다(거기에 명령된 기쁨이 더해진다). 베토벤에게서 자유는 희망으로서만
실재적이다. 이것은 가장 중요한 사회적 연관관계들 가운데 하나이다.
「그대에게 보답하리라」*는 피델리오의 결론과 비교 가능하다고 할 수 있
다.[92] "기쁨으로의 도달 불가능성."[93] [84]

원본 피히테 자리: 로흘리츠Rochlitz, IV, S.350. ― 베토벤과 프랑스 혁명
Rochlitz, III S.315. ― 이상주의자로서의 베토벤의 인상학 Rochlitz, IV,
S.353.[94] 이에 대해 헤겔의 『역사 철학』에서 중국인에 대한 자리들과 같
이 확실한 자리들을 참조.[95] [85]

베토벤은 조이메**를 존경한다. Thomas[-San-Galli, a. a. O., S.]68.[96] [86]

최소한 하이든 이후의 위대한 시민 음악의 역사는 대체가능성, 즉 그것
자체로서 존재하는 개별적인 것은 없으며 모든 것은 단지 전체와의 관
계에서만 존재한다는 대체가능성의 역사이다. 위대한 시민 음악의 진
실과 비진실은 대체가능성에 ―이것은 진보적인 경향과 퇴행적인 경향
을 갖고 있다― 대한 물음의 해결에서 판독될 수 있다. 모든 음악의 물
음은 어떻게 하면 하나의 전체가, 개별적인 것에 폭력이 자행됨이 없이,
존재할 수 있을까 하는 물음이다. 이러한 물음에 대한 해결은 그러나 음
악적 생산력의 전체 상태와 매번 의존되어 있다. 음악적 생산력이 더욱
높게 발전하면 할수록 해결은 더욱더 커다란 어려움에 빠져드는 방식으

* 피델리오 2막 플로레스탄의 구절. (옮긴이)
** Johann Gottfried Seume, 1763-1810 독일 작가. (옮긴이)

로 의존되어 있다. 베토벤(하이든도)에서는 해결책이 재료의 확실한 인색함에 묶여 있으며, 이것은 동시에 좋은, 시민적 곤궁함에 묶여 있는 것을 뜻한다. 이렇게 묶여 있는 것에서 베토벤은 순간처럼 존재한다. 선율은 아직도 해방되지 않았고 개별적인 것은 실체적이지만 오로지 전체의 인색함을 통해서만 실체적이다. 초월의 순간들에서만 선율의 해방에 이르게 된다. 음악에서의 "고전파"는 오로지 이러한 단계에서만 가능하며, 재구성될 수 없다. (하이든에서는 초월의 그러한 순간들이 존재하지 않으며, 개별 인간적인 실체성, 항상 인색한 세부가 말을 하는 것도 존재하지 않는다. 그러므로 하이든에서는 그의 대단함에도 불구하고 협소함과 제한성의 모멘트가 존재하지 않는다. 하이든에서의 보편적 기능 연관관계는 건실함, 활동적인 삶, 이와 유사한 카테고리들에 —이것들은 떠오르는 시민성에 대한 불길한 생각을 알게 한다— 관한 어떤 것을 갖고 있다.) 부차적 언급. 보편적 대체가능성은 후기 자본주의에서는 조직화로의 열기, 끊임없이 자리를 바꾸는 것에서 표현된다. 어떤 돌도 다른 돌의 위에 머물러서는 안 된다. 이것은 모든 새로운 것이 기본적인 것에 의해 배제되는 경우에, 즉 바로 이 경우에 해당된다. 사람들은 대체가능성을 검정 연필, 빨간 연필, 가위로 처리하는 것을 보고 있어야 할 뿐이다. [87]

베토벤에서의 음악의 자기 생산은 사회적 **노동**의 총체성을 표상한다. 하이든으로 되돌아가 본다. 하이든의 작품들은 각자가 거대한 전체 속에서 자기에게 주어진 것을 행하는 공장제 수공업의 기계적인 형상들과 —우리는 이것들을 잘츠부르크의 대규모 급수 시설에서 발견한다— 같은 모습을 빈번하게 보여준다. 베토벤에게서는 그러나 노동의 총체성은 비판적인 총체성이다. 다시 말해, 총체성을 위해서 일단은 **탈취를 행하는** 하나의 총체성이다. 이러한 총체성의 내부에는 잉여가치를 제 것

으로 만드는 것이 들어 있다. 다시 말해, 모든 주제적인 개별적인 것에서 개별적인 것이 "전체"에 기여해야 한다면서 **탈취되는** 것이다. 이것은 그러나 다시 한 번 부정否定된다. **모차르트**에서 음악적 관계들은 결코 노동의 성격을 갖지 않는다. 이 점이 모차르트를 베토벤과 하이든으로부터 구분시킨다. [88]

확실한 우둔함, 이해하지 못함, 알지 못함, 순진함의 전통적인 개념이 결코 다가서지 못하는 어떤 것, 바로 이런 것들이 이야기하는 것의 진실의 요소로서 대大서사시, 원래부터 서사적인 것, 이야기하는 것에 속한다.* 이것은 아마도, 가장 깊은 정도로, 대체가능성 앞에서 스스로 닫아버리는 것, 화자에게 가장 먼저 속하는 세계인 신화의 세계에 의해 부인되는 유토피아에, 즉 무언가 보고할 가치가 있는 것이 존재한다는 유토피아에 붙잡혀 있는 것일 것이다. 왜냐하면 신화는 항상 동일한 것이기 때문이다. 모든 서사 문학은 원천적으로 시대착오적인 것을 갖고 있다. 바로 이러한 우매함이 서사적 이성의 조건이며 확실한 의미에서 원래의 인식의 이성과 여기에서 전개된 의미에서의 경험의 이성인 반면에 분별이 있는 것은 이러한 이성을 파괴하고, 이렇게 함으로써 우둔함, 주목하는 것의 제한성에 제대로 빠져든다는 점은 역설적인 것이다. 그 우둔함이 철저하게 현명하지 못한 고트헬프Gotthelf뿐만이 아니라, 괴테, 슈티프터, 켈러Keller를 생각하게 할 수 있다. 예를 들면 『마르틴 잘란더 Martin Salander』**에서는 "인간은 오늘날 너무 저급하다"는 우둔함이 매우

* [방주, 아마도 텍스트에 전체적으로 관련될 것 같다:] 부차적 언급 "대상성", 맹목적 직관, 서사적 실증주의.
** 켈러의 1886년 작 소설. (옮긴이)

쉽게 확인될 수 있으며, 켈러가 보불 전쟁 이후의 거품 회사 범람시대와 그 위기에 대해 전혀 모르고 있었다는 점이 켈러의 앞에서 계산될 수 있다. 그러나 오로지 이러한 우둔함만이 갓 시작된 절정자본주의에 대해 단순히 보고하는 것 정도가 아닌 이야기하는 것을 가능하게 한다. 그리고 나서 두 사기꾼 형제 변호사들이 전적으로 참된 이론[97] 이외의 모든 이론보다도 대체가능성에 대해 더욱 많이 진술한다. 일단 한 번 상실되면 서사적인 능력에서는 어떤 것에 의해서도 대체될 수 없으며 산출될 수 없는 것이 아마도 바로 앞에서 말한 우둔함일 것이다. (오늘날에는 우둔함 자체가 대체가능성에 의해 파악되고 있다. 어떤 지식인에 대한 칭찬에서 그가 농부 같다고 말하는 것과 같은 것에서 파악되고 있는 것이다. 브레히트의 제스처 예술은 서사적 우둔함을 사용하여 기술적인 오용을 몰아붙이고 있다. 카프카에서도 역시 우둔함이 확실한 의미에서 이미 속임수로 나타나고 있다.) 이것은 ―상실은― 그러나 예술에 대한 가장 깊은 물음 중 하나의 물음으로 우리를 이끈다. 다시 말해, 항상 자연지배의 하나에 해당되는 기술적 진보에 대한 의문성이다.[98] 이 점에서 나의 1941년의 음악 연구는 오랫동안 아직도 충분히 넓게 나아가지 못하고 있다.[99] 우리는 독일 원시인이나 고대 이탈리아인의 그림으로부터 그 어떤 속성들을 원근법에 대한 지배의 결여로 되돌려서 간단히 고찰해 볼 수도 있을 것이다. 그러나 이처럼 똑같은 그림을 더욱더 좋은 원근법에서 생각해 볼 수 있지 않을까? 원근법적인 결여에 대한 지적이 이미 실증주의적으로 우둔한 것은 아닐까? 그림의 기법적 불완전함과 그림의 표현 사이의 성좌적 배열은 해체 불가능한 것이 아닌가? 또는 베토벤은 관현악법이 조악하였다는 유명한 테제. 이 테제는 호른과 트럼펫 사용에서 볼 수 있는 결점들, 이 때문에 오케스트라의 성부 진행에서 "구멍"들이 생긴다는 것과 같은 결정적인 사실에 근거할 수 있다. 그렇다, 더욱더 큰 자연지배가 베토벤의 경

험의 핵심과 가장 깊은 갈등들에 이르지 않은 상태에서 베토벤은 어떻든 더욱 잘 관현악법을 구사할 수 있었을 것이다. 슈트라우스는 기술을 지니고 있고 베토벤은 내용을 지니고 있다는 주장의 어리석음과 전적으로 피상적인 것을 현재화시켜야 한다. 이는 기법 개념의 무의미한 것과 스스로 합리적인 것[100]을 알아내기 위함이며, 나는 기법 개념을 지금까지 사용해왔다. — 여기에 속하는 것이 곤궁이다. — 자본주의에서는 항상 너무나 적고 너무나 많은. — 부차적 언급. 발저Robert Walser. **지방적인 것**, 뒤처진 것이 카프카에서 기동機動되고 있다. [89][101]

베토벤 관현악법의 오류를 증명하는 것은 매우 쉽다. 목관악기에 대한 지식의 부족으로 인한 지나치게 얇은 음향이 출현하는 곳들, 그리고 (교향곡 7번에서처럼) 주제적으로 발생하는 사건들을 덮어버리는 지나치게 두터운 튜티들Tuttis, 총주. 모든 중요한 예술에서처럼 베토벤에서도 오류는 사물 자체와 분리될 수 없다. 다시 말해, 수정 불가능하다. 교향곡 5번 마지막 악장의 코다에서 등장하는 파곳들의 유니즌Unisonofagott에 의한 솔로[317-319마디]는 확실히 불가능한 것이다. 도취 상태의 파곳은 어리석다. 일단은 다만 파곳을 트럼본으로 대체시키는 것을 생각해 볼 만하다: 그래도 더욱 불가능하다. 이것은 매우 멀리 나가는 것이다. 여기에, 무엇이 유일하게 양식이라고 지칭되어도 될 것인가에 대해 말해주는 진정한 자리가 있다. [90]

시간의 수축, 더욱 깊은 의미에서의 "전개", "노작勞作"의 교향곡적 원리는 드라마에서 "매듭"과 상응한다. 이러한 두 가지는 오늘날, 직접적인 지배 아래에서, 몰락 상태에 있다. 이러한 몰락이 저항의 청산을 의미하는지 또는 저항의 편재를 의미하는지는 단지 뉘앙스에 달려 있을

뿐이다. [91]

비평의 중심 부분의 하나인 전개의 이론은 「지크프리트」 1막의 도입부, 즉 미메Mime의 결실이 없는 노동을 다루어야 마땅할 것이다. 미메의 주제는 고전적인 교향곡적-전개에 맞는 모델이며, 슈베르트의 d단조 현악4중주의 스케르초에서 유래한다. 바그너에서는 그러나 모델의 개작은, 표현으로서, 순환하면서 소용없이 끝나는 것, 잘못된 강제적인 것의 성격을 받아들이고 있다.[102] 이를 통해 바그너는 전개 자체의 본질에 대해 어떤 것을 완성하였다. 다시 말해, 전개에는 바그너가 그리고 나서 명시적으로 나타냈던 동일한 소용없음이 객관적-음악적으로 이미 내재되어 있다. 이것은 노동의 **사회적** 본질과 관련을 맺고 있다. 노동은 동시에 "생산적이고", 사회를 유지시키지만, 그 맹목성에서 소용이 없는 것에 머물러 있고, 그 자리에서 운동한다(단순한 재생산으로 퇴화하는 경향). 베토벤에서 바그너로의 전개 원리의 변화에 전체시민사회적 발전 경향이 퇴적되어 있다면, 후기 국면은 동시에 초기 국면에 대해 무언가를 보여준다. 다시 말해, 오로지 순간적으로, 역설적으로 성공할 수 있었던 전개의 내재적인 불가능성을 보여주고 있는 것이다. — 노작의 개념은 베토벤에게서 중심 개념의 하나로 파악될 수 있으며, 더 나아가 노작의 교향곡적 객관성의 원리는 **사회적인** 노동을 표상하고 있다. [92]

전개-노동-시민사회적인 바쁜 움직임 — 음모에 대해. 「시빌리아(세비야)의 이발사」의 피가로의 아리아. 특히 끝 부분으로 갈수록 베토벤의 교향곡적인 진면목을 보여준다. [93]

"활동", 성취로서의 전개의 원리, 종국적으로는 사회의 생산 과정은 **바**

쁜 움직임의 특징으로 되돌아간다. 이러한 특징은 하이든에도 놓여 있다. 그러나 이러한 특징은 동시에 **신화적**이다. 정령들과 작은 요정들의 바쁜 움직임이다. 음악은 바쁜 움직임의 "본질을 몰고 가며", 마지막에는 그것의 정령과 같은 활동 자체를 몰고 간다. 이것이 이상주의와 신화의 관계에 대한 음악적 등가치等價値이다.[103]　　　　　　　　　　[94]

시민사회적인 것: 생동감 = 무엇이 행해지고 있다는 바쁜 움직임. "생동감"과 기계적인 요소의 관계를 공부할 것(예를 들면「론도」작품12. 3번).

　　　　　　　　　　　　　　　　　　　　　　　　　　　　[95]

베토벤에 대하여 ― 다른 여러 상이한 것에 대하여. 전개의 양식에서 만년 양식으로의 이행이 이루어지는 곳, 또는 아마도 전개의 지속적인 무無가 이미 다루어지는 곳에서는, 착종과 음모의 개념 및 그 와해에 대해 다시 한 번 논의될 수 있다. 이러한 몰락은 단순히 현실주의적-경험주의적 모멘트의 우위에 돌려질 수 있는 것이 아니고 그 내재적인 이유들을 갖고 있다. 전개가 전적으로, 즉 확실한 의미에서 결코 한 번도 완전하게 가능하지는 않았으며 해결될 수 없는 역설적인 문제들 앞에 놓여 있었던 것처럼, 음모는 성격들의 자세히 실행된 구체적인 형성에서 무언가 어리석은 것, 우둔한 것을 붙잡고 있다. 이런 곳에는, 마치 조각난 거울에서처럼, 경쟁이 부리는 행패가 스스로 인식된다. 이것은 초기 실러에서 제대로 명확하게 통찰될 수 있다.「돈 카를로스」에서 에볼리 공녀나 신하들의 술책, 열린 보석함과 도둑맞은 편지와 같은 것은 펠리페 2세와 포자Posa와의 대결에 맞춰 보면 어리석지 않은가.「피에스코의 반란」에서 레오노레의 동기가 부여된-잘못된 살해도 얼마나 건강부회인가. 코믹한 인물에게 보낸 연애편지에 대해 페르디난트가 가장 가벼운

의심이라도 끄집어낸다면, 루이제가, 침묵을 강요당하는 계율을 철저하게 지키려는 의지를 갖고 있지만, 침묵을 강요하는 계율에게 궁색하게 모습이 감춰진 진실을 이해하는 것을 주는 하나의 방법을 발견한다면, 「음모와 사랑」에서의 모든 재앙이 억제될 수 있는 것이 얼마나 쉬운 일인가. 이러한 우둔함은 갈등의 형식에 대해 진지한 태도를 취했던(부차적 언급. 갈등 = 줄거리의 통일성) 극작가들에서, 바로 헤벨(예를 들어 「헤로데스와 마리암네」)과 같은 극작가들에서 만개되었다. 이러한 우둔함은 후기 입센에서도 상징성의 확실한 어리석음에서 감지될 수 있다(「보르크만」에서 나이 든 신하이자 아버지가 썰매 바퀴에 깔리게 된다). 음모의 전체 개념은 시민사회적 **노동**이 음모로서, 그리고 전형적인 시민, 즉 매개자가 악당으로 출현한다는 의미에서 볼 때 시민사회적이다. 시민을 악당으로 만드는 시선은 절대주의적-궁정적 시선이다. 음모극은 다음과 같은 것도 항상 지칭한다: 상승 지향으로서의 노동, 위계질서를 인정하지 않고 모독함. 그러므로 음모극은, 알레고리적 의식儀式에서, 절대주의적인 음모극으로서 가능하다. 음모극은 완전하게 이루어진 시민사회적 개별화에서 가능하지 않다. 음모극이 바로 시민사회적 개별화를 향하고 있기 때문이다. 이러한 연관관계에서 17, 18세기 프랑스의 위대한 극문학에 대해서 연구할 수 있을 것 같다. 괴테는 음모의 우둔함에 대해 격렬하게 저항하였다. ― 괴테에서는 어떤 우둔함도 존재하지 않는다. ― 이런 이유로 인해 괴테의 작품들은 더욱 지속적인 면모를 보이며, 실러의 작품보다 훨씬 더 "극적이지 않다." 이러한 모든 문제성은 음악에도 해당된다. 제의적祭儀的인 음모에 해당되는 것은 **푸가**일 것 같지만 그 내부에 이미 죽음의 씨앗이 함께하고 있다. 소나타는 성공한 음모극으로서 전개된 음모극에 상응할 것 같다. 베토벤의 작품은 두 가지가, 즉 성취와 해체가 벌이는 전시장이다. 다음의 두 물음에 답하는 것이 결정적으

로 중요하다.

1) 무엇이 구체적으로 기법적으로 해체에 이르게 하는가?

(이에 대한 답의 모든 요소는 현존한다.)

2) 소나타는 어떻게 해서 가능하였고, 시민사회적인 비극은 가능하지 않았을까?

두 번째 질문은 매우 깊게 행해져도 될 것 같다.[*] [96][104]

베토벤에 맞춰 정렬된, 슈베르트의 많은 작품에서는 ㅡ최후기의 작품들은 아니지만 대략 대부분의 피아노 소나타, 두 개의 3중주의 첫 악장과 마지막 악장, 송어 5중주, 8중주의 확실한 부분들ㅡ 재료의 확실한 진부함이나 또는 관습성이 두드러지게 출현한다. 슈베르트에서 보이는 진부함이나 관습성은 독창성에 관한 일은 아니고 ㅡ그 이유: 누구에게서 슈베르트에서보다 더 많은 착상이 일어났었을까?ㅡ, 철두철미하게 작곡하기의 능력이 베토벤보다 더 작은 것에 의해서 직접적으로 조건이 지어지는 것도 아니다. 그러한 진부함이나 관습성은 언어로서의 음악의 확실하게 미리 주어져 있는 상태와 ㅡ이처럼 미리 주어져 있는 것이, 주관화와는 반대로, 바그너의 표현의 상투성에 이르기까지의 전체 낭만파를 지배하고 있듯이ㅡ 연관관계에 놓여 있다. 이미 슈베르트에서는 진부한 것, 낡은 것, 표피적인 것이라는 하나의 요소에서 음악의 상품적 성격이 그 정황을 드러낸다. 이러한 요소는 슈베르트가 베토벤적으로 나아가는 것으로 보이는 곳에서 가장 분명하게 드러난다. 이러한 요소는 동시에 소시민적인 것과도 ㅡ마치 어떤 사람이 야외 레스토랑에

[*] [추가 주석] 부차적 언급. 이런 메모에 관련해서는 음악적 우둔함을 참조할 것[단편 140번].

서 셔츠 바람으로 정치적인 연설을 행하는 것처럼(특히 피아노 3중주 E♭장조와 후기 피아노 소나타 c단조의 시작 부분들처럼 확실한 시작들이 그렇듯이) ― 연관관계에 놓여 있다. 슈베르트에도 역시 이런 모멘트들이 있으며, 이것들은 대부분의 경우 낡은 19세기처럼 보인다. 이것들은 항상, 그리고 예외가 없이 대단하게 직관되고 음악의 언어에서 진지한 것들임에도 불구하고, 음악의 언어에 지나치게 능숙하게 봉사하는 것이 어느 정도 확실하며, 음악의 언어에 지나치게 가까이, 거리가 없이 다가서 있으며, 거의 지나칠 정도로 음악의 언어에 확신을 갖고 있다. 바로 슈베르트에서, 베토벤을 마주 대하면서, 사물화의 어떤 모멘트가 재료에 대한 관계와 함께 나타난다. 베토벤의 위대함은 이와 관련된 차이에, 바로 이런 차이에 놓여 있는 것이다. 베토벤에서는 사물화된 것이라고는 아무것도 존재하지 않는다. 베토벤이 재료를 재료로서의 재료가 더 이상 출현하지 않을 정도로 기본적 형식들로 축소시킴으로써, 재료의 미리 주어져 있음을 ―이것은 슈베르트보다도 베토벤에서 **더욱 단순**하다― 확실한 방식으로 해체시키기 때문이다. 착상의 주관적 동시성에 반대하는 베토벤의 겉으로 보이는 금욕은 사물화로부터 빠져나오려는 수단이다. 긍정적 부정의 대가인 베토벤: 던져 버려라, 그렇게 하면 얻게 된다. 이러한 연관관계에 베토벤의 아다지오에서 나타나는 위축이 놓여 있다. 「함머클라비어」 소나타의 아다지오가 음악의 마지막 아다지오이다. 9번의 아다지오는 일종의 대안적 형식이다. 마지막 4중주들과 소나타들은 변주곡이나 "가곡들"만을 알고 있을 뿐이다. 다시 말해, 베토벤은 내부에서 조용히 머물러 있는 선율과 위대한 형식으로서의 "주제들"의 비양립성을 보고 있다. 베토벤에서의 이러한 비판적 모멘트에 대해 원숙기의 브람스는 매우 예민한 귀를 갖고 있었다. [97]

부차적 언급. 작곡하기에서 베토벤의 **비판적** 처리법은 음악 자체의 의미에서 유래하며, 심리학으로부터 나오지 않는다. [98]

논리-조성의 관계. — 그리고 노동-강약법의 관계는 언어로 정리되어야 한다. 항상 잘려지는 추상화되는 논리는, 반성 형식에서 노동이 제 것으로 되는 것을 보증할 개연성이 있다. 이것은 베토벤이 던지는 가장 내적인 물음이다. [99]

돈키호테의 비밀.* — 벤야민이 세계가 냉정해지는 것을 기계화에 의한 아우라Aura의 파괴라고 서술하였듯이,[105] 우리가 세계가 냉정해지는 것을 —실용주의의 정신— 원천적으로 원래부터 시민사회적인 것이라고 명명한다면(미적으로는 아마도: 희극적인 것의 정신), 꿈과 유토피아 자체가, 세계의 냉정화의 반反테제로서, 이러한 정신의 실존에 거부할 수 없을 정도로 묶여 있다는 점은 적지 않게 참된 것이다. 우리는 사실상으로는 단지 시민사회적인 예술에 대해서만 알고 있을 뿐이다. 단테의 경우처럼 대략 봉건적이라고 부르는 것도 시민사회적인 정신이다. 예술이 불가능한 만큼, 바로 불가능한 정도에 일치하는 만큼 많은 예술이 원래부터 존재한다. 그러므로 예술의 모든 위대한 형식의 현존재는 역설적이며 우선적으로 시민사회적인 형식으로서의 장편소설의 모든 형식보다 더욱 많다. 돈키호테와 산초Sancho는 분리될 수 없다. [100]

내가 「좋아함과 싫어함Likes and Dislikes」[106]에서 자발적 예술적 경험의 척도로 만들어 보았던 새로움의 개념은 아마도 이미 역사철학적인 왜곡을

* [텍스트 위에]: 베토벤에 대해서도 적절함.

나타내는 개념일 것이다. 다시 말해, 자발적 경험을 이미 배제시키는 하나의 세계의 관점에서 자발적 경험의 출현. 내가 패턴pattern에 대한 대립 개념으로서 갖고 있는, 베토벤에서 새로움의 모멘트는 그것 자체로 이미 매우 늦은 시기의 베토벤에게 속한다. [101]

부차적 언급. 확고한 베토벤적인 **공식**公式 **언어**의 문제를 놓아두고 그냥 지나가버릴 수는 없다. 공식 언어로부터 축약 기호들이 만들어지고, 이런 기호들은 만년의 베토벤에서 알레고리로 굳어진다. 이것은 이미 작품10의 2번, 1악장에서 증명될 수 있다. 이 곡에는 베토벤에서 대략 결정적으로 시민사회적인 것이 제대로 들어 있다. 이에 대해서는 베토벤의 자필 악보들에서 소름이 끼칠 정도로 광범위하게 축약 기호들이 사용된 것을 볼 것. 나는 이를 베토벤의 3중주 「유령」의 자필 악보[단편 20번을 볼 것]에서 고찰한 바 있음. 이에 대한 문헌을 조사해 볼 것. — 기계적인 것은 파토스와 연관을 지닌다. [단편 74번]의 쇼팽 인용을 참조할 것. [102]

「피델리오」에서는 사랑보다는 신의가 대상이 되고 있다는 점이 자주 지적되었다. 이 점이 이론적 맥락 안으로, 특히 반反감성적인 것과의 연관 관계에서 들어갈 수 있다. 생생함brio의 개념, 영혼으로부터 불이 타오르게 하기,[107] 사적인 영역에 대한 저항으로서, 표현의 영역을 향하고 있기도 함. 베토벤에서는 "공론적公論的인 것"은 여전히 실내악의 친밀함에서 존재한다. 표현의 이러한 요소는, 기술적인 요소로서, 낭만주의와 원래부터 대립관계를 완성한다. — 이에 대해서는 칸트의 결혼론과 도덕성에 대항하는 헤겔의 인륜성 개념을 참조.[108] [103]

교향곡이 "공동체를 형성하는 힘"을 갖고 있다는 벡커의 테제는[109] 변형될 수 있을 것 같다. 교향곡은 미적인 것이 된(이미 중립화된) **민중 집회**이다. 교향곡의 카테고리들은 연설, 논쟁, 결의(결정적인 것임), 축제와 같은 카테고리들처럼 탐색될 수 있을 것 같다. 교향곡의 진실과 비진실은 아고라Agora에 함유되어 있다. 만년의 베토벤이 반발한 것은 바로 민중 집회의 가상假像, 즉 시민사회적인 **제의**祭儀이다.* [104]

소외된 것이 이른바 관리적인 것, 제도적인 것으로서 ―"기구機構"― 베토벤에서 나타난다. 베토벤과 국가라는 제목은 의미 없는 것은 아닐 것같다. 헤겔주의. 음악적 실행이 전체가 삶에서-자신을-유지시키는 것으로서 도처에 있음. 이렇게 됨으로써 외화外化의 모멘트. 거기에 덧붙여 대략 군사적인 것과 민중 집회도 있음. [105]

막스[호르크하이머]와 토마스 만과의 1949년 4월 9일에 나눈 대화로부터.[110] 문제가 되었던 것은 러시아였다. 토마스 만은 호르크하이머와 나의 매우 격한 공격에 대해 조심스럽게 옹호하는 입장을 취하였다. 예술에 대한 논쟁이 있을 때는, 그는 완벽한 자유와 자율성이 예술에게 가장 좋게 효과가 있는지, 그리고 예술의 가장 위대한 시대는 예술이 구속을 받았던 시대와 함께하는지 의문시된다는 의견을 내놓았다(이 모티브는 장편소설 『파우스트 박사』에서 착수되었다).[111] 나는 그의 테제에 대해 논쟁을 제기하지 않았지만(그럼에도 나는 바흐 자신은, 베토벤과 비교해 볼 때, 이질성의 모멘트, 주체에-의해-파악되지 않은 것의 모멘트를 갖고 있으며 이러한 모멘트가 바흐를 베토벤보다 더욱 커다란 "성공"에도 불구하고 역사철학적으

* [텍스트 위에 추가됨:] 수사법 개념이 근원으로 놓여 있음.

로는 베토벤의 아래에 놓게 하는 것이 된다는 점을 말하고자 한다), 그가 말하는 의견으로부터 러시아의 억압을 변명하는 이데올로기를 만들어서는 안 될 것이라는 견해를 피력하였다. 토마스 만과의 대화에서 또 하나의 다른 주제가 있었다. 예술이 그것의 신학적인 원천과 원천의 형식들로부터 완전히 걸어 나오지 않았는지, 어느 정도 확실하게 그러한 형식들에 순진하게 머물러 있는지, 또는 예술이 외부로부터 시작해서 어떤 구속에 ―예술은 예술에 고유한 의미에 따라 이러한 구속으로부터 자유롭지만― 이질적으로 **종속**되는지가 대화에서 주제가 되었다. 예술의 위대한 종교적 시대에서는 신학적 내용이 가장 진보된 내용, 즉 **진실**을 의미하였다. ― 러시아 사람들에 의해 명령된 내용은 반동적이며, 내용의 강압에서 이미 비진실로서 간파될 수 있다. 토마스 만은 차이를 인정하였다. 막스 호르크하이머는 르네상스 전성기와 같은 교회 예술의 가장 위대한 시기에 대해 의견을 덧붙였다. 이 시기에서는 라파엘로와 같은 화가에게 작품을 주문한 이들은 극도의 자유로운 정신을 지니고 있었다는 것이다(교황 요제프 2세*의 나이로부터 오는 까다로운 물음에 대한 입장). 러시아에서 예술에 명령을 내리는 당 비서들은 극도로 편협하고 퇴행적이며, 음험한 정신의 소유자들 ―"나쁜 놈들"이다. [106]

음악은, 시민사회적 해방 이전에는, 본질적으로 규율을 지키게 하는 기능을 갖고 있었다. 그 후에 음악은 그 중심에서 음악에 고유한 형식법칙과 함께 자율적으로 되었고, 예술의 작용력을 고려함이 없는 상태에서 종합적인 통일체가 되었다. 이러한 두 개의 규정은 그러나 서로 꿰뚫으

* 고령이었음에도 라파엘로의 후원자였으며, 진보적인 미술, 건축을 후원했던 교황 율리우스 2세의 독일식 이름. (옮긴이)

면서 매개되어 있다. 모든 모멘트를 결정하고 이렇게 함으로써 미적인 내재성을 제대로 고유하게 완결하는 법칙인 자유의 형식법칙은, ― 바로 이 법칙은 다른 어떤 것이 아닌, 바로 내부로 향하는, 반성된, 직접적으로 사회적인 목적으로부터 찢겨져 나온 규율을 만드는 기능이기 때문이다. 예술작품의 자율성은 이질성에서 발원한다고 말할 수 있다. 이것은 주체의 자유가 지배자의 절대 권력에서 발원하는 것과 같은 것이기도 하다. 예술작품이 그 내부에서 스스로 정초되도록 해주는 힘이 있지만, 직접적인 작용은 그 힘을 포기한다. 이러한 힘은, 변모되어, 다른 어떤 힘이 아닌, 바로 예술작품의 작용의 힘이다. 예술작품이 법칙에 대해 스스로 행동하는 법칙은 다른 것이 아닌 바로, [법칙을]¹¹² 다른 것들에게 강요하는 법칙이다. 이것은 빈Wien의 의고전주의가 더 오래된 푸가의 실제로부터 물려받은 오블리가토 양식¹¹³에서 상세히 볼 수 있다. 그러나 이것은 결정적인 결과를 낳게 된다. 자율적인 음악은 작용의 연관관계에 **절대적으로** 소외되어 있지 않다: 자율적 음악은 오로지 그 형식법칙을 통해서만 작용의 연관관계를 매개한다. 바로 이것이 칸트가 숭고한 것이 전율을 일으키는 것¹¹⁴이라고 명명한 바로 그것이다. 칸트는 그러나 이러한 전율을 예술에서 아직은 알고 있지는 못했다.¹¹⁵ 형식법칙이 총체성이 되고 내재성이 되는 순간이 초월의 순간이다. "영광이 가득찬 순간"(축제적인 것에 대한 게오르기아데스의 이념),¹¹⁶ "영혼의 불을 지르는 것",¹¹⁷ 총체성에서 **저항**의 의식을 획득하는 것, 부정으로 전도된 권위성. 이런 것들이 자율적인 것의 매개된 실재적인 기능이다. [107]*

「레오노레 서곡」 3번의 시작은 감옥의 바닥에서 바다에 도달한 것처럼

* [테스트 위에:] 베토벤에 대해? 그러나 일반적으로 가장 중요하다. 1956.

울린다. [108]

○ ● ○ ●

음악과 사회의 매개에 관하여

정신사는, 이와 더불어 음악의 정신사도, 사회적 법칙이 서로 차단된 영역들의 형성을 산출하고 다른 한편으로는 ─총체성의 법칙으로서─ 매번 출현하면서도 동일한 법칙으로 출현하는 한, 자족적인 동기부여의 연관관계이다. 이러한 동기부여의 연관관계를 음악에서 구체적으로 판독하는 것이 음악사회학의 본질적인 과제이다. 음악적 영역이 그렇게 독립적으로 되는 것에 힘입어, 음악의 객관적 내용에 관한 문제들이 음악의 사회적인 발생의 문제들로 변모될 수 없는 반면에, 문제로서의 사회는 ─사회에 들어 있는 대립주의들의 총체로서─ 문제들 안으로, 즉 정신의 논리로 이주해 들어간다.

이와 관련하여 […] 베토벤에 대해 성찰이 될 만하다. 베토벤이 혁명적인 시민성의 음악적 전형이라면, 그는 동시에 음악의 사회적 후견으로부터 벗어나 있으며, 미적으로 완전히 자율적이고, 더 이상 시중을 들지 않았던 음악의 전형이기도 하다. 그의 작품은 음악과 사회의 순응적인 등가치의 도식을 폭파한다. 사회는 전체 주체의 대리인으로서의 베토벤으로부터 유래하는 말을 하며, 이러한 사회의 본질은 베토벤에서는 ─음과 태도에 관한 이상주의에도 불구하고─ 음악 자체의 본질이 된다. 양자는, 즉 음악과 사회는 작품 내부에서만 파악될 수 있으며, 단순한 모사성에서는 파악될 수 없다. 예술적 구성의 중심 카테고리들은 사회적 카테고리들로 번역될 수 있다. 베토벤이 그의 음악을 살랑살랑 지

나가고 있는 시민사회적인 자유 운동과 맺고 있는 친족성은 역동적으로 전개되는 총체성의 친족성이다. 그의 악장들이 그것들에 고유한 법칙에 따라 생성되고, 부정되며, 자신과 전체를 확인하는 악장들로서 외부로 시선을 돌림이 없이 접합됨으로써, 악장들은 세계와, 즉 그 힘이 악장들을 움직이게 하는 세계와 닮게 된다. 악장들은 이러한 방식으로 세계와 닮게 되지, 세계를 모방하는 것을 통해 세계와 닮게 되는 것은 아니다. 이러는 한, 사회적 객체성에 대한 베토벤의 입장은 —많은 면에서 칸트적인 입장이며 결정적으로는 헤겔적인 입장— 반영의 불길한 입장이라기보다는 오히려 철학의 입장이다. 사회는 베토벤에서 개념 없이begriffslos 인식되며, 덧칠한 것이 벗겨져 인식되지 않는다. 베토벤에서 주제 노작이라고 부르는 것은 대립관계들, 개별 이해관계들이 서로 부대끼며 지칠 정도로 노동을 수행하는 것을 지칭한다. 총체성, 그의 작품의 화학적 결합을 장악하는 전체는 모멘트들을 도식적으로 포괄하는 상위 개념이 아니고, 주제 노작의 총체와 그 결과, 즉 하나로 작곡된 생산물이다. 노동이 수행되는 곳인 자연재료는 단지 가능한 한 넓게 그 질을 잃어버리는 경향을 보이게 된다. 모티브의 핵심들, 모든 악장을 묶는 특수한 것은 그 자체로 일반적인 것과 동일성을 갖고 있으며, 조성의 공식들이며, 독자적인 것으로서 아무것도 아닌 것으로까지 내려앉게 되고 총체적인 것에 의해 매우 많은 정도로 미리 형성된다. 이것은 마치 개별화된 사회에서 개인이 전체에 의해 미리 형성되는 것과 똑같다. 사회적 노동의 모사상인 발전되는 변주는 규정된 부정이다. 발전적 변주는 일단 설정된 것을 그것의 이른바—자연적인 형태와 직접성에서 폐기시킴으로써 일단 설정된 것으로부터 새로운 것과 상승된 것을 끊임없이 산출한다. 그러나 전체적으로 보면 이러한 부정들은 —마치 자유주의적 이론에서처럼. 물론 사회적인 실제는 이 이론에 결코 상응한 적이 없었

다― 체제 긍정을 생기게 한다는 것이다. 잘라내기, 개별 모멘트들이 서로 마모되는 것, 고통과 몰락은, 모든 개별 모멘트의 철저한 없애 가짐을 통해 모든 개별 모멘트에 의미를 부여한다고 하는 하나의 통합과 동일하게 설정된다. 처음 보았을 때 가장 현저하게 눈에 띄는 베토벤에서의 형식주의적 잔재, 모든 구조적인 역동성에도 불구하고 흔들리지 않는 재현부, 없애 가져진 것의 회귀는 그러므로 단순히 외양적이고 관습적인 것만은 아니다. 없애 가져진 것의 회귀는 과정에 고유한 결과로서의 과정을 ―이것이 사회적 실제에서 무의식적으로 일어나고 있는 것처럼― 확인시키려고 한다. 베토벤이 극도로 부담을 느꼈던 구상들 중 몇몇 구상은 동일한 것의 회귀의 순간으로서의 재현부의 순간을 겨냥하고 있다는 것도 이유가 없는 것이 아니다. 이러한 몇몇 구상들은 일단 있었던 것을, 과정의 결과로서 정당화시킨다. 그 카테고리들이 폭력이 없이도 세부적인 것에 이르기까지 하나의 음악에 ―헤겔의 모든 정신사적인 "영향"이 이 음악에서는 무조건 배제된다― 적용될 수 있는 헤겔 철학의 카테고리들이 베토벤처럼 재현부를 알고 있다는 점은 극도로 명백하다. 『정신현상학』 마지막 장인 절대지는 주체와 객체의 다른 어떤 내용이 아닌, 바로 전체 작품의 ―이것에 따르면 주체와 객체의 동일성은 종교에서 이미 획득되었다고 한다― 요약으로서의 내용을 갖고 있다. 베토벤의 가장 위대한 교향곡 악장들 중 몇몇 악장에 들어 있는 재현부의 체제긍정적 제스처가 억압적으로 주눅이 들게 하는 것의 폭력, 권위적인 "이런 거야"의 폭력을 받아들이고, 제스처로 장식하면서, 일어나고 있는 것을 넘어가는 것을 겨냥하고 있다는 점은, 지속되는 부자유 아래서도 언제나 자유를 의도하였던 최상위 음악조차도 신화적인 강제적 속박에 빠져들게 하는 음악의 이데올로기적 본질에 베토벤이 바치는 강요된 공물이다. 스스로를 과장하는 보증, 첫 번째 것의 회귀는 의

미가 있다고 말하는 것, —초월적인 것으로서 나타나는 것인— 내재성이 자신을 드러내는 것은, 단순히 재생산되고 체계로 묶여 용접이 되어 있는 현실은 의미가 없다는 점을 알려주는 암호문이다. 현실은 의미 대신에 현실의 빈틈이 없이 기능을 수행하는 것을 밑으로 밀어 넣는다. 베토벤의 이러한 모든 함의는 무모한 유비 추론들이 없이도 음악적 분석에서 주어지지만, 사회적인 지식에게는 사회 자체에 대한 함의들과 동일한 함의들로서 진실임이 분명해진다. 위대한 음악에는 사회가 다시 돌아온다: 변용되고, 비판되며 화해된 상태로, 이러한 국면들이 측정 기기로 분리될 수 없는 상태에서. 위대한 음악은 자기보존적인 합리성의 작동 장치에, 위대한 음악이 이러한 장치를 안개처럼 가리는 것에 적합한 만큼 똑같은 정도로, 그 모습을 드러낸다. 위대한 음악은 상들의 열列로서가 아니라 역동적인 총체성으로서 내면적인 극장, 즉 세계극장 Welttheater이 된다. 이것은 음악사회학의 방향을 가리켜주고 있는바, 이 방향에서 음악과 사회의 관계에 관한 하나의 완전한 이론을 찾아낼 수 있을 것 같다.

[…] 작곡가들도 역시 항상 정치적 동물zoon politikon이다. 작곡가들의 순수한 음악적 요구 제기가 더욱 강력하면 할수록, 작곡가들은 더욱더 정치적 동물이 된다. 어느 누구도 백지 상태tabula rasa가 아니다. 작곡가들은 어린 시절에는 그들 주위에서 일어나는 것에 맞춰 적응하며, 후에는 그들에게 고유한 스스로 이미 사회화된 반응형식을 표출하는 이념에 의해 움직인다. 슈만과 쇼팽처럼 개인적인 것이 전성기를 구가했던 시기에 활동하였던 개인주의적인 작곡가들도 이 점에서 예외가 아니다. 베토벤에서는 시민 혁명의 함성이 큰소리로 울리고 있지만 슈만의 라마르세에즈* 인용들에서는 꿈결에 들리듯 약화된 채 울리고 있다. […] 베토벤 음악이 우리가 —의문점이 있기는 하지만— 상승하는 시민 계급

이라고 부르는 사회처럼 구조화되어 있다는 점, 또는 최소한 이러한 사회의 자의식과 갈등들처럼 구조화되어 있다는 점은, 베토벤의 일차적-음악적인 직관 형식이 대략 1800년경의 시기에 그가 속했던 계급의 정신에 의해서 그 내부에서 매개되어 있었다는 것을 조건으로 한다. 베토벤은 이러한 계급의 대변자이거나 옹호자는 ―그러한 종류의 수사적 특징들이 그에서 결여되어 있지 않고, 그는 자신이 속한 계급의 독생자였음에도 불구하고― 아니었다. […] 베토벤의 젊은 시절에는 천재라는 점이 통용되었다. 그의 음악의 몸짓이 로코코의 사회적인 윤기에 그토록 격렬하게 반발하였다고 해도, 그는 사회적으로 인가된 것도 배후에 반발한 만큼이나 많이 지니고 있었다. 시민 계급은 프랑스 혁명기에, 정치권력을 장악하기에 앞서, 경제와 행정에서 이미 결정적인 자리를 차지하였다. 이 점은 시민 계급의 자유 운동**의 열정에 장식적인 것, 허구적인 것을 부여하였으며, 자신을 토지 소유자에 대항하는 "두뇌 소유자"라고 불렀던 베토벤도 이처럼 허구적인 것으로부터 자유롭지 못하였다. 근원적으로 시민사회적이었던 베토벤이 귀족층의 비호를 받았다는 사실은, 괴테의 전기를 통해 알려진 장면, 즉 베토벤이 궁정사회에 매몰차게 대했다는 사실만큼 베토벤 작품의 사회적 성격과 부합된다. 베토벤의 인물에 대한 보고들은 그가 극단적으로 공화주의적이고*** 인습에 반대하며 동시에 피히테처럼 과장해서 떠드는 성향을 지닌 사람이었다는 점에 대해 의문의 여지가 없게 해 준다. 이러한 성향은 그의 휴머니

* 프랑스 혁명가이자 현재의 프랑스 국가. (옮긴이)

** Vgl. Max Horkheimer, Egoismus und Freiheitsbewegung에고이즘과 자유 운동, in: Zeitschrift für Sozialforschung 5(1936), 161ff.

*** 프랑스 혁명기의 극단적 공화주의자에서 온 말. (옮긴이)

티의 평민적 거동에서 되돌아온다. 그의 휴머니티는 고뇌하며, 항거한다. 그것은 고독의 균열을 느낀다. 여전히 절대왕정 시대의 관습들에 머물러 있고 스스로 설정되는 주체성이 자신을 측정하는 기준이 되는 양식Stil이 이러한 관습들과 함께하는 사회에서, 해방된 개인은 고독이라는 형벌을 선고받는다.[118] [⋯] 이미 17세기에 잔재적으로 두드러지게 나타나는 양식으로 사람들이 오블리가토 양식이라고 불렀던 것은, 전적으로 철저하게 형성된, 철학과의 유사성에 따라 체계적으로 이루어진 작곡에 대한 요구를 그 내부에서 목적론적으로 내포하고 있다. 체계적 작곡의 이상은 연역적 통일성으로서의 음악이다. 연역적 통일성으로부터 관계가 없는 것, 어떻든 상관없는 것으로서 떨어져 나온 것은 일단은 단절과 오류로 규정된다. 이것이 막스 베버 음악사회학의 기본 테제의 미적인 관점, 지속적으로 진보하는 합리성의 관점이다. 베토벤은 이러한 이념에, 그가 지속적으로 진보하는 합리성을 알고 있었는지 또는 모르고 있었는지에 관계없이, 몰두하였다. 베토벤은 역동화를 통해 오블리가토 양식의 총체적 통일성을 산출해낸다. 개별 요소들은 더 이상 불연속적인 순서로 나열되지 않으며, 요소들 자체에 의해 작용된 빈틈없는 과정을 통해서 합리적 통일성으로 전이轉移된다. 구상은 하이든과 모차르트의 소나타 형식이 베토벤에게 제공하였던 문제의 상태에서 밑그림이 그려져 있는 채 준비되어 놓여 있다. 하이든과 모차르트의 소나타 형식에서는 다양성이 통일성에 대해 균형을 이루고 있었지만 항상 통일성으로부터 갈라져 나간다. 이러는 동안에도 형식은 추상적으로 덮어 씌워진 채 다양한 것에 머물러 있었다. 베토벤의 성취 중에서 천재적이며 축소될 수 없는 것은 아마도 침잠의 시각에 숨겨져 있을 것이다. 침잠의 시각은 베토벤 시대의 가장 진보된 생산으로부터 다른 두 명의 빈 고전파 음악가들의 대가적인 작품들로부터 물음을 ―이 물음에서 두 명

의 빈 고전파 음악가들의 완벽성은 스스로 초월된 완벽성이 되고자 하였고 이렇게 해서 다른 것이 되고자 하였다— 읽어내는 것을 베토벤에게 허락하였다. 이렇게 해서 베토벤은 역동적 형식의 십자가, 재현부의 십자가, 철저하게 생성하는 것의 한복판에서 정역학적으로 동일한 것을 다시 불러내는 것의 십자가를 지게 되었다. 베토벤은 재현부를 보존하였으며, 이렇게 함으로써 재현부를 문제로서 파악하였다. 그는 힘이 빠지게 된 객관적인 형식 규준을 구하려고 노력한다. 이것은 칸트가 해방된 주관성으로부터 형식 규준을 다시 한 번 연역함으로써 카테고리들을 구하려고 노력하는 것과 같은 것이다. 재현부는, 재현부가 역동적인 흐름을 추가적으로 동시에 흐름의 결과로서 정당화하듯이, 역동적인 흐름에 의해 초래된다. 이러한 정당화에서 베토벤은, 이렇게 하고 난 후 그가 자기 자신을 스스로 넘어가면서 쉬지 않고 밀어붙였던 것을 전승시켰다. 역동적 모멘트와 정태적 모멘트가 작업상으로 서로 관계를 갖기 시작한 것은 정적인 질서를 해체시키는 계급의 —정적인 질서가 그것 스스로 해체되려고 하지 않을 경우에는, 그것 자체를 묶지 않은 채 정적인 질서의 동역학에 자신을 내맡길 수 없는 상태에서— 역사적 순간과 일치한다. 베토벤에게 고유한 시간의 위대한 사회적인 구상들은, 즉 헤겔의 법철학과 콩트의 실증주의는 이 점을 명백하게 말하였다. 시민 사회의 내재적 역동성이 이러한 구상들을 분쇄시킨다는 점은 베토벤의 음악에서, 최고로 높은 음악에서, 미적인 비진실의 특성으로서 선명하게 각인되어 있다. 베토벤에서 예술작품으로서 성공하였던 것은 예술작품의 힘을 통해서 실재적으로도 성공한 것으로 자리를 잡는다. 실재적으로 성공에 이르지 못하였던 것은 예술작품이 열변을 통하는 모멘트들에서 다시금 예술작품을 자극한다. 미적인 비판과 사회적인 비판이 진리내용, 또는 진리내용의 부재에서 하나가 된다. 애매하고도 평범한 시대

정신에 대해 음악과 사회가 갖는 관계는 서로 떨어지는 정도가 그토록 적은 것이다. 음악과 사회는 시대정신에 그 어떤 방식으로 참여하고 있을 것이기 때문이다. 음악이 공식적인 시대정신으로부터 멀리 떨어지면 질수록, 음악은 사회적으로는 더욱 참되고 더욱 실체적으로 된다. 베토벤 시기의 시대정신은 베토벤에서보다는 오히려 로시니Rossini에서 대변되었다. 사물 자체의 객관성이 사회적인 것이지, 매번 정립된 사회의 소망들에 대한 사물의 유사성이 사회적인 것은 아니다. 여기에서 예술과 인식은 하나가 된다.

[…]

음악과 사회의 매개는 기술*에서 명증해진다. 기술의 발전은 상부 구조와 하부 구조 사이의 제3의 비교항tertium comparationis이다. […] 개인 심리학에서 보듯이, 동일화 메커니즘, 사회적인 자아 이상으로서의 기술을 갖고 있는 메커니즘은 저항을 불러일으킨다. 이러한 저항이 비로소 독창성을 창조한다. 독창성은 철저히 매개되어 있다. 베토벤은 이 점을 그에게 적합한 진실과 함께 쇠진될 수 없는 정언에서 명백하게 말하였다. 작곡가의 독창적인 천재성에 돌려져야 한다고 말하는 많은 것은 감7화음을 재치 있게 사용한 덕택이라고 말하였던 것이다. 정립된 기술들을 자발적 주체를 통해서 제 것으로 만드는 것은 대부분의 경우 기술들에서의 불충분함을 드러낸다. 테크놀로지적으로 세밀하게 정의된 문제 설정들에 힘입어 불충분함을 수정하려고 시도하는 작곡가는 새로운 것, 그의 해결책의 독창성에 힘입어 동시에 사회적 추세의 집행자가 된다. 이러한 문제점들에서, 사회적 추세는 이미 존재하는 것의 베일을 쳐서 꿰뚫는 것을 기다린다. 개별적인 음악적 생산성은 객관적 잠재력을 실

* Technik, 예술이론과 관련해서는 기법으로 번역해도 되는 개념임. (옮긴이)

현시킨다. 오늘날 화가 날 정도로 과소평가된 아우구스트 할름*은 객관적 정신의 자체로서의 음악적 형식들에 관한 논論에서, 푸가 형식과 소나타 형식에 관한 객관적 정신의 실체가 얼마나 의문시되었던가에 대해, 거의 유일무이하다 할 정도로, 알아차리고 있었다.[119] 역동적인 소나타 형식은 그것 자체로 역동적인 소나타 형식의 충족을 —구축적인 도식으로서의 소나타 형식은 이러한 충족에 방해가 되었다— 불러들였다. 베토벤의 기술적 재능은 모순적인 요구들을 하나로 합치며, 다른 요구들을 통해서 하나의 요구를 따르는 방식을 취한다. 그는 형식의 그러한 객관성을 탄생시키는 조력자이다. 그는 주체의 사회적 해방을 옹호하였으며, 종국적으로는 자율적으로 활동하는 사람들이 하나가 된 사회라는 이념을 대변하였다. 베토벤은 자유로운 인간이 하나가 되는 것을 보여주는 미적인 형상에서 시민사회적인 사회를 넘어서서 나아갔다. 예술은, 가상假像으로서, 예술에서 출현하는 사회적인 현실에 의해서 거짓이라고 비난받을 수 있다. 바로 이 점이, 현실의 고통스러운 불완전성에 의해 부름을 받는 예술에게 현실의 한계를 넘어서는 것을 허용한다.

『음악사회학 입문』에서 발췌(Gesammelte Schriften, Bd. 14, 3. Aufl., Frankfurt a. M. 1990, S.410ff.) — 1962년에 집필.

○ ● ○ ●

* August Halm, 1869-1929 독일의 작곡가, 음악이론가, 음악교육가, 신학자. (옮긴이)

Beethoven's Birthplace In Bonn Now in Ruins

By The Associated Press.

BONN, Germany, March 10— The birthplace of the composer Ludwig van Beethoven, the opening notes of whose Fifth Symphony have been used by the Allies as a symbol for victory, was virtually destroyed in the fight for this old university city.

The university area, too, was hard hit from the searing artillery duels of the final battle and the mighty air blows that had preceded

베토벤의 탄생지인 본은 현재 폐허로

본, 독일, 3월 10일.

베토벤 교향곡 5번의 시작음들이 연합국 승리의 상징으로 사용되고 있는 가운데, 작곡가 루트비히 판 베토벤의 탄생지이자 오래된 이 대학 도시는 이번 전쟁으로 실제로 완전히 파괴되었다.

본 대학 지역도 마지막 전투의 포격전과 계속된 강력한 공습으로 심하게 타격을 받았다.　　　　　　　　　　　　　　　　　　[109]

조 성

> 베토벤은 조성의 의미를 주관적 자유로부터 재생산하였다.
>
> 『신음악의 철학』[120]

조성의 원사原史에 대하여 다음과 같은 극도로 주목할 만한 메모가 슈만에서 발견된다. Schriften I슈만 저작집 I, ed. Simon,[121] p.36: "3화음=시간. 3도 음정은 과거와 미래를 현재로서 매개한다. — 에우제비우스 Eusebius." 그 밑에 다음과 같은 메모가 놓여 있다: "대담한 비교! — 라로 Raro."* [110]

베토벤에서 조성의 이론에 대해서는, 집단과의 소통이 그에게는 조성의 형태로 미리 주어져 있다는 점, 즉 집단이 조성적인 것의 보편성에 힘입어 그 본유의 작품에 내재적이라는 점이 무엇보다도 특히 확고하게 유지될 수 있다. 모든 것은 두 가지 점에 기초하여 구축되어 있다. [111]

* 슈만은 자신의 양면성을 나타내는 가상의 인물인 플로레스탄과 에우제비우스를 만들어냈다. 라로는 그들의 스승. (옮긴이)

베토벤을 이해하는 것은 **조성**을 이해하는 것이다. 조성은 "재료Material"
로서 그의 음악의 근원에 놓여 있을 뿐만 아니라 그의 원리이고, 그의
본질이다. 그의 음악은 조성의 비밀을 명백하게 말하고 있으며, 조성과
더불어 설정된 제한들은 그가 설정한 제한들이고 ― 동시에 그의 창조
력의 추진력이다. (부차적 언급. 베토벤 선율법에서의 "아무것도 아닌 것das
Nichtige"는 선율법이 곧 조성임을 명백하게 말하고 있다.) ― 베토벤에서의 **연
관관계**는 그때그때의 형식 부분이 조성을 실현시키고 묘사함으로써 성
립된다. 세부가 스스로를 넘어서도록 몰고 가는 동인動因은 다음에 이어
지는 세부에 대해 조성이 요구하는 필요성이며, 이는 조성이 스스로를
충족시키기 위함이다. 계속되는 형식의 순환들은 항상 이러한 필요성
에 종속되어 있다. 그러나 조성과 조성이 행하는 서술은 동시에 베토벤
이 갖고 있는 사회적 내용을 다른 말로 바꾸어 쓰는 것에 해당된다. 조
성은 시민사회적인 원석原石이다. 베토벤에 관한 모든 연구는 조성에 관
한 하나의 연구가 되어야한다. [112]

조성이, 역사적으로, 시민성의 시대와 함께 가고 있는 것처럼, 조성은
그 의미에 따라 시민성의 음악적 언어가 된다. 시민성의 카테고리들은
다음과 같이 전개될 수 있을 것이다.

 1) 사회적으로 생산되었고 폭력으로 합리화된 체계의 보충을 "자연"
으로 간주함.

 2) 평형의 산출(종지 형식에는 아마도 등가교환이 숨어 있을 것이다).

 3)[122] 특수한 것, 개별적인 것은 일반적인 것, 즉 사회의 개인주의적 원
리이다. 다시 말해, 화성적으로 일어나는 개별적 사건은 항상 전체 모형
의 대변자이며, 이는 경제 인간homo oeconomicus이 가치 법칙의 대리인인
것과 같다.

4) 조성적 강약법은 사회적 생산에 상응하는 것이며, 원래부터 있는 것은 아니다. 다시 말해, 그것은 균형의 산출이다. 화성적 진행은 아마도 일종의 교환 과정일 것이다. 주고받기give and take로서의 화성이 되는 것.

5) 화성적 흐름의 추상적 시간.

이 모든 것은 세부적으로 계속해서 추적될 것이다. [113]

조성이란 원래 무엇일까?* 그것은 음악을 일종의 담론적 논리와 일종의 일반적 개념성에 종속시키는 시도이다. 더 나아가 보면, 동일한 화음들 사이의 관계들은 조성에 대해 항상 동일한 것을 의미해야 한다는 것이다. 이것은 기회원인론적 표현들의 논리이다. 근대 음악사 전체는 이러한 음악적 외연 논리를 "충족시키려는" 시도이다. 베토벤은 외연 논리에 고유한 내용을 외연 논리 자체로부터 전개시키고, 모든 음악적 의미를 조성으로부터 펼쳐 나간다. — 부차적 언급. 12음 기법을 조성의 대체로서 고찰하는 것은, 12음 기법이 조성 관계의 보편성과 포괄을 없애 가지고 있음에도 말이 되지 않는다. [114]

작품 번호를 갖고 출판된 가장 오래된 —본Bonn 시절의— 작품은 1789년 작 「모든 조調에 의한 전주곡」 작품39이다. 이 전주곡들은 조성의 구성 중에서 가장 순수한 경우이다(변증법적 모멘트: 균형을 산출하기 위해 전조에서의 지체). 작품을 위해 베토벤이 조성을 구제한 것은 아마도 조성이 기본적인 경험을 확고하게 붙들고 있다는 점을 통해 설명될 수 있을 것이다. [115]

* [메모 위에:] 최초의 구상이라고 적혀 있음.

우리는 두 가지를 말해야 한다. 베토벤에서는 주제들이 존재하며, 주제들이 존재하지 않는다. — 진부함, 즉 조성의 단순한 구조들이 슈베르트에서 잘 존재하는 것처럼 베토벤에서도 잘 존재한다. 작품97의 3중주 첫 악장에서 3화음 주위에 배열된 경과군의 셋잇단음표들을 슈베르트의 a단조 4중주 첫 악장에서의 외견상 비슷하며 —특히 허약한— 셋잇단음표들과 비교해 보면 다음과 같은 차이가 밝혀진다. 다시 말해, 목표에 도달하려는 노력에서 목표를 가리키는 역동성을 통해서 베토벤에서의 악센트들은 스스로를 넘어서서 전체에 이르게 되는 반면에, 슈베르트에서의 악센트들은 그것 자체에 머물러 있다는 차이가 드러나는 것이다. 단순한 자리에서 상품으로 되고 마는 단순한 "자연"은 베토벤에서는 악센트, 싱코페이션 등(싱코페이션 이론이 요구됨)의 형태에서 그것 자체를 부정한다. 베토벤에서의 과정은 모든 제한된 것, 단순히 존재하는 것에 대한 끊임없는 부정이다. "오 친구들이여, 이 음들은 아니오"[123]는 베토벤의 모든 음악에 새겨져 있다.
[116]

베토벤 선율법에 대한 분석은 3화음*과 2도 음정의 대립주의를 전개시켜야 하며, 이로부터 "아무것도 아닌 것"을 펼쳐 나가야 한다.
[117]

자체로서 감지될 수 없는 —"비조형적인"— 명제에 대한 감지될 수 있는 관계로서의 "신비적인 것"에 대한 해석, 즉 위에서 제시된[단편 267번도 참조] 해석은 베토벤이 재료를 그의 본질을 고백하는 것으로 강제하고

* 3도 음정의 쌓아올림에 의한 화음. (옮긴이)

있다는 경험에 속한다. 주제적으로 비조형적인 것, 즉 이것에 관련되어 있고 이것의 순수한 기능이 "말을 하고 있는" 주제적으로 비조형적인 것은 다른 것이 아닌 바로, 순수한 재료, 3화음들, 다른 확실한 화성적이고 대위법적인 형식들이다.

<div align="right">[118]</div>

2도 음정과 3화음은 방식이며, 여기에서 조성의 원리가 실현된다. 3화음은 조성 그 자체, 단순한 자연으로서의 조성이다. 2도는 혼이 있는 자연으로서의, 즉 노래로서의 조성의 출현 방식이다. 3화음은 조성의 객관적 모멘트이고 2도는 주관적 모멘트라고 말할 수 있을 것 같다. 내가 보기에 이것은 베토벤이, 쉰들러Schindler에 따르면, 저항하는 (다시 말해, 낯선) 원리와 청하는 원리라고 명명하였던(s. Thomas[-San-Galli, a. a. O., S.]115, 이 자리에 있는 나의 메모[124]) 원리와 매우 일치한다. 3화음과 2도의 통일성이 비로소 조성의 체계를 만들며 전체의 긍정을 산출해낸다 (Thomas[-San-Galli, a. a. O., S.]115).[125]

이러한 형태에서는 그러나 테제가 지나치게 비변증법적이 된다. 모멘트들은 조성이라는 전체 안에 존재하는 모멘트들의 관계에서 전환될 수 있으며, 더 나아가 갈수록 극단적으로 된다. 주관성은 저항하는 것의 표현을 받아들일 능력이 있다. 이것이 마적魔的인 것의 기법적인 위치이다. 주관성은 불행한 주관성으로서 목표를 향해 가면서 바뀐다. 불행하게도 동시에 인간 외적인 조성을 설정하는 고통이고자 하는 「열정」소나타의 단2도들.

<div align="right">[119]</div>

베토벤에서 마적魔的인 것의 원리는 주관성의 우연성에 있는 주관성이다. 조성에 대한 해석은 조성의 **변증법**에서만 가능하며, 모멘트들은 그것들 자체로서 규정될 수 없다. 단2도가 마적인 것의 표현과 함께 동시

에 반항 자체를 통해 운명을 불러들여 온다면 ―주관성의 객체성으로서의 지옥의 웃음―, 큰 음정들은, 역으로, 이미 오래전부터 2도에서 음정들 자체로부터 소외되었던 순수한 주관성의 표현을 받아들일 수 있을 것이다(부차적 언급. 힌데미트의 이론과는 반대적인 입장임[126]). 그러나 이것은 본질적으로 베토벤 이후의 일이다.

베토벤에서는 옥타브보다 더 큰 음정들은 본질적으로 최후기最後期에서만 나타나는 것 같다. 이처럼 큰 음정들은 ―항상 주관적인 원리, 설정되는 원리의 과도한 팽창의 의미에서― 이러한 주관적인 원리에 의해서 초월을 통해 비로소 음정들을 산출해내는 객체성에서 출현하는 것처럼 보이는 것이다. 그러므로 항상 다성적인 형상들에서 나타난다. 즉, 다음과 같은 형상들에서 나타난다.

1) '포옹하라, 수백만의 사람들이여*'의 9도.

2) 「함머클라비어」 소나타의 푸가에서의 10도 도약.

3) B♭장조 대푸가[작품133]의 10도. 미사Missa를 조사해볼 것.

이 곡들에는 도처에 옥타브의 한계에 대한 암묵적 인정이 들어 있다. 옥타브는 어느 정도까지는 스스로를 넘어선다.　　　　　　　　　　　[120]

베토벤에서는 모든 악장이 그러하듯이, 모든 악절이 조성의 정초定礎에 기여한다. 앞으로 밀고 나가는 부정성否定性은 이러한 정초의 불완전성의 의식에 항상 놓여 있다. 이와 관련하여 작품111의 도입부**가 특히 나에게 떠오른다. ― 베토벤의 모든 종지는 "만족스러운" 것이며, 비극적인 종지이기도 하다. 묻는 형식을 취하는 종지들은 없으며(부차적 언급.

* 교향곡 9번, 실러의 「환희의 송가」의 한 구절. (옮긴이)
** 최후의 피아노 소나타, 32번. (옮긴이)

e단조 소나타 op.90의 종지가 놀랄 만하다), 사라지는 종지들도 없고, 최고로 드물게 나타나지만 어둡게 된 종지들은 존재한다(피아노 소나티네 g단조, 1악장[작품49-1]). 베토벤에서는 어두워지면, 그것은 밤처럼 어두워지며 결코 황혼처럼 어두워지지는 않는다. [121]

· ◦ ◦

베토벤의 속기, 감7화음의 재치 있는 사용에 대한 문장[단편 197번 참조], 루디[루돌프 콜리쉬]에 의해 인용된 메트로놈Metronom[127]에 관한 자리들은 하나로 모아질 수 있다.

질문: 아리에타 변주곡[작품111의 2악장]에서 이 곡이 단순히 고쳐 쓴, 통주저음에 충실한 성격을 갖고 있음에도 **불구하고** 소름끼칠 정도로 단호한 효과를 보이는 이유.

변주곡 끝의 c♯[170마디 이하]("인간애적인 변형체", "인간화된 별"). 도이블러*의 »Der sternhelle Weg별 밝은 길«[Leipzig 1919]에 나오는 Der stumme Freund말없는 친구, 34쪽 참조.[128]

베토벤에서는 어떻게 해서 가장 작은 것이 단순함을 통해서 결정할 수 있을까. 예를 들면, d단조 소나타** 론도의 마지막 후렴에서 주제 위에 놓인 최상성부의 지속음 a[마디 350이하]에서처럼. 또는 「월광」 소나타 1악장에서[19마디, 32마디와 그 외의 곳], 장2도와 단2도의 **일탈**로서의 증2도와 같은 경우.

베토벤에서의 조성은 철저하게 변증법적으로 서술되어야 한다. 이것은 다음의 중첩된 의미에서 "합리화"로 서술되어야 한다. 베토벤에서의

* Th. Däubler. 1876-1934. 독일의 시인, 미술비평가. (옮긴이)
** op.31-2. 피아노 소나타 17번. (옮긴이)

조성은 구성을 비로소 가능하게 하며, 즉 구성 원리를 부여한다는 의미에서 합리화이며, 다른 한편으로는 구성에 대해 저항하면서 하나의 확실하게 억압적인, 강제적인 성격을 받아들인다는 의미에서 합리화이다. 이러한 연관관계에서 "잉여적인 것"의 모멘트가 모든 조성 음악에서 실행될 수 있다. 다시 말해, 이것은 자체로서 단 한 번만 말해야 하는 것들을 화성적-조성적 이유로 인해 **빈번하게** 말하고 반복해야 하는 강제를 의미한다. **재현부**에 대한 비판. 베토벤의 경우 재현부에서 조성은 사실상으로 **억제하는** 원리, 경계선이다. [122]

베토벤의 일련의 **음 언어적** 속성들을 설명하는 것은 이 연구의 관심사에 속하게 될 것이다. 이에 속하는 것이 **스포르찬도**sforzati이다. 스포르찬도는 조성의 일반적 경사傾斜에 대해 음악적 의미가 저항하는 것을 철저하게 나타내지만, 이러한 경사에 대해 변증법적 관계에 놓여 있다. 다시 말해, 스포르찬도는 화성적 사건들로부터 출현하는 경우가 흔하다. 예를 들어, 작품30의 1번*의 변주곡 주제에서 4마디의 첫 4분음표 즈음에 스포르찬도가 출현하여 으뜸음의 등장이 지연되는 대목이 그런 경우이다. 이에 따라 스포르찬도들은 비교적 긴 긴장이 흐른 후에 "해소"된다. 즉, 첫 강박들이 균형을 취하기 위한 것처럼 과도하게 강조된다(같은 곡, 6, 7마디). 더 나아가 크레센도를 1마디에 두고, 정점에서 피아노로** 마무리하는 관습(빈번하게 지적되는 사실). 이것은 음도音度가 빈약하고 제한된 화성법에서는 연결이 항상 매우 어려운데, 그 어려움을 해결하기 위한 수단으로 보인다. 마무리 짓고 (연결이 깨지더라도) 새로운 것을 시작하는

* 바이올린 소나타 6번. (옮긴이)
** 약한 소리로. (옮긴이)

것이 아니라, 종지의 *p*를 통해 종지가 거부되며 ─이것을 우리는 강약법을 사용한 허위 종지라고 말할 수 있을 것이다─, 이것은 동시에 종지의 경사에 대한 반항이다. ─ 아마도 베토벤의 만년 양식은 그러한 고유함들이 출현하는 것에 의해서 형성되었다. ─ 의고전주의적 척도에 따르면, 만년 양식은 매너리즘일 것이다. ─ 바이올린 소나타들에는 특히 그러한 고유함들이 풍부하게 들어 있다. [123]

베토벤의 **스포르찬도**에 대한 하나의 이론이 제시될 수 있을 것이다. 스포르찬도는 변증법적 교차점들이다. 이것들에서 조성의 박절적 경사가 작곡된 것과 충돌한다. 스포르찬도는 도식의 규정된 부정이다. 규정되었다는 것은 스포르찬도가 도식에서 측정되었을 때만이 의미를 일어나게 하기 때문이다. 여기에 신음악의 문제가 숨겨져 있다. [124]

늦어도 작품30부터 **체계적으로** 다루어지고 있는 스포르찬도는 이미 충격이 아닌지, 단순히 존재하는 것의 자아에 낯선 폭력의 표현이(또는 형식들로부터 소외됨으로써 자기 스스로 소외된 주관성의 표현) 아닌지, 어떻든 급진적인 경험에 관한 것은 아닌지, 경험의 상실은 아닌지? 베를리오즈가 베토벤을 능가하고자 했다면, 베를리오즈에게는 이러한 표현이 아마도 목적론적으로 **내재되어** 있었을 것이다.[129] 모든 문제는 오로지, 베토벤이 어떻게 충격을 **내재화**시켰으며, 표현뿐만 아니라 형식의 모멘트로 바꾸어 창조하였는가 하는 점이다. 이것은 논증은 적대자의 힘을 그 자체 안에 받아들여야 한다는 헤겔 **논리학** III부의 이론과 정확하게 일치한다.[130] 베토벤은 헤겔 논리학으로부터 어떻든 많은 것을 갖고 있다.

[125][131]

조성 음악의 실체는 도식으로부터의 **이탈**에서 성립된다는 이론은 아마도 **바흐**의 몇몇 기악 작품들에서 —이 작품들에서는 도식의 객관성이 특히 결정적이다— 최상으로 굳어질 수 있다. 바이올린 소나타 c단조의 **빠른** 악장들에서는(시칠리아노를 지닌 소나타)*, (특히 2악장에서는), 동시에 유지되고 있던 기대감과는 달리, 흐름을 거역하여" 작곡되지 않았을 것 같은 음은 거의 놓여 있지 않다. 이것은 놀랄 만한 일이다. 여기에 이 곡이 지닌 힘이 근거한다. 이것은 특히 음정의 형성과 관련된다.　　　[126]

낭만파에는, 이미 베토벤에서 선율 요소와 화성 요소 사이에 규정된 **균형**이 지배하고 있다. 화성은 선율을 지탱하고 있을 뿐만 아니라, 더 나아가 선율은 화성의 한 기능이다. 선율은 결코 독자적이지 않으며, 결코 실제적으로 "노래"가 아니다. 피아노가 선율과 화성 사이의 평형에 가장 세밀하게 일치한다는 점이 바그너 이전의 시기인 19세기에 **피아노**가 중심적인 의미를 갖는 이유일 것이다. 이에 덧붙일 수 있는 것들로는 "내성들", 포엽 아래 둘러싸인 것과 같은 선율들이 있으며, 이것들은 슈베르트와 슈만, 때로는 베토벤에게서도 볼 수 있다(작품59-1의 아다지오에서, 피아노곡들의 느린 악장에서도 볼 수 있다). 낭만파의 덮여 감춰진 것, 현전하지 않는 것은 이와 연관되어 있다. 선율은 **거기에** 결코 없으며(반주가 달린 바이올린 선율과 같은), 선율은 화성적 원근법에 의해 **먼 곳으로** 투영된다. 무한성의 철학적 범주에 상응하는 기술적인 등가等價. "노래 부를 수 있는 선율"을 과도하게 부각시키는 슈나벨Schnabel[132]류의 피아노 연주 양식은 바로 이런 요소를 파괴하며, 실증주의적인 것으로 치환시킨다. 이와 똑같은 것이 후기 낭만파의 작곡상의 전개 과정에서 일어난

* BWV 1017의 2, 4악장 알레그로. (옮긴이)

다. 차이코프스키는 우린 우리야mir san mir라고 너무 지나치게 말하지 않는 슈만의 선율 방식에 반대한다(예를 들어 슈만의 환상곡 C장조의 2악장의 행진곡 주제의 계속). [127]

베토벤에서 주제의 잘못된, 낭만적인 대체 가능성을 보여주는 하나의 예로 「비창」 소나타 발전부의 서두를 들 수 있다[1악장, 133마디 이하]. 여기에는 다음 두 가지가 존재한다. 폭력 행사와 가상假像. [128]

베토벤 해석의 주요 문제들 중의 하나. 빠른 악구(16음표)를 템포를 늦추지 않고 **선율**로서 연주하기. 베토벤에게는 "경과구"가 거의 없다. **모든 것**이 선율적이며, 그리고 선율적으로 연주되어야 한다. 다시 말해, **저항**의 내재적 모멘트와 함께 연주되어야 한다. 작품11의 1악장에서 그 점이 특히 명백하게 나타난다. [129]

•　○　○

조성은 원리이며, 원리의 음의 종류에 근거하여 조성이 가능해진다.
 [130]

우리는 조성의 철저한 활용에 의한 작곡을 ―미리 주어진 체계이면서도 동시에 처음으로 창조되는 체계― 「발트슈타인」 소나타 서두에서 아마도 보여줄 수 있을 것이다. **미리 주어졌지만**, 여전히 "추상적인" 조성은 첫 마디, C I에 들어 있다. 음악적 요소들 자체에 대한 반성에서, 다시 말해 운동을 통해(리듬과 화성을 포함한 모든 음악적 요소는 기능의 연관관계에 놓여 있다) 이러한 화성은 C I이 **아니라** G IV로 나타나며, 이것은 주제의

전진이나 상행하는 경향에 힘입어 이루어진다. 이것은 이렇게 해서 G I 에 이르게 되지만, 1마디의 이중적 의미에 힘입어 이러한 G도 정의적定 義的인 것은 아니다: 따라서 6음 위치이다. 이어지는 B♭음[5마디]은 단순히 "반음계적으로 하행하는 베이스"에 그치는 것이 아니다. 이것은 부정의 부정이다. B♭음은, B♭음이 버금 딸림조 영역에 속한다는 것을 통해서, 딸림조 영역이 확고하게 붙들어져 있는 결과가 아니라는 점을 말하고 있는 것이다(원래부터 B♭음은 다시 등장한 자기 반성일 뿐이며 G-화음의 가능한 하나의 국면일 뿐이지, "새로운" 것이 아니다. 그러나 B♭음은 시작 부분과는 대조적으로 그러한 자기반성으로 출현하는 것이 아니라 설정으로서, 전복되는 질로서 출현하기 때문에, 구성에 의해 강조된다. 운율적으로 〈반악절의 첫 음〉임이 강조되고, 화음이 없는 개별화를 통해 강조된다). 윗 딸림음Oberdominant은 부정되지만, 그러나 이를 통해 서두는 소급적인 것이 된다. 서두는 G IV일 뿐만 아니라, F V이기도 하다. 이러한 이중적 부정을 통해 서두는 개념에 따라 처음부터 그랬던 것으로, 다시 말해 C장조로 구체화된다. 동시에 외견상으로 새로운 질, 반음계적으로 처리되는 베이스는 G음이 C의 진정한 딸림음으로 도달될 때까지, 획득된 원리로서, 확고하게 유지된다. 그 밖에도 반음계 진행을 지닌 B♭음, 새로운 것은 과거의 것의 자기반성에 불과하다는 점이 자세히 해명될 수 있다. 왜냐하면 B-B♭의 반음계 진행은 그 직전에 오는 C-B의 온음계적 반음진행을 **선율적으로** 다시 모방한 것에 불과하기 때문이다. 페르마타의 G음도[13마디], 아직은 C장조의 "결과"로서 나온 음이 결코 아닌 상태로, c단조에 의한 이의異議를 통해 스스로를 넘어서고 있음을 보여준다. 그러나 c단조에 의한 이의는 베이스에서 앞서 출현한 반음계 진행의 반성일 뿐이다. 이것은 근본적으로 베토벤의 원칙이다. 부차적인 음도音度들이 결여되어 있는 것이 두드러지며, 이는 해석을 필요로 한다.

부주제는 E장조로 되어 있다. C장조의 ―전체 제시부에서 C장조의 온전한 종지에 도달하는 경우가 없다― 전조 구조를 위해 가장 가까운 조들이 소진되어 버렸기 때문이다. 부주제는 주요 주제를 자유롭게 전회시킨 것이다: 5도권 속의 2도. [131]

낭만파적 효소로서의 장조와 단조의 교대는 희소성을 지니고 있지만, 그런 만큼 최고의 효과를 지니고 있다. 예를 들면, 「발트슈타인」 소나타의 론도 주제에서, G장조 소나타 작품31-1의 1악장 종결군에서 그런 경우를 볼 수 있다. 바이올린 소나타 [작품96], 1악장의 종결군에서도. [132]

벡커가 조성의 근본적인 의미를 가소로운 조調의 미학을 통해서("베토벤이 f단조에서 피아노에 맡겨 놓은 최후의 것"[133]) 차단시킨 것은 그가 범한 가장 해악적인 오류이다. 그는 통찰에 가까이 간 것처럼 보이지만, 통찰은 조의 표현에 대한 낭만주의적 믿음을 통해 손상되고 있다. "제2의 밤의 음악"[134]에 나오는 조의 미학에 대한 비판을 참조. [133]

소나타 작품27-2의 c#단조는 쇼팽에서 볼 수 있는 것처럼 C장조의 규범으로부터 이미 멀리 떨어져 있다. 조 이론을 받아들임. ― c#단조 현악4중주[작품131]의 D♭은 완전히 다르다. 그것은 B#, 그리고 중3도와 관련을 지닌다. 평균율 1권의 c#단조의 푸가가 그 모델이 되어도 될 것이다. **고풍스러운** c#단조, 동시에 오르간의 조이다. 이 조가 왜 그런 효과를 내는지에 대해서 근거를 세우기가 어렵다(부차적 언급. 첫 악장과 마지막 악장에 대해서만 통용된다). [134]

벡커처럼 베토벤에서 조에 결정적인 의미를 돌리는 것은 매우 불합리

하지만, 그러한 조에도 무엇인가가 들어 있다. 베토벤에서 특정한 조는, 확실한 경직 상태에서, 확실히 동일한 음형들을 출현시키는 것이다. 그 음형은 피아노 건반 배열에 따라 거의 이끌려나온 것처럼 보인다. 전혀 다른 시기에 나온 다음 두 개의 d단조 음형들이 그런 예이다.

작품31-2 교향곡 9번

악보 예 4

[작품31-2, 1악장, 139-141마디, 교향곡 9번, 1악장, 25-27마디, 제1바이올린을 볼 것.] 어떤 끈질긴 음악사 연구자가 모든 것을 뒤로 제쳐놓고 베토벤의 모든 음악적 프로필을 기록하는 작업을 한다면, 그는 프로필들을 아마도 제한된 숫자로 환원시킬 수 있을 것이며 유형들 제시할 수 있을 것이다(루디[루돌프 콜리쉬]의 베토벤의 템포에 대한 연구에서의 착수점들).[135] 그러나 이 일이 가능할 것이라고 알게 해 주는 사람은 결코 어느 누구도 없을 것이다. 어떤 대가를 스스로 치르고라도 이렇게 할 사람은 아무도 없을 것이다. 그럼에도: 어떤 다른 사람이 이런 무지막지한 일을 저질렀다면, 이런 무지막지함이 인간다운 일을 하고 싶어 하는 나에게 매우 도움이 될 수 있을 것이다. 삶은 그런 것이다. [135]

● ○ ○

베토벤에서는 참으로 세련된 수단들과 함께 형식이 생성된다. 교향곡 8번의 주요 주제는 전악절과 후악절로 구성된다(각 4마디씩). 후악절은 반복되어 "아인자츠Einsatz"로 들어가지만, 동시에 아인자츠는 경과군으로

다루어진다. 극단적으로 음도音度가 부족한 집단群의 문제는(거의 I과 V 뿐이며, 분명한 IV는 "아인자츠" 후에야 처음 등장), 이제는 후악절의 처리 문제가 된다. 후악절의 처리는 후악절에게 형식적인, 계속해서 이끌어가는 의미를 부여한다. 즉, 앞으로 이끈다는 의미를 부여받게 된다. 이것은 선율적으로 일어난다[7-8마디, 제1클라리넷을 볼 것].

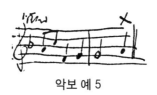

악보 예 5

이것은 으뜸음 위에서 끝나지만, 상행의 G-A 움직임은 약하게 작용하기 때문에 후악절의 반복이 필연적인 것으로 느껴진다. 후악절이 확실하게 매듭지어지지 않고 있기 때문이다. 그리고 나서 반복에서 도달된 완전한 종지는 동시에(너무 이른 첫 박에서) 아인자츠의 시작으로서 효과를 낸다. 이어 박절상의 애매함이 악절 전체를 통해 작용하며 악절을 역동적인 것으로 만들어준다. 모든 것은 F 대신 A가 이전에 놓여 있었다는 이유, 오로지 그 이유 때문이다(그 밖에도, 화성법의 규칙에 따르면 3도 위치 속의 으뜸음은 8도 위치 속의 으뜸음보다 효과가 약한 것으로 통용된다). 좌표계는 그러나, 철저하게 형성이 이루어진 모습에서처럼, 언어의 모든 가치에서의 언어로서, 철저하게 조직화되어 있어야 한다. 이는 전체 형식을 치밀한 흐름을 통해 결정하기 위함이다. [136]

최후기의 베토벤을 안티폰적antiponisch 서법에 대항하도록 몰아간 충동을 완전히 이해하기 위해서는, 슈만의 피아노 5중주의 마지막 악장에서처럼 19세기로부터 발원하는 작업의 확실히 조악한 실례를 주시해야 한

다. 주제 콤비네이션의 우스꽝스러움. 음악적 **언어**의 이런 요소에 대항하여 베토벤이 맹렬하게 대들었음은 틀림이 없다. 음악적으로 우둔한 것에 대한 나의 메모를 참조[단편 140번을 볼 것]. [137]

음악의 **표현**은 그때마다의 음악의 "체계"에서 통용되며, 매개되지 않은 채 그 자체로 통용되지 않는다. 베토벤 불협화음의 소름끼치는 표현력(감7화음과 해결음 사이의 2도 음정의 충돌)은 조성의 이러한 복합성에서만, 이러한 화음 재고에서만 효과를 발휘한다. 반음계가 계속 진행되는 경우에는 그러한 표현력은 무력해질 것이다. 표현은 언어와 언어의 역사적 상태에 의해 매개된다. 베토벤의 모든 화음에는 전체가 이렇게 매개되어 내포되어 있다. 바로 이 점이 그의 만년 양식에서 개별적인 것의 최종적인 해방을 이루어낸다. [138]

말러에게서 향의 감정鑑定, Schmeckerte[136]의 카테고리가 연구될 수 있을 것 같다. 그것은 병적 혐오감을 일으키는 카테고리이다. ― 하나의 카테고리, 이 카테고리에서 감각들이, ―언어의 방언으로부터, 즉 말러가 호의를 표시하였던 방언으로부터 자유로운 상태에서―, 감각들에 고유한 방언을 말한다. 말러의 통속성은 하나의 수단이며, 음악의 거대한 낯선 언어이고, 와해되면서, 마치 어머니의 언어인 것처럼 가깝게 말하도록 하는 언어이다. ―슈메케르테는 유기적인 것의 해체에 항상 덧붙여지는 것이 아닐까? ― 이에 대해 슈베르트에서 "대지가 없는 방언"을 참조.[137] 말러는 (슈바벵[원문 그대로의]) 방언에 들어 있는 많은 시에 곡을 붙였다. 이것은 최초의 말 더듬기이다. [139]*

* [방주] 베토벤의 「전원」 교향곡이 이에 대한 모델이다.

심리학적으로 —도출된 의미에서가 아니라 일차적 의미에서 음악적으로— 어리석은 것의 요소가 존재한다. 예를 들어, 독주 바이올린의 카덴차에서 어떤 반복되는 음형, 또는 「소녀의 기도La prière d'une Vierge」[138]에서처럼 지속되는 선율 음 대신에 확실하게 구사되는 음의 반복이 그런 요소이다. 이러한 모멘트는 항상 반복과 연관관계를 맺고 있다. 이러한 모멘트는 더욱 넓은 연관관계들에 빛을 비추는, 즉 조성 자체에 빛을 비추는 상궤를 벗어난 연관관계들 중의 하나이다. 조성은, 외부로부터 바라보면, 어리석은 반복의 특징을, 즉 앞에서 말한 공식들이 조성에서 중명하고 있는 어리석은 반복의 특징을 갖고 있다. 베토벤은, 그가 앞에서 말한 공식들에 대항하여 특히 알레르기적이었던 것처럼, 이러한 모멘트, 일종의 미메시스적인 순진함을 조성에서 극복하려는 시도이다.[139] 이러한 공식들은 베토벤 최후기에만, 손상된 방식으로, 출현하고 있을 뿐이다. 반면에 "미메시스적인" 슈베르트는 이에 대해 무감각하였다. 슈베르트의 변주 악장들은 주제들에 대한 부연일 경우가 흔하며, 공식들로 흘러넘치고 있다. (부차적 언급. 이에 대해서는 바그너에서 병적 혐오감적인 것, 바그너에 대항하는 병적 혐오감적인 것을 참조). — 여기에 베토벤과 『신음악의 철학』 사이를 연결하는 잃어버린 연결선 가운데 하나가 놓여 있다. 다시 말해, 신음악은 변화된 영혼의 상태의 단순한 표현, 자체로서 새로운 것에 대한 추구 등등이 아니며, 사실상으로는 조성에 대한 **비판**을 서술한다. 신음악은 조성의 비진실에 대한 부정이다. 즉, 사실상으로 해체된 채 있는 것이며, 이것이 신음악이 갖는 최상이다(쇤베르크주의자들은 이 점을 부인함으로써 매우 잘못된 것을 범하고 있다. 반동적인 사람들은 이 점을 더 잘 알고 있다). 이러한 생각은 베토벤 자신에서의 객관적인 비진실의 생각과 하나로 합쳐질 수 있다. [140][140]

우리 시대의 음악과 빈 고전파 음악 사이에 원래부터 존재하는 차이는 다음과 같다. 빈 고전파에서는, 광범위하게 미리 주어졌으며 구속력을 지니면서 구조화된 재료에서, 모든 최소한의 뉘앙스가 그것 스스로 뚜렷하게 드러나면서 결정적인 의미를 받아들이는 반면에, 우리 시대의 음악에서는 언어 자체가 항상 문제가 되지 어법이 문제가 되지는 않는다. 이렇게 됨으로써 우리는 확실한 의미에서 더욱 조악하고 스스로 더욱 부족하게 된다. 이것은 격렬하게 작용하는 사실관계들 안으로까지 파고들어가 추적될 수 있다. 조성 안에서는, 그리고 C장조에서 나폴리 6화음을 지닌 종지에서는 D♭-B 음정이, 명백한 3도 성격을 가지면서, 감3도 효과를 낸다. ― 우리는 그러나 그것을 2도로**만** 들을 수 있다. 왜냐하면 이 음정은 오로지 조성 체계와의 연관을 통해서만 3도가 되기 때문이다. 낭만파는 음악 언어의 해체의 역사이자 "재료"를 통한 음악 언어의 대체의 역사이다. 조성이 구속력을 지닌 성격을 상실하였다는 점, 조성의 언어성이 형식의 초월성을 좁은 한계 안에서 유지하고 있으며 동시에 항상 그것을 불러내고 있다는 점, 조성의 언어성이 표현으로서 많은 것을 단념하였다는 점, 앞에서 나열한 이런 점들은 동일한 사실이 여러 관점에 따라 나타난 것을 보여준다. 그러나 표현으로의 충동이 표현의 가능성 자체를 향해 최종적으로 되돌아 왔다면 어떻게 될까?

[141]

V

형식과 형식의 재구성

베토벤의 형식들을 미리 배열된 도식들의 창조물로서, 모든 개별 작품의 특별한 형식 이념의 창조물로서 파악하는 것은 베토벤 해석의 본질적 관심사 중 하나이다. 창조물은 진정한 종합이다. 도식은 특별한 형식이념이 그 테두리 **안에서** 실현되었던 추상적인 테두리가 아니다. 형식 이념은 오히려 작곡 행위가 도식과 충돌하는 것에서 성립되며, 이러한 도식으로부터 나오고, 도식을 변화시키며 "도식을 없애 가진다." 이러한 자세한 의미에서 볼 때 베토벤은 변증법적이다. 베토벤은 자신이 변증법적임을 「열정」 소나타 1악장에서 매우 명백하게 보여준다. 제시부가 두 개의 주제군으로 구성된다는 의미에서 발전부의 분절을 통해서, 두 개의 방향으로 동시에 양극화되는 코다의 확대를 통해서, 두 개의 주제에 의한 형식을 삭감시키면서도 이와 똑같은 정도로 일체화시키고 있는 제2의 코다를 추가하는 것을 통해서, 두 개의 주제를 갖는 소나타로부터, 도식을 엄격하게 지키면서도, 전혀 새로운 형식이 발생한다. 이러한 새로운 형식은 도식의 이원주의 자체로부터 발전되어 나온 것이지만, 이원주의의 기능을 극적으로 변화시킨다. "절節과 같은" 성격을 지니고

있음에도 "서사적"이지 않고 극적인 이유는 두 개의 주제의 동일성이 유지되고 있기 때문이다. 그러나 바로 이 동일성이 —가장 긴장감 넘치는 통일성의 모멘트— 도식에 비해서 새로운 점이다. 도식을 극적인 테라스로 형태를 바꾸게 하는 것, 동시에 "막禠들"로 변환시키는 것은, 다시 말해 막에서 가장 대담하게 나타나는 것은 도식 자체로부터 출현한다.

[142]

음악의 궁중적-의전적 본질, 즉 "절대주의적" 본질이 시민사회적 주체성을 옹호하면서 발견되고 있다는 점은, 역사철학적으로 볼 때 모차르트에서 유일무이하다. 이 점이 아마도 모차르트의 성공을 만들어 내고 있을 것이다.[141] 이 점은 괴테와 밀접한 관계를 지니고 있다(『빌헬름 마이스터』). 이에 반해 베토벤에서는 전통적인 형식들이 자유롭게 재구성된다.[142]

[143]

베토벤이 전통적인 형식들을 자유롭게 재구성하려고[143] 처음으로 과감하게 시도한 곡들을 연구할 것. 이 곡들의 핵심적 성격: c단조 소나타 작품30-2, d단조 소나타 작품31-2, 「크로이처」 소나타와 「영웅」 교향곡(마지막 두 곡은 동시기의 곡). 이 마지막 두 곡에는 **절대적** 차원의 문제가 있다. 이 문제는 나중에 방치된다. 부차적 언급. 작품47 [크로이처 소나타] 변주곡의 종결부.

[144]

베토벤이 형식을 방치하고 "새로운" 형식을 도입하지 않았다고 말하고 있는 자리가 바그너에서 존재한다. 어디일까?[144]

[145]

내가 『신음악의 철학』에서 많든 적든 대변하였던 견해, 즉 작곡가와 전

승된 형식 사이에는 주체-객체-변증법이 나타난다는[145] 견해는 그러나 지나치게 단면적이고 분화되지 못한 것이다. 음악의 위대한 전승된 형식들은 사실상 이미 즉자적으로 이러한 변증법을 선명하게 각인시키며, 주체에게 하나의 확실한 **빈 공간**을 남겨 놓는다(이 점은 최후기의 베토벤에게 역사철학적으로 가장 중요한 의미를 갖는다. 이 시기에 베토벤은 바로 이러한 빈 공간을 외부로 향하도록 한다). 소나타의 도식은 이미 주체를 향해 겨누어진 부분들을 —원래 주제적이며 발전을 행하는 부분들— 포함하고 있으며, 주제는 이 부분들에서 특수한 것을 상상할 수 있다. 소나타의 도식은 또 다른 부분들을 포함하며, 이 부분들에서는 도식의 의미 자체에 따라 —대략 비극에서의 죽음, 희극에서의 결혼과 같은 경우에서처럼— 관습, 일반적인 것이 출현한다. 도식은 긴장의 장場들이며 (예를 들어 「아이네 클라이네 나흐트무직」 1악장의 경과구), 모차르트의 제시부에서 딸림화음의 트릴로 끝맺음하는 해결의 장들처럼 무엇보다도 특히 해결의 장들이다. 음악에서의 주체와 객체 사이의 변증법은 앞에서 말하였던 형식의 도식적 모멘트들의 관계에서 발원한다. 도식을 만족시키기 위해 작곡가는 착상에 할애된 공간을 바로 비도식적으로 충족시켜야 한다. 작곡가는 동시에 주제들이 객관적으로 먼저 설정된 형식 부분들과 모순을 일으키지 않도록[146] 주제들을 파악하고 있어야 한다. 그리고 나서, 고안된 성격들은 서로 너무 멀리 떨어져 있으면 안 된다는 고전주의적 요구가 작곡가의 이러한 파악으로부터 빠져나오게 된다. 그리고 작곡가는 역逆으로 —이것은 베토벤이 형식의 내적인 역사에서 특별하게 이루어낸, 모차르트를 넘어서는 업적이다— "확인된", 동시에 먼저 설정된 장들을 다음과 같은 방식으로 다루어야만 한다. 다시 말해, 먼저 설정된 장들이 외부적인 것, 관습적인 것, 사물화된 것, 주체에 낯선 것의 모멘트를 —바그너는 이러한 모멘트를 모차르트에서 보

이는, 영주領主의 식탁 위의 식기가 달그락거리는 소리라고 불렀다[147]—, 먼저 설정된 장들의 객관성을 상실하게 하지 않은 상태에서, 상실하도록 먼저 설정된 장들을 다루어야만 하는 것이다. 이렇게 해서 먼저 설정된 장들의 객관성은 주체로부터 다시 한 번 산출되는 것이다(베토벤의 코페르니쿠스적 전환[148]). 이러한 사실관계가 주관주의자 베토벤이 왜 소나타 도식에 손을 대지 않고 그대로 놓아두었는지를 최종적으로 설명해도 되는 것처럼 보인다. 그러나 이러한 요구들이 해결해 내는 결과가 있다. 다시 말해, 베토벤이 형식에 이미 **객관적으로** 포함되어 있는 모순에 도달함으로써, 미리 주어져 있는 질서를 최종적으로 없애 가지는 결과가 나오는 것이다. 음악적인 주체-객체-관계에서 관건이 되는 것은 **가장 엄격한** 의미에서의 변증법이다. — 주체와 객체의, 밧줄의 두 개의 상이한 끝에 매달려 있는 모습이 관건이 되는 것이 아니고, 하나의 **객관적인**, 형식 자체의 논리로부터 풀려 나온 변증법이 관건이 된다. 이 변증법은 사물 자체에서 개념의 운동이며, 이러한 운동은 실행 기관器官으로서만 활동을 하는 주체를, 즉 자유로부터 필연적인 것을 성취하는 주체를 필요로 한다(그러나 오로지 자유로운 주체만이 이것을 성취할 수 있다). 동시에 이것은 음악적 과정에 관한 나의 객관적으로 지향된 파악에 대한 가장 상위에 위치하는 보증이다. [146]

우리는 베토벤의 처리방식에서 헤겔 철학의 가장 깊은 곳에 놓여 있는 특징들을, 즉 『정신현상학』에서 주체와 객체로서의 "정신"의 이중적 위치와 같은 특징들을 알게 될 것이다. 마지막에 위치하는 것으로서의 객체에게는 정신의 운동에서 단순히 바라보게 되는 대상이다. 정신은, 처음에 위치하는 것으로서, 바라보는 것을 통해서 이러한 운동을 비로소 성취한다.[149] 이와 매우 비슷한 점이 베토벤의 가장 확실한 발전부들에

서, 이를테면 「열정」 소나타와 교향곡 9번, 「발트슈타인」 소나타와 같은 곡의 발전부에서 인식될 수 있다. 발전부의 주제는 정신이다. 즉, 타자에서 자신을 인식하는 것이다. "타자", 주제, 착상은 이 발전부들에서 처음에는 스스로 맡겨지며, 관찰된다. 타자는 **즉자적으로** 운동한다. 비로소 주체의 **개입**이 포르테의 아인자츠Forte-Einsatz와 함께 일어난다. 이와 동시에 아직도 성취되지 않은 동일성에 대한 선취와 이러한 개입이 원래의 발전부 **모델**을 **결단**을 통해서 비로소 창조해 낸다. 다시 말해, 정신에 붙어 있는 주관적 모멘트가 정신의 객관적 운동, 발전부의 원래의 내용을 성취하는 것이다. 그러므로 주체와 객체의 변증법은 발전부에서 실행될 수 있을 것이다. 여기서 주체로 지칭되는 것은 발전부의 환상곡적 성격에 대한 메모를 통해서 더욱 자세히 규정될 수 있을 것이다[단편 148번을 볼 것].

[147]

음악 형식론을 표현하는 영어에는 발전부에 대해, 비교적 오래된 언어 사용에 따르면, 발전development 외에도 환상곡 부분Fantasia section이라는 단어가 있다. 이 용어에 대해서는 자세히 추적해 보아야 할 것이다. 형식의 원래부터 "구속력이 있고" 통합시키는 부분과 절대로 구속력이 없으며 즉흥 연주풍의 환상곡적인, 동시에 치외법적인 부분 사이에는 어떤 관계가 존재하고 있음이 명백하다. — 대체할 수 없는 발전부는 **대체 가능**하다. 발전부는 모차르트에서는 사실상으로 대체가능하다. 발전부는 카덴차와 푸가라는 양극을 갖는다고 할 수 있을 것이다. 사실상 발전부는 소나타 형식에서 주제, 전조, 경과 진행 등에 대한 규제를 통해 고정되지 않는 유일하게 "자유로운" 부분이다. 하나의 모델 위에서 발전부를 형성해나가는 종류의 발전부도 역시 베토벤 발전부의 진지함을 원래부터 성립시켜 주고 있으며, 이러한 종류는 그 모델과 유희하면서 "판

타지를 펼치는" 무언가를 갖고 있으며, 자유에 대해 항상 무언가를 갖고 있다. 이것이 아마도 메커니즘, 즉 이것을 통해서 베토벤에서 형식의 객관성이 포착 가능한 의미에서 주체에 의해 정초되는 그 메커니즘일 것이다. 아마도 베토벤의 발전부들은 피아노 위에서 그의 자유로운 환상들에 가장 가깝게 다가서고 있을 것이다. 우리는 이에 의거해서 소규모의 E장조 소나타 작품14의 발전부처럼 베토벤에서 특별하게 즉흥곡과 유사한 발전부들을 연구해야 할 것이며, 그러고 나서 「발트슈타인」 소나타의 발전부와 같은 거대 발전부에서 즉흥곡과 유사한 발전부들의 흔적을 추적해야 할 것이다. 소나타와 연극 사이에는 유사성이, 발전부로서의 "갈등"과 함께, 거대 소나타들에서 "주제의 이원주의"가 발견되는 것이 드문 만큼 똑같이 드물게 발생한다는 점에 대해 매우 깊게 사고해 보아야 한다. 고전주의적 규범은 예외적이며, 역설적 정점이다. 이것을 보여주는 작품이 「영웅」 교향곡이다. 바로 「영웅」 교향곡은 가장 넓은 빗나감을 내포하고 있다.　　　　　　　　　　　　　　　[148]

발전부가 두 부분으로 나누어지는 것은 —처음에는 환상곡풍 부분이 오고, 그러고 나서 하나의 모델을 흐트러짐 없이 보여주는 부분이 오는 것 — C장조 소나타 작품2, 3번에서 이미 나타난다.　　　　　[149]

발전부가 두 부분으로 나누어지는 것은 —구속력이 없는 환상곡-부분, 결단에 의해 이끌려 나온, 동기 작업에 의해 긴장을 지닌, 대부분의 경우 하나의 모델을 동형 반복 진행(시퀀스)하는 부분— 이미 모차르트에게서 기초가 닦아진다. 모차르트에서 후자 부분은 물론 대체로 재현 예비부Rückleitung, 복귀부의 성격을 지니고 있다(1주제의 주 동기로 구성된다). 이에 대해 역사적으로 추적해 볼 것.　　　　　　　　[150]

발전부와 코다의 놀랄 만한 관계. 코다는, 발전부과 더불어, 지나치게 상대적으로 비중을 갖는다. 코다는 동시에 발전부의 음악적 내용과 관계를 지니고 있다. 「영웅」 교향곡과 교향곡 9번을 그런 예로 들 수 있지만, 소곡인 바이올린 소나타 a단조[작품23]에서 이미 코다는 상대적으로 매우 조형적이며 독립적인 발전부 곡의 재현이다. "확장적 집중"이라는 점에서 영웅 교향곡에 가장 가까운 「크로이처」 소나타에는 발전부가 새로운 주제를 가져오는 것이 아니고 코다가 새로운 주제를 가져온다[1악장, 547마디 이하를 볼 것].

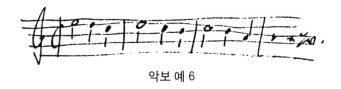

악보 예 6

그러나 이 새로운 주제는 ―이것은 「영웅」 교향곡 모델의 "설정"과는 엄밀하게 대조를 이루고 있다― 절대적으로 매듭짓는 형식 의미, **압게장***의 형식 의미를 지니고 있다. 발전부/코다 관계의 이론적 의미는 변증법에서 과정과 결과의 비동일적 동일성이다.　　　　　　[151]

휠덜린은 비극의 계산 가능한 법칙에 대해 말하였다.[150] 이러한 이론의 미리 규정되어 있는 대상은 교향곡 유형의 베토벤적인 발전부라고 말해도 될 것 같다. 결정적인 작품들에서 발전부의 곡선은 아마도 동일하다고 할 수 있다. 발전부는 18세기에 가짜 재현fausse reprise이라고 불렀던

* Abgesang, 바르Bar 형식, 즉 A A B로 도식화되는 음악 형식 중 B를 지칭하는 말, 후절. (옮긴이)

것과 함께 시작된다. 이것은 곧 서두의 재개이며, 재개에서는 무엇보다도 특히 화성적 수단을 통해 주요 주제, 또는 주요 동기가 작동되게 된다. 여기에 하강하는 곡선 부분이 첫 상승 후에 접속되며, 하강하는 부분은 확실한 해체와 결합되곤 한다. 휠덜린의 중간 휴지 개념과 유사한 것이 일어나고 것이다.[151] 이것은 주관성이 형식에 개입하는 순간이다. 표현의 카테고리들에서 말한다면, 결단의 순간이다(베토벤 최후의 현악4중주에 나오는 말, "어렵게 내려진 결단"[작품135, 4악장의 제목]은 베토벤 작품 전체를 관통하여 테크놀로지적 전사前史를 지니고 있다). 결단의 순간은 원래의 발전부 모델이 포르테에서 자주 배치되는 것을 보여주는 것이다. 이러한 배치는 항상 정의定義, 중요한 일, 진지한 경우의 성격과 함께 이루어지거나 또는 사람들이 이것을 어떻게 특징짓든 그렇게 배치되는 것이다. 「발트슈타인」 소나타에서 결단의 순간은 셋잇단음표 모델의 배치이다[1악장, 110마디 이하]. 결단의 순간은 열정 소나타에서는 16분음표의 움직임 아래 존재하는 e단조의 "아인자츠"[1악장, 78마디]이며, 9번 교향곡에서는 주요 주제의 종결 동기가 c단조로 등장하는 대목이다[1악장, 217마디]. 「영웅」 교향곡의 새로운 발전부*의 문제는 아마도 여기서부터 시작해서 해결될 개연성이 높다. 이러한 문제의 아인자츠는 바로 이 순간을 나타낸다. 악장이 거대한 차원들에 관련하여, 그리고 아마도 발전부의 중간 휴지의 원리, "개입"의 원리를 또한 순수하게 표현하기 위한 목적으로, 베토벤은 새로운 것의 순간을 매개되지 않은 새로운 것을 통해 규정하는 극단적인 수단을 여기에서 움켜쥐었다. 우리는 영웅 교향곡의 발전부를 다른 발전부와의 유추를 통해, 대략 잠재되어 있는 주제적 관계들의 발견을 통해 규정할 필요가 없게 될 것이다. 오히려, 역으

* 제2발전부. (옮긴이)

로, 베토벤의 다른 발전부들의 원리를 이러한 극단적인 것으로부터 읽어내야 할 것이다. 동시에 이것은 교향곡적 논리의 의미에서 "매개"의 정당함과 부당함에 대한 물음, 즉 중심적임 물음으로서 설정되게 될 것이다. 오로지 여기에서 시작할 때만이 베토벤의 형식에 대한 해석이 성공으로의 전망을 약속한다. 9번 교향곡의 발전부는 특히 기묘하며 알레고리적인 깊은 의미로 가득 차 있다. 앞에서 말한, 9번 교향곡의 종결 모티브의 조탁과 상승은 이를테면 유사하게 구축된 다른 작품들에서처럼 정점과 재현부의 서두로 이르는 것이 아니고, 그 소리의 강도를 약화시키면서 부악절 재료를 다시 불러들이는 데까지 이르는 두 번째의 해체를 가져온다. 그러고 나서 한 차례 타격과 함께 갑자기 주발전부*가 다시 받아들여지고 황급한 상태가 되며, 더 이상의 지연은 용납할 수 없다는 듯이 악보 몇 장만에 정점에 도달한다. 그것은 거의 햄릿과 같다. 끝이 없이 길고 "철저하게 실행된" 준비를 한 후에 마침내 최후의 순간에, 자유롭지 못하고 상황의 강제적 속박에 놓이면서, "발전"으로서 성취될 수 없었던 것을 무계획적이며 몸짓으로만 성취하는 햄릿과도 같은 것이다. 고르디우스 매듭의 형식 도식. [152]

그 밖에도, 9번 교향곡에는 바그너와 브루크너에게서 모든 것을 그늘지게 만드는 문제가 이미 나타난다. 다시 말해, 중요하며 알레고리적이고 변화될 수 없는 주요 주제가 악장의 기능적인 통일성에 대해 갖는 관계가 나타나는 것이다. 베토벤의 해결책은 괴테적 의미에서의 분별의 해결책이다. 9번 교향곡 발전부의 시작은 극단적인 역설의 특성을 지닌다. 즉, 불변의 것을 변주한다는 역설이다. 이러한 역설 내부에서 모든

* 제1발전부. (옮긴이)

것은 부유 상태에서 유지된다. 이것은 매우 자세한 기법적인 카테고리들에서 상세히 실행될 수 있게 될 것이다. 이러한 문제로부터 반음계의 베이스음들 위의 최후의 코다도 역시 설명되어도 될 것이다.　　　　　[153]

베토벤에서의 중간 휴지와 전환: 레오노레 서곡 3번에서의 강렬한 트럼펫[272마디 이하], 작품59-1의 아다지오에는 훨씬 웅대한 전환이 나타난다[텍스트 8, 이 책 330쪽을 볼 것].　　　　　[154]

「함머클라비어」 소나타 첫 악장 발전부의 전환 자리는 B장조 후에 F♯의 저음과 함께 주요 주제가 폭발하는 대목이다[212마디]. 이곳은 베토벤에서 가장 웅대한 자리들 중의 한 자리이다. 이곳은 차원이 초월된 어떤 것을 지니고 있다. 이를 통해 개인의 육체와의 균형은 완전히 없애 가져지는 어떤 것을 갖고 있는 것이다.[152]　　　　　[155]

부차적 언급. 최후기 베토벤에서 **중간 휴지**는 매우 점진적으로 전개된다. 예를 들면, 「함머클라비어」 소나타 느린 악장에서 2주제 앞에서의 딸림화음 종지와 전체 휴지를 볼 것[27마디].　　　　　[156]

거대 발전부가 두 부분으로 나누어지는 것에 대하여. 다음 작품들이 예이다. 「열정」 소나타, 「발트슈타인」 소나타, 「영웅」 교향곡 작품59-1, 교향곡 9번: 첫 부분은 더욱 많이 배회하며 환상곡풍이다. 두 번째 부분은 확고하고, 어떤 모델 위에서 구축된 채, 객관화된다. 그러나 의지의 결단의 모델, 전환의 모델이 함께한다. 이제 이렇게 **되는 것이** 당연하다는 결단이다. 이것은 헤겔이 말하는 모멘트, 즉 진리의 객관성의 조건으로서의 진리의 주관적인 모멘트에 특별할 정도로 가까이 다가서 있다. 베

토벤에서도 동시에 이론과 실제의 변증법이 서술되고 있는 것이다. ―
발전부의 두 번째 부분은 이론의 이행으로서, 그리고 동시에 이론의 논리적 조건으로서 "실천적"이다. 전체, 존재는 주체의 행위로서만, 다시 말해, 자유로서만 존재할 수 있다. 이러한 원리는 「영웅」 교향곡의 새로운 주제*에서 ―새로운 주제는 형식을 깨트림으로써 형식을 충족시킨다― 자기의식으로 고양된다(이렇게 되는 것의 내부에서 시민사회적 총체성의 완성과 비판이 동시에 일어난다). 베토벤으로 하여금 여기에서 새로운 주제를 도입하도록 강요했던 것은 그의 만년 양식에서 보이는 해체 Dekomposition의 비밀이다. 다시 말해, 총체성의 내재성에 의해 요구된 사실은 이러한 해체에게는 더 이상 내재적이지 않다. 이것은 아마도 새로운 주제에 대한 이론일 것이다.[153] [157]

<p align="center">● ○ ○</p>

베토벤에서 폴리포니가 작곡의 확실한 의미에서 외부적으로 머물러 있고 화성적 원리[154]와 함께 관통되어 있지 않다면, 그의 작곡의 문제는 광범위하게 볼 때 균형과 박자Takt의 문제이다. 교향곡 1번 안단테 악장에서 주요 주제의 재현으로 이끄는 대위법은 나의 이러한 생각에 대한 대단한 예이다. 대위법은 실제적인 선율 성부로서 시작하며, 점차적으로 ―매우 기교가 있게― 5마디부터 화성적 반주 성부가 되고(대위법은 8분음표에서는 선율적 핵을 유지하고 있으나, 16분음표들에서는 화음적으로 해체된다), 멈춘다. 대위법은 이런 방식으로 대위법에 원래 **낯선** 작곡에 대항하면서 "매개"된다. 이것은 바흐나 쇤베르크에서는 생각할 수 없는 것이겠지만, 이런 점이 베토벤의 거짓 없는 형식 감정**과** 이율배반을 보여준다. [158]

* 제2발전부에서 새로운 주제가 등장하는 것을 말함. (옮긴이)

「영웅」교향곡 1악장의 탁월한 자리. 1악장은 본유적으로 베토벤의 곡, 바로 그것이며, 원리의 가장 순수한 선명한 각인이다. 가장 세심하게 만들어진, 절대적 대표작이다. 이 곡의 앞에 나온 모든 것이 이 곡으로 향하게 된다. 이 곡을 반복하지 않겠다는 것은 아마도 베토벤의 가장 본질적인 충동 중 하나일 것이다. 예술에서의 "완성"에 관한 변증법적 고찰들은 이 곡에 접맥될 수 있을 것으로 보인다. [159]

유형화되지 않았다는 것, 결코 고정되지 않았고 반복되지 않았다는 것, 매우 이른 시기부터 모든 개별 작품을 절대적으로 유일한 것으로 바라본다는 점은 베토벤에게서 발견되는 가장 놀라운 것이다. 그 전형인 「영웅」 교향곡은 뛰어난 모델이며 결코 반복적으로 이용되지 않는다. 벡커가 "시적 이념"이라고 매우 불충분하게 명명한[155] 사실이 바로 이것이다. 이것은 사실상으로 무엇일까? 모든 작품이 하나의 우주와 같고, 모든 작품은 전체이며, 바로 이렇기 때문에 상이할까? 바이올린 협주곡과 이 작품과 G장조 협주곡*과의 관계에서 대략 연구될 수 있다. 이러한 연구에서 예외적인 것은 최후기의 현악4중주곡들이다. 그러나 이 곡들에서는 한 작품에서 다른 작품으로 가는 **경계**가 지양된다. 현악4중주곡들은 "작품들"이 아니라, 동시에 하나의 감춰진 음악의 단편들이다. [160]

「멀리 있는 연인에게」를 위한 초고들에 대하여: 음악적 착상의 본질은 착상이 아무것도 아님을 실현시키는 것에서 성립된다. 착상은 비판의 구체화이다. 이것이 베토벤의 음악적 논리에서 객관적으로 참고 견디어 낸 변증법의 주관적 측면이다. [161]

* 피아노 협주곡 4번. (옮긴이)

관용어법적인 것 ―먼저 주어진 음악 언어를 형식들 안으로 포함시키는 것에 이를 때까지 가두는 것― 과 특별하게 작곡된 것 사이의 관계에 대하여: 주요 주제의 아인자츠에 이르기까지의 「영웅」 교향곡의 마지막 악장은, 우리가 일단은 아껴 사용된 주요 주제의 베이스를, 악장에 선험적인 지식과 함께, 아직도 기대될 수 있는 주제의 베이스로서 미리 내다보면서 들을 때만이 어떻든 가능하다. 그렇지 않고 베이스 하나만으로는, 무엇보다도 특히 음계 진행에 의한 선율 이후에는, 전적으로 무의미하다. 음악의 의미는 미리 내다보는 것을 요구하며, 이것은 음악 자체에 의해 실행되지 않고 집적된 음악 언어에 의해서만 성취된다. [162]

음악적 전개의 개념을 텍스트에서 설명하는 것은 불가피한 일이다. 이 개념은 변주의 개념과 동일하지 않으며 더욱 **협소한** 개념이기 때문이다. **시간**의 비가역성의 모멘트가 중심적이다. 전개는 변주이며, 변주에서는 뒤에 나오는 것이 앞에 나온 것으로서의 앞에 나오는 것을 전제하고, 그 반대의 경우는 성립되지 않는다. 어떻든 음악적 논리는 비동일성에서의 단순한 동일성이 아니며, 모멘트들의 의미심장한 연속이다. 다시 말해, 앞에 나오는 것, 뒤에 나오는 것이 그 자체로 의미를 정초시켜야만 하거나 또는 의미로부터 나오는 결과이어야 한다. 이에 대해서는 물론 가장 다양한 가능성이 존재한다. 이를테면, 비교적 약한 것으로부터 더욱 강한 것이 나오기도 하고, 단순한 것에서 복잡한 것이 나오기도 한다. 그러나 이러한 방향은 결코 개념을 정의해주지 않는다. 이러한 방향은 또한 간단한 것에서 ―"주제"― **나오는 결과일** 수도 있다. 이 방향은 또한 방향은 복잡한 것을 단순화할 수 있으며, 닫힌 것을 **해체**시킬 수도 있다 등등. 우리는 그런 유형들을 제시할 수 있을 것이다. 처음에 오는 것과 이어지는 것의 논리에 대해서는 구체적인 작곡이 결정할 것이

할 수 있도록 해 준다(= 결과로서 산출시킨다). 베토벤의 웅대한 형식 감정을 보여주는 예: 형상물이 해체되면 될수록, 형상물은 내적으로 더욱 경제적이어야 한다. [166]

베토벤의 **변주 형식**의 이론: 작곡적인 수단들의 최소치를 갖고 여러 상이한 특징의 최대치를 목표로 삼는 것. 주제의 처리는 파라프레이즈 paraphrase, 변곡와 비슷하며, 원래부터 끼어든 것은 아니다. 통주저음 뼈대는 철저하게 유지된다(이 모든 것이 「디아벨리 변주곡」에는 당연히 통용되지 않는다). 그러나 주제가 단순히 옷을 갈아입은 인상은 결코 발생되지 않는다. 이에 대해서는 모든 개별적인 변주의 매우 입체적인 윤곽들 이외에도 무엇보다도 특히 다음과 같은 점이 책임을 지고 있다. 다시 말해, 화성 진행은 일정하지만 선율에 이런저런 변화를 주지 않으며, 오히려 매번 화성 안으로 들어오는 **최상음과 밑음들**이 선율적으로 보존되며, 그렇다고 화성적 진행선線을 그 자체로 유지하지도 않는다는 점이 책임을 지고 있는 것이다. 변주들은, 서정적-선율적인 주제를 마주 대하면서, 대부분의 경우 리듬적으로 표시되며, 교향곡적-역동적이다. 주제는 **하나의** 매우 특성적인 요소를 내포하고 있는 경우가 흔하다(작품96의 종악장에서 B장조 이후의 전조처럼[23마디 이하]). 이러한 요소는 이후에도 엄격하게 유지되며, 눈에 띄는 현저함을 통해 형식을 조직한다. 게다가 형식 처리는 기이할 정도로 배려되지 않은 상태에 놓여 있으며, 이것은 단지 느슨하게 결합된 것을 병렬적으로 위치시키는 것을 가능하게 하는 힘, 즉 주제가 갖고 있는 묶는 힘에 대한 신뢰에서 비롯된다. 알레그로의 종결부에 앞서 아다지오의 변주가 오는 경우도 흔하다. 작품96에는 주제적으로 볼 때 매우 기교적인 어떤 것만이 존재한다: 종결부의 알레그로의 g단조의 푸가토[217마디 이하]는 주제의 음들에서 오지만 리듬적

으로 식별할 수 없게 형성되어 있다(음열 원리). — 변주 형식은 특히 늦은 중기의 "서사적" 양식에 들어맞는다. 거대한 B♭장조 피아노 3중주[작품97]의 변주 악장은 비교를 허락하지 않는다. 그러나 원리는 작품111*까지 해당된다.
[167]

B♭장조 3중주곡[작품97]과 작품111에서처럼 거대한 변주곡 악장들에서 보이는 **압게장**Abgesang, 후절 형식. 이것은 c단조 변주곡[WoO 80]의 코다에도 이미 나타난다. 여기에는 깊은 의미가 있는 것일까? 변주적인 항상 존재하는 동일성의 없애 가짐.
[168]

교향곡 5번, 1악장의 코다에는 「크로이처」 소나타 코다에서와 유사한 압게장의 주제가 존재한다: 충족과 동시에: 이제 정지는 더 이상 존재하지 않는다. 이 몸짓은 비극적인 몸짓이라고 불러도 된다. 작은 스코어總譜,[160] 37-38쪽, 바이올린의 4분음표 부분과 함께 볼 것.
[169]

베토벤에서 몇 가지 특성, 더 정확히 말하면 종결군들에서의 특성들에 대하여: 작품1의 첫 피아노 3중주의 종악장에서. 여기에는 변덕스러운 불손함, 무모함이라는 특성이 존재한다. 제자리걸음 후에, "자유롭게 사라져라"는 명령이 떨어졌다. 그러자 음악적으로 자유로운 것이 사라지며, 모든 대칭 속에 놓여 있는 정역학의 요소의 포기가 나타난다. 이것은 음악에서 **구조적** 원칙의 내재적 극복이다: 이것은 아마도 압게장의 이념일 것이다. 이것이 베토벤의 위에서 말한 주제에 살아 있다. 「전원」 교향곡 1악장의 종결군. 베토벤 유머의 이론에 관하여. 무뚝뚝한 "우리

* 마지막 피아노 소나타 32번. (옮긴이)

관적인 숙명이다). 이것은 베토벤의 낭만주의적 특징들에 산입되며, 슈베르트를 상기시킨다. 특히 대위법이 그러하다(베토벤의 작품59-3과 f단조 4중주[작품95]의 느린 악장을 이와 관련 비교할 것. 후자는 음울한 서정시와 폴리포니의 관계에서 교향곡 7번의 알레그레토 악장을 상기시킨다). 경직성, 객관성은 주제 자체에서 유래하는 것이 아니라 변주하지 않는 변주에서 유래한다. 트리오의 아인자츠, 인간적인 울림, 경직성이 녹는 것은 동시에 하이든과 모차르트를 포함한 음악 전체에 닥쳤던 것을 존재발생적으로 반복한다. 이후에 등장하는, 객관적인 의도(?)의 재수용으로서의 푸가토는 객관적인 특성의 부정적인 환호성에 이르게 한다. 그러고 나서 종결부에서는 객관적인 특성의 주관성이, 완전히 깨어진 상태로, 되돌아와서 머물러 있게 된다. 이 모든 것은 아직도 뚜렷하지 않다. [173]

베토벤에서의 의고전주의적 **제스처**의 의미. 예를 들어, 바이올린 소나타 c단조[작품30-2] 서두에 "주피터, 청천벽력이 으르렁댄다." 이러한 **특성들**은 의고전주의에서 유래한다. 베토벤의 근본적인 재료들의 하나의 현상학이 —유형론이— 다음과 같은 관점에서 존재할 수 있을 것 같다: 그것은 어떤 제스처를 모방할까? 대략 이마를 찌푸리는 것, 투덜대는 것 등등과 같은 제스처. 그러고 나서, 그러나 이 모든 것은 작곡된 것에서 없애 가져진다. [174]

음악적으로 우둔함이 존재하고 있듯이, 베토벤에서 —대략 「영웅」 교향곡에서— 음악적 **지성**의 개념이 내 마음에 자주 떠오른다. 더 정확하게 말하면, 베토벤의 처리 방식 자체에서뿐만 아니라 처리 방식으로부터 출발한 영리함, 활기, 주도 면밀의 표현에서 내게 떠오른다. 이러한 예로는 「영웅」 교향곡의 제1발전부에서의 삽입 부분들이, 그 모델이 「영

웅」교향곡 1악장의 23쪽[162]에서 처음으로 출현하고 있는 삽입 부분들이 해당된다. 이에 대해서 추적될 수 있을 것이다. 부차적 언급. 오페라적인 어떤 것,「피델리오」에서 자주 나타나는 것과 비슷한 것. **앞으로 계속해서 나아가는 것**의 의도. 주관적 모멘트로서의 "지성"이 객관적 중력, 음악 자체의 정역학을 없애 가지기 위해서 등장한다. "정신." 이것은 오락적인 것, 아마도 스스로 갈랑적인* 것의 원리와의 친족성. [175]

● ○ ○

음악의 내용은 **구문론적** 카테고리들로 치환된다. 예를 들면,「영웅」교향곡의 극적인 순간은 —감7화음 위에서 16분음표들과 함께 갑자기 나타나는 주제[1악장, 65마디 이하]— 다시 받아들여진 부문의 단절, 접속법적인, 종속절과 유사한 구성, 용인적인 문장이다. 그러한 수단들은 음악적 연관관계의 구성에 결정적으로 중요하다. [176]

베토벤에서는 통합이 자주 일어난다. 이러한 통합은 서서히 줄어드는 소리가 개입을 통해 계속되는 것처럼 형식이 "붙잡혀지는" 것에 의해서 일어난다. 그러나 이러한 개입이 동시에 객관적 **필연성**의 성격을 갖도록 형식이 붙잡혀질 때 통합이 이루어진다. 예를 들어,「영웅」교향곡, 1악장 악보 16쪽에서 A♭ V로 해석을 고치게 되는 경우,** 반음계적으로 이끌려온 베이스는 앞으로 치고 나아가게 된다. [177]

* Galant, 바로크와 고전파에서의 궁정풍의 우아한 호모포니 양식. (옮긴이)
** 반음계의 베이스가 등장하는 대목의 화성을 A♭장조의 딸림화음으로 고쳐 해석함, 즉 아도르노가 말하는 '개입'을 의미. (옮긴이)

「크로이처」 소나타에서는 모든 동시적인 것이 소름끼칠 정도로 단순하며 간결하다. ─ 밀도는 **시간**에서의 전개에 존재한다. 이것은 너무 빠르게 진행되어서 연속하는 것이 동시에 나타나는 것처럼 보인다. [182]

오, 친구들이여, 이 음들은 아니오[163]라는 구절은 베토벤 전체에서 나타나는 형식법칙을 확실한 방식으로 말하고 있다. 이러한 형식법칙은, 『햄릿』에서 보이는 광대처럼, 9번 교향곡에 놓여 있다. 그것은 특히 교향곡 5번에 해당된다. 악보 79쪽을 참조[단편 339번을 볼 것].[164] [183]

슈베르트와 슈만에서의 마비 현상은 형식의 초월성을 움켜쥐는 것에 대해 지불된 대가이다. 형식보다 더 많은 것은, 형식에서 더 적은 것이다. 마비 현상에는: 슈베르트의 경우에는 중단에서, 슈만의 경우에는 기계적인 것에서 객관적 언어로서의 음악의 앞에서 본 몰락이 처음으로 선명하게 각인되어 나타난다. 객관적인 언어는 부름을 받는 순간의 배후에 숨을 죽인 채 머물러 있거나 속이 빈껍데기로 머물러 있다. [184]

음악에서 형식과 내용의 변증법적 관계에 대하여: 바그너가 역동화된 동일성들을 갖고 추상적으로 시간을 채우는 것에 비해서 베토벤은 구조의 풍부함, 관계들의 구체적인 충만의 풍부함을 갖고 있다는 점에서 우리는 바그너에 대한 베토벤의 우위를 보게 된다. 이것은 더욱 원시적인 바그너를 압도하는 "기법적인" 우월함일 뿐만 아니라, 바그너적인 표현의 내용적 **공허함**에 비해서 충만과 구체성에서 베토벤이 보여주는 **내용**의 우위이기도 하다. [185]

브람스는 형식 감정에 대한 누구도 넘어설 수 없는 지략을 갖고 거대

한 형식을 위한 주관화로부터 귀결을 이끌어내었다. 거대한 형식의 비판적인 자리가 종악장(피날레)이다. (부차적 언급. 종악장은 이미 항상 있었다: "즐거운 결말." 브람스의 종말은 항상 "당혹감"으로 작용한다. 베토벤의 거대한 종악장들은 항상 역설의 특성을 지닌다. ─ 아마도 음악은, 대립주의적인 세계에서, 현재 명백하게 드러나 있는 것처럼 결론을 내릴 수는 결코 없었을 것이다. 말러의 5번과 7번 교향곡의 종악장들의 체념도 참조.) 브람스는 종악장에서 대단한 정도로 **단념하였다**: 원칙적으로 그의 최고의 종악장들은, 음악이 어린이의 나라로 되돌아 가기라도 하는 듯이, **노래**로 되돌아간다. 예를 들어 c단조 피아노 3중주의 종악장, 특히 마지막의 노래로 된 절과 같은 장조의 결론. 그러나 A장조 바이올린 소나타의 철저히 서정적으로 사유된 종악장과 같은 경우도 있다. 비雨의 노래에 의한 G장조 소나타의 종악장은 동시에 결정적 열쇠와 같은 곳이다. ─ 베토벤에서도 이런 가능성을 겨냥한 악장들이 있다: 예를 들면 c단조 피아노 소나타[작품 90]의 론도, 근접하게는 작품109, 심지어(주의!) 작품111의 종결의 변주곡들, 작품127의 종악장과 같은 악장들이 해당된다(?).[*] [186][**]

[*] [텍스트의 서두 부분에] 베토벤 연구의 주변이라고 적혀 있다.

[**] 아도르노는 작품111과 같은 베토벤의 만년 작품에 그러한 노래에 의한 서정적 종악장이 있음을 주목하고 있음. (옮긴이)

전체를 아우르는 전제는 "갈랑Galant"이 "겔레르트Gelert"에 대해* 승리를 거둔다는 점이다). 그러므로 우리는 바흐에서 재현부의 지배는 아직 미발달 상태였던 것이 아니라 부정되거나 회피되었다고 말할 수 있다. 바흐는 재현부에 대해 잘 **알고 있었다**. 그러나 재현부는 바흐에 의해 형식의 아포리아Aporie로서가 아니라 예술의 수단으로, 요점으로 취급되었다. 론도 Rondo 후렴구의 의미에서 **운韻**으로 취급되거나(예컨대 「이탈리아 협주곡」 종악장, 또는 「영국 모음곡」 g단조의 전주곡), 또는 명백하게 느껴지고 확인되는 상관관계로서 처리되었다(「이탈리아 협주곡」 1악장. 이와 유사한 것은 베토벤의 가장 성공적인 재현부에서만 발견된다). 재현부의 효과들은 바흐에게서 철저하게 신뢰되었지만, 가장 엄격하게 비판적으로 제한되어 있었다. 바흐의 재현부들은 **여러 개의 주제를 담은 복합체를 포괄하는 것이 아니라 오로지 하박**下拍만을 포괄하고 있다는 점을 특히 참조할 것. 바흐의 재현부들은 콘체르타토 양식에 속한다는 점도 참조할 것: 후렴구의 튜티의 성격. 재현부의 회피는 오래된 푸가 형식에 속할 뿐만 아니라 대칭적이며 8마디 악절구조를 지닌 "갈랑" 양식의 근대적인 모음곡의 특성에 속한다는 점은 특히 계발啓發의 여지가 많다. 이것은 알레망드와 사라방드에서 가장 아름답게 나타나지만, 「프랑스 모음곡」 G장조의 가보트처럼 거의 19세기적 의미의 장르적인 곡에서도 보인다. 그러한 곡들에서 가장 완벽한 형식적인 균형이 a-b-a구조의 흔적을 전혀 남기지 않은 채 산출되고 있는바, 이것은 아마도 바흐의 구성적인 능력으로부터 오는 가장 위대한 환호성일 것이다. 여기에서 바흐는 고전주의자들의 완력 있는 주관성보다 더욱 민감하며 더욱 기계적이지 않고 더욱 분

* Gelehrt 양식은 대위법적 다성 양식임. 갈랑Galant 양식은 단일 선율을 중심으로 한 화성 위주의 양식임. (옮긴이)

화된 모습을 보여주었다. 이러한 능력은 그의 사후 50년 사이에 완전히 소멸되었으며, 이처럼 매우 중심적인 의미에서 볼 때 베토벤을 포함한 고전파는 바흐를 거스르는 하나의 **퇴보**이다. 이것은 바그너가 구성적으로 베토벤을 거스르면서 퇴보적인 것과 매우 유사하다. 퇴보는, 시민사회적 음악에서 지속적으로 발전하여 마침내 악마와 같은 방식으로 쇤베르크에 대해서까지 힘을 획득하는 **기계적인** 모멘트와 관련되어 있다.

[187]

추가: 우리가, 예를 들어 「이탈리아 협주곡」 마지막 악장처럼, 바흐의 상대적으로 소나타와 유사한 곡을 연주해 보면, 주제의 이원주의, 전조轉調의 강약법 등등이 여전히 미숙한 상태에in statu pupillari 놓여 있으며 음절이 나누어지지 않은 채 제대로 종결되지 않았다는 느낌을 받기 쉽다. 그러나 우리가 이런 느낌을 받은 직후에 모차르트의 피아노 소나타를 연주해 보면, 형식, 주제들의 두드러짐 등등이 기이할 정도로 **볼품이 없게** ―더욱 조야해진 귀를 이미 계산하고 있기라도 하는 듯이― 우리에게 나타나려고 한다. 미적인 진보의 변증법에 관하여. 오히려: 모든 진보의 두 개로 나타나는 의미는 예술에서 올바르게 판독될 수 있다. ― 바흐에서는 고전파에서보다도 더욱 외부적이며 더욱 관습적인 강제적 속박이 있고, 더욱 깊은 층層에서는 더 많은 "자유"가 있다. 바흐에서 종교적인 것의 실체에 대한 물음. 바흐에서 종교적인 것은 아마도 인간적인 것의 편에 서 있을 것이며, 어떤 경우에도 부서지지 않고 서 있을 것이다. (기독교 예술의 진리는 어디에 존재하는가?) 파스칼과 바흐를 함께 놓고 생각할 것. 바흐에게서 "질서"는 사실상으로는 기계론적 합리주의의 모멘트이다.

[188]

E♭장조 협주곡*와 「영웅」 교향곡의 1악장의 예에서처럼, 우리가 그러한 사건과 함께하고 증인이 되어도 된다는 **자부심**의 표현. 그것은 "고양감 Hochgefühl"이다. 고양감이 형성된 것의 **작용**이라는 점이 어느 정도까지 인지, 고양감이 어느 정도까지 청자를 변증법적 논리에 묶어 두는 욕구인지, 그리고 **표현**은 앞에서 말한 것을 어느 정도까지 속이는지 하는 물음은 칼날 위에 서 있는 물음이다. 후자의 경우, 즉 표현이 감정을 기만하는 경우는 자신에게 고유한 환호성을 축하하는 대중문화의 전前형식이다. 이것이 베토벤에서 "재료 지배"의 부정적 모멘트, 즉 과시誇示이다. 여기에 비판적 아인자츠 자리들의 하나가 놓여 있다. [189]

베토벤에 대한 **비판**. 그의 음악은, 마치 아틀리에의 그림들, 효과가 많은 그림, 또는 이와 유사한 것에서 보이는 것처럼, 매우 자세히 들어보면 어법, 무언가 정리된 것, 효과를 계산하는 것에 자주 눈독을 들이고 있다. 바로 이러한 모멘트가, 낡아 빠진 서투른 그림의 모멘트로서, 낡은 것에 내맡겨지는 것이다. 이것은 재료에 대한 지배의 이면裏面이며, 가장 천재적인 자리들에서 자주 발견된다. 예를 들어, 「영웅」 교향곡의 장송 행진곡의 종결부(전체로서의 이 부분은 낡은 것으로부터 자유롭지 못하며, 이것은 아마도 미리 주어져 있고 "모방된" 표현 유형의 결과로 나타난 것으로 보인다). 비로소 만년 양식이 낡은 것으로부터 자유롭게 된다. 만년 양식이 발생한 동기? [190]

베토벤의 반골성은 바그너의 타협적인 반골성의 확실한 전前형식들을 갖고 있다. 다시 말해, 오만한 제스처에 존재하는 반골성을 갖고 있

* 피아노 협주곡 5번 「황제」. (옮긴이)

는 것이다. 칼스바트Karlsbad에서의 장면, "판Van"에 대한 소송, "두뇌 소
유자."[165] 음악은 반골성에 관한 흔적들을 단절의 확실한 순간들(예를 들
면 작품31의 g단조 소나타의 느린 악장에서처럼)에서, 즉 무언가 거대한 것을
표상해야 하지만 단순히 공허하게 머물러 있는 순간들에서 지니고 있
다. 심지어 교향곡 2번의 라르게토Larghetto에도 그러한 모멘트들이 존재
한다. — 하이든의 표현을 빌리자면 "무굴 황제"[166]이다. — 베토벤의 다
수의 매우 웅대한 곡들, 무엇보다도 특히 서곡들은 먼 거리에서는 단지
붐bum 붐bum과 같은 소리로만 울린다. [191]

허풍적인 것에 대하여[167]: 박수치시오, 친구들, 희극은 끝났소.[168] [192]

히틀러와 교향곡 9번: 너희들은 포위되었다, 수백만의 사람들이여.[169]

[193]

베토벤에서는 음악이 의혹의 눈초리로 응시하는 자리들이 어느 정도 확
실하게 존재한다. 예를 들면 피아노 3중주 E♭장조 작품70의 1악장 발전
부의 서두. [194]

베토벤에서의 분노는 전체가 부분에 대해 우위를 갖는 것과 연관되어
있다. 제한된 것, 유한한 것의 배척. 선율의 으르렁대는 것에서 분노를
나타내는 것은 선율이 전체가 아니기 때문이다. 음악 자체의 유한성에
대한 분노. 모든 주제는 잃어버린 동전이다. [195]

부분들의 전체와의 접촉, 전체에서 부분들의 절멸, 이렇게 함으로써 부
분들의 유한성의 운동에서 부분들이 무한한 것에 대해 갖는 관계는 형

이상학적인 초월성을 표상하며, 더 정확히 말하면 초월의 "형상"으로서가 아니라 초월의 실재적인 반복으로서 표상한다. 초월의 실재적인 반복은 이것이 인간에 의해 **실행된** 것이기 때문에 단지 동시에 성공에 이른다. ─ 초월의 실재적인 반복은 지배된 것일까? 바로 이 자리에 베토벤에서의 테크놀로지와 형이상학의 연관관계가 ─여기에서는 물론 매우 조야하게 언어로 정리된─ 놓여 있다. 베토벤은 초월의 기술적 산출을 위해 기술을 이용함으로써 예술의 형이상학적 실체성이 그에게서 성공에 이른다. 이것이 그에게 있는 프로메테우스적인 것, 의지주의意志主義적인 것, 피히테적인 것의 가장 심오한 의미이며, 동시에 그의 비非진실이다. 초월의 조작, **필연**, 폭력이 그의 비진실이다. 이 점은 베토벤에서 내가 접근할 수 있는 통찰 중에서 오늘날까지 나에게 들어온 가장 내적인 통찰이다. 이러한 통찰은 예술의 가상적 성격과 매우 깊게 연관되어 있다. 이러한 초월은, 이것이 항상 살아 있으며 현재적이고 비형상적이라고 하더라도, 아직은 초월이 **아니며** 인공물이고 인간적인 것이고, 근본적으로는 자연이기 때문이다. 예술적(미적) 가상은 항상 다음과 같은 것을 지칭한다: 초자연의 가상으로서의 자연. 이에 대해서는 막스 호르크하이머와의 공저 I A3,『신음악의 철학』 85쪽, 각주를 참조할 것.[170]

[196]*[171]

앞의 메모에 대해서는 벡커가 인용한 베토벤의 다음과 같은 언급을 참조할 것[a. a. O., S.189]. "젊은이, 많은 사람이 작곡가의 천부적 재능으로 돌리고 있는 놀라운 효과들을 우리는 감7화음의 올바른 응용과 해결을 통해서 만족스럽고도 매우 쉽게 자주 얻게 된다네." 앞에 제시한 베토벤

* [텍스트 위에:] 베토벤에 대해서는 매우 중요하다고 적혀 있다.

의 메모에 따르면, 이렇게 말하는 것이 오로지 "천부적 재능"일 것 같다. 이에 대해서는 녹색 노트에 작성된 1941년 11월과 1942년 1월 사이의 음악 철학 관련 메모를 참조할 것.[172]

[197]

연주회용 **서곡들**은 교향곡 양식에 비해 지속적인 **단순화**를 자주 표현한다. 베토벤에서 문학적인 대상은 사치스러운 세부 묘사로 이르게 되는 것이 아니고, 이와는 반대로 매개적 특성들을 대가로 해서 환원적인 **투박한 거창함**에 이르게 된다. 빈약한 대립성 ― 베토벤에서 **의고전주의적** 모멘트가 서곡들에서보다 더 강력한 곳은 없다. 「코리올란 서곡」뿐만 아니라, 「에그몬트 서곡」도 베토벤에서는 어린이를 위한 교향곡 악장들과 같은 곡들이다. 대략 「윌리엄 텔」도 이런 경우에 해당된다. 이렇게 됨으로써, 결정적인 효과이지만 이렇게 되지 않았다면 베토벤이 웅대하게 극복했을 약점들이 여기에서 돌출한다. 그러므로 이 곡들은 베토벤의 맞은편에서 **비판적** 모멘트에 대해 열쇠와 같은 특징을 갖는다. 의심할 바 없는 조잡함, 헨델 양식에 따른 세부의 미완결, 그리고 이렇게 됨으로써 무언가 **공허한 것**. (「에그몬트 서곡」은 명쾌하게 각인되는 선명함에도 불구하고, 또는 이러한 선명함 때문에, 특히 깊은 정도로 불만족스러운 곡이다.) 교향곡적인 것의 결정적인 힘은, 이러한 힘이 활동할 수 있을 것 같은 대상인 재료가 이러한 힘으로부터 동시에 떨어져 나가기 때문에, 무언가 잔인한 것, 독일적인 것, 고압적인 것을 받아들이고 있다. 명쾌한 것, 호사스러운 것, 제국에서 왕위찬탈적인 것의 교차가 나타난다. 특히 「에그몬트 서곡」의 F장조의 4/4부분을 참조[알레그로 콘 브리오, 오일렌부르크, 작은 스코어, 34쪽 이하]. 이곳에서는 단순화가 팡파르의 조야함에 이르고 있다. 또한: **갈등 없는 환호성.** 그러한 코다는 더욱더 많이 매우 변증법적인 발전부를 전제한다. ― 곡의 발전부는 단순히 암시되어 있다. [198]

영웅적 의고전주의에 대한 비판: "부의 생산과 경쟁의 평화적인 투쟁 안으로 흡수된 채, 시민사회적인 사회는 로마 시대의 유령들이 시민사회적 사회의 요람을 지켜주었다는 것을 더 이상 파악하지 못했다. 그러나 시민사회적 사회가 비영웅적이지만, 시민사회적 사회를 앉히기 위해서는 영웅주의, 희생, 공포, 내전, 민중 학살을 필요로 하였다. 시민사회적 사회의 검투사들은 로마 공화정의 고전적인 엄격한 전승에서 이상理想들과 예술형식들, 그들이 필요로 하였던 자기기만을 발견하였다. 이는 그들의 투쟁의 시민사회적으로 제한된 내용을 그들 스스로 감추고 그들의 정열을 위대한 역사적인 비극의 높이에서 유지시키기 위함이었다. 이보다 100년 전에 있었던 발전 단계에서는 크롬웰과 영국 민중은 구약 성서로부터 시민사회적 혁명을 위한 언어, 정열, 환상을 빌렸다. 실제적인 목적이 달성되고 영국 사회의 시민사회적인 변혁이 관철되었을 때, 로크는 하바쿡Habakuk을 추방하였다"(K[arl] M[arx], Der achtzehnte Brumaire브뤼메르 18일, Stuttgart 1914, S.8). 이 자리는 영웅적 제스처에 대한 비판에 대해서가 아니라, ―헤겔에서처럼 베토벤에서도 단순한 현존재의 **변용**으로서의― 총체성 자체의 카테고리에 대한 비판에 대해서 가장 커다란 파급력을 갖는다. 여기에서 시작하여, 헤겔이 말하는 전체로의 이행이 모든 단계에서 의문스럽게 나타나고 있듯이, "더욱 사적이면서도" 동시에 더욱 경험적인 슈베르트에 대해 베토벤이 갖고 있는 "객관적인" 우위도 역시 의문시되어 나타난다. 베토벤이 슈베르트보다 더욱 진실한 것이 있는 만큼, 동시에 그만큼 더욱 진실하지 못하다. 진리로서의 전체는 항상 또한 허위이다. 그러나 ―로마 공화정의 "고전적으로 엄격한" 전승 **자체**가 이미 진리로서의 전체가 허위임을 보여주는 것이 아니었을까?― 로마인은 분장한 채 연기하는 시민이었을까? 카토와 마찬가지로 키케로도? 마르크스는 역사 구성의 이러한 자리에서 너무 **순진하**

지 않았을까? 『신음악의 철학』 종결 부분을 참조.[173] [199][174]

이러한 메모의 빛에 비추어 보면 최후기 베토벤의 문제는 다음과 같이 설정될 수 있다. 다시 말해, ―고전적인 영웅주의의 총체로서의― 총체성의 자기기만으로부터 손을 빼는 것이, 경험주의, 우연성, 심리주의에 빠져들지 **않은** 상태에서, 어떻게 가능할까? 최후기의 베토벤은 이러한 객관적인 물음에 대한 **최후기의** 객관적인 대답이다.[175] [200]

베토벤의 소크라테스적인 측면. ― 동물들에 대한 감각이 없음. Thomas-San-Galli[a. a. O., S.]98. [201]

베토벤에 대하여 ― 칸트 윤리학에서 나에게 매우 의심스러운 것은, 칸트 윤리학이 자율성의 이름으로 인간에게 배당하고 있는* "존엄"이다. 도덕적 자기결정 능력은 절대적인 장점으로서, 도덕적인 이익으로서 인간에게 바쳐지며 은연중에 **지배**로의 요구 제기가 된다. 자연에 대한 지배가 되는 것이다. 이것은 인간이 자연에게 법칙들을 정해 준다는 선험적인 요구 제기의 실재적인 측면이다. 칸트에서 윤리적 존엄은 차별 규정이다. 윤리적 존엄은 동물을 향해 있다. 윤리적 존엄은 인간과 피조물을 구별하는 경향을 보이며, 이렇게 함으로써 인간의 휴머니티가 비인간성으로 부단히 전도되도록 위협을 가한다. 윤리적 존엄은 동정에 대해서는 아무런 공간도 남겨두지 않는다. 칸트주의자에게는 인간이 동물과 유사하다는 점을 상기시켜주는 것보다 증오스러운 것은 없다. 관념론자가 유물론자를 경멸할 때는, 이처럼 상기시키는 것에 대한 금기

* [줄 위에:] 이에 대해 "오만"을 참조, 녹색 노트[단편 191번을 볼 것].

가 언제나 유희를 한다. 파시스트적인 체계에 대해 유태인이 떠맡았던 역할과 동일한 역할을 동물은 관념론적 체계에 대해 잠재적으로 떠맡고 있다. 인간을 하나의 동물이라고 모독하는 것 ― 이것이야말로 순수한 관념론이다. 동물의 구원 가능성을 무조건적으로, 어떤 대가를 치르더라도 거부하는 것은 동물에 대한 형이상학의 어쩔 수 없는 한계이다. ― 베토벤의 어두운 특징들은 이러한 점과 자세하게 관련되어 있다.[176]

[202]

초기와 "고전주의" 시기

모든 것이 좋게 될 수 있다는 가능성의 표현은
젊은 베토벤의 음악에서 억누를 수 없다.
『부정변증법』

작품18은 젊은 베토벤에서 열쇠와 같은 위치를 차지하며, 이 곡은 이에
상응하여 다루어져야 한다.*

[203]

c단조 소나타 작품30-2**의 첫 악장은 소나타의 **어린이 상**像에 상응한다.
행진, 적군의 행진, 충돌, 파국에 이르기까지의 과정을 담고 있는 전쟁
으로서의 어린이 상에 일치하는 것이다. 우리는 이러한 상이 베토벤에
서 매우 많은 것의 배후에 **잠재적으로** 놓여 있지만, 단지 매우 드물게 **명
백히 드러나고** 있다고 말할 수 있다. 통상적으로는(이것은 내 이론의 의미
에서 말한다면) 주제들의 충돌은 **외부로** 드러나지 않으며, 강약법은 주제
들의 **내적인** 역사에 존재한다. 주제들은 동시에 자체에서 스스로 몰락

* 작품18, 현악4중주 1-6번. 1801년 출판. (옮긴이)
** 바이올린 소나타 7번. (옮긴이)

하는 것이다(「열정 소나타」). 이러한 이유 때문에 이것이 「영웅 교향곡」에
서는 어떤 상태에 놓여 있는가를 연구해 볼 것. — 부차적 언급. 「영웅
교향곡」에는 이미 두 개의 발전부, 즉 환상곡풍 발전부와 시퀀스적 발전
부가 있다.[177] [204]

비교적 초기의 베토벤에서는 비창적悲愴的-장식적인 것에서 낭만적인
것을 거쳐 비극적인 것에 이르는 전개가 존재한다. 전개의 단계들은 다
음과 같다: 「비창」 소나타 1악장, 「월광」 소나타 종악장, 작품30-2*의 1악
장(이 악장은 「월광」 소나타와 많은 공통점을 갖고 있으며, 이것은 특히 발전부
의 전조법에서 나타난다), 작품31-1(동시에 낭만적이면서 비극적), 순수하게
비극적인 교향곡적 유형의 첫 작품으로서의 「크로이처」 소나타에 이르
기까지의 단계들. [205]

베토벤의 이른바 첫 시기의 끝 무렵에는 **낭만적인** 요소가 점차 강하게
등장한다(「봄」 소나타[작품24], 낭만적 가곡, 「월광」 소나타, 교향곡 2번의 라르
게토 등). 중기로 가는 이행기는 한편으로는 주관적-낭만적 요소를 지닌
예술에 의해서 영향을 받고 있으며, 다른 한편으로는 **객관화**를 통해 그
러한 요소를 극복하는 시기이다. 이에 대해서는 피아노 소나타 d단조[작
품31-2]가 열쇠와 같은 성격을 갖고 있다. [206]

작품31-2의 종악장은 베토벤의 낭만적 악장들에 속한다(슈만). [207]

* 바이올린 소나타 7번. (옮긴이)

작품59-3*의 안단테 악장은 낭만적 악장에 속하며, 특히 16분음표 음형에서는 슈베르트를 예감케 한다(참조: 슈베르트의 a단조 현악4중주, 스케르초[정정: 알레그로 모데라토]). 또한 3온음의 사용에서도 슈베르트를 예감케 한다. 두 악장의 차이를 연구하는 것이 특히 많은 결실을 맺게 할 것이다. 다시 말해, 낭만적 모멘트를 총체성에서 없애 가지는 것을 보여주는 것이 많은 성과를 가져올 것이다. 그리고 나서: 현악4중주 「하프」[작품74]는 과소평가된 곡이지만 매우 중요하고 독자성을 지닌 곡이다. 도입부는 화음 결합에서, 세부에 이르기까지, 슈만의 「시인은 말한다」[178]의 이념을 포함하고 있다. 느린 악장은 슈베르트의 **만년기**를 암시한다. 으뜸화음의 6화음을 사용하면서 마치 새로운 음도의 화음인 것처럼 사용한다는 점과 같은 세부적인 면에서 만년의 슈베르트를 암시하는 것이다. 이와 동시에, 현악4중주곡 전체는 베토벤의 **최후기** 양식의 예감과도 같은 곡이다. 만년의 아리오소Arioso는 현악4중주의 느린 악장의 한 곳을 인용하고 있다.[179] [208][180]

하나의 장章의 모토로 가능한 내용("고전주의" 시기에 관한): "괴테의 격언, 즉 '삶은 어떤 결과를 지니는 한 무언가 가치가 있다'는 격언이 받고 있다는 고통이 음악에 얼마나 완벽하게 적용되어 고통이 되고 있는가 하는 것이 베토벤의 교향곡에서는 나에게 괴테의 격언에서처럼 아직도 명백하지 않다" 등. Carl Gustav Carus, Gedanken über große Kunst위대한 예술에 대한 사유, ed, Stöcklein, Inselverlag 1947, p.50.[181] [209]

같은 책 52쪽에는 내가 이미 매우 일찍이 녹색 메모 노트에 기록해 놓은

* 현악4중주 9번 C장조. (옮긴이)

생각이 발견된다. "그러한 작품을 자연의 작품보다 더 많이 존중할 것", 이 자리를 인용할 것.[182] 카루스Carus는 C. D. 프리드리히*를 사랑하였다. 「멀리 있는 연인에게」는, 작품90과 작품101 사이에 존재하는 많은 작품 처럼, 프리드리히의 풍경화로부터 나온 것이다. [210]

베토벤의 마지막 바이올린 소나타[작품96]에 대해서는 (「멀리 있는 연인에게」의 경우와 마찬가지로) C. D. 프리드리히의 그림과 카루스의 미술편지를 참조할 것.[183] — 이것은 작품83의 2번곡 "동경"에 대해서도 해당된다.** [211]

"의고전주의적" 모멘트는 일반적으로 —비판적인 것과 같은 진리의 모멘트로서— 분명하게 강조되어야 할 뿐만 아니라, 동시에 베토벤이 그의 시대의(더 정확하게 말하면 베버나 슈베르트의 시대가 아님) 다른 작곡가들과 피아니스트들의 최고의 의고전주의적인 수준과 차이를 보이는 점도 서술되어야 한다. 이러한 차이에 대한 통찰에서부터 비로소 베토벤의 의미와 처리방식에 대한 결정적인 것이 스스로 결과로서 나타날 것이다. 부차적 언급. 에두아르트[슈토이어만]는 그러한 차이를 보여주는 피아노 작품들에 대한 지식을 갖고 있다. [212]

● ○ ●

「열정 소나타」에 대하여: 베토벤에서 정서법Orthographie, 正書法은 의미를 갖는다.*** 베토벤이 악보 예 9 대신, 악보 예 10으로 그렸다면[1악장, 1-2

* 1774-1840. 독일 화가. (옮긴이)
** 작품83, 괴테의 시에 의한 세 개의 가곡. (옮긴이)

마디], 그것은 첫 음이 **넓혀졌다는** 것을 뜻한다. 동시에 1/16분음표도 결코 빠트리지 말라는 뜻이다. 이것은 설정된 존재의 안정에서 이루어지는 **불안정**의 변증법적 모멘트이다. 목적음에는 악센트가 없다.[184]

악보 예 9

악보 예 10

서법도 의미를 갖고 있다. 안단테(콘 모토[con moto], 그러므로 간절한 안단테는 아니다!) 악장 주제의 두 번째 부분에서는 중성부에 선율이 놓여 있으며, 최상성부는 "포엽Deckblatt, 苞葉"이다. 이것이 의미하는 바는: 선율이 강조되어서는 **안 되며**(쇤베르크에서 H-로 표기되어 있는 중성부처럼), 감싸여 있는 것이 **특성**을 완성한다. 이것은 슈나벨의 연주 스타일과 대치된다. 1악장에서는 엄격한 소나타 형식이 말을 하게 하며, 극적인 의도 속으로 완전히 용해되어 들어간다. 이것은 동기의 통일성에 의해(두 개의 동기의 주主 구성요소는 각각의 두 개의 주제군에 속해 있다) 일어나는 것 이외에, 무엇보다도 특히 발전부가 두 개의 주요 주제들을 병렬적으로 "모델들"로 처리하며, 더 정확히 말하면 제시부와 같은 순서에서 처리함으로써 일어난다. 그 결과 전체 발전부는 제시부에 대한(부차적 언급. 반복되는 제시부는 아님) 거대한 제2의 절로, 제시부를 사용하여 **철저하고 치**

*** [방주] 부차적 언급. 여기서는 특히 악보 형상의 표현에 주의할 것!!!

밀하게 **작곡된** 반복으로 간주될 수 있게 된다. 이런 반복은 근원적인 주제 이원주의의 역동적 의미를 자유롭게 해준다. 그리고 나서 코다는 제4의 절이라고 보아야 할 것 같지만, 두 개의 주제 복합체의 교환과 함께하고 있으며, 그 결과 비극적인 1주제 복합체는 겨우 알레그로에서 마지막 말을 유지하고 있다. 이렇게 해서 잠재적인, 제2의, 자유롭고 시적인 [형식]은 명백하게 드러난 외양적인, 소나타적인 형식과 융합된다. 바로 이것이 주관적 자발성으로부터 존재론적인 것을 창조해내는 것이며, 전체 형식 이론을 푸는 열쇠가 된다. 1악장 코다에서 **파국**은 어떻게 작용되는가. 거짓 전진으로서의 g♯[243마디]은 더욱 높은 심급처럼 작용하면서 다시 한 번 같은 것을 시도하는 화성적 흐름을 단절시킨다. 그러나 "이의 제기는 거부된다." g♯는 두 번째로 출현하지만[246마디], 배후에 집단이 존재하는 놓여 있는 것처럼 보일 뿐이다.[185]

느린 악장에 대한 케르Kerr의 놀라운 표현: 믿음을 상실한 자의 코랄.[186] (교향곡 7번 알레그레토 악장에 대하여.) 마지막 악장의 프레스토의 코다는 그 밖에도 —부정적으로 노련한 어떤 것이지만— 교향곡 7번 종악장과 같은 어떤 것, 즉, 군대풍을 지니고 있다(마이어 백과사전에 나오는 러시아군 제복처럼 보였다). 종악장 전체는 f단조로 철저하고 치밀하게 작곡된 카덴차이며, II도음 위의 나폴리 6화음을 지닌다.

종악장의 발전부에서 싱코페이션에 의한 주제가 갖고 있는 형언할 수 없는 성격을 추적할 것.

발전부의 결정적인 것은, 봉인된 듯한 주요 주제가 운동 안으로 이끌려 들어가게 되며, 이렇게 됨으로써 형식내재성이 그 안으로 끌려 들어간다는 점이다. 형식에서의 위치 설정에 의한 압도적인 효과.　　　　[213]

● ○ ●

「크로이처」소나타[187] 1악장은 베토벤이 썼던 곡 가운데 최고로 거대한 내적, 외적 폭을 지니고 있다. 베토벤이 벡커에 의해 어리석게도 저평가된 「크로이처」 소나타의 1악장을 어떻게 조직하는지를 확인하는 것은 노력을 투입할 만한 일이다. 일단은: 작법이 극도로 단순하며, 피아노 서법은 거의 빈약하다고 할 정도이다. 거대 차원을 지님에도 모든 것이 계기繼起에 귀속되어 있고, 동시성은 가능한 한 그 짐에서 벗어나 있다. 이어: 세 개의 주요 주제들이 베토벤적인 특성들로서 매우 멀리 떨어져 놓여 있다. 이것들은 극단적인 대조를 이루고 있다. 무엇보다도 특히 리듬적으로: 1주제는 4분음표, 2주제는 온음표, 3주제는 본질적으로 점음표로 되어 있다. 그러나 이 세 개의 주제 모두에 공통적인 점은 단2도 진행으로 시작한다는 점이다. 1주제와 3주제는 아우프탁트로 되어 있으며(이 때문에 두드러진다), 2주제는 $g^\#$-a 진행으로 시작한다. 3주제는 베토벤에게서는 보기 드문 예외적인 경우로, 단순한 종지군이 아니라 매우 독자적인 주요 주제이며, 악장에서 가장 격렬한 "선율"을 이루고 있다. 2도는 1주제와 3주제의 가장 거대한 풍성한 관계를 보증하고 있다. 그러나 악장은 무엇보다도 특히 주제 연결 악절의 8분음표에 의해 하나로 묶여 있다. 8분음표는 음정 내용이 달라지더라도 동일한 효과를 낸다(무엇보다도 특히 악장에 의해서도, 8도 음정의 의미). 2주제(아다지오-페르마타) 후에는 1경과구가 직접적으로 다시 받아들여지며, 거기에 바이올린이 1주제의 모두冒頭 동기의 **리듬**을 연주한다. 이에 상응하여, 본래의 종지군으로서의 3주제가 다시 한 번 나온 후, 마침내 1경과구와의 관계가 경과구 서두의 인용에 의해서 직접적으로 드러나게 된다. 이러한 과정을 통해 제시부가 결합된다. 2주제, 즉 코랄은 제시부에서 동시에 치외법권적인 상태로 머무르며, 제시부 안으로 끌려 들어오지 않는다(발전부에서도 역시 마찬가지이다): 구절법Artikulation의 주요 수단이다. — 발전부는

3부로 구성된다. f단조의 아인자츠Einsatz에 이르기까지의 첫 번째 부분은 교향곡에서 흔히 볼 수 있는 것처럼 3주제를 발전시키는 것이다. f단조에서 주요 발전부 모델이 존재하며, 더 정확하게 말하면 1주제와 3주제에 공통적인 단2도 음정이 핵심으로서 최고로 논리적으로 존재한다. 이 악장의 비판적 지점은 D♭장조에 이르러 성취된다. 여기에서 악장의 위세는 통상적인 발전부의 끝을 넘어서서 그 이상의 것을 요구하고 있기 때문이다(이런 형식 위상에 상응하는 것은 「영웅」 교향곡 발전부에서의 새로운 주제의 아인자츠이다. 작품59-1에서도 이와 비슷한 것이 존재한다). 이제 3주제로의 역행이 일어난다. 이것은 그러나 이번에는 발전하는 것이 아니라 모방적으로 밀어붙여진다. 그러나 다시 한 번 도달된 f단조에서 본래의 3발전부가 시작된다. 3발전부의 모델은 2주제에서 3주제로 넘어가는 경과구의 모티브에 기반하고 있으며, "통합하는" 8분음표의 핵심에 원래는 토대를 두고 있다. 재현 예비부Rückleitung, 복귀부는 「비창」 소나타에서의 예비 재현부를 상기시킨다. 악장이 어떻게 충족되고 극복되는가 하는 것은 「비창」 소나타에서는 하나의 제스처처럼 보인다(베토벤에서 전개의 특징적인 형식). 재현부의 바로 앞에 있는 [324마디] g단조(오히려 d단조의 IV로 볼 수 있음)의 소름끼치는 대목(해석해 볼 것. 그 밖에도, 이 부분은 「열정」 소나타의 재현부 서두와 같은 하나의 게슈탈트 현상). 발전부의 매우 거대한 화성적 위세는 재현부가 단순히 a단조로 등장하는 것을 허용하지 않는다. ─ 오히려 a단조의 등장은 소름끼칠 정도로 역동적인 형식 자체에 따라 **결과**로서 나타나야 한다. 그러므로 다음과 같은 진행.

d단조 ─ F장조 ─ d단조 ─ a단조

마지막 조는 철저할 정도로 단지 계속되는 과정으로서만 효과를 발휘한다. 교향곡 9번에서 이미 볼 수 있는 것처럼, 주제의 종결 종지를 시퀀스화Sequenzierung함으로써 주제를 전개시키는 것이 나타나고 있는 것

이다. 재현부의 거대한 규칙성은 이 악장이 일반적인 것으로부터 너무 동떨어졌던 점을 조정하여 균형을 잡기 위한 것이다. 코다는 극도로 간결하며 압게장Abgesang은 새로운 주제를 보이지만, 그것은 단순한 해소이며 독립성이 없다.

베토벤이 1악장의 의무를 감수하지 않았던 것은 이해하기 힘들다. 톨스토이가 이미 이 점을 언급한 바 있다.[188] 2악장은 장엄한 주제를 지니고 있으나 1변주는 길이를 늘린 파라프레이즈이며, 2변주는 거의 해학적이고, 3변주는 다시 웅대하며(브람스), 4변주는 다시 지루한 파라프레이즈(우리가 이미 모든 것을 알고 있다!)이다. 코다는 물론 천재적이다. 특히 f음 위의 형언할 수 없이 감동적인 페달 포인트[205마디 이하]. ― 종악장은 탁월하고 빛나는 곡이다. ― 그것은 전조적 층위의 변위와 확실한 선율적 특성들에서 슈베르트를 선취하고 있다. ― 그러나 종악장은 1악장과 균형을 취하기 위해 내적인 긴장을 단순히 갖는 것은 아니다. 모델이 된 것은 작품31-3의 종악장이다. 무엇보다도 특히, 춤이 거칠어질 정도로 고조되는 것에서 모델이 되고 있다. 아마도 교향곡 7번의 1악장의 구상에도 모델 역할을 한 듯이 보인다. 그러나 교향곡 7번의 이념은 아직 미발달 상태에 있으며, 에피소드에 머무르고 있다. ― 실제로 비르투오조적인 것으로 양보하고 있는지, 또는 베토벤 본연의 모습을 지키고자 마지막으로 되돌아보고자 하는 것인지 결정하기는 어렵다. 그러나 나는 후자를 받아들이고 싶다. 무언가 잘못된 것, 모순된 것, 허약한 것이 나에게 항상 출현할 때는 모든 것을 베토벤에게 유리하게 주어야 하며 나에게서 책임을 찾아야 한다는 점을 나는 베토벤에게서 배웠다.

[214]

★

그 외 몇 곡의 바이올린 소나타에 대하여:

작품12-1. 1악장은 전체의 구상에서 유래하는 곡들의 본보기이다: 주요 주제의 동기, 그리고 종결군의 화성적 숙어에 이르기까지 거의 "착상을 결여하고" 있지만, 그럼에도 1악장이 진부한 관용구를 신선하게 넘어서도록 전체 형식의 활기에 넘쳐 있다. **내적으로는**, 전체와 모멘트들의 관계는 여전히 미해결 상태이다. ― 2악장은 매우 예쁜 주제를 지니고 있다. 그러나 2악장은, 그 원인이 너무나 적은 변주이든 균형을 잃었지만 동시에 매우 민감하게 느껴지는 코다이든, 이상하게도 조각난 듯한 효과를 낸다. 실패로 끝난 것의 인상을 만드는 소수의 악장들 중 하나. 이와 동시에 매우 흥미로운 것은, 창작 초기임에도 불구하고 단조의 변주에 삽입된 크레셴도가 이미 번득이며 스쳐 지나간다는 점이다. 이는 마치 만년 양식이 때때로 단조의 변주를 알고 있는 것과 같은 모습이다. 만년 양식은 젊은 시절의 제스처로 되돌아가 그것을 붙잡고 있는 것일까? ― 종악장은 겸손한 과제들을 스스로 설정하고 있으나, 과제들의 틀에서 철저히 대가의 솜씨를 보이면서 확실한 협주곡 론도(바이올린 협주곡)의 유형을 선취하고 있다. 주제의 리듬을 거대한 스케일로 낱낱이 이용하며, 조형적인 거대 음정들과 웅대한 코다를 보여준다.

작품12-2. 첫 악장은 1주제 전체를 두 음으로 된 모티브로부터 발전시키는 것을 통해서 우뚝 솟아 있다. 이것은 중기 베토벤의 **경제성**을 가리키고 있다. 부악절은 화성적으로 매우 원근법적이며, 이것은 A장조의 다른 많은 경우와는 대조적인 것이다. 재현부가 경과구의 변형에서 발전부의 노작勞作을 계속적으로 진행시키는 것은 매우 흥미롭다. ― 이러한 노작은 동시에 형식의 한계를 넘어서서 움직이며, 이것은 때때로 모차르트에서 나타나는 것이기도 하다. 코다의 서두도 매우 흥미롭다. 악장 전체는 매우 성공적이다. ― 나는 2악장과 3악장을, 작곡 방법과 주

제 설정법의 확실한 유치함을 보여주기 위해서, 베토벤의 청년 시절, 아마도 본Bonn 시기로까지 거슬러 올라가서 기산起算하고 싶다. 비교적 오래된, 여러 차례 손질이 가해진 악장들이다. 느린 악장은 정말로 허약하다. 이에 반해 마지막 악장은 매우 흥미롭다. 이 악장은 슈베르트의 가능성이 젊은 베토벤에 얼마나 가까이 놓여 있는가를 보여주기 때문이다[189](슈베르트의 그랜드 듀오[4개의 손을 위한 피아노 소나타 C장조, D.812]는 이 악장으로부터 직접 유래한 것이다). 이 점은 베토벤에서는 보기 드문 장조-단조 요소*와 무엇보다도 특히 중간 악절의 음조, 또한 주요 주제에서 이미 일어나고 있는 전조轉調에 관련되어 있을 뿐만 아니라, 비역동적이며 느슨하게 배열된 형식에 관련되어 있다. "통합적인" 악장이 전혀 아니다. 체계, 총체성이 —철저할 정도로 함께 묶이고 싶지 않은 주체인— 서정적 주체로부터 강탈되는 현상이 오히려 베토벤에서 처음으로 일어나고 있다. "확실성"은 하나의 결과이다.

작품12-3. 나는 E♭장조 소나타를 걸작들 안에 집어넣는 것을 주저하지 않으며, 더 정확하게 말하면 이 작품이 단순히 초기의 걸작들에 속하는 것으로 그치는 것은 아니라고 본다. 첫 악장은 꽉 찬 템포로 되어 있으며(알레그로 콘 스피리토는 물론 4분음표에 의한 급속한 알레그로를 의도하고 있을 뿐이지만), 연주하기 매우 어려운 악장이다. 이렇게 되어 있는 첫 악장은 베토벤에서는 거의 들어본 적이 없는 다채로움을 지니며, 비르투오조적으로 장악된 웅대한 전체에 의해 묶여 있는 형태들에서 남아도는 풍부함을 지닌 악장이다. 특히 아름다운 것은 부악절의 선율과 종결군의 주제이다. 종결군의 주제는 「피델리오」의 느낌을 주며, 오페라의 중창과 같이 꼼꼼히 세공되어 있고, 끝이 없이 말을 하는 특징을 지닌

* 슈베르트의 특징인 장조와 단조가 급작스럽게 교대하는 현상을 말함. (옮긴이)

다. 모든 것은 끝이 없이 분할되어 있으며, 그 내부에서 대조를 이루며 (주요 주제의 전악절과 후악절), 편안하게 흘러가는 것은 아무것도 없다. 특히 천재적인 것은, 거리가 멀리 떨어져 있는 조성(C♭장조)에서 전혀 새로운 악상과 함께하고 있는 발전부의 종결부이다. 주제 재료의 다채로움은 주제 재료가 직선적으로 발전부로 돌입하는 것을 허용하지 않는다. 다른 것이 다시 한 번 등장해야 한다(매우 낭만적인 에피소드가 출현하지만 즉시 통합된다). ― 느린 악장은 매우 안도감을 주며 아름답지만, 이것은 비교적 젊은 시절 베토벤으로부터 익숙하게 되어 있는 **유형**(피아노 소나타!)에 속한다. 이에 반해 론도 악장은 대단한 대가적 풍모를 지닌 악장이다. 1악장과는 극히 예리한 대조를 이룬다(기껏해야 G장조 협주곡의 1악장이 위의 론도 악장과 함께할 수 있다): 극도의 정교함과 간결함. 여기에는, 문자 그대로, 남아도는 음이 더 이상 존재하지 않는다. 주제는 알레그로 몰토Allegro molto의 시간 단축을 통해서 보이는 돌림 노래와 같은 효과를 낸다. 괴테가 쓴 것처럼, "친하게 즐기는 노래"와 같은 효과를 내는 것이다.[190] 제시부, 즉 논제Thesis는 여기서는 동시에 객관적인 것이고 주체이다. 더 정확하게 말하면, 무뚝뚝하고 이와 동시에 의무를 충족시키는(이렇게 함으로써 유머러스한) 주체가 제시부를 계속해서 몰고 간다. VI 음도 위에 *sf*를 갖고 있으며 최고로 특징적이며 전투적인 부주제는 부음도副音度, Nebenstufe들이 풍부하다(주요 주제와 대비된다). 2개의 대비를 이루는 모델 위에서 유절적으로 구축되어 있는 발전부: 아마도 주요 주제의 가곡적 성격이 유절 구조에서 지속적으로 영향을 미치는 것으로 보인다. 종결부에서, 더 정확히 말하면 원래의 코다가 나오기 전에, 악장은 ―베토벤에게 매우 특징적인 방식으로― 완전히 교향곡적인 것으로 확대되고 있다. 스포르찬도의 역할은 크지만 중기 베토벤에서 보듯이 규칙적인 강세에 대립될 정도로 심하지는 않으며 직선적으로 작동된다. 이 악

장도 마찬가지로 제대로 비르투오조적으로 설정되어 있다. [215]

• ○ •

G장조 협주곡과 바이올린 협주곡, 확실한 의미에서 이미 「전원」 소나타 [작품28]와 같은 곡들은 함께 속해 있다. 운동을 통해 정지를 표현한다는 이념. 이러한 이념은 늦은 중기의 "서사적인" 곡들에서 커다란 역할을 수행하며, 나는 이에 대해서 자주 다룬 바 있었다. 서사적인 곡들은 여성적인 요소, 즉 쉐키나*와 같은 것이다.[191] 그 밖에도, 「전원」 교향곡의 1악장은 교향곡법에서 시간을 정지시키는 동기의 반복을 통해 악장을 교향곡적인 시간의 축소와 결합시킬 수 있는 능력을 가진 유형에 속한다(다시 말해, "서사적" 유형처럼, 전개를 수행하는 원래의 발전부를 결여하고 있으나 긴장을 지니고 있는 것이다). 이 점이 아마도 **춤의 성격**에 대한 근거인가? 그렇다면 늦은 중기의 대표작인 교향곡 7번은 본래적인 교향곡적 원리(영웅, 5번, 작품47, 53, 57)와 서사적 원리 사이에서 양자에 중립적 태도를 취하고 있는 곡으로 볼 수 있지 않을까? 또는 양자를 통합한 곡으로 볼 수 있지 않을까? 이렇게 되면 내가 시간의 통합이라고 나타냈던 원래의 교향곡적인 이념은 베토벤에게는 문제성이 있는 것으로 되는 것은 아닌지? 더 정확하게 말하면, 이러한 이념이 베토벤에게 상대적으로 **이른 것**은 아닌지?(교향곡 9번을 제외하면, 작품95는 시간의 통합이라는 이념이 마지막으로 순수하게 표현된 작품) 더구나 **가상적인** 것으로서 문제성이 있으며, 베토벤에 대해서만 유일하게 아직도 가능한 음악적 경험으로도 아직 충족될 수 없는 것으로서 문제성이 있는 것이다. 기법적 취약성의 이러한 감정이 베토벤에게서는 비판적인 카테고리들로 전환

* Schechina, 유대 신의 거주 공간. (옮긴이)

되었다. 대략: 원래부터 교향곡적인 유형이지만 **허약한** 곡들, 특히 서곡들(에그몬트, 여기에 코리올란도 포함시킬 수 있음)에서 전면에 부상하는 것과 같은 잘못된 단순성, 실체와 모순되는 단순성은 아닌가? 또는 기법적 취약성의 감정이 파토스와 관련되어 있는 것일까(교향곡 7번은 열광적이기는 하지만 격앙되어 있지는 않다. 교향곡 8번은 더더욱 그렇다)? 여기서 우리는 베토벤의 가장 내적인 운동 법칙과 접하게 되며, 이러한 운동 법칙은 이후 그의 만년 양식을 강압적으로 낳게 한다. 벡커는 라르고가 사라진 점을 언급하면서 이러한 물음들에 대해 관한 예감을 노출시키고 있기는 하지만, 이 물음들이 갖고 있는 모든 영향력을 간파하지는 못했다.[192] 내가 볼 수 있는 한, 베토벤은 작품59, 1과 2 이후에 이 정도의 비중을 지닌 느린 악장을 단지 두 개만을 썼을 뿐이다. 무엇보다도 특히, 소나타로서 이런 밀도를 지닌 느린 악장을 두 개만을, 즉 피아노 3중주 「유령」의 라르고와 「함머클라비어」 소나타의 아다지오를 썼다. 작품97과 교향곡 9번의 느린 악장은 다른 유형에 속한다. 후자는 19세기의 유형이다. 만년의 현악4중주에서 매우 느린 악장들의 축소, 또는 더 이상 거의 "주제들"이 아니고(현악4중주 a단조[작품132]와 교향곡 9번에서처럼) 변주곡에 가까워지는(작품97, 127, c#단조 현악4중주[작품131]에서와 같은 직접적인 변주곡들) 독자적인 대비적 부분들에 의해 느슨하게 되는 것이 최고로 두드러지게 나타난다. 그러나 베토벤이 아다지오에서 만들어낸 경험은 가장 엄격한 교향곡적 이념에서의 경험에 —극을 이루면서— 속하는 경험일 개연성이 높다. [216]

베토벤의 "서사적" 유형은 아마도 「전원」 교향곡으로부터 도출해낼 수 있을 것이다. 이 곡에서는 교향곡적인 수축 대신에 매우 기묘한 종류의 반복이 등장하고 있다. 그러나 긴장이 풀린 채 스스로 진행되게 하는 것

이 숨을 내쉬는 것, **행복**의 표현을 반복 속에서 전달하는 방식으로 등장
하고 있다(확실한 긴장증적인 상태에서처럼?). 여기에 확실하게 현대적인
전개의 모티브, 스트라빈스키의 모티브가 놓여 있다.[193] 이러한 요소는
최후기의 베토벤에서는 방임되며, 동시에 형식의 감금으로부터 자유로
워지고, 그 신화적 특징들을 보여준다. F장조의 현악4중주, 작품135의
스케르초가 차지하는 열쇠와 같은 위치. 최고로 중요함. [217]

그러므로 "금언들"도 역시 중요:[194] 응축되어 있지만 그래도 항상 반복되
는 지혜. [218]

베토벤적 **유형**과 베토벤적 **특성**들에 대한 하나의 이론이 제공될 수 있
다. 유형들은 훨씬 전부터 형식 유형들에 의존되어 있지 않다. 집중적
유형과 확장적 유형이 존재하며, 이러한 두 개의 유형들에서 —**시간**에
대한 음악의 관계에서— 원리적으로 상이한 어떤 것이 추구된다. 집중
적intensiv 유형은 시간의 수축을 목표로 한다. 이 유형은 원래 교향곡적
유형이며, 나는 이 유형을 "제2의 밤의 음악"[195]에서 규정하려고 시도한
바 있다. 이것은 원래 고전파적 유형이다. 확장적 유형은 특히 늦은 중
기에 속하지만, 이미 고전파 시기에도 속해 있다. 대표곡들은 작품59-1
의 첫 악장(작품59-2의 첫 악장은 집중적 유형의 모범과 같은 악장으로,「열정」
소나타의 첫 악장과 매우 가깝다), 피아노 3중주 작품97의 첫 악장, 최후의
바이올린 소나타의 첫 악장[작품96]이다. 확장적 유형을 규정하는 것은
극도로 어려운 일이다. 낭만주의적 형식 경험, 특히 슈베르트적 형식 경
험과 외견상 유사함에도 불구하고(특히 베토벤의 피아노 3중주곡 작품97과
슈베르트의 B♭장조의 피아노 3중주에서 그 점이 분명히 나타난다), 확장적 유
형은 슈베르트적인 형식 경험과 매우 상이하다. 시간은 자유롭게 주어

져 있다: 음악은 시간에 자신을 맡기고 시간을 따른다. 우리는 아마도 여기에서 시간에 대한 기학적적인 —역동적인 관계 대신에— 관계에 대해 논의할 수 있을 것 같다. 매개는 거의 존재하지 않는다(만년 양식의 국면이 이 사실 안에 들어 있다). 예를 들어 화성적 밀침을 통한 전조의 우위가 존재한다(작품97, 「멀리 있는 연인에게」에도, — 이어 「함머클라비어」 소나타 1악장에도). 특성들은 넓은 범위에서 멀리 떨어져 있다. 그럼에도 전체 형식의 일종의 **분할**에 의해 통일성이 이루어지고 있다. 확장적 형식을 원래부터 조직화하는 원리는 나에게는 여전히 애매하다.[196] 확장적 형식에는 자기 포기, 역설적인 보증의 포기의 특정한 모멘트가 놓여 있다. 균열들이 벌써 나타나고 있으나, 균열들은 만년 양식에서처럼 암호가 되어 있지는 않고, 오히려 형식의 정초定礎에서 구성보다는 추상적 시간의 모멘트에 더욱 커다란 비중이 귀속되는 의미에서 우연성에 기여한다. 그러나 이러한 시간 모멘트 자체는, 아마도 장편소설에서와 유사하게, 주제적인 것이며 중요한 일이다: 시간을 채워 넣는 "착상"은 아니다(착상은 여기에서도 후퇴하고 있다). 시간 앞에서 물러남, 이러한 물러남을 **형태화**하는 것이 확장적 유형의 실체를 완성한다. 매우 **거대한** 시간적 평면들의 선호는(작품59-1뿐만 아니라 작품97도) 여기에서 매우 중요하다. 교향곡 9번은 확실한 의미에서 집중적 유형과 확장적 유형을 교차시키려는 시도이다. 만년 양식은 두 유형을 포함한다. 만년 양식은, 전적으로, 확장적 유형이 서술하는 와해 과정의 결과이지만, 집중적인 원리의 의미에서 확장적 유형에서 발원하는 단편들을 붙잡고 있다. 협주곡 형식이 확장적 유형에서 차지하는 몫이 큰 것이 확실하며, 협주곡에 대한 베토벤의 이해로부터 확장적 양식을 푸는 열쇠를 얻을 수 있을 것이다. 가장 거대하며 최고로 성공적인 예는 아마도 G장조 협주곡 1악장일 것이다. — 확장적 유형에 매우 두드러지게 나타나는 점은 매끈함

의 부재이다. (부차적 언급. 이 점은 이 유형들에만 국한된 것은 아니다.) 베토벤의 **특성**들은 넓은 범위에서 볼 때 유형들에 의존되어 있지 않지만, 루디[루돌프 콜리쉬]의 이론[197]에 따르면 모든 특성은 절대적 템포를 갖고 있다. 특성들은 근원 형상들일 개연성이 높으며, 근원 형상들은 이어서 만년 양식에서 자유롭게 설정된다. 특성들에 대한 분석은 엄밀하게 수행되어야 한다. "**특성**"이란 무엇일까? [219]

최후기의 베토벤은, "개인적인" 것처럼 보이는 독자성들이, 모두 통틀어, 모순들 등등을 해소하려는 시도로부터 어떤 방식으로 출현하고 있음을 보여준다는 의미에서 또한 **역사적으로도** 해석될 수 있다. 그러므로 확장적 유형의 이론은 고전파적 베토벤에 대한 비판, 성좌적 배열로서 이해될 수 있다. 성좌적 배열에 대한 비판은 최후기 베토벤에 포함되어 있다. "최후기 베토벤의 원천." [220]

중기 베토벤의 늦은 작품의 양식은 특별한 정도로 매우 두드러지며, 나는 마지막 바이올린 소나타[작품96]와 거대한 B♭장조의 피아노 3중주[작품97]를 이 양식을 대표하는 곡들로 보아 이 곡들을 분석함으로써 이 양식을 고찰한 바 있다. 중기 베토벤의 늦은 작품의 양식은 내가 보기에는 교향곡적인 시간에 대한 지배를 포기하고 있는 점이 특히 특징적인 것 같다. 이 곡들의 제스처는, 특히 첫 악장들과 3중주의 변주 악장들의 제스처는 숨을 내쉬면서 시간을, 교향곡적인 것의 역설적인 정점에 머물러 있으려고 고집하고 있지 않은 듯이, 어느 정도 확실하게 자유롭게 부여하고 있다. 시간은 자신의 권리를 요구한다. 그러므로 현저하게 거대한 길이의 차원들이 나타난다. 앞에서 말한 곡들의 배경에서만이 교향곡, 특히 7번이 이해될 수 있다. 바로 이러한 서사적 모멘트가 이 시기에

서 작곡가들의 머리를 넘어서서 베토벤과 슈베르트의 관계를 지원해 준다. G장조 바이올린 소나타[작품96]의 첫 악장의 종결군은 서서히 속도를 늦춤-마침에서 잘 되고 있는 것과 같은 정도로 장조-단조의 교대에서도 성공적이라는 점에서 슈베르트적이다. 「멀리 있는 연인에게」는 슈베르트 연가곡들과 대항하는 유일한 연가곡이다. 교향곡 7번에서 알레그레토 악장의 주제와 이 주제를 완벽할 정도로 고집스럽게 유지하는 대위법도 슈베르트에서 비롯된 것이라 할 수 있을 것 같다. 다른 한편으로, 슈베르트는 베토벤의 B♭장조 피아노 3중주의 첫 악장을 자신의 모범으로 고찰하고 있었음이 분명하다. [221][198]

• ○ •

피아노 3중주 작품97에 대하여:
확장적 유형 이론의 요소들

1) 특성과 주요 주제의 연주 사이의 대조 ─ 변증법적 모순. 주제는 필치와 문장법(넓은 운지運指를 요구하는 성격, 스포르찬도)에 따르면 확실하게 서사적이며 긍정적인 폭을 지닌 포르테의 특성을 갖는다. 주제는 그러나 피아노 돌체piano dolce, 달콤하고 약하게로 연주된다(이 모순은 이미 만년 양식을 가리키고 있다). 마치 누군가가 나지막한 목소리로 혼자 호메로스를 낭독하기 시작하는 것처럼. 매개하는 동기적인 "조탁" 대신에, 주제와 주제의 단순한 외적인 출현 사이의 모순을 해소하는 과제가 여기에 등장한다. 모순은 매개되지 않은 채 그대로 방치된다.*

2) 8마디와 9마디에서의 첼로의 F음의 연장(주제의 튜티의 아인자츠에 이르기까지의 전체 첫 악절은 13마디로 불규칙하게 구성되고, 산문과 유사하며,

* [추후 삽입 부분:](또는: 주제는 그 자체에서 매개된다. 그러므로 주제 출현의 우연성).

춤과는 반대의 성격을 지닌다). 첼로의 B♭-F 진행은 1-2마디에서 유래한다(부차적 언급. 제2마디는 어느 정도 확실하게 첫 강박 부분으로 보이며, 첫 마디 전체는 아우프탁트적이다). 스포르찬도들은 말하자면 칸타빌레 표시가 있는 연장에서 집으로 되돌아오고, 해소된다. 연장 악절의 비판적인 음열 F-A-E(그리고 이에 상응하여 E♭-G-D에서)는 주요 주제의 서두 음정들이며, 그러므로 주요 주제와 접속되는 것이다. 따라서 최고도의 밀도를 지닌 주제의 연관 관계가, 피아노의 8도 음정 타격을 통해서 이루어지는 것처럼, 유지된다. 그러나 이와 동시에 형식 내재성, 주제의 전진이 연장에 내재하는 해소적 특성에 의해서 해체된다. **레치타티보**에 가까워지는 것이다. 주제적인 통일성의 동시적으로 엄격한 유지에서 계속적 진행의 정지, 통일의 정지가 목표로 설정되어 있다(진정으로 변증법적이다). 형식이 호흡을 하고 있다. 이러한 정지는 원래부터 서사적인 모멘트이다. 그러나 그것은 음악의 자기반성의 모멘트이다. 음악이 음악 주변을-살피는 것이다. 베토벤의 음악은 확장적 유형에서 자기자각과 같은 어떤 것에 도달한다. 베토벤의 음악은 숨을 쉬지 않은 채 음악 자체에-있고자 하는-상태, 즉 **소박함**을 초월한다. 이러한 소박함은 완벽하며 완결된 걸작에 들어 있다. 이러한 걸작은 스스로 창조된 것처럼 그것을 드러내며, "만들어진" 것처럼 그것을 내보이지는 않는다. 예술작품에서 완벽성은 가상의 요소이며, 확장적 유형의 자기자각은 바로 이 가상에 저항한다. "원래부터 나는 총체성이 전혀 아니다." 자기 주변을 살피는 것은 총체성의 **수단들**을 통해서 성취된다. 음악은 음악 자체를 초월한다.

3) 다수의 베이스 음들이 길지만, 오르간 포인트(페달 포인트)풍이 아닌 방식으로 고집스럽게 지속된다. 긴 파장들. 긴장의 모멘트가 아니라 머무름의 모멘트이다. 음악은 "여기에 머물러 있으려고 한다." 이 점은

교향곡 7번과 8번을 제외한 베토벤의 늦은 중기 양식 전체에서 매우 두
드러진다. 이전 시기의 긴장들이 늦은 중기 양식에서는 긴 그룹으로 분
할되어 유지됨으로써, 오로지 바로 이렇게 됨으로써 이전 시기의 긴장
들은 긴장의 성격을 상실하며 표현의 가치로 그 모습이 바뀐다(이것은
만년 양식으로 가는 결정적인 발걸음이다). 증거: "아인자츠" 후에 존재하는
레치타티보와 유사한 자리. 여기에서는 레치타티보의 성격이 회피되
며, 맨 처음으로 나타났던 것과는 대조적으로 운동이 유지되고 있다. 레
치타티보의 "말하는" 기능은 이제 화성적 가치에 의해 수용된다. *pp* 기
호로 표시되어 있는 자리가 나타내는 것은 레치타티보의 "말하는" 기능
이 갖고 있는 뉘앙스적인 질을 가리키고 있다. B♭장조의 순수한 IV도음*
에 도달하자마자 비로소 크레셴도가 이어진다.

4) 확실한 단순함 − "순수성." 단순함은 주요 주제를 위한 후악절, 이
악보판의 기호 A[199][29마디]에 들어 있다. 단순함은 그러고 나서 만년의
베토벤에게 고유한 것이 된다. 그 표징은 46화음이다.**

종지의 본질은 그것 자체로, 추상적으로 서술되어야 한다. 앞부분을
볼 것.[200] 표현은 에필로그적인 어루만짐, 위안의 표현이다. **후에 오는 것**
을 위한 표현이다. 확장적 양식이 왜 시간을 자유롭게 하는가에 대한 가
장 깊은 근거가 아마도 여기에 놓여 있을 것이다. 시간은 −장악되는 것
이 더 이상 아니고, 서술된 것으로서의 시간− 표현이 나타내는 고통에
대해 위안을 주는 것으로 된다. 베토벤은 지긋한 나이에 이르러서야 비
로소 음악에서의 시간의 비밀을 발견하였다.

5) 경과구의 모델을 이루는 것은 셋잇단음표에 의한 하강하는 3화음

* E♭음. (옮긴이)
** [방주] 최후의 바이올린 소나타[작품96]의 아다지오 악장에서의 46화음을 참조할 것.

이다. 여기에서 강약법은 주제에 의한 것이 아니라 모르덴트를 통해 "삽입"된 것이다. 어떻든 만년의 베토벤에서는 삽입된 것의 카테고리가 있다. 이에 대해 만년 양식에 대한 내가 쓴 논문을 참조할 것.[201] 여기에서 슈베르트와 대비, 예를 들어 슈베르트의 a단조 현악4중주 1악장의 셋잇단음표에 의한 자리와의 대비가 상세하게 다루어질 수 있다. ─ 베토벤에서 삽입된 것의 카테고리는 매우 섬세하게 파악될 수 있다. 단순한 장식화나 치장, 소박하지만 재료의 진정성이 없는 외면성이 관건이 되고 있는 것은 결코 아니다. 오히려 내면과 외면의 차이가 문제가 되며 주제적인 것이 된다. 이 대목이 말하고 있는 것: 상승하고 있는 3화음의 완성되어 있지만 "매개되어 있지" 않고 "**은폐되어 있지**" 않은 외면성과 추상성, 그리고 재료가 단순한-표피로-되는 것은 주관성에게 예술작품 내부로 파고 들어가 **직접적으로** 표현하면서 개입하는 것을 허용한다. "만년 양식에 관한" 이러한 모든 점에 대해 여기에서 실증될 수 있다.

6) 경과구 군들에서 B♭장조에서 D장조로의 ─전조를 대신하는─ 급작스러운 밀침. 「함머클라비어」 소나타와 「멀리 있는 연인에게」에서 나타나는 것과 매우 유사하게. 전조는 어렵게 격식을 차려 나타나며(부차적 언급. 대작곡가들은 원래 전조를 행하는 경우가 드물다. 화성학 선생들과 레거Reger 일파와 같은 이들이 전조를 행한다. 바그너에서는 전조가 매우 절약되며, 쇤베르크에서는 이질적인 조調들이 "짜여 들어가 있다." 올바른 전조는 항상 아카데믹한 점을 지닌다. 예를 들어 브람스 교향곡 4번의 1악장 종결부에서처럼), 무엇보다도 특히 **감추기**로서 출현한다. 이로 인해 나이가 많이 든 베토벤이 점차적으로 비판을 당하게 된다. 화성적 원근법의 교대, 급작스러운 전복顚覆은 슈베르트를 직접적으로 가리킨다. 베토벤에서 이것은 「피델리오」 기교의 연극적인 충동으로부터 나온 것이라 보아도 될 것 같다.

7) 원래의 2주제가 시작되기 전의 G장조 삽입부 9마디. 이 부분은 일단은 머무름이며, 서두름이 덧붙여지지 않는다. 가는 길이 목적이다. 그러나 절차로서의 목적이 아니라 에피소드로서의 목적이다. 그리하여 이 부분은 부유 상태, 말하자면 매달린 상태가 되며, 전진하거나 튀어나오지 않고 "정지"하고 있다(이에 더해서 싱코페이션적인 결합에 의한 악센트의 일시 정지). 이 자리 전체는 주제적으로 윤곽을 지니지 않으며 덮개와 같은 것이 된다. 덮개 밑에서 차광遮光된 음악이 전진한다. 극히 중요한 형식 수단.

8) 여유를 갖는 것에 대하여: 주제적으로 충족되지 않는, 긴장을 산출하는 것보다는 긴장을 부정하는 빈 마디들로 향하는 경향. 여기에는 긴박함이 전혀 없다. 원래의 2주제가 등장하기 전의 마지막 3마디도 긴박감이 없다(이 점은 확장적 유형의 작품들에서 전적으로 매우 두드러진다). 여기에서 전적으로 관건이 되는 것은 수미일관되게 조작되는 하나의 원리이다. 이 원리는, 예를 들어 발전부의 주요 모델을 불러들이기 전의 3마디, 즉 문자D로 표시된 곳에서(234쪽[104마디]을 볼 것), 재현된다. 재현부로 가기 위한, 의도적으로 차원을 넘어선 것으로 만들어진 복귀부(재현 예비부)도 이 원리에 귀속된다. 이 복귀부에 대해서는 독자적인 분석이 필요하다(이 점에서 작품59-1과 원래부터 연관을 지닌다). 복귀부는 고유한 모델, 즉 주요 주제의 제2동기를 갖고 있는 제2의 발전부이다. 여기서 역시 주목할 만한 사실은 발전부가 매우 늦게 출발한다는 사실이다. 발전부는 발전부의 주요 모델이 제시된 후 8마디가 지나고 나서 비로소 시작된다. 악보 둘째 단의 Eb장조의 아인자츠(악보 235쪽. 115마디)에 이르러서야 시작되는 것이다. 다른 한편으로는, 악보 236쪽에서 피아노가 D장조에 최소한 홀로 머무르고 있을 때[132마디], 복귀부의 특성이 이미 그곳에 있다. 원래의 복귀부는 237쪽 기호 F[143마디]에서 도달하고 있음

에도 불구하고 이미 그곳에 있는 것이다. 거대한 발전부에서 단지 발전부 17마디만이 원래부터 놓여 있을 뿐이다. 다른 모든 것은 발전 도입부와 복귀부이다. 두 부분으로 된 2마디를 포함시켜 계산해 보면, 발전부 전체는 19마디의 예비 발전부 – 발전부 – 60마디(!!)의 복귀부(재현 예비부)로 구성된다. 이 복귀부는 그 모델의 제시에 의해 제2발전부로서 확대 구성되어 있지만, 하나의 역행의 흐름으로, 즉 거대한 B♭장조의 종지로 작용한다. 그 형식은 C V – C I = B♭ II = E♭ VI(E♭을 향한 조바꿈. 종지 효과를 강화시키기 위해 B♭의 IV도음이 근친조로서 확대된다. 화성적 균형을 유지하기 위해 강력한 버금딸림조 영역이 요구된다), E♭ I = B♭ IV로 구성된다. 여기서부터 기호 G[168마디]의 B♭ V가 재현부가 등장할 때까지 유지된다. 재현부가 등장하기 전에 B♭ I이 F장조의 조바꿈과 함께 짧게 나타난다. — 이 부분은 화성적으로는 하나의 종지일 뿐만 아니라 끝 무렵에 이르러서는 (협주곡의) 카덴차의 성격을 받아들인다.

발전부의 이러한 조종을 통해 성취되는 것. 일단은: 본래부터 역동적인 중간 부분이 에피소드로 환원됨으로써 발전부가 역동성을 잃게 되고 긴장을 상실하게 된다. 발전부의 힘은 긴 복귀부를 통해 비로소 **뒤로 되돌아가 효과를 내면서** 산출된다. 너무나 멀리 떨어진 곳까지 와 있는 것이 틀림없기 때문에, 그곳으로의 복귀를 위해 그토록 힘든 노력을 필요로 하는 것이다. 베토벤에서 양이 질로 전도顚倒된 것의 예. 발전부는 하나의 확실한, 베토벤의 형식 의도에 결정적인 역설을 획득한다. 발전부는 본래적 의미로 결코 발전을 수행하지 않는다. 다시 말해, 발전부는 힘을 자유롭게 설정하지 않으며, 통일성을 "창조"하지 않는다. 그렇다고 해서 에피소드적인 것이 되지도 않는다. 이것은 주된 일을 절약함으로써 일어나지만, 반면에 이와 동시에 주된 일에 선행하는 것은 주된 일을 준비하는 것으로, 후속하는 것은 주된 일의 후주後奏로서 작용한다. 확

장적 유형은 원래 발전부를 알지 못한다. 확장적 유형은 베토벤의 발전부의 이념에 —시간의 수축— 대해 치외법권적 상태에 놓여 있기 때문이다. 그러나 확장적 유형이 통일성을 포기하는 것은 아니다. 자유롭게 주어진 시간이 이러한 통일성의 창조 수단이 된다는 점이야말로 이러한 양식이 지닌 역설이다. 다시 말해, 「영웅」교향곡 유형이나 「열정」소나타의 유형의 "고전파적" 발전부는 비판에 빠져들고 있다고 할지라도, 이와 동시에 발전부의 효과가 단순히 악장으로서의 차원을 정하는 것을 통해 —그러나 후진에 의해 비로소— 추가적으로 재구성된다. 발전부의 효과는 그 자체로 그곳에 없었던 것임에도 이렇게 재구성되는 것이다. "이 모든 것에 따라 너무나 많은 일이 일어났음에 틀림없다." — 베토벤의 확장적 유형의 모든 시선은 상기想起의 시선이다. 음악은, "고전파적" 음악의 경우처럼, 수축된 현재, 순간에서 그 의미를 얻는 것이 아니라, 이미 과거가 된 현재로서 비로소 그 의미를 획득한다. 여기에 음악의 **서사적** 특성의 본래의 근거가 놓여 있다.

9) 이상의 결과로 다음과 같은 사실이 도출된다. 다시 말해, 확장적 유형이 갖고 있는 원래의 비판적 모멘트는 재현부의 문제이고 재현부의 등장이라는 사실, 베토벤은 재현부의 등장을 위해 이곳에서 가장 정열적으로 노력하였음을 보여주고 있다는 사실이 결론으로서 도출되는 것이다. 그것은 교향곡 5번과 9번에서처럼 "합류점적 재현부"가 될 수 없으며, 구축적인 놀이의 재현부가 될 수도 없다. 재현부는 정점이 될 수도 없으며, 단순한 균형이 될 수도 없다. 근본적으로, 서사적 양식에서는 어떻게 처음부터 다시 시작되는지 전혀 알 수가 없다. 모든 재현부는 역업力業, tour de force인 것이다. 디미뉴엔도diminuendo가 특징적이다(예를 들어 작품96에서처럼 작품97에서도 재현부 아인자츠가 pp로 나타난다). 재현부는 눈에 띄지 않는 것이어야 한다. 강약법이 재현부로 도달하지 않고 있

기 때문이다. 재현부는 확실한 **비구속성**을 가져야 하지만 그럼에도 대단히 치밀해야 한다. 그렇지 않을 경우 소름이 끼칠 정도로 노출된 형식 유형이 구제받을 수 없을 정도로 와해되기 때문이다. 작품97을 비롯한 곡에서는 으뜸음이 (매우 대담하게도) 재현부의 아인자츠의 1마디 앞에 [190마디] 이미 등장하고 있다. 그것은 다음과 같은 이중의 이유 때문이다. 재현부가 클라이맥스로서 등장하지 않기 때문에 재현부는 매우 치밀하게 접속되어 있다는 것이 하나의 이유이다. 화성적 주요 사건이 해결 상태의 종지에서 먼저 등장하였기 때문에 재현부가 눈에 띄지 않게 머물러 있게 된다는 것이 다른 하나의 이유이다. 주요 주제의 피아노 아인자츠는 **겸손하며**, 결합되어 있고 —집중적 양식의 재현부 유형과는 대조적으로— 처음부터 시작되며, 말하자면 호흡하고 있는 것이다. — 이것은 이러한 확장적 양식 전체가 호흡을 구성 요소로 지니고 있는 것과 같은 것이다(이 메모의 2번을 볼 것). **이것은 긴 기억에서 유지되고 있는 통일성을 화자가 중단시키고 있는 것이다.** 재현부는 이러한 양식에서 "그곳으로 되돌아감", 다시 말해 상기가 된다. 그 밖에도, 재현부 앞의 마지막 박은 「영웅」 교향곡의 유명한 재현부 앞의 마지막 박과 친밀성을 갖고 있다. 그 이유는 다음과 같다. 이 박은 단순한 으뜸음이 아니라 으뜸음과 딸림음이 교차하고 있는 박이기 때문이다. 더 구체적으로 말하면, 이렇게 됨으로써 매우 좁게 엮여 있는 상태에서 재현부가 숨을 쉴 수 있지만 충족이나 새로움으로서가 아니라 말하자면 순화로서, 이제 구속에서 풀린 상태로 뒤를 바라보며 '그래요, 이것이 으뜸음이고 이리저리해서 다시 나타났습니다'라고 말하고 있는, 이미 앞서 도달하였지만 애매하게 된 으뜸음의 출현으로서 숨을 쉬고 있기 때문이다. 이 대목은 베토벤에서 볼 수 있는 가장 기교가 넘치는 곳이며, 가장 깨어지기 쉬운 곳이다. — 작품96에서도 역시 하나의 역업이 발견된다. 여기에서는 최초의

동기에 대해, 그 불러냄의 특성을 철저하게 이용하고 트릴의 유희적 비구속성을 통해 일종의 치외법권이 보장된다. 그러나 그러고 나서 최초의 동기는, 해체되어 있음에도 불구하고, 다시 시작으로서 그 뜻을 내보이게 된다. 알아차리기 전에, 다시 시작 안에 들어 있게 되는 것이다. 여기에서 항상 지배적으로 나타나는 섬세한 기만은 확장적 유형의 아포리아Aporie를 가리키고 있으며, 이러한 아포리아가 만년 양식을 낳도록 강제하고 있다.

10) 2주제는 매우 멀리 떨어진 곳에 존재한다. 나의 형식 감각으로 보자면 매우 먼 곳이다. 확장적 유형이 문제점을 안고 있으며, 위험을 부담하는 것, 노출적인 것을 갖고 있음은 매우 명백하게 제시될 수 있다. 위험 부담은 물음의 깊이에 부합된다. 그 밖에도, 2주제는 하나의 피아노 협주곡에서 오는 솔로처럼 다시 효과를 발휘하고 있다. 차원을 넘어서는 것, 멀리 과거로 소급해가는 것이 —서사적인 것에서 여행을 하는 것과 같은 것— 확장적 유형의 본질을 이루고 있음에도 불구하고, 내가 보기에는 여기에서 확장적 유형이 무리하는 것 같다. 이것은 답변의 확실한 불안정성, 경직성에서 즉각적으로 명백하게 말해지고 있다. — 베토벤이 무언가 현학적인 모방술에서 은신처를 찾고 있기라도 하는 것처럼(이 점은 상세히 입증될 수 있다). 2마디와 4마디의 대칭, 정지의 동일성은 방해가 되는 요소이다. 너무 일찍 모델을 **문자 그대로** 반복하고 이렇게 함으로써 기계적인 효과를 내는 첼로의 등장은 특히 방해가 된다. 바이올린 아인자츠에 의한 교대는 위에 풀로 붙인 것 같은 것이며, 결과가 없는 상태에 머물러 있게 된다. 8마디 주제 후에야 비로소 베토벤은 악장을 다시 지배하게 되며, 더 정확히 말하면 주제 관계들의 산출을 통해 이러한 지배력을 다시 갖게 된다. 첼로의 돌체의 주제는(피아노의 16분음표에 맞춘) 주요 주제의 종결 부분으로부터 형성된 것이며, 8마디 후에

다시 나타나는 새로운 형태는 2주제의 변형이다. — 코다와 유사한 종지군의 등장 전에 있는 대담한 휴지는("삽입된" 리타르단도와 함께하는) 특징적이다. 확장적 유형이 긴장시키는 모멘트와 나란히 피로하게 만드는 것, 부드러워지는 것, 호흡의 모멘트를 허용하는 것은 확장적 유형이 갖고 있는 통합적 모멘트이다. 베토벤에서 통합적 모멘트는, 모멘트로서 확장적 총체성 안으로 받아들여진다. 낭만파에서는 주관적으로 피로해지는 이러한 모멘트가 받아들여지지만, 이 모멘트는 주관적인 힘이 거의 없는 것에 불과하며, 주관성이 이 모멘트를 통해 형식을 파괴한다. 확실한 의미에서 낭만파는 주관성이 더 많은 것이 아니라 더 적은 것이며, 쇠약이다. 우리는 베토벤에서 확장적 유형을 이러한 경험을 형식의 정초定礎에서 잡아 두려는 시도로 파악할 수 있다. — 그 밖에도, 첫 악장의 비판을 위해 거대한 복귀부가 끌어들여질 수 있다: 비판될 수 있고 구제될 수 있다.

부차적 언급. 중기 베토벤의 발전부 기교 전체가 그렇듯이, 시퀀싱(동형 반복 진행)을 위한 모델들의 제시는 푸가로부터, 더 정확하게 말하면 푸가의 간주구 주제로부터 유래한다. 발전부라는 표현은 두 개의 통합적 형식들으로서의 푸가와 소나타에서 공통적으로 사용된다.

11) 악장의 **코다**에 대해 주목할 수 있는 것은 화음의 음도들을 소름이 끼칠 정도로 절약하고 있다는 점이다. 철저한 화성 작업이 더 이상 이루어지지 않는다. 철저한 화성화는 사소한 것으로, 어느 정도 확실하게 동어 반복으로서 비판된다. 여기에서 화성의 사멸을 향한 만년 양식의 경향이 이미 예고되고 있다. 동시에 화성을 그 추상성에서 벌거벗은 그대로 출현시키는 경향도 나타난다. 여기에서 작품59-1의 코다와 대립관계가 보인다. 작품59-1에서는 코다가 새롭게 그리고 음도에 걸맞게 철저히 화성화되어 있다. (대신 그 곡에서도 주제에 대한 철저한 화성화는 없는

상태였다.) — 서두 주제의 포르테의 성격은 재현부에서나 제시부에서 모두 다르며 침묵에 머물러 있었지만, 여기에서는 단순하게, 토를 달지 않고 터놓고 언급되고 있다. 토를 달지 않은 이유는 주제가 **그 자체로** 포르테이고 피아노라는 지시는 단순히 연주 기호에 불과한 것이기 때문이다. 이 때문에 f라는 특성을 끌고 들어올 필요는 없었다. 끌고 들어올 경우 그것은 동어반복이 되기 때문이다. 포르테의 매개되어 있지 않음은 가장 위대한 형식 감각의 표현이다. [222]

• • •

베토벤의 이론에 대하여

1. 교향곡 9번*은 만년 작품이 아니라 **고전파적** 베토벤의 재구성이다 (마지막 악장의 몇몇 부분들, 특히 3악장의 트리오의 몇 부분은 예외이다). 1악장은 **유절 구조**를 지니며, 이 구조에서 발전부와 코다가 균형을 이루고 있는데, 이것은 아마도 「열정」 소나타의 1악장을 모방한 것으로 보인다. 다른 말로 하면, 만년 양식은 통상 모든 것을 포기하는 것이며, 그것은 비판적인 종류이다. 베토벤이 만년임에도 여전히 다른 식으로 쓸 수 "있었다는" 사실은 —만년 양식에 대한 통찰에 대해서는 이것 자체로 그다지 두드러지는 것은 아니듯이— 비판적 의도를 보여주고 있다.

2. 1악장에서 가장 놀라운 사실은, 낭만파 전체를 지배하는 **서사적** 교향곡법의 이념이 내가 "제2의 밤의 음악"[202]과 "라디오 보이스voice"[203] 에서 서술하였던 통합적 교향곡의 이념과 1악장에서 역설적으로 화해하고 있다는 점이다. 베토벤에서 서사적인 동기는 비판적인 동기에 딱 들

* [방주] 부차적 언급. 1주제는 1809년까지 거슬러 올라가는 것이 마땅하다.

어맞는다. 다시 말해, 이미 성취된, "완성된" 총체성에 대한 불만이다. 다른 말로 하면, 시간이 시간의 미적인 싱코페이션보다 더 강하다는 앎인 것이다. 그러나 이러한 앎은 앎으로 끝나는 것이 아니라 교향곡 9번에서 **조직화되고** 있다. 놀라운 사실은, 자체로 마무리된 —이른바 부르크너적인— (d단조의) 1절이 나오고 나서 B♭장조의 절이 따라오는데, 이것이 단순히 따라 나오는 것으로 그치는 것이 아니라는 점이다. 특히 놀라운 사실은, 베토벤이 **서사적으로** 기념비적인 주제의 종결 공식을 **지속시키는** 능력을 보여주고 있으며, 이 공식은 그러고 나서 나중에 발전부의 주요 모델이 된다는 점이다. 베이스의 반음계 진행을 지닌 1악장의 마지막 코다는 거듭해서 수정, 작곡된 것이다.

3. 피아노 3중주 E♭장조 작품70에 대하여: 1악장은 "매개"*의 대단한 예를 제공한다. 동기들은 최초에는 두 개의 현악기에서 연이어 등장하고, 그러고 나서 피아노에서 등장한다. 피아노의 기계적인 특성은 변증법적 의미의 묘사를 위해 남김없이 이용된다. 객관적인, 이를테면 비교적 작은 피아노의 울림은 여기에서 주제들을 매번 **결과**로서, 획득된 것으로서 제시한다. — 거리를 두고 있음Distanziertheit**: 소리를 울리고 있다는 사실만큼 **직접적인** 것은 결코 없다. 특히 도입부, 도입부와 연관을 맺고 있는 중간 악장. 거리를 두고 있음, 글자 그대로에 머물러 있지 않음은 베토벤에서 결정적인 것이다. — 3악장의 묘사에 관하여: "삽입된" 강약법이 **지나치게 강조되어야** 한다. 지나친 강조의 모멘트가 도출될 수 있다. — 마지막 악장 발전부의 카논적인 곳. 이곳에서, 휴지에 의해 부

* [방주] 부차적 언급. "경과구"와 주요 주제의 "선율"은 동일하다. 그러므로 경과구는 "매개된" 동시에 거리를 두고 있다.

** [방주] 이 용어는 엄밀히 규정되어야 한다.

서지며 현에 의해 돌파당하는 피아노 모델의 연관관계가 미세한 세부(처음에는 2성, 이어 3성으로 설정된, 함축된 크레센도)를 통해 산출된다. 여기에서 서술에 대한 물음에 들어가고 있다. [223]

피아노 3중주 E♭장조[작품70-2]의 종악장에서 16분음표의 움직임이 끊어지는 줄 이후의 곳[116마디]. 이곳은 무대 뒤에서 움직이고 있어서 귀로 들을 수가 없다. "내적 교차." [224]

음도들이 절대적으로 부족하며 전조가 상대적으로 부족함에도 불구하고, 화성이 단조롭다는 인상이나 막혀 있는 인상이 왜 결코 생기지 않는가 하는 물음에 답변하는 것은 필연적이다. 베토벤에게서는 이러한 자리에서 역업tour de force이 나타난다. 이런 자리에서는 그가 행하는 모든 것의 **역설**이 출현한다. 넓은 의고전주의적 총체성의 중심에는, 힘이 그 기반을 두고 있는 것인 협소한 것, 이미 거의 특수성과 같은 것이 놓여 있다. 극히 중요한 내용임. [225]

초기와 중기 베토벤에서는 명백하게 유머러스하고 상대적으로 드문 유형이 존재한다. 이 유형은 "위장된 만년 양식"으로서 대단한 주목을 받는다. 주요 예: 바이올린 소나타 G장조 작품39-3의 종악장(곰의 춤)과 피아노 소나타 F#장조[작품98]의 종악장. 본질적인 부주제들이 없다는 점이 그러한 악장들에 대해서 특징적인 것처럼 보인다. 그러한 악장들은, 이념에 따르면, **단일 주제적**이다. 이 점이 이 악장들에 완고함, 강박적인 것, 제한된 것의 성격을 부여한다. 이러한 성격은 그러나 그 성격이 과장되게 표명됨으로써 **없애 가져진다**. 그리고 나서 "잃어버린 동전에 대한 분노"가 이 유형을 동시에 개념으로 가져간다. 이 악장들은 주체의

부정이며, 부정은 주체가 자신의 우연성에, 즉 "변덕"에 스스로 자신을 내맡김으로써 이루어진다.

[226]

중기 작품들의 완벽성을 넘어서서 몰아붙였던 부정성의 모멘트를 중기 작품들의 완벽성에서 규정하는 것은 구성에 대해 결정적으로 중요한 사항이 될 것이다.*

[227]

중기 베토벤 교향곡 중에는 특히 주목해야 할 몇 군데가 있다. 예를 들어 교향곡 4번 1악장의 발전부와 「영웅」 교향곡에서는 음악이 "떠 있으며", 추가 무엇인가에 단단히 고정된 채 흔들리는 것처럼 보인다. 이러한 자리들은, 낭만파가 알고 있듯이, "부유하는" 특성을 지닌 자리들이다. 우리는 이런 자리들을 지휘자의 몸짓에서 매우 분명하게 구분할 수 있으며 쉽게 인식할 수 있다. 지휘자는 이런 자리에 다다른 것을 아는 순간 몸짓을 바꾸며, "떠 있는" 음악을 손으로 움켜쥐고, 그 속에 개입하지 않으면서도 양손으로 음악을 붙잡아보려는 몸짓을 보이기 때문이다. 최후기 베토벤에게서는 관용구들이 침입하여 형성되는 자리들이 발견되는데, 앞에서 언급한 자리들은 이런 자리들의 선先형식들이라고 볼 수 있다. 그러나 이런 떠 있는 자리들은 교향곡에서는 전적으로 자발성으로부터 산출된다. 나는 이러한 자리들을 사물화Verdinglichung의 순간들이라고 나타내고 싶다. 사물화의 순간들에 고유한 유희적 특성은, 주관적으로 창조된 것이 ─이것이 역동적으로 전개되는 길에서─ 사물화의 순간들에서 창조로부터 독립된 것처럼 보인다는 점에서 유래한다. 주관적인 힘은 그 "창조과정"에서, 다시 말해 기법적으로 전조의 궤

* [텍스트 말미에 추기] 메모 30을 볼 것. 1949년 6월[단편 199번을 볼 것].

도 위에서 스스로 낯설게 되며 인간의 외부에 있는 객관성으로서, 스스로에게 맞서는 것이다. 교향곡적 시간의 진자가 정지하는 것처럼 보이는 자리가 바로 이런 자리들이다. 이런 곳들의 진자는 시간 자체의 진자이다. 시간의 교향곡적인 변신은 주관적 창조의 사물화와 직접적으로 연관되어 있으며, 아마도 여기에 칸트와 베토벤의 가장 깊은 일치점이 존재하고 있을 것이다. 이런 곳들이 지니고 있는 비할 데 없는 매력은, 앞에서 말한 소외에서 주관성이 창조물에서 아직도 웃고 있다는 점과 창조물에서 자기 자신을 아직도 완전히 망각하지 않는다는 점에 근거한다. 놀이: 이것이 베토벤에서 지칭하는 바는, 가장 멀리 떨어져 있는 창조물에서도 인간에 대한 기억이 지속되고 있다는 사실과 모든 사물화는 앞에서 말한 중심적인 의미에서 전혀 진지한 것이 아니며 가상이라는 사실이다. 사물화는 가상에 따라 그 강제적 속박이 부서질 수 있으며 마지막으로는 살아 있는 것 내부로 다시 되돌아갈 수 있다. [228]

가장 높은 위치에 오른 예술작품들은 성공을 통해서 ―예술작품이 이미 성공하였다는 것은 무엇인가?― 다른 작품들과 구분되는 것이 아니고 그러한 예술작품들이 어떻게 실패하는가 하는 방식을 통해서 구분된다. 그러한 예술작품들이 갖고 있는 문제들은 ―내재적-미적으로, 그리고 사회적으로(양자가 깊은 차원들에서 하나로 모아지면서)― 그러한 예술작품들이 실패해야만 하도록 설정되어 있으며, 문제들이 이렇게 설정되어 있는 작품들의 가장 높은 위치에 오른 작품들이기 때문이다. 반면에, 그러한 작품들보다 더 하위에 있는 작품들의 실패는 우연적인 것으로, 단순히 주관적인 무능함을 보여주는 것으로 남는다. 예술작품은 그 실패가 객관적인 이율배반을 선명하게 각인시킬 때 위대해진다. 이것이 예술작품의 진리이며 "성공"이다: 예술작품에게 고유한 한계에 부딪치

는 것. 이에 반해, 이러한 한계에 도달하지 못한 채 성공에 이른 예술작품은 실패한 작품이다. 이러한 이론은 베토벤이 "고전주의"에서 만년 양식으로 넘어가는 것을 규정하는 형식법칙을 서술하고 있다. 더 정확히 말하면, 고전주의기 베토벤에서 **객관적으로** 터를 잡고 있던 실패가 만년의 베토벤에 의해 발견되며, 자의식으로 고양되고, 성공의 가상에 의해 정화되며, 바로 이 정화를 통해 철학적으로 성공한 것으로 고양되는 형식법칙이 드러나고 있는 것이다. [229]

교향곡 분석을 향하여

「영웅」교향곡의 첫 악장은 베토벤 "최고의 고전주의적" 악장이며, 확실한 의미에서 가장 낭만주의적인 악장이다. 제시부의 종결부에서의 불협화음[마디 150-154]. 이것은 작품31-1의 아다지오 악장의 종결부에서와 같은 불협화음이다. — 슈베르트적인 변화 화음(G♭ B♭ C E), 그리고 이와 친밀하게 형성되는 것이 전조의 축으로서 특별한 역할을 수행한다는 점. 발전부에서 새로운 주제가 등장하기 전에 존재하는 불협화음들. 발전부가 시작할 때 벌써 c♯단조를 향한 전조[마디 181-184]. 무엇보다도 특히, E♭-D♭-C의 무기능적 병행조의 붕괴[마디 555 이하], 브루크너의 플라톤적 이데아와 함께 코다가 시작된다는 점. 교향곡 9번의 1악장을 완성하며 이와 더불어 역사적인 경향을 결정하는 "서사적인 것"과 교향곡적인 것 간의 관계는 「영웅」교향곡의 1악장에 이미 내포되어 있다. 이에 대해서 치밀하게 분석되어야 한다. — 그 밖에도 내가 교향곡 9번의 첫 악장에서 고찰한 바 있는[204] 회고적 추세는, 라이히텐트리트 Leichtentritt[205]가 제대로 언급하고 있듯이, 초기의 많은 작품들의 배후에 대담하게 머물러 있는 교향곡 1번에도 해당된다.　　　　　　　[230]

「영웅」 교향곡 1악장에 대하여. 이 악장은 개별적인 것에 이르기까지 그 내적 구문법이 분석될 수 있으리라 본다. 착상들[:]

1) 도입 화음들은 도식적이다(제시부 끝의 화음의 타격들).

2) 제시부에서 특별한 정도로 보이는, 형태들의 풍부함은 형태들이 서로 유사성을 지니는 것을 통해(개별적으로 전개되는 가운데) 제어되고 있다.

3) 일종의 **주도**主導 화음들이, 거대한 차원 때문에, 연결수단으로 사용되며, 베토벤에서 거의 단일형으로 사용된다. 이렇게 해서: 하행으로 변화된 V 음도의 34화음을 거치는 전조가 이루어지며, 그리고 단2도, 9도, 장7도의 충돌을 지닌 다양한 형태의 화음이 등장한다. 이런 형태들은 제시부 끝에 이미 등장하며[150마디], 발전부의 "새로운" 주제의 아인자츠가 나오기 전에 극도의 긴장 속에서 그 완전한 의미를 획득한다. 재현부 서두의 유명한 2도의 충돌은[마디382 이하], 아마도 이런 형태들로부터 도출될 수 있을 것이다(?).

4) 제시부 끝의 C♭과 함께하는 곳은[마디150 이하], 매우 달라진 표현이기는 하지만, "평화로운" 코다에 대해 언급된 것[단편 178번을 볼 것]에 따른 기술적 실상과 일치한다. (이 울림을 들을 때마다 나에게는 마티아스 클라우디우스Matthias Claudius의 "저녁"이 떠오른다.)

5) "걸려 있지만", 결부되어 있는 음표를 통해 계속되는 것은 형식의 호흡에 결정적으로 중요하다. 이 점에 대해서 특히 분석되어야 할 것은 작은 스코어(즉, 오일렌부르크의 소 스코어본), 16쪽의 싱코페이션 화음 후에 일어나는 일이다. f(포르테)로 비올라, 첼로와 함께 시작되는 형태는 마무리 짓는 코다의 특성을 지닌다(종지군은 13쪽에서 벌써 포르테의 아인자츠와 함께 도달되었다). 그러나 이 형태는 그러고 나서 결합이나 A♭로의 전조와 유사한 일시전조를 통해 다시 강약법 속으로 이끌려 들어간다. 여기서는 형식 내재성, 총체성이 다른 모든 것보다 우위에 있다. 분절법

때문에 하나의 형태가 손상되는 곳에서는, 이러한 우위가 철회되어야 한다. 이러한 형태는 "부정"되어야 한다. 다시 말해, 흐름의 모멘트로서 드러나야 한다.

6) 각 형태가 악절에서 차지하는 위치 가치, 각 형태의 구문론적 기능을 규정하는 것이 성공에 이를 때 비로소 악절이 이해된다(이에 속하는 것으로는 무엇보다도 특히 부악절 서두에 관한 의혹, 즉 그것 자체로 강약법적 긴장의 수단인 의혹이 있으며, 다의성도 역시 이러한 종류의 의혹에 해당된다).

7) 베토벤에게는 강약법적인 *pp*가 존재한다. 다시 말해, 다가올 크레센도의 지표로서 **직접적으로** 설정된 피아니시모가 존재하는 것이다. 이 것은 엄밀하게 보자면 자체에서 매개된 직접성이다. 12쪽의 단9도 화음의 아인자츠를 볼 것(불협화음에 강약법적인 것이 놓여 있으며, 크레센도 자체는 6마디 후에야 비로소 시작된다).　　　　　　　　　　　　　　　[231]

「영웅」 교향곡[1악장]에 대해 이어지는 메모들:

1) 앞의 메모 6번에서 누락된 것에 대하여: 전조의 도식에 따르면, 부악절이 7쪽의 B♭장조의 으뜸음으로 시작하는 주제에 의해 도달된다(그 밖에도 이 주제의 하성부는 발전부의 "새로운" 주제와 친밀하다). 그러나 이 주제는, a) 교묘하게도 약간 비구속적으로 유지되며, 주요 형태로 지각되지 않는다. b) 그것은 매우 길이가 짧아서 불과 8마디 길이이며, 거대 차원에서 보자면 "중요한 비중을 갖지 않는다." c) 이 주제는 F♯위의 감7화음을 거쳐 매우 특징적인 하나의 형태에 의해 중단된다(이것은 이 악절이 지니고 있는 원래의 극적이며-반反테제적인 모멘트이다). 이어 11쪽에서는 다시 B♭장조에 도달하는데, 반복되는 4분음표와 함께 여기서 투입되는 새로운 형태는 선율과 화성면에서 7쪽의 형태에 비해 매우 조형적이다. 새로운 형태는 또한 울림을 통해서, 그리고 운동에 대립적인 면에서도

매우 두드러지며, 보다 "충만하며", 길이도 두 배나 길다. 그러나 그사이에 많은 것이 일어난다는 사실을 통해 새로운 형태는 뒤에 오는 것, 즉 **후악절**의 성격을 갖게 된다. 부악절 군#에는 어느 정도 확실하게 지시하는, "고지告知하는" 형식의 몸짓만이 존재하며(이 점에 대해서는 특히 악보 7쪽의 ＜ ＞를 참조) 사물 자체가 아닌 오로지 **연주**만이 부악절임을 가리켜 준다. 그러고 나서 **후악절**이 존재하는 것이다. "주제"는 손을 대지 않은 채 두거나 극적인 발전의 계기에 의해 대체된다. 그러나 이와 동시에 11쪽 이후의 형식 처리는 극적인 발전의 계기가 마치 이전에 존재하고 있었던 것과 같은 효과를 추가적으로 발휘한다. **존재하지 않는** 전악절, 즉 그럼에도 암시되고 있는 전악절에 대한 후악절(형식의 기능적 특성). 전체는 전통적 도식과의 깊은 의미를 지닌 유희에서 구절(아티큘레이션)을 행한다는 의미를 지닌다. 그러나 전체는 생성에 맞서서 독립되고 분리되어 있는 존재를 허용하는 의미를 갖고 있지 않다. 이는 변증법이 그런 존재를 용인하지 않는 것과 마찬가지이다. 바로 변증법주의자인 베토벤은 사람들이 조악한 의미에서 "주제의 이원주의"라고 부르는 것을 알지 **못한다**.

2) 12쪽. 피아니시모의 아인자츠 앞의 4마디는 비판적인 곳이자 악장의 중간 휴지이다. **외견상으로**, 추가적으로 비로소 취소되는 매끄러운 이행, 낙하이다. **모든 것**은 이 마디들에 대한 이해에 달려 있다. 이 4마디의 연주는 소름이 끼칠 정도로 난해하다.

3) 발전부의 "새로운" 주제는 **순수하며** 극단적인 것으로까지 상승된 형식내재성으로부터, 다시 말해 그 결과로서, 다른 것, 새로운 질을 요구하는 형식내재성으로부터 이해될 수 있다. 형식 초월의 **창조**로서의 형식내재성. 여기에서 부악절군의 비구속성이 본래의 상태로 되돌아간다. 새로운 주제는 절약하여 사용되었거나 고쳐 사용된 노래 주제**이다**.

노래 주제는 설정한다는 점에서는 금기에 빠져들었지만 ─금기는 **결과로서 요구되고 있다**─, 이와 동시에 앞에서 일시 중지되었던 도식의 의미에서 보충된다. 그리고 나서 노래 주제도 역시 이에 상응하여 형식내재성에 의해 흡수된다. 다시 말해, 노래 주제는 악장 전체의 거대한 코다에서 그 본래의 재현부, 즉 67, 68쪽을 갖는다. 그러나 이러한 재현부와 더불어 노래 주제가 그것에 고유한 사정을 갖게 된다. 형식내재성이 경과부를 통해, 즉 기능이 없이 무너지면서 조의 병렬 상태에서(훗날 부르크너의 경우에서처럼) 코다로 흘러가는 경과부를 통해 일시 정지됨으로써 그러한 사정을 갖게 되는 것이다. 64-65쪽. E♭ I, D♭ I, C I.

4) 바로 이러한 모멘트들이 「영웅」 교향곡에 포함되어 있으며 동시에 부정되는 낭만파적 요소를 가리키고 있다. 발전부에서만큼 베토벤이 슈베르트와 가까워지는 경우도 없다(예를 들어 슈베르트의 「마부 크로노스에게」, 교향곡 C장조의 스케르초, 그리고 아마도 현악5중주의 스케르초). 특히 21쪽의 c♯단조 아인자츠와 그것이 지속되는 대목을 참조할 것. 이런 자리들은 거대한 코다로의 "몰락"을 준비하고 있다. 유례가 없을 정도로 서로 내부적으로 맞물려 작업이 된 악장의 존재에서 형식감정은, 악장에 고유한 모순으로서의 "간결한" 균형추, 원근법적으로 관통해서 보는 시각, 제2의 다시 생산된 직접성을 명백하게 요구한다. [232][206]

「영웅」 교향곡 1악장에 대한 추가 메모들

1) 1악장 종결부에 완전히 이르러 근원적이고 ─그리고 나서 중단되는─ 부악절 악상이, 악장의 최후의 주제적 사건으로, 다시 한 번 출현한다(화음의 싱코페이션은 제외됨). 부악절 악상이 말하자면 다시 찾아온 것이며, 스스로 옳다고 주장하고 있다. 쇤베르크의 떠맡겨진 의무 개념이 이와 연관을 지닌다.[207] ─ 그 밖에도, 이 주제는 모티브의 핵심을 ─반복

된 4분음표들— 이미 내포하고 있다. 다시 말해, 제시부에서 극적인 중단 이후에 모티브 핵심을 뒤따르는 후악절의 모티브 핵심을 함유하고 있는 것이다.

2) 베토벤은 소름이 끼칠 정도의 차원들에서 결합의 특별한 수단들을 필요로 한다. — 주도 화음과 전조의 수단 외에도 빈번하게 싱코페이션되거나 가짜 박을 형성하는 화음의 타격들의 수단을 필요로 하는 것이다. 화음의 타격들은 이중의 기능을 충족시킨다. 다시 말해, 이것들은 원래의 주제적인 부분들의 맞은편에서 해결의 장場을 형성하지만, 이와 동시에 타격과 역逆 악센트를 통해 긴장을 계속해서 이끌고 가거나 발전부 중간에서 긴장을 정점으로 몰고 간다.

3) 발전부의 새로운 주제가 만들어 내는 복잡함은, 제2발전부가 —새로운 주제에 대해 이중 대위법에서 처리된 것들을 제외하고는— 짜임새 면에서 제1발전부에 비해 단순하고 "간결"하다는 점에 의해서 균형에 도달하게 된다(예를 들면 36, 37쪽의 C장조의 주요 주제의 아인자츠). **옥타브**를 향한 경향, 총괄적 처리. 이것은 거대한 코다의 시작에서 화성적 무너짐을 준비하고 있다.

4) 소나타 도식에 대한 태도에서 보이는 천재성. 소나타 도식과 함께 깊은 의미가 충만되어 연주된다. 다시 말해, 소름이 끼칠 정도로 풍부한 형태들을 갖고 있는 제시부는 그 의미에 따라서는 전혀 도식적이지 않지만, 확실한 특성들을 통해 방향을 잡아나가면서 도식을 부각시킨다. 그래서 5쪽 마지막 마디는 "나는 경과구 모델이야", 7쪽 "나는 부악절일 것이라고 생각해 줘!", 13쪽의 포르테 부분: 이것을 종지군이라고 해석할 수 있는 근거는 아무것도 없지만, 이것은 그러나 이제 종지군이다. 우리가 외골수처럼 이 악장에 몰입해 보면, 이러한 형식의도들에 최고로 기묘한 유머가 내재되어 있는 것처럼 보인다. [233]

「영웅」교향곡 느린 악장에 원래부터 고유한 위대함은 재현부가 발전부의 정점 속으로 완전히 흡인된다는 점이다. 베토벤에서 형식이 원래 무엇을 의미하는지를 여기에서 보여준다. 이와 관련 「열정」 소나타 1악장을 참조할 것.

[234]

「영웅」교향곡의 **스케르초**에서 특징적인 부분은, 내가 보기에는, 원래의 주요 주제의 아인자츠가 ―오보에를 중복시켜 강조된다― 등장하기 전의 첫 6마디이다. 하나의 해석의 가능성으로서, 사실관계를 가능한 한 자세히 서술하는 것이 시도될 수 있다. 앞에서 말한 6마디는 "도입부"가 아니다. 악장은 "이 6마디와 함께 시작한다"(부차적 언급. 으뜸음!). 이 6마디는 주제를 부각시켜 주는 배경 역할을 하는 단순한 울림의 데생이 결코 아니다. ― 이것은 낭만파적이라고 할 것이며, 전혀 베토벤적이 아니라고 할 것이다. 그 대가로, 특성은 지나치게 초보적이고 선율적이다. 주제는 최종적으로는 앞에서 말한 6마디로부터 "전개"되지 않는다(교향곡 9번 서두에서와 마찬가지로). 주제는 선명하게 각인되어 대조를 이루면서 출현한다. 오히려 여기에서 관건이 되는 것은 "비구속적으로" 모호하게 지속되는 특성이다. 이 특성은 "구속적인" 특성보다 선행하며, 조성적으로는 딸림화음에 의한 전조를 통해 보여준다. 이 두 가지 특성이 교대로 악장 전체를 지배한다. 그 결과 비구속적 특성은 구속적 특성 안으로 끌려 들어오게 되며, 그리하여 전체가 부유하는 상태를 유지하게 된다. 형식에 대한 이해는 매우 중요하다. 만년 양식에서는 그러한 형식적인 미묘함과 이중적 의미가 유일한 지배력을 갖는 것이 성공에 이르기 때문이다. 형식 언어가 분명히 부각되는 것에 대한 기피. ― 최소 부분에서, 개별적인 특성들의 의미에서 형식 언어를 새겨 놓는 것에 대한 기피.

[235]

내가 보기에, 앞의 메모에 포함된 특성은 「영웅」 교향곡 스케르초를 해명하고 있다. 더 정확하게 말하면, 하나의 주제 부분의 "비구속성"이 꾸준히 주제가 다른 길이로 나오게끔 해주며, 이런 다양한 길이를 통해 농담조의 **유희**를 허용해주는 방식으로 해명하고 있는 것이다. ─ 백커에 따르면, 마지막 악장의 문제성이 알려져 있는 것처럼 보인다.[208] 어디에 문제성이 있는가? 문제성은 명백하다. 예를 들어, (상성부의) 주요 주제가 처음 연주된 후에 이어지는 빈 칸 메꿈용의 짧은 부분(부차적 언급. 백커는 베이스와 주제가 주요 재료를 제공하고 있음을 알아차리지 못하고 있다. 그는 교향곡 2번에서 4번까지는 경과부적 주제가 나타나지 않는다는 식으로 말하면서 기법적으로 볼 때 허튼 소리만을 늘어놓고 있다. 반면에, 「영웅」 교향곡 1악장은 그러한 주요 주제의 범례를 제공하고 있다). 종악장이 **왜** 겉도는지 알아보는 것도 흥미로울 것이다. 베토벤은 발전부적 종류의 푸가적 삽입부를 통해 경직된 변주곡 형식을 유동적인 것으로 만들려고 했음이 분명하다(훗날 교향곡 7번 알레그레토 악장에서 최고의 성공을 거둔 것처럼). 그러나 그의 의도는 외적인 관계에서만 이루어진 채 성공을 거두지 못한 것에 머물러 있었다. [236]

베토벤에 대한 비판이 관건이 된다면, 무엇보다도 먼저 그에게 제기되었던 **문제**를 구성해야만 할 것이다. [교향곡 3번]의 장송 행진곡과 종악장에서 그는 통으로 작곡된 완결된 형식(가곡 형식)과 느슨하고 열린 형식(변주곡 형식)을 종합함으로써 1악장과 균형을 맞추고자 하였음이 분명하다. 이것이 장송 행진곡에서는 성공을 거두었지만, 종악장에서는 스스로에게 과도한 요구를 하였기 때문에 성공하지 못하였다. 대위법이 그 **수단**이 되어야 했던 것이다. 이미 장송 행진곡에서 우리는 발전부류의 부분이 전달되고 있는 것인지, 또는 이 부분이 편곡을 통해 외면적

으로만 지속되고 있는 것인지에 대해 의문을 가질 수 있다. 종악장에서는 변주곡 부분들과 대위법 부분들의 교대가 거대하고 새롭게 사고되고 있는 것이 확실하지만, 장악되지는 않고 있다. 그러나 하나의 작곡이 실패한 것과 같은 똑같이 성공에 이르지 못한 것이 아니고, 설정된 문제의 척도에서 볼 때 성공하지 못한 것이다(「미사 솔렘니스」에 대해서도 이와 유사한 것이 해당되지 않을까?). — 예를 들어 원래의 주요 주제에서부터 주제의 베이스에 관한 첫 에피소드에 이르는 경과부는 공공연하게 깨져 있다. 소 스코어 176-177쪽. 교향곡 9번의 종악장에도 이와 유사하게 접속곡처럼 기우고 때우는 곳들이 존재한다. 베토벤이라면 당연히 이보다 더 잘 "할 수 있었을 것이다." 그가 이런 종류의 상태에 빠져들었을 때마다, 그 원인은 근원으로 놓여 있는 **형식 문제**의 이율배반으로부터 선험적으로 도출될 수 있다. 열려 있는 원리와 닫혀 있는 원리의 화해 불가능성. 이 점은 매우 중요하다. — 185쪽의 b단조의 아인자츠는 **천재적**이다. 190쪽의 g단조의 변주곡의 성격도 똑같은 정도로 천재적이다. 매우 문제성이 있는 것은 악장에서의 **비율 관계들**이다(이것은 주요 문제와 어떻게든 연관되어 있다). 안단테 부분은 내가 보기에 상대적으로 너무 길며, 특히 프레스토는 지나치게 짧다. — 악장이 약점을 지니고 있다는 점은 온갖 어중이떠중이들에 의해서도 언급되었던 것 같다. 그러나 중요한 것은 악장의 약점을 **설명**하는 것이다. 이에 대해서는 쇤베르크에 대한 나의 긴 논문을 참조.[209] [237][210]

「영웅」 교향곡 종악장에 대해 다시 돌아가서: 베토벤은 여기서 독특한 종합을 추구하였다. 그는 1악장에 대해 더욱 깊은 형식적 의미에서 대조를 필요로 하였지만, 동시에 1악장의 구속성의 뒤로 되돌아가려는 의도가 없었기 때문이다. 그러나 지고至高한 시민과 경험적 양식[211]이 서로

내적으로 결합하여 피어오르는 것은 아니다. 시민사회적 이데올로기와 현실 사이의 균열.[212] 이와 관련 의고전주의에서의 이상주의와 리얼리즘에 관한 루카치의 견해가 쓸모가 없지는 않다: 괴테에 관한 루카치의 책[213] (증거!). [238]

● ○ ●

교향곡 4번에 대한 몇 가지 사실. 대작이지만 철저히 저평가된 곡. 화성과 형식에 대하여: 소름이 끼칠 정도로 정교하고 경제적인 도입부는(이에 대비적인 것으로 교향곡 1번과 2번을 참조) g^b의 $f^\#$으로의 이명동음 전조를 (b단조에서) 그 요점으로 갖고 있다. 이를 위해 발전부의 변곡점에서는 B^b을 향한 역행부(복귀부)로 가기 위해 $f^\#$의 g^b으로의 이명동음 전조가 나타난다. 도입부의 긴장과의 균형이 여기서 비로소 성취된다. "기능 화성"이 충족되고 있는 것이다. ― 베토벤이 비도식적으로 사고하고 있는가를 보여주는 예들: 부악절로 가기 위한 경과부의 마지막 4마디(소스코어 14쪽). 이에 이어지는 부악절 주제 자체와 그 후의 선율적 악상(클라리넷과 파곳의 카논. 17쪽)은 서로 "매우 유사하며", 특히 두 개의 마지막 악상은 **완전하게** 강압적이다. ― 싱코페이션은 **그것 자체로** 악장에서 연결수단으로서 주제적이다. 이를테면 「영웅」 교향곡 1악장에서의 규칙을 거스르는 악센트를 지닌 화음의 타격들과 같은 역할을 수행한다. 13쪽과 21쪽의 종결군도 이와 관련된다. (베토벤에서 괄호들은 내용이 매우 다양하다는 것과 같은 의미이다. 중요함.) ― 발전부의 **장대한** 처리. 이러한 처리는 (「영웅」 교향곡에 대한 생각에 잠겨) 이른바 새로운 주제를 갖고 있지만, 거의 대위법으로만 이루어지고 있다. 다시 말해, 악장의 내재성속으로 온전히 흡입되고 있다. 이 발전부는 나에게 헤겔의 『정신현상학』을 항상 떠올리게 한다. 이 음악의 객관성과 전개가 주체에 의해 조

종되고 있는 것처럼 보이며, 주체가 음악의 균형을 잡으려는 것 같기도 하다. 27쪽 하단부터는 교향곡적 지속 발전의 전형. ― 16쪽의 2분음표 이후에 있는, 천재적인 동기의 축소("번득이는 의도"). 느린 악장을 읽을 때 나는 단지 조금씩 읽을 수밖에 없었지만, 특별히 좋다고 할 수 없는 푸르트벵글러의 연주(지나치게 느리고 감상적이다)를 통해 느린 악장을 완전히 다르게 보게 되었다. 특히 70쪽 이후의 짧은, 발전부와 유사한 부분. 하성부 B♭의 힘을 나는 **올바른** 것으로 표상할 수 없었다. 마지막 악장의 강약법적 대조도 올바른 것으로 볼 수 있는 여지가 적다(예를 들어 125쪽 이하를 볼 것). **악보 읽기**의 위험.[214] 이에 반해 나는 지극히 긴 거리에 걸쳐 존재하는 화성적 균형을 어렵지 않게 떠올린다.

[239]

● ○ ●

1) **교향곡 5번** 1악장에서 박절법Metrik이 분석될 수 있다. 이 악장은 선율적, 대위법적, 화성적인 단순함에서 극단적인 것을 서술한다. 이 악장은 원시성에 빠져 있는 것 같으며, 리듬 처리가 극도의 다양성을 불러들이지 못하는 것 같다(리듬 처리에서 한 박은 언제나 하나의 비트로 되어 있다). 다음과 같은 것들이 명백하게 밝혀져야 한다.

불규칙성의 순수한 음악적 근거들. (페르마타가 붙은 주요 주제를 조사할 것. 모든 불규칙성은 이 주요 주제에 근거하고 있다. 그것은 아우프탁트가 아니다!!)

불규칙성의 기교(겹의법, 악구의 마무리와 시작이 겹치도록 하는 경향이 항상 존재한다).

불규칙성의 **기능**: 호흡을 멈추는 것(특히 발전부에서 *ff*의 삽입구와 함께 2분음표의 화음들이 교대하는 것).

불규칙성과 표현의 관계. 악장의 표현의 이념은 정체를 불러오며, 혹

은 그 반대의 경우도 성립된다.

2) 교향곡 5번의 느린 악장은 베토벤을 비판하는 데 핵심적인 곡이다. 이 악장은 가장 아름다운 주제를 지닌 곡들 중의 하나이며(이 때문인지 모르지만??) 가장 문제가 많은 곡들 중 하나이다.

주요 주제의 후악절 형성이 지나치게 길고 정교하지 못하다.

행진곡의 부악상의 전개가 단순한 전조로 대체되어 있는 잘못(약점 = 표현 모멘트의 과장).

발전과 파라프레이즈가 서로 대치되어 있지 않음으로써 음형 변주의 둔감함이 출현하게 된다. 간결함이 둔중함과 경직성으로 돌변한다.

코다를 파라프레이즈로 후퇴시킴.

목관악기가 그 자체로 장대하게 역행 운동하는 3도 음정에 의한 곳의 우연성, 직접성, 무관계성[131마디 이하].

아첼레란도에 의한 곳의 진부함[205마디].

걱정스러운 기념비적 성격. 부악절 주제에서 분명히 드러나는 저음의 c로부터 출발[32-37마디].

부차적 언급. 교향곡 5번의 종악장 역시 매우 걱정스러운 특징을 지니고 있다.

3) 베토벤의 변주의 인상학에 대해서는 대략 다음과 같은 악보가 연구될 수 있을 것 같다.[215]

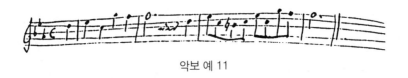

악보 예 11

베토벤의 변주에서 장식은, 음악이 인간으로부터 가장 멀리 떨어져

있는 것으로서, 음악이 휴머니즘이 되는 담지자이다. [240]

교향곡 5번의 느린 악장은 정말로 훌륭한 것일까? 이 악장처럼 제2의 자연으로 평가되는 곡에 물음을 제기하는 것은 거의 불가능하다. 그럼에도 나는 의문을 품고 있다. 놀랍도록 풍부하게 분할된 주제에서, 주제를 일관된 움직임에서 해체시키는 변주들이 박력을 잃고 있다. ─ 순진한 귀의 소유자는 주제가 손상을 입는 것이라고 말할 것이며, 변주들이 단순히 파라프레이즈된 주제에서 지나치게 **가깝게** 머물러 있으며 주제에 개입하지 않고 있다고 말할 것이다. ─ 이런 식으로 분할된 주제는 똑같은 정도로 매우 풍부하게 분할된 전체 구조를 요구한다. 주제와 형식 사이에 존재하는 모순.* ─ 행진곡풍 관악기 합창의 천박함. ─ A♭에서 벗어나지 않는다는 점. ─ 이에 반대하여, 사람들은 이 악장이 보여주는 기념비적 확실성이 고풍적인 처리 방식에 힘입어 나오는 것이라고 말할 수 있을 것이다. 쇤베르크가 에두아르트[슈토이어만]에게 한 말: 음악은 듣기 위해 존재하는 것이지, 비판받기 위해 존재하는 것이 아니다. 그렇다면 이것은 동정을 통해 음악에 불의를 행하는 것이 아닌지? 즐기려는 의도를 갖고 있고 불의를 손상시킬 수 없는 속물 사람들이 그렇게 말하는 것은 아닌가? 베토벤의 웅대하고 간결한 양식에는 그가 갖고 있는 **진실**의 문제가 동시에 놓여 있는 것이 아닐까? **이러한 이유 때문에** 그는 고전성을 희생시키지 않았을까? ─ 마지막 악장은, 특히 발전부는 내가 보기에는 이번에야말로 웅대하다. 이것은 그러나 2주제군의 아인자츠에서는 맞지 않는다. 아마도 앞에 너무 많은 주제가 등장했기 때문일 것이다. 그러나 나의 귀가 나를 속이지 않았다면, 전조법과 기능 화성에서도

* [방주] 주제가 웅대하여 중심이 분할된다.

웅대하다는 말은 맞지 않는다. 그리고 대부분의 경우 어린이로서의 사람을 매료시키는 것, 즉 스케르초 악장과 묶어 연결시키는 것은 **문학적인 것**이 아닐까? 작곡 자체로부터 나오지는 않는 효과가 아닐까? 발전부 후에는 전혀 **필요가 없다**고 볼 수 있는, 재현되는 에피소드에서도 내게는 특히 그렇게 보였다.

<div align="right">[241][216]</div>

눈에 띄지 않는 반주 동기로부터 결정적인 발전 모델을 만들어 내는 수단은 이미 교향곡 5번 종악장에 나타난다[마디 46-48을 볼 것].

악보 예 12

<div align="right">[242]</div>

● ○ ●

「전원」 교향곡에 관하여. 시골적인 것이라는 이념과 이 이념의 기술적 연관, 즉 단순화가 곡 전체를 지배하고 있는 반면에, 미분화微分化에 의해 포기되는 것은 아무것도 없다. 무엇보다도 특히: **정태적인** 음악임에도 불구하고 가장 위대한 교향곡적 긴장으로 충만되어 있다. 무엇인 것은 생성되어야 한다: 반복의 행복은 고양된 행복이 된다. 나는 다음 몇 가지 사실을 확고하게 붙들고자 한다. 부악절 주제(소 스코어 제6쪽)는 극단적인 선율과 화성적 단순성을 지니고 있음에도 그 내부에서 확장된다. 이러한 확장은 2중 대위법과 대위법의 카논적 아인자츠들에 의해 이루어진다(카논적 아인자츠들은 종결부에 다시 등장한다. 그 밖에도, 악장에서 전적으로 순수하고 참신한 아인자츠들로 등장하는 것은 아니다). (부차

적 언급. 본질적인 주제와 대위법은 부유 상태에 머물러 있으며, 이를 통해 쾌적하게 결정되지 않은 것이 표현에 들어 있다.) — 6쪽 아래에는 지속Fortsetzung의 박절상의 불규칙성이 등장하는데, 여기서 베토벤은 3박과 4박이 교차하는 식으로 현명하게 미해결 상태로 놔두고 있다. — 전체의 독자적인 **화성법**, 버금딸림조를 향하는 경향(트리오와 비교할 것), 전진을 대신하는 화성적 평면의 급작스러운 움직임. 이 모든 것은 "무기능적이다." 종결군에서는 하인下人이 함께 작곡된다. 제시부의 울림을 마무리하면서 행복과 바보스러움 사이에 존재하는 깊은 의미의 유머. — 주요 주제에 대한 명확한 정리, 수줍음을 담은 감동, 감사함을 나타내는 코랄류의 압게장(이 특성은 종악장의 특성이기도하다). — 발전부의 유절적 설계: 본질적인 전조를 대신하는 급작스럽게 밀치는 조바꿈. 발전부의 폴리포니를 극단적으로 축소시켜 단순히 연결 수단으로 만듦(부차적 언급. 그러므로 폴리포니적인 어떤 의무에도 구애받지 않게 된다). 이에 따라 17쪽 이하에서부터 재현부 시작까지의 발전부 후반부의 독창적인 진전(모델, 코랄 압게장). — 제시부 종결 악절에서의 관악기의 모티브는 단순한 "채움 성부"이며, 이것은 이후 잉여 상태로 머무른다. — 코다에서 나는 셋잇단음표의 종결군의 변주를, 내재적 형식의 의미에서, "이해하지 못한다." 즉, 기능을 이해하지 못한다. 이 대목은 나를 흔들리게 한다. 음악이 심오한 논리의 의미에서 이해될 수 있는 것이 얼마나 어려운 일인가. 이것이 "단순함"과 관련이 있는 정도가 얼마나 적은가(29쪽). 이에 반해, 앞에서 미리 직접적으로 이루어지고 있는 주요 주제의 철저한 화성화는 웅대하다: 하나의 만회挽回. **비화성화** 자체, 즉 정적인 것은 음도들에서 사고되어야 한다는 의무를 갖게 된다. 더구나 어떤 폭발적 귀결도 더 이상 뒤따라와서는 안 된다는 의무를 지니게 되는 것이다. — 가장 천재적인 것은 아마 새 울음소리와 같은 파곳의 8분음표 위에 출현

하는 클라리넷의 코다 주제(32쪽)일 것이다. 이 코다 주제는 주제 선악절의 종결 부분으로부터 이루어진 것임에도 불구하고 신선하게 출현한다: 행복으로서의 시간. 악장 전체에 완성과 표현이 말로 표현할 수 없을 정도로 깊이 맞물려 있다. 종말의 축복받은 멜랑콜리. 여기에 더 이상 남아 있는 것은 거의 없다.

느린 악장에서 주제는, 거의 드뷔시에서 보는 것처럼, 극도로 축소된 음의 연속이다. 인상주의는 주제라는 개념을 허용하지 않는다: 반주, 주된 것으로서의 배경. 이것 자체가 베토벤에서 이미 전형적인 모습으로 실현되었으며, 이렇게 됨으로써 해결되었다. 후렴처럼 되풀이되며 주관적으로 반성되는 주제는 윤곽만이 드러나 있다("돌체", 다시 말해, 표현을 지니고). 37쪽 하단. "얼마나 아름다운지"에 대한 피츠너의 해석은 베르크로부터 비웃음을 샀지만, 나는 그것을 어리석은 것이라고 생각하지 않는다.[217] ― 느린 악장의 무목적적, 무시간적, 두서없는 성격도 마찬가지로 인상주의적이다.* 예를 들면 39쪽에서 으뜸조에서의 재시작, 42쪽 파곳 동기의 세 차례의 반복, 44, 45쪽에서 후렴 주제가 만족하지 못하고 다시금 거의 돌발적으로(여전히 종지를 지닌 채) 등장하는 것이 그러하다. ― 더욱 엄밀하게 분석해보면, 이 악장 자체가 교향곡적으로 어떻게 역동화되어 있는지가, 더 정확하게 말하면 표현에 의해, ―항상 더욱 깊이 스스로 침잠해 들어가며, 자신을 스스로 잃어버리고, **운동하며** 음악, 분위기의 정적인 것을 자기 자신과 함께 끌어당기는 역할을 하는― 주체에 의해 어떻게 역동화되어 있는지가 물론 드러나게 될 것이다. (부차적 언급. 발전하는 교향곡적 객관화에 작용하는 힘은 그것 자체로 항상 주관적

* [방주] 인상주의처럼 이 악장은 역동성이 해소된 것을 목적 없는 정태성과 결합시키고 있다.

충동, 주체라는 것은 베토벤에서는 기본적으로 존재하는 불변의 사실들 중의 하나이다. 이것은 일반적으로 형식의 창조나 재창조에만 해당되는 것이 아니라 객관화하는 발전부의 부분들에게도 특별하게 해당된다. 베토벤의 변증법적 논리에 대하여.) — 새의 울음소리에 대한 모방은 기계적인 점을 지니고 있으며, 그것은 특히 반복에 의한 것이다. — 그가 자신의 구상에서 어떻게 격분할 수 있었는지 이해할 수 없다. — 여기서 격분이 "양보"한 격분이 되어버린 불행이 이미 시작되고 있다. 동시에 불행은 대단히 순진하게 드러나 있어서, 그것을 비판하는 것이 부끄러울 정도이다.

스케르초는 **브루크너** 스케르초들의 모델이다. 부차적 언급. 세련된 조성 관계들. 으뜸조, 혹은 E♭(믹솔리디아 선법)과 함께하는 트리오. 코다는 비로소 전조상의 "의무"를 완수한다. — 스케르초 자체는, 베토벤에게서는 매우 드문 방식으로, 두 부분으로 분절되어 있고 매개되어 있지 않다.[218] 다시 말해, 유명한 싱코페이션이 함께하는 희화된 춤이, 스케르초와 같은 조성으로 만들어진 트리오처럼, 스케르초에 이미 거의 독립적인 것으로 마주 보고 있다. 이 악장은 그 내부에서 세 개의 춤곡으로 짜인 모음곡이다.

전원이라는 **표제** 자체는 정신화되어 있다. 소박함에서 출발하여 자기 소외와 사물화를 거치고(3악장의 유모어는 "잘못된" 관습을 향한 것이다), 관습을 지양시키는 근본적인 것의 출현을 거쳐서 감사와 인간성으로까지 고양된다. 하나의 정신현상학으로서의 휴가.　　　　　　　　[243][219]

「전원」 교향곡, 1악장. 반복은 스트라빈스키에게서와 같은 강박적 반복이 아니라, 이와는 정반대로 긴장 완화, 해방이다. 스스로를 죄인으로 판결하는 것의 축복. 유토피아로서의 산책.　　　　　　　　[244]

「전원」 교향곡의 느린 악장: 행복한 퇴행. 무정형으로의 퇴행. 그런데도 파괴적 충동의 악은 없다. 이것이 어떻게 가능한가? [245]

헬브룬의 어떤 동실洞室에서는 수력 장치에서 뻐꾹뻐꾹 새소리가 나오는 곳이 있다. 「전원」 교향곡 느린 악장 끝에 그 소리를 모방한 마지막 흔적이 나타난다. [246]

대립주의적인 모멘트들이 전혀 존재하지 않는 베토벤에서, 「전원」 교향곡 마지막 악장에서 보이는 것과 같은 교향곡적 긴장이 그럼에도 불구하고 정초定礎되는 것이 어떻게 가능할까? 이것은 일반적인 것으로의 이행移行을 통해서 가능하다. 이것은 바로 주관적 의지의 행위를 통해서 일어난다[32, 33마디]:

악보 예 13 등등

그 내부에는 단절이 존재하며, 부정성이 은밀하게 들어 있다. [247]

「전원」 교향곡: 마디막 악장의 코다에서 오르간풍의 곳이 내는 효과는 말로 표현할 수 없을 정도로 확장적이다(225마디 이하). 최초는 저음역의 C, 즉 6음도, 무엇보다도 특히 베토벤의 경우 이런 형태에서는 매우 보기 드문 F위의 9화음. 그러나 이후 이곳은 —베토벤의 돌발 부분들에서 흔히 볼 수 있는 것처럼— 디미뉴엔도로 회고하면서 더욱더 장대해진다. 베토벤에서, 현재는 형식에서 과거를 창조해낸다. [248]

교향곡 8번에 대하여: 이 작품이 위엄을 지니고 있음은 의문의 여지가 없으며, 이에 못지않게 회고적인 것, 양식화된 것, 인용하는 성격을 지니고 있다는 점도 주목받아 왔다. 양자는 어떻게 함께 가고 있는 것일까? 내 생각은 다음과 같다. 제약, 다시 불러온 18세기적인 것이 하나의 수단이다. 다시 말해, 돌파하는 것, 초월하는 것, 열락적이며-도취적인 것(8번은 교향곡 7번의 자매 작품이다)을 18세기적인 것의 결과와 부정으로서 더욱더 강력하게 강조하는 수단인 것이다. 미뉴엣풍의 1악장에서 거인이 대두하고 있으나 거인은 **절대적** 차원에서의 거인이 아니며(이러한 절대적 차원을 위해 베토벤에서는 양식의 내재성, 즉, 소나타가 지나치게 고정되어 있다), 오히려 상대적 차원에서의 거인이다. 제한된 것이라는 점에서 측정해보면, **거인처럼** 보이는 것이다. 장르적이지만 배후적인 성격이 매우 강한 두 개의 중간 악장에서 종악장에 중심을 두는 것은 이와 매우 밀접한 관련을 지니고 있다. 이러한 변증법의 의미에서 교향곡 8번의 분석이 이루어질 수 있다. 이와 관련하여 교향곡 2번 라르게토 악장에서의 마차와 달밤에 대한 글을 참조할 것[단편 330번을 볼 것] ― 장 파울!!!!

[249]

교향곡 8번에 관한 메모[단편 249번을 볼 것]에 1952년 프랑크푸르트에서 공연된 「마탄의 사수」에 대한 나의 경험이 추가될 수 있다.[220] 이 오페라에서는 마적인 표현이 도처에서 웅대하게 성공을 거두고 있다. 마적인 표현은 협소한 것, 비더마이어적인 것에서 깨져 나온다. 월츠, 형용할 수 없이 웅대한, 카스파르가 부르는 눈물의 골짜기의 거대한 가곡, 아가테의 아리아, 신부의 화관. 이에 반해, 음악이 비더마이어의 그림 이야

기 세계와 관련을 맺지 않고, 카스파르의 아리아에서처럼, 직접적으로 마적인 것으로 향하는 곳에서는, 또는 은자들의 장면에서처럼 은총을 구하는 것으로 향하는 곳에서는, 음악은 완전히 영감을 결여하고 공허한 울림, 즉 오페라의 상투적 수법이 된다. 이러한 현명함이 교향곡 8번의 이념이다. — 그 밖에도, 베토벤의 가장 위대한 순간들은 결코 즉자에 놓여 있는 것이 아니고 항상 관계에 놓여 있다. 그의 변증법적 상은 구성의 가장 깊은 근거에서 볼 때 비더마이어가 없이는 존재할 수 없다.

[250]

• ○ •

버팀의 제스처가 **교향곡** 9번 아다지오 악장의 12/8박자 부분보다 더 웅대하게 나타나는 곳은 없다. 이곳에서는, 전체 오케스트라의 팡파르에 대해 제1바이올린만이 포르테의 소리로 응답하고 있다[151마디]. 나약한 악기들이 우월한 힘으로 설정되어 있다. 바이올린 소리가 대신하는 **인간**에게서 운명은 한계를 지니기 때문이다. 바이올린의 이 6화음에서 보듯이 —이어지는 Bb음에서도 보듯이— 근본적으로 여기에서 베토벤의 음악이 전체적으로 보이는 태도가 드러난다. 이것은 동시에 협주 형식의 베토벤적인 형태에서의 **협주**-형식의 형이상학이며, 아마도 이미 이전부터 존재하고 있었을 것이다. 교향곡 9번 1악장 재현부의 서두는 스스로를 초월하기 위해 고치고 또 고친 끝에 작곡되었다. 그러나 그것은 동시에 초월성의 완전한 **내재성**이며, 브람스, 브루크너, 말러는 이러한 내재성을 거부하였다. 표현의 완전한 치외법권적 성격에서, 그것은 제시부에서 주제의 **성립 행위**를 엄격하고 철저하게 작곡하는 것에 해당된다. — 초월성 자체는 철두철미하게 작곡된 성립이다. 음악은 음악의 순수한 생성으로 환원된다. 이를 통해 음악은 움직임을 멈춘다. 앞서 말한

재현부 서두에서의 새로움 자체는 이미 도처에 존재하고 있었다.

버팀. 버팀에서[221] 우리는 우리에게 고유한 몸에서 운명을 느낀다. 자기 확장은 두 가지이다. 인간이 닮은 운명의 육체적 제스처가 그 하나이고, 다른 하나의 자기 회피이다. 몸짓인 동시에 자기 회피이다. 깨어 있는 자는 확장된다. 베토벤의 제스처의 근원사에 대한 집필. [251]

교향곡 9번의 주제는 정태적이다. 나는 이 주제에 천재적 트릭이 들어 있음을 관찰하였다. 이러한 트릭과 함께 주제는 주제 종결 부분의 두 마디를 단순하게 시퀸싱을 통해서 주제는 역동성 속으로 이끌려 들어간다. 그러나 베토벤의 형식 감각은 속임수와는 너무 먼 것이어서, 1악장 마지막에 주제를 다시 고친다(신체 기능의 균형!). 그는 문자 그대로의 주제로 마무리하며, 바로 그곳에서 주제는 실제로 끝에 이르게 된다. [252]

작품30-2의 1악장의 경과구 모델을 이루는 화음의 타격들은 이미 원칙적으로 교향곡 9번에서 주요 주제의 계속과 같은 것들이다. [253]

교향곡 9번 1악장 재현부의 아인자츠는 명암법Clair obscur과 함께하는 곳으로, 음악에서 후대에 가장 많은 영향을 준 곳 가운데 하나이다. 바그너, 브루크너, 말러. 재현부의 아인자츠는 낭만주의적 모멘트를 구성 안으로 끌어 들인 가장 거대한 예이다. 이에 대해서:

1) 도입부의 치외법권적 성격은 유지되는 **동시에** 없애 가져진다. 유지되는 점: 도입부가 반복되며, 주제는 태어난 상태로statu nascendi로 다시 한 번 제시된다(부차적 언급. 주제 자체의 정태성은 그것이 이미 제시부에서 성립된다는 점에 상응한다. 즉, 주제는 스스로 결과이다). F#의 색채는 빈 울림의 "색채"에 상응한다. 불빛이 어두움에 상응하고 있는 것이다. 도입부

였던 것이 클라이맥스가 된다. 그리하여 F#은 단어 그대로의 의미에서 빈 5도를 "채워준다." 교향곡적 시간의 앞에 놓여 있는 것은 교향곡적 시간의 정지가 된다. 전제가 증명되었다고 거의 말할 수 있을 것이다.

2) F#은 약박(324마디) 위에서 F가 된다. A♭-A의 관계는 F#-F의 관계를 강화시킨다(조정한다?).

3) 주요 주제에 대한 대위법적 대주제(317마디)는 종결군으로부터 유래한 것이다. 320마디부터의 대위 주제는 25마디의 주요 주제의 **계속**이다. 이를 통해 그곳에서 제기된, "역설적인paradox" 계속이라는 문제가 다른 방식으로 해결된다(역설은 반복 가능하지 않다). 마디 21-23의 힘의 내려침은 이제는 베이스 성부들의 대위 선율의 충동 아래에서 사라지며, 발전부의 주요 모델이었던 종결 부분을 반복시킴으로써 사라진다. 이어 329마디에 이르러 마디 25의 재현에 도달하며, 이제 재현부는 역동적으로, 베이스 성부들에 대한 **응답**이라는 성격을 갖게 된다. 이러한 성격은 앞서 말한 베이스 성부들의 대위 선율에 의한 16분음표 셋잇단음표들이 바이올린에 의해 받아들여지고, 이어 그것을 모방하여 목관악기들에 의해 받아들여지는 것을 통해서 돋보이게 된다.

4) 끌어들임의 의미에서, 형식 내재성의 승리의 의미에서 서사적인 유절적 특성이 포기된다. 주제는 **그 내부에서** 역동적으로 확대되지만, 단지 **한 번**만 착수된다. 동시에 제시부의 제2절에게 표준적인 것이었던 B♭은 이제는 그 내부에서 부서지지 않는 주제 복합체의 구성 요소가 되고 있다. 이것은 천재적이라 할 만하다. 이제 주제는 정지하는 동안에도 "결코 더 이상 정지하지 않는다."

환상, 즉 초월적인 모멘트는 내재성이 총체성으로서 지각되는 순간이다. **전율**의 이념. [254]

(9번.) 재현부 **전체**는 모방적 전개와 "좁힘"의 경향을 1주제의 재현으로부터 유지한다. 귀결. [255]

9번에 대하여: 288마디부터 시작되는 재현부의 아인자츠 앞의 긴 발전 후에 오는 **성급한 움직임**은 거의 햄릿의 결말과 같다. 시간 관계들은 기계적인 것이 아니라 의미에 따르는 것이다. 매우 중요함. [256]

교향곡 9번 1악장의 거대 복합체는 원래 재현부 서두의 쌍을 이루는 마디들을 위해 존재하고 있으며, 만일 전체 악장이 없다면 이처럼 거대한 것도 존재할 수 없을 것이다. 명성을 지닌 모든 산문도 이와 같은 상태에 놓여 있을 것임이 틀림없다. [257]²²²

교향곡 9번 1악장에서는 거대한 차원들에서 소름 끼칠 정도의 경제성이 현저하게 드러난다.* [258]

교향곡 9번 1악장에는 베토벤에서 완전히 새롭고 독주 악기들로 분리되어 있으며 "구속력이 없는" 관현악법 양식의 착수점들이 발전부 서두에 존재하며, 거대한 코다에서도 역시 존재한다. [259]

교향곡 9번의 서사적 성격에 대하여. 파울 벡커의 저서 280쪽을 볼 것.²²³ [260]

* [행 밑에.](계획적으로 형태가 빈곤하다. 작품106이나 작품130의 B♭장조 현악4중주 1악장과는 대조적이다.)

음악으로 하여금 말하게 하려는 충동은 아마도 —앞서 규정된 의미에서 [단편 68번을 볼 것]— 9번 교향곡의 합창의 종악장을 등장시킨 진정한 근거일 것이며, 종악장에서 보이는 이율배반성은 종악장이 의문시되는 것에 대한 진정한 근거일 것이다. [261]

비판: 베토벤의 폴리포니가 문제를 지니고 있다는 점은 교향곡 9번 발전부 서두의 한 곳, 즉 180마디에서 나타난다. 문제가 되는 것은 제1바이올린과 파곳 솔로의 관계이다. 이것들은 옥타브에서 아인자츠가 된다. 이어 파곳의 G음이 바이올린의 G음을 "옥타브로" 덜컹거리며 따른다. 그러고 나서 두 개의 성부는 대敵진행으로 움직인다(옥타브의 비순수성. 예를 들어 작품59-1의 종악장의 2주제의 카논 부분에서도 이런 점이 나타난다).²²⁴ 그러나 성부의 중복으로 갈 것인지, 아니면 독립으로 갈 것인지에 대해 결단을 내려야한다. 그럼에도 이 문제는 그렇게 단순하지 않다. 이 자리의 모호하게 유지되는, 정태성과 발전 사이에서 부유하는 성격은 바로 이 자리의 "비순수성"을 통해, 즉 이 자리의 **기법적인** 결정불가능성을 통해 함께 산출되고 있기 때문이다. 베토벤의 내용 자체는 기술적 비일관성이 갖는 하나의 기능이며, 그럼에도 이 기능은 객관적으로 존속된다. 베토벤에 대한 진실을 말하고 싶다면 바로 이러한 변증법을 전개시켜야 한다. — 마디 219에서 발전부 주요 모델의 등장은(베토벤에서 발전부의 제2주부에서 흔히 보는 것처럼) 결단, 주관적 충격의 특성을 갖는다. 그러나 이러한 결단은 주관적 표현의 결단이 아니라 객관적인 것에 시선을 집어넣으면서 직시하는 것, 즉 단념의 표현이다. — 이것은 주관적이지만 동시에 객관성으로의 위력적인 이행이다. 이것이 아마도 베토벤 변증법의 결정적인 전환점이라 할 수 있을 것이다. [262]

교향곡과 춤의 관계는 다음과 같이 규정할 수 있을 것이다. 춤이 인간의 육체적 움직임에 호소하는 것이라면, 교향곡은 그 자체가 육체가 되는 음악이다. 교향곡은 음악적 육체이며, 그러므로 어떤 "목적"으로 이끌지 않는 일종의 특별한 교향곡적 목적론이 생기는 것이다. 교향곡적 과정에 힘입어 음악은 육체로서 그 모습이 노출된다. 교향곡은 움직이며, "스스로를" 자극한다. 그것은 머물러 있으며, 나아간다. 교향곡의 몸짓의 총체성은 육체의 의도 없는 표상이다. 카프카의 「유형지에서」의 살인 기계에 대한 관계. 교향곡의 이러한 육체적 특성은 고향곡의 사회적 본질이다. 교향곡은 거대한 육체, 사회의 몸의 모멘트들의 변증법에서 사회의 집단적 몸이다. 교향곡 9번 1악장에서 이 점을 연구할 수 있다. 음악은 대략 제시부의[마디 15, 16, 그리고 49, 50] 16분음표의 유니즌 대목에서 "확장되거나" 뻗어 나가며, "우뚝 서며", 와해된다. 이 모든 것은 표제 음악에 수용되며, 표제 음악이 육체 자체로 되는 것 대신에 육체에 대한 묘사가 됨으로써 변질된다.

「전원」 교향곡이 표제 음악으로서 가능하며 후대의 "교향시"는 아니라는 점은 앞에서 말한 사실과 매우 밀접하게 연관되어 있다. 「전원」 교향곡은 ―육체로서― 여전히 경험을 지배하는 힘을 갖고 있다. 베를리오즈에게는 이러한 경험이 이미 상실되어 있다. 종결군이 마차의 움직임을 암시하는 비어 있는 흐름 안으로 자신을 잃어버릴 때, 교향곡의 육체는 이렇게 해서 자기 자신에게서 스스로 이러한 운동을 느낄 수있는 능력을 갖게 된다. 음악은 마차에 실려 이끌려가게 된다. 오네거 Honegger는 기관차의 소음을 모방해야만 한다.[225] 음악이 자신의 움직임을, 「전원」 교향곡에서와 마찬가지로, 스스로에서 더 이상 지각할 능력

이 없기 때문이다. 집중적 유형과 확장적 유형 사이의 대립관계는 베토벤의 작품들이 지니고 있는 유명한 이중성에 대한 설명이 될 것이다. 교향곡 5번의 1악장과 교향곡 6번의 1악장은 두 가지 유형을 가장 순수하게 대표하는 것들에 속한다. 그러므로 두 가지 유형의 배치背馳에 대한 이해는 만년의 베토벤을 이해하기 위한 전제조건이다. 다른 말로 하면, 베토벤은 통합적인 작품들, 교향곡 3번, 5번, 9번, 「열정」 소나타의 1악장들, 교향곡 7번 전체에서 무엇을 **놓쳤는가**? 이 물음은 베토벤적인 비밀의 문턱으로 이끈다. 이것은 이상주의가 진보라는 승리의 길에서 놓아두었던 것에 대한 물음이다. 말러는 이러한 물음에 대한 답변의 유일한 시도이다. 「전원」 교향곡은 말러에게 가장 가깝게 놓여 있다.

특별하게 교향곡적인 것에 대한 물음에 대해서는 ─쇤베르크는 특별하게 교향곡적인 것을 확실히 거부하고 있으며, 이는 매우 부당한 것이다─ 슈트라우스에서 하나의 힌트가 존재한다. 그는 베를리오즈의 관현악법에서 이러한 물음에 대한 힌트를 찾아내고 있다. 이러한 힌트에서 슈트라우스는 현악기의 폴리포니 연구를 위해 베토벤의 현악4중주와 교향곡을 대비시켜 보라고 추천하고 있으며, 교향곡의 현악 서법의 원시성을 가볍게 언급하고 있다.[226]

목가의 파괴를 다루는 주제는 목가의 스스로-초월함을 통해 항상 다시 되돌아온다. 이러한 주제는 **물음**으로서 해석될 수 있다. 이에 대한 증거로 이미 언급한 것 이외에 다음과 같은 것들을 들 수 있다.

「멀리 있는 연인에게」의 종결부(독일 초기 낭만파 회화에서의 프리드리히와 룽게Friedrich und Runge를 참조할 것).

전원 교향곡의 종악장(⋯ 샬마이*가 어떻게 교향곡적으로 될 수 있을까).

* Schalmei, 르네상스기의 목관악기. 오보의 전신으로 베토벤은 전원 원고에 이 악기

그리고 당연히, 교향곡 8번의 1악장. [263]

베토벤과 교향곡의 이론에 대해서는 셸링의 『예술 철학』에서의 리듬 이론을 볼 것.[227] [264][228]

<center>○ ● ○ ●</center>

텍스트 2a:

베토벤의 교향악에 관하여

베토벤의 교향곡들은 항상 현저할 정도로 더욱 풍부한 장치를 지니고 있음에도 불구하고 원칙적으로 실내악보다 단순하며, 바로 이 점에서 많은 청자가 형식 구축의 내적인 것에서 그들의 청취 권리를 유효하게 하였다. 교향곡들이 실내악보다 단순하다는 것은 물론 시장에의 적응과는 관련이 없었다. 기껏해야 "영혼으로부터 발원하여 남자에게 불을 지핀다"는 베토벤의 의도와 관련이 있었을 뿐이다. 베토벤의 교향곡들은, 객관적으로, 인류에게 향해졌으며 민중을 상대로 한 연설이었다. 그의 교향곡들은, 인류에게 삶의 법칙을 제시함으로써, 개인들의 혼란스러운 실존에서 개인들에게 감춰져 있었던 통일체의 무의식적인 의식으로 인류를 이끌어 가려는 의지를 갖고 있었다. 실내악과 교향악은 상호 보완적이었다. 실내악은, 광범위한 척도에서 격한 제스처와 이데올로기를 단념하면서, 아직도 사회에 대해 직접적으로는 말을 하지 않은 채, 해방된 시민사회적 정신의 상태가 표현되는 데 도움을 주었다. 교향곡

를 등장시키고 있다. (옮긴이)

은, 총체성의 이념이 현실의 총체성과 소통을 멈추자마자 미적으로 아무것도 아니라는 결론을 이끌어냈다. 이에 대한 대가로 교향곡은 그러나 장식적인 것의 모멘트와 고풍적인 것의 모멘트도 전개시켰으며, 이러한 모멘트는 주체로 하여금 생산적인 비판을 하도록 강제하였다. 휴머니티는 우세를 뚜렷하게 드러내지는 않는다. 이 점에 대해서는 가장 천재적인 대가들 중의 한 사람인 하이든이 젊은 베토벤을 무굴 대제라고 조롱하였을 때 예감하고 있었는지도 모른다. 유사한 장르들의 결합불가능성은, 이론이 거의 능가할 수 없는 격렬함에서, 발전된 시민사회적 사회에서의 일반적인 것과 특수한 것의 결합불가능성의 침전물이다. 베토벤의 교향곡에는 세부 작업, 내부 형식들과 형태들에 있는 잠재적인 풍부함이 리듬과 박의 타격의 힘에 밀려 뒤로 물러난다. 교향곡들은, 수직적인 것, 동시적인 것, 울림의 거울이 깨어지지 않은 상태를 완벽하게 유지하고 있음에도 불구하고, 철저할 정도로 단순하게 교향곡들의 시간의 흐름이나 시간적인 조직화에서 청취되기를 바라는 의도를 갖고 있었다. 「영웅」교향곡 첫 악장이 지닌 동기들의 풍성함은 ―물론 베토벤 교향악의 최고봉이라는 확실한 시각에서는― 예외로 머물러 있었다. 우리가 물론 베토벤의 실내악은 폴리포니적이며 교향곡은 호모포니적이라고 명명한다면, 이것은 부정확한 것이다. 현악4중주곡들에서도 폴리포니는 호모포니와 번갈아 나타난다. 최후기 현악4중주곡들에서 호모포니는 민숭민숭한 단성부적인 것으로 기운다. 이것은 교향곡 5번, 7번과 같은 고전주의 절정기 교향곡들에서 지배적인 조화의 이상을 희생시킨 대가로 나타난 것이다. 교향곡 9번을 최후기 현악4중주곡들, 또는 이보다 조금 전의 최후기 피아노 소나타들과 매우 짧은 시간이나마 비교해 보면, 바로 이러한 비교는 베토벤에서 교향악과 실내악이 하나가 되는 것이 얼마나 적은 정도로 이루어지는가 하는 점을 가르쳐

준다. 현악4중주곡이나 소나타들에 비해서 교향곡 9번은 뒤를 되돌아
보는 특징을 지닌다. 교향곡 9번은 중기의 의고전주의적 교향곡 유형에
맞춰져 있으며, 원래의 만년 양식의 해리 경향Dissoziationstendenz이 들어
오는 것을 허락하지 않는다. 청자들에게 "오, 친구들이여"라고 말을 걸
며 청자들과 함께 "보다 편안한 음들"을 노래하려는 사람의 의도와 독립
되는 것은 어려운 것이기 때문이다.

『음악사회학 입문』에서 발췌(Gesammelte Schriften, Bd.
14, 3. Aufl., Frankfurt/M, 1990, S.281f.) — 1962년 집필.

텍스트 2b:

베토벤적 유형의 교향곡이 스피커에서 경험하게 되는 것[229]

예술작품이 고집스러운 사물과 사물의 단순히 감각적인 음영 사이의 통
념적인 차이에 관한 유사성에 따라 마음속에 그리는, 예술작품에 관한
어설픈 현실주의적인 견해에게는 베토벤 교향곡에서 중간에 라디오 소
리를 끼워 넣은 것이 어떻든 상관이 없는 일일 수 있다. 베토벤 교향곡
의 형식은, 파울 벡커가 최초로 강조하였듯이, 오케스트라를 위한 소나
타, 즉 추상적인 모형으로서 매우 편안하게 선별될 수 있는 소나타는 아
니었다.* 치열함과 집중은 베토벤 교향곡 형식에 특별한 것이었다. 베토
벤 교향곡 형식은 촘촘하고 간결하며 파악 가능한 집요함에 의해 성취

* Vgl. Paul Bekker, Die Symphonie von Beethoven bis Mahler베토벤에서 말러까지의
교향곡, Berlin, 1918, S.8f.

되었다. 그것은 동기-주제 노작motivisch-thematische Arbeit이었다. 작곡상의 경제성은 우연을 전혀 허락하지 않았고, 이후 음열 기법이 문자 그대로 실행하고 싶은 방식으로 최소 단위들로부터 전체를 잠재적으로 연역해냈다. 그러나 동일한 것이 정태적으로 반복되지는 않았으며, 쇤베르크가 처리기법의 유산으로 고안해 낸 표현을 사용하여 동일한 것이 발전적으로 변주되었다. 교향곡은 그 내부에서 스스로 구분되는 것, 서로 휘말려 들어간 것에서 동일성을 확인하면서 드러낸다. 이와 똑같은 정도로 교향곡은 기본 재료로부터 동일하지 않은 것을 시간 속에서 실을 잣듯이 뽑아낸다. ― 게오르기아데스도 강조하였듯이, 의고전주의적 교향곡 악장의 마지막 마디를 듣고 첫 마디를 되찾아 올 때, 우리는 비로소 이 악장의 첫 마디를 구조적으로 듣게 된다. 시간이 정체되어 있다는 착각: 교향곡 5번과 7번의 1악장과 같은 악장들, 혹은 「영웅」 교향곡 1악장처럼 매우 확장된 악장조차도 바르게 연주하면 7분이나 15분이 걸리지 않고 한 순간에 연주된다는 점은 앞에서 말한 구조에 의해 산출된다. 이와 마찬가지로 청자를 놓아 주지 않는 강제적 속박의 느낌도 이러한 구조에 의해 산출된다. 의미의 하나의 내재적 권위로서의 교향곡적인 권위, 종국적으로는 교향곡에 의해 껴안아진 존재로서의 권위, 하나의 생성되는 전체에서 개별적인 것에 대한 제의적祭儀的 수용으로서의 권위의 구조에 의하여 시간이 정체되어 있다는 착각이 창조되는 것이다. 교향곡적 형상물의 미적 통합은 동시에 사회적 통합의 도식이다. 벡커는 베토벤에서 말러에 이르는 교향곡에 관한 논문을 발표한 이래 교향곡의 "사회를 형성하는 힘"에서 교향곡의 본질을 찾고 있다. 이 이론은, 음악이 그 어떤 방식으로 합리화되고 계획된 이래로 더 이상 직접적인 소리가 아니고 사회적인 상태들에 적응된 채 자신을 발견하고 사회적인 상태들에서 기능하는 한, 교향곡의 본질을 확실히 잘못 포착하

고 있다. 예술은 예술 자체로부터는 실재적인 사회적 형식들을 설정할 능력을 전혀 갖고 있지 않다. 음악이 개인들이 서로 묶여 있다고 말하는 이데올로기를 개인들로부터 유혹하듯 이끌어 냈고 이러한 이데올로기와 음악을 동일화시키는 것을 강화하였으며 이렇게 함으로써 음악과 이데올로기를 서로 강화시켰던 것과 같은 정도로 음악은 공동체를 형성하는 기능을 갖고 있지는 않았다. 바로 이 점이, 합리화된 채, 음악이 규율을 지닌 축복이 되는 근거였으며, 플라톤과 아우구스티누스는 이미 이러한 축복을 감지하고 있었다. 교향곡은, 노동하는 대립주의적인 시민 사회적 사회를 이 사회를 위한 단자들의 통일체로서 찬미한다. 빈Wien 의고전주의 악파는 산업혁명과 거의 같은 시기에 흩어진 개인들을, 즉 이들이 총체적으로 조직화된 관계들로부터 조화적인 전체가 산출되어야 한다고 하는 흩어진 개인들을 시대정신에서 통합시켰다. 미적 가상 자체, 작품의 자율성은 동시에 실제적인 목적들의 제국帝國에서 수단이었다. 사실상으로, 삶의 총체성은 분리된 것, 상호 모순되는 것을 통해 재생산된다. 이처럼 참된 것이 미적으로 성공에 이르는 것을 보증한다. 기만은 껴안아진 존재였다. 껴안아진 존재는 고양된 감정으로 고무되었다. 교향곡의 형식이 개별 청자들을 옭아매는 정도로 음악적 세부를 옭아맴으로써 화해되지 않은 상태에 대한 예감을 억눌렀다. 앞에서 말한 착각이 라디오에서 와해된다. 이것은 이데올로기로서의 위대한 음악에 대해 내재적 복수를 집행한다. 개인의 집이 제공하는 시민 사회적-개인적 상황에서 교향곡을 듣는 사람이라면 누구도 공동체에서 스스로가 육체적으로 안전한 존재라고 자신을 오인할 수는 없다. 이러한 한, 라디오에서의 교향곡의 파괴는 진리의 전개이기도 하다. 교향곡은 해체된다: 스피커로부터 흘러나오는 음은 교향곡 그 자체로 존재하였던 것과 모순을 일으킨다. 대립주의에서 항상 고통에 가득 차서 자기 보존

을 하는 삶에 대한 기억의 자리에 하나의 복제품이 등장하며, 복제품에서 개인은 자기 자신에 고유한 충동을 더 이상 재인식하지도 못하고 스스로를 해방된 존재로 느끼지도 못한다. 복제품은 기껏해야 개인에게 이질적인 것이라는 인상을 주며, 권력과 영광을 추구하는 욕구와 함께, 욕구를 소비하려는 소비자 심리학에 봉사한다. 한때 사회적으로 필연적인 가상이었던 것이 개별 인간이 자신과 전체에 대해 갖는, 사회적으로 조종된 잘못된 의식으로 넘어간다. 이데올로기가 새빨간 거짓으로 전이되는 것이다.

이 점은 교향곡의 절대적 강약법, 음의 강도에서 가장 단순하게 나타난다. 테이블 포맷으로 만들어진 어떤 대성당을 복제한 모형은 양적으로뿐만 아니라 의미에 따라서도 원형과 다르다. 다시 말해, 비율이 관찰자의 몸에 맞춰 변형되었다 해도, 대성당이라는 말에 광채를 지닌 힘을 부여해 주는 모든 것은 결손된다. 이와 유사하게, 어떤 베토벤 교향곡이 지닌 통합적인 힘은 최소한 부분적으로는 울림의 양에 의존되어 있다. 울림이 개인보다 더욱 거대할 때만, 개인은 울림이라는 문을 통과하여 음악의 내부에 도달한다. 교향곡적 울림을 비로소 정초시키는 교향곡적 울림의 조형성에는 울림의 강도 자체뿐만 아니라 포르티시모에서 피아니시모에 이르는 등급의 폭도 역시 기여한다. 이러한 폭이 좁을수록, 조형성, 즉 교향곡적 공간을 담지하는 경험이 더욱 불안정하게 된다. 어떠한 기술적 진보도 라디오에서 일어나는 모든 손실을 뒤덮지 못한다. 개인의 방에서 이루어지는 청취 조건들은, 콘서트 홀에서처럼 개인보다 더 커질 수 있는 음을 견디지 못한다. 쇤베르크의 「구레의 노래」와 같은 작품처럼 작품의 질이 거대 오케스트라의 카테고리들을 전제하는 작품들을 듣는 것이 관건이 되는 사람은 콘서트 홀에서와 유사한 것을 요구하기 위해서는 주택가와 멀리 떨어진 곳으로 차를 몰고 가서 스피커

가 장착된 자동차에서 음악을 들어야만 할 것이다. 그리고 나서도 소리는 일그러질 것이다. 물론 라디오 청취자가 음향적, 사회적 청취 조건에 적응하지 않고 개인 공간에서 원 상태의 강약법에서 듣는 것을 고집한다면, 그는 오늘날까지도 중화Neutralisierung, 中和를 깨트리고 있는 것이다. 이러한 현상은 그러나 곧바로 거친 항의, 야만적인 광분으로 변모된다. 이러한 현상은 상황과 거칠게 모순에 빠지게 되고 짜증난 이웃들이 항의 전화를 하게 한다. 그뿐만 아니라 이러한 현상은 다른 한편으로는 음악의 오리지널한 형태가 실내에서 키우는 화초가 된 것처럼 오리지널 음악에 낯설게 된다. 중화中和로부터 빠져나갈 출구는 없다. 스테레오 사운드로 듣는다 해도 음악 홀이라는 공간이 만들어내는 기능을 복구하기란 어렵다. 세계 정신이 기계적 재생산의 시대에서 실내 교향곡과 실내 관현악곡이 발전되도록 스스로 배려하였다고 할지라도, 실내 교향곡은 교향곡으로부터 떨어져 나와 뒤에 머물러 있다. 라디오 교향곡의 감각적인 변형들은, 구조에서, 교향곡의 목숨을 노리고 있다.

베토벤 중기로부터 유래하는 교향곡의 고전주의적 유형에서 무無로부터 오는 창조의 이마고imago는, 3화음으로부터 파생된 것으로서의 출발 동기가 아직도 항상 자격을 잃게 되고 동시에 즉자적으로 아무것도 아닌 것으로서의 출발 동기가 이것에 이어지는 것과 이것으로부터 나오는 것에 대해 가장 높은 중요성의 국면을 받아들이도록 매우 강조하여 연주되는 경우에 한해서만 산출된다. 교향곡 5번의 처음 몇 마디는, 바르게 연주하려면, 설정의 특성에서, 즉 자유로운 행위의 특성에서 이러한 행위를 미리 규정하는 모든 질료가 없는 상태에서 연주되어야 한다. 이를 위해서는 극도로 역동적인 내적 강도가 기법적으로 필요하다. 동시에 거대 음량은 단순한 감각적인 속성이 아니다. 거대 음량은 정신적인 것, 구조적 의미의 조건이 된다. 첫 마디의 무無는 악장 전체의 모든

것으로서 즉시 실현되지는 않으며, 이러한 무는 악장 전체가 제대로 시작되기 전에 악장의 이념을 스치면서 음악화된다. 설정은 중요하지 않은 것으로 줄어들며, 긴장은 스스로 부담을 갖지 않게 된다. 그러나 청자들이 ─특히, 교만하게도 라디오를 통해 음악 문화로 초대받은 청자들이─ 불구가 되지 않은 작품에 대해 무엇인가를 알게 되는 정도가 적을수록, 청자들이 라디오 소리에 전적으로 몸을 맡기는 정도가 강해질수록, 청자들은 더욱더 의식이 없이, 그리고 더욱 무력하게 중화中和 효과에 굴복하게 된다. 기억의 친근한 버팀목으로부터 기억의 적이 나오게 되며, 기억의 적은 기억이 없는 지각으로 된다. 라디오 교향곡의 구조는 서로 모순을 일으키는 것, 천박한 것과 낭만적인 것으로 양극화된다. 이러한 구조는 라디오 교향곡이 향하는 경음악에서 서로 내부적으로 이행移行하는 요소들로 양극화되는 것이다. 베토벤에서 즉자 자체로는 무이며 동시에 조성적 어법의 ─조성적 어법이 교향곡으로 하여금 비로소 말을 하게 한다─ 응축체들에 불과한 근원 세포들의 기교적으로 중요하지 않은 것은 연관관계로부터 나와서 깨트려지며, 교향곡 5번의 서두 동기가 그것 자체로서 국제적-애국적으로 도살당하듯이 제멋대로 이용될 수 있었던 공동의 장소가 되고 만다. 감정을 자극하는 상승들이나 또는 선율적으로 독특한 윤곽을 가진 부악상들은 감정적인 상투구나 불길하게 아름다운 자리들이 된다. 교향곡의 강도 높은 총체성은 에피소드를 시간에 따라 나열한 것으로 느슨해진다. 교향곡적 강도는 완전히 절멸될 수 없기는 하지만, 전체로 가는 초월도 개별적인 것으로부터 완전히 지워질 수는 없다. 그러나 초월에는 독이 섞이게 된다. 희미해지거나 없는 문맥의 잔해들과 같은 그러한 잔해들이 나타나게 된다. 다른 말로 하면, 잔해들은 인용문들과 같은 것들이다. 이러한 이유에서 인용문은 음악의 형상적 성격에 머물러 있다. 베토벤의 5번이 청취되는

것이 아니라 이른바 5번의 선율들로 이루어진 접속곡이 청취된다. 기껏해야 음악에 관한 음악적 정보가 청취되는 것이다. 이것은 마치 『텔』*의 공연을 보러 간 관객이 전체 극 대신에 핵심적인 금언만을 모아 보여주는 공연에 대해 불만을 호소하는 것과 유사하지 않은 것은 아니다. 베토벤처럼 본질적으로 비낭만적인 음악을 낭만주의 풍으로 만드는 것, 즉 음악을 일종의 통속적인 전기물傳記로 바꾸는 것은** 아우라를 남용하는 일이다. 전통 음악을 내보내는 라디오 방송이 아우라를 보존하려고 하지만 이것은 주제넘은 일이다. 기술 시대로 도약할 때까지는 예외 상태였던 음악은 그 매력을 지나치게 이용함으로써 황량한 일상적인 상태의 산문으로 평균화되었다. 게오르기아데스가 모차르트의 「쥬피터」 교향곡에 관한 논문에서 빈 의고전주의에 정수가 되는 것으로 서술하였던 축제적인 것의 이념은 붕괴되었다. 아마도 이러한 이념은, 그것이 존재하였던 시점에서, 객관적으로 소멸하고 있는 것을 구출해야 한다는 주관적인 기획이었을 것이다.

[…] 베토벤의 어떤 교향곡도 교향곡의 타락에 대항하는 면역력을 갖고 있지 않다. 이 점은 그러나 작품들 자체가 즉자 존재가 아니며 시대에 대해 무관심한 것들은 아니라는 점을 말해 준다. 작품들은 내부에서 역사적으로 변화하고, 시간에서 전개되며 소멸하기 때문이며, 또한 작품들이 그것에 고유하게 갖고 있는 진리 내용은 역사적인 것이며, 순수한 존재가 아니고, 외부로부터 작품들에게 사람들이 받아들였던 것 자

* 실러의 『빌헬름 텔』을 지칭하는 것으로 보임. (옮긴이)
** Vgl, Th, W. Adorno, Über den Fetischcharakter in der Musik und die Regression des Hörens음악에서 물신적 성격과 청취의 퇴행, in: Dissonanzen불협화음들, Göttingen 1958, S. 9ff. [jetzt GS 14, S.14ff.]

체로 간주하면서 그릇되게 가해진 것에 대한 저항력이 없기 때문이다. 이것은 작품들 내부에서 일어나는 것, 즉 침묵의 진보를 확인시켜 준다. 라디오에서 일어나는 현상들은 전체적 추세, 즉 전통적 작품들 자체의 몰락과 인가된 음악 문화의 몰락을 보여주는 목록이다. 분열을 보여주는 작품들이, 오로지 살아남아 있는 작품들로서만이, 침묵의 진보를 지속시킬 수 있다.

『충실한 연습 지휘자*Der getreue Korrepetitor*』로부터 발췌(Gesammelte Schriften, Bd. 15, Frankfurt a. M. 1976, S.375ff.) ─ 1941년/1962년 집필.

IX ╱

만년 양식 (I)

텍스트 3:

베토벤의 만년 양식

중요한 예술가들의 만년 작품들의 성숙함은 과일의 성숙함과 같지 않다. 만년 작품들은 일반적으로 매끈하지 않으며, 주름이 져 있거나 심지어는 균열되어 있다. 달콤함이 없는 경우가 많으며, 단순한 취향이 되는 것에 대해서는 격렬하게 가시 돋친 듯이 거부한다. 만년 작품들에서는 예술작품에 대해 의고전주의적 미학이 요구하는 데 익숙한[230] 요소들인 모든 조화가 결여되어 있으며, 성장에 대해서보다는 역사에 대해서 더 많은 흔적을 보여준다. 통상적인 견해는 이러한 점에 대해 만년 작품들은 가차 없이 스스로를 드러내는 주관성의 산물이라고 설명하거나 또는 주관성이라기보다는 오히려 "개성"의 산물이라고 말한다. 다시 말해, 이러한 개성이 만년 작품들에서 작품들 자체의 표현을 위해 형식의 매끈함을 깨트리고, 조화를 개성이 받는 고통의 불협화음으로 선회시키

며, 자유롭게 된 정신의 독재에 힘입어 감각적인 매력을 경멸한다는 것이다. 이렇게 됨으로써 만년 작품은 예술의 경계로 내쫓기게 되며, 기록 문서에 가까워지게 된다. 사실상으로 최후기 베토벤에 대한 여러 설명에서도 그의 전기와 운명을 참조하는 것이 빠지는 경우는 드물다. 이것은 인간의 죽음에 대한 존엄의 관점에서 예술 이론이 스스로 권리를 포기하고 현실 앞에서 물러나려는 의지를 보이는 것과도 같다.

앞에서 말한 고찰방식의 불충분함에서 충격이 진지하게 거의 수용되지 않았다는 것 이외의 다른 방법으로 이러한 고찰방식이 이해될 수는 없다. 이러한 불충분함은 우리가 심리적인 내력을 주목하는 것 대신에 형상물 그 자체에 시선을 돌리자마자 입증된다. 우리가 기록 문서와의 경계선을 넘어서지 않으려면 형식법칙을 인식하는 것이 긴요하기 때문이다. ― 이러한 경계선의 저편에서는 당연히 베토벤의 모든 대화 기록 노트가 c#단조 4중주곡보다 더 중요해질 것 같다. 그러나 어떤 경우에도 만년 작품들의 형식법칙은, 만년 작품들이 표현의 개념에서 떠오르지 않는다는 성격을 갖고 있다. 최후기 베토벤으로부터 최고로 높은 정도의 "표현이 없는" 형상물들, 거리가 설정되어 있는 형상물들이 존재한다. 이러한 이유에서, 사람들은 그의 양식을 앞에서 말한 가차 없이 개성적인 것과 결합시키고 싶어 했던 것과 똑같은 정도로 기꺼이 새로운, 폴리포니적-객관적 구조와 결합시키고 싶어 했던 것이다. 만년 양식에서 보이는 균열성은 언제나 죽음으로의 결단과 마적魔的인 유머로부터 오는 균열성이 아니고, 쾌활하며 스스로 목가적인 분위기를 지닌 곡에서도 감지될 수 있으며 수수께끼처럼 느껴지는 경우가 흔하다. 비감각적인 정신은 "칸타빌레 에 콤피아체볼레Catabile e Compiacevole, 노래하듯이, 기분 좋게"나 또는 "안단테 아마빌레Andante amabile, 사랑스러운 안단테로"와 같은 연주 기호들을 피하지 않는다.* 어떤 경우에도 "주관주의"라는 상투

어가 그의 태도에 평범하게 귀속되지는 않는다. 그럼에도 베토벤 음악에서 전체적으로 볼 때, 전적으로 칸트적인 의미에서, 주관성은 형식을 부수고 있는 것이 아닐 뿐만 아니라 근원적으로 형식을 창조해내는 작용을 하고 있다. 「열정」 소나타는 이에 대한 본보기적인 예로서 성립되었을 개연성이 높다. 이 곡은 최후기 4중주곡들보다 더 밀도가 높고, 더 잘 짜여 있으며, 더 "화성적"이지만, 많은 것이 이와 똑같은 정도로 더 주관적이며, 더 자율적이고, 더 자발적이다. 그럼에도 불구하고 최후기 4중주 작품들은 「열정」 소나타에 대해 이것들이 갖고 있는 비밀의 우위를 주장한다. 비밀은 어디에 있을까?

논의가 되고 있는 작품들에 대한 기법적인 분석만이 만년 양식에 대한 견해의 수정에 도움을 줄 수 있을 것 같다. 기술적 분석은 널리 퍼져 있는 견해가 의도적으로 간과하고 있는 특이성, 즉 관용 어법의 역할이라는 특이성에 맞춰질 수 있을 것 같다. 관용 어법의 역할은 노년의 괴테, 노년의 슈티프터Stifter에게서 잘 알려진 사실이지만, 이에 못지않게 급진적으로 개인적인 태도의 이른바 대표자로서의 베토벤에게서도 확인될 수 있다. 이렇게 됨으로써 물음이 예리해진다. 어떤 관용 어법들도 용납하지 않는 것, 불가피한 관용 어법들을 표현의 충동에 따라 용해시키는 것은 모든 "주관주의적" 처리 방식의 첫째 계율이기 때문이다. 이렇게 해서 중기 베토벤은 잠재적인 중성부들의 형성을 통해서, 중성부들의 리듬과 긴장을 통해, 그리고 여러 수단을 통해 전래적인 반주 음형들을 주관적 강약법 안으로 끌어 들였으며, 그의 의도에 따라 변모시켰다. 여기에서 그는 —교향곡 5번의 첫 악장에서 볼 수 있듯이— 반주 음

* 중기의 안단테 콘 브리오와 같은 베토벤 본연의 기호와는 너무나 동떨어진 기호여서 의외성을 느끼게 한다. (옮긴이)

형들을 주제적인 실체로부터 전혀 전개시키지 않았고 이러한 실체가 갖고 있는 유일무이함에 힘입어 관용·어법으로부터 빠져나왔다. 만년의 베토벤은 이와 전혀 다르다. 관용 어법의 공식과 관용구들은, 5개의 마지막 피아노 소나타에서처럼 베토벤의 형식 언어가 독특한 구문법에 사용되는 곳에서도 역시, 그리고 도처에서 베토벤의 형식 언어 내부로 뚫고 들어와 있다. 관용 어법의 공식과 관용구들은 장식적인 트릴의 연속들, 카덴차, 피오리투라fioritura, 장식구로 가득 차 있다. 관용 어법은 벌거벗은 채, 감추어지지 않은 채, 변모되지 않은 그대로의 모습을 드러내는 경우가 흔하다. 소나타 작품110의 1주제는 중기 양식이 거의 견딜 수 없을 것 같은 반주형, 즉 격식에 매이지 않고 고풍스러운 16분음표의 반주형을 보여준다. 「바가텔」의 마지막 곡은 오페라 아리아의 부산한 전주前奏와 같은 도입과 종결의 마디들을 보여준다. — 이 모든 것은 다성적多聲的 지형의 가장 단단한 암석층의 한복판에, 고독한 서정시의 가장 억눌린 자극들의 한복판에 있다. 관습의 잔해들에 대해 단지 심리적으로만, 현상에 대해서는 어떻든 상관이 없다는 태도를 가진 채 이유를 대려는 어떤 해석, 즉 베토벤과 그의 만년 양식에 대한 어떤 해석도 충분하지 않다. 예술은 출현에서 언제나 단순히 그 내용을 갖는다. 관용 어법들이 주관성 자체에 대해 갖는 관계는 형식 법칙으로서 이해되어야 한다. 후기 작품들의 내용은 형식법칙으로부터 나온 것들이며, 이러는 한 후기 작품들은 감동적인 성물聖物 이상의 의미를 진실로 갖게 되어야 할 것이다.

그러나 이 형식법칙은 죽음에 대한 관념에서 명백하게 된다. 죽음이 현실이 되는 것 앞에서 예술의 권리가 사라진다면, 죽음이 예술작품의 "대상"으로서 예술작품 안으로 들어갈 수 없다는 것도 확실하다. 죽음은 만들어진 것이 아니라 태어난 것에 대해서만 강제적으로 부과되므로 예

로부터 모든 예술에서 깨트려진 채 출현한다. 다시 말해, 알레고리로 나타나는 것이다. 심리적인 해석은 이 점을 놓치고 있다. 심리적인 해석은 죽을 수밖에 없는 주관성을 만년 작품의 실체로 해석하면서, 죽음이 깨어지지 않은 채 예술작품에 내재할 수 있다고 희망하는 태도를 보인다. 이 점은 심리적 해석이 지닌 형이상학의 기만적인 정점頂點으로 머물러 있다. 심리적 해석은 만년의 예술작품에서의 주관성의 폭발적인 힘을 알아차리고 있는 것으로 보인다. 그러나 심리적 해석은 주관성의 폭발적인 힘이 밀어붙이고 있는 방향과 반대되는 방향에서 주관성을 찾고 있다. 심리적 해석은 주관성의 힘을 주관성 자체의 표현에서 찾고 있는 것이다. 그러나 이러한 주관성은, 죽어야 할 운명을 지닌 주관성으로서 죽음의 이름으로, 사실은 예술작품으로부터 사라진다. 만년 예술작품들에서 주관성의 힘은 분노를 보이는 제스처이며, 주관성의 힘은 이러한 제스처와 함께 예술작품을 떠난다. 주관성의 힘은 스스로를 표현하기 위해서가 아니라 예술이라는 가상을 표현이 없는 상태에서 팽개치기 위해서 예술작품들을 폭파한다. 주관성은 작품으로부터 잔해를 남겨 놓는다. 주관성은 ―주관성이 빠져나오는 곳인― 빈자리들에 힘입어, 마치 암호들처럼, 주관성을 알린다. 대가의 손은, 죽음에 의해 접촉되면서, 대가의 손이 이전에 형식을 만들어 놓았던 소재 덩어리를 자유롭게 놓아 준다. 대가의 손에 들어 있는 균열들과 빈틈들, 존재하는 것 앞에서 자아가 느끼는 끝이 없는 무력감의 증거는 대가의 손이 남겨 놓은 마지막 작품이다. 이런 이유 때문에『파우스트』2부와『빌헬름 마이스터의 편력 시대』에서 소재의 과잉이 나타나는 것이며, 관습들이 주관성에 의해 더 이상 관철되지 않고 제어당하지 않으며 오히려 그대로 머물러 있도록 놓아지게 되는 것이다. 주관성의 분출과 함께 관습들이 찢기게 된다. 관습들은 찢겨진 것들로서, 와해되고 버려진 채, 마침내 스스로 표

현으로 돌변한다. 이제 표현은 따로 떨어진 자아의 표현이 아니고 피조물과 그것의 몰락의 신화적인 본성의 표현이다. 만년 작품들은 이러한 몰락의 단계들을 중지의 순간들에서, 의미를 형성하면서, 때린다.

이렇게 해서, 관용 어법들은 최후기 베토벤에서 관용 어법들 자체에 대한 벌거벗은 서술에서 나타나는 표현이다. 베토벤의 양식에 대해서 자주 언급되었던 축소가 관용 어법들이 표현이 되는 것에 기여한다. 축소는 음악 언어로부터 상투구를 순화시키려고 하는 것이 아니고, 음악적 언어가 주관적으로 지배당하고 있는 것의 가상으로부터 상투구를 순화시키려고 한다. 강약법으로부터 풀려나 자유로워진 상투구는 스스로에 대해 말을 한다. 그러나 오로지 순간에서만 말을 한다. 주관성이, 빠져나가면서, 상투구를 통해 관통하며 주관성의 의도로 상투구를 갑작스럽게 조명하기 때문이다. 그러므로 겉으로 보기에는 음악적 구조와 의존되어 있지 않은 크레셴도와 디미누엔도들이 만년의 베토벤에서 음악적 구조를 뒤흔드는 경우가 빈번하게 나타난다.

베토벤은 풍경을, 이제 버려지고 소외된 그것을, 더 이상 모으지 않으며 형상으로 만들지 않는다. 그는 주관성을 점화시킨 불로, 다시 말해 강약법의 이념에 충실한 주관성이 깨어지면서 작품의 벽들에 부딪치면서 점화된 불로 풍경을 비춘다. 그의 만년 작품은 여전히 과정으로 머물러 있다. 그러나 전개로서의 과정이 아니라, 자발성으로부터 나오는 중간과 조화를 더 이상 견디지 못하는 극단들 사이에서의 점화點火로서의 과정이다. 가장 엄밀한 기법적 오성에서의 극단들 사이에서: 여기에 단음 성부, 유니즌Unisono, 중요한 상투구가 있고, 저기에는 매개되지 않은 채 단음 성부 등등을 얄보는 폴리포니 사이에서. 이러한 극단들을 순간에서 강제적으로 함께하도록 하며, 압박을 받게 된 폴리포니에 긴장들을 실어 주고, 긴장들을 유니즌에서 부수며, 벌거벗은 음을 배

후에 남겨 놓으면서 유니즌으로부터 빠져나가게 하는 것이 바로 주관성이다. 상투구는 이미 존재했던 것의 기념비로서 투입되며, 주관성 자체가 돌처럼 굳어진 채 상투구 안으로 들어간다. 그러나 다른 모든 것보다도 더 많이 만년의 베토벤을 나타내고 있는 중도 휴지休止, 돌발적인 단절은 출발의 순간들이다. 작품이 버려지면, 작품은 침묵하며, 작품의 공동空洞을 밖으로 되돌아오게 한다. 그리고 나서 비로소 다음에 이어지는 단편이 접합되며, 돌발적으로 출현하는 주관성의 명령에 의해 단편의 자리에 강제적으로 묶여 있게 되고, 싫건 좋건 선행하는 단편과 결탁된다. 비밀은 두 개의 단편들 사이에 놓여 있기 때문이며, 두 단편이 함께 만들어내는 형태 내부 이외의 다른 곳에서 비밀이 지켜질 수 없기 때문이다. 이 점이 만년의 베토벤은 주관적이며 동시에 객관적이라고 명명되고 있는 모순을 해명해 준다. 객관적인 것은 깨진 풍경이며, 주관적인 것은 빛이다. 오로지 빛에서만 풍경은 작열한다. 베토벤은 양자의 조화적 합일을 실행하지 않는다. 그는 해리Dissoziation의 힘으로 조화적 합일을 시간에서 찢어 버린다. 아마도 이것은 영원한 것을 위해서 해리의 힘을 보존하기 위함일 것이다. 예술사에서 만년 작품들은 파국들이다.[231]

『음악의 순간Moments musicaux』에서 전재(Gesammelte Schriften, Bd. 17, Frankfurt a. M. 1982, S.13ff.). ― 1934년 집필.

★★★

내가 피아노 소나타 작품101을 연습했을 때. ― 1악장은 트리스탄 전주곡의 모델인가? 음의 기조에서는 완전히 다르다. 말하자면 베토벤 1악장의 경우 (전례를 찾기 힘들 만큼 응축된) 소나타 형식이 서정시가 되고 있으

며, 철저히 주관화되어 있고, 혼이 깃들어 있으며, 구축적인 것에서 벗어나 있다. 그럼에도 트리스탄 전주곡의 모델이 되는 점이 존재한다. ♪와 6/8박자 때문일 뿐만 아니라 (1마디의 부속화음에서 비롯된) 반음계의 구축적 의미 때문에 파악하기 어려운 하나의 요소가 존재하는 것이다. 그것은 동경憧憬의 시퀀스이다. 특히 f#단조의 아인자츠[41마디] 후의 발전부에 동경의 시퀀스가 등장한다. ― 2악장은 성격 내부에서 볼 때 (템포에서 볼 때!) 현악4중주 a단조 종악장[작품132; 4악장: 알라 마르치아, 아싸이 비바체]의 도입부에 정확하게 속한다. Dᵇ장조를 거쳐 파열에 이르는 부분은 특별할 정도로 쇤베르크적이다[19-30마디를 볼 것](극도로 어렵게 서술되어 있으며 수수께끼로 가득 차 있다). 2성 카논의 트리오도 마찬가지로 기묘하다. 의미가 존재하게 되도록 매우 **빠르게**를 유지할 것. 보다 느리게langsamer의 유혹이 있더라도 아무 대가 없이는 갈 수 없음. ― 아다지오의 8분음표에 의한 도입부가 온다. 종악장으로 가기 위한 긴장은 「발트슈타인」 소나타에서와 비슷하지만, 이 경우에는 더 가라앉아 있으며 더욱 주관적이다. 「함머클라비어」 소나타의 느린 악장으로 가는 선先형식. ― 1악장에 대한 회상이 갖는 **문학적인 성격**은, 교향곡 9번 종악장의 도입부에서의 인용들처럼, 형식 내재적인 것이 아니라 "시적인" 것이다. ― 종악장은 만년 양식의 원형이자, 일종의 근원 현상이다. 이 원형은 다음과 같은 점을 지닌다.

폴리포니를 향한 경향(제시부는 일관된 2중 대위법, 푸가의 예비).

민숭민숭함. 두 개의 성부가 8도 관계로 움직임. (1주제에서 도출된) 종결군 주제에 붙여지는 단순한 화음들.

주제 자체의 천박함, 유행가 같은 성격. 이것은 성부 위치의 교대를 통해 "성부들"에서 찢겨진다. "겔레르트Gehlert"와 "갈랑Galant"이 하나로 **통합된** 빈Wien 고전파가 다시 원래의 요소들로 양극화되는 듯이 보인

다. 정신화된 대위법, 승화되지 못하고 내부로 받아들여지지 않은 "민속적인 것."

비범한 기술. 푸가의 전개부가 학습 푸가로 나타나지 않으며(부차적 언급. 주제의 규칙에 어긋나는 응답: a, c, d, a), 형식 내부에 머물러 있다.

특히 흥미로운 것은 코다이다. 코다에는 재현부에서 누락되었던 1주제의 중간 악절이 모습을 드러낸다[325마디 이하]. 이 중간 악절은 오래전에 **지나간** 악절, 상기된 악절, 더 이상 현존하지 않는 악절로서의 효과를 발휘하며, 이 때문에 마치 『파우스트』 마지막 장면의 "오 고개를 숙이라Ach neige"처럼²³² 무한한 **감동을 준다.** 음악적 **현존**을 그렇게 연기延期하는 것은 베토벤 이전에는 존재한 적이 없었다. 이후 바그너는 「니벨룽의 반지」에서, 특히 「신들의 황혼」에서 그런 효과를 극장 무대에 맞게 구사하였다.

재현부 등장 전의 유례없는 힘의 적체. 이것은 (「함머클라비어」 소나타 1악장에서와 유사하게) 음울함과 위압감의 표현을 취하고 있다.

저음의 D음[수정할 것: 저음의 E음]과 함께하는 종결부 [마디350 이하]는 일종의 형이상학적 백파이프 효과를 지닌다.

소나타 전체는 두드러지게 **헤겔적**이다. 1악장은 주체, 2악장은 "외화外化된"(객관적인 동시에 혼란스러운 상태), 3악장은 ―이런 말을 쓰기가 부끄럽지 않다면― 종합이다. 더 정확하게 말하면, 종합은 객관성으로부터 발원하고, 객관성은 주체, 서정적 핵심과 동일한 것으로서 과정에서 증명된다.

[265]²³³

• ○ ○

「함머클라비어」 소나타의 아다지오 악장에서 최후기 베토벤의 선율 형성에 대한 이해를 시도해 본다.

1) 선율은, 전통적인 관념에 견주어보면, 비조형적이다. 다시 말해, 명백히 드러나지 않는다. 이것은 교회음악이 세속 음악의 "착상"을 배척한다는 의미에서 선율이 명백히 드러나지 않는 것이다. 이에 대한 근거들은 다음과 같다. 표면상의 분절의 소멸(휴지도 없으며, 예리한 리듬상의 대조, "동기들"도 존재하지 않는다. 무엇보다도 특히, 화성과 울림의 기본 재고는 전체 주제를 통틀어 동일한 것으로 머물러 있다). 음의 반복 경향이 지배적이다. 3회 반복은 흔하며, 심지어 4회 반복도 나타난다. 선율은 말하자면 긴 호弧에 걸쳐 펼쳐져 있으며, 정체되어 있다.

2) 첫 번째 효과는 선율이 직접성을 상실하고 있으며, 내부에서 처음부터 매개되어 있고, 더 많은 효과로는 선율이 "중요한 것"으로 출현한다는 점이다. 선율은 선율 그것 자체가 아니라, 선율이 의도하는 것이 선율이다. 선율은 "선율"로서 거의 청취될 수 없고 거의 이해될 수 없으며, 이해 복합체로서 청취되거나 이해될 수 있다. 선율은 원래 앞으로 나아가지 않으며, 그 자리에 머물러 있고, 선율의 주변을 배회하며, 전개되지도 않는다(후악절의 특성만이 그것 자체로서 명백하게 드러난다). f#단조는 후악절에서 철저히 세부적으로 작곡되는 것이 아니라 조調의 특이 체질적인 독자성들이 탐욕스럽게 제시되고 있다고 말할 수 있을 것이다. 조성의 실현 대신에 조성의 특성 묘사가 등장하고 있다.

3) 전개 대신에 조 영역의 초월이 조 영역 자체를 통해서 등장한다. 나폴리 6도를 철저히 세부적으로 작곡에 구사한 조 영역.

4) 주제의 형식은 극도로 단순하다. 2부의 가곡 형식이다. b부분은 반복되며, 두개의 후악절 마디들을 지닌다. 주제의 형식은 그러나 동일한 복합체를 고집스럽게 붙들고 있는 것을 통해서, 그리고 a부분을 반복시키지 않음으로써 전혀 모습을 드러내지 않는다. 모든 것은 동시에 존재하는 것으로 보이며, **그럼에도** 비밀스럽게 배치되어 있다.

5) 음의 반복들은 다른 요소들과 함께 주제가 고유하게 말하는 성격을 갖도록 작용한다. 최후기 베토벤의 선율은 선율과 소외되어 있으며, 선율의 논리는 말하는 논리이다. 이것은 엄밀하게 추적될 수 있다. 작품 110, 111, 그리고 현악4중주 B♭장조[작품133]의 노래에 대한 힌트. [266]

최후기 베토벤에서 선율 형성과 기타 사실에 관하여 (작품106)

1) 음의 반복[들]은 화성적인 차원에서의 새로운 해석에 기여한다.

더 정확하게 말하면, 음의 반복들은 대부분의 경우 음도들 사이의, 무엇보다도 특히 I과 V 사이의 기이한 흔들림에 기여한다. 이것은 계류 작용과 연관을 지니며, 무엇보다도 특히 몇 개의 3화음을 결합되어 있는 상태에서[234] 말하자면 순수하게 그것 자체에서 서로 대비시키려는 의도와 연관되어 있다. 조성적 재료가 관용 어법으로 굳어지고 말았다고 말하는 것은 어떤 경우이든 절반의 진실일 뿐이다. 조성적 재료가 과정과 동일성으로부터 소외되는 것에서 그것은 동시에 바위처럼 민숭민숭하고, 차갑게 드러나게 된다. 조성적 재료가 주관적으로 표현이 없는 것으로 되면서, 그것은 객관적이며 알레고리적 표현을 받아들인다. "조성이 스스로 말한다."[235] 이것이 제시된 3화음들이 갖는 의미이다. (표현이 없는 것에 대해 이러한 표현이 갖는 관계는 엄밀하게 해명될 수 있다.) 예:「함머클라비어」소나타의 아다지오 악장 제시부의 코다, b단조 아인자츠에서 3개의 샤프 기호(♯)에 이르기까지[마디69-73], 특히 그 안에 있는 D장조 화음들.

2) "신비한 것"의 표현에 대한 기법적 동일화에 대해. 최후기의 베토벤에게는 비조형적이고 특성을 갖지 않은 동기들이 가공되고 부름을 받으며 인용된다(작품106의 아다지오 악장의 제시부에 붙여진 동일한 코다를 볼 것). **관계**는 느낄 수 있지만, 그 모델이 무엇인지는 명백히 드러나지 않

는다. 이를 통해 비밀이 표현된다. 이것은 매우 중요하다. 이와 관련 베토벤이 타고난 천재와 감7화음에 대해 남긴 격언이 있다. "이보게 젊은 이, 많은 사람이 작곡가들의 타고난 천재성에 돌리는 놀라운 효과들은 감7화음을 바르게 적용하고 해결하는 것을 통해서 아주 쉽게 충분히 얻어내는 경우가 흔하지." 벡커[『베토벤』, 같은 책] 189쪽. 이 문장은 베토벤의 서법에 대해 논의할 때 매우 중요하다.

3) 표면적인 조형성을 **고의적으로** 중단시키는 일관된 특이체질적인 화성 공식들에는 특히 감7화음, 즉 베이스 성부에서 선취된 해결음으로 가는 감7화음이 속해 있다.

4) 최후기 베토벤에서 화성의 사멸에 관한 테제는 더욱더 많이 변증법적으로 그 방향이 선회되어야 한다. 오히려 하나의 **양극화**가 나타나고 있다. 여기에서는 화성이 사멸하고 있는 동안에도(대부분의 경우 아마도 작품135에서 그렇듯이), 화성은 동시에 벌거벗은 채 나타나며 선율법의 변화는 바로 이러한 "벌거벗은 상태"가 갖는 기능이다. 다시 말해, 선율선線은 즉자의 실행, 화성의 순수한 현존재의 실행에 불과한 것이 되며, 이렇게 됨으로써 **비본래적인** 것이 된다. 이러한 한, 최후기 베토벤의 양식은 ―다른 한편으로는 폴리포니적으로, 진정한 관계들에서 고안된 모든 선율은 비본래적 성격을 얼마간 지니고 있음에도 불구하고― 폴리포니의 반대가 된다.

5) 그러나 화성이 벌거벗은 상태로 나타나는 곳에서도, 화성은 철두철미하게 상세히 작곡된 조성, 미적인 화성 개념과는 아무런 관계가 없다. 이를 엄격하게 받아들이면, 조성은 벌거벗은 화음으로 위축된다. 조성의 실체성은 전체로부터 조성을 "의미하는" 개별 화음으로 넘어간다. 알레고리로서의 화음이 과정으로서의 조調를 대체하게 된다. 사람들이 무조성無調性에 대해 각인시켰던 말, 즉 기능이 없는 화성학에 관한 말은

확실한 방식으로 최후기 베토벤에 해당된다. 그러므로 최후기 베토벤에서 나타나는 화성적 흔들림은 절차적이지 **않은**, 그리고 "결과들"로 이끌지도 않는 화성의 교대의 징후이다. 이것은 보충 화성학[236]에 대한 힌트이다.

<div align="right">[267]</div>

<div align="center">● ○ ●</div>

텍스트 4:

<div align="center">

루트비히 판 베토벤:
피아노를 위한 6개의 바가텔, 작품126

</div>

최후기 베토벤은 비사교적으로 가정 음악을 거부하고 있다. 최후의 현악4중주곡들 앞에서 아마추어 현악기 연주자는 어찌할 바를 모르며, 5개의 후기 피아노 소나타들과 디아벨리 변주곡 앞에서 아마추어 피아니스트도 어쩔 도리가 없다. 연주에서 이런 일이 생기지만 듣는 경우에도 마찬가지라는 사실은 충분히 쉽게 예상가능한 일이다. 돌처럼 굳어진 풍경 속으로 편안하게 이끌어주는 길은 결코 없다. 그러나 베토벤이 끌로 형상을 새기면서 돌로 하여금 말을 하도록 하였을 때, 공포스러운 충격에서 파편들이 날아갔다. 지질학자가 흩어진 소수의 재료 부분들로부터 전체 지층의 진정한 속성을 인식할 수 있듯이, 파편들은 그것들이 유래하는 풍경에 대해 증언한다. 파편의 결정結晶들은 지층들과 같은 것이다. 베토벤 스스로 이런 파편들을 바가텔Bagatelle이라고 명명하였다. 바가텔은 파편이며 음악의 가장 강력한 창조 과정의 기록 문서일 뿐만 아니라, 생경함을 느낄 정도로 짧은 길이를 지닌 바가텔은 보기 드문 위축과 비유기적인 것을 향한 경향을 동시에 드러내고 있다. 이런 경향

은 최후기 베토벤뿐만 아니라 아마도 모든 위대한 만년 양식이 지닌 가장 내적인 비밀로 우리를 이끈다. 파편들은 베토벤 "피아노 소품" 선집에서 일반적으로 접할 수 있음에도 불구하고, 여러 소나타처럼 멀리 있지 않으면서, 매우 잘 알려져 있지는 않다. 파편들은 소나타들이 호흡하는 공기에서는 숨을 쉬는 것이 어려운 것처럼 보인다. 그러나 파편들은 애를 써서 호흡하는 것에서 앞에 펼쳐지는 어마어마한 전망들을 보상으로 받게 된다. 만년의 바가텔 2집을 연주하는 용기가 북돋아져야 할 것이다.[237] 바가텔 2집이 피아노 연주에서 요구하는 것들은 음악적 요구들이 장악되는 경우에 한에서만 전적으로 극복될 수 있을 것이다.

첫 곡은 3부의 가곡 형식이라는 도식을 유지하고 있다. 가곡과 같은 선율이, 처음부터 독자적인 대對성부와 함께, 8마디에 걸쳐 제시되며 매우 풍부한 움직임 속에서 반복된다. 중간부는 딸림조로 매우 자명하게 시작된다. 이 대목은 마치 거인의 손이 평화스러운 형상물 내부로 들어와서 붙잡고 있는 것 같다. 중간부의 4마디에서 유래하는 한 동기 부분이 부각되며, 동기의 리듬 법칙에 따라 변형된다. 그리고 이러한 동기 부분은 점점 작은 음가音價로 부서진다. 갑자기 그것은 단지 카덴차와 같은 것에 머물러 있게 된다. 거인은 단순히 장난을 쳤을 뿐이며, 카덴차의 종결의 연결 부분 위에서 주부의 재현이 시작된다. 주제는 베이스 성부에 있으며, 상성부들은 카덴차 종결부에서 발원하여 형성된다. 그러고 나서, 매우 폭넓은 대위법에 대해, 주제는 상성부로 올라가며, G장조를 향해 종결한다. 주부의 재현부는 8마디로 축소된다. 코다는 중간부 동기를 전위시켜 구성한 것으로 전적으로 폴리포니적이며, 가차 없는 2도의 마찰을 지니고 있다. 성부들은 서로 분리되며, 성부들 사이에 존재하는 심연의 층을 열어 보여준다. 마지막으로 제1부의 부끄러움을 머금은 때늦은 평온이 찾아온다. ― 그 밖에도, **제2곡**은 **형식**으로서는

기묘하다. **제2곡**은 서두의 재현과 반복을 전혀 갖고 있지 않다. 단성부의 전주곡풍 16분음표 반주를 지닌 아인자츠, 이와 대조를 이루는 것으로서 그 위에서 흐르는 8분음표 선율, 이 두 가지는 반복된다. 제3의 행에서는 베이스에서의 *fp*가 움직임에 제동을 건다.

그리고 나서 극단적인 음역에 걸친 8분음표들이 급작스럽게 비밀스러운 표현을 드러낸다. 카덴차와 함축적인 반종지. 종결의 동기가 칸타빌레의 중간부로 들어가며, 칸타빌레의 중간부는 불규칙하게 반복되며 부서진다. 제1곡에서처럼, 매개가 없는 대신 중간 휴지가 등장한다. 입을 크게 벌린 듯 커다란 음정 간격을 두고 최초의 동기가 등장하며, 압박을 받게 되고, g단조로 전조된다. 폭풍우와도 같은 움직임이다. 자유롭게 등장하는 스포르찬도의 유보된 것들은 외견상의 f#단조를 통해 g단조를 위협하며, 더 나아가 c단조를 D♭장조로 위협한다. 16분음표의 움직임으로부터 4분음표로 된 새로운 선율 동기가 분리되고, 이것은 셋잇단음표의 반주에 의해 차츰 분명한 것이 되며, 그러고 나서 자립적인 것이 된다. 새로운 선율 동기는 「함머클라비어」 소나타의 첫 악장으로부터의 인용이다. 이 선율 동기는 주부 제시부의 종결 동기와 함께 끝난다. 종결 동기가 수용되고, 폴리포니적으로 변전되며, 하나의 역동적인 경련이 내부를 관통하며, 그러고 나서 빛처럼 자취를 감춘다. ― **제3곡**은 매우 단순한 3부 형식의 가곡으로 '화성적인 폴리포니'에서 설정되어 있다. 1부는 반복되며, 2부는 작은 카덴차 안으로 들어가서 펼쳐진다. 재현부는 서두 부분을 가져오며, 서두 부분의 반복은 음형적인 변주들에서 이루어진다. 제시부의 종결 리듬으로부터 만들어지는 코다는 확고하게 유지되는 32분음표의 움직임으로 된다. 종결의 4마디는 선율의 첫 서두 매듭으로부터 이루어진다. ― **제4곡** 프레스토는 동기적으로 볼 때 작품109의 소나타와 매우 가까우며, 음의 분위기로 볼 때 분

명히 마지막 현악4중주곡들을 지시하고 있다. 제4곡은 연곡의 가장 중요한 곡이다. 폴리포니(2중 대위법과 스트레토)와 헐벗은 상태에 있는 거의 모노디(단선율)적인 단순성의 가장 격렬한 대립관계. 작은 폴리포니적으로 긴장되어 있다. 거친 악센트와 함께 옥타브에서 응답. 중간부는 곡 서두의 2중 대위법으로 출발하며, 쉽사리 8분음표로 해체된다. 그때 서두의 반복되었던 f#이 옥타브와 함께 이 틈 사이로 치고 들어온다. 다시 한 번 이루어지는 착수, 즉 f#의 재등장이다. 그리고 나서 스트레토에서 모아지며, 주요 주제가, 벌거벗은 화음의 4분음표 반주 위에서, 직접적으로 1부의 반복으로 이끈다. 종결부의 옥타브들이 넓게 퍼지고 카덴차풍으로 움직인다. 이어지는 트리오는 B장조이다. 거의 전례 없는 고풍스러운 백파이프의 반주 위에서 적지 않게 단순한 주제가 등장한다. 그러나 이러한 단순성은 허위적이며, 전율적인 단순성이다. 이러한 단순성은 외부로부터 비쳐 들어오는 크레셴도와 디미누엔도의 휘황한 빛에서 지나치게 명백하게 부각된다. 이것은 마치 시골길이 밤의 불빛에서 산이나 계곡을 그 표면으로 보여주는 것과도 같다. 그리고 나서, 장엄한 온음으로, 최후기 4중주곡들의 주요 동기들 가운데 하나가 부름을 받는다. 가장 날카로운 불협화음으로서의 단9화음과 다시 한 번 소름끼치는 전원田園. 스케르초는 충실히 반복되며 4마디 정도 연장된다: 중간 휴지. 전체 트리오가 다시 등장. 그러나 중간 휴지후에 반복으로서 오는 환영幻影에 불과한 것이다. 장조로 종결. — **제5곡**은 대가의 경지를 보여주지만 놀라운 점이 없이 원만한 모습을 보인다. 달콤하며 서정성이 가득한 폴리포니는 f#단조 현악4중주 2악장에서와 같다. 중간부는 완전히 노래와 같다. 장엄한 불협화음을 만들어내는 중성부를 지닌다. 그러나 그 안에는, 베토벤의 서정성이 언제나 그렇듯이, 교향곡적 에너지가, 즉 거대하며 서로 넓게 펼쳐진 크레셴도를 발산하는 에너지가 잠재되

어 있다. 종결 동기는 제1부와의 관계를 밀어준다. 제1부의 재현부는 매우 축소되어 있다. — **마지막 곡**은 프레스토의 8마디들로 시작되고 마무리된다. 프레스토의 8마디들은 —c#단조 현악4중주의 변주곡들에서 유래하는 확실한 자리들과 함께 오는— 만년의 베토벤이 남겼던 가장 수수께끼적이고 가장 기묘한 것에 속한다. 이것을 "기악적 몸짓"으로 설명하는 것은 대가에서는 만족될 수 없는 설명이기 때문이다. 다만, 프레스토의 8마디들의 수수께끼는 관습적인 것에 놓여 있고 말할 수 있을 뿐이다. 곡 자체는 다시 서정적인 종류의 곡이다. 음은 「멀리 있는 연인에게」를 상기시킨다. 첫 주제는 동기 단편들로부터 말문이 막힌 듯 접합되어 있다. 이어, 전조하면서, 보다 치밀한 선율적 짜임새로 바뀌는데, 제시부 종결부에서는 장식적인 셋잇단음표의 동기가 섬세하게 부각된다. 이 동기로부터 중간부가 형성되며, 재현부는 이 셋잇단음표를 반주로 붙들고 있다. 재현부는 '자유로운' 6마디로 확대된다. 재현부의 제2부는 으뜸조로 바뀐다. 코다는, 중간부처럼, 셋잇단음표 동기를 받아서 이 동기를 전개시키며, 이것은 이 동기가 모든 성부를 점취함으로써 이루어진다. 다시 한 번, 거의 론도와 같은 종류의 말문을 막히게 하는 주요 주제. 그리고 나서 프레스토의 마디들은 서정적인 표피를 깨트린다. 대가는 이 소품을 강력한 두 손으로부터 자유롭게 풀어 놓는다. 대가가 구사하는 형식은 스스로 단편斷片으로 기울어진다.

『음악의 순간들Moments musicaux』에서 전재(Gesammelte
Schriften, Bd. 18, Frankfurt a. M. 1984, S.185ff.) — 1934년 집필.

● ○ ○

피아노 곡과 오케스트라 곡은 실내악에 비해서 하나의 통일성을 형성하

고 있다. [268]

• ○ ○

a단조 현악4중주 [작품132] 1악장에 대하여. 형식과 형식의 화성적 상관
부분에 대한 처리는 특별할 정도로 기묘하다. 발전부는 암시로 그친다.
발전부의 1부는 주요 주제에 상응하며, 도입부의 요소들을 지니고 있
다. 제2의 인토네이션은, 전체 휴지 후에, 주요 주제로부터 도출된 모델
과 함께(비올라와 첼로가 옥타브에서 합쳐지면서) [92마디 이하] 시작한다. 청
자들은 이 모델이 가공加工될 것이라는 예감을 갖게 된다. 그러나 그런
일은 일어나지 않으며, 1부처럼 마무리된다. 그러고 나서 다시 도입부
와 1주제를 경유하면서 유희가 이루어지며, 재현부로 넘어간다. 이미
종지 이전에 주제적인 것의 선취를 통해서, 그리고 선취가 으뜸조가 아
니고 딸림조에서 이루어진다는 점을 통해서, 선취는 무언가 구속되어
있지 않은 것을 갖지만 대세에서는 상당히 규칙적으로 진행된다. 전조
轉調에서 발생하는 잠재된 긴장과 발전부의 결정決定되어 있지 않은 상
태는 70마디를 넘어가는 긴 코다에 영향을 미친다. 이 코다가 비로소 으
뜸조를 다시 만들어낸다. 그러나 코다가 종결되어야 하기 때문에, 코다
는 으뜸조를 만드는 것을 제2재현부로서 행한다. 제2재현부는 세 개의
주요 주제 형태들을 축소시키지만 원래의 순서 그대로 다시 한 번 진행
시키며, 그러고 나서 비로소 본래의 코다로 넘어간다(첼로의 f의 지속음 위
에서 주제가 다시 등장할 때부터. [195마디]). 본래의 코다는 주제를 긴장을
높여 가면서 **최종적으로** 전개시킨다. 이 모든 것은 불규칙성에 대한 상
상을 초월하는 대가적 기예와 함께 형성된다. ─ 서주는 악장 속으로 완
전히 끌려 들어오지만 인용하는 방식으로 끌려 들어오지 않으며, (긴 코
랄음과 2도 음정으로) 접합 부분을 부여한다. 접합 부분은 **눈에 띄지 않게,**

말하자면 재료로서, 악장을 한데 묶는다(로렌츠가 「트리스탄과 이졸데」에서 고찰한 동기의 역할과 비슷하다).[238]

만년 양식에 대하여: 첼로에서의 주요 주제의 첫 아인자츠는[11마디] 치외법권적인 것이며, 다시 말해 "모토"이다. 그러고 나서 비로소 주요 주제가 제1바이올린 "안에" 들어 있게 되지만[13마디], 동시에 이를 통해 주요 주제가 **등장**으로서가 아니라 레치타티보 선율의 단순한 **계속**으로서 출현한다는 점을 감추고 있다(이와 관련 첫 박에서의 으뜸음을 회피하는 최후기 베토벤의 경향을 참조할 것!). ― 주제가 반복될 때 제2바이올린과 첼로에서 나타나는 빈 옥타브[23마디]. ― 제1바이올린에 의한 부주제의 부서진 반주[49마디 이하]. 음악은 붕괴된 성격을 지닌다. 재현부의 이와 유사한 곳에서는 거의 중국 음악적인 효과를 보이기까지 한다[227마디 이하]. 이 자리에서는 부주제가 첼로로 시작하고, 제1바이올린이 모방하며 따르는 듯이 보이지만, 3개의 음이 나온 후에 이미 첼로의 단순한 중복으로 넘어간다. 이것은 베토벤에게 모방술의 교묘함은 지나치게 어리석은 짓임을 보여주는 것 같으며, 실제로는 단지 하나만이 있는 곳에서 다양성에 대해 부끄러워하는 것을 보여주는 것 같다(이와 관련 최후기 베토벤의 개념에 대한 메모를 참조할 것[단편 27번을 볼 것]). ― 부주제의 반음계적 지속이 표현하는 것은 병든 것이며, 동시에 거기에는 서정성과 공허함이 들어 있다. ― 발전부의 제2인토네이션에서 나타나는 민숭민숭한 2성부적 성격. ― 악장의 분석은 나를 최후기 베토벤의 민숭민숭함에 대한 테크놀로지적 설명으로 이끌었으며, 철학적 해석이 이러한 설명에 접속되어야 한다. 베토벤이 작품18에서 정립하였듯이, 이른바 주제 노작thematische Arbeit은 대부분의 경우 통일적인 것의 분할이며 깨트림이다. ― 선율의 분할이며 깨트림인 것이다. 진정한 폴리포니가 아니라 화성적-호모포니적 서법에서 나타나는 폴리포니의 **가상**이다.

주제 노작은 최후기 베토벤에게 비경제적이고 잉여적인 것으로 나타난다. 단지 하나만 있는 곳에서는, **본질**이 하나의 선율인 곳에서는 화성적 균형, 조화를 희생시키는 대가로 하나의 선율만이 나타나야 한다. 최후기의 베토벤은 장식적인 것, 음악으로부터 순수하게 발원하는 필연적이지 않은 것에 대항하여 음악이 감행하는 최초의 거대한 반란이다. 베토벤은 방언적인 낯선 소리를 내는 서법에 의해 **의도된** 정수精髓를 현상으로서 부여한다. "번거로운 일을 만들지 말 것." 이 점을 넘어가면서, 다시 말해 음악 자체에 고유한 **개념**의 관철을 넘어가면서 "고전성", 충만함, 조화, 매끈함, 완결성이 상실된다. 만년 양식, 모노디(단선율)와 폴리포니로의 분열은 고전적 베토벤의 자기 운동이다. 완전히 순수한 음악 자체가 될 수 있고, 장식품이 없이 "고전적으로" 될 수 있기 위해서, 고전성은 단편들로 폭발한다. 이것은 나의 해석의 결정적인 부분들 중의 하나이다. [269]²³⁹

부차적 언급. a단조 현악4중주의 **마지막** 악장은 최후기 베토벤이 아니다. 이 악장은 교향곡 9번이나 10번 구상들로부터 비롯된 것이기 때문이다. [270]

최후기 현악4중주 양식과 a단조 현악4중주 종악장 사이에 존재하는 두드러진 차이는 내가 보기에는, 이 종악장의 주제가 교향곡 9번과 10번의 주제 복합체에 속하며 베토벤은 교향곡 양식을 그의 만년 양식이 보여주는 비판으로부터 **의식적으로** 제외시키고 있다는 점을 통해서 설명될 수 있을 것 같다. 이런 의미에서 교향곡 9번의 "회고적 성격"에 대한 벡커의 언급은 정당성이 있다(『베토벤』, 같은 책. 271쪽). 벡커는 또한 교향곡 9번의 서사적 성격도 보고 있다([같은 책]. 280쪽).²⁴⁰ [271]

최후기 베토벤에서는 "화성 리듬"("피스톤")은 파괴되어 있다. 다시 말해, 화성적 무게 중심들이 리듬의 무게 중심들로부터 광범위하게 떨어져 있다. 더 정확히 말하면, 브람스에서처럼 밀쳐진 싱코페이션 리듬의 의미에서가 아니라(브람스는 최후기 베토벤, 예를 들면 작품103의 느린 악장을 받아들였지만 그것을 "유기적인 것"으로 완화시켰다), 의도된 **붕괴**의 의미에서 화성 리듬이 파괴되어 있는 것이다. 악센트들은 광범위하게 기본 박과 **함께하지만**, 화성들은 기본 박에 대항한다. 첫 박에서의 으뜸음에 대한 민감함. 이것은 늦은 중기 양식에서 이미 착수되며, 조성의 굴절을 위한 가장 중요한 현상들 중의 하나이다.　　　　　　　　　　　　　　　　[272]

만년 양식에서 리듬적 무게 중심들과 화성적 무게 중심들의 분리[241]에 대하여. 「함머클라비어」 소나타 트리오에서는 화성적 종지들이 회피되며, 전체 화성법은 부유 상태로 존재하고 있다(46화음으로서의 III 음도의 화음이 많다). 반면에 박자적-선율적 과정들이 종지를 암시한다. 이것은 고의적으로 바꾸어서 쓰는 단절umschreibender Bruch이다. 그 밖에도, 트리오의 서두에서는 스케르초 종결부의 반복된 플랫(b)을 직접적으로 받아들이고 있다. 이후 트리오는 일종의 후렴절이 된다. 작품109의 프레스티시모 악장에서도 이와 유사한 처리법이 나타난다.　　　　　[273]

만년의 베토벤에서 넓은 음역의 의미.　　　　　　　　　　　　[274]

작품111에는 "기본 형태들"이 존재한다. 다음과 같은 동기들은 매우 가깝다. G C Eb B[1악장. 19-20마디], G C B C F Eb C [1악장, 마디 36-37], 그

리고 A♭장조 부주제 동기[1악장, 50마디 이하]. 3화음과 2도의 비화성음은 도처에서 보이지만, "축을 중심으로 회전된다." (제시부의 종결부에서도 그런 경우가 보인다. 1악장 64-65마디.)

악보 예 14

[275]

부차적 언급. **최후기 베토벤의 옥타브에 대하여.** 대ㅊ현악4중주 B♭장조 1악장의 종결군처럼 베토벤에서 잠행하는 곳들[작품130, 1악장 183마디 이하].

악보 예 15

작품101과 작품111의 발전부의 자리들. 이 자리들은 무엇을 의미하는가. 베토벤적인 그림자와의 연관관계. 예를 들면 초기 작품인 D장조 소나타 작품10의 종악장 코다에서도 이미 그런 자리들이 나타난다[94마디 이하]. (부차적 언급. 이런 자리들은 계속의 특성에 속하지, 진술의 특성에 속하지 않는다.)

[276]

중기 베토벤에서 싱코페이션과 악센트 붙임의 원리는 최후기 베토벤에서는 관용 어법을 통해 흐름이 물밀듯이 몰아치는 것으로까지 상승된다.

[277]

최후기 베토벤에서는 민요처럼 출현할 수 있는 일종의 주제들이 있으며, 나는 이것들을 동화에서 유래하는 운을 담은 다음과 같은 구절들과 기꺼이 비교하고 싶다. "바삭, 바삭, 바삭이. 누가 내 집에서 바삭이며 먹지?"* 예를 들면 현악4중주 c#단조 스케르초의 한 대목[작품131; 141-144 마디와 그 외의 자리들].[242]

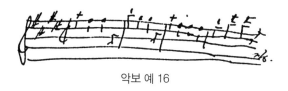

악보 예 16

특히 F#장조 현악4중주[작품135]의 마지막 악장에도 그런 대목이 있다. 이런 곳들은 모두 식인食人 인간**과 같은 점을 지니고 있다.　　　[278]

최후기 베토벤에서 당혹의 모멘트. 예를 들면 작품130의 2악장에서 트리오에 이어 나오는 － 형식을 초월하기 위한 수단으로 야만적인 유머를 덧붙이고 있는 것. "망가트림"을 위한 수단이다. 식인 인간.　　　[279]

최후기 베토벤의 정형화된 유형들은 "우리 할아버지가 입버릇처럼 하셨던 말씀"과 같은 울림을 지니고 있다.　　　[280]

최후기 베토벤의 확실한 주제들에 속하는 것은 1825년 (그의 카논에 적어

* 『헨젤과 그레텔』의 한 구절. (옮긴이)
** 『헨젤과 그레텔』에서 마녀의 배우자. (옮긴이)

놓은) 잠언이다.* "의사는 죽음의 문을 닫아 주지만, 음표는 고통으로부터 벗어나도록 도와준다"(Thomas-San-Galli, a. a. O., S.402).　　　　　[281]

• ○ •

최후기 베토벤에 관한 이론은, 초기의 베토벤과 결정적인 경계에 관한 것으로서, 다음과 같은 점으로부터 출발해야 한다. 다시 말해, 후기 베토벤에서는 어떤 것도 직접적이지 않으며, 모든 것은 부서져 있고, 무엇을 의미하며, 현상으로부터 떨어져 있다는 점, 후기 베토벤은 확실한 방식으로 반테제적이라는 점에서 출발해야 하는 것이다(아우프탁트Auftakt 지에 실린 나의 논문).[243] 더 정확히 말하면, 최후기 베토벤에서 표현은 극도로 커다란 비중을 갖고 있음에도, 매개된 것이 즉각적으로 표현이 되지 않은 상태에서 후기 베토벤은 반테제적이다. 원래부터 있는 문제는 이러한 알레고리에 대한 해명의 문제이다. 이러한 복합적 문제는 모든 기법적, 양식적 물음들보다 앞에 놓여 있는 문제이며, 이러한 물음들은 모두 복합적 문제로부터 시작하여 규정되고 해결될 수 있다. 최후기 베토벤은 최고의 명증성을 지니고 있는 동시에 수수께끼적 형태를 갖고 있다. ― 이전 시기와 경계를 이루는 작품으로는 아마도 소나타 작품 101이 해당될 것이다. 이 작품은 가장 위대한 미美, 쇠진되지 않는 미를 갖고 있다.　　　　　[282]

재료에 대해 개의치 않음, 베토벤의 만년 양식을 결정하는 것인 현상[244]으로부터의 물러남은 **실내악에서** ―오로지 실내악에서만― 훨씬 이전부터 유효한 것이었다. 작품18의 현악4중주들은 모차르트가 하이든에

* WoO 189. (옮긴이)

게 헌정한 6개의 곡들에 비견되는 곡들로, 일종의 모범적 곡이자 걸작으로 여겨졌다(아만다에게 보낸 편지 참조). 이 곡들은, 실체적으로 볼 때 철저하게 아직도 **고전주의적** 베토벤에 속하는 작품59보다 "현악4중주로서는 더욱 잘 작곡되었으며",[245] 악기 사이에 균형이 더욱 잘 잡혀 있고, 악기 하나 하나에 본래의 역할을 더욱 많이 부여하고 있다. 작품59의 경우 모나고, 매끄럽지 못하며, 감각적인 균형에 어긋나는 것이 자주 보인다(작품59-3은 현악4중주곡이라기보다는 현악4중주를 위한 비르투오조 곡이다). 이런 고찰은 교향곡 9번이 만년 양식에 **예외적인** 작품이라는 고찰에 대한 보완이다[단편 233번을 볼 것]. 베토벤에서는 카테고리에 대한 엄격한 구별이 존재하며, 이것은 쉔베르크의 의견과는 대립되는 것이다.

[283]

만년 양식을 이해하기 위해서는 초기 베토벤에서 존재하고 있었지만 만년의 베토벤에서는 **잉여적인 것으로** 나타나는 모든 것을 조사해야 한다. 이를테면 작품18을 최후의 현악4중주곡들과 비교해야 한다. 장식구가 사라졌을 뿐만 아니라, 악기 사이에 균형이 잡힌 직조 서법과 같은 카테고리들 자체도 질박한 시야 아래에서 장식적인 것, 잉여적인 것을 받아들이고, 제거된다. 본질의 전개는 본질 자체를 비본질적인 것으로 만든다. 매우 중요한 사실이다. 부차적 언급. 부지런함으로부터 등을 돌림. 공허한 것으로서의 "성취."

[284]

최후기 베토벤에서는 "직조"가 더 이상 존재하지 않는다. 예를 들어 작품135의 1악장에서처럼, 악기 사이에 균형이 잡힌 직조 서법 대신에 단순한 선율 분할만이 빈번하게 나타난다. 한때 역동적 총체성이 존재하였던 바로 그곳에, 이제 단편적인 것만이 놓여 있다.

[285]

X / 만년 양식 부재의 만년 작품

「미사 솔렘니스」를 단순하게 이해하는 것에 대해서조차 이미 대립각을 세우는 특별한 정도의 어려움이 있다고 해서 이 작품에 대한 해석을 그만두어서는 안 될 것이다. 베토벤은 이 곡을 그의 작품들 중에서 최고의 작품으로 나타낸 바 있었다.[246] 작곡을 의뢰한 영주에게 아무리 예의를 차리는 말을 담고 있다고 해도, 음악 자체의 근거도 없이 베토벤이 그런 말을 했을 리는 없었을 것이다. ─ 일단 눈에 띄는 것은 「미사 솔렘니스」가 베토벤의 작품에서 전적으로 치외법권적 성격을 지닌다는 점이다. 이 곡으로부터 베토벤의 다른 작품들, 만년의 작품들과 결합되는 것이 **거의** 존재하지 않는다. ─ 형식적으로, 주제적으로뿐만 아니라 곡의 성격들에서도 이러한 결합이 거의 존재하지 않는다. 무엇보다도 특히 음악적 단면들의 처리법, 작곡법에서도 다른 작품들과의 결합이 보이지 않는다. 유일한 예외는 「미사 솔렘니스」의 베네딕투스 악장을 상기시켜주는 작품127의 ─그 자체가 극도로 어두운─ 변주곡 악장이다. ─ 그러나 베네딕투스 자체가 「미사」에서는 예외이다. 베네딕투스는 사교적인 곡이자 전통적인 의미에서 하나의 "특성"을 지닌 유일한 곡이며, 어

느 정도 확실하게 「미사」와 음악 사이를 매개하는 곡이다. 「미사」의 이러한 치외법권적 성격은 베토벤의 역동적-변증법적 본질을 근본적으로 배척하는 교회 양식에 소급될 수 있다는 점이 명백하다. 모차르트의 경우에도 교회 음악 작곡은 세속 음악 작곡과 대단히 먼 거리를 두고 있다(바흐의 경우에는 그렇지 않다). 그러나 여전히 남아 있는 물음이 있다. 조직화된 종교와는 매우 멀리 떨어져 있었음이 틀림없었던 베토벤이 왜 그의 가장 성숙한 시기에서 많은 해를 교회 작품에 사용하였으며 ―주관적인 해방이 최고조에 달한 시기에― 그를 구속하는 양식을 사용하여 실험을 감행하였는가 하는 물음이 남아 있는 것이다. 내가 보기에, 이에 대한 해답은 베토벤이 "고전적"-교향곡 이상理想에 대해 비판하고 있는 선상에 놓여 있는 것 같다. 베토벤을 구속하는 양식은 기악 음악이 **거의** 허용하지 않았던 어법을 그에게 **허용**한다.

1) 파악할 수 있는 "주제들"은 존재하지 않으며, 따라서 발전도 존재하지 않는다.

2) 음악 전체는 비역동적인 평면들에서 생각되었지만, "전前고전파적"이지 **않은 평면들**에서 생각되었다. 평면들의 조직 원리는 탐색될 수 있다.

3) 폴리포니적이지만 본질적으로 폴리포니적이지는 **않다**. 그러나 선율적이지도 않다. 양식에 대한 기묘한 무관심.

4) 소나타와 철두철미하게 대립하지만, 교회적-전통적이지도 **않다**.

5) 간접적인 것, 회피되어 있는 것, 회피를 통해 무엇인가를 의미하는 것. 양식과 표현의 수단으로서의 **생략**.

6) 교회 음악에 대한 부서지고, "양식화된" 관계. 이것은 마치 교향곡 8번이 보다 오래된 교향곡법과 갖는 관계와 같은 것이다. 바흐적인 것, 원래 대위법적인 영향의 완전한 부재.

7) 표현의 특성들. 크레도(작품의 중심일 것임)에서 거대한 폭발이 일어남에도, 표현의 특성들에는 간접적인 것, 억눌린 것, 초연한 것이 보인다. 가장 기묘한 악장은 아뉴스 데이이다.

이상의 내용은 경외와 몰이해로 뒤섞인 채 완전히 감춰져왔던, 「미사 솔렘니스」에 의해 제기되는 문제들을 최초로 정리한 것이다. 이에 대해 (나의 저작의 전체 구상으로부터 연역된) 편안한 답변을 하지 않도록 조심할 것. 중심이 되는 물음은 「미사 솔렘니스」의 형식법칙에 관한 물음이다. — 부차적 언급. 모든 견고한 베토벤적인 특징들은 이 물음에서 출발한다. 베토벤은 말하자면 자기 자신을 아껴서 절약하고 있다. [286]

「미사 솔렘니스」에서 그토록 이해하기 어려운 것이 도대체 원래부터 무엇이냐는 그레텔의 물음에 대해 나는 일단은 아주 간단한 사실을 지적하는 것으로 답변하였다. 이 곡을 모르는 어떤 사람이 듣는 과정에서 이 곡이 베토벤의 곡임을 알아낼 수 있는 가능성이 거의 없을 것이라는 점을 지적하였다. [287]

「미사 솔렘니스」의 문제를 풀기 위해서는 유사한 장르의 베토벤의 다른 작품들에서 단서를 찾아보는 것이 권장될 만하다. 이러한 작품들이 완전히 잊힌 상태라는 점은 이미 극도로 특징적인 사실이다. 「감람산의 그리스도」의 같은 악보를 구하는 것은 나에게 한 번도 성사되지 않았다. 이에 반해 나는 「C장조 미사곡」을 꼼꼼하게 살펴보았다. 이 작품은 양식의 낯설음에서 「미사 솔렘니스」와 함께한다. — 누구도 「C장조 미사곡」이 베토벤의 작품이라고 추측할 수 없을 것 같다. 형언할 수 없을 정도로 온건한 키리에Kyrie는 매우 나약한 멘델스존과 같다. 에피소드적인 것, 작은 세부적인 것으로 와해되는 것. 전체는 철저히 영감을 결여

하고 있는 말끔한 작품을 이루고 있으며, 이 작품에서 베토벤은 그와는 매우 낯설게 느껴지는 장르 속으로 감정을 이입시키려 억지로 시도하고 있다. 이런 시도는 —그의 명예를 위해서— 성공을 거두지 못하고 있다. 이러한 특징들이 최고도의 요구 제기를 하고 있는 「미사 솔렘니스」에서 다시 나타나지 않는다면, 우리는 이 문제를 논의하지 않은 채 조용히 놓아 둘 수도 있을 것이다. 이 문제는 생각할 여지를 많이 제공하고 있다. —「미사 솔렘니스」에게 결정적인 것은 모든 발전 원리를 (의심할 바 없이 의도적으로) 포기하고 있다는 점이다. 단순히 나열시키면서 형식을 만들며, 단순한 반복이 끝이 없이 많이 나온다. 심지어는 베네딕투스에서도 마찬가지이다. 베네딕투스는 작품127의 변주 악장과 비교할 수 있을 것이다. — 루디[루돌프 콜리쉬]는 도나 노비스 파쳄Dona novis pacem의 주제에 커다란 가치를 부여하고 있다. [288]

● ○ ●

「미사」에 대하여. 조형적 주제들의 회피, 부정성의 회피. 키리에Kyrie, 크루치픽수스Crucifixus에서의 과거 회귀적 작곡. 도나 노비스 파쳄도 마찬가지. [289]

「미사 솔렘니스」. 표현 수단이 되돌아가 지체됨. 원시성을 통한 표현. 선법적인 것. [290]

짧은 장절들章節로의 붕괴. 발전에 의하지 않고 균형에 의한 형식이 가능한가에 대한 물음. [291]

역동적 구축이 아니라 장절들, 인토네이션들에서의 구축. 이렇게 하지

않을 때의 베토벤에서의 형식 원리와는 완전히 다르다. 성악 성부의 아인자츠들에 의한 형식의 구분, 동기 구성 요소들로의 환원. 화법畫法, peinture이 상이함. [292]

화음 음도들의 슬러slur, 이음줄에 의한 연결. 화성 흐름에서도 강약법의 회피. [293]

「미사 솔렘니스」의 어려움은 복잡함에서 비롯되는 어려움이 **아니다**. 대다수는 표면상으로 단순하다. 푸가 부분들도 호모포니 정신에서 작곡되었다. 다만 「에트 비탐 벤투리Et vitam venturi」는 예외이다. (크레도는 아마도 곡의 무게 중심일 것이다.) [294]

외적인 어려움은 단지 성악 성부적인 종류의 어려움이며, 성악 성부는 확연하게 높은 음역을 지니고 있지만, 매우 복잡한 점은 거의 없다. [295]

호사스러움을 향한 경향. 목관악기의 배가. [296]

의도적으로 비구속적인 주제들. [297]

휴머니즘이 되는 것Humanisierung과 양식화. 인간적인 것의 맞은편에서 성스러운 것이 후퇴. 인간의 키리에Kyrie에 그런 점이 나타난다. **미래**의 이념에 무게 중심이 있다. 도나(노비스 파쳄. 우리에게 평화를 주소서)의 이념이다. 「미사 솔렘니스」의 미적인 문제는 일반적-인간적인 것을 향한 평준화의 문제인가? 평준화로서의 총체성. [298]

베토벤에서 화성법의 유일한 원시주의적 특징들은 형식적인 원시주의에 상응한다. [299]

「미사」 계속. 확대의 악구, 새로움의 악구, 주제 노작의 악구. [300]

「미사 솔렘니스」가 마치 인식된 **것처럼** 아마도 보일 수 있을지도 모른다. 그러나 어두운 것을 어두운 것으로 인식하는 것이 직접적으로 어두운 것에 대한 이해는 아니다. 주어진 특성들은 청취에서 확인되지만, 이런 특징들이 올바로 듣는 것을 허용하지는 않는다. [301][247]

부차적 언급. 동기 노작 대신에 퍼즐과 유사한 처리법. 나열, 그룹 바꾸기[,] 변주되지 않는 동기들. [302]

「미사 솔렘니스」에 들어 있는 **미적으로** 깨지기 쉬운 것은, 닫힌 표면에서는, 최후의 현악4중주곡들의 짜임새에서 보이는 균열, 찢어짐과 상응한다. [303]

모든 위대한 작곡가의 후기에 보이는 과거 회귀 경향은 시민 사회적 정신의 한계일까? [304]

베토벤이 마치 스스로 믿는다고 자신을 설득해야만 하는 것처럼, 크레도Credo, 믿습니다라는 단어가 반복된다. [305][248]

● ○ ●

낯설게 된 대작
「미사 솔렘니스」에 대해[249]

문화의 중화中和. 이 말은 철학적 개념의 울림을 지니고 있다. 이러한 울림은 정신적 형상물들이 그것들의 구속력을 상실하게 되었다는 점에 — 그 이유는, 정신적 형상물들이 사회적 실제에 대한 가능한 모든 관계로부터 떨어져서 미학이 그것들에게 추가적으로 호의적으로 써 주는 것, 즉 순수한 직관과 단순한 명상의 대상이 되었기 때문이다— 대한 일반적인 반성을 많든 적든 보여주고 있다. 정신적 형상물들은, 그것들 자체로, 마침내 그것들에 고유한 미적인 진지함을 상실한다. 정신적 형상물들이 현실에 대해 갖는 긴장과 함께 그것들의 예술적 진리 내용도 사라진다. 그것들은 세속의 판테온Pantheon에 진열되는 문화적 재화들이 된다. 판테온에는 모순적인 것, 서로 죽이고 싶을 정도로 적대적인 작품들이 잘못된-평화에서 나란히 공간을 차지하고 있으며, 칸트와 니체, 비스마르크와 마르크스, 클레멘스 브렌타노와 뷔흐너도 잘못된-평화에서 나란히 진열된다. 위대한 인간에 대한 이러한 밀세공품 진열장은 마침내 모든 박물관의 수를 셀 수 없이 많은 관찰되지 않은 그림들에서, 사람들이 꺼내보지 못하게 간간하게 잠긴 서가에 꽂혀 있는 고전 총서들에서 절망감을 고백하고 있다. 그러나 이러한 모든 것에 대한 의식이 그 사이에 널리 확산되었다고 해도, 모든 여왕과 모든 세균학자에게 하나의 벽감壁嵌을 예약하는 전기傳記 유행과 같은 것을 별도로 한다면, 앞에서 말한 현상을 간결하게 규정하는 것은 매우 어렵다. 루벤스의 그림에 관한 전문가가 그의 그림이 주는 육감에 경탄하지 않을 것 같은, 남

아도는 루벤스의 그림은 존재하지 않으며, 코타 출판사*의 가정 시인 중에서 시대에 맞지 않아 성공하지 못한 시행들이 부활의 기회를 엿보았던 경우에 해당되지 않는 시인은 없기 때문이다. 그럼에도 문화의 중화가 작품에서 결정적인 것이 되고 있는 어떤 작품이 때때로 거명될 수 있다. 심지어는 이런 작품도 있다. 다시 말해, 가장 커다란 명성을 누리고 레퍼토리에서 논란의 여지가 없는 자리를 차지하면서도, 반면에 수수께끼처럼 이해할 수 없는 상태로 머물러 있으며, 작품이 그 내부에서 항상 가두어 버리는 상태가 작품에 기울이는 대중적인 경탄에 어떠한 버팀목도 제공하지 않는 작품도 있는 것이다. 그러한 작품과 근소한 차이를 더 많이 보이지 않는 작품이 바로 베토벤의 「미사 솔렘니스」이다. 이 작품에 대해 진지하게 논의한다는 것은, 브레히트의 표현에 따르면, 이 작품을 낯설게 한다는 것을 의미한다. 이 작품을 보호하며 감싸고 있는, 즉 작품과 관련이 없는 숭배의 아우라를 깨버리고 이렇게 함으로써 교양 세계의 판단을 마비시키는 존경을 넘어서서 이 작품에 대한 확실한 경험에 무언가 기여하는 것이 작품에 대한 진지한 논의인 것이다. 이런 시도는, 그 수단으로서, 비판을 필연적으로 필요로 한다. 전승되어온 의식이 검토도 거치지 않은 채 「미사 솔렘니스」에 귀속시켜 놓은 특질들은 시험될 수 있다. 이는 이 작품에 대한 인식을 준비하기 위함이며, 이것은 물론 지금까지 누구도 실행한 적이 거의 없는 것으로, 오늘날 비로소 과제로 떠오른 것이다. 이런 노력은 폭로의 의미를, 즉 끌어내림을 위해서 공인된 위대함을 끌어내리는 의미를 갖지 않는다. 환상을 벗겨내는 제스처는 그것이 겨누고 있는 것의 명성에 의지하여 유지되며, 이렇게 됨으로써 명성 자체에 속해 있다. 「미사 솔렘니스」처럼 요구가 많은 작

* 19세기 독일의 유명 출판사. (옮긴이)

품에 대해, 그리고 베토벤의 전체 작업을 고려할 때, 비판은 오히려 다른 것이 아닌, 바로 작품의 전개를 위한 수단인 것이다. 비판은 음악 자체에 대한 의무의 충족이지, 세상에 존경할 만한 것은 더욱 적다는 식의 불손한 만족이 아니다. 이에 대해 지적하는 것이 필연적이다. 중화된 문화 자체가 ―형상물들이 원천적으로 지각될 뿐만 아니라 아직도 단순히 사회적으로 보증된 형상물들로 소비되는 동안에도― 형상물들을 생산한 작가의 이름들은 금기가 되도록 배려하고 있기 때문이다. 사물에 대한 자각이 인물의 권위를 건드리는 위협이 있는 곳에서는 분노가 자동적으로 모습을 드러낸다.

가장 높은 권위를 지닌 한 사람의 작곡가에 대해 몇몇 이단적인 것을 말하려고 착수할 때, 이런 분노에서 그 정점은 미리 꺾어서 떼어내 질 수 있다. 이 작곡가의 권위는 그 힘에서는 유일하게 헤겔 철학과 비교될 수 있을 뿐이며, 헤겔이 설정한 역사적인 전제들이 회복 불가할 정도로 상실된 시대에서도 과거보다 줄어들지 않고 위대하게 존재하고 있다. 베토벤이 가진 권력, 즉 휴머니티와 탈신화화의 권력은 그것 스스로부터 출발하여 신화적 금기의 파괴를 요구하고 있다. 그 밖에도, 「미사 솔렘니스」에 대한 비판적인 숙고들은 음악가들 사이에서 은밀한 전통 속에 제대로 살아남아 있다. 이 음악가들이 헨델이 바흐와 동급이 될 수 없으며, 본질적인 작곡상의 질을 따져볼 때 글루크Gluck는 수준에서 문제가 있음을 이미 항상 의식하고 있었으나 정립된 공론에 대한 망설임이 단지 그들을 침묵하도록 하였듯이, 「미사 솔렘니스」의 경우에도 뭔가 특별한 사정이 있음을 알고 있었다. 「미사 솔렘니스」에 대해 이목을 집중시킬 수 있는 글도 별로 집필된 적이 없다. 대부분의 글은 불멸의 걸작에 대한 경외심을 일반적으로 표명하는 것에 만족하며, 사람들은 작품의 위대함을 이루는 것이 무엇인지를 실제로 말하고자 할 때 당

혹감을 느끼게 된다. 「미사 솔렘니스」의 문화적 재화로의 중화가 반사되어 있으며, 중화가 깨트려지지 않고 있는 것이다. 19세기의 경험들을 여전히 배제하지 않았던 음악사가史家 세대에 속하는 헤르만 크레츠슈마르*가 가장 먼저 「미사 솔렘니스」에 대한 놀라움을 스스로 용인하였다. 그의 보고에 따르면, 「미사 솔렘니스」가 공적인 발할라 무대**에 받아들여지기 전에 이루어졌던 초기 공연들은 지속적인 감명을 남기지 못했다. 크레츠슈마르는 무엇보다도 특히 글로리아Gloria와 크레도Credo에 난점이 있음을 간파하며, 음악적 형상들을 통일에 이르게 하기 위해서는 청자를 필요로 하는 짧은 음악적 상들을 통해서 이러한 난점을 근거 세운다. 이렇게 함으로써 크레츠슈마르는 「미사 솔렘니스」가 드러내 보이고 있는 낯설게 하는 징후들 중의 하나를 최소한 거론하고 있다. 물론 그는 이것이 작곡의 본질적인 것과 어떻게 연관관계를 맺고 있는가를 간과하고 있고, 이런 이유로 인해 두 개의 거대 악장에서 강력한 힘을 가진 주요 주제들에 힘입어 이루어지는, 괄호로 묶어 두기가 난점을 극복하는 데 충분하다는 견해를 보였다. 그러나 이것이 ─청자가, 거대한 베토벤의 교향곡 악장들에 충실하게, 모든 순간에 이미 지나간 것을 집중하여 현재화하고 이렇게 함으로써 다양성으로부터 통일성이 성립되는 것을 따르자마자 「미사 솔렘니스」를 대략 극복하듯이─ 경우가 되는 것은 매우 적다. 「미사 솔렘니스」의 통일성 자체가 「영웅」 교향곡과 9번 교향곡에서의 창조적인 상상력의 통일성과는 전혀 다른 종류의 것이기 때문이다. 이러한 통일성이 즉각적으로 이해될 수 있는지를 의심

* Hermann Kretzschmar. 1848-1924. 음악 해석학 창시자로 평가됨. (옮긴이)

** Walhalla. 북구 신화 속의 영웅적 전사들의 거대한 궁의 홀. 바그너의 「반지」에 등장. 아도르노는 '명예와 영광'의 의미로 살짝 비꼬아 쓰고 있음. (옮긴이)

한다 해도, 그것은 죄를 범하는 행위가 거의 될 수 없다.

사실상 이 작품의 역사적 운명은 우리를 의아스럽게 한다. 베토벤의 생전에는 단 두 차례 연주되었을 뿐이다. 1824년 빈에서 교향곡 9번과 함께 곡 전체가 아닌 일부만 불완전하게 한 차례 연주되었고, 그러고 나서 같은 해에 페테르부르크에서 완전하게 연주되었다. 1860년대 초까지도 일부 악장만 따로 연주되는 상태로 머물러 있었다. 작곡가가 세상을 떠난 지 30년 이상이 지나서야 이 작품은 비로소 현재의 지위를 차지하게 되었다. 연주의 난점들이 ―이것들은 우선 성악 성부 처리의 어려움이며, 대다수 부분에 들어 있는 특별한 음악적 복잡성에서 오는 것들이 결코 아니다― 앞에서 말한 의아스러운 점을 설명하기에는 충분하지 않다. 많은 점에서 훨씬 더 많이 노출되었고 더욱 많은 요구 제기를 갖고 있었던 최후기의 현악4중주곡들은, 전해 내려오는 이야기와는 반대로, 처음부터 곡에 합당한 대우를 받았던 것이다. 동시에 베토벤은, 그가 가졌던 습관과는 현저하게 차이를 보이면서, 「미사 솔렘니스」에 대해 직접적으로 권위를 내세웠다. 그는 예약 연주회 초대의 글을 쓰면서 이 작품을 자신의 최고의 성취도를 보여주는 작품l'oeuvre le plus accompli, 가장 성공한 작품이라고 규정하고 있으며, 키리에Kyrie 악장 악보에 대해서는 "마음에서-마음으로 전달되기를"이라는 말을 설정하였다. 베토벤의 인쇄된 악보에서는 찾으려도 해도 허사로 끝나는 고백이 그곳에 들어 있는 것이다. 우리는 자신의 작품에 대해 보여주는 베토벤의 태도를 과소평가해서도 안 되며, 맹목적으로 받아들여서도 안 된다. 앞에서 말한 언급들에 들어 있는 울림은 주문呪文을 불러내는 것과도 같은 것이다. 베토벤이 「미사 솔렘니스」의 파악 불가능한 것, 깨지기 쉬운 것, 수수께끼적인 것에 관한 무엇을 감지하는 듯이, 그리고 베토벤이 자신의 의지의 힘을 통해서 ―이 힘이 그의 음악의 필치를 스스로 선명하게 각

인시키고 있듯이— 이 곡이 스스로 나서서 곡을 받아들이라고 강요하지 못하는 사람들에게 곡을 받아들이라고 외부로부터 강요하는 것을 시도하는 듯이, 주문을 불러내고 있는 것이다. 이러한 점은 물론, 이 작품이 어떤 비밀을, 즉 이 비밀을 위해서 베토벤이 그의 작품에 역사에 간섭하는 것이 정통성이 있게 되는 것이라고 믿게 하였던 비밀을 내포하지 않고 있다면 생각될 수조차 없을 것이다. 그러나 이 작품이 실제로, 사람들이 그렇게 말하고 있듯이, 성공적으로 관철되었을 때, 그사이에 이미 더 이상 토를 달 수 없게 된 베토벤의 권위가 추정건대 이러한 성공에 도움을 주었을 것이다. 사람들은 그의 종교의식적인 대표작을, 황제가 새로 갈아입은 옷이라는 도식에 따라, 이에 대한 물음들을 제기하는 것을 시도하지도 못한 채 교향곡 9번의 자매 작품으로 존중하였다. 물음을 제기하는 사람은, 물음으로 인해, 작품의 깊이에 대한 이해가 부족한 사람으로 책망을 받았을 것이다.

만일 「미사 솔렘니스」가 대략 「트리스탄과 이졸데」처럼 난해함으로 인해 강렬하게 충격을 준다면, 사람들에게 일반적으로 수용되기 어려울 것이다. 이 곡은 이런 경우에 해당되지는 않는다. 교향곡 9번과 공유하는 무리한 요구들, 즉 성악 성부에 대해 때때로 등장하는 익숙하지 않은 요구들을 제외한다면, 이 곡은 전래된 음악 언어의 범위에 머물러 있지 않는 것처럼 보이는 것을 적게 포함하고 있다. 매우 많은 부분이 호모포니적이며, 푸가와 푸가토들도 마찰이 없이 철저하게 통주저음 도식에 순응하고 있다. 화음 음도音度들의 진행과 이에 따르는 표면적 연관관계는 거의 문제성이 없다. 「미사 솔렘니스」는 최후의 현악4중주들과 디아벨리 변주곡과는 달리 필치를 거역하는 작곡과는 거리가 멀다. 이 곡은, 베토벤이 앞에서 말한 현악4중주곡들과 변주곡, 5개의 만년의 소나타, 늦은 바가텔 연곡들로부터 도출하는 양식처럼, 최후기 베토벤의 양식

개념에 귀속되지는 않는다. 「미사」곡은 진보된 대담함을 통해서 현악4중주의 대 푸가와 같은 종류를 지향하기보다는 오히려 화성법의 확실한 원시화되는 모멘트들을 통해서 교회 선법의 혼입을 두드러지게 보여준다. 베토벤은 사람들이 추측하는 것보다는 더욱 엄격하게 작곡 장르들을 항상 구별하였을 뿐만 아니라 이와 동시에 또한 그의 작품의 시간적으로 상이한 국면들을 장르들에서 구체화시켰다. 교향곡들이, 오케스트라의 더욱 풍부한 음향 장치를 지니고 있음에도, 또는 그러한 음향 장치를 갖고 있기 때문에, 여러 가지 면에서 살펴보면 위대한 실내악보다 더욱 단순하다면, 교향곡 9번은 만년 양식으로부터 벗어나 있다. 교향곡 9번은 회고적으로, 최후기 현악4중주들의 모나고 각진 성격과 균열을 지니고 있지 않은 채, 고전파 교향곡의 베토벤을 향하고 있다. 베토벤은 그의 만년기에서는, 사람들이 그렇게 생각하고 싶어 하는 것처럼, 내면의 귀가 명하는 대로 맹목적으로 따르고 있지 않으며, 그의 작품의 감각적인 측면으로부터 강제적으로 소외되어 있지도 않다. 오히려 그는 그의 작곡의 역사에서 성장해왔던 모든 가능성을 주권을 갖고 구사하는 능력을 보인다. 탈감각화는 이러한 가능성 중 하나일 뿐이었다. 「미사 솔렘니스」는 몇몇 돌발적인 부분들을 지니며 경과구들을 절약한다는 점에서 최후기 현악4중주와 공통점을 지니지만, 그 외에는 공통점이 적다. 전체적으로 볼 때, 「미사」곡은 정신화된 만년 양식과 엄밀하게 대립되는 감각적 국면을 보여준다. 그가 만년기에 대부분의 경우 탈피하고 있는 호사스러움과 음향적으로 기념비적인 것을 지향하는 경향을 보이고 있는 것이다. 이러한 모멘트는, 기법적으로는, 교향곡 9번에서 황홀의 순간을 위해 유보되는 처리법에, 즉 특히 트럼본, 호른까지 포함한 관악기처럼 선율을 이끄는 관악기로 성악 성부들을 배가시키는 처리법에 의해 구체화된다. 이와 유사한 의미를 지니는 것은 화성적 깊은 효

과와 결합하여 빈번하게 나타나는 간결한 옥타브 음정들이다. 이런 음정들은 누구나 아는 「하늘은 영원한 영광을 찬미하도다」*와 같은 유형으로부터 오며, 교향곡 9번의 「모두 엎드릴지어다」**에서 결정적으로 중요하고, 뒤이어 브루크너에서 중요한 구성 요소가 된다. 「미사」에게 권위를 마련해 주었으며 청자들로 하여금 곡을 이해할 수 없는 상태를 넘어서도록 도와주었던 것은 이러한 감각적인 광채들, 그리고 음향적으로 압도적인 것을 향한 성향이었으며, 이 점은 최소한으로 끝나는 정도는 아니라는 것이 확실하였다.

이 곡이 지니고 있는 어려움은 더욱 높은 종류의 어려움이며, 이 음악의 의미, 내용에 관련되어 있다. 이 곡에 대해 배우지 않은 사람이, 몇몇 부분을 제외하고, 이 곡을 듣고 베토벤의 작품이라고 인식하는지에 대해 자기 스스로에게 물어보는 경우에, 그 사람은 이 곡에서 관건이 되고 있는 것이 무엇인지에 대해 아마도 가장 단순하게 마음속으로 생생하게 그려보이게 될 것이다. 이 곡을 들어보지 않은 사람들 앞에서 연주하고 작곡가를 맞혀보라고 했을 때, 우리는 몇 가지 놀라움을 각오해야만 할 것 같다. 어떤 작곡가의 이른바 필치가 중심 기준을 이루는 것이 적은 것에 지나지 않은 것처럼, 필치의 결함은 무언가 미심쩍은 것이 있다는 것에 대해 많이 지적해준다. 우리가 베토벤의 다른 교회 음악들을 놓고 둘러보면서 필치의 결함을 뒤따라가 본다면, 베토벤 필치의 부재와 다시 만나게 된다. 다른 교회 음악들은 너무 심하게 잊혀서, 「감람산의 그리스도」나 결코 초기작이 아닌 「C장조 미사」 작품86과 같은 곡은

* 베토벤의 유명한 노래이며, 한국에서는 「신의 영광」이라는 제목으로 알려져 있음. 겔레르트의 시에 의한 6개의 노래 가운데 하나. 작품48-4. (옮긴이)
** 「환희의 송가」 가사 후반의 한 대목. (옮긴이)

악보를 손에 넣기도 힘들다는 사실이 주목할 만하다. 후자는 「미사 솔렘니스」와는 반대로 개별적인 곳이나 어법에서 베토벤의 작품에 해당되는 점이 거의 없다고 할 수 있을 것 같다. C장조 미사의 형언할 수 없을 정도로 온건한 키리에는 기껏해야 허약한 멘델스존의 곡으로 추측될 수 있을 것 같다. 그럼에도 이 미사곡에는 그 고유한 특징들이 철두철미하게 들어 있으며, 이런 특징들은 이후 훨씬 더 많은 요구 제기를 하며, 형식이 크고, 더욱 큰 틀을 지닌 「미사 솔렘니스」에서 다시 돌아온다. 빈번하게 나타나는 짧은, 결코 교향곡적으로 통합되지 않은 부분들로의 해체, 베토벤의 모든 작품에서 사용하는 적확한 주제적 "착상"들의 부족함, 돌출된 역동적인 발전들의 부족함. 「C장조 미사」 악보는 베토벤이 그와는 본질적으로 낯선 장르로 감정이입을 하는 결단을 어렵게 포착하고 있는 것처럼 읽힌다. 이 악보는 베토벤의 휴머니즘이 전승되는 전례 텍스트의 이질감에 반발하고 있고 의식 텍스트에 대한 작곡을 천재성이 떠나 버렸던 습관적인 방식에 내맡겨 버린 것처럼 읽힌다. 「미사 솔렘니스」의 수수께끼에 어떻든 다가가서 만져보기 위해서는, 우리는 이전의 그의 교회 음악에 나타나는 이러한 모멘트를 상기해야만 할 것이다. 이러한 모멘트는 물론 문제점이 되어, 이 문제점에서 그의 창작력이 지치게 된다. 그러나 이 문제의 해결에는 미사가 지닌 주문呪文적인 본질을 거론하는 것이 도움이 된다. 이 점은 도대체 베토벤이 한 곡이라도 미사곡을 썼다는 역설과 분리될 수 없다. 우리가 그가 미사를 쓴 이유를 완전히 이해한다면, 미사에 대해서도 잘 이해하게 될 것이다.

「미사 솔렘니스」에 관한 주장, 즉 이 곡이 전통적인 미사 형식을 훨씬 넘어서고 있으며 미사곡에 세속적인 작곡하기의 전체적인 풍부함을 공급하고 있다는 주장은 통상적이다. 루돌프 슈테판Rudolf Stephan이 최근에 편찬한 피셔 대사전은 보통의 경우라면 음악적으로 합의된 많은 내

용을 뒤집는 사전이지만, 이 사전에서도 이 곡에게 "특별할 정도로 예술적으로 풍부한 주제 노작"이라는 칭찬이 이루어지고 있다. 「미사 솔렘니스」에 들어 있는 그러한 주제 노작에 대해 논의될 수 있는 한, 이 곡이 만화경처럼 변화무쌍하고 이처럼 변화무쌍한 부분들을 나중에 결합시키는 —베토벤에서는 예외적인— 방법을 사용했다는 점을 지적할 수 있다. 모티브들은 —이 곡이 갖고 있지 않는— 동적인 궤도와 함께 변하는 것이 아니라, 빛을 비추는 것이 바뀌면서, 그럼에도 동일한 것으로서, 항상 다시 등장한다. 이 미사곡이 부서진 형식을 지닌다는 생각은 기껏해야 외적인 차원과 관련되어 있을 개연성이 있으며, 베토벤이 이 곡을 콘서트 연주용으로 고려했을 때 부서진 형식을 염두에 두었을 것이다. 그러나 「미사」는 도식의 미리 규정된 객관성으로부터 주관적 역동성을 통해 터져나오는 것이 결코 아니거나, 또는 교향곡적 정신에서 —바로, 주제 노작의 정신에서— 전체성을 자기 스스로부터 산출해내는 것도 결코 아니다. 오히려 모든 것에 대한 일관적인 단념이 「미사」를 베토벤의 여타 창작과의 모든 직접적인 결합으로부터, 그의 이전의 교회곡들은 예외로 하고, 찢어 놓는다. 이 음악의 내적 구성, 그 섬유는 베토벤 양식이라고 여겨지는 모든 것과 근원적으로 다르다. 그것은 고풍스럽다. 형식은 모티브의 핵으로부터 오는 발전적인 변주에 의해 얻어지지 않고, 대부분의 경우 그 내부에서 모방적인 부분들로부터 더해져서 획득된다. 이것은 아마도 15세기 중엽의 네덜란드 악파 작곡가들의 경우와 유사하지만, 베토벤이 그들을 얼마만큼 알고 있었는지는 불확실하다. 전체의 형식 조직은 고유의 활동력으로부터 나온 과정의 형식 조직이 아니며 변증법적이지도 않다. 오히려 전체의 형식 조직은 악장들*의 개별

* 「미사 솔렘니스」는 숫자가 붙어 있는 악장이 아니라, 키리에, 글로리아, 크레도, 상

악절들 사이의 균형을 통해, 그리고 마지막으로는 대위법적인 연결고리로 묶는 것을 통해 인도되려는 의지를 갖고 있다. 낯선 느낌을 주는 모든 특성들은 이러한 의지에 맞춰져 있다. 베토벤이 「미사 솔렘니스」에서 베토벤적인 주제를 포기하고 있다는 것은 ―누가 그의 교향곡들의 그 어떤 교향곡으로부터 또는 「피델리오」로부터 노래하면서 인용하는 것과 같은 방식으로 「미사 솔렘니스」로부터도 노래하면서 무언가를 인용할 수 있을까― 발전부 원리의 배제에 의해서 근원적으로 발원된다. 어떤 제시된 주제가 발전을 이루게 되는 곳에서만, 다시 말해 주제의 변화에서 알 수 있게 되는 곳에서만, 조형적 형태가 필요하게 된다. 조형적 형태의 이념은 「미사 솔렘니스」에 낯선 것이었던 것처럼 중세 음악에도 낯선 것이었다. 이와 관련 우리는 단지 바흐의 키리에만을 베토벤의 키리에와 비교해 볼 필요가 있다. 바흐의 푸가에서는 비교할 수 없을 정도로 감동적인 선율이 ― 가장 무거운 짐을 지고 허리를 굽힌 채 힘든 걸음을 끌고 가고 있는― 인류에 대한 표상을 암시하고 있다. 베토벤에게서는 선율적으로 결코 뛰어나지 않은 복합체들이 화성을 모사하며, 기념비적인 것의 제스처를 사용하여 표현을 회피하고 있다. 비교는 하나의 정당한 모순에 이르게 한다. 의문스럽기는 하지만 널리 퍼져 있는 견해에 따르면 바흐는 중세의 객관적으로 완결된 음악 세계를 다시 한번 한군데로 모았으며, 푸가를 창조해내지는 못했지만 어떤 경우이든 푸가를 순수하며 권위를 지닌 형식에 이르도록 하였다. 바흐가 푸가 정신의 산물인 것만큼이나 푸가는 바흐의 산물이었다. 바흐는 직접적으로 푸가에 귀속되어 있었다. 그러므로 바흐의 푸가 주제 중에서 많은 주제는, 아마도 만년의 사변적인 작품들을 예로 한다면, 일종의 신선함

투스, 아뉴스 데이로 구성된다. (옮긴이)

과 자발성을 지니고 있다. 이러한 신선함과 자발성은 후대의 주관적 작곡가들의 칸타빌레의 착상들이 지니고 있는 것과 같은 것이다. 베토벤의 역사적 시점에서는 다음과 같은 음악적 질서가 사라지고 없었다. 다시 말해, 이미 사라진 음악적 질서의 반조返照를 바흐가 그의 작곡하기의 선험성으로 미리 부여하였으며 이렇게 함으로써 실러의 의미에서의 소박성과 같은 것을 허용하였던 형식들과 음악적 주체의 일치를 미리 제공하였던 음악적 질서는 존재하지 않았던 것이다. 베토벤에게는 「미사 솔렘니스」를 작동시키는 음악적 형식의 객관성은 간접적이고 문제성이 있으며 반성의 대상이다. 그의 키리에의 1부는 주관적-화성적 본질을 지닌 베토벤 고유의 관점을 받아들이고 있다. 그러나 그는 동시에 종교적 객관성의 지평선으로 밀려들어가면서, 매개된 특성, 작곡상의 자발성과는 분리된 특성도 또한 수용하고 있다. 베토벤은 양식화된다. 이렇기 때문에 「미사 솔렘니스」의 소박하며 화성적인 서두 부분은 멀리 떨어져 있으며, 바흐에서 대위법적-겔레르트적인 서두 부분보다 설득력이 더 약하다. 이 점은 「미사 솔렘니스」의 본래적인 푸가 주제와 푸가토 주제들에게 비로소 정당하게 해당된다. 이 주제들은 고유하게 인용되는 어떤 것, 모델에 따라 구축된 것을 갖고 있다. 우리는 여기에서, 고대에 통용되던 문학적인 관습과 유사하게, 작곡적인 토포이topoi에 대해 말할 수 있을 것 같다. 다시 말해, 객관적인 요구 제기가 강화되는 곳인 잠재된 모형들에 따라 음악적 순간을 다루는 것에 대해 논의할 수 있을 것 같다. 바로 이 점이, 기이하게도 파악될 수 없는 것, 일차적인 실행으로부터 벗어나 있는 것에 ―이것은 푸가 주제들에 고유한 것이며, 이어서 이 주제들로부터 실을 뽑아내듯 전개되는 부분들에도 전달되는 것이다― 대해 책임이 있다. 이에 대해 「미사 솔렘니스」에서 푸가풍으로 작곡된 첫 부분인 b단조로 된 「크리스테 엘레이손Christe eleison, 그리스도여,

저희를 불쌍히 여기소서」이 이미 예를 제공하고 있으며, 동시에 고풍스러운 음조를 지닌 예를 보여주고 있다.

이 작품이 모든 주관적 강약법과 대체적으로 거리를 두는 것처럼 표현에 대해서도 거리가 유지된다. 크레도는 최고로 현저한 리듬을 통해서 눈에 뜨이게 하는 점이 없지는 않지만 ―바흐에서는 에스프레시보[*]의 대표곡의 하나인― 「크루치픽수스Crucifixus, 십자가」를 급하게 건너뛰고 있다. 「엣 세풀투스 에스트Et sepultus est. 그리고 묻혔도다」에서 비로소, 고난 자체의 끝에 이르러, 그리스도의 수난에 대한 생각보다는 인간 존재의 덧없음에 대한 생각에서 에스프레시보의 무게 중심이 성취된다. 무게 중심은 그러나, 이어지는 「엣 레수렉시트Et resurrexit. 그리고 부활하셨도다」와의 대조에는 바흐에서 이와 유사한 자리들에서 극단적인 것을 움켜쥐고 있는 열정이 배당됨이 없는 상태에서, 달성되고 있다. 이 작품의 가장 유명한 부분이 된 단 하나의 부분이 예외를 만들고 있다. 이 부분이 바로 베네딕투스이며, 이것의 주선율은 말하자면 양식화를 중지시킨다. 베네딕투스에 붙여진 전주前奏는 「디아벨리 변주곡」 20변주에서만 볼 수 있는 것과 같은 심원한 화성적 균형을 지닌 곡이다. 사람들이 근거가 없지는 않은 상태에서 하늘이 내린 영감이라고 칭송하였던 베네딕투스의 선율 자체는 그러나 E^b장조 현악4중주 작품127의 변주 주제를 떠올리게 한다. 베네딕투스 전체는 사람들이 중세말의 예술가들에 대해서 뒤에서 수군대는 관행을 상기시켜 준다. 중세말의 예술가들은 잊히지 않기 위해 성체 시현대示顯臺 어딘가에 그들 자신의 상을 설치하였던 것이다. 그러나 베네딕투스 자체는 전체의 화법peinture에 충실하다. 다른 곡들과 마찬가지로 "인토네이션"에 따라 악절이나 악구와 같은 부

분들로 나누어지며, 폴리포니는 원래부터 있는 것이 아닌 폴리포니로서 언제나 화음들을 바꿔 쓰고 있을 뿐이다. 이것은 작곡 처리방식의 계획적으로 의도된, 주제적인 비구속성과 다시금 연관관계에 놓여 있다. 이러한 비구속성은 주제들을 모방적으로 취급하도록 해주며, 이것이 베토벤의 호모포니적 기본 의식과 그의 시대에 상응하듯이, 원리적으로는 화성적으로 사고할 수 있도록 허용해준다. 먼 옛것으로 돌아간다 해도 베토벤의 열린 음악적 경험의 한계를 존중하고 싶어 하는 것이다. 거대한 예외는 크레도의 「엣 비탐 벤투리Et vitam venturi, 앞으로 올 삶*」이다. 이 부분에서 파울 벡커는 전체의 핵심을 파악하고 있으며, 그것은 타당한 것이었다. 이 부분은 폴리포니적으로 완전하게 전개된 하나의 푸가이며, 세부적인 것들에서는, 특히 화성적 어법들에서는 「함머클라비어」 소나타 종악장과 친근하며, 거대한 발전을 목표로 하고 있다. 이 때문에 선율적으로도 완전하게 명료하며, 밀도나 강도면에서 극한까지 상승된다. 이 곡은 아마도 폭발적이라는 형용사에 걸맞은 유일한 곡일 것이다. 복잡함을 지니며 연주하기가 극도로 어렵지만, 효과의 직접성으로 인해 베네딕투스와 나란히 가장 쉬운 곡이다.

「미사 솔렘니스」의 초월적 순간은 화체化體, Transsubstantiation라는 신비한 내용과는 무관하고 인간을 위한 영원한 삶의 희망과 관련되어 있는 것은 우연이 아니다. 「미사 솔렘니스」의 수수께끼적 형태는, 베토벤의 성취들을 용납할 수 없을 정도로 희생시키는 고풍적 처리법과 그 고풍적 수단을 비웃는 것 같은 인간적인 음 사이에 존재하는 평형이다. 이러한 수수께끼적 형태, 인간성의 이념과 표현에 대한 불길한 공포와

* 사도 신경 마지막 구절이지만, 한국 가톨릭 번역 '영원한 삶을 믿나이다'와 다르게 번역하였다. (옮긴이)

의 결합은 다음과 같은 점을, 즉 미사곡 자체 내부에서 이미 금기가 감지될 수 있으며 금기는 그러고 나서 미사곡의 수용을 특징짓는다는 점을 받아들임으로써 해독될 수 있다. 그러한 금기는 현존재의 부정성의 위에 존재하는 금기이다. 이것은 구원을 향한 베토벤의 절망적인 의지로부터 도출될 수 있을 것 같다. 미사가 구원해 달라고 기원하거나 문자 그대로 주문呪文을 실행하는 곳에서는, 도처에서 미사는 표현으로 가득 차 있다. 텍스트에서 악과 죽음이 등장하는 곳에서는, 미사는 대부분의 경우 표현을 단절시킨다. 바로 침묵을 통해서 미사는 부정적인 것의 갈수록 압박해 오는 위력을 증언한다. 위력에 대해 큰소리로 말하지 못하는 두려움을 통해 절망을 증언하고 있는 것이다. 도나 노비스 파쳄Dona nobis pacem, 우리에게 평화를 주소서은 어느 정도 확실하게 크루치픽수스(십자가)의 짐을 떠맡고 있다. 이에 따라 표현을 전달하는 수단들도 막혀 물러나게 된다. 불협화음은 표현을 전달하지 않으며, 상투스Sanctus에서 「플레니 순트 첼리pleni sunt coeli, 하늘과 땅에 가득한 영광」의 알레그로의 아인자츠 앞에서처럼 극히 드물게 나타날 뿐이다. 오히려 표현은 고풍스러운 것, 교회선법적 음연속체들, 과거에 대한 두려움에 달라붙어 있으며, 이것은 고통이 과거 속으로 밀쳐져야 한다는 의지를 나타내는 것처럼 보인다. 「미사 솔렘니스」에서 에스프레시보한 것은 현대적인 것이 아니고, 아주 오래된 옛것이다. 인간적인 것의 이념이 「미사」에서, 만년의 괴테와 유사하게, 주장되고 있으며, 이것은 오로지 신화적 심연에 대한 경련을 일으키는, 신화적인 부정에 힘입어서만이 가능한 주장이다. 인간성의 이념은, 고독한 주체가 더 이상 자신에 대한 믿음을 갖지 못하는 것처럼 보일 때, ―자기 스스로부터, 순수한 인간 존재로서― 자연지배와 이에 저항하는 자연의 혼동을 달랠 수 있도록 도와달라고 기성 종교에게 소리치고 있는 것이다. 극도로 해방되었으며 자신의 독자적인

정신 위에 서 있었던 베토벤이 이처럼 전래된 형식으로 기울고 있었음을 설명하기 위해서는, 그가 주관적인 경건함을 지니고 있었다는 호소로는 불충분하다. 역으로, 그의 종교심은 열렬한 규율과 함께 의식적儀式的 목적에 부응하고 있는 작품에서 독단을 넘어 일종의 보편적 종교성으로 확장되었다는 교양인의 듣기 좋은 말, 그리고 그의 미사는 유니테리언* 신자를 위한 미사라는 교양인의 상투적인 말로 설명하는 것도 불충분하다. 이 작품은 기독교 신학에 대한 관계에서 주관적인 경건함을 표명하는 것을 억누르고 있다. 슈토이어만의 놀라운 통찰에 따르면, 베토벤은 종교적 의식이 "나는 믿습니다"라는 고백을 하도록 확고하게 명하는 곳에서, —고독한 인간이 여러 번에 걸친 부르짖음을 통해 그도 역시 정말로 믿고 있다고 자기 자신과 다른 사람들에게 맹세해야만 하는 것처럼 푸가 주제가 크레도라는 가사를 반복함으로써— 그런 확고함과 대립되는 것을 누설한다. 미사의 종교성은, 우리가 이에 대해 정황에 관계없이 다르게 말해도 된다면, 신앙 속에서 평안을 느끼는 자의 종교성도 아니며 믿는 것 이외에는 주체에게 아무것도 요구하지 않았던 정도로 이상주의적인 본질을 지닌 세계 종교도 아니다. 베토벤에서는, 「미사」보다 더 늦게 나온 언어로 표현한다면, 존재의 객관적이고 정신적인 질서인 존재론이 도대체 여전히 가능한가 하는 것이 문제가 되고 있다. 주관주의의 상태에서 음악적 구원이 문제가 되고 있는 것이며, 종교적 의식에 요구하는 상환 청구는 음악적 구원에 —오로지 비판철학자 칸트에서 신神, 자유, 불멸성의 이념들을 불러내고 있는 것처럼— 영향을 미쳐야 한다는 것이다. 이 작품은, 자신의 미적인 형체에서, 절대자에 대

* unitarian, '오직 성서만'을 주장하며 3위 일체성을 부정하는 18세기 등장한 기독교 일파. (옮긴이)

해 무엇을, 어떻게 거짓 없이 노래할 수 있는지 묻고 있다. 그리고 이 물음을 넘어서서 이 작품을 소외시키고 이해불가능성으로 접근시키는 수축이 발생한다. 그 이유는 아마도 작품이 스스로 제기하는 물음이 음악적으로 확답을 하는 것을 거부하는 물음이기 때문일 것이다. 주체는 그 유한성에서 추방당한 채 머물러 있다. 객관적 우주는 의무를 지닌 우주로서 더 이상 표상될 수 없다. 이렇게, 미사는 무無에 스스로 접근하는 영점零點 위에서 균형을 이루고 있다.

「미사」의 인본주의적 국면은 키리에의 화음의 충만함과 함께 정의되며 마지막 곡인 아뉴스 데이Agnus Dei의 구성에까지 이르고 있다. 아뉴스 데이 악장은 도나 노비스 파쳄을 겨냥하고 있으며, 베토벤이 악보에 독일어로 작품의 —야누스 데이 악장은 팀파니와 트럼펫에 의해 알레고리적으로 표상되고 있는 전쟁의 위협에 뒤이어 다시 한 번 풍부한 표정으로 갑자기 나타난다— 제목을 달고 있는 것처럼, 내적, 외적 평화에 대한 갈구이다. 「엣 호모 팍투스 에스트Et homo factus est, 동정녀 마리아에게서 잉태되어 … 사람이 되셨음을 믿나이다」에서 음악은 숨결처럼 이미 따스해진다. 그러나 이것은 예외적인 경우들이다. 대부분의 경우 음악은 양식화에도 불구하고 말로 표현되지 않은 것, 정의되지 않은 것으로 양식과 음 내부에서 후퇴한다. 음악 내부에서 서로 모순되는 힘들의 합성, 바로 이 국면이 음악의 이해에 가장 많이 방해가 되는 국면이다. 비역동적-평면적으로 생각해보면, 「미사 솔렘니스」는 전前 고전파의 "테라스들Terrasse"에 따라 부분으로 나누어지지 않으며, 여러 가지 면에서 윤곽을 지워 버린다. 짧은 삽입구들은 전체 속으로 흘러가는 경우가 흔하지 않으며 독자적으로 존립하지도 않고, 오히려 다른 부분들과의 비례에 의존되어 있다. 이 양식은 소나타의 정신과는 상반되지만, 그렇다고 교회적-전통적이지도 않고 기억으로부터 끄집어낸, 발달이 뒤진 교회 언

어에서 보이는 세속적인 것도 아니다. 교회 언어와의 관계는 베토벤의 고유 양식과의 관계만큼이나 깨져 있으며, 그 거리는 교향곡 8번이 하이든과 모차르트와 갖는 위치와 유사한 정도로 떨어져 있다. 가사 「엣비탐 벤투리Et-vitam-venturi, 앞으로 올 삶」에 의한 푸가를 제외하면 푸가 부분들도 진정한 폴리포니가 아니며, 그렇다고 한 마디도 19세기 방식에 따른 호모포니적-선율적이지도 않다. 베토벤에서 전적으로 우위를 점하고 있는 전체성의 카테고리는 개별적 모멘트들의 자기 운동으로부터 나오는 결과인 반면에, 이 카테고리는 「미사 솔렘니스」에서는 일종의 평준화를 대가로 치를 때만 유지된다. 도처에 들어 있는 양식화 원리는 진정으로 특수한 것을 더 이상 용납하지 않으며, 특성들을 교과서적인 것이 될 때까지 갈고 닦는다. 이러한 동기들과 주제들은 이름이 갖는 힘을 결여하고 있다. 완결된 악절 부분들의 단순한 대립을 통해서 대체되는, 변증법적 대조의 결여는 때로는 총체성조차도 약화시킨다. 이 점은 특히 악장의 마무리 부분에서 나타난다. 어떤 길도 처음부터 끝까지 통과되지 않았고 개별적인 것이 보이는 어떠한 저항도 극복되지 않았기 때문에, 우연성의 흔적이 전체 자체에 전달된다. 악장들은 특수한 것이 갖는 충동이 악장들에게 지시하는 어떤 목표에서 끝맺음하는 것이 더 이상 없기 때문에, 여러 가지 면에서 맥이 빠진 채 끝나고 결말으로의 보증이 없이 중단된다. 이 모든 것은, 외적인 힘의 전개에도 불구하고, ―작곡상의 상상과 똑같은 정도로 의식적儀式的인 구속으로부터 멀리 밀쳐져 있는― 간접적인 것의 느낌에 영향을 미친다. 그뿐만 아니라 이 모든 것은, 아뉴스 데이의 짧은 알레그로의 자리와 프레스토의 자리에서처럼, 부조리를 건드리는, 앞서 말한 수수께끼적인 것에 때때로 영향을 주기도 한다.

이 모든 것에 따라 「미사 솔렘니스」도 역시, 이 작품의 고유성에서 특징 지어지면서, 인식되는 것처럼 보일 것 같기도 하다. 그러나 어두운 것은, 어두운 것으로 지각되면서, 아직도 즉각적으로 밝아지는 것은 아니다. 우리가 이해하지 못하는 어떤 것을 이해하는 것은 이해를 향한 첫걸음이며, 이해 그 자체는 아니다. 앞에서 간략하게 언급한 특성들은 곡을 들어보면 확인될 수 있다. 이러한 특성들에 주의를 집중하는 것은 방향이 잡혀 있지 않은 상태에서 곡을 듣는 것을 방해할 수도 있다. 그러나 이렇게 주의를 기울이는 것만으로는 「미사 솔렘니스」의 음악적 의미를 자발적으로 지각하는 것을 귀에게 결코 허용하지 않는다. 이 곡의 의미는, 적어도, 바로 그러한 자발성을 방어하는 것에서 정초定礎되어 있기 때문이다. 「미사 솔렘니스」가 지닌 낯설게 하는 성격은 자율적인 작곡가가 그의 의지 및 상상과는 동떨어진 이질적인 형식을 선택하였고 이로 인해 그의 음악에 특유한 전개가 저해되었다는 안이한 공식 앞에서 와해되지는 않는다. 이 점은 어떤 경우에도 확실하게 결말이 나 있다. 그 이유는 다음과 같다. 음악사에서 작곡가는 때로 자신이 본령으로 삼고 있는 작품 이외에 작곡가와 동떨어진 장르에서도, 지나친 부담은 되지 않는다는 듯이, 자신을 정당화시키려고 시도하는 경우가 생기는데, 베토벤은 「미사」에서 이러한 시도를 공공연하게 행하지는 않았기 때문이다. 오히려 작품의 모든 마디가 베토벤에게는 작곡 과정이 이례적으로 길었다는 사실을 보여주는 것과 똑같은 정도로 가장 치열한 노력의 정도를 보여주고 있다. 그러나 가장 치열한 노력은, 그에게서 평소에 통상적이듯이, 주관적 의도의 관철을 향하고 있지 않고 주관적 의도의 절약을 향하고 있다. 「미사 솔렘니스」는 생략의 작품이며, 영속적 단념의 작품이다. 이 작품은 더 늦은 시기의 시민사회적 정신이 행하는 노력들에 이미 산입된다. 다시 말해, 보편적으로 인간적인 것을 더 이상

특별한 사람들과 관계들의 구체화에서 사고하고 형성하는 것을 바라지 않고, 오히려 추상화를 통해서, 말하자면 우연적인 것을 잘라내는 것을 통해서, 특별한 것과의 화해를 믿지 못하게 된 일반성을 고집하는 것을 통해서 희망하는 노력들에 이미 들어가 있는 것이다. 형이상학적 진리는 칸트 철학에서 단순히 나는 생각한다는 것이 지니는 내용이 없는 순수성 안에 남겨진 잔여물과 유사한 것이다. 진리의 이러한 잔여물적 성격, 특수한 것으로 뚫고 들어가는 것을 포기하는 성격은 「미사 솔렘니스」를 수수께끼적인 작품으로 판결할 뿐만 아니라 이 작품에 가장 높은 의미에서의 무력감의 흔적을 선명하게 각인시킨다. 이러한 무력감은 가장 힘이 있는 작곡가가 갖는 무력감이 아니고 정신이 역사적으로 처한 상태의 무력감, 즉 정신이 여기에서 말하고자 스스로 감행하는 것을 더 이상 말할 수 없거나 또는 아직 말할 수 없는 무력감이다.

그러나 무엇이 베토벤을, 즉 주관적인 창작의 힘이 창조자로서의 인간의 오만에 이르기까지 상승되게 함으로써 불가해한 풍성함을 가졌던 베토벤을 반대 방향으로, 자기 스스로 자기를 제한하는 방향으로 행동하게 하였던가? 베토벤이 이렇게 행동했던 것은 「미사」를 쓸 때, 그리고 「미사」를 쓰고 난 후에도 대립되는 가능성을 극단적 한계까지 추구하였던 베토벤 개인의 심리가 아님은 확실하다. 오히려 그가, 충분히 저항하면서도 모든 긴장을 갖는 상태에서, 복종하였던 음악 자체에 존재하는 어떤 강제가 그를 그렇게 행동하게 하였던 것이다. 이와 동시에 우리는 「미사 솔렘니스」와 최후기 4중주곡들 ─이 곡들의 정신적 구성이라는 면에서─ 사이에 존재하는 하나의 공통적인 것에 부딪치게 된다. 이것은 최후기 4중주곡들이 통틀어서 피하는 것의 공통점이기도 하다. 후기 베토벤의 음악적 경험에게는 주관성과 객관성의 일치, 교향곡적 성

취의 원숙함, 모든 개별의 운동으로부터 유래하는 전체성, 짧게 말해서 그의 중기 작품들에게 확실함을 부여해 주는 것이 의심스럽게 되었음이 틀림없다. 그는 고전파 안에 의고전주의가 들어 있음을 꿰뚫어 본다. 그는 체제긍정적인 것에 저항하며 이것을 거부한다. 고전파 교향곡법 이념에 들어 있는, 무비판적으로 존재를 긍정하는 것을 거부한다. 게오르기아데스Georgiades가 「주피터」 교향곡* 종악장에서 축제적인 것이라고 명명하였던 특징을 거부하는 것이다. 그는 의고전주의 음악이 제기하는 가장 높은 요구에 참되지 않은 것이 들어 있는 것을 느꼈음이 틀림없다. 모든 개별적인 것의 대립적 운동의 총체는 ―모든 개별적인 것은 이러한 총체에서 몰락한다― 긍정성 자체라는 것을 감지하고 있었음이 틀림없는 것이다. 이 자리에서 베토벤은 시민사회적 정신에 ―이 정신이 음악적으로 최고로 표명된 것이 베토벤 자신의 작품을 형성한다― 반기를 든다. 그의 창조적 재능에 들어 있는 어떤 것, 아마도 가장 심오한 것이 화해되어 있지 않은 것을 형상에서 화해시키는 것을 거부하고 있는 것이다. 이 점은 선율의 악기 교대 진행에 의한 서법**과 발전 원리에 대항하여 희미하게 느끼는 민감함에서 음악적으로 구체화되었을 것이다. 이러한 민감함은, 발달된 문학적 감각기관이 바로 독일에서, 드라마적인 갈등 및 음모와 관련하여, 이미 일찍이 파악하고 있었던 혐오와 근친 관계를 이룬다. 이것은 긍정적인 것에 대해 적대적이며 확연하게 평민적인 혐오이며, 베토벤과 함께 처음으로 독일 음악 속으로 밀고 들어왔다. 연극 무대에서 벌어지는 음모에는 항상 어리석은 점이 붙어 있다.

* 모차르트의 교향곡 41번의 별칭. (옮긴이)
** durchbrochene Arbeit, 고전파 교향곡에서 구사되었던, 하나의 선율을 나누어 악기를 바꿔가면서 진행시키는 서법. (옮긴이)

음모극의 작동성은 작가와 작가의 이념에 의해 위로부터 기획되어 작동하지만, 아래로부터, 극의 등장인물로부터 동기 부여가 되는 경우는 전혀 없다. 주제 노작의 작동성은 베토벤이라는 원숙한 작곡가의 귀에게 실러 희곡에서의 궁정의 간계, 변장한 부인, 깨어진 보석함, 훔친 편지들을 상기시켜 주었을 것이다. 이것은, 이 말을 제대로 이해한다면, 베토벤 내부에 들어 있는 현실주의적인 것이다. 베토벤에 들어 있는 이처럼 현실적인 것은 억지스러운 갈등들과 조작된 반反테제들에 —이러한 갈등들과 반테제들이 총체성을, 즉 개별적인 것을 넘어서서 관철되어야 한다고 말하면서 사실상으로는 개별적인 것에 강제적 힘과 같은 것을 통해 강요되는 총체성을 모든 의고전주의에서 밀어주고 있는 것에서 보는 것처럼— 만족하지 못한다. 이러한 자의恣意의 흔적들은, 여전히 교향곡 9번에서, 발전부의 결연한 어법들에서 감지될 수 있다. 최후기 베토벤이 제기하는 진리로의 요구 제기는 의고전주의 이념과 거의 하나가 되어 있는 가상, 즉 객체와 주체의 동일성의 가상을 거부한다. 그 결과 양극화가 나타난다. 통일성은 단편적인 것으로 초월한다. 이런 점은 최후기 현악4중주에서 민숭민숭하며 잠언과 유사한 동기들, 폴리포니적 복합체를 거칠고 매개되지 않은 상태에서 나란히 밀어 넣는 것을 통해서 발생한다. 스스로 고백하고 있는 양자 사이의 균열, 즉 민숭민숭하며 잠언과 유사한 동기와 폴리포니 복합체 간의 균열은 미적 조화의 불가능성을 미적 내용으로 만들고 있으며, 가장 높은 의미에서의 실패를 성공의 척도로 만들고 있다. 「미사 솔렘니스」도 나름의 방식으로 종합의 이념을 희생시키고 있다. 「미사」는 그러나 형식의 객관성에 의해 더 이상 보호받지 못하고 있는 주체에게, 이러한 객관성을 자기 스스로부터 부서짐이 없이 산출시킬 수 없는 주체에게 음악 안으로 들어가는 것을 명령조로 금지하고 있는 것이다. 「미사」는, 이 곡이 갖고 있는 인간적인

보편성을 위해, 개별적인 영혼이 침묵하고 아마도 이미 굴복하고 있는 것을 대가로 지불할 준비가 되어 있다. 바로 이 점이「미사 솔렘니스」를 해명하는 길로 이끌어 준다고 보아도 될 것 같다. 교회에서 전래되는 것 때문에 양보가 이루어지고 있다거나 또는 이 작품이 베토벤의 제자였던 루돌프 대공을 기쁘게 하려는 의지에서 작곡되었다는 견해는 이 작품의 해명에 길을 제공하지 못한다. 다른 방법으로는 객관성을 더 이상 지배할 수 없다는 것을 아는 자율적인 주체가 자유 의지에서 발원하여 스스로 자기를 타율성에 양도하고 있는 것이다. 다른 광물의 결정結晶 형식에서 하나의 광물이 등장하는 것이 소외된 형식에 붙어 있는 모습은, 소외 자체의 표현과 하나가 되면서, 이런 방식이 아닌 다른 방식으로는 더 이상 성취될 수 없을 것 같은 것을 성취해야 한다는 것이다. 구속적인 양식을 통해서 실험이 이루어지고 있다. 형식적인 시민사회적 자유는 양식 원리로서는 충분하지 않기 때문이다. 작곡은 외부로부터 설정된 그러한 양식 원리 아래에서 주체에 의해 충족될 수 있는 것을, 주체에게서 가능하다고 말하면서, 지칠 줄 모르고 제어하고 있다. 이러한 양식 원리를 논박하는 모든 충동뿐만 아니라 객관성을 낭만적인 허구로 격하시켰던, 객관성 자체에 대한 더욱 구체적인 파악은 가차 없는 비판에 직면하게 된다. 객관성을 낭만적인 허구로 격하시켰던 곳에서 객관성은 그러나, 비록 골격만 남아 있을지라도, 실제적이고 담지 능력이 있으며 가상이 없이 성공에 이른다는 것이다. 이러한 이중적 비판, 일종의 영속적인 선별이「미사」로 하여금 거리감을 주며 윤곽만 드러나게 하는 성격을 갖도록 강제한다. 이런 성격이「미사 솔렘니스」를, 충만한 음향으로 가득 차 있음에도 불구하고, 금욕적인 최후기 현악4중주곡들처럼 감각적 현상에 대해 가차 없는 대립관계 속으로 가져가는 것이다.「미사 솔렘니스」가 미적으로 부서져 있는 것, 그리고 거의 칸트적이라 할 정

도로 엄격한 물음, 즉 무엇이 아직도 도대체 가능한가 하는 물음을 위해
서 두드러지게 나타나는 형상화를 포기하는 것은, 표면상으로는 기만적
으로 완결된 모습을 갖고 있지만 최후기 현악4중주곡들의 구성이 공공
연하게 드러내 보이는 열린 균열들과 상응한다. 「미사 솔렘니스」에서도
여전히 길들여진 상태로 나타나는, 옛것으로 향하는 경향은 그러나 이
곡을 바흐에서 쇤베르크에 이르는 거의 모든 위대한 작곡가의 만년 양
식을 공유하도록 해 준다. 이들 모두는, 시민사회적 정신의 대표자로서,
시민사회적 정신의 한계에 도달하였지만, 이것은 그들이 각기 살았던
시민사회적 세계에서 스스로의 힘으로는 시민사회적 정신을 극복할 수
없는 상태에서 도달된 것이었다. 그들은 모두, 그들이 살았던 현재가 주
는 고통에서, 미래에 바치는 제물로 과거의 것을 꺼내 와야 했었던 것이
다. 베토벤에서 이 제물이 풍성한 결실을 맺었는지, 생략된 것의 총체가
사실상으로 하나의 충족된 우주의 암호들이었는지, 또는 객관성을 재구
성하려는 시도에서 보듯이, 「미사 솔렘니스」가 좌절하였는지는 작품의
구조에 대한 역사철학적 반성이 작품의 가장 내적인 작곡상의 세포들에
까지 파고들어 갈 때 비로소 판단될 수 있을 것 같다. 작곡상의 발전 원
리가 역사적으로 종말로 치달으면서 넘어져 버린 후에, 작곡은 그러나
오늘날 「미사 솔렘니스」의 처리방식에 대한 어떤 생각도 없는 상태에서
잘라낸 조각들의 층으로 되고 "장場들"에 따라 구절법으로 되는 동기 유
발이 된 것으로 스스로를 보고 있다. 이 점은 베토벤의 작품들 중에서
가장 위대한 작품에 대한 그의 주문呪文 공식을 주문에 대한 공식 이상
의 것으로 받아들이는 것을 고무시키고 있다.

『음악의 순간들Moments musicaux』에서 전재(Gesammelte
Schriften, Bd. 17, Frankfurt a. M. 1982, S.145ff.) — 1957년 집필.

만년 양식 (Ⅱ)

가장 난해하며 가장 수수께끼적인 작품들 중 하나인 현악4중주 Eb장조, 작품127의 독후감. 최후기 베토벤은 **흔적들을 지운다**. 그러나 어떤 흔적들일까? 이것이 수수께끼이다. 왜냐하면 다른 한편으로 이 곡에서는 음악 언어가 ―중기 양식과는 반대로― **매개되지 않은 채** 벌거벗은 상태로 명백하게 드러나고 있기 때문이다. 조성 등을 이처럼 두드러지게 보이기 위해 베토벤은 심지어 **작곡의 흔적들**을 지우고 있는 것일까? 이것은 더 이상 작곡되는 것은 없다는 것처럼 울려야 하는가? 주체는 여기에서 창조하는 것으로서의 주체를 **스위치를 끄는 것처럼 제외시키는** 실행 안으로 들어간 것일까? 어떤 **자기 운동의 상**像일까? 이를 통해 거역拒逆의 인상이 성립되고 있는 것은 아닌가? 내가 보기에는, 바로 이 점에 **모든 것**이 의존되어 있는 것 같다. ― 아마도 미사 솔렘니스의 판독도 이 점에 의존되어 있을 것이다. 그러나 나는 아직도 이에 대한 답을 제어할 능력을 갖고 있지 않다.

[306]

최후기 베토벤에서 유일무이한 것은 그와 더불어 정신이, 그가 정신을

제어하지 않았다면 불가항력적으로 광기를 대가로 지불하고 획득되는 경험들에서 자기 스스로를 제어하고 있다는 점이다. 이 경험들은 그러나 주관성에 관한 경험들이 아니라 언어에 관한 경험, 즉 집단에 관한 의한 경험들이다. 베토벤은 음악의 민숭민숭한 언어를, 모든 개인적 표현으로부터 벗어나 순수하게, 주시한다. 이에 대해 그릴파르처Grillparzer의 기이한 진술이 있다. 이를 토마스-잔-갈리는 [같은 책] 374쪽에서 다음과 같이 인용하고 있다. "… 나도 베토벤에게 계기를, 그렇지 않아도 이미 절벽처럼 무섭게 저기 가로 놓여 있었던 음악의 극단적인 경계들에 ―절반쯤은 악마적인 소재[250]를 통해 유인되면서― 더 가까이 들어서는 계기를 부여하려는 의도를 갖고 있지 않았다." (1822년경.)　　　[307]

최후기 베토벤에서 민숭민숭한 성격은 **비유기적인 것**과 연관을 지닌다. 성장하지 않는 것은 호화스럽게 피지도 못한다. 장식이 없음과 **죽음**. ― 상징적이라기보다는 오히려 알레고리적이다.　　　[308]

통상적으로 음악에서 단순히 기능을 행하는 것, 이것의 본질이 ―이 본질이 기능을 지시하듯이― 최후기 베토벤에서는 주제적이 된다. 이런 의미에서 베토벤은 잘못된, 단순히 가장하는 개별성을 단념한다.　[309]

슈만에서 원래부터 특징적인 것은 ―이후 말러와 알반 베르크에서도― 자기를 스스로 붙잡지 않는 것, 자신을 주어 버리는 것, 내던져 버리는 것이다. 여기에서 말하는 낭만주의적 원리는 다음과 같다. 경험의 소유적 특성, 즉 자아를 포기하는 것을 지칭한다. 고귀한 것은 여기에서 이데올로기적이 아닌 내용을 갖는다: 사적인 것의 사적인[251] 성격에서 느끼는 싫증. 사람들은 말하자면 착취가 개별화 원리principium individuationis

에 이르기까지 뚫고 들어온 것을 느끼며, 방향을 전환하는 것이다. 슈만에서는 의식이 바로 이 점에 매우 가깝게 다가와 있다. 다음 구절이 이에 부합된다. "내 가슴도 터져야 한다면, 터져 버려라, 오, 가슴이여, 터지는 것에서 중요한 것은 무엇인가."[252] (시민의 조롱을 유발하는 「여자의 사랑과 인생」을 텍스트로 선택한 것은 깊은 의미를 지니고 있다. "메조히즘"이라는 말로는 전혀 충분하지 않다. 여성과의 동일화는 가부장적이며 남성적인 것이 지니고 있는 소유적 성격에 선전 포고하는 행동을 목표로 하고 있다. 횔덜린도 그러한 특징들을 지니고 있다. 아마도 바로 여기에 비더마이어의 이념이 놓여 있을 것이다.) 또는 슈만의 저작에서 직접적으로 명백하게 언급되고 있다[같은 책, 1권, 30항]. **젊음의 풍요로움. 내가 알고 있는 것을 던져 버린다. 내가 가진 것을 선물한다. ― 플로레스탄."** 그러나 이러한 모티브는 환상곡 C장조에서 가장 순수하게 나타난다. 이 곡의 마지막 악장은 스스로를 바다로 내몰아 버리는 것과 완전히 일치한다. 이러한 제스처를 이와 매우 유사한 바그너적인 제스처인 탐닉, 침잠, 무의식적이고도 최고로 높은 욕망[253]과 구분하는 것에 철학적 진리가 거의 함유되어 있다. 내면화와 감각적 도취의 구분은 진실에 도달하기에는 너무 지나치게 관습적이다. 슈만은 내면적인 것보다는 훨씬 더 좋은 면을 갖고 있다. 제스처들이 너무 겸손할 뿐이다: 이만 물러가겠습니다. 더 이상 폐를 끼치고 싶지 않습니다(시민적이다. 슈만은 그가 더 시민적이라는 점에서 바그너보다 훨씬 더 좋은 면을 갖고 있다). 죽음은 짐을 던져 버리는 것(슈베르트에서도 역시), 스스로 포기하는 것이다. 삶의 부당함을 더 이상 감내할 수 없기 때문이다. 죽음은 그러나 죽음의 부당함과 죽음을 스스로 동일화시키는 것을 의미하지는 않는다. 죽음에는 오히려 신뢰의 모멘트가 많이 들어 있다. 신뢰의 모멘트는 기존 질서의 ―운명의― 권력을 신뢰하는 것과는 전혀 관계가 없으며, 신학에서 정주定住하고 있다.

바로 이러한 특징이 베토벤의 한계를 나타내거나, 또는 낭만파가 사실상으로 베토벤을 넘어서는 모멘트를 보여준다. 베토벤에 의해 대표되는 작품은 스스로 자신을 지탱하고 있는 작품이다. 작품의 총체성에는 모든 개별적인 모멘트의 부정성否定性을 없애 가지는, 소유의 긍정성이 숨어 있다. 베토벤의 작품이 갖고 있는 표현의 인장은 '그럼에도'이다. ― '그럼에도'에는 그러나 인간애적인 것이 다시금 붙어 있다. 베토벤에서 인간애적인 것은 노년기 괴테에서처럼 **분별력**과 연관되어 있다. "오, 나는 그대에게 보답할 수 없어요."²⁵⁴ 슈만에게는 분별력이 없다. 보답할 수 없다면, 슈만은 보답 대신에 자신을 준다. 슈만은 자신을 세계에 대해 너무 쉽게 다룸으로써 다시금 베토벤의 뒤에 머물러 있다. ― 이러한 변증법적 고찰이 최후기 베토벤을 이해하기 위한 전제를 제공한다. [310]

내가 보기에 만년의 베토벤에서 기법적으로 결정적인 것은 폴리포니가 아니다. 폴리포니는 철저히 한계들에서 유지되고 있고 어떤 경우에도 전체 양식을 완성하지 않으며 오히려 에피소드적 성격을 갖고 있기 때문이다. 기법적으로 결정적인 것은 오히려 양극단으로 향하는 분열이 원래부터 놓여 있다는 점이다. 폴리포니와 모노디의 양극. 이것은 중간이 해리解離되는 것을 뜻한다. 다른 말로는, 화성의 사멸이다. 화성의 사멸은 단순히 화성적으로 채워 넣는 것, 화성이 장식적인 역할을 하는 대위법과 관계가 있는 것이 아니고, 단순화와는 한 번도 관련되어 있지 않다("항상 단순해진다. 모든 실내악도 마찬가지다", 토마스-잔-갈리, 같은 책, 359쪽). 오히려, 계속해서 살아남은 화성 자체가 무언가 가면적인 것이나 또는 껍데기와 같은 것을 획득한다. 화성은 유지되는 하나의 관습이, 즉 실체성이 계속해서 탈취된 하나의 관습이 된다. 우리는 최소한 최후의

현악4중주곡들에서는 조성의 구성에 대해 더 이상 거의 논의할 수 없다. 조성의 구성은 동시에 운동의 독자적 법칙을 더 이상 갖지 않고, 울림의 껍데기로 뒤에 머물러 있다. 이런 차원에서 중요한 것은 화성적 비례가 아니라 개별적인 화성적 효과이다. 화성이 가상적인 것으로 되어가는 것을 보여주는 하나의 지표는 화성이 그대로 머물러 있는 경향, 늘어지거나 퍼지는 경향이다. 예를 들어 작품106의 아다지오에서도 이런 경향이 보인다. — 이것은 물론 거대한 제한들을 필요로 한다. 최후기 베토벤도 장대한 화성적 원근법 효과를 알고 있기 때문이다. 이에 대한 예에는 작품111의 첫 악장, 디아벨리 변주곡의 느린 6/4 변주(아마도 조성의 구성에 대한 가장 장대한 예일 것임), 때로는 c#단조 현악4중주도, 그리고 당연히 교향곡 9번이 해당된다. 그러나 이 모든 경우는 원래는 만년 양식이 아니다. 화성의 사멸을 보여주는 주된 예로는 Bb장조와 F장조의 현악4중주[작품130과 작품135], 4중주의 푸가[작품133], 그리고 만년의 바가텔들[작품119와 126]을 들어도 될 것이다. 이에 반해 a단조의 현악4중주[작품132]의 종악장은 화성적으로 이것들과 대립된다. — 만년 양식에서 화성은 수축한다.

이러한 과정이 갖는 의미를 명백하게 하기 위해서는 조성의 구성에 의존해야만 한다. 조성 구성의 본질은 음악의 형성을 통해 음악의 전제가 결과로까지 높여진다는 점에서 성립된다. 그러나 생각의 흐름을 파고들어 가서 이를 자기 것으로 만들 수 있게 해 주는 경험은 이에 대해 명백하게 반기를 든다. 결과로까지 고양된 전제는 재료로서 퇴적된다. 이러한 전제는 이렇게 됨으로써 음악의 문제를 형성하는 것을 중단한다. 이전에 이미 알고 있는 문제이기 때문이다. 베토벤적인 과정을 통해 조성은 보편적으로 관철된다. 모든 것은 조성의 기능과 관련을 맺게 된다. 조성은 더 이상 스스로를 입증해 보일 필요가 없다. 전제는 과정을

통해 실질적인 것으로 됨으로써 더 이상 결과로서 전제를 확인할 필요가 없다. 이렇게 됨으로써 전제는 그러나 전제의 실체성을 상실하면서, 방치되고 구체적인 음악으로부터 소외되는 관습이 된다.

이렇게 되면서 그러나 비판적 운동은 중기, 고전기 베토벤의 원래의 중심을 파악하게 된다. 베토벤이 만든 "조화"는 전제와 결과의 동일성이다. 이러한 동일성에 가까워지는 것이며, 이는 주체와 객체의 동일성에 가까워지는 것을 뜻한다. 전제는 더 이상 매개되지 않는다. 이전에 획득된 것으로서의 전제는 추상적으로 머무르게 되며, 말하자면 주관적 의도들에 의해 전광電光과 같은 속도로 지나가게 되는 것이다. 동일성으로의 강제는 깨어지며, 관습들은 동일성으로의 강제가 만든 파편들이다. 음악은 먼 옛날, 어린이, 야만인, 그리고 신의 언어를 말하지만 개인의 언어를 말하지는 않는다. 최후기 베토벤의 모든 카테고리는 이상주의에 대한 도전이다. — 거의 "정신"에 대한 도전이다. 자율성은 더 이상 존재하지 않는다. [311]

만년 양식에서 폴리포니와 모노디Monodie의 분열은 폴리포니에게 주어진 의무가 수행되지 않은 것으로부터 아마도 설명될 것이다(쇤베르크 기념 논문을 참조[255]). 화성은 회피된다. 화성이 많은 성부의 통일성이라는 **기만**을 유발하기 때문이다. 민숭민숭한 모노디는 조성 속에서 성부들의 화해불가능성을 표현한다. [312]

베토벤의 폴리포니는 최고로 문자 그대로의 의미에서 화성에 대한 믿음이 흔들리는 것에 대한 표현이다. 베토벤의 폴리포니는 소외된 세계의 총체성을 표상한다. — 만년의 베토벤의 많은 음악은 누군가 혼자서 제스처를 취하면서 중얼거리는 듯한 소리를 낸다. 지나쳐 버렸던 소牛와

의 에피소드.[256] [313]

조성은 어떻든 상관없다는 생각은 동일한 화음들이 언제나 동일한 것을
말하고 있다는 것에서 유래한다는 점을 통해 우리도 아마도 최후기 베
토벤의 "양극화"에 가까이 다가설 수 있을 것이다. 베토벤이 현상으로부
터 뒤로 물러나 있는 것, 가장 넓은 의미에서 화성의 사멸은 항상 동일
한 것을 포괄하는 것에 대한 저항으로부터 발원한다. 항상 동일한 것을
그것들의 미적인 매개들에서 ―이러한 매개들은 항상 동일한 것이 아직
도 항상 동일한 것이기 때문에 가상적인 것으로서 느껴지게 된다― 진
술하는 것 대신에, 항상 동일한 것은 그것 자체로서, 매개되지 않은 채,
그것의 추상성에서 명백하게 말해져야 한다는 것이다. 이렇게 함으로
써 항상 동일한 것이 **무엇인지가** 명백하게 언급되어야 한다는 것이다.
미적인 형태 자체의 구체화는, 언어에 들어 있는 동일성의 핵의 면전에
서, 단순한 전면Fassade으로 파괴되고 만다. 이 점은 최후기 베토벤의 "추
상성"의 배후에 놓여 있다. 3화음들은 모든 작품에서 동일한 기능에 기
여하기 때문에, 이러한 기능의 비밀을 자기 자신에 대해 스스로 명백하
게 말하도록 강요당한다. 이것이 사회적 해석의 가장 중요한 자리이다.

[314]

부차적 언급. 최후기 베토벤에서 가상적 성격이 어디에서 성립되는지
에 대해 자세하게 언어로 정리되어야 한다.

 최후기 베토벤에서 화성은 시민사회적 사회에서의 종교와 같은 것이
다. 화성은 존속하고 있지만, 망각된다. [315]

조성의 퇴적화와 만년 양식의 형성에 대하여. "종교와 통주저음은 모두 그

내부에서 닫혀 있는 것들이며, 우리는 이에 대해 계속해서 논박해서는 안될 것이다." 벡커 [같은 책] 70쪽. 이것은 베토벤이 쉰들러에게 아마도 만년에야 했던 말일 것이다. 초기에 베토벤은 그야말로 "논박"했었다. [316]

• ○ •

작품109*의 끝에 있는 주제의 반복에서는[3악장, 188마디 이하], 완전히 적은 옥타브를 덧붙이는 것을 통해서 확연한 종지 효과가 획득되고 있다. 이 옥타브들은 노래에 말하자면 객관적으로 확인된 것, 집단적인 것의 성격을 부여한다. 이것은 최후기 베토벤에서 유기적 통일성의 해리와 연관되어 있는 증대되는 힘에 대한 예이고, 작곡에 "외부적인" 것으로 삽입된 알레고리적 특징들이 갖는 의미에 대한 예이다. [317]

최후기 베토벤에 관련되어 있는 모든 숙고는 ―오로지 최후의 현악4중주들, 아마도 디아벨리 변주곡, 그리고 마지막 바가텔[작품126]에만 엄격하게 제한시킨 숙고들이다― 아직도 중심을 적중시키지 못하였다. 우리는 이러한 곡들의 "알레고리적" 특성, 중요한 의미에서 부서져 있는 특성으로부터 출발해야 한다. 다시 말해, 이 곡들에서는 감각적인 출현과 내용의 ―내용이 항상 무엇이든 간에― 통일성이 포기되고 있다는 점에서 출발해야 하는 것이다(베토벤의 만년 양식에 관한 논문을 참조할 것. [이 책 223쪽 이하]). 이것은 그러나 작품에 자유롭게 접속되는 성찰이 아니고, 작품들 자체의 출현에 의해 필연적으로 행해지는 성찰이다. 그러므로 우리는 두 가지의 물음을 제기해야 한다. 이 곡들은 그것들의 감각적 모멘트 중에서 어떤 모멘트들에서 출현을 넘어서고 있는가. 곡들의

* 피아노 소나타 30번. (옮긴이)

암호와 같은 성격은 의미하는 것의 어떤 형태를 만들어 내고 있는가. 첫 번째 물음은 교향곡적 초월성, 그리고 직접적인, "상징적인" 통일성으로 인정될 수 없는 것으로 볼 수 있는 "고전적인 것"으로부터 아직도 엄밀하게 떼어내질 수 있는 물음이다. 최후기의 베토벤은, 의미하는 것이 그에게서는 **총체성**으로서 출현하는 것에 의해 더 이상 매개되지 않는다는 점을 통해 고전적인 것과 구분된다. ― 우리가 나타나지 않는 것의 나타남에 대한 물음에 이르게 되면, 우리는 일단은 주제들과 선율들 쪽으로 조종되게 될 것이다. 최후기 베토벤에서 주제들과 선율들은, ―이것들의 기이한 비본래적인 특성에 의한 것이든, 과도한 단순성에 의한 것이든―, 주제들과 선율들 자체로 이미 나타나는 것이 아니라 다른 어떤 것을 지시하는 기호로 나타나는 방식으로 항상, 끊임없이 성격이 부여되어 있다. 현상 자체가 이미 부서져 있다. 주제들 자체는 원래 구체적이지 않으며, 확실한 의미에서 일반적인 것의 우연한 대변자들이다. 이러한 대변자들은 잘려져 있고, 흐트러져 있으며, 주제의 밑에 있는 동시에 주제의 위에 있다. 대변자들은 다음과 같이 말한다: 주제는 전혀 주체가 아니다(바로 이 점이 고전기 베토벤에서 총체성을 말하였다. 개별적인 것은 여기에서는 부정성이며, 저기에서는 전체에 의한 매개였다). 이것은 기법적으로는 대위법에 의한 지배와 특히 관련되어 있다. 모든 주제가 이미 대위법을 목표로 삼고 있었던 한, 그것들은 더 이상 "선율"이 아니고 독자적인 형상물들도 아니다. 주제들은 가능한 대위법 조작에 대한 고려를 통해 동시에 제한을 받으며(주제들은 "자유가 없고", 자신을 위해 삶이 마쳐질 수도 없으며, 음들 등등을 절약한다), 더욱 일반적이 되고, 더욱 틀을 갖춘 것들이 된다(바로 이것이 선율적 제한과 다시 연관되어 있다). 이에 대해서는 나의 논문[「베토벤의 만년 양식」]에서 제시한 바 있는 "관습성"의 모멘트를 참조. 또한 주제들의 소수의 기본 동기들로의 수축도 참조(최후기 현악4중

주곡들에서 볼 수 있는 주제의 상호 친밀성). 최후기 베토벤은 주관성으로부터 칸투스 피르무스cantus firmus, 정선율를 재구성하는 시도이다. 만년 양식 전체가 출발할 때 이 점과 연관되어 있다. 다른 모든 것은 이러한 칸투스 피르무스의 문제로부터, 대위법을 위한 강제에 관한 물음으로부터 전개될 수 있다. 주제적인 것의 중화가 일어난다. 주제들은 그것들 자체를 위해 놓여 있는 선율도 아니고, 스스로 일시 정지된 총체성으로 넘어가는 동기 단위들도 아니다. 주제들은 주제의 가능성들이거나, 또는 주제의 이념들이다. [318]

최후기 베토벤에서는 농축화 경향이 존재한다. 다시 말해, 형식 도식의 그룹들을 암시하는 것들만이 빈번하게 나타난다. "삶을 마음껏 즐기지 말 것." 이것은 고전적인 "역동적" 형식을 포기하는 대가로 얻어진다. 그 원형에 해당되는 곡이 작품101의 1악장이다. 이 곡은 폭과 서정적 음이라는 두 가지 면에서 위대한 곡의 비중을 지니고 있다. 작품109와 110, 아마도 작품111의 1악장에도 이와 유사한 점이 있다. 그러나 농축화 경향과 대립적인 경향도 존재한다. 도식을 민숭민숭하게 드러나게 하는 경향, 그리고 현악4중주 a단조와 B♭장조[작품132와 130]에서처럼 매우 긴 악장들도 있다는 경향이 존재하는 것이다. [319]

베토벤의 위대함에 관한 원래의 근거에 대한 물음에 대해 나는 첫 번째 착상으로서 다음과 같이 답변하고자 한다(나의 답변은 루디[루돌프 콜리쉬]의 템포 이론[257]과 반대 입장에 있다). 그는 자신의 "걸작"을 다른 사람들로 하여금 단순히 뒤따르지 못하게 한 것이 아니었고, 끊임없이 ―잠재적으로는 끝이 없이― 음악의 새로운 특징들, 유형들, **카테고리들**을 창조하였다는 점이 위대함의 근거이다(통상적으로 작곡가들에서 자발성이 그

근거로 삼는 세부적인 것들에 대한 오히려 확실한 특성 묘사들은, 베토벤의 새로운 특징들 등등과 비교해 볼 때, 같아서 알맞게 만들어진 것들이다). 베토벤에서 형식들의 사물화는 존재하지 않는다. 베토벤의 판타지가 직접성, 착상의 측면에서가 아니라 **개념**의 측면에서 유희하는 것처럼 보이는 경우가 흔하다. ― 이것은 제2의, 더욱 높은 등급의 판타지이며, 카테고리들의 영속적인 창조에 관한, 칸트 이후에 나타난 학설과 비교될 수 있다. 베토벤이 특성들을 반복하면, 이것은 대부분의 경우 이러한 특성들의 플라톤적 이념을 순수하게 결정結晶시키기 위한 경우일 뿐이다. 예를 들면 소나타 B♭장조 작품22는 「발트슈타인」 소나타로 가는 선先형식이다. 그리고 나서 그러한 형식은 단념된다. 다른 **모든** 작곡가에서라면 "작곡가 자신이 창조한" 형식이었을 것인 형식을 베토벤이 찾아냈던 곡인 「영웅」 교향곡 이후에 그가 창조자의 신학적 개념을 세속화시키는 방식을 통해서 부단히 ―즉흥적인 것이 아니라 음악적 사유의 귀결에서― 완전히 새로운 카테고리들을 확립하였던 것은 곧바로 하나의 기적이다. 이 점은 그러나 베토벤 음악의 **내용**과 가장 깊은 정도로 연관되어 있다. 이 것은 원래 인간애적인 것, 경화되지 않은 것, 진정으로 변증법적인 것이며, 모든 편집증적인 것과는 결단코 정반대의 것이다. 베토벤에서 이러한 능력이 그런 무게를 갖는 이유는 모든 우연적인 것, 비구속적인 것, 기지機智적인 것이 이러한 능력에서 완벽할 정도로 탈피되어 있기 때문이다. ― 철학적으로 말한다면, 체계의 힘(소나타는 음악으로서의 체계이다)이 경험의 힘과 동등하기 때문이며, 양자가 서로를 창조해내기 때문이다. 이 점에서 그는 헤겔보다 원래부터 더욱 헤겔적이다. 헤겔의 경우 체계는 변증법의 **개념** 아래에서 이론 자체가 가르치는 것보다 더욱 경직되고, 더욱 외연논리적으로 진행된다(이미 『정신현상학』에서 몇몇 범주들은 근본적으로 간단히 달려 지나간다). 베토벤은 가차 없으면서도, 동시에

아량을 갖고 있다. 그렇게 되어야만 하는 것이 있지만, 죄수에게 빵과 물이 기증되기도 한다. 우리는 더 이상 베토벤처럼 작곡할 수는 없지만, 그가 작곡했던 것처럼 그렇게 **사유해야** 한다. [320]

개별화로부터 자유롭게 된 창조 대신에 카테고리들로부터 자유롭게 된 창조. 이러한 창조는 아마도 카테고리적인 직관의 일종으로서의 만년 양식을 푸는 열쇠가 될 것이다. [321]

마지막 숙고들[단편 319-321번 참조]은 아마도 더욱 엄밀한 의미에서 매개된 양식으로서의 만년 양식을 푸는 "열쇠"를 포함하고 있을 것이다. 만년 양식에서는 모든 개별적인 것이 그 자체로서가 아니라 개별적인 것이 유형의 대변자로서 거기에 놓여 있으며, 이렇게 놓여 있는 것은 사실상으로 알레고리적인 것에 매우 가까이 다가서 있는 것으로 볼 수 있을 것 같다. 말하자면 만년 양식에서는 유형들**만이** 고안되고 있으며, 그러고 나서 모든 단일적인 것은 이러한 유형들을 위한 기호로서 설정되어 있다. 역逆으로, 모든 개별적인 것이 갖는 힘은, 그것이 자신의 유형으로 충족되어 있으며 더 이상 그것 자체가 전혀 아니라는 것에 놓여 있다. 모든 개별적인 것은 동시에 위축되며, 그것의 종種, species의 이상적 통일성으로 충족된다. 이 점이 아마도 최후기 베토벤이 잠언적인 현명함과 맺는 관계를 완성시키고 있을 것이다. 그 밖에도, 모든 위대한 노년 양식은 이런 점을 갖고 있으며, 무엇보다도 특히 「푸가의 기법」*에서 두드러지게 나타난다. 이에 대해서는 만년의 괴테에서 많이 언급되었던 유형론도 참조. 그러므로 우리는 최후기 베토벤에서 주제들의 "유형

* 바흐의 만년의 푸가곡집. (옮긴이)

적인 것" 등등을 기법적으로 규명해야 할 것이다. 그가 가진 특성들은, 마치 **모델들**처럼, 이러한 방식으로 가능해지는 모든 것이다. 이러한 정신적 관계의 음악적 상관 개념들은 무엇일까? 만족을 주는 이론이 되려면 이론이 지금 바로 이 점을 문제로 삼아야 한다. [322]²⁵⁸

여기에서 확정된 사유의 흐름들은 잘못된 개별성에 대한 헤겔의 가르침, 즉 일반적인 것만이 실체적이라는 견해와 관련지어질 수 있다. 최후기 베토벤에서 나타나는 **부서진 것**은 그러한 실체성이 포기, 힘, 사적私的인 것이며, 그러한 실체성이 개별적인 것을 그 내부에서 긍정적으로 없애 가지지 않는다는 것을 표현하는 의미를 갖고 있을 것 같다. 베토벤은 헤겔이 이데올로기적으로 되는 자리에서 "비유기적인"상태로, 부서진 상태로 되는 것이다. 개별적인 것의 우연성에 들어 있는 불만, 거의 혐오에 가까운 불만이 베토벤을 이끌고 있다. 개별적인 것은 베토벤에게 너무 적게 나타나고, 아무것도 아닌 것이다. 바로 이 점이 비극적-이상주의적 특징과 가장 깊은 정도로 관련되어 있다. 여기에는 다음과 같은 동기도 역시 작동한다: 감동시키려는 의지를 갖고 있는 것이 아니고, "영혼의 불을 지핀다."²⁵⁹ 음악 자체에는 그러나 동시에 엄격한 변증법적 운동이 들어 있다. 베토벤에서 개별적인 것은 사실상으로 "무無"이기 때문이다. 반면에 "고전적" 양식이 개별적인 것을 총체성에서 없애 가지면서 개별적인 것에 의미하는 것의 **가상**假像을 부여하면서(부차적 언급. 중기 베토벤의 결정적인 카테고리로서의 가상), 개별적인 것의 무無는 이제 그것 자체로서 뚜렷하게 출현하며 개별적인 것을 일반적인 것의 "우연한" 담지자로 만든다. 다른 말로 하면, 만년 양식은 개별적인 것, 현존재적인 것의 아무것도 아님에 관한 자의식이다. 여기에 만년 양식의 **죽음**에 대한 관계가 놓여 있다.

[323]

휴머니티와 탈신화화

하나의 장章에 해당되는 가능한 모토:

> 기쁨이 우리 앞에서 별의 울림처럼
> 어른거린다. 오로지 꿈에서만.

괴테, 파우스트 1부를 위한 스케치, 81, ed. Witkowski, I, S.414.[260]　　[324]

베토벤 연구의 마지막 장을 위해 가능한 모토:

> 최후의 손이 벽을 두드리네,
> 그 손은 나를 떠나지 않으리.

　　　　「소년의 마법의 뿔피리」로부터.[261]　　　　[325]

● ○ ●

베토벤과 언어로서의 음악에 대해서는 호프만스탈의『연설과 논문』에 들어 있는「베토벤」을 참조할 것. Leipzig, 1921, S.6. "깨지지 않은, 격앙된 감정에서도 경건한(!) 정취로부터 베토벤은 언어의 위에 존재하는 언어의 창조자가 되었다. 이 언어에서 그는 완전해진다. 울림과 음보다 더욱 많고, 교향곡보다 더욱 많으며, 찬송가와 기도보다 더욱 많은 완전한 존재가 되는 것이다. 이것은 진술될 수 있는 것이 아니다. 바로 이것에 신 앞에 서 있는 한 인간의 모습이 담겨 있다. 여기에 하나의 말이 있었지만, 그것은 언어의 모독된 말이 아니었다. 여기에 살아 있는 말과 살아 있는 행위가 있었고, 그 둘은 하나였다." 이 인용문에는 가장 깊은 통찰 중에서 몇몇 통찰이(언어의 재구성, 버팀의 몸짓 ― 이 노트의 교향곡 9번 주제의 표현에 대한 글을 참조할 것[단편 31번]) 문화적 관용구들의 홍수 아래에서 파묻힌 채 놓여 있는바, 우리는 이 인용문을 가장 조심스럽게 가져올 수 있다. ― **재구성의 시도**로서의 베토벤의 작품 전체.

[326]

벤야민은, 언어에 관한 초기의 논문에서, 회화와 조형 미술에서는 사물들의 침묵의 언어가 고도의, 그러나 언어와 유사한 언어로 옮겨졌다고 가정하고 있는바,[262] 음악은 순수한 소리로서의 이름을 구제했다는 점이 음악으로부터 가정될 수 있다. ― 이것은 그러나 이름이 사물들로부터 분리되는 대가를 치렀을 때 가능하다. 기도와의 관계. [327]

음악의 유일무이한 본질은 상像이 아니며, 다른 현실을 위한 본질도 아니고, 음악에 독특한 하나의 현실로 존재하는 본질이다. 상像들을 형성하는 것을 금지하는 것 아래에 놓여 있지 않지만, **그럼에도** 달램의 제전 祭典으로서 주술적이다. 그러므로 신화의 "고개"에 존재하는 것이며, 탈

신화이면서도 **동시에** 신화이다. 음악은 따라서 가장 내적인 구성에서는 기독교와 동질적이다. ─ 이 세상에 기독교가 존재하는 한에 있어서만 음악이 존재하며, 음악의 모든 힘은 기독교의 힘과 소통한다고 말할 수 있을 것이다. 음악과 예수의 "수난." 바흐의 비교 불가한 우위.[263] 상이 없는 주술은 그러나 하나의 **기만**이다: 우주는 이런 모습**이어야 한다는** 것이다: 음악이 우주여야 한다고 말한 피타고라스 학파. 음악은 너의 의지가 이루어지리라고 말한다. 그것은 헌신적인 간절한 주문으로서의 기도가 갖고 있는 순수한 언어이다. 바로 이 점과 베토벤은, **수사학**의 모멘트를 통해, 가장 깊게 연관되어 있다. 그의 음악은 시민 계급의 현세적인 기도이며, 수사학적 음악은 기독교-의식儀式 음악을 세속화시킨 것이다. 그의 음악에서 언어와 휴머니티가 무엇인지는 이러한 사실로부터 전개될 수 있다.

<div align="right">[328]</div>

베토벤의 음악을 슈베르트의 모든 기악곡과 비교해 보면 ─나에게 떠오르는 곡은 어린 시절 연주하던 슈베르트의 a단조 피아노 소나타[264]이다─ 베토벤의 음악이 **형상이 없는** 음악이라는 사실이 끌어내질 수 있다. 낭만파는 이에 반발한다. 그러나 베토벤에서는 계몽만이 단순히 존재하는 것이 아니라 헤겔적인 없애 가짐도 존재한다. 그의 음악이 형상들을 알고 있는 곳에서는, 형상들은 형상이 없는 것, 탈신화화, 화해의 형상들이다. 그것들은 즉자적으로, 매개되지 않은 채, 진리로의 요구 제기를 갖고 있는 그러한 형상들이 아니다.

<div align="right">[329]</div>

<div align="center">• ○ •</div>

베토벤의 교향곡 2번의 라르게토Larghetto는 장 파울에 속한다. 무한한 달밤이 말을 건네는 것은 지나가는 유한한 마차일 뿐이다. 제한된 온화

함이 한계가 없는 것의 표현에 도움을 준다. [330]

이러한 요소는 베토벤 전체에 대해 매우 중요하다. 내가 생각하는 것은 「피델리오」의 우연적이고 목가적인 제시이다. 특히 교향곡 8번을 생각한다. 이 곡이 「헤르만과 도로테아,」*의 부정이라는 것은 어느 정도 확실하다. 「피델리오」에서 역사적인 과정이 목가적인 것에서 반성되고 있다면, 교향곡 8번에서는 목가적인 것이, 자신에 고유한 잠재적인 원동력과 함께, 스스로 폭발한다. 가장 작은 것이 전체로 될 수 있다. 가장 작은 것이 이미 전체이기 때문이다. 여기에, 이러한 극단적인 것들을 더 이상 매개하지 않고 전복시키는 최후기 베토벤으로 통하는 착상의 문제이 있다. ― 그러나 초기 베토벤에서는 따로 따로 놓여 있는 형태들을 나란히 위치하게 **하고** 통일체로서 ―"동시적인" 통일체로서― 묶어 두는 능력에서 베토벤의 힘이 자세히 측정될 수 있다. 이러한 능력에는 물론 확실한 한계들이 ―"중단"의 모멘트들이―, 마치 교향곡 2번의 극히 풍요로운, 와해되는 위협에 처해 있는 라르게토에서 화음의 타격들처럼, 미리 보여진다. 이러한 한계를 넘어설 수 있는지, 또는 이러한 한계를 작품 자체에서 제공할 수 있는지에 관계없이 행하는 시도는 베토벤적 "발전"의 원래 원동력이다. [331]

「피델리오」는 성직자적인 것과 제의적인 것을 갖고 있다.** 이 작품에서 혁명은 묘사되는 것이 아니라 제전에서처럼 반복적으로 실감 나게 체험된다. 이 곡은 바스티유 감옥 습격일 기념제를 위해 작곡되었을 수도 있

* 괴테의 전원시, 1796/97년 작. (옮긴이)
** [방주] 베토벤에서 성직자적인 것과 시민사회적인 것의 통일성은 그의 "제국"이다.

다. 긴장은 존재하지 않으며, 지하 감옥에 레오노레가 등장하는 순간에
"화체化體"*만이 존재할 뿐이다.** 미리 결정되어 있는 상태. 수단들의 기
묘함, 수단들의 "양식화된 단순성." 지하 감옥 장면 후에 레오노레 서곡
3판을 연주하는 것은 본능에 맞는 일이다.*** ─ 여기에는 또한 바그너적
인 나쁜 것이 좋은 상태에서 떠돌고 있다. [332]

피델리오의 성직자적인 것에 대해서는 "세속적 경외"(오! 이시스 신이여!)****
그리고 마술 피리 전체를 참조할 것. Einstein, Mozart, p.466.[265] [333]

「피델리오」에서 처음으로 "총독님"이라는 말이 페르마타 위에서 일시
정지 상태로 울려 퍼질 때, 이 상황은 마치 지하 감옥 간수장의 음습한
집 안으로 한 줄기 햇살이 ─이 햇살에서 간수장의 음습한 집도 세계의
일부로 재인식되는─ 비스듬히 비칠 때와 같은 것이다. [334]

● ○ ●

베토벤에게서 인간적인 것의 표현은 어디에서 성립되는가? 나는 그의
음악이 보는 것의 재능을 갖고 있다는 점에 인간적인 것의 표현이 들어
있다고 말하고자 한다. 인간적인 것은 그의 음악의 시선이다. 그러나 그
것은 기법적인 개념들에서 파악될 수 있다. [335]

* [방주] "갈등"이 아니다. 단순한 실행으로서의 줄거리.
** [줄 밑에] (희생!)
*** 1막과 2막 사이에 연주됨. (옮긴이)
**** 모차르트의 「마술피리」에서 이시스신을 기리는 성직자들의 합창곡. (옮긴이)

"휴머니티의 조건들"에 관한 벤야민의 사유, 즉 부족한 것에(그의 편지집에 실린 칸트의 동생에 관한 편지에서 보이는)[266] 대한 사유는 나의 베토벤 연구에 수용될 수 있으며, 이것은 음악 자체에서, 재료의 검약에서 추적될 수 있다. 베토벤은 이러한 조건에 대해 **알고 있었던** 소수의 인물 중 한 사람이었다. 이 때문에 헨델에 대한 숭배가 나오지만, 헨델이 지닌 궁핍한 작곡상의 질에 베토벤이 속아 넘어갈 수 있다는 것은 불가능한 일이었다. 「미사 솔렘니스」는 이 사실과 결정적으로 연관되어 있다. 베토벤의 지평에는 ―괴테의 지평처럼― 잘못된 풍요에 대한 사유, 이윤을 위해 과잉생산된 상품에 대한 사유가 이미 나타나 있으며, 그는 이러한 사유에 대해 반응하였다(베토벤이 보기에 잘못된 풍요는 한편으로는 낭만파, 다른 한편으로는 오페라에 의해 대표된다). 그는 근본주의 때문에 진보를 제지시켰다. 그의 만년기의 회고적 추세는 이로부터 나온 것이다. 기법적으로 노련하다. 검약하는 것에 반대하고 극히 제한된 재료에 반대할 때만이, 상궤에서 벗어나는 것의 강력한 효과가 가능하다. 이처럼 강력한 효과는 상궤에서 벗어나는 것이 보편적인 것이 되자마자(베를리오즈 이후), 사라진다. 이것은 그러나, 아직도 전개될 수 있는 방식으로, 표현 및 내용과도 역시 관련되어 있다. 검약성은 말하자면 일반적인 것을, 괴테적 의미에서의 인간적인 것을 보증한다(죽음의 추상적인 모멘트로서?). 베토벤은 그러한 검약성을 통해 헤겔처럼 진보의 유명론에 맞서고 있다. 이에 대해서 계속해서 추적할 것.

[336]

"조악한 관현악법." 베토벤에게 관현악법 능력이 없었다는 점을 증명하는 것은 용이하다. 베토벤은, 스코어의 악기 배열이 당연히 필요한 것처럼, 여러 개의 오보에를 철저하게 여러 개의 클라리넷 위에 배치하였는바, 이러한 배치는 악기 특유의 음역을 생각하지 않은 채 이루어졌다.

베토벤은 금관악기를 커다란 음을 내는 데 사용한다. 별도의 성부들이 형성되지 않은 채, 편하지 않은 자연음들이 튀어 나오는 것이다. 그는 현악기와 목관악기의 비율에 대해 고려하지 않았다. 하나의 목관악기는 하나의 현악기 합주 성부와 등가체로 다루어지며, 대화에서는 목관악기가 완전히 빠지게 된다. 목관 특유의 음색들은 단지 예외적인 경우들에서만 "효과"로서 ―「전원」 교향곡 종결 부분에서 약음기를 단 호른에서처럼― 청취된다. 이것은 그러나 무엇을 말하고 있는가? 이러한 오케스트라의 검약하며 빈궁한 울림은 ―항상 무언가 예리하게, 튀는 오보에들, 붕붕거리는 파곳, 들을 수 없도록 방치된 목관 성부들, 호른의 툴툴거림, 과도하게 단순화된 현악기 처리와(실내악과는 대조적으로) 함께― 가장 깊게 음악과 교차하고 있는 것은 아닐까? 빈궁함은 음악의 휴머니티의 효소가 아닐까? ― 말하자면 인간적인 것을 향하는 추상화의 울림이 아닐까? 이러한 울림을 얻기 위해 오케스트라는 관습을 구사하고 있는 것은 아닐까? 이것은 괴테가 세상을 떠났던 방의 빈궁함, 당대의 가장 위대한 산문의 냉철함이 아닐까? 악기를 생산하는 생산력이 더욱 높게 발달되지 않았다는 점은 최소한 하나의 부족함**만은** 아니다. 이런 부족함은 제약된 생산력에 기인하는 것이지만, 이것이야말로 음악적 실체와 가장 비밀스러운 대화를 하고 있다. 거부당하는 것은, 살아남기 위해서 존속해야 하는 것이기도 하다. 오로지 이러한 부족함 위에서만 악기의 목소리는 압도적인 소리가 된다. 여기에서 우리는 예술적 진보의 의문점을 제대로 인식할 수 있을지도 모른다. 베토벤의 오케스트라로부터 「살로메」*의 오케스트라에 이르는 길은 풍요의 곤혹embrarras de richesse을 통해 음악적 표현을 평준화시켰던 길, 즉 평준화의 결과 바

* 리하르트 슈트라우스의 오페라. (옮긴이)

이올린의 대단한 황홀감이, 라디오에 의해 걸러진 채, 더 이상 청취되지 못하도록 강요되는 길과 동일한 길이다.

베베른은 "조악한 관현악법"의 이중적 성격에 대해 무언가를 슈베르트의 무곡들에서 발견한 바 있었다.[267] "고전파 오케스트라." 위대한 음악에서 이 오케스트라의 울림만큼 의고전주의에 가까이 다가서 있는 것은 없다. [337]

내부에서 매개된 총체성에 대한 생각을 저승적인 것[268]의 층層과 연관을 맺게 하는 것이 중요한 문제가 될 것이다(부차적 언급. 저승적인 것에 대해서는 믿을 만한 남자에 대한 뫼리케의 동화를 참조. 뫼리케의 동화는 베토벤에 대한 하나의 해석에 제대로 근접해 있다[269]). 매개는 베토벤적인 순간에 놓여 있을 개연성이 높다. 이러한 순간은 형식분석적으로는 ―이것은 교향곡 이론의 핵심이기도 하다― 베토벤에서 개별적인 것이 전체로서의 자기 자신, 자기 자신 이상以上으로서의 자기 자신을 알아차리는 곳에서 시점을 규정하는 것이라고 볼 수 있을 것 같다("추진력의 획득"). 그러나 이것은 항상 동시에 전율의 순간이다. 다시 말해, 자연이 총체성으로서의 자기 자신을 알아차리고 이렇게 함으로써 자연이 자연 이상以上으로서 자기 자신을 깨닫는 곳에서 나타나는 전율의 순간인 것이다. "마나."* 나의 신화 연구에서 이에 해당되는 곳을 참조할 것.[270] 베토벤에서 "정신", 헤겔적인 것, 총체성은 다른 것이 아닌 바로, 자기 자신을 알아차리는 자연이며, 저승적인 요소이다. 이런 통찰을 전개시키는 것이 이 연구의 주요 문제들 중의 하나이다. 그러나 반反신화적인 것은 정신, 총체성, 표상으로서 신화에 자신을 동일하게 만드는 것에 놓여 있다. 음악은

* Mana, 초자연적 신비의 힘. (옮긴이)

몰락이 되면서, 몰락에 저항한다. "그리하여 운명이 문을 두드린다."[271]

<div align="right">[338]</div>

"그리하여 운명이 문을 두드린다." 그러나 두드림은 첫 두 마디에만 일어난다. 이로부터 하나의 악장이 나오지만, 이 악장은 운명을 보여주기 위한 것이 아니고 운명의 —앞에서 말한— 두 마디를 없애 가지기 위한 것이다.

<div align="right">[339]</div>

뫼리케의 믿을 만한 남자에 관한 동화는 무제우스Musäus의 뤼베잘의 연관관계, 즉 저승적인 것과 휴머니티[272]의 연관관계에 속한다. 뫼리케의 이 동화에 대한 상세한 해석은 이 연구의 맥락에 맞아 떨어진다. — 뫼리케의 산문-동화에 들어 있는 많은 시구詩句는 베토벤의 최후기 현악4중주곡들의 잠언과 같은 주제들을 상기시킨다.

<div align="right">[340]</div>

저승적인 것과 비더마이어적인 것의 성좌적 배열은 베토벤에서 가장 내적인 문제들 중의 하나이다.

<div align="right">[341]</div>

베토벤의 인상학人相學은 "인간애적인" 힘의 천재와 지하 세계의 정령 코볼트Kobolt나 또는 지하 세계의 난쟁이 그놈Gnom이 서로 함께하는 것에서 하나의 본질적인 특징을 갖고 있다. 베토벤에서 인간애적인 것은 —돌발적인 것으로서 자기 자신을 스스로 지배하는— 저승적인 것이다. 무제우스는 『독일 민속 동화Volksmärchen der Deutschen』(Meyers Groschenbibliothek, Hildburghausen und New York o.J., Zweiter Teil, S.85)에서 **뤼베잘**에 대한 서술을 제공하고 있으며, 이것은 베토벤을 두고 한 말인 것 같다. 무제우스가 제공하는 서술은 역사철학적인 배열 관계에 대

해 최고로 시사하는 바가 많다. "여러분도 알아야겠지만, 뤼베잘이라는 친구는 힘이 넘치는 천재와 같다. 괴팍하고, 광포하고, 유별나다. 무례하고, 상스럽고, 겸손함이 없다. 거만하고, 콧대 높고, 변덕스럽고, 오늘은 가장 다정한 친구가 내일에는 낯설고 냉담해진다. 때로는 온화하며, 고상하고, 다정다감하다. 그러나 자기 자신과 끊임없는 모순에 놓여 있다. 우둔하면서도 현명하고, 부드럽다가 거칠고, 순간마다 왔다 갔다 하는데, 끓는 물에 빠진 계란 같다. 익살스러우면서도 우직하며, 고집이 세면서도 순종적이다. 기분에 따라, 유머(!저승적 성향)와 내적인 충동이 뤼베잘로 하여금 모든 사물을 첫 눈에 움켜쥐도록 하고 있듯이."[273] 베토벤에 대한 인식은 최종적으로 이러한 복합성에 ―신화적인 것의 변증법― 대한 해석에 의존되어 있는 것이다. ― 이 동화는 뤼베잘이 차용증서를 찢어버리는 내용이 들어 있는 동화이다. ― 이것은 매우 베토벤적인 몸짓이다. 잃어버린 동전 몇 푼 때문에 분노를 생각해야만 하는 베토벤적인 몸짓인 것이다. ― 무제우스와 장 파울의 관계, 예를 들면 "숲의 인간 기피자."[274] ― 인간에게서 인간적인 것은 운명이며 지배의 세계에서는 오로지 귀신뿐이다.[275]

[342]

「멀리 있는 연인에게」 끝 부분에서의 ―"그리고 사랑하는 가슴에게 도달하리라" 부분에서의― 교향곡적인 확장은 거의 분노의 특성이라고 할 만한 어떤 면을 갖고 있다. 베토벤에서 저승적인 것은 교향곡적인 것과 분리될 수 없다. 다시 말해, 주문呪文으로서 불러오는 것이 이런 점에 해당되는 것이다. 사랑하는 가슴에게 도달할지는 소외의 상태에서는 **최고로** 불확실하기 때문이다. 사랑하는 아버지가 집에서 살고 **있어야 하는** 것처럼,[276] 사랑하는 가슴에 도달하는 것이 성취**되어야** 한다는 것이다. 음악은 이러한 소망을 표현하는 것에 만족하지 않으며, 부재하는 초

월적인 것을 주문으로부터 불러오는 것을 주관성으로부터 **실행한다**. 그러나 추상적인 주관성으로부터가 아니라 신화적인 주관성으로부터, 즉 자연으로서의 주체로부터 실행한다. 베토벤에서 마적魔的인 것과 이상적인 것은 이러한 형태로 서로 내부적으로 교차되어 있다. 주문을 불러오는 것의 몸짓은 그러나 무력한 것으로 남아 있을 수 있으며, 「미사 솔렘니스」가 이런 경우에 해당된다. 그리고 나서 그러한 몸짓은 추상적인 것이 된다. 이렇게 해서, 주문으로 불러오는 것은 베토벤의 보증, 즉 「미사 솔렘니스」가 자신의 최고의 작품이라는 보증이 된다. (매우 중요한 이 메모에서 추상적인 것의 개념에 주의할 것. 모든 신화적인 것은 확실한 의미에서 추상적이다. 칸트의 선험적인 주관성은 확실한 의미에서 추상적이지 않다!)[343]

베토벤적인 특징인 냉혹한 것, 공격적인 것, 상궤에서 벗어나 있는 것은 음악가들에게 일종의 모델이 되었다(브람스, 아마도 말러 역시). 쇼펜하우어와의 관계. ─ 유머 속의 바보스러움이라는 모멘트(모차르트에서 이미 나타남). 바로 여기에, 의미 없는 것에 베토벤에게는 아마도 가장 심오한 착수 지점 중 한 지점이 들어 있을 것이다. [344]

네크*에 관한 전설이 베토벤 연구에 수용될 수 있다. 아마도 연구의 전체적인 구축의 ─신화와 휴머니티─ 변증법적 도식이 네크의 전설에 따라 만들어질 수 있을 것이다. 네크에 관한 전설은 야콥 그림의 『독일 신화학』(Deutsche Mythologie, 4. Aufl., Berlin 1876, I. S.408f.)[277]에 따라 인용되어도 될 것이다. "물의 요정이나 또는 네크가 음악 수업을 받기 위해 자신을 제물로 바쳤을 뿐만 아니라 부활과 구원을 약속받았다는 감동적인

* Nöck, 물의 요정. 닉스, 뇌크, 네크 등 여러 이름으로 통함. (옮긴이)

전설이 있다. 두 소년이 물길에서 놀고 있었는데, 그곳에 네크가 앉아 하프를 연주하고 있었다. 소년들이 네크를 불렀다. '왜 여기 앉아서 연주하는 거야? 축복받지 못할 거야!' 이 소리를 들은 네크는 비통하게 울기 시작하더니 하프를 던져 버리고 물속 깊이로 사라졌다. 집으로 돌아온 소년들은 성직자였던 아버지에게 일어났던 일을 이야기하였다. 그러자 아버지가 말하였다. '너희들이 네크에게 죄를 지었구나. 다시 가서 그를 위로해주고, 구원을 받을 수 있다고 이야기해 주렴.' 소년들이 강가로 되돌아갔을 때, 네크가 그곳에 앉아 슬프게 울고 있었다. '네크, 울지마. 우리 아버지께서 너도 구원받을 수 있다고 말씀하셨어.' 이 말을 들은 네크는 기쁨에 겨워 다시 하프를 쥐고는 해가 지고 나서도 사랑스럽게 오랫동안 연주하였다." 그림Grimm이 서술한 내용의 마지막 말들은 아마도 최후기 베토벤에 대한 연구에 수용될 수 있을 것 같다. ― '물길'이라는 말에 이르렀을 때 나의 뇌리를 스치는 생각이 있었다. 아이헨도르프의 시구(이를 테면 슈만의 「가곡집Liederkreis」에 나오는 시구)는 대상을 엿듣는 것이 아니고 언어 자체의 저승적이며 끊임없이 지속되는 소곤거림을 엿듣는 것 같다는 생각이 떠올랐다.[278] 「함머클라비어」 소나타의 아다지오도 음악 자체의 소곤거림을 듣게 하며, 소곤거림은 그리고 나서 마지막에는 동시에 음악 자체 안으로 들어가 울린다. 부차적 언급. **소곤거림**이란 무엇일까? 이것은 베토벤에 대한 근본적인 물음 가운데 하나이다. ― 부차적 언급. 네크에서 제물과 구원의 약속 사이의 변증법적 대위법. ― 베토벤의 분노: 그렇게 네크가 어린이들을 꾸짖고 있다. 하프를 버리는 것은 최후기 베토벤의 몸짓이다. ― 되돌아감, 그것은 철회로서의 승인이다. ― 네크가 물속 깊이 빠져들어 간다는 것, 다시 말해 저승에 침잠한다는 것에는 휴머니티가 붙어 있다. ― 네크의 슬픔은 침묵이다.

[345]

휴머니즘과 마적魔的인 것의 이론에 대해서는 이 메모 노트 72쪽을 볼 것[단편 342번]. 귀신화鬼神化로부터 벗어나는 것으로서의 **모방**. 베토벤은 독일 마을들을 돌아다니는 부체만*의 행렬들과 같다. 인간과 귀신의 관계는 이론의 중심이다. 이성 연구에서 모권적인 것의 잔존과의 관계를 설정할 것.[279] 베토벤은 문화가 그를 파악하지 못하였던 정도를 멀리 넘어서서 문화를 초월한다. 야만적인 것으로서의 —비인간적인 세계에 들어 있는— 인간적인 것. — 바로 여기에 "고전적 이상주의"에 대한 베토벤의 우위가 놓여 있다.

[346]

음악의 **버팀**에 대한 생각은 음악의 **육화**肉化에 대한 생각[단편 263번]과 함께 사유되어야 한다. 아마도 음악은 운명이 **됨으로써** 운명에 대해 자신을 버티는 것이 아닐까? 저항의 규준Kanon은 모방이 아닐까? 나는 교향곡 5번과 9번이 직시直視를 통해 참고 버티는 것이라고 말한 바 있다.[280] 이 말로는 여전히 부족하지 않을까? 그것[원문은 아마도 교향곡 5번을 가리키는 것으로 보임]은 스스로를 받아들임으로써 버티는 것이 아닐까? 자기 자신을 지배하는 상태에 머물러 있는 것, 즉 자유는 모방에만, 즉 스스로를 비슷하게 만드는 것에만 놓여 있는 것이 아닐까? 바로 **이것**이 5번의 의미가 아닐까? 조야한 '고난을 거쳐 영광으로per aspera ad astra' 가 5번의 의미가 아니고 바로 이것이 아닐까? 이것이 "문학적 이념"[281]의 이론이 아닐까? 동시에 이것이 **기법**과 이념의 연관관계에 대한 법칙이 아닐까? 이로부터 표제-음악을 새롭게 조명할 수 있는 빛도 나오는 것은 아닐까? 교향곡 5번 1악장이 다른 작품보다 더욱 좋은 이유를 설명하기 위하여.

[347]

* Butzemann: 어린이에게 귀신 같은 공포의 존재. (옮긴이)

버팀의 이론이 어디에서 전개되었는가에 대해서는 헤겔 『미학』, 예를 들어 1권, 62-64쪽을 참고할 수 있다.[282] — 횔덜린이 번역한 소포클레스에서의 크세니온Xenion도 참조할 것.[283]　　　　　　　　　　　[348]

칸트의 『판단력비판』에서의 역동적으로 숭고한 것의 개념, 베토벤과 버팀의 카테고리. 인용할 것.[284]　　　　　　　　　　　　　　[349]

<p align="center">• ○ •</p>

베토벤의 위대한 카테고리들 중의 하나는 진지함, 즉 더 이상 유희로 존재하지 않는 것의 카테고리이다. 이러한 음조는 —이것은 형식으로의 초월에 거의 항상 힘입고 있다— 베토벤 이전에는 존재한 적이 없었다. 베토벤은 전래된 형식이 여전히 유효하면서도 진지함이 돌출하는 곳에서 가장 강력한 힘을 지닌다. G장조 협주곡*의 느린 악장의 종결부에서 c의 지속음 하에서 서두 모티브[마디64-67], 「크로이처」 소나타 1악장 재현부가 시작되기 전의 거대한 g의 단화음[마디324]이 그런 경우에 해당된다.[285]　　　　　　　　　　　　　　　　　　[350]

진지함의 카테고리에 해당되는 경우는, G장조 협주곡 느린 악장에서의 해당 부분 외에도, 크로이처 소나타 1악장 재현부 전의 g의 단3화음(오히려 버금딸림조의 제4음도라고 할 수 있음)이 있다. 밑으로부터의 필연성.

　　　　　　　　　　　　　　　　　　　　　　　　[351]

진지함의 카테고리에 대하여. 작품59-1의 첫 악장에서 바이올린 성부

* 피아노 협주곡 4번. (옮긴이)

에 대해 긴 계류 화음으로 스스로를 가리기, 흐릿하게 만들기. ― 길이 가 매우 길며 의미심장한 악장은 형식 이념에서 「영웅」 교향곡에 매우 가까이 놓여 있다: 2발전부는 새로운 주제를 내포하고 있으며, 더욱 정 확하게 말하면 미리 앞서서 **대위 선율**로 고안되었던 주제를 함유하고 있다. 그러나 이 주제는 종결의 재료에 더욱 많이 관련되어 있다. 이 점 은 아마도 「영웅」 교향곡 이해에 도움을 준다. ― 무게가 없으며, 떠다니 다 사라지는 특성을 지니고 있는 코다는 베토벤에서 가장 웅대한 특성 들 가운데 하나이다. ― 주제를 아우프탁트의 것으로, 그리고 아우프탁 트가 아닌 것으로 교대로 해석하기. 4중주곡 전체는 베토벤의 가장 중 심적인 곡들 중의 하나이며, 느린 악장인 절대적인 아다지오는 베토벤 으로 들어가는 열쇠가 되는 곡 중 하나이다. 부차적 언급. 4중주곡의 발 전부의 D♭장조의 곳에서, 새로운 선율이 투입되기 **전에** D♭장조가 등장 할 때 나타나는 여분의 박拍, 마찬가지로 이 새로운 선율이 카덴차 처리 되는 가운데[마디70-71] 위에 등장하는 제2바이올린의 E♭음은 바로 이의 제기의 **내재성**이다.

[352]

극소 변형체를 해석하는 것은, 작품31-2의 아다지오 악장, 2주제에서 싱코페이션이 등장하는 곳의 경우에서처럼[36마디], 베토벤적인 표현의 동일성 확인을 위해서 필연적이 될 것이다.

악보 예 17

싱코페이션의 극소 변형체는 주제로 하여금 "말을 하게" 하며, 이것은

인간의 외부에 있는 것으로서 ―마치 별빛처럼― 인간을 위로하고자 인간에게 마음을 두고 있는 것처럼 보인다. 그러한 극소 변형체는 **관대함**의 기호이다. ― 이것은 베토벤에서 초월이 스스로 불려 나온 초월로서 (마적魔的이지만 이후에는 주문으로 불려 나온 것으로서) 그려지고 있는 것과 마찬가지이다. 도이블러Däubler의 시 「인간이 된 별」[286]에 들어 있는 표현이 이러한 초월에 매우 가까이 다가서 있다. 특히, 거대한 「레오노레」서곡은 이러한 영역과 영역의 상징들에 속한다. [353]

도덕적인 것과 자연미의 연관관계(이에 대해서는 녹색 작은 노트에 들어 있는 자연미로서의 음악에 관한 메모를 참조할 것[287]). 자연적 표현이 가진 위안을 주는 점, 달래주는 점은 선을 약속하는 것으로서 등장한다는 사실. 선으로서의 자연의 태도. 자연에서 멀리 있는 것, 감각적 무한성은 동시에 그것은 이념으로서 존재한다. 여기에 속하는, 결정적으로 중요한 변증법적 카테고리는 **희망**의 카테고리이며, 휴머니티의 상像에 이르는 열쇠와 같은 것이다. 「피델리오」 아리아 가운데 E장조의 아다지오를 풀기 위한 열쇠.* [354]

희망과 별:[288] 피델리오의 아리아와 d단조 소나타 작품31의 느린 악장의 2주제. [355]

희망과 별. 놀Nohl의 베토벤 전기 1권. 354쪽(쉰들러의 보고에 따른 것임). 이곳에 베토벤이 나폴레옹 사후 「영웅」 교향곡의 장송 행진곡에 대해 다시 했던 언급이 나온다. "그렇다, 베토벤은 이 악장의 해석에서 계속

* 「피델리오」 1막 피델리오의 아리아 '오라, 희망이여'. (옮긴이)

해서 더 나아갔다. C장조의 중간 악절의 모티브에서 베토벤은 나폴레옹의 불운의 운명에서 하나의 희망의 별이 번쩍거리는 것, 1815년에 정치무대로 복귀하는 것, 영웅의 영혼에서 보이는 가장 강한 결의, 숙명에 저항하는 것을"(부차적 언급. 별, 운명에 저항하는 희망!) "항복의 순간이 오고 영웅이 무너져서 모든 죽는 사람처럼 흙에 묻힐 때까지 보려고 하는 의지를 표현함으로써 계속해서 앞으로 나아갔던 것이다."[289] [356]

"별"의 특성이 존재하는 곳: 작품30-2 아다지오 악장의 2주제, 작품59-1의 아다지오 악장에서 D♭장조의 자리,[290] 「영웅」 교향곡의 장송 행진곡에서 트리오의 시작 부분, 그리고 「피델리오」. 이 특성은 이후 자취를 감춘다. 이 특성의 유산은 A장조 소나타 작품110, 현악4중주곡 B♭장조와 F장조[작품130과 작품135]의 가곡과 같은 짧은 악장들, 그리고 [작품111에 나오는] 아리에타가 아닐까? [357]

● ○ ○

베토벤의 진리 내용에 대하여

베토벤의 현악4중주곡 작품59-1의 느린 악장의 형이상학적 내용이 진실이 아닐 수 있다는 것이 불가능하다는 명제는, 그 악장에 존재하는 진실은 동경이지만 동경도 무無에서 무기력하게 점점 사라진다는 이의 제기를 감당할 각오가 되어 있어야 한다. 해당 D장조의 자리에 동경이 결코 표현되지 않았다는 반론이 제기되면, 이것은 변명하는 어조를 갖게 되면서 다음과 같은 답변을 유발하게 된다. 다시 말해, 앞에서 말한 형

이상학적 내용이 마치 진실인 것처럼 보이고 동경의 산물이며, 예술은 다른 것이 아닌 바로 동경이라는 답변을 불러일으키게 되는 것이다. 이에 대한 응수는 다음과 같은 내용이 될 것 같다. 다시 말해, 이러한 주장은 천박하게 주관적인 이성의 무기고武器庫로부터 유래한 것이라는 응수가 가능한 것이다. 자동적으로 이루어지는, 인간으로의 환원reductio ad hominem은 너무나 매끄럽고 너무나 저항이 없어서 객관적으로 출현하는 것을 충분히 설명하기에는 한계를 지닌다. 이것은 값싸고 너무나 가벼운 것이다. 왜냐하면 이처럼 가벼운 것은 착각이 없는 깊이를 보여주려는 일관된 부정성을 자신의 편에서 갖고 있을 뿐이기 때문이다. 반면에 해악에 항복하는 것은 해악과의 동일화로 결말이 나도록 한다. 이러한 항복은 현상에 대해 귀가 멀어 있기 때문이다. 앞에서 말한 베토벤의 자리가 갖는 힘은 바로 그 자리가 주체로부터 멀리 떨어져 있는 것에서 나온다. 멀리 떨어져 있는 것이 마디들에게 진리의 인장을 부여한다. 우리가 한때, 피할 수 없는 말로 한다면, 예술에서 진지함이라고 불렀던 것은 ─니체도 사유하고 싶어 했던 것으로서─ 주체로부터 멀리 떨어져 있는 것을 나타내려고 했었다.[291]

예술작품들의 정신은 작품들이 의미하는 것도 아니고 의도하는 것도 아니며, 작품들의 진리 내용이다. 진리 내용은 예술작품들에서 진리로 떠오르는 것이라고 바꿔 말할 수 있다. 베토벤의 d단조 소나타 작품31-2*의 아다지오 악장의 2주제는 단순히 아름다운 선율도 아니며 ─그 내부에서 이 선율보다 곡선적이며, 보다 두드러지며, 또한 독창성도 뛰어난 선율들이 확실히 존재한다─, 2주제가 지닌 절대적인 표현적 성격

* 17번 "폭풍." (옮긴이)

을 통해서 그 자체로 특출한 선율도 아니다. 그럼에도 2주제의 아인자츠는 압도적인 것에 속한다. 그곳에는 베토벤 음악의 정신이라고 부를 만한 것이 표현되어 있다. 베토벤 음악의 정신은 희망이며, 확실성의 성격을 갖고 있는 희망이다. 이러한 성격은 희망을, 즉 미적으로 출현하는 것을 미적 가상假像의 건너편에서 명중시키고 있다. 출현하는 것이 그것의 가상의 건너편에 존재하는 것, 바로 이것이 미적인 진리 내용이다. 진리 내용은 가상에 붙어 있는 것이지, 가상은 아니다. 진리 내용은 경우가 아니고 예술작품에서 다른 사실과 나란히 존재하는 사실도 아니다. 역으로, 진리 내용은 그것의 출현으로부터 독립적이지도 않다. 앞에서 말한 악장의 1주제군은 이미 특별할 정도의 언설적인 아름다움에 의해서 만들어져 있으며, ─대비되는, 여러모로 이미 언설적인 아름다움의 위치에 의해 서로 밀쳐져 있지만 동기적으로는 그 내부에서 서로 연관되어 있는 형태들로부터─ 기교적이며-모자이크 풍으로 형성되어 있다. 우리가 이전에는 기분이라고 불렀을 만한, 이러한 복합체의 분위기는, 모든 기분이 그렇듯이, 하나의 사건을 기다리며, 복합체는 분위기가 돋보이는 것 앞에서 사건이 된다. 32분음표의 움직임에서 상승하는 몸짓과 함께 F장조의 주제가 이어진다. 내부에서 소멸되어 모호하게 선행하는 것에 뒤이어 반주가 붙은 상성부 선율은, 작곡된 2주제로서, 화해하는 것과 동시에 약속하는 것의 성격을 획득한다. 초월하는 것은, 그것이 초월하는 것 없이는 존재하지 않는다. 진리 내용은 성좌적 배열을 통해 매개되며, 성좌적 배열의 외부에 존재하지 않는다. 진리 내용은 또한 성좌적 배열과 그것의 요소들에 내재하지도 않는다. 그것은 모든 미적 매개의 이념으로 결정結晶된다. 예술작품들에서 예술작품들의 진리 내용에 참여하게 해 주는 것이 바로 미적 매개의 이념이다. 매개의 통로는 예술작품들의 틀, 예술작품들의 기법에서 구축될 수 있다. 기법에 대한

인식은 예술작품 자체의 객관성으로 이끌게 되며, 이러한 객관성은 말하자면 성좌적 배열의 정합성을 통해 보증된다. 이러한 객관성은 최종적으로는 다른 것이 아닌, 바로 진리 내용이다. 앞에서 말한 모멘트들의 지형도를 그리는 것이 미학에 주어진 책무이다. 진정한 작품에서는 자연적인 것이나 재료적인 것에 대한 지배가 지배된 것에 의해 대위가 이루어지게 되며, 지배된 것은 지배하는 원리를 통해서 언어를 발견하게 된다. 이러한 변증법적 관계가 예술작품들의 진리 내용에서 결과에 이른다.

『미학이론』을 위한 증보(Paralipomena zur Ästhetischen Theorie, Gesammelte Schriften, Bd. 7, 5. Aufl., Frankfurt a. M. 1990, S.422ff.) — 1968/69년 집필.

● ○ ●

음악은 절대적인 무기력의 상태, 동시에 의미로부터 거리가 있는 상태에서 존재하는 이름이며, 양자는 동일한 것이다. 음악의 신성함은 자연지배로부터 음악이 순수성을 지닌다는 점이다. 음악의 역사는 그러나 음악 자체에 대한 지배로서의 자연지배를 향하는, 절대적으로 통용되는 전개이다. 이러한 전개는 음악의 도구화로 나타나며, 음악의 도구화는 음악의 의미를 받아들이는 것과 분리될 수 없다.[292] — 벤야민은 조형 예술이 사물들의 언어를 구했던 것과 유사하게 아마도 새들의 언어를 구했을 노래에 대해 말하고 있다.[293] 그러나 내가 보기에 이것은 노래가 성취한 것이라기보다 **악기**가 성취한 것이다. 악기는 인간의 소리보다 새의 소리에 훨씬 더 유사하기 때문이다. 악기는 혼을 불어넣는 **것이다.** 이것은 주관화와 사물화 사이에 등가관계가 항상 지배하는 것과 같다. 이것이 모든 음악적 변증법의 근원 현상이다. [358]

음악의 정신화에도 불구하고 작곡가들은 왜 거의 예외 없이 성악곡 작곡을 고집하는지에 대해 그레텔이 나에게 물었다. 이에 대해 나는 다음과 같은 답변을 시도하였다. 일단은, 성악에서 기악으로의 이행, 즉 음악의 사물화를 통한 음악의 원래의 정신화("주관화")로의 이행은 인류에게 무한한 어려움이 되었으며, 작곡가들은 말하자면 항상 반복적으로, 시도적으로, 이러한 계몽을 후퇴시키기 때문이다. 그러나 이것이 순수한 퇴행은 아니다. 왜냐하면 모든 기악에서 성악이 절대적으로 통용되면서 **없애 가져지고 있기** 때문이다. 이와 동시에 가곡에서 성악 선율을 다시 규정하는 기악 선율의 "성악적" 필치에 대해서뿐만 아니라 훨씬 더 근원적인 것, 즉 거의 인류학적인 것까지 생각할 수 있다. **모든** 음악의 상상력, 바로 기악의 상상력도 성악적이다. 음악을 표상한다는 것은 언제나 다음과 같은 것을 지칭한다. 다시 말해, 음악을 내면적으로 노래한다는 것이다. 표상은 성대의 육체적 감각과 분리될 수 없으며, 작곡가들은 "목소리의 한계"를 고려한다. 천사들만이 순수하게 음악을 할 수 있을 것이다. 이런 사유 과정을 베토벤과 연관시켜야 한다. 휴머니티란 음악적인 것이다: 단순히 인간애적인 직접성 대신에 기악에 의한 영혼의 고취, 소외된 것과 수단을 목적, 주체와 ―과정에서― 화해시키는 것. 이것은 베토벤에서 가장 내적인 변증법적 모멘트들 중의 하나이다. 오늘날 성악은 기악에 대항하는 것으로 숭배되고 있으나, 이것은 음악에서의 휴머니티의 **종말**을 가리키고 있다. [359]

영혼은 불변인자가 아니며, 인류학적 카테고리도 아니다. 영혼은 하나의 역사적 몸짓이다. 자연은, 자아로 되어, 자아**로서**(자아의 퇴행적 부분으로서 자아 내부에서가 아닌) 눈을 쳐서 열게 하며 자연으로서의 자아에 따라 자연 자체를 인지한다. 이 순간은 ―이것은 자연이 돌발적으로 출현

하는 순간이 아니고 자연이, 다른 방식으로 존재하는 상태에서, 자연 스스로를 상기하는 순간이다— 한탄만큼이나 화해에 매우 가깝게 놓여 있다. 이러한 순간은 그러나 원래부터 모든 음악에 의해 반복된다. 음악은 말하자면 영혼을 고쳐시키는 행위를 항상 새롭게 표현하며, 음악의 내용에서의 차이들은 이렇게 의도하는 것의 방식에 원래부터 항상 들어 있는 차이들이다. 그러므로 우리는 베토벤에서 다음과 같은 것을 묻지 않을 수 없게 될 것이다: 그의 음악에서 영혼은, 이런 의미에서 볼 때, 어떻게 의도된 것인가. [360]

사람들이 베토벤의 음악을 듣고 울었을 때, 그는 매우 분노하였다.[294] —
괴테도 마찬가지였다. [361]

고별Les Adieux: 멀어져 가는 말의 말발굽 소리가 4대 복음서보다 더 많은 희망을 보증한다는 것.[295] [362]

「고별」 소나타는 일종의 의붓자식과 같은 곡이지만 내가 보기에 최고 수준의 작품으로 보인다. 단순하고 다듬어지지 않은 표제음악적인 제목은 대단한 정도로 표현된 인간애로 되는 것Humanisierung과 주관화의 동인이 되고 있다. 이것은 곧바로 인간애적인 것처럼 보인다. 마차의 뿔피리 소리, 말발굽 소리, 심장의 고동소리와 같은 언어를 읽어낼 수 있다. 외면적인 것은 내면화의 수단이다. 제기되는 물음: 음악 공식이 어떻게 생동감이 있게 되는가. 이것은 만년 양식에 매우 근접된 문제 설정이다(역으로 만년 양식에서 제기되는 물음: 생동감 있는 것은 어떻게 공식이 되고 생동감 있는 것의 개념이 되는가. 만년 양식은 헤겔의 주관적 논리학에 상응한다[296]). 무엇보다도 특히, 음회화적인 소박함이 형이상학으로 돌변하

는 것을 보여주는 첫 악장. 말로는 표현이 되지 않는 서주의 2마디에 이미 들어 있는 거짓 종지. 거짓 종지는 호른 5도를 진지함과 인간적인 것으로 변화시키고 있다. 거짓 종지 이후에는 무엇보다도 특히 B장조로의 이행이 나타난다. 이것은 베토벤에서 희망에 대한 가장 웅대한 카테고리들 중의 하나이다. 이와 견줄 수 있는 것은 오로지 「피델리오」와 ─ 이 소나타 전체가 피델리오의 세계에 속한다─ 와 작품59-1의 아다지오 악장의 거대한 자리뿐이다. 조옮김은 비현실적인 것, 희망이 존재하지 않는 것을 보여준다. 희망은 항상 **비밀스러운** 것이다. 희망은 "여기에" 있지 않기 때문이다. ─ 이것은 신비교Mystik의 근본 카테고리이며, 베토벤 형이상학의 가장 높은 카테고리이다. ─ 서주는, 만년 양식에서 볼 수 있는 것처럼, 이미 재료로서 주악장에 편입된다. 주악장에는 무엇보다도 특히 질주하는 것, 경과구의 약동하는 것이 나타나며, 이것은 유례를 찾아볼 수 없을 정도로 주관적인 달변을 지니고 있다. 발전부의 현명한 축소. 악장의 서정적 성격은 변증법적 작업을 배제시킨다. 그 대신에 코다가 있다. 코다는 모든 점에서 볼 때 베토벤에서 가장 소름끼치는 자리 중 하나이다. 호른 5도의 화성적 충돌, 4도 음정과 함께하는 마차가 말로 표현할 수 없는 상태로 멀어져 가는 모습(영원한 것은 바로 이처럼 너무나 덧없는 것에 붙어 있다). 그리고 나서 최후의 종지. 최후의 종지에서 희망은, 마치 문에서 사라지듯이, 사라진다. 이것은 베토벤의 가장 위대한 신학적 의도들 중의 하나이다. 이것과 비교될 수 있는 것은 바흐에서의 몇몇 순간들뿐이다(괴테에서처럼 베토벤에서도 희망은, 세속화되었지만 중화되지 않은 신비한 카테고리로서, 결정적으로 중요하다. ─ 내가 여기에서는 서두른 나머지 전혀 맞지 않는 말로 표현하는 이 현상은 엄밀하게 파악되고 서술되어야 한다. 이 현상은 중심적 의미를 갖고 있기 때문이다. 종교적인 거짓이 없는 희망의 형상. 부차적 언급. 희망은 음악에 의해 특별하게 직접적으

로 제공될 수 있는 형상이 없는 형상들 중의 하나이다. 다시 말해, 희망은 어떻든 음악의 언어에 속한다). — 2악장은 다음과 같은 점을 통해 우리의 관심을 끈다. 초기 낭만파적이라는 점,「트리스탄」을 선취하고 있다는 점, 다시 달변적으로 된다는 점, 리듬을 통해 서주와 관계를 갖는다는 점, 두 개의 중복절을 지닌다는 점. 그러나 2악장은 피날레로 가는 허약하고 관습적인 경과구에 시달리고 있다. 베토벤에서 이 경과구가 E♭장조 협주곡*에서처럼 성공하였다면, 이 소나타는 「발트슈타인」이나 「열정」 소나타와 어깨를 나란히 할 수 있게 되었을 것이다. — 종악장은 한순간만 존속되는 것처럼 보이는 종악장들 중에서 아마도 첫 악장일 것이다: 교향곡 7번을 위한 원형, 집중적 총체성. [363]

오늘날 **고별**의 경험은 더 이상 존재하지 않는다. 고별의 경험은 휴머니티의 토대에 놓여 있다. 현재적이지 않은 것의 현재. 교류 관계의 기능으로서의 휴머니티. 그리고: 고별이 없이도 **희망**이 아직도 존재하는가 —? [364]

베토벤적 코다의 의미는 아마도, 노동, 행하는 것이 모든 것이 아니며, 자발적인 총체성은 아직도 그 내부에 그것의 전체적인 의미를 갖고 있지 않고 단순히 자신을 넘어서라고 지시하는 총체성으로 존재한다는 점에서 성립될 것이다. 운동에서 문제가 되는 것은 정지이다. 이것은 초기 베토벤에서 나타나는 베토벤적 초월의 근원 동기들 중의 하나이다. 음악이 빛을 받음-거기 놓여 있음. 때로는 **감사**의 표현. 감사는 베토벤의 위대한 인간애적인 카테고리들 중 하나이다(「두 분께 보답하리오」[297]와 현

* 피아노 협주곡 5번 「황제」. (옮긴이)

악4중주곡 a단조[작품132, 3악장]에서 감사의 기도). 감사에는 음악이 스스로 뒤로 향하는 것이 놓여 있다. ─ 이것은 음악을 가장 깊은 의미에서 건실함과 구분해 준다. 베토벤의 감사는 항상 고별을 받아들이는 것과 근접해 있다(「고별」소나타, 1악장 종결부는 베토벤의 결정적으로 중요한 형이상학적 형체이다). ─ 초기 베토벤에서 바이올린 소나타 「봄」[작품24]의 종결에 나타나는 감사의 표현은 전적으로 순수하다. /이에 대해서는 헤겔의 『정신현상학』, 146쪽을 참조할 것. 감사와 불행한 의식.[298] [365]

[작품111의] 아리에타의 변주곡* 종결부는 뒤를 돌아보는 자, 고별을 하는 자의 힘으로 이루어져 있다. 이 종결부는 앞에서 지나간 것이, 말하자면 고별에 의한 빛을 과도하게 받으면서, 부적절한 것으로까지 확대되어 있는 힘에 근거하고 있는 것이다. 이와 동시에, 변주들 자체는, 마지막 변주의 교향곡적인 결말에 이르기까지, 충족된 현재로서 이별의 순간과 균형을 잡아 주었던 순간을 거의 알지 못한다. ─ 이런 순간은 가상 속에 존재하는 음악에게는 아마도 거부되었을 것이다. 그러나 베토벤에서 가상의 참된 힘이 ─"영원한 별에서의 꿈"[299]의 힘─ 있는바, 이러한 힘은 현존하지 않았던 것을 지나간 것, 존재하지 않은 것으로서 불러낼 능력을 갖고 있다. 유토피아는 오로지 이미 존재하였던 것으로서만 울린다. 음악의 형식 의미는 이별에 선행하는 음악을 변화시키며, 그 결과 과거에서의 현재의 위대함이 음악에게 귀속되게 된다. 음악은 이러한 위대함을 음악에서 현재의 위대함으로서 결코 주장할 수 없었다.** [366]

* 피아노 소나타 32번 2악장. (옮긴이)
** [방주] 이와 매우 유사한 하나의 효과는, 아리에타 변주곡의 강력함에서 오는 것은

루디[루돌프 콜리쉬의 줄임말]의 이론[300]이 맞다면, 베토벤의 작품은 항상 동일한 특성들로부터 만화경에서처럼 교대되면서 구성되어 있는 거대한 퍼즐 게임으로 나타내질 것이다. 이것은 기계적이고 모독적으로 들린다. 그러나 루디의 의사 표현은 우리가 가능성을 매우 진지하게 철저하게 생각해 볼 필요가 없는 것으로 치부하기에는 많은 무게감을 갖고 있다. 베토벤의 7화음에 대한 발언과 그의 "속기술"[301]은 같은 방향을 가리킨다. 그러나 유한한 정신에게는 한정된, 셀 수 있는 양만큼의 이념만이 열려 있다는 것은 사실이 아니다. ─ 이 점을 **감추는** 것이 베토벤의 전체 예술은 아니었다. 베토벤에서는 마르지 않는 창작력이 미적 가상과 마침내 하나가 되지 않았을까? 아마도 무한한 것이 ─형이상학─ 예술에서 실행된 것은 아닐까? 이런 이유 때문에 무한한 것은, 내가 반복해서 생각하고 싶어 하듯이, 진리의 보증이 아니라 환영幻影에 불과한 것이 아닐까? 더 정확히 말하면, 예술작품이 더욱 높게 되면 될수록, 환영이 되는 정도가 더 많아지는 것은 아닐까? 루디의 이론은 아마도 비합리주의 미학에게만 답변을 줄 수 있지 않을까 생각된다.[302] ─ 그러나 루디의 이론은 사실상 예술 자체의 한계를 건드리고 있다. 이와 관련 막스[호르크하이머]의 렘브란트 비평도 참조할 것. 그곳에 들어 있는 "전시된 것"의 모멘트에 대한 비판, 아틀리에에 대한 비판을 참조.　　　　　　[367]

베토벤. 그의 창작 중기를 비극의 형이상학이라고 ─입장으로서의 부정의 총체성, 회귀에서 의미로 존재하는 것을 강화시키는 것─ 말할 수 있다면, 만년기는 가상으로서의 비극성을 비판하는 시기이다. 그러나 이

아니라고 할지라도, 거대한 피아노 3중주곡 B♭장조[작품97]에서의 변주곡 악장의 종결부에 있다. ─ 피츠너Pfitzner의 미학과의 극단적인 대립.

러한 모멘트는, 앞에서 말한 의미가 현재적이지 않고 음악의 강조[*]를 통해 주문呪文으로 불려오게 되는 한, 베토벤 중기에 이미 목적론적으로 구상되어 있다. 바로 이 점이 베토벤의 신화적 층이다. 구성의 중심적인 곡. [368]

• ◦ •

베토벤과 카발라Kabbala의 가르침에 따르면, 사악한 것은 신적인 힘의 과잉에서 발원한다. (그노시스적^{**} 동기.)[303] [369]

음악적 시간의 형이상학에 대하여. 베토벤 연구의 종결을, 성스러운 불꽃에서 소멸되기 위해 한순간을 위해서만 창조되는 풀의 천사들에 대한 유대 신비주의의 가르침과 연결시킬 것. 음악은 ―음악은 신의 칭찬에 따라 형성되지만, 신의 칭찬을 받는 곳에서 또한 세계에 저항하는 입장에 놓여 있다― 풀의 천사들과 같은 것이다. 음악의 덧없음, 일시적인 것은 칭찬이다. 다시 말해, 자연을 영속적으로 절멸시키는 것이다. 베토벤은 이런 형상을 음악적인 자기의식으로까지 고양시켰다. 그가 가진 진실은 모든 개별적인 것을 절멸시킨다는 점이다. 그는 음악의 절대적 덧없음을 철저한 작곡을 통해 형상화시켰다. 베토벤의 ―눈물을 흘리는 것에 대항하는― 말에 따르면, 음악을 남자의 영혼에서 점화되도록 해 준다는[304] 불, 즉 열광은 "자연을 삼켜버리는 불이다"(Scholem, Soharkapitel소하르 장, S.86). 숄렘의 85쪽 이하를 볼 것.[305] [370]

* 소나타 형식에서 재현부를 의미하는 것으로 보임. (옮긴이)
** Gnostisches, 초이성적인 신적 계시의 인식을 말함. (옮긴이)

루돌프 콜리쉬의 이론
베토벤의 템포와 특성에 관하여

1943년 11월 16일, 로스앤젤레스

친애하는 루디에게

　선배의 베토벤 연구 논문[306]을 최고의 관심을 갖고 읽었습니다. 선배의 논문은 지금까지 베토벤에 대해 언급된 것으로서는 월등한 정도로 가장 중요하고 가장 감명 깊은 논문이라는 점이 자명합니다. 이 논문은 ―이것이 실제에 대해 미치는 예외적으로 특별한 파급 효과, 즉 베토벤 해석의 실제적인 복구를 별도로 하더라도― 나에게는 여전히 매우 특별한 가치를 갖고 있습니다. 다시 말해, 관습적인 견해에 의해 배제되고 있지만 베토벤을 파악하는 데 중심적인 의미를 갖고 있는 하나의 모멘트를 극도로 특별하고도 구체적인 방식으로 명백하게 제시해 주는 가치를 나에게 주고 있는 것입니다. 우리는 이러한 모멘트를 계몽의 모멘트라고 부를 수 있을 것 같으며, 또는 우리의 의지가 있다면 "합리주의적" 모멘트라고 명명할 수도 있을 것입니다. 내가 오랫동안 구상하고 있는

베토벤 연구서를 쓰는 일에 마침내 이르게 된다면(내가 이곳에서 진행 중인 공동 작업에서 쉬는 시간이 생기는 경우에,[307] 전후에 내가 하는 일로서는 베토벤 연구서를 쓰는 일이 첫 번째 일이 되어야 한다고 생각하고 있습니다), 앞에서 말한 모멘트를 모든 에너지를 투입하여 전혀 다른 관점들에서, 즉 헤겔적-논리적 관점들에서 분석하게 될 것입니다. 메트로놈박절기, 拍節器에 호의적이었던 베토벤 — 이런 모습의 베토벤은, 내가 피아노 3중주 「유령」 자필 악보에서 깜작 놀라면서 발견하였듯이[단편 20번 참조], 일종의 속기술로 메모하던 베토벤과 똑같은 모습의 베토벤이며, 문외한들이 작곡가의 "천부적 재능"에 산입시키는 많은 것이 실제로는 감7화음의 교묘한 사용 덕분이라는[308] 격언을 남긴 베토벤과 똑같은 모습의 베토벤입니다.

이런 점과는 별도로, 선배의 논문은 템포와 "특성"의 관계에 대한 테제를 갖고 있습니다. 이 테제에도 역시 대단히 많은 내용이 들어 있습니다. 선배가 들고 있는 예들을 읽어보면, 우리가 이전에 생각지 못했던 수많은 연관관계들이 나타나게 됩니다. 그러나 나는 여기에서 하나의 확실한 위험을 보고 있습니다. 나는 이것을 ―천박한 표현을 양해해 주시기 바랍니다― 기계적인 것의 위험, 또는 실증주의적인 것의 위험이라고 명명하고 싶습니다. 내가 이렇게 말하는 것을 오해하지는 마십시오. 나는 음악에 관한 인식에서 직관주의에 대해 말을 거는 마지막 사람입니다. 나는 선배와 마찬가지로 음악에 관한 엄격한 인식 가능성을 믿고 있습니다. ― 음악 자체가 인식이며, 음악 나름의 방식으로 매우 엄격한 인식이기 때문입니다. 그러나 이 인식은 구체적인 인식이어야 하며, 하나의 특정한 계기로부터 다른 계기로 가는 운동을 통해 전체를 아우르는 연관관계들에 도달해야 하는 것이지 일반적인 표징標徵 단위들을 생산함으로써 성취되는 것은 아니라고 생각합니다. 나는 템포처럼

분리된 모멘트에 근거하여 베토벤적인 "유형들"을 구성하는 것이 가능하지 않다고 생각하며, 완전히 이질적인 것을 하나로 모아 놓는 경우가 흔하다고 생각합니다(매우 놀라울 정도로 유사한 것도 역시 하나로 모아지는 것이 흔하게 생깁니다. 이것은 당연한 것입니다). 선배는 이런 의미에서 조심스러운 언급을 스스로 내비치면서 템포-특성의 관계는 단지 **하나의** 자의적으로 분리된 관계일 뿐이라고 말하고 있습니다.[309] 그러나 종국적으로 이러한 관계는 그 위로 서술의 모든 빛이 비추고 있는 관계입니다. 그리고 나는 그러한 고립된 처리가 음악의 면전에서, 심지어는 베토벤의 면전에서 고지되었는지와 베토벤 음악의 구체적이고 내재적인 법칙의 바깥에 머물러 있는 도식화에 이르게 될 수 있는 것은 아닌지를 묻고 싶습니다. ─ 대략, 과장해서 말한다면, 로렌츠Lorenz의 도식들이 바그너적인 형식에 대해 취하는 태도와 같은 태도가 되었는지를 묻고 싶은 것입니다.[310]

나는 일반적인 예술철학적 성찰에 근거하여 이 문제에 다가서지 않고, 특별히 베토벤에 관련되어 있는 숙고들을 통해 이 문제에 접근하고 있습니다. 우리는 베토벤에서의 동기, 개별적인 것, 규정된 유한한 설정이 "있기는" 하지만, 동시에 그러나 있는 것이 아니고, 무無이며, 비어 있는 것이라는 점에 대해서 의견의 일치를 보인 바 있었습니다. ─ 나는 베토벤 음악의 형식 의미는 매우 본질적으로 전체를 통해서 무를 드러나게 하는 것에서 성립된다는 점을 말하고자 합니다. 그렇다고 한다면, 개별적인 것, 동기의 형태가(이것은 템포의 특성의 척도로 머물러 있으며, 선배는 유형들을 구축하기 위해 항상 다시 동기의 형태로 되돌아가야만 하였지요) 전체에 대해서 결정할 수 있는 힘을 동시에 갖는다고 우리가 어떻게 믿을 수 있을까요? ("중요하지 않은") 동기의 형태에 따라, 즉 8분음표 하나와 이에 이어지는 두 개의 16분음표 등등으로 이루어진 동기 형태가 맡

는 역할에 따라 하나의 악장 전체의 본질이 측정되게끔 전체에 대해 결정할 수 있는 힘이 개별적인 것과 동기의 형태에 들어 있을까요? 그러한 동기 형태들의 유사성들은 유형적 관계들을 나타내는 하나의 **지표**가 될 수는 있겠지만, 유형적 관계들의 기준은 아닙니다. 기준이 되는 것은 매번 나타나는 전체일 뿐입니다. 보다 엄밀하게 말하면, 이처럼 매번 나타나는 전체가 세부와 갖는 관계만이 기준이 되는 것입니다. 그런데 선배는 작은 규모의 4중주곡 B♭장조, 작품18의 1악장이 교향곡 4번 1악장과 매우 밀접한 연관을 지닌다고 제시하였습니다. 선배는 그 이유로, 사실상 매우 눈에 띄는 메트로놈 수치인 80이 전체 마디에서 적용되고 있다는 점, 극도로 빠른 속도를 갖고 있는 4분음표들과 3화음들의 분산형에서 움직이는 주요 형태들의 기본 유형이 있다는 점을 들고 있습니다. 그렇지만 이러한 두 개의 악장이 그것들의 음악적 **본질**에 따라 실제로 서로 어떤 연관을 맺고 있을까요? 현악4중주곡의 악장은 실제로는 휘몰아치듯 움직이는 놀이가 아닐까요? 반면에 교향곡 4번의 악장은 이 놀이를, 발전부에서 거대하게 일시 정지시킴으로써, 진지한 것으로 넘어가게 하고 있습니다만. 이 두 개의 악장 사이에는 ―내가 글쟁이처럼 표현하고 있는 것에 대해 미안합니다마는― 서로 다른 음악의 시대들, 즉 오락의 시대와 진지함의 시대가 놓여 있는 것이 아닐까요? "사실" 때문에 결정적인 차이를 실제로 평준화시키는 유형학을 제시하는 것으로 충분한 것일까요? 나는 바로 **본질**의 이러한 차이들을 구체적-음악적(양식 속에 존재하는 음악이 아닙니다) 카테고리들에서 규정하는 것이 우리의 의무가 되어야 할 것이라고 생각합니다. 그러나 본질의 차이들을 분류를 통해 평준화시키는 것이 되어서는 안 될 것입니다.

내가 말을 더듬으며 제대로 표현하지 못했다 해도 선배는 내 말을 충분히 이해하게 되리라고 생각합니다. 선배의 답신을 열렬한 마음으로

기다리겠습니다.[311]

타자기로 친 편지; 프랑크푸르트 암 마인의 테오도르 W. 아도르노 문서 보관
소에 보존되어 있는, 타이프라이터의 카본지에 의한 복사본

텍스트 8:

베토벤의 '아름다운 곳들'

통합, 즉 미적 형상에서 일반적인 것과 특수한 것의 열망된 화해는 예
술 외부적인 현실이 화해되지 않은 채 경직되어 있는 한 아마도 불가능
할 것입니다. 예술작품들에서 사회에 대해 문제 제기가 된 것은, 현실에
들어 있는 곤궁에 의해 즉각적으로 가혹하게 맞아 돌아가게 됩니다. 화
해가 형상에서 이루어진 화해에 지나지 않는 한, 화해는 또한 형상으로
서도 무력한 것과 적확하지 않은 것을 지니게 됩니다. 이에 따라 위대한
예술작품들이 갖는 긴장은, 쇤베르크 자신도 화해의 문제를 긴장의 문
제로 제한시키려고 하였듯이, 긴장의 흐름에서 균형에 도달할 수 있을
뿐만 아니라 바로 그 흐름에서 유지된다고 볼 수 있을 것입니다. 이것은
정당한 형상물들에서는 전체와 부분이 결코 의고전주의로만 제한되지
않는 미적 이상理想이 명령하는 것과 같은 정도로 서로 뒤섞이면서 떠오
를 수 없다는 점을 말해주는 것과 마찬가지입니다. 음악을 올바르게 듣
는 것에는 부분과 전체의 비동일성에 대한 자발적 의식뿐만 아니라 이
에 더하여 부분과 전체를 하나로 묶는 종합이 속해 있습니다. 더욱이,
긴장 자체가 어떤 작곡가에서도 베토벤에서 만큼 강력하지 못하였기 때
문에 어떤 작곡가에서도 베토벤에서처럼 성공에 이르지 못하였던 긴장

의 균형이 베토벤에서는 몇 가지 실행을 필요로 하였습니다. 베토벤에서 부분들은 전체를 향해 편성되어 있고 전체에 의해 미리 형성되어 있기 때문에, 전체가 동일성, 균형에 이르게 됩니다. 이를 위해 치르는 대가는 한편으로는 장식적 파토스를 사용한다는 점입니다. 장식적 파토스와 함께 동일성이 강화됩니다. 다른 한편으로는 개별 착상의 최고로 면밀하게 계획된 소소함이 대가를 치릅니다. 이러한 소소함은 개별적인 것이 무엇이 될 수 있도록 하기 위해 처음부터 개별적인 것이 스스로를 뛰어넘으며, 전체를 ─개별적인 것은 전체가 되며 전체는 개별적인 것을 절멸시킵니다─ 기다립니다. 이러한 실행을 가능하게 하였던 수단은 조성이었습니다. 조성은 앞에서 말한 일반적인 것이며, 베토벤에서 일반적인 것의 전형적인 규정들은 이미 특별한 것, 즉 주체들과 동등합니다. 조성의 회복 불가한 몰락과 함께 일반적인 것과 특수한 것이 동등하게 될 수 있는 가능성이 사라집니다. 조성 원리가 일단 들여다볼 수 있는 것이 된 후에는 조성은 더 이상 의도되지 않습니다.

[…]

파울 벡커는 베토벤에서는 많은 착상이 미리 형성되어 있으며 상대적으로 종속되어 있다는 점에 대해 그 나름대로 주의를 환기시킨 바 있습니다. 내가 이러한 점에 대해 여러분에게 말했던 것을 떠올려 주기 바랍니다. 벡커의 지적은, 베토벤이 이른바 선율적 착상을, 그가 필요할 때면 언제나, 자신의 의지대로 구사하였다는 통찰을 통해서 일단은 구별될 수 있습니다. 베토벤은 객관화를 위해서 당시 대두하던 낭만파로부터 거리를 두고자 하였기 때문에 그의 까다로운 엄격함이 엄격함에 머물러 있지 않은 면도 있지만, 많은 것이 모멘트로서 그의 작품에 내포되어 있습니다. 「월광」소나타라는 제목으로 유명한 작품27의 소나타의 첫 악장은 쇼팽이 몰두하였던 녹턴곡들의 원형으로 파악할 수도 있을

것입니다. 그러나 베토벤에서도 슈베르트에서만큼이나 선율적 착상의 아름다움을 자신의 것으로 하고 있는 곳들이 존재합니다. 베토벤의 현악4중주 「라주모프스키」 3번, 느린 악장의 한 곳을 인용하겠습니다. 이곳은 슈베르트가 아직 소년 시절이었던 1806년*에 작곡되었습니다.

현악4중주 작품59-3, 오일렌부르크 스코어, 15쪽, 밑에서 두 번째 단, 마디 구분선 후에 종지2와 함께 시작합니다. 그것은 끝단 2마디에서 a단화음과 함께 끝납니다.

이 유형과 극단적으로 대립되는 유형이자 베토벤에 고유한 것을 지니고 있는 아름다운 곳들이 —이렇게 부르고자 한다면— 존재합니다. 이곳들의 아름다움은 관계에 의해 비로소 산출됩니다. 이에 대해 나는 여러분에게 두 개의 극단적인 예를 제시하고 싶습니다. 「열정」 소나타 변주곡들**의 주제는 다음과 같이 시작합니다.

피아노 소나타 작품57, 안단테 콘 모토, 첫 8마디.

그런데 이 주제는 첫 악장의 코다 후에, 즉 세심하고 철저히 작곡된 파국 후에 악장 간 휴식이 없이 들었을 때 비로소 그 온전한 웅변을 들려줍니다.

같은 곡, 1악장 종결부, 피우 알레그로부터,

* 9세. (옮긴이)
** 2악장. (옮긴이)

이어서 변주곡 주제.

코다의 폭발과 와해 이후 변주곡 주제는 마치 거인의 그림자 밑에 구부리고 있는 것 같은, 몸을 오그라들게 하는 무게에 짓눌리는 것 같은 울림을 들려줍니다. 울림의 숨겨진 특성이 이 같은 짓눌림을 철저하게 작곡으로 옮겨 놓은 것 같습니다.

피아노 3중주곡 D장조, 작품70, 1번은 「유령」이라는 이름으로 알려져 있습니다. 라르고 아싸이 에드 에스쁘레시보*가 지닌 분위기 때문입니다. 이 곡은 베토벤이 낭만적인 이마고와 대부분의 경우 매우 가까이 다가가 있는 구상들 중의 하나입니다. 그러면 이 악장의 종결부와 이어지는 프레스토의 피날레 악장의 시작 부분을 직접 연이어 들어보고, 그 효과를 음미해 보기 바랍니다.

피아노 3중주곡 D장조, 작품70-1, 페테스판, 170쪽, 마지막 단, 철자 S부터 프레스토 악장 4마디 위의 페르마타까지.

프레스토 악장의 서두를 별도로 들어보면 전혀 주목할 만한 점이 없을 것입니다. 그러나 모든 의고전주의적인 척도를 뛰어넘는 라르고 악장의 음울한 종결부를 듣고 프레스트 악장의 서두를 들어보면, 어느 날 미약하나마 위안을 주는, 이전에 일어났던 모든 불행을 보상해주겠다고 약속하는 여명과도 같은 어떤 것을 느끼게 합니다. 이것은, 베토벤이 새소리를 모방한 것은 아니지만, 이른 아침 새의 울음소리를 표현하고 있습니다.

* 매우 느리게, 그리고 풍부한 표정을 담고. (옮긴이)

베토벤에서 위안을 주는 곳들은, 음악적 구조의 촘촘하게 엮어진 내재성의 연관관계를 넘어서면서, 어떤 출구도 허용하지 않는 것처럼 보이는 곳들입니다. 그럼에도 이런 곳들에서 음악적 구조에 눌려 있던 것이 떠오릅니다. 이처럼 떠오르는 것은, 앞에서 말한 곳들이 말하는 내용이 진리일 수는 없다고 말하는 것에 대한 신뢰를 어렵게 하는 힘, 그리고 이러한 내용이 인간에 의해 만들어진 예술의 상대성에 종속되는 것이라고 말하는 것에 대한 신뢰를 어렵게 만드는 힘과 더불어 가능해집니다. 이런 곳들은 괴테의 『친화력』*에 들어 있는 문장인 "마치 별처럼 희망은 하늘로부터 땅으로 내려왔다"[312]와 같은 곳들입니다. 이런 곳들은 음악의 언어에 부여되었던 —음악의 개별적인 작품들에 부여되었던 것이 전혀 아닙니다— 아마도 가장 높은 자리들일 것입니다. 베토벤은 매우 일찍부터 이런 곳들을 작곡하였습니다. 피아노 소나타 d단조, 작품31-2번은 짝을 이루는 경과구 마디들 다음에 음악 언어의 본질을 지닌 주제 하나를 제시하고 있습니다.

피아노 작품31-2, 아다지오, 마디 27-38.
F의 장화음의 피아노(여리게)로 매듭지어짐.

이 주제가 반복될 때는 주제 안으로 하나의 변형체가 들어와 있다는 점에 대해 여러분에게 주의를 환기시키는 바입니다.

같은 곳에서 상성부만 떼어내 31, 32마디를 차례로 연주하고, 이어서 35-36마디를 연주해 보죠.

* 1809년 소설. (옮긴이)

노래하듯 말하는, C에서 B♭음으로의 2도 하강을 덧붙임으로써 인간 외적인 주제가 말하자면 인간애적인 것으로 되며, 대지가 되찾은 것의 눈물에 의해 답변을 듣게 됩니다.[313]

베토벤의 음악에서 떠오르는 희망의 성격을 가장 완벽하게 각인시키는 곳이 있습니다. 이곳은 전체 문헌 중에서 가장 위대한 실내악 작품의 하나인 「라주모프스키」 현악4중주 아다지오 악장의 재현부로 향하는 역행부입니다. 이곳에 대해서는 숭고한 것의 개념이 아닌 다른 개념으로는 언어가 부여되지 않을 정도이며, 이곳에는 이에 못지않게 단순함도 들어 있습니다. 이렇기 때문에 우리는 이곳을 완전히 느끼기 위해서 선행하는 전개를 함께 따라가야 합니다. 이곳에 대해 내가 논평하는 것이 없는 상태에서 이 경과부를 연주하겠습니다.

현악4중주곡 작품59-1, 아다지오, 오일렌부르크 소 스코어 36쪽, 제3단, 마지막 마디(46)에서 40쪽의 f단조가 등장하면서 마무리되는 84마디까지.

베토벤에서 희망이라는 특성의 반대자는 절대적인 진지함의 특성입니다. 여기에서 음악은 놀이의 마지막 흔적을 내동댕이치는 것으로 보입니다. 이와 관련하여 두 가지 모델을 여러분에게 제시하고자 합니다. 첫 번째 모델은 G장조의 피아노 협주곡*의 인터메조풍의 짧은 안단테 악장의 엄격한 종결부입니다.

네 번째의 피아노 협주곡, G장조, 안단테 악장의 마지막 11마디, 템포의 분산화음으로 시작함.

* 4번. (옮긴이)

이곳은, 베이스 성부들의 특성적인 동기가 곡 전체를 명료한 것으로 만들고 있음에도 불구하고, 그것 자체에 대해 독립적으로 말하고 있습니다. 반면에 다음에 이어지는 곳은 연관관계를 다시 필요로 합니다. 이곳은 「크로이처」 소나타 첫 악장에 나오는 곳으로, 말하자면 앞서 예로 들었던 작품59-1에서처럼 재현부로 향하는 역행부의 곳입니다. 이와 관련하여 아마도 다음과 같이 말해도 될 것입니다. 도식적이기 때문에 자율적인 작곡에 의해 비로소 매번 정당화되는, 소나타 형식의 부분으로서의 반복을 도입하는 것은 베토벤에서 형상화의 모든 기법을 여러모로 반복의 도입에 집중시킨다고 말해도 되는 것입니다. 구조의 도식적인 잔여에 대해 보상되어야 한다는 듯이, 베토벤은 창조적인 상상력에서 극단적인 것을 투입하였던 것입니다. 발전부가 일종의 카덴차로 이어지고 난 후에 이제 여러 가지 사정이 없이도 곡이 처음부터 시작될 수 있다는 믿음을 일깨우면서, 베토벤은 ―버금딸림조의 제4도음의 한 화음을 사용하면서 베이스 성부의 극도로 긴박한 울림에서― 이전부터 이 소나타가 속박에서 해방시켰던 격정, 즉 2도 음정을 위한 격정의 나락을 찢어 젖힙니다. 역행부, 그러고 나서 진지함의 순간, 이와 함께 재현부 서두가 울립니다.

크로이처 소나타, 작품47, 바이올린 소나타집. 페터스판 189쪽, 기호 I 후의 7마디째에서(바이올린과 피아노의 e음으로 시작됨), 190쪽, 기호 M 앞의 페르마타까지.

방송 강연 「아름다운 곳들 Schöne Stellen」에서 발췌(Gesammelte Schriften, Bd. 18, Frankfurt a. M. 1984, S.698ff.) ― 1965년에 집필.

베토벤의 만년 양식에 관하여

우리가 베토벤의 만년 양식에 대한 몇몇 즉흥적인 언급들과 함께 만년 양식에 대해 대화[314]를 시작하려고 하면, 동시에 일단은 조금은 뻔뻔스럽게 여겨집니다. 가장 높은 구속력을 지닌 대상을 마주 대하면서도 우리가 비구속성에 머물러 있기 때문입니다. 이에 대한 양해는 아마도 다음과 같은 사실에서 모색될 수 있습니다. 다시 말해, 베토벤에 대한 연구 문헌에는, 내가 개관한 바로는, 베토벤의 만년 양식에 대해 구속력을 갖고 있는 것이 실제적으로 매우 적다는 점입니다. 더욱 정확히 말하면, 대략 피아노 소나타 A장조 작품101 이후의 작품들은 ─우리는 상당히 예리하게 시대를 구분할 수 있습니다─ 본질적으로 다른, 바로 베토벤의 후기 양식을 만들고 있다는 점에 대해서는 의견의 일치를 보이고 있습니다. 그러나 우리가 베토벤의 후기 양식이 원래 어디에서 성립되고 있는가를 찾아보면, 이에 대해서 대부분의 경우 매우 적게 언급되고 있을 뿐입니다. 이렇게 된 것은 부분적으로는 음악학이 처한 상태에 그 원인이 있다는 점에 대해 나는 침묵하고 싶지 않습니다. 음악학은 오늘날에 이르기까지 음악 자체보다는 역사적으로 제기되는 물음들과 전기적인 물음들에 항상 더 많은 관심을 보여 왔기 때문입니다. 그러나 베토벤의 만년 양식에 대해 지배적으로 나타나고 있는 확실한 두려움에도 그 원인이 있습니다. 이러한 두려움은 설명이 될 수 있습니다. 우리의 토론의 앞에 위치시키는 몇 가지 말에서 나는 이러한 두려움을 화제의 실마리로 삼고 싶습니다.

베토벤의 만년 양식에 속하는 작품들을 마주 대하면서 ─나는 일차

적으로 최후의 5개의 현악4중주곡을 생각하고 있으며, 그중에서도 특히 대푸가를 염두에 두고 있습니다. 대푸가는 오늘밤을 마무리하는 곡으로 연주 예정되어 있습니다— 우리는 다른 음악이 거의 알지 못하는 비범함과 최대한도의 진지함의 감정을 갖게 됩니다. 이러한 비범함과 진지함이 원래부터 어디에서 성립되고 있는지에 대해 정말로 정교하게 말하는 것에 —말하는 것이 의도하는 바는 작곡적인 개념들에서 말하는 것입니다— 대해 우리는 동시에 대단한 어려움을 느낄 수 있습니다. 이런 이유로 인해 사람들은 전기적인 것으로 피해들어 가며, 비범함의 감정을 노년의 베토벤의 삶의 운명, 그가 앓았던 질병, 조카와 겪었던 어려움, 그리고 이러한 모든 것을 통해 설명하려고 시도하는 것입니다. 렌츠 전집의 편집자인 에른스트 레비Ernst Lewy의 만년의 괴테의 언어에 관한 저작에는 만년 양식의 문제에 관한 연구들이 들어 있습니다. 어떤 경우이든 음악의 영역에서는, 이러한 연구들에 필적할 만한 연구는 아직도 존재하지 않습니다.[315]

베토벤의 만년 양식에 대해 터무니없는 말들이 얼마나 많이 있었는가에 대해 나는 다만 두 가지 점에서 강조하고 싶습니다. 이것은 비판을 하기 위한 것이 아닙니다. 이렇게 강조함으로써 오히려 문제의 복합성이 드러나게 되고, 진지함이 문제의 복합성에 대해 무언가 말할 수 있게 되기 때문입니다. 최고로 문제성이 있는 상투어들, 즉 토포이topoi, 진부한 문구들 중의 하나는 만년의 베토벤이 폴리포니, 대위법적 다성적 성격과 연관된다고 총괄적으로 지적하는 것입니다. 물론 매우 폴리포니적인 악장들도 존재하며, 초기와 중기 양식, 즉 베토벤의 고유한 의고전주의적 양식에서보다는 더욱 광범위한 정도에서 모든 만년 작품에서 폴리포니적인 곳들이 존재합니다. 그렇다고 해서 베토벤의 만년 양식의 특성을 폴리포니를 통해 총괄적으로 특징지으려고 의도했던 것은 근본적

으로 잘못된 것입니다. 이와는 달리 이러한 폴리포니는 지배적인 것이 아니며, 폴리포니적인 곡들에 무수한 호모포니적인 부분들, 거의 단성부적, 모노디적인 부분들이 대립되어 있습니다. 커다란 예외가 되는 작품이 B♭장조의 푸가입니다. 이 곡은 원래 현악4중주 작품130의 종악장이었으나, 나중에 베토벤이 따로 떼어냈던 곡입니다. 사람들은 이 푸가를 위대한 현악4중주의 연작을 마무리하는 마지막 곡으로 다시 배치하였으며, 이것은 매우 정당한 것입니다. 이 외에도 베토벤에게는 이 같은 거대한 푸가가 두 개 더 존재합니다. 하나는 「미사 솔렘니스」의 '엣 비탐 벤투리Et vitam venturi. 앞으로 올 삶' 부분이며, 또 다른 하나는 「함머클라비어」 소나타의 종악장입니다. 그 밖에도 작품101의 종악장의 긴 푸가적 삽입부가 있으며, 소나타 A장조 작품110도 종결부에 푸가를 지니고 있습니다. 그러나 이 모든 것이 최후기 베토벤의 양식을 폴리포니 양식으로 특징짓는 근거로는 불충분합니다. 사람들은 오히려 베토벤의 만년 양식이 폴리포니라는 점에 대해 더욱더 의견 일치를 보였습니다. 사람들은 만년 양식이 복합적이고 ―복잡한 것 못지않게 어렵고― 애매하며, 폴리포니는 복잡하고, 맞는 말이든 맞지 않는 말이든 만년 양식은 폴리포니와 같은 것이라고 말하였기 때문입니다.

다른 한편으로는, 앞에서 본 경우와 마찬가지로 자주 발생하고 있듯이, 우리가 베토벤의 만년 양식을 표현의 모멘트, 에스프레시보적인 성격의 모멘트를 통해서 특징지을 수 있는 정도도 매우 적습니다. 매우 에스프레시보한 곡들도 몇 곡이 있는 것은 확실합니다. 여기에서 나는 대략 현악4중주곡 E♭장조 작품127의 변주 악장의 주제를 그 예로 들겠으며, 현악4중주곡 작품131의 서두처럼 매우 에스프레시보한 세부를 보여주는 곡도 있습니다. 그러나 이와는 반대로 표현과 완전히 거리를 두고 있는 곡들, 표현을 회피하는 곡들도 존재합니다. 극단적인 말을 쓰자

면, 이런 곡들은 표현을 아낌으로써 표현을 획득합니다. 그러므로 만년의 베토벤은 철저히 형성된 폴리포니 양식의 객관성에 의해 특징지어질 수 없다고 말할 수 있다면, 이와 마찬가지로 표출의 의미에서의 주관성의 모멘트를 통해 만년의 베토벤이 특징지어질 수 없다고 말할 수도 있는 것입니다.

나는 최후기 베토벤에 가까이 다가갈 때 느끼는, 앞에서 말한 두려움이 순수하게 음악적으로 동기 유발을 하는 것으로부터 출발하고 싶습니다. 앞에서 말한 진지함의 감정으로부터 출발하고 싶은 것입니다. 그럼 B♭장조 현악4중주곡 작품130의 서두를 청취해 보기로 하지요.

현악4중주곡 B♭장조, 작품130, 1악장, 마디 1-4.

또는 현악4중주곡 c#단조 서두도 마찬가지로 진지함의 특징을 지닌 예입니다. 느린 템포로 전개되는 푸가지만, 내가 앞에서 간략하게 언급하였듯이, 동시에 에스프레시보의 성격이 명백하게 드러나는 부분입니다.

현악4중주곡 c#단조, 작품131, 1악장, 마디 1-8.

그리고 최후의 현악4중주곡, F장조의 서두 역시 최종적으로는 마찬가지로 그러한 예이며, 이 자리에서 역시 예시곡으로 들려줄 수 있습니다.

현악4중주곡 F장조, 작품135, 1악장, 마디 1-17.

진지함의 이러한 모멘트가 내가 보기에 어떤 경우이든 어디에서 성립되는가에 대해 미리 앞서서 일단 특징지어도 된다면, 나는 다음과 같

이 말하고자 합니다. 진지함의 기반은 내용과 함께 거의 과도하게 짐이 부하된 것이지만, 동시에 이러한 내용 자체는 덮어 감춰져 있는 것과 같습니다. 이러한 내용은 원래 어디에서 성립되는가에 대해 말하는 것은 매우 어렵습니다. 이러한 내용이 어떤 방식으로 작곡 자체에서 전달되고 있는지를 결정하는 것은 무엇보다도 특히 극도로 어려운 일입니다. 아마도 한 가지를 말할 수 있을 것입니다. 다시 말해, 여러분이 듣고 있는 곳들은 베토벤의 원래의 만년 양식으로 꼽을 수 있는 곡 중에서 대다수 곡이 공유하고 있는 것과 공통점을 갖고 있다는 점을 말할 수 있습니다. 노화는 현상으로부터 단계적으로 후퇴하는 것이라는 괴테의 문장이 있습니다.[316] 여러분이 듣고 있는 곳들은 괴테의 이러한 격언에 전적으로 합당합니다. 이곳들에는 탈감각화, 정신화와 같은 것이 들어 있습니다. 이것은 마치 전체적인 감각적 현상이 미리 앞서서 정신적인 것의 현상으로 환원된 것처럼 보이고 있습니다. 더 정확하게 말하면, 전체적인 감각적 현상은, 전래되어 오는 미적 상징 개념이 가르치고 있듯이, 직접적인 통일성에서 이러한 정신적인 것과 더불어 감각적-정신적인 것으로 더 이상 구체화되지 않은 것처럼 보이고 있는 것입니다. 여러분이 들었던 B♭장조의 현악4중주곡 서두 마디들에서 이처럼 기이한, 작곡상의 재료를 거스르면서 관철되는 정신화된 것을 확인할 수 있습니다. 크레셴도를 주목해 보십시오. 이 크레셴도는 음악의 흐름 자체에서 발원한 것이 아니라 오히려 알레고리에 의미가 삽입된 것과 같은 식으로 음악의 내부에 삽입된 것입니다. 크레셴도도 역시 포르테로 가지 않고, 베토벤에서 보이는 일반적인 예술 수단으로서, 피아노 속에서 다시 소멸됩니다. 이와 유사한 크레셴도가 c#단조 현악4중주 서두에서도 발견됩니다. 여기서는 또한 하나의 악센트가 발견되는바, 이 악센트는 자기 스스로부터는 하나의 악센트를 전혀 요구하지 않은 것처럼 보이는 선율의

흐름을 흐트러트립니다. 마찬가지로 현악4중주 F장조 서두에는 작곡에 내재적으로 필요한 악센트가 아니라 외부로부터 덧붙여진 악센트가 존재한다는 것이 어느 정도 확실합니다. 마치 작곡가의 손이 어떤 폭력을 행사하여 그의 작곡에 개입하고 있는 것처럼 보입니다. 그 내부에서는 거의 악의가 없지만 이렇게 됨으로써 비로소 무시무시할 정도로 시동이 걸리는 선율은 뒤따르는 여러 개의 상이한 악기들로 나누어지게 됩니다. 이렇게 해서 이 선율은 그 내부에서 스스로 깨어진 듯이 보이는 단편적인 것을 획득하게 됩니다. 여러분은 최후의 현악4중주인 F장조의 서두에서 내가 말했던 추세, 즉 단성부, 또는 벌거벗은 2성부를 향한 추세를 매우 분명하게 지각할 수 있을 것입니다. 이 추세는 모든 장식적인 것을 거부하며 음악에서 아름다운 가상으로 나타나는 모든 것에 대항하는 만년의 베토벤의 전회와 연관관계에 놓여 있습니다. 우리는 최후기 베토벤에서는 직조물, 즉 화성적으로 매끄러움을 이루면서 합쳐지는 성부들이 서로 얽히면서 내부적으로 연결되어 있는 직조물이 후퇴하며, 더 정확히 말하면 매우 의도적으로 후퇴한다고 말할 수 있습니다. 베토벤의 만년 양식에서는 전체적으로 해리解離, 와해, 해체를 향한 추세와 같은 것이 존재합니다. 이것은 직조물을 더 이상 하나로 모으지 않는 작곡 처리방식의 의미에서 말하는 추세가 아닙니다. 오히려 해리와 와해가 스스로 예술적 수단들이 됩니다. 사람들이 말하는 것처럼 끝에 이르렀으며 완결된 작품들은, 그 완결성에도 불구하고 이러한 예술 수단을 통해서 정신적인 의미에서는 무언가 단편적인 것을 받아들입니다. 이렇게 해서 베토벤의 원래의 만년 양식에 특징적인 작품들에서도, 완결된 울림의 거울이 와해됩니다. 완결된 울림의 거울은 여느 때는 현악4중주의 완벽한 음향의 균형에서 매우 두드러지게 나타나는 것이지만 이렇게 와해되고 마는 것입니다. ─ 나는 여기에서 의도적으로 베토벤의

최후의 현악4중주들을 주로 거론하고 있습니다. 나는 이 곡들에서 후기 양식이 가장 순수하게 결정結晶되어 있다고 보기 때문입니다. 만년의 소나타들의 경우에서보다 더욱 순수하게 결정되어 있는 것입니다.

이제, 내가 말한 정신화는 —나는 이것을 매우 강조하고 싶습니다— 현상에 정신을 단순히 투입시키는 것이 아니고, 양극화와 같은 어떤 것입니다. 이것은 마치 주체가 주체의 음악으로부터 물러나는 것과 같은 것입니다. 주체가 현상을 현상 자체에 내맡김으로써 현상이 비로소 제대로 말을 하도록 하는 것입니다. 아마도 이것은 사람들이 왜, 정당한 근거가 전혀 없는 것은 아니지만, 만년의 베토벤을 객관주의적이며-구성적인 작곡가로 보는 정도와 마찬가지로 극단적으로 주관적인 작곡가로 간주하고 있는가 하는 이유가 될 것입니다. 조화의 이상은 만년의 베토벤에 의해 해지됩니다. 이와 동시에 내가 조화와 더불어 의도하는 바는 문자 그대로의 음악적인 의미에서 화성이 아닙니다.* 조성과 3화음의 지배력이 철저하게 존속하고 있기 때문입니다. 오히려 내가 조화와 더불어 의도하는 바는 미적 조화의 의미에서의 조화입니다. 다시 말해, 대칭, 매끈함, 균형의 조화이며, 작곡하는 주체가 그의 언어와 이루는 동일성의 조화입니다. 음악의 언어, 또는 음악의 재료는 이러한 만년 작품들에서 스스로 말을 합니다. 작곡적인 주체는 오로지 이러한 언어의 틈을 통해서만 참되게 말을 하는 것입니다. 아마도 이것은 횔덜린의 만년 양식에서 시적 언어로 수행되었던 것과 전혀 유사하지 않은 것만은 아닐 것입니다.[317] 우리는, 음악에서 발견될 수 있는 것으로는 가장 실체적이고 진지한 작품들임이 확실한 베토벤의 만년 작품들이 본래의 것이 아닌 것의 모멘트를 —만년 작품들에서 나타나는 것들 중에서 아무것도

* Harmonie는 '조화'를 의미하지만 음악에서는 '화성'을 의미. (옮긴이)

출현하는 그것으로서의 단순한 그것이 아니라는 것을 통해서— 동시에 갖고 있다고 말할 수 있을 것입니다.

이제, 도대체 어떻게 해서 이렇게 되는가 하는 물음이 제기될 수 있을 것입니다. 이러한 미적 조화, 이러한 전체성에는 거기에 참가한 모든 모멘트 사이에서 하나의 통일성이 지배하고 있으며, 베토벤은 미적 조화와 전체성을 그의 이전에는 결코 존재하지 않았던 방식으로 가져왔습니다. 이러한 미적 조화, 이러한 전체성이 베토벤에 의하여 가상으로 의심을 받게 됩니다. 가상으로 의심을 받게 되는 것은 모든 의고전주의, 장식된 것에 들어 있는 허구적인 것과 실행된 것의 모멘트에서 나타납니다. 베토벤 스스로 성찰하지 않았다 하더라도, 그에게 내재되어 있는 예술가적 재능이 어떤 경우이든 가상으로 의심받는 것을 알아차렸을 것입니다. 그러므로 우리는, 가상이라는 말을 제대로 이해하면서, 작곡의 내재적 논리의 의미에서 베토벤의 만년 작품들을 그의 의고전주의적 작품들에 대한 비판으로 파악할 수 있습니다. 이와 관련하여 나는 마르크스의 「브뤼메르 18일」에 나오는 한 대목을 인용하여 여러분에게 읽어주고 싶습니다. 인용되는 이 부분은, 내가 보기에는, 여기에서 문제가 되고 있는 사실관계에 대해 특별할 정도로 예리한 빛을 던져 주고 있습니다.

"시민 사회는, 부의 생산과 경쟁의 평화적 투쟁에 완전히 흡수된 채, 로마 시대의 망령들이 시민 사회의 요람을 지켜 주었다는 점을 더 이상 파악하지 못하였다. 시민 사회가 그렇듯이, 시민 사회를 세상에 설정시키기 위해서는 비영웅적으로라도 […] 영웅주의, 헌신, 공포, 내란, 민중 사이의 전쟁을 필요로 하였다. 시민 사회의 검투사들은, 그들의 투쟁이 시민사회적으로 제한된 내용을 지닌다는 것을 자기 스스로 은폐하고 그들의 정열을 위대한 역사적 비극의 높이로 끌어올려 유지시키기 위하여 로

마 공화정의 고전적인 엄격한 전승傳承에서 그들이 필요로 하였던 이상理想과 예술 형식, 자기기만을 발견하였다. 이보다 100년 전에 있었던, 다른 전개 단계에서는 크롬웰과 영국 민중이 그들의 시민사회적인 혁명을 위해 구약 성서로부터 언어, 정열, 환상을 빌려 왔다. 현실적으로 목적이 달성되었을 때, 즉 영국 사회가 시민사회적으로 개조되는 것이 완성되었을 때, 로크는 하박국Habakuk을 추방하였다."[318]

마르크스는 이 지점까지 다가와 있습니다. 베토벤이 보여주는 전개는 휘장술에 대한 불만족의 이러한 감정, 고전적인 총체성으로의 요구 제기에 표현을 부여하고 있습니다. 비판은 여기에서는 문제에, 사물 자체에 들어 있는 문제의 이상理想에 단순하게 따르는 것을 지칭합니다. 이것은 사물이 요구하는 강제적 속박으로부터 오는 객관적 비판이지, 주관적인 반성으로부터 오는 비판이 아닙니다. 만년 양식으로의 발전과 만년 양식에 고유한 정초定礎가 비판적이며 또한 주관적이고 전기적傳記的인 버팀목이라는 점이 항상 존재합니다. 이와 더불어 나는 내가 보기에 지나치게 적게 주목을 받았다고 생각하는 사실관계에 이르게 됩니다. 베토벤의 만년 양식은 나이가 든 한 인간의 단순한 반응 형식이 아니며, 또는 심지어 청력을 상실하였기 때문에 감각적인 재료를 더 이상 완전히 지배할 수 없게 된 한 인간의 반응 형식도 아닙니다. 오히려 만년의 베토벤은 중기의 의고전주의적 이상의 의미에서 작품들을 창작할 수 있는 능력을 전적으로 갖고 **있었습니다**. 그는 만년기의 가장 유명한 작품들 중에서 몇몇 작품에서 이런 능력을 실행**하였습니다**. 교향곡 9번의 1악장과 스케르초 악장은 만년 양식의 단계에 귀속됨에도 불구하고 만년 양식을 갖고 있지 않고 중기 베토벤의 양식을 보이고 있습니다. 덧붙여 말하자면, 교향곡들은 베토벤에서 피아노 음악이나 실내악에서

보다 항상 실험성이 더 적고 과감함도 더 적은 모습을 보입니다. 「미사 솔렘니스」도, 물론 다른 이유들이 있지만, 본래의 만년 양식에 거의 속할 수 없습니다. 최후의 현악4중주곡들 중에도 내가 만년 양식의 본질적인 경향들로 간주하는 경향인 해리의 경향과 낯설게 하기의 경향을 전혀 보여주지 않는 몇몇 악장들이 ―나는 여기에서 c#단조의 4중주의 종악장, 어느 정도 확실하게 a단조의 현악4중주의 종악장을 들겠습니다― 존재합니다. 그런데, 나는 이 모든 것이 조성 언어에서 이루어진다는 점을 언급한 바 있습니다. 우리가 베토벤이 행했던 이러한 낯설게 하기의 경향을, 후대의 음악사적 발전의 의미에서, 조성을 넘어서는 경향과 동일시한다면, 우리는 최후기 베토벤을 완전히 잘못 이해하게 될 것입니다. 그는 조성을 넘어서지 않습니다. 그러나 그는 조성을 양극화시킵니다. 내가 이미 말했듯이, 단성부성과 폴리포니가 존재하는 경향이 나타납니다. 미적 의미에서 중기의 조화, 균형, 항상성이 전혀 존재하지 않습니다. 극단 사이의 중재자로서의 매개도 전혀 존재하지 않고, 헤겔에서처럼 극단들을 통한 매개만이 존재합니다. 음악은 말하자면 구멍들, 교묘한 균열들을 지니게 됩니다. 이렇게 됨으로써 음악에 언제나 내재하고 있는 체제 긍정적인 것, 쾌락주의적인 것이 처음으로 취소되게 됩니다. 이러한 점에, 최후기 베토벤에서 이미 현대 음악의 확실한 현상들과의 ―"내 음악은 전혀 사랑스럽지 않다"는 아놀트 쇤베르크의 문장에서 보이는 것과 같은 현상과의― 관계가 존재합니다. 그러므로 진지함의 감정도 현대 음악의 현상과 연관을 갖고 있으며, 우리는 마지막 현악4중주곡들에서 이 곡들이 죽음과 관계를 지니고 있음을 감지하였던 것입니다. 최후의 현악4중주곡은 과도할 정도로 거친 2악장과 초조한 듯 피델로 긁는 것 같은 마지막 악장을 갖고 있으며, 죽음의 춤과 같은 것을 보여주고 있습니다.

나는 조성은 유지되지만 동시에 깨어진다고 말한 바 있습니다. 이것은 서법과 비어 있는 울림을 통해 여러 가지로 일어납니다. 이에 대한 예로 여러분에게 현악4중주곡 a단조, 작품132의 1악장의 2주제의 몇 마디를 들려주도록 하겠습니다. 이 주제는 깨어져 분산된 모방적인 대성부를 갖고 있습니다.

현악4중주곡 a단조, 작품132, 1악장, 마디 48-53.

이와 마찬가지로, 상세하게 실행된 화성적 이행구들이 와야 하는 곳에서, 대신에 돌발 전조의 기교를 구사하는 경우도 여러모로 존재합니다. 이것은 c#단조 현악4중주 5악장의 10마디에서 볼 수 있는 경우입니다. 돌발 전조의 기교는 조성을 수단으로 삼아 음도들을 감춤으로써 화성적으로도 낯설게 됩니다. 예를 들어 현악4중주곡 작품130의 카바티나의 시작 부분이 이런 경우에 해당됩니다. 이곳에서는 으뜸음이 말하자면 너무 일찍 나옵니다. 주요 주제의 아인자츠에서 나오는 것이 아니라 도입부에서 이미 나타나는 것입니다. 이렇게 됨으로써 주요 주제가 진정으로 시작될 때는 부유하는 것 같은 느낌을 주게 됩니다.

현악4중주곡 B♭장조, 작품130, 5악장, 마디 1-9.

최후기 베토벤에서는 화성적 중심들이 리듬적 중심들로부터 광범위하게 분리됩니다. 상이한 재료층들 서로 해리되는 것과 같은 것이 출현합니다.
그러나 최후기 베토벤에서는 내가 여러분에게 주의를 환기시키고 싶은 현상이 아직도 존재합니다. 이 현상은 아마도 가장 수수께끼적인 현

상일 것입니다. 다시 말해, 수축되어 있고 의미가 과도하게 부하되어 있지만 겉으로 보기에는 관습적인 곳들이 존재합니다. 이런 곳들은 남겨져 있는 곳들이며, 주문呪文과 같은 점을 지니고 있습니다. 대략 작품 130의 프레스토 악장의 서두 첫 8마디가 이런 경우에 해당됩니다.

현악4중주 B♭장조, 작품130, 2악장, 마디 1-8.

교향곡 9번 스케르초 악장의 트리오 주제, 심지어는 "기쁨이여, 아름다운 신들의 불꽃이여"를 표현하는 환희의 송가 주제는, 우리가 앞에서 말한 현상을 이 주제들과 비교해 보면, 신을 부르는 주문과 같은 섬뜩함을 지니고 있습니다. 주관적인 것을 넘어서는 것이, 마치 전승으로부터 오는 것처럼, 견고하게 덧붙여진 상태에서 송장送狀에 녹아 들어가지 못한 채 송장과 대치 상태에 있습니다. 그러한 거의 알레고리적인 공식과 같은 특징을 가진 모멘트들은, 내가 보기에는, 매우 많은 음악적 만년 양식들에서, 심지어 쇤베르크의 만년 양식에서조차 하나의 확실한 역할을 수행하는 것처럼 보입니다. 이것은 레비Lewy가 만년기 괴테의 언어에 대한 이미 앞에서 거론되었던 논문에서 추상적인 것을 강조하였던 의도와 비교될 수 있습니다. 음악사가 알프레트 아인슈타인Alfred Einstein이 그 내용을 바꾸어 논하였던, 하이든의 한 문장에 따라서 볼 때, 빈의 의고전주의에 들어 있는 민중적인 것과 학식적인 것이 가장 밀접하게 서로 결합되어 있었고 융해되어 있었다면, 이러한 모멘트들은 최후기 베토벤에서는 다시 서로 떨어져 나옵니다. 베토벤은 음악을 상투구로부터 정화시키려고 시도하지 않았고, 상투구 자체를 들여다볼 수 있도록 하였으며, 상투구가 말을 하도록 하였던 것입니다.

이러한 만년 양식에 속하는 것으로 계속해서 덧붙여지는 원리가 있

습니다. 이것은 응축의 원리입니다. 형식들을 중기에서처럼 마음껏 즐기고 전개시키는 것은 드물게 됩니다. 의고전주의적인 형식 원리, 즉 모든 주제는 주제 자체로부터 시작하여 의도하고자 하는 것에 도달할 정도로 멀리 나아가야 하며, 전개되고 관철되어야 한다는 형식 원리가 지배하지 않게 됩니다. 오히려 주제를 남김없이 소진시키기 위한 목적으로 주제를 설정하는 것에 이미 만족하는 경우가 흔하게 나타납니다. 이런 경우에 해당되는 예로는 상대적으로 짧은 2부 형식의 곡인 소나타 작품101의 첫 악장이 있습니다. 이 작품은 짧은 곡임에도 불구하고 밀집된 내용을 통해서 위대한 첫 소나타 악장이라는 무게를 지니고 있습니다.

마지막으로 나는, 상세히 전개시킬 수는 없는 상태에서라도, 아직도 최소한 다음과 같은 점을 지적하고 싶습니다. 다시 말해, 최후기 베토벤에서는 거대 형식들의 처리도, 발전부가 —a단조 현악4중주에서 보이는 것처럼— 구속력을 갖지 않는다는 의미에서 전적으로 변칙적인 모습을 보이고 있습니다. 또한, 내가 반反역동적인 것에 대해 언급했던 것과 매우 밀접한 연관관계에 놓여 있는 사실이지만, 발전부의 부분들은 더 이상 원래부터 결정적으로 중요한 것이 되지 못하고 일종의 미결정 상태로 끝나게 되며, 발전부의 성과는 비로소 코다에서 비로소 성취됩니다. 베토벤은 이것을 조성적 화성 처리에서 유지하고 있는 것처럼 형식 처리에서도 유지하고 있습니다. 베토벤은 최후기 작품들에서 재현부를 폐기하거나 침해하지 않았고, 형식의 처리를 통해 재현부의 부정적인 면이 현저하게 드러나도록 하였습니다. 이것은 재현부 이후에 등장하는 부분, 보통은 단순한 사족에 불과하였던 이른바 코다가 결정적으로 중요한 지위를 획득하였다는 것을 말해 주고 있습니다. 나는 이러한 문제들에 대해 거대한 스타일로 파고 들어간 최초의 음악학적 논문

을 여러분에게 알려 주고자 합니다. 괴팅겐 대학의 사私강사 루돌프 슈테판Rudolf Stephan이 쓴 이 논문은 현악4중주 B♭장조의 추가 작곡된 피날레 악장에 관해 연구하였습니다.[319] 이 악장은 오늘은 연주되지 않았던 바로 그 악장입니다.[320]

이제 나는, 베토벤 음악의 내용에 대해 무언가를 말하는 것이 어떻게 이루어져야 했던가에 대해서 감히 용기를 낼 수는 없는 상태이지만, 내가 말한 것에 대해 만족합니다. 그러나 한 가지만은 말하고자 합니다. 음악의 탈신화화라는 이러한 과정에는, 조화의 가상을 단념하는 것에는 희망의 표현이 놓여 있습니다. 이러한 희망은 베토벤의 만년 양식에서 포기의 경계와 매우 가까운 곳에서 성공에 이르고 있으며, 이것은 포기가 아닙니다. 나는 굴복과 단념 사이에 존재하는 이러한 차이가 베토벤의 후기 곡들이 갖고 있는 모든 비밀이라고 생각합니다. 이에 대해 여러분에게 몇 마디 음악을 들려주면서 설명하고자 합니다. 죽어가는 손은 ―이것은 이제 실제로 죽음과 관련되어 있습니다― 그것이 이전에 움켜쥐고 있었고 형태를 부여하였으며 제어하고 있던 것을 자유롭게 놓아줍니다. 이렇게 함으로써 손에 쥐고 있던 것은 더욱 높은 진실이 됩니다. 여러분이 이에 대해 확실한 직관을 얻을 수 있도록, 현악4중주 B♭장조 작품130의 카바티나에 나오는 짧은 대목을 들려주고자 합니다.

현악4중주곡 B♭장조 작품130, 5악장, 마디 23-30.

음악 연주와 함께 한 자유로운 방송 강연. Norddeutscher Rundfunk, Hamburg. ― 1966년 녹음.

줄임말들

아도르노의 저술들은 전집(롤프 티데만Rolf Tiedemann이 그레텔 아도르노Gretel
Adorno와 수전 벅-모스Susan Buck-Morss 그리고 클라우스 슐츠Klaus Schulz의 도움
을 받아 편집한 것으로 1970년부터 프랑크푸르트 암 마인에서 출간되었다)에 들
어 있는 경우에는 전집에 따라 인용되었다. 줄임말들은 아래와 같다.

GS 1 Philosophische Schriften. 2. Aufl., 1990.
 철학논문집

GS 2 Kierkegaard. Konstruktion des Ästhetischen. 2. Aufl., 1990.
 키르케고르. 미적인 것의 구성

GS 3 *Max Horkheimer und Theodor W. Adorno*, Dialektik der
 Aufklärung. Philosophische Fragmente. 2. Aufl., 1984.
 계몽의 변증법

GS 4 Minima Moralia. Reflexionen aus dem beschädigten Leben. 2.
 Aufl., 1980.
 미니마 모랄리아

GS 5 Zur Metakritik der Erkenntnistheorie/Drei Studien zu Hegel. 3.
 Aufl., 1990.

인식론 메타비판/헤겔 연구 세 편

GS 6 Negative Dialektik/Jargon der Eigentlichkeit. 4. Aufl., 1990.

부정변증법/고유성이라는 은어

GS 7 Ästhetische Theorie. 5. Aufl., 1990.

미학이론

GS 8 Soziologische Schriften I. 3. Aufl., 1990.

사회학 논문집 I

GS 10·1 Kulturkritik und Gesellschaft I: *Prismen/Ohne Leitbild*. 1977.

문화비판과 사회 I: 프리즘/길잡이 없이

GS 10·2 Kulturkritik und Gesellschaft II: *Eingriffe/Stichworte/Anhang*.

1977.

문화비판과 사회 II: 개입/핵심 용어들/부록

GS 11 Noten zur Literatur. 3. Aufl., 1990.

문학론

GS 12 Philosophie der neuen Musik. 2. Aufl., 1990.

신음악의 철학

GS 13 Die musikalische Monographien. 6. Tsd. [3. Aufl.], 1985.

음악연구

GS 14 Dissonanzen/Einleitung in die Musiksoziologie. 3. Aufl.,

1990.

불협화음들/음악사회학 입문

GS 15 *Theodor W. Adorno und Hanns Eisler*, Komposition für den

Film. Der getreue Korrepetitor. 2. Aufl., 1976.

영화를 위한 작곡. 충실한 연습지휘자

GS 16 Musikalische Schriften I-III: *Klangfiguren. II: Quasi una*

fantasia. Musikalische Schriften III. 2. Aufl., 1990.

음악논문집 I: 울림의 형태들. 음악논문집 II: 환상곡풍으로.
음악논문집 III.

GS 17 Musikalische Schriften IV: *Moments musicaux. Impromptus.*
1982.

음악논문집 IV: 음악의 순간들. 즉흥곡

GS 18 Musikalische Schriften V. 1984.

음악논문집 V

GS 19 Musikalische Schriften VI. 1984.

음악논문집 VI

『베토벤. 음악의 철학』에서 빈번하게 인용되는, 베토벤에 관한 책 두 권
이 있다. 이 책들이 참고문헌적인 자료들로서 먼저 명명되어야 한다. 이
책들은 두 번째 인용부터는 저자명 옆에 "같은 책"이라고만 적시하였다.

Paul Bekker파울 벡커, Beethoven베토벤. 8.-10. Tsd. [2. Aufl.], Berlin o.J.
[1912].

W[olfgang] A. Thomas-San-Galli볼프강 A. 토마스-잔-갈리, Ludwig van
Beethoven루트비히 판 베토벤. Mit vielen Porträts, Notenbeispielen und
Handschriftenfaksimiles초상화, 악보, 베토벤 자필 악보 사본 첨부. München
1913.

이 편집자 주에서 단편과 함께 붙인 숫자들은 이 책의 각 단편들 끝에 []
표시로 실려 있는 개별 메모들을 나타낸다(예, 단편 239번).

1. 형형색색의 차표들이나 동네 이름들은 아도르노에게는 —벤야민을 계승하면서— 형이상학이 하는 무언가의 약속이 가장 눈에 띄지 않게 숨겨져 버린 것들에 속한다. 아도르노는 1934년에 벤야민에게 보낸 편지에서 "런던의 버스에 관련된 수많은 형형색색의 차표들에 대해 한 편의 글을 썼습니다. 이 글은 베를린의 유년 시절에 나오는 색에 관한 당신의 글에 매우 드문 방식으로 접촉되어 있습니다"라고 보고하였다(Adorno, Über Walter Benjamin, Aufsätze, Artikel, Briefe, 2. Aufl., Frankfurt a. M. 1990. S.113f.; den Text des Stückes vgl. Frankfurter Adorno Blätter II, München 1993, S.7). 『부정변증법』의 저자는 동네 이름들에 대해 다음과 같이 썼다. "형이상학적 경험을 이른바 종교적 근원 체험들로 환원시키는 것을 경멸하는 사람은 형이상학적 경험이 무엇인가 하는 것을, 마치 프루스트처럼, 오터바흐Otterbach, 수달 개울, 바터바흐Watterbach, 모래톱 개울, 로이엔탈Reuental, 참회 계곡, 몬브룬Monbrun, 달빛샘과 같은 동네 이름들이 약속하는 행복에서 가장 먼저 상상하게 될 것이다. 사람들이 그곳에 가게 되면, 마치 충족된 것이 그곳에 있기라도 하는 듯이, 충족된 것에 들어 있는 것처럼 믿게 되는 것이다"(GS 6, S.366).

2. 이와 유사한 의미에서 토마스 만의 『파우스트 박사』에서도 다음과 같은 주장이 제기되고 있다. 특정한 곡들에서 지칭되는 것은, 그 곡들이 "귀보다는 눈을 더 많이" '생각하고 있다는 것이다'(Thomas Mann. Doktor Faustus. Das Leben des deutschen Tonsetzers Adrian Leverkühn erzählt von einem Freunde, Frankfurt a. M. 1980 [Frankfurter Ausgabe, hrsg. von Peter de Mendelssohn], S.86). 이러한 모티브가 토마스 만과 아도르노가 나눈 대화들에 소급되는지는 미해결 상태로 남아 있다. 어떤 경우이든 아도르노는 베토벤에 대한 단편斷片들의 일부를 1944년부터 1948년까지 썼으며, 이 시기에 아도르노는 토마스 만의 『파우스트 박사』가 집필되었을 때 그에게 음악적인 물음들에 대해 자

문을 구하였다. 토마스 만도 아도르노가 그에게 베토벤 메모들의 일부를 읽어 주었다고 말한다(편집자 주 275번 참조). 두 사람 사이의 개인적인 친밀함으로부터, 아도르노의 메모들이 『파우스트 박사』의 텍스트와, 드물지 않은 정도에서, 병렬적인 점을 갖고 있음을 증명하는 설명의 근거가 되어도 될 것이다. ― 아도르노와 토마스 만의 협력 관계에 대해서는 다음 문헌을 참조할 것. Rolf Tiedemann, »Mitdichtende Einfühlung«. Adornos Beiträge zum »Doktor Faustus« ― noch einmal, in Frankfurter Adorno Blätter I, München 1992, S. 9ff. 음악을 읽는 것의 위험에 대한 반대 입장에 대해서는 단편 239번과 편집자주 214번을 참조.

3. 오스트리아의 바이올리니스트 아놀트 요제프 로제(Arnold Josef Rosé 1863-1946)는 구스타프 말러의 매제였으며, 그의 이름에 따라 명명된 현악4중주단의 리더였다. 아도르노는 『음악사회학 입문』에서 로제의 현악4중주단에 대해 보고하면서, 로제의 4중주단을 통해 프랑크푸르트에서 "전통적인 현악4중주 문헌 전체, 특히 베토벤을 알게 되었다"고 쓰고 있다(GS 14, S. 278).

4. 아도르노는 1925년 빈으로 가서 알반 베르크의 작곡 제자가 된다. 1933년까지 상당히 빈번하게 빈에 체류한다.

5. 작곡가 겸 피아니스트인 에우겐 달베르트(Eugen d'Albert, 1864-1932)는 피아니스트 콘라트 안소르게(Conrad Ansorge, 1862-1930)와 함께 20세기 첫 4반세기에서 가장 유명한 베토벤 해석가(연주자)로 꼽혔다.

6. 아도르노는 음악에 관한 어린이의 상Kinderbild에 대해 ―이것은 어린 시절 음악에 대해 만들어진 상을 말한다. 이 상은 성인의 모든 이론과 실천보다 더욱 더 진실에 가까울 수도 있다― 말러를 연구한 논문에서 다루었다. 말러는 어린이 상들을 함께 작곡한 바 있었다. 말러 음악에서도 오덴발트의 동네 이름들과 형형색색의 차표들Fahrscheine을 만나게 되는 것은 우연이 아니다. 교향곡 4번 1악장 "재현부 한가운데서 갑자기 주요 주제가 계속될 때, 이 주제는 숲에서 갑자기 나와 슈나터로흐를 거쳐 오래된 밀텐베르크 광장에 도착했을

때 느끼게 되는 어린이의 행복과도 같은 것이다. […] 악기들의 소리는 어린이의 음악적 감각 중추에게는 형형색색의 차표들이 시각적 감각기관에 다가오는 것과 유사한 것이다. […] 말러 음악이 지닌 어린이의 상들에는 음악적 흐름들을 방해하는 흔적, 즉 멀리서 번쩍이며 가까운 곳에서 지각을 마비시키면서 가져오는 것보다 더욱 많은 것을 약속하는 흔적이 결여되어 있지 않다"(GS 13, S.204f.). ― 단편 204번도 참조. 이곳에서 아도르노는 어린이의 상의 개념을 조금 다른 의미에서 사용한다.

7. Vgl. Rudolf Kolisch, Tempo and Charakter in Beethoven's Music, in: The Musical Quarterly, Vol. XXIX, No. 2(April, 1943), p.169sq. and No. 3(July, 1943), p.291sq. 독일어판은 최근에 출간되었다. Tempo und Charakter in Beethovens Musik, in: Musik-Konzepte, Heft 76/77, Juli 1992[recte: Februar 1993], S.3ff. ― 아도르노는 1920년대 중반 이후 오스트리아의 바이올리니스트 겸 현악4중주단 리더 루돌프 콜리쉬(Rudolf Kolisch, 1896-1978)와 매우 친하게 지냈다(vgl. auch den Artikel *Kolisch und die neue Interpretation* in GS 19, S.460ff.). 베토벤의 확실한 템포를 재구성하려는 콜리쉬의 시도에 대해 아도르노가 취한 입장은 1943년 11월 16일자 콜리쉬에게 보낸 편지를 참조. 이 편지는 이 책의 321쪽 이하와 단편 367번에 제시되어 있다.

8. 르네 레보위츠(1913-1972)는 작곡가, 지휘자, 음악 저술가였으며, 아도르노는 그와 친교를 맺고 있었다. 1953년까지 레보위츠는 많은 음악 분석 연구들을 출판하였으며(아도르노의 이 메모는 1953년에 기록된 것이다), 아도르노는 그 가운데 특히 「12음 음악 입문. 아놀트 쉰베르크의 오케스트라를 위한 변주곡 작품31(Introduction à la musique de douze sons. Les Variations pour orchestre op.31 d'Arnold Schoenberg)」[Paris 1949]을 염두에 두고 있었다. 그 밖에도, 아도르노의 서가에는 레보위츠의 「예술가와 양심. 예술가적 양심의 변증법 초고. 장 폴 사르트르의 서문L'artiste et sa conscience. Esquisse d'une dialectique de la conscience artistique. Préface de Jean-Paul Sartre」[Paris 1950]과 「오

페라의 역사Histoire de l'opéra」[Paris 1957]가 꽂혀 있었다. ― 아도르노는 레보위츠가 지휘, 녹음한 베토벤의 교향곡 레코드를 1964년에 열렬하게 비평하였다(vgl. *Beethoven im Geist der Moderne*현대의 정신에서 본 베토벤, GS 19, S.535ff.).

9. 이 메모와 거의 같은 시기에 아도르노는 폴 발레리의 「드가 춤 데생Degas Danse Dessin」의 독일어판 출간에 즈음하여 에세이인 「대리인으로서의 예술가 Der Artist als Statthalter」를 썼다(vgl. GS 11, S.114ff. 편집자 주 75번도 참조).

10. 자필 원고의 행 서두에는 eine 1)이 적혀 있다. 이 부호는 이후의 텍스트에서는 이 부호와 짝을 이루는 것이 나오지 않기 때문에 인쇄에서 삭제시켰다.

11. 에우리디케의 비유에 대해서는 편집자 주 59번도 참조. 아울러 거기에서 인용되고 있는 『신음악의 철학』의 구절들도 참조할 것.

12. 시작의 ―개별적인 것, 주제, 최종적으로는 음악적 재료의― 무無의 성격은 베토벤에 대한 아도르노의 이론에서 핵심적 사유 중 하나이다(단편 29, 50, 53번과 다른 곳들을 볼 것). 이 사유는 헤겔 논리학의 출발에 의존하여 얻어진 것이다. 헤겔 논리학은 "순수 존재"와 "순수 무"를 "동일한 것"으로 설정하며, 진리를 "하나가 다른 하나에서 직접적으로 소멸하는 운동"으로, "생성"으로 규정한다(vgl. Hegel, Werke in 20 Bänden. Red.: Eva Moldenhauer und Karl Markus Michel, Frankfurt a. M. 1969, Bd. 5, S.83). 경험에 대한 아도르노의 사유가 베토벤에서 얻어지는 동기가 적지 않듯이, 아도르노의 이러한 사유는 다른 저작들에서도 수용되면서 변화되는 모습을 보인다. 이러한 사유는 『신음악의 철학』에서는 매우 헤겔적으로 전개되고 있다. 베토벤은 "음악적인 존재자를 생성되는 것으로 규정할 수 있도록 무로부터 전개시키고 음악적 존재자를 발전시켰다"(GS 12, S.77)는 것이다.

이 책보다 더 이전에 집필된 『바그너 시론』에도 다음과 같은 구절이 나온다. "베토벤에서는, 총체성의 이념이 항상 우위를 점하는 곳에서, 개별적인 것, '착상'은 교묘하며 무의 성격을 지니고 있다. 동기는 그것 자체로 완전히

추상적인 것으로서, 단지 순수한 생성의 원리로서만 도입된다. 이로부터 전체가 전개됨으로써 전체에서 사라지는 개별적인 것은 동시에 전체에 의해서 구체화되고 확인된다"(GS 13, S.49). 만년에 집필되어 아도르노의 사후에 출간된 『미학이론』에서는 모티브가 가상의 위기라는 표제어 아래에서 만나고 있다. "가상의 위기가 발휘하는 힘은, 언뜻 보기에는 환상적인 것에 기울어져 있는 음악도 이 위기를 당하고 있다는 점에서 드러난다. 음악에서는 허구적 요소들이 음악의 승화된 형체에서도 사멸하고 있다. 실재로 존재하지 않는 감정의 표현뿐만 아니라 실현 불가능한 것으로 간파된 하나의 총체성의 허구와 같은 허구적 요소들이 사멸하고 있는 것이다. 베토벤 음악처럼 위대한 음악에서는, 아마도 시간 예술을 한참 넘어서면서, 작품분석이 부딪치게 되는 이른바 근원적 요소들은 여러모로 보아 대단할 정도로 무無의 모습을 갖고 있다. 근원적 요소들이 점근선적으로 무에 접근되는 곳에서만이, 그것들은 순수한 생성으로서 전체에 용해된다. 그것들은 그러나 상이한 부분 형체들로서 항상 다시 이미 어떤 것이 되려고 한다. 모티브나 주제가 되려고 하는 것이다. 근원적인 요소들을 기초적으로 규정하는 것의 내재적인 무無는 통합적인 예술을 형태가 없는 것 안으로 끌고 간다. 예술이 더욱 고도로 조직화되면 될수록, 예술을 형태가 없는 것으로 밀고 가는 중력이 더욱 커진다. 형태가 없는 것은, 오로지 이것 하나만으로도, 예술작품을 통합으로 끌고 갈 수 있는 능력을 갖고 있다"(GS 7, S.154f.). — 개별적인 것과 전체의 관점에서 본, 베토벤과 헤겔을 나란히 놓는 것에 대해서는 단편 49-57번과 편집자 주 72번을 참조.

13. 아우라의 개념은 발터 벤야민에 의하여 미학과 예술사회학에 도입되었다. 아우라는 "먼 곳에 있는 것이, 이것이 가깝게 있다고 할지라도, 일회적으로 출현하는 것이다"(Benjamin, Gesammelte Schriften. Unter Mitw. von Theodor W. Adorno und Gershom Scholem hrsg. von Rolf Tiedemann und Hermann Schweppenhäuser, Frankfurt a. M. 1972-1989, Bd. I, S.479; vgl. auch ebd. S.647 und Bd. 2, S.378). 이런 의미에서 아우라는 자연적인 대상들뿐만 아니

라 역사적인 대상들에도 관련된다. 특히 전통적인 예술작품들에 관련된다. '아름다운 가상'은, 이것이 이상주의적 미학에 의해 예술에 귀속되고 있듯이, 아우라적인 가상에 근거한다. 아도르노는 아우라적인 것에 대한 벤야민의 이론을 수용하여 자신의 저작들에서 여러모로 논의하고 계속해서 밀고 나아갔다. 벤야민에서의 아우라 개념에 대해 『미학이론』에서 다음과 같이 언급되고 있다. "아우라는 예술작품이 갖고 있는 분위기의 이름 아래에서, ─예술작품의 모멘트들의 연관관계가 이 모멘트들을 넘어가도록 해 주는 것으로서, 그리고 모든 개별적인 모멘트가 자기 스스로를 넘어가도록 해 주는 것으로서─, 예술가적인 경험에 친숙한 것을 말한다"(GS 7, S.408). ─ 아도르노의 아우라 개념에 대해서는 무엇보다도 특히 『베토벤. 음악의 철학』의 편집자 주 170번에서 제시하고 있는, 『신음악의 철학』에서 인용한 구절을 참조. ─ 음악에서의 아우라에 대해서는 아도르노에 접속하여 우데와 빌란트가 다루고 있다. Jürgen Uhde und Renate Wieland, Denken und Spielen, Studien zu einer Theorie der musikalischen Darstellung, Kassel u. a. 1988, S.24ff.

14. 단편 61번도 참조할 것.

15. 한슬릭의 유명한 정의: "울리면서 움직여지는 형식들은, 유일하고도 단독으로, 음악의 내용이며 대상이다"(Eduard Hanslick, Vom Musikalisch-Schönen음악적으로-아름다운 것에 관하여. Ein Beitrag zur Revision der Ästhetik der Tonkunst음예술 미학의 수정을 위한 소고, Darmstadt 1976[Nachdruck der 1. Aufl., Leipzig 1854], S.32). 아도르노는 울리면서 움직여지는 형식들에 대한 테제를 그의 「음악과 언어에 관한 단편Fragment über Musik und Sprache」에서 비판하였다(vgl. GS 16, S.255f.).

16. 오스트리아의 음악평론가 에른스트 데크세이(Ernst Decsey, 1870-1941)의 서술: "내가 말러와 우정 어린 교유를 하는 기쁨을 어떻게 해서 얻게 되었는지 …. 나는 그의 교향곡 3번에 대한 논고에서, c단조 악장에서 트럼펫의 부분들을 이해하려면 레나우의 시, 즉 '5월의 밤은 애틋했네, 은빛 작은 구름들이 피

어 올랐네'를 생각해야 한다고 언급하였다. 교향곡의 그 대목에서는 고독한 울림이 숲을 통해 울려 퍼지듯이, 레나우의 시에서도 그런 울림이 흘러나온 다. 이에 대해 말러는 매우 놀랐다. 그는 나를 그의 집에 초대하였다. '나도 역 시 레나우의 그 시를 생각했지요. 같은 분위기를 생각했지요. ― 어떻게 그 걸 알았어요?' 이 시간 이후 그는 나를 친구로 받아들였으며, 나쁜 친구가 되 기도 하였다"(Ernst Decsey, Stunden mit Mahler, in: Die Musik 10 [1910/11], S.356[Heft 18; 2. Juniheft'11]).

17. 아도르노는 변증법적 상의 개념을 아우라 개념처럼 벤야민으로부터 받아들 였지만, 이 개념을 그의 고유한 이론에서 특징적으로 변형시켰다. 이미 이른 시기에, 즉 그의 교수자격 취득을 기념하여 1931년에 행한 강연에서(vgl. GS 1. S.325ff.) 그는 뜻을 내보이게 하는 것으로서의 철학의 프로그램을 발전시켰 다. 수수께끼와 같은 형태들을 풀어내는 것이 역사에서 긴요하다는 것이다. 존재자가 인상학적 시각으로 다가가면서 생긴다고 하는 상들은 그것들의 변 증법에서 문자로서 드러나야 한다는 것이다. 아도르노가 계획한 책에서 스케 치가 될 수 있었던 것 같은, 베토벤의 변증법적 상에 대해서는 단편 250번에 서 논의되고 있다. 변증법적 상의 개념을 벤야민이 사용한 것에 대해서는 다 음을 참조. Rolf Tiedemann, Dialektik im Stillstand. Versuche zum Spätwerk Walter Benjamins, Frankfurt a. M. 1983, S.32ff. 변증법적 상의 개념을 아 도르노가 사용한 것에 대해서는 다음을 참조. Rolf Tiedemann, Begriff Bild Name. Über Adornos Utopie der Erkenntnis, in: Frankfurter Adorno Blätter II, München 1993, S.92ff.

18. 아도르노는 때로는 두 개의 메모 노트를 나란히 진행하였다. 하나는 일기장 처럼 지속적으로 온갖 종류의 착상을, 조금 드물지만 갑자기 일어난 일들을 기록하는 메모 노트였다. 또 다른 메모장은 특별한, 대부분의 경우 더욱 방대 하게 계획된 연구를 위한 메모를 보존하는 데 사용되었다. 다음에 이어지는, 1951년과 1952년에 나온 메모들은 일단 이른바 제2노트(Heft II)에 고착되

어 있었다. 이 노트는 오선지 포맷에 의한 갈색 마분지로 묶인 노트로 1949년에서 1953년까지 진행된 메모를 위해 사용되었다. 1953년 초 아도르노는 위의 메모들을 갈색 가죽 책(노트 14)으로 옮겼으며, 1953년부터 1966년까지 베토벤과 다른 연구 프로젝트를 위한 메모를 위해 갈색 가죽 책을 사용하였다. — 노트 14권에 들어 있는 초안, 즉 나중에 나온 초안의 텍스트들이 이 책에서 인쇄되었다. 이 자리에서의 배열 순서는 궁여지책에서 나온 것이다. 메모 하나하나는 한편으로는 매우 다양한 주제에 해당되지만, 다른 한편으로는 서로 분리되어서는 안 된다. 독자는 개별 메모를 —다음에 나오는 단편 19번과 함께 공동으로— 이 책에 배열되어 있는 연관관계에서 주제들과 과제들에 대해 스케치하듯이 선취해 놓은 언어적 정리로서 받아들여도 될 것이다. 저자도 집필되어져야 할 텍스트에서 이러한 언어적 정리를 실행하고자 했을 것이다.

19. 이러한 언어적 표현은 베토벤이 1812년 베티나 폰 아르님Bettina von Arnim에게 보낸 편지에서 유래한다. "그대의 박수는 나에게는 이 세상 전체에서 가장 사랑스러운 것입니다. 괴테의 말에 대해 나는 박수가 우리에게 어떻게 영향을 미치는지에 관해, 우리가 오성을 가진 사람과 동등한 사람에 대해 듣고자 하는지에 관해 내 의견을 말하였습니다. 마음이 동하는 것은 단지 여성에게나 어울립니다(이런 말을 해서 미안합니다). 음악은 남자의 영혼을 불타오르게 해야 합니다"(Beethoven, Sämtliche Briefe, hrsg. von Emerich Kastner, Nachdruck der Neuausgabe von Julius Kapp, Tutzing 1975, S.228). 편지는, 그것 전체로서, 의심할 여지없이 모조된 것을 나타내고 있다. 이것은 괴테 문헌과 베토벤 문헌에 의해 오래전부터 인식된 사실이다. 그러나 베토벤의 언어적 표현 중에서 개별적인 것들은 —앞에서 인용된 것들이 해당된다. 이것들은 아도르노가 콜리쉬에 따라(편집자 주 7번에 제시된 책, 293쪽) 주석을 달았던 것들이다— 아마도 베토벤의 표현임이 확실할지도 모른다.

20. 아도르노의 음악 철학은 전통 음악의 가장 일반적인 구조 모멘트로서의 조성을 쇤베르크가 피하皮下라고 불렀던, 조성의 밑에 놓여 있는 것과 본질적으로

구분한다. 이에 대해서는 다음 구절을 참조할 것. "쇤베르크가 '피하의 것'이라고 불렀던 것, 즉 내부에서 견고하게 유지되는 총체성의 절대적으로 통용되는 모멘트들로서의 음악적인 개별 사건들의 골격은 표면을 깨트리고 모습을 드러내며 모든 상투적인 형식으로부터 독립되어 있다고 주장한다"(GS 10·1, S.157; vgl. ferner GS 18, S.436).

21. 옘니츠의 언급을 밝혀주는 출처는 확인되지 않았다. — Sándor (Alexander) Jemnitz(1890-1963)는 헝가리의 작곡가, 지휘자, 음악 저술가이다. 아마도 아도르노는 잘 알고 지냈던 옘니츠가 보낸 편지나 그와 나눈 대화에서 언급된 것을 기억하고 있는 것으로 보인다.

22. Vgl. Heinrich Schenker, Beethoven: Fünfte Symphonie 교향곡 5번. Darstellung des musikalischen Inhalts nach der Handschrift unter fortlaufender Berücksichtigung des Vortrags und der Literatur 자필 악보에 따른 음악적 내용의 서술 — 연주와 문헌을 지속적으로 고려하여, Wien 1925(Nachdruck 1970).

23. Vgl. Paul Bekker, Beethoven, 2. Aufl., Berlin 1912, S.298. 베토벤은 "루돌프 폼 베르게의 대본에 관심을 갖고 있었다. 그 작품은 '바쿠스. 3막으로 구성된 대大 서정 오페라'였다. 젊은 시절 친구 아멘다가 1815년 3월 과도한 찬사와 함께 쿠르란트로부터 작곡가에게 보내온 대본이었다. 베토벤은 […] 이 계획을 진지하게 고려하고 있었다. 심지어 그는 스케치들 가운데 몇 개의 보기 드문 소견들을 적어놓기도 하였다. 한 군데에는 'B(바쿠스)-M(모티브)에서 도출되어야 한다'고 적혀 있다. 다른 곳에서는 '불협화음들은 전체 오페라에서 미해결 상태로 두거나, 완전히 다르게 해결되어야 한다. 이 시대에서 우리의 섬세한 음악은 생각될 수 없기 때문에. — 소재는 철저히 목가적으로 다루어져야 한다'고 써 놓았다. 그러나 그사이에 베토벤에게는 문학으로 인해 점차적으로 주저함이 다가왔던 것처럼 보인다. 오페라는 새로운 계획들에 의해 밀려나게 되었고, 잊히게 되었다."

24. 벤야민은 이 표현을 괴테가 만년에 쓴 편지들 중의 한 편지에 있는 접속법을 분석하면서 만년기 괴테를 다룬 "독일 사람들"에서 사용하였다(vgl. Walter Benjamin, Gesammelte Schriften, a. a. O. [Anm. 13], Bd. 4, S. 211).

25. 베토벤의 분노를 전해 준 사람은 게르하르트 폰 브로이닝이었다. 그는 베토벤에게서 하이든 생가의 석판화를 만들어 달라는 주문을 받고 있었다. 그는 "만들어진 판화를 그의 피아노 선생에게 가져갔다. 피아노 선생은 판화의 액자를 만들었고 액자의 밑에 '요스. 로라우에 있는 하이텐의 생가'라는 글귀를 써넣었다. 베토벤은 하이든의 이름이 잘못 쓰여 있는 것을 보고 격노하였다. 베토벤의 얼굴은 분노로 인해 붉게 되었고 격렬히 화를 내며 나에게 물었다. '누가 저따위로 썼지? … 정말 멍청하지 않아? ― 그런 무식한 친구가 피아노 선생이 되려고 하고, 음악가가 된다고. 하이든과 같은 대가의 이름을 제대로 쓸 줄도 모르면서'"(Maynard Solomon, Beethoven. Biographie, übers. von Ulrike von Puttkamer, Frankfurt a. M. 1990, S. 329f.).

26. 메모 끝의 날짜 기록: L[os] A[ngeles]. 1944년 6월 25일. 프란츠 륀Röhn의 집에서. 륀은 아마도 유년 시절부터 아도르노의 친구였고 아도르노 부인의 친구이기도 하였다. 그는 로스엔젤레스에서 살았으며, 거의 70대가 되어서 1960년대 프랑크푸르트에 살던 아도르노를 방문하였다. 아도르노가 유고 속에 남겨놓은 륀의 소수의 편지들은 그가 학문적으로뿐만 아니라 예술적으로도 관심을 지니고 있었음을 증명해준다. 그에 대한 더욱 자세한 내용은 확인되지 않는다.

27. 단편 21번은 1948년 6월, 또는 7월에 쓰였다. ― 1969년 1월 출판가 지크프리트 운젤트와의 대화에서 아도르노는 그가 아직도 집필하려고 생각하고 있었던 8권의 책에 관한 계획을 밝혔다. 마지막 책이 베토벤에 관한 책이며, 그 사이에 『베토벤. 음악의 철학』이라는 제목을 얻게 되었다. 그래서 편자도 또한 이 책의 출판본에 대해 위 제목을 선택하였다.

28. 아도르노가 사용한 출처는 확인되지 않았다. 그의 유고에는 다음과 같은 문

헌 정보가 남아 있다. Die Ausgabe Clemens Brentano, Gesammelte Werke. Hrsg. von Heins Amelung und Karl Viëtor, Frankfurt a. M. 1923. 인용된 시는 이 전집 1권, 141쪽에 나온다.

29. 메모 서두에: (1장을 위하여).

30. 메모 서두에: (?).

31. 자필 원고의 오류: *die Kraft, mit dem.**

32. 자필 원고의 오류: konstituierender.**

33. 판단이 없는 종합의 논리로서의 음악에 대한 정의를 아도르노는 「음악과 언어에 대한 단편」에서 더 진척시켰다. "철학과 과학의 인식 특성과는 대조적으로, 인식을 위해 모인 요소들은 예술에서는 전적으로 판단으로 결합되어 있지 않다. 음악은 사실상으로 판단이 없는 언어일까? 가장 절박한 의도 중 하나인 '이것은 이렇다'가 음악의 의도들 아래에서 드러난다. 이것은 명백하게 말해진 것에 대해 판단하는, 심지어는 정돈하는 확인이기도 하다. 교향곡 9번 1악장 재현부 시작과 같은 최고의 순간이자 가장 힘이 있는 순간들에서 이러한 의도는, 연관관계의 순수한 힘을 통해, 명백하게 언명된다. 이러한 의도는 저급한 곡들에서는 패러디가 되어 메아리친다. 음악적 형식은 총체성이며, 총체성 내부에서 음악적 연관관계가 확실한 것의 특성을 획득한다. 음악적 형식은 판단이 없는 매체에 판단의 제스처를 마련해주는 시도와 거의 분리될 수 없다. 때로는 이 시도가 근본적으로 성공을 거두어 예술의 경계선이 논리적 지배 의지의 쇄도에 더 이상 버틸 힘을 잃게 된다"(GS 16, S.253f.; vgl. auch ebd., S.651f.). 『미학이론』에도 다음과 같은 구절이 나오며, 여기에서는 예술작품에 대해 다음과 같이 언급되어 있다. "예술작품에서 일어나는 변전은 판단에서도 경험된다. 예술작품들은 종합으로서 판단과 유사하다. 종합

* 티데만은 Die Kraft, mit de(r)로 수정. (옮긴이)
** 끝에 r이 추가된 오류를 지적함. (옮긴이)

은 그러나 예술작품들에서 판단이 없는 종합이다. 예술작품이 판단하는 것은 어떤 것에 의해서 제시될 수는 없다. 어떤 것도 이른바 진술이 아니다"(GS 7, S.187).

34. 메모 하단의 날짜 기록: 1944년 크리스마스.

35. 『정신현상학』에 다음과 같은 구절이 나온다. "학문 연구에서 중요한 것은 […] 개념의 노력을 스스로 떠맡는 것이다"(Hegel, Werke. a. a. O. [Anm. 12], Bd. 3, S.56). 이어서 나오는 구절: "참된 관념들과 학문적 통찰은 개념의 작업에서만 획득될 수 있다"(ebd., S.65).

36. 이질적 연속체는 아도르노가 리케르트Rickert에서 발견한 개념이다. "우리가 공간과 시간에서 존재하는 현실에 대한 모사적인 인식을 생각할 때, 우리에게 의식으로 다가오는 것은 이러한 현실이 모든 자리에서 다른 모든 자리와 다른 모습을 보여줄 것이라는 점, 그리고 이러한 이유로 인해 우리는 현실이 새로운 것과 알려지지 않은 것을 얼마나 많이 아직도 보여줄 것인지를 결코 알지 못한다는 점에서 성립된다. 그러므로 우리는 현실적인 것을 비현실적인, 수학적으로 동질적인 연속체와 구분되는 것인 이질적 연속체라고 명명할 수 있다 […]"(Heinrich Rickert, Die Grenzen der naturwissenschaftlichen Begriffsbildung자연과학적 개념 형성의 한계들. Eine logische Einleitung in die historischen Wissenschaften역사적 학문들에 대한 논리적 입문, 3. u. 4. Aufl., Tübingen 1921, S.28).

37. 아도르노는 헤겔에 관한 논문인 「어두운 철학자 또는 어떻게 읽을 수 있는가」에서 헤겔과 베토벤의 관계를 오히려 유사성의 의미에서 파악하였다. "베토벤적인 유형의 음악이 갖고 있는 이상에 따르면 재현부, 즉 이전에 이미 노출된 복합체들이 상기되면서 복귀하는 것은 발전부의 결과물, 즉 변증법의 결과물이 되려고 한다. 베토벤적인 유형의 음악은 헤겔적 사유의 역동성에 대해 단순한 유사를 넘어서는 하나의 유사한 경우를 제공한다. 우리는 고도로 조직화된 음악도 다차원적으로, 앞으로 나아가면서도 동시에 뒤로 물러서는

방식으로 들어야 한다. 이것은 고도로 조직화된 음악에게 시간적인 조직화 원리를 요구한다. 시간은 알려진 것, 이미 알려지지 않은 것과의 구분, 이미 존재했던 것과의 구분, 새로운 것과의 구분을 통해서 접합될 수 있다. 속행되는 것 자체가 그 조건으로서 후퇴하는 의식을 갖고 있다. 우리는 악장 전체를 알고 있어야 하며, 모든 순간에서 이미 지나간 것을 뒤돌아보면서 인지하여야 한다. 개별적인 경과구들은 이미 지나간 것의 결과들로서 파악될 수 있다. 변칙적인 반복이 갖는 의미는 다시 출현하는 것을 단순히 건축술적인 결과로 지각하는 것이 아니고 매우 강제적으로 생성된 것으로서 지각하는 것을 통해 현실화될 수 있다. 이러한 유사성의 이해에는 아마도 헤겔에 대한 가장 내적인 관계와 같은 관계, 즉 그 내부에서 비동일성에 의해 매개된 동일성으로서의 총체성에 대한 파악은 철학적인 형식법칙에 예술적인 형식법칙을 맡긴다는 관계가 도움을 줄 것이다. 이처럼 맡기는 것은 그것 자체로 철학적으로 동기부여가 되어 있다"(GS 5, S. 366f.).

38. 진기의 관념은 『미학이론』에서 가장 명백하게 언어로 정리되어 있다. "가장 확실한 작품들에서는 진기珍技에 대한 증명, 즉 실현될 수 없는 것의 실현이 제시될 수 있다. 바흐는 [···] 하나로 결합될 수 없는 것을 하나로 결합하는 것에서 노련함을 보여주었다. [···] 베토벤에서는 이보다 더 적지 않은 정도의 엄격함과 함께 진리의 역설이 서술될 수 있을 것 같다. 무無로부터 무엇이 생성된다는 것이 베토벤에서 보이며, 이것은 헤겔 논리학의 첫 걸음들에 대한 미적으로-현현顯現하는 실험이기도 하다"(GS 7, S.163).

39. 이러한 기록은 이것보다 바로 전에 이루어졌던 메모인 베토벤으로 되돌아간다. "내가 베토벤에서 진기, 역설적인 것, 무로부터 생성된 것이라고 명명했던 것은 바로 떠돌아다니는 것, 헤겔 철학에서 공중에서 스스로 유지되는 것, '절대적인 것'이다"(메모 노트 B, S.51). ─ 아도르노의 헤겔 논문인 「헤겔 철학의 국면들」에서 '떠돌아다니는 것'의 모티브가 상세히 논의되고 있다. "헤겔의 주체-객체는 주체이다. 이것은 모든 방면에서 결과가 나와야 한다는 헤겔의 고

유한 요구에 따를 때 해결되지 않은 모순, 즉 주체-객체-변증법이, 모든 추상적인 상위 개념이 없이, 전체를 완성하지만 그것 나름대로 절대적인 정신의 생명으로서 자신을 충족시킨다는 모순을 설명해준다. 조건 지어진 것의 총체는 무조건적인 것이라는 것이다. 그러므로 떠돌아다니는 것, 헤겔 철학에서 공중에서 스스로 유지되는 것이 헤겔 철학의 영구적인 함정을 뒤흔들어 놓은 점은 매우 특별하다. 최고로 사변적인 개념의 이름, 바로 절대적인 것의 이름, 곧바로 떨어져 나온 것의 이름은 단어 그대로 앞에서 말한 떠돌아다니는 것의 이름이다"(GS 5, S.261).

40. 베토벤의 만년 작품에서 나타나는 "재정裁定"의 의미, 즉 재정의 지혜에 대한 만년 베토벤의 관계에 대해서는 다음을 참조. 단편 322번과 340번, 무엇보다도 특히 342쪽 이하에 있는 텍스트 9번을 참조할 것. 헤겔이 모순 없이 '재정'을 제거한 것에 대해서는 『부정변증법』의 다음 구절을 참조. "학문적 관습에 따라 자세히 논구하고 현상들을 명제들의 최소치로 환원시키는 것이 철학의 임무는 아니다. 피히테가 한마디의 '재정'으로부터 출발한다고 하는 헤겔의 논박은 이 점을 알리고 있다"(GS 6, S.24). 아도르노는 다른 자리에서 이것을 "헤겔 철학의 근본 동기"라고 명명하였으며, "헤겔 철학은 '재정', 즉 일반 원리로 증류될 수 없다"(GS 5, S.252)고 하였다. 헤겔에서는 이에 해당되는 언어적 정리가 확인되지 않는다. 아마도 아도르노는 다음과 같은 문장들을 생각하고 있었을 것이다. "오로지 반성을 위해 설정된 것만이 필연적으로 최상위에 있는 절대적인 기본 명제로서의 체계의 정점에 놓여 있어야 한다는 망상, 또는 모든 체계의 본질은 사고에 절대적이라고 하는 하나의 명제에서 표현될 수 있다는 망상은 망상이 자신의 판단을 적용시키는 체계와 함께 가벼운 일을 스스로 만든다"(Hegel, Werke, a. a. O.[Anm. 12], Bd. 2, S.36).

41. 메모 끝 날짜 기록: 프랑크푸르트, 1956년 10월.

42. 헤겔에서는 다음과 같이 지칭되고 있다. "참된 것은 전체이다"(Hegel, Werke. a. a. O., [Anm. 12], Bd. 3, S.24). 이에 반대하여 아도르노는 『미니마 모랄리

아」에서 "전체는 참된 것이 아니다"(GS 4, S.55)라고 말하고 있다. 아도르노 는 1958년에 쓴 논문인 「경험 내용」에서는 헤겔이 전체를 참된 것으로 선언한 것처럼 주장하고 있다. "전체를 통해서 특별한 것을 폭파시키려는 요구 제기 는 부당하다. 전체 자체가, 정신현상학의 유명한 문장이 이를 의도하고 있듯 이, 참된 것이 아니기 때문이다. 또한, 우리가 전체를 확실하게 갖고 있는 것 처럼 전체를 체제긍정적이고 자기 확신에 가득 차서 압류하는 것이 허구적이 기 때문이다"(GS 5, S.324). ― 그 밖에도, 날짜를 기록하는 것에 관련하여 단 편 29번이 1939년에 기록되었다는 점이 언급될 수 있다. 참된 것이 아닌 것으 로서의 전체에 관한 아도르노의 문장은 1942년에 처음으로 기록되었다(vgl. Adorno, Aus einem »Scribble―In Book«, in: Perspektiven Kritischer Theorie. Eine Sammlung zu Hermann Schweppenhäusers 60. Geburtstag, hrsg. von Christoph Türcke, Lüneburg 1988, S.9).

43. 주제의 역사에 대한 쇤베르크의 공식은 단편 32번에서는 주제의 운명으로도 인용되고 있는데, 그 출처는 확인되지 않는다.

44. 작품59-1의 같은 곳에 대한 다른 해석은 『미학이론』에 나온다. 텍스트 6을 볼 것. ― 309쪽 이하.

45. 원고에는 이렇게 되어 있다. 벡커에서 다음과 같은 구절이 나온다. "[…] ― 모 든 것은 주문을 외우며 혼을 불러오는 장면의 인상을 함께 부여한다. 이러한 장면에서는 불려 들어온 악마가 거인의 그림자처럼 갑자기 출현하고 공포스 러운 위엄을 보여주며, 이어 고통으로 가득 찬 비명과 같은 불협화음 후에 다 시 소리 없이 나락으로 빠져 되돌아간다"(Bekker, a. a. O., S.271).

46. 주석에 인용된 벡커의 좋은 공식은 다음과 같다. "[교향곡 9번 1악장의] 주요 주제 자체는 첫 출현에서 곡 전체의 내용 규정을 견고한 특징들에서 부여하고 있다. 이어지는 것은 단지 증거 제시일 뿐이다. 기본 악상이 종결부에서 거의 변함없이 다시 출현하고 있듯이, 우리도 역시 우리가 출발했던 지점에 다시 서게 된다. 우리는 다른 교향곡들에서처럼 앞으로 나아가지 않고 있는 것이

다. 그러나 우리는 이 지점의 위쪽과 아래쪽에 있는 영역들을 가장 멀리 있는 높은 곳에 이르기까지, 가장 비밀스러운 깊은 곳에 이르기까지 통과하였다. 주제 내용의 확대가 아닌 분할을 통해서 이루어지는 구축의 이러한 원리에 이처럼 체험하는 것이 아닌 고찰하는 교향곡법의 새로움이 놓여 있으며, 이러한 교향곡법은 뒤따르는 세대에 대해 자극하는 힘이 놓여 있다"(Bekker, a. a. O., S.273; 아도르노가 갖고 있는 벡커의 책에 밑줄이 그어져 있으며, 여백에 **좋음**이라고 표시되어 있다). ― 주석이 가리키고 있는 헤겔 『미학』의 해당 쪽을 아도르노는 그의 판본에서 방주로 다음과 같이 표시해 놓았다. "부정성이 긍정적인 것으로서 의식으로 고양됨. '버팀.'" 헤겔 『미학』에 나오는 다음의 자리는 3중으로 밑줄이 그어져 있으며, 매우 **좋음**이라고 표시되어 있다. "예술도 역시 정열들을 담은 그림을 직관에 설치하는 것으로만 자신을 제한시킨다면, 그리고 예술이 심지어 정열들에 알랑거려야 한다면, 여기에는 이미 약화의 힘이 놓여 있게 된다. 약화의 힘이 놓여 있게 되는 것을 통해 최소한 인간을, 이렇게 되지 않은 경우에는 단지 직접적인 존재일 뿐인 인간을 의식에 이르도록 한다. 왜냐하면 인간은 이제 그의 충동들과 성향들을 고찰하게 되기 때문이다. 충동들과 성향들이 여느 때처럼 반성이 없이 인간의 마음을 빼앗았던 동안에도. 인간은 충동들과 성향들을 자신의 밖에서 보며 이미, 충동들과 성향들이 객관적인 것으로서 인간에 맞서고 있기 때문에, 자유로운 상태에서 충동들과 성향들에 저항하는 방향으로 나아가기 시작한다"(Hegel, Vorlesungen über die Aesthetik미학 강의, hrsg. von H.G. Hotho, I. Theil, 2. Aufl., Berlin 1842 [= Werke. Vollständige Ausgabe durch einen Verein von Freunden des Verewigten, Bd. 10, I. Abt.], S.63; in der Hegel-Ausgabe von Moldenhauer und Michel Bd. 13, S.74).

47. 아마도 1939년에 기록된 것으로 보이는 렘브란트에 대한 메모는 "그러한 것과 더불어 세상의 모든 요구가 끝난다"로 되어 있다. "프릭Frick-화랑에 있는 렘브란트의 자화상에 대하여. 내가 보기에는, 이 회화에 시민사회적인 원原경

험이 유지되고 있는 것 같다. 우리는 이 그림을 가치법칙을 표현한 그림이라고 말할 수도 있다. 등가물 교환은 이 그림에서는 다음과 같은 것이다. 동일한 양의 고통을 대가로 지불하지 않아도 될 것 같은 행복은 없다. 삶에 대해 안다는 것은 이 그림에서는 다음과 같은 것이다. 모든 행복으로의 요구에는 영수증이 제시되어 있다는 것을 안다는 것. 렘브란트는 이러한 경험에서 스스로 성장하였음을 보여주는 화가이다. 그의 행복은 아무것도 여분으로 남겨 놓지 않은 행복의 대차대조표에 내재되어 있다. 의사의 금욕적인 시선은 화가가 대상을 바라보는 시선과 같다. 행복이 있는 만큼 몰락도 있다. 몰락 및 죽음과의 가까운, 흥분하지 않은, 실제적이라고 말할 수도 있을 것 같은 교유에 들어 있는 위로의 고유한 힘. 그러한 그림들은 그것들이 갖고 있는 경험의 면전에서 그려진 것들이다. 바로 이 점에 그러한 그림들의 위대함이 있다"(Buntes Buch [= Heft I2], S.7).

48. 단편 29번과 편집자 주 43번도 볼 것.

49. 『신음악의 철학』에 다음과 같은 구절이 나온다. "단순한 도출로서의 지속은 12음 음악이 제기하는 피할 수 없는 요구를, 즉 지속은 그 모든 모멘트에서 중심과 가까이 있어야 한다는 요구를 거절하게 된다"(GS 12, S.73). 이 자리 이전에 이미 다음과 같은 구절도 나온다. "모든 개개의 음이 전체의 구성에 의해 투명하게 들여다보일 정도로 결정된 음악에서는 본질적인 것과 우연적인 것의 차이가 사라진다. 그런 음악은 음악의 모든 모멘트에서 똑같이 중심에 가까이 있게 된다"(ebd., S.61).

50. 아도르노 전집 12, 99쪽(GS 12, S.99)에도 이러한 사유가 간략하게 언급되고 있다고 보아도 된다. 이 자리에서는 12음 음악에서의 주제의 폐기가 다루어지고 있으며, 12음 음악은 "변주곡이라는 목적 없이 고쳐 쓰는, 베토벤 이전의 형태들"과 비교되고 있다.

51. 아도르노의 강연 「신음악의 노화」에도 다음과 같은 구절이 나온다. "베토벤의 가장 강력한 형식의 효과는 한때는 주제로서 단순하게 나타났던 것인 회

귀하는 것이 이제는 결과로서 그 모습을 드러내고 이렇게 함으로써 전적으로 변화된 의미를 받아들이게 된다는 것에 의거하고 있다. 이 같은 회귀를 통해 앞에서 지나간 것의 의미도 역시 비로소 보충적으로 만들어지는 경우도 흔하다. 하나의 재현부의 아인자츠는 앞에서 지나간, 소름끼치는 것의 감정을, 이처럼 소름끼치는 것이 해당된 자리에서 전혀 발견될 수 없었을 때도, 불러일으킬 수 있다"(GS 14, S.152).

52. 메모 끝의 날짜 기록: 1950년 6월 1일.

53. 베토벤적인 재현부의 문제에 대해서는 아도르노의 후기 저작들에서 계속해서 상세히 논의되고 있다. 1960년의 말러에 대한 전문 연구서에 다음과 같은 구절이 나온다. "베토벤의 첫 악장들의 의고전주의: 「영웅」, 5번, 7번 교향곡은 말러에게 더 이상 모범이 되지 않았다. 주관적으로 이미 공격받은 객관적인 형식들을 주관성으로부터 다시 한 번 산출하려는 베토벤적인 해결책은 사실상 더 이상 재생산될 수 없었기 때문이다. […] 이미 베토벤에서 재현부의 정태적 대칭은 역동적인 요구 제기를 부정하는 위협을 가하고 있었다. 베토벤 이후에 성장된, 아카데믹한 형식의 위험은 내용에 그 근거를 두고 있다. 베토벤적인 파토스, 즉 교향곡적 폭발의 순간에 의미를 강화시키는 것은 장식적인 것과 환상적인 것의 국면을 한층 드러나게 한다. 베토벤의 가장 강력한 교향곡의 악장들은 하여튼 이미 존재하였던 것의 반복에서 '이것은 그렇다'를 환호하며 반기며, 단순히 다시 도달된 동일성을 다른 것으로서 제시하고, 다시 도달된 동일성을 의미 있는 것이라고 주장한다. 의고전주의적 베토벤은, 무엇이 무엇인 것은 다르게 될 수 없기 때문에, 무엇이 무엇인 것을 거역하기 어려운 점을 앞에 보여주면서, 무엇이 무엇인 것을 찬미한다"(GS 13, S.211f.). 또한 말러 전문 연구서의 뒷부분에 다음과 같은 구절이 나온다. "재현부는 소나타 형식의 고민거리였다. 재현부는 베토벤 이후 결정적으로 중요한 것, 즉 발전부의 역동성을 후퇴하게 만들었으며, 영화가 끝났음에도 자리에 앉아 다시 처음부터 영화를 보는 관객에게 미치는 영화의 효과와 비교할 수 있다. 이런 점

을 베토벤은 그의 규칙이 되었던 진기tour de force를 통해 극복하였다. 재현부 서두의 결실이 풍부한 모멘트에서 그는 역동성의 결과를, 어쨌든 존재하였던 것의 생성의 결과를 —이미 존재하였던 것의 확인과 정당화로서— 제시한다. 이것이 위대한 이상주의적 체계들이 지고 있는 책무, 변증법주의자 헤겔과 베토벤이 연루되어 있음을 보여주는 베토벤의 복합성이다. 헤겔에서는 종국에 이르러서는 부정들의 총체, 그리고 이와 함께 생성되는 것 자체의 총체가 존재자의 변신론이 된다. 음악은 재현부에서, 시민사회적 자유의 제의祭儀로서, 사회와 똑같이 —사회 속에서 음악이 존재하며 음악 속에서 사회가 존재한다—, 신화적 부자유에 예속된 채 머물러 있었다. 음악은 그 내부에서 순환하는 자연과 같은 연관관계를, 회귀하는 것이 그것의 단순한 회귀 이상의 것이 되는 것에 힘입어 형이상학적 의미 자체, 즉 '이념'이 되는 것처럼 조작한다 (ebd., S.241-242). 1966년에 나온 논문「신음악에서의 형식」에서는 마침내 다음과 같이 언급한다. 이미 베토벤에서 재현부는 문제가 잠재되어 있었다. 모든 음악적 존재론에 대해 주관적으로 역동적인 비판가였던 베토벤이 재현부를 포기하지 않았다는 것은 관행에 대한 그의 존경심으로부터 설명될 수는 없다. 베토벤은 재현부가 조성과, 즉 그에서 여전히 우위를 주장하고 있었으며, 우리가 충분히 말해도 되는 것처럼 그가 철저하게 구성하였던 조성과 갖는 기능적인 연관관계를 기록하였다. 물론 이와 관련된 베토벤의 놀라운 명언, 즉 통주저음에 대해서는, 우리가 초보의 교과서에 대해서는 매우 적게 숙고해도 되는 것과 같은 정도로 그렇게 매우 적게 숙고해도 된다는 명언이 보고되고 있다. — 그는 그가 창작하였던 모든 것의 전제를 의도적으로 의심하고 부수려는 듯한 의지를 거의 보여주고 있는 것이다. 그가 이 대목에서 보류하고 있었던 것은 흔들리지 않은 전통을 증명하는 것은 아니다. 음악의 언어와 음악적 형태가, 한 번은 분기된 채, 즉각적으로 통일체로 묶이도록 강제될 수는 없다는 생각이 베토벤에게서 떠오르고 있었는지도 모른다. 개별적 충동을 실현시키는 것을 좋아하였던 베토벤은 관용어법을 자유를 제한시키는 것으로 보

존하였으며, 이 점에서 헤겔의 이상주의와 깊은 친족관계에 놓여 있다. 헤겔에서처럼, 횟수回數의 문제는 그의 처리방식에서 뒤에 남겨진 문제가 되었다. 베토벤의 재현부는 해방된, 가장 엄격한 의미에서의 주제적 시간 내부에서 비로소 정통성을 갖게 되는 것을 항상 필요로 한다. 반복들을 넘어서 밀어 내는 역동성에 따라 동일한 것이 등장하는 것은 그것 나름대로 반복들과 대립하는 것, 즉 역동성에 의해서 동기가 부여되어야 한다. 이렇기 때문에 정신에 따라서 볼 때 원래부터 교향곡적인 베토벤의 악장들의 위대한 발전부들은 거의 언제나 전환점, 즉 재현부 시작의 비판적인 모멘트를 겨냥하고 있다. 재현부가 더 이상 가능하지 않기 때문에, 재현부는 진기, 급소가 된다. 베토벤적인, 겉으로 보기에 엄격하게 음악적-논리적인 의고전주의에는 역설이 들어 있는 것이다. 그의 가장 위대한 점은 재현부에 고유하게 들어 있는 불가능성을 끝까지 버티면서 얻어냈으며, 동시에 ―앞에서 말한 순간들과 규칙적으로 함께 하는 효과적인 것에 힘입어― 그사이에 음악적 형식의 총체적 위기로 첨예화되었던 불가능성을 예언하고 있다(GS 16, S.612). ― 이 책 91쪽 텍스트 1의 베토벤 재현부에 대한 글을 볼 것.

54. 베토벤이 전통적인, 조성에 의지하고 있는 형식들을 주관적인 자유로부터 재생산했다는 생각이 아도르노의 중심 생각에 속하듯이, 이 생각을 선험적으로 행하는 종합적 판단과 비교하는 것은 가장 이른 시기의 아도르노가 갖고 있었던 구상들로부터 유래한다. 이러한 구상들 주위에서 그의 베토벤 '이론'이 나중에 비로소 결정結晶되었다. 그는 앞에서 말한 비교를 아마도 처음으로 이미 1928년에 출간된 경구들에서 언어적으로 정리하였던 것 같다. "신뢰성이 있는 도덕적인 성향들, 그리고 이미 오래전부터 와해된, 창조적인 개성의 열정이 칸트와 베토벤에서 의도되었던 것의 관계에 대해서 결정하지 않는다. 칸트는 창조적인 개성을 통해 국가를 만들 수 있는 여지가 많지 않다고 항상 말하였으며, 창조적인 개성은 만년의 베토벤에서 보이는 소외된 구성들에 의해 완벽하게 거짓으로 비난받았다. 사회적인 토대로부터 떨어져 나와 그렇게 형

성할 능력을 갖고 있는 사람은 오로지 강한 열정을 가진 개인밖에 없다. 구성적인 계획은, 그사이에, 힘은 있지만 식어 버린 작품으로부터 개인을 떠밀어낸다. 베토벤은 이로부터 무언가를, 칸트처럼, 자신의 것으로서 적응시키며, 자신과 칸트를 동일한 역사적인 장소에서 하나로 결합시킨다. 칸트적 체계의 위계질서에서 종합적 판단들의 좁은 구역이 사라지는 존재론의 윤곽을 ─이러한 윤곽을 구제하기 위해 다시 한 번 윤곽을 자유롭게 산출시키면서─ 축소된 상태에서 선험적으로 보존하고 있듯이, 그러한 산출이 주관적인 것과 객관적인 것의 영점零點에서 성공에 이르고 가라앉듯이, 베토벤의 작품에서 침전되어 있는 형식들의 형상들은 버림을 받은 인간의 연옥으로부터 위로 솟아오르면서 버림을 받은 인간에게 빛을 비추어준다. 그의 열정은 횃불을 점화시켜주는 손의 거동이며, 그의 성공은 그림자들의 심연이다. 심연에는 빛의 종말 앞에서 슬퍼하는 형체가 숨겨져 있다. 그의 고통은 창백한 불빛을 받아들이는 석화石化된 시선에서 발생한다. 마치 시간의 잔여를 위해 불빛을 보존하기 위한 것처럼. 그의 기쁨은 닫힌 벽들을 향해 깜박거리는 희미한 빛과도 같다"(GS 16, S.260f.).

55. 아도르노는 단편 36번이 베토벤-재료들에 해당된다는 점을 명백하게 밝혔다. ─ 칸트의 『순수이성비판』에 다음과 같은 구절이 나온다. "우리의 인식은 이성의 지배 하에서는 광시곡을 만들어서는 안 되며, 하나의 체계를 만들어야 한다. […] 나는 다양한 인식이 하나의 이념 아래에서 통일되는 것을 체계로 이해한다. 이념은 하나의 전체의 형식에 관한 이성 개념이다. 다양한 것의 범위는, 서로 겹쳐지는 부분들의 자리로서, 이성 개념에 의해 그토록 멀리 있음에도 선험적으로 잘 규정된다"(A 832, B 860). 아도르노는 베토벤에서의 조성을 칸트적 의미에서의 이성 이념으로 공공연하게 이해하고자 하였다.

56. Vgl. Otto Fenichel, The Psychoanalytic Theory of Neurosis신경증의 정신 분석 이론, New York, 1945, p.12. "많은 생물학자들은, 외부 자극에 의해 야기되는 긴장을 제거하고 자극을 받기 이전에 유효하였던 에너지 상태로 되돌아가는

생체의 기본 경향이 존재한다는 것에 대해 다양한 형식으로 추정해왔다. 이런 측면에서 가장 결실 있는 개념은 캐넌Cannon이 '신체 기능의 균형'의 원리를 정리한 내용이다. '극도의 가변성과 불안정성이라는 특성을 지니는 물질로 이루어진 생체 조직은 어떤 식으로든 일정성과 일관성을 유지하는 방법을 배워왔으며, 심하게 혼돈스러운 것을 시험하는 것이 타당하게 예상되는 조건들의 출현에서도 안정을 유지하는 방법을 습득해왔다.' 신체 기능의 균형이라는 말은 '설정되어 있고 움직이지 않는 어떤 것을, 즉 정체를 의미하지 않는다.' 이와 반대로, 생체 기능은 극도로 유연하고, 유동적이며, 생체 기능의 평형은 부단히 흐트러지지만, 마찬가지로 생체 조직에 의해 평형이 부단히 재정립된다." ─ 미적인 기능 균형의 개념에 대한 아도르노의 비판적 사용은 무엇보다도 특히 『미학이론』에서 집어낼 수 있다(아도르노 전집 7권 555쪽에 있는 색인에서 신체 기능 균형에 대해 입증된 자리들을 참조).

57. 아도르노는 쇤베르크에서 다음 구절을 읽었다. "나 자신은 곡의 총체성을 이념으로 간주한다. 창작자가 보여주기를 원했던 것이 이념이다. 그러나 더 좋은 용어가 없기 때문에 나는 이념이라는 용어를 다음과 같은 방식으로 정의할 수밖에 없었다. 하나의 시작음에 덧붙여지는 모든 음은 그 음의 의미를 의심스럽게 만든다. [⋯] 이런 방식으로 악곡의 대부분을 통틀어 성장하는 불안정, 불균형 상태가 만들어지며, 이 상태는 리듬의 비슷한 기능에 의해 더욱 배가된다. 균형이 회복되는 방법이 내가 보기에는 작곡의 진정한 이념이다"(Arnold Schoenberg, Style and Idea양식과 이념, New York 1950, p.49). ─ 후에 출판된 독어판에서는 이념 대신에 관념이라는 말이 사용된다(vgl. Schönberg, Stil und Gedanke양식과 관념. Aufsätze zur Musik, hrsg. von Ivan Vojtěch, o. O.[Frankfurt a. M.] 1976, S.33).

58. 『정신현상학』 서문에 그러한 자리는 존재하지 않는다. 아도르노가 다음의 자리를 생각했던 것은 의문의 여지가 없다. "우리의 시대가 탄생의 시대이며 새로운 시대로 넘어가는 시대라는 점을 보는 것은 [⋯] 어려운 일이 아니다. [⋯]

정신은 결코 조용히 머물러 있지 않으며, 항상 지속되는 운동에서 파악된다. 그러나 아이의 탄생의 경우처럼 긴 시간 동안 조용하게 영양을 공급한 후에, 최초의 호흡이 다만 증가될 뿐인 진행의 점진성을 갑자기 끊고 ―하나의 질적인 도약― 이제 아이가 태어나듯이, 스스로 형성되는 정신은 천천히 조용하게 새로운 형체를 향하여 성숙하며, 정신의 앞에서 지나간 세계의 한 부분을 다른 정신에 따라 해체시킨다. 세계가 동요하는 것은 오로지 개별적인 징후들에 의해서 암시될 뿐이다. 기존의 것에서 찢어져 나오는 지루함과 같은 분별 없음, 알려지지 않은 것에 대한 불확실한 예감은 무언가 다른 것이 다가오고 있음을 미리 알려주는 것들이다. 전체의 인상학을 변화시키지 않았던, 이처럼 점진적으로 부서지는 것은 한번에 새로운 세계의 형상물을 세우는 섬광과 같은 떠오름에 의해 중단된다"(Hegel, Werke, a. a. O.[Anm. 12], Bd. 3, S.18f. 『정신현상학』, 18쪽). 아도르노의 기억에서는 이 자리는 이 자리의 앞에서 지나간 구절과 결합되어 있는 것 같다. 앞에서 지나간 구절에서 헤겔은 다음과 같은 '견해'에 대해 반박하고 있다. "그러한 견해는 철학적 체계들의 상이함을, 상이함에서 오로지 모순을 보는 것에 상응하는 정도로, 진리의 지속적인 발전으로서 파악해야 함에도 그렇게 하지 못하고 있다. 싹은 꽃이 갑자기 올라오면서 사라진다. 우리는 싹이 꽃에 의해 부정된다고 말할 수 있을 것이다. 이와 마찬가지로 꽃도 열매에 의해서 식물의 거짓된 현존재로서 설명된다. 꽃이 있던 자리에 열매가 식물의 진리로서 등장하는 것이다"(Hegel, ebd., S.12. 『정신현상학』, 12쪽).

59. Faust I, v. 784. ― 이와 동일한 인용은, 완전하게 된 상태에서, 『신음악의 철학』에서 다음과 같은 점을, 즉 음악은 음악의 '행동'을 특징짓기 위해서 어디에서 "의도들의 영역, 의미와 주관성의 영역을 넘어서서" 자신을 붙잡는가 하는 점을 새로 고쳐 쓰는 데 소용된다. "'눈물이 흐르네. 대지가 다시 나를 맞아주네.' 음악은 『파우스트』에 들어 있는 이 구절에 따라 행동한다. 그리하여 지상에 에우리디케가 다시 나타난다. 기다리는 자의 감정이 아닌 다시 돌아오는

자의 몸짓이 모든 음악의 표현을 서술하며, 이것은 죽어 사라져야 마땅할 세계에도 해당될 듯하다"(GS 12, S.122). - 에우리디케-비교에 대해서는 단편 11번도 참조.

60. 아도르노가 그려놓은 악보 예3은 피아노 협주곡 5번 1악장에서는 이와 똑같이 나오지 않는다. 악보 예3은 마디 90 이하에 있는 현악기 튜티에서의 한 자리를 리듬을 단순화시켜 그려 놓은 것이다.

61. Vgl. Platon. Symposion향연. "아가톤, 아리스토파네스, 소크라테스만이 졸지 않고 깨어 있었으며 커다란 사발로부터 오른쪽으로 돌아가면서 술을 마셨다. 소크라테스가 그들과의 대화를 이끌었다. 아리스토뎀은 전체 대화를 기억할 수 없다고 말하였다. 그는 대화를 처음부터 따라가지 않았으며 그 외에도 또한 조금은 졸았기 때문이라는 것이었다. 그러나 중요한 것은, 소크라테스가 그들로 하여금 아리스토뎀과 같은 사람이 희극과 비극을 창작하는 것을 이해하고 있는 것이 확실하며 제대로 된 비극 시인은 또한 희극 시인이라는 점을 고백하도록 강제하였다는 사실이었다는 것이다. 그들은 이 점을 인정하였지만, 졸렸기 때문에 소크라테스의 이야기를 열심히 따라가지 않았다. […]" (St. 223d. 아도르노가 사용한 다음의 판본에 따른 인용임. Platons Gastmahl, übertr. und eingel. von Kurt Hildebrandt, 4. Aufl., Leipzig 1922, S.107f.).

62. 쉰들러의 보고를 참조. 베토벤은 "종교와 통주저음을 그 내부에서 완결된 것들로서 설명하였으며, 사람들이 이것들에 대해 더 이상 논박해서는 안 된다고 말하였다"(Anton Schindler, Biographie von Ludwig van Beethoven베토벤 전기, hrsg. von Eberhardt Klemm, Leipzig 1988, S.430). - 단편 316번에 있는, 벡커에 따라 앞의 인용과는 조금 벗어나 있는 인용도 참조할 것.

63. 아도르노는 1920년대 초부터 지휘자 헤르만 셰르헨(1891-1966, 1933년 이민)과 알고 지냈다. 그는 무엇보다도 특히 신음악 지휘에 진력하였다.

64. 베토벤의 이러한 언급의 자구 내용과 증거는 단편 197번과 267번에 있으며, 이를 참조할 것.

65. 텍스트 말미 날짜 기록: S[산타] M[모니카], 1953년 7월 7일.

66. 벡커는 아도르노가 제시한 자리에서(Beethoven, a. a. O., S.278) 교향곡 9번의 마지막 두 악장을 다루고 있다. "알레그로와 스케르초 악장에 비해서 [아다지오] 악장에게 그것의 보완되는 의미를 부여하는 것은, 숙명의 이겨낼 수 없는 악마적 힘에 대해 그곳에서 매개된 인식과는 반대로, 평화의, 즉 삶의 갖은 폭풍들을 넘어서면서, 더욱 좋고 순수한 세계가 존재한다는 것에 대한 신앙적인 확신으로부터 획득되는 평화의 고지이다. […] [마지막 악장에서는] 인용이라는 교향시적인 수단이 사용되고 있다. 교향곡 서두에 있는 혼을 불러오는 비밀스러운 공식, 악마와도 같이 휘몰아치는 스케르초, 아다지오의 고양된 위안의 전언 − 이 모든 것은 새로운 목표를 향해 분투하는 환상에 다시 바쳐진다. 그리고 이 모든 것은 베이스 성부들의 방어적인 이의 제기들을 통해 거부된다." 벡커의 책 278쪽에서는 전체에 의한 세부의 부정에 대해서 **직접적으로** 논의되고 있지 않다.

67. Vgl. Bekker, a. a. O., S.278. "스케치 악보는 이러한 베이스 레치타티보의 원래 계획된 텍스트들을 드러나게 한다. […] '오, 아니오, 이것은 아니오. 내가 요구했던 것은 무언가 다른 더 기분 좋은 것이라오.' 이렇게 1악장이 물러나게 된다."

68. 아도르노와 친한 사이였던 작곡가, 피아니스트, 피아노 교육자 에두아르트 슈토이어만(1892-1964, 1936년 미국으로 이주)은 1920년대 후반 빈에서 아도르노의 피아노 스승이었다. − Vgl. Adornos Aufsatz *Nach Steuermanns Tod*, GS 17, S.311ff. 슈토이어만과 아도르노 사이에 교환된 편지들 중에서 정선된 편지 목록에 대해서는 다음을 참조. In: Adorno-Noten. Mit Beiträgen von Theodor W. Adorno, Heinz-Klaus Metzger, Mathias Spahlinger u. a. hrsg. von Rolf Tiedemann, Berlin 1984, S.40ff.

69. 초고에 있는 오류. *Hat aber einmal das Thema einmal*에서 *einmal*이 중복됨.

70. 텍스트 말미 날짜 기록: 1949년 8월 14일.

71. 초고에 있는 오류. daß die Tendenz zur Fungibilität […] wächst zugleich mit der Unmöglichkeit der Fungibilität […] an에서 문장의 맨 뒤에 anwächst로 되어 있어야 함에도, 동사가 an과 wächst로 분리되어 있음.

72. 단편 49번부터 57번까지 메모가 되어 있는, 베토벤에서의 부분과 전체, 개별성과 총체성의 매개에 관한 이론을 아도르노는 지속적으로 다루었다. 『미학이론』에서 이루어지는 이와 관련이 있는 상세한 논의들이 위에서 말한 매개의 이론과 결합될 수 있는 것으로 고찰될 수 있다. "베토벤은 그보다 앞선 시대에 지배적이었던 실제에 따라 개별적인 것을 도식적으로 소멸시키지 않고 자연과학들에 대한 시민사회의 성숙한 정신과 친밀한 관계를 맺으면서 개별적인 것의 질을 없앰으로써, 이율배반(즉, 통일성과 특수화 사이에 존재하는 화해 불가능성)에 대처하였다. 이렇게 함으로써 베토벤은 음악을 생성되어 가는 것의 연속체로 통합시켰을 뿐만 아니라 형식을 공허한 추상화의 점점 올라오는 위협으로부터 지켜냈다. 붕괴해가는 모멘트들로서의 개별 모멘트들은 내부적으로 서로 넘나들며, 그것들의 몰락을 통해서 형식을 결정한다. 베토벤에서의 개별적인 것은 전체를 향하는 충동으로서 존재하고, 다시 이렇게 존재하지 않게 된다. 그것은 오로지 전체에서만 그것이 그것으로 존재하는 어떤 것이 되며, 자체에서는 스스로 조성의 단순한 기본 관계들의 상대적인 불확정성으로, 형태가 없는 것으로 되는 경향을 갖는다. 우리가 베토벤의 음절적으로 최고로 명확하게 표현된 음악을 충분히 가까이서 청취하거나 그의 악보를 읽으면, 그의 음악은 무無로 이루어진 하나의 연속체와 유사해진다. 그의 위대한 작품 중에서 모든 개별적인 작품에 들어 있는 진기는, 문자 그대로 헤겔적으로 무의 총체성이 존재의 총체성으로 규정된다는 점에 근거한다. 그러나 절대적인 진리에 대한 요구 제기와 더불어 진기가 성립되는 것이 아니고 오로지 가상으로서만 진기가 이루어진다"(GS 7, S.276). — 편집자 주 12번도 참조할 것.

73. 단편 14번도 참조할 것. 아도르노의 유고에서 획득되는 판본(Beethoven,

Sämtliche Lieder. Neue revidierte Ausgabe, Leipzig u. a., Breitkopf & Härtel, S.89)에는 셋잇단음의 쌍에 의한 여섯잇단음표의 자리가 메모되어 있다.

74. Vgl. Theodor Mommsen, Römische Geschichte로마사, Bd. I: Bis zur Schlacht von Pydna, 11. Aufl., Berlin 1912, S.911f. "믿음에 대해 의문을 품게 하는 것과 같은 그러한 불신은 에우리피데스로부터 발원하여 마귀적인 폭력과 함께 이야기된다. 문학가가 자기 자신을 스스로 제어하는 유연한 구성에 결코 이르지 못하고 진실로 문학적인 작용에 전체적으로 결코 이르지 못하는 것은 필연적이다. 이렇기 때문에 에우리피데스가 그의 비극들이 작곡되는 것에 대해서 어떻든 상관이 없다는 태도를 보였다는 점은 어느 정도 확실하다. 그는 서투르게 일했던 것을 여기에서 드물지 않게 보여주었으며, 자신의 작품들에게 행위에서도, 그리고 인격에서도 중심점을 부여하지 못하였다. — 에우리피데스는 극의 뒤얽힘을 서막을 통해서 잇고 신들의 출현이나 이와 유사한 서투름을 통해서 해결하려는 단정치 못한 방식을 원래부터 전적으로 조달하였다."

75. 이에 대해서는 아도르노의 논문인 대리인으로서의 예술가를 참조. "발레리의 작품이 맞춰져 있는 역설은 모든 예술가적인 언급, 학문의 모든 인식과 더불어 전체 인간과 인간사의 전체가 의도되었다는 것을 말해주는 역설이다. 발레리에 따르면, 이러한 의도는 그러나 오로지 자기가 스스로 망각된, 개별성의 희생, 각기 개별적인 인간의 자기 포기에 이르게 될 정도로 가차 없이 상승된 분업에 의해서만 실현될 수 있다"(GS 11, S.117f). 발레리의 »Tanz, Zeichnung und Degas«로부터 인용된 자리들(GS 11, S.118, S.124)도 참조할 것.

76. 아도르노는 여기에서 Jens Peter Jakobsen이 1878년 2월 6일에 Edvard Brandes에게 보낸 편지를 생각하고 있다. "장편소설Niels Lyhne은, 거대한 발걸음으로 가고 있지는 않다고 하더라도, 앞으로 나아갑니다. 그러나 나는 현재의 인간이나 또는 장래의 인간과 너무나 성급하게 담판을 지었다고 두려워하고 있습니다. [···] 멀리 있는 문화의 시대들이 부여하는 특권이 훨씬 가치가 있습니다. 다른 한편으로는, 내가 설정한 과제와 같은 과제를 다루는 경우

에 과제로부터 얼마나 멀리 떨어져 있는가에 대해서 지독하게 엄밀한 척도를 얻게 됩니다. 장편소설은 어떤 사정에서도 조악하게 작곡되었습니다. 이것은 내가 용기가 없다거나 또는 회의를 품고 있다는 것을 전혀 의미하지 않습니다. 이와는 반대입니다. 나는 닐스 리네에 대해 대단한 용기를 갖고 있습니다" (J. P. Jacobsen, Gesammelte Werke전집, Bd. I: Novellen Briefe Gedichte소설, 편지, 시, aus dem Dänischen von Marie Herzfeld, verb. Aufl., Jena 1911, S.247). 아도르노가 인용된 자리를 주목하였다는 사실은 그의 말러-전문연구에서 드러난다. 이 연구에서 인용된 자리가 "야콥센이 '조악한 작곡'의 원리로서 명백하게 선택하였던 것"(GS 13, S.246)에 대한 증거로서 인용되고 있다. 그러나 아도르노가 인용한 자리는 야콥센과 반대되는 의도를 보여주고 있다.

77. "'음악적'이란 것은 독일인에 속하는 […] 개념이며, 일반적인 문화에 속하는 개념이 아니다. 음악적이라고 표시하는 것은 잘못된 것이며, 번역 불가한 것이다. '시적인' 것이 시로부터, '물리적인' 것이 물리학으로부터 파생되듯이, '음악적인' 것은 음악으로부터 파생된다. 내가 슈베르트는 가장 음악적인 사람 중 한 사람이었다고 말한다면, 이것은 헬름홀츠가 가장 물리학적인 사람 중 한 사람이었다고 말하는 것과 똑같은 것이다. […] 사람들은 어떤 악곡 자체를 '음악적'이라고 나타내거나 또는 심지어는 베를리오즈처럼 위대한 작곡가에 대해 그가 충분할 정도로 음악적이지 않은 것처럼 주장할 정도로 너무 멀리 나아가 있다. […] '떠돌아다니는 어린이'인 음악은 아직 너무 어리며, 영원하다. 떠돌아다니는 어린이가 자유를 갖는 시간이 올 것이다. 떠돌아다니는 어린이가 '음악적인 것'을 중지하게 될 때"(Ferruccio Busoni, Entwurf einer neuen Ästhetik der Tonkunst, Wiesbaden 1954, S.25f.).

78. 「피델리오」 2막의 마지막 곡의 합창을 참조할 것. "사랑스러운 여자를 얻는 자는 / 우리의 환희 속에 함께하리라!" 교향곡 9번 마지막 악장에서의 유사한 자리도 참조. "사랑스러운 여자를 얻는 자는, 그의 환호를 뒤섞이도록 하라!"

79. 연가곡 「멀리 있는 연인에게」의 첫 시('작은 산 언덕에 나는 앉아 있네')의 시

句詩句.

80. 원고에는 자연이라는 표기가 나온 후 줄의 위에 적대감이라는 표기가 삽입되어 있다. 이러한 보충적인 삽입의 의미는 자연에 대한 주권과 자연에 대한 적대감의 동치에서 성립되는 것으로 보아도 될 것 같다.

81. 원고에 메모된 내용은 다음과 같다. 「피델리오」 2막의 3중창에서의 플로레스탄의 가사 부분인 "더 나은 세상이 오면 두 분께 보답하리오"를 참조할 것. 이 자리에서의 인용은 아도르노에게는 그 의미를 한 번만 예상하게 하지 않는다. 단편 84번도 볼 것. 무엇보다도 특히 『신음악의 철학』을 볼 것. 이곳에서는 앞의 인용이 신음악의 내용에 대립되는 전통 음악의 내용을 규정하는 데 도움을 주고 있음. "오늘날 어떠한 음악도 '그대에게 보답하리라'와 같은 음조를 말할 수는 없을 것 같다. '더 좋은 세상'을 추구하는 이념은 음악에 두 가지 손실을 가져왔다. 인간적인 것을 추구하는 이면 자체도, '더 좋은 세상'이라는 이념과 더불어, 베토벤의 음악에 생명력을 불어넣는 원동력이기도 한 인간을 넘어서는 힘을 손상시키는 것에서 끝나지 않았다. 그뿐만 아니라 음악은 도처에 편재하는 사업조직에 대항하여 자신을 주장하는 유일한 근거인 형상물의 엄격함을 음악 내부에서 경직시킴으로써 음악이 자신의 외부에 존재하는 것, 현실적인 것에 더 이상 도달하지 못하게 한다. 외부에 존재하는 것과 현실적인 것은 한때 음악에게 내용을 가져다주었던 요소였으며, 절대적, 음악이 진정으로 절대적인 것이 될 수 있도록 해 준 요소였다"(GS 12, S.27).

82. 단편 20번과 GS 3, S.326의 쇼팽-인용을 볼 것.

83. Vgl. Karl Kraus, Beim Wort genommen언질을 받은 대로, München 1955(Dritter Band der Werke, hrsg. von Heinrich Fischer), S.68. — 크라우스는 정관사가 붙은 die Einzelhaft독방 감금 대신에 정관사가 없는 »Einzelhaft독방 감금«라고 썼다.

84. 원고에서 입증은 1921년 판본에 근거하고 있다. 오로지 다음의 판본이 1921년 판본과 비교될 수 있었다. Georg Groddeck, Der Seelensucher. Ein

psychoanalytischer Roman, Wiesbaden 1971(Reprint der Ausg. Leipzig u. a. 1921). 이 판본의 150쪽에서 인용된 구절이 발견된다.

85. 마르크스와 엥겔스가 『신성 가족』에서 사용한 개념임. "실재하는 휴머니즘은 독일에서 실제적이고 개별적인 인간이 있어야 할 자리에 '자의식'이나 '정신'을 설정해 놓는 사변적인 이상주의라는, 적보다 더욱 위험스러운 적을 갖고 있지 않다"(Marx/Engels, Werke [MEW], Bd. 2, Berlin 1957, S.7). 청년기의 아도르노는 이 개념을 수용하였다. 반면에 후기 아도르노는 이데올로기적이라는 것에 대해서 일반적으로 혐오감을 갖고 반응하였다. 이 메모가 1953년 7월이나 8월에 기록되었다는 점은 매우 특별하게 관심을 끄는 요소이다. 다시 말해, 아도르노는 상대적으로 늦은 시기에 실재하는 휴머니즘에 대해 긍정적인 의미에서 언급하였던 것이다.

86. 원고에서 ironisch가 반복되는 오류가 발견된다. *ironisch als Comédie larmoyante ironisch einzuschmuggeln.*

87. 아도르노는 1962년에 쓴 텍스트인 「진보」에서 더욱 예리하게 언어로 정리하였다. "실러의 「기쁨에 바치는 노래」*에서 오는 구절: '기쁨에 바치는 노래를 결코 행할 수 없는 자는, 사랑을 훔치는 자이니 / 사랑의 동맹으로부터 발원하여 스스로 울면서.' 모든 것을 포괄하는 사랑의 이름으로 사랑이 주어지지 못한 사람을 추방하는 자는 ―의도하지 않았음에도― 인간사人間事의 시민사회적인, 동시에 전체주의적인, 독특한 개념을 고백한다. 시행詩行에서 사랑받지 못한 사람이나 또는 사랑할 능력이 없는 사람이 이념의 이름으로 당하게 되는 것은 이념의 가면을 벗기고 있으며, 이것은 다른 것이 아닌, 바로 긍정적인 힘이다. 베토벤 음악은 이러한 힘을 이용하여 이념을 망치로 때려 박는다. 실러의 시가 '훔치다'라는 단어를 통해 기쁨을 잃어버린 이를 굴복시키는 것에서, 이렇기 때문에 기쁨이 기쁨을 잃어버린 이에서 다시 한 번 거부되면서, 소유

* '환희의 송가'로 알려짐. (옮긴이)

영역과 범죄적인 영역으로부터 오는 연상들을 불러일으키는 것은 거의 우연적이 아니다"(GS 10 · 2, S. 620).

88. 1934년에 발표된 아도르노의 같은 제목의 논고(Stuttgarter Neues Tagblatt, 20.8. 1934 [Jg. 91, Nr. 386], S. 2; jetzt GS 17, S. 292ff.).

89. 아마도 18세기에서 19세기로 넘어가기 전에 쓴 괴테의 시. 괴테적인 의고전주의의 모델. — Vgl. Goethe, Werke. Hamburger Ausgabe, hrsg. von Erich Trunz, Bd. I: Gedichte und Epen I, 2. Aufl., Hamburg 1952, S. 243f.

90. 바그너는 그의 논고「미래 음악」에서 다음과 같이 썼다. "[…] 모차르트는 자주, 거의 습관적으로 진부한 악구 연결법, 즉 그의 교향곡 악장들이 우리에게 이른바 식탁 음악의 견지에서 빈번하게 보여주는 악구 연결법에 되돌아가서 빠져들었다. 식탁 음악이란 기분을 좋게 해주는 선율들의 연주 사이에서 청자들이 대화를 나누는 데 매력적인 소음을 제공해 주는 음악이다. 내가 영주의 식탁에서 음식을 차리고 접시를 치우는 소리와 같은 소음이 음악에 설정된 것을 들었을 때, 그것은 나에게 최소한 모차르트 교향곡의 반종지들이 그렇게 안정적으로 다시 돌아오고 시끄럽게 넓게 퍼지는 것으로 다가온다"(Wagner-Lexikon바그너-사전. Hauptbegriffe der Kunst- und Weltanschauung Richard Wagner's in wörtlichen Anführungen aus seinen Schriften리하르트 바그너의 예술관과 세계관의 주요 개념. 그의 저작들에서 직접 인용 zusammengestellt von Carl Fr. Glasenapp und Heinrich von Stein, Stuttgart 1883, S. 262). — 이에 대해 아도르노는 다음과 같이 말한다. "모든 음악은 한때는 상전들에게 지루함을 줄여주기 위한 봉사였다. 그러나 최후기 현악4중주곡들은 결코 식탁 음악이 아니다"(GS 5, S. 47).

91. Vgl. Wagner-Lexikon, a. a. O. [Anm. 90], S. 439. "절대적으로 대립되는 두 개의 주제들은 하나의 교향곡 악장에서 결코 대치 상태에 놓이지 않는다. 두 개의 주제들이 상이하게 출현해도 되는 것처럼, 두 개의 주제들은 동일한 기본 성격에 남성적인 요소와 여성적인 요소가 함께 있듯이 항상 서로 보완된

다. 이러한 요소들이 예기치 않게 다양한 방식으로 깨지고 새로 형성되며 항상 다시 서로 하나로 어떻게 결합될 수 있는가를 베토벤 교향곡의 한 악장이 우리에게 보여준다. 「영웅」 교향곡의 첫 악장은 이런 점을 음악에 정통하지 못한 사람이 심지어 오도될 정도가 될 때까지 보여준다. 이에 반해 이 악장은 음악에 정통한 사람에게는 기본 성격의 통일성을 가장 설득력 있게 열어 보여준다."

92. 편집자 주 81번을 볼 것.

93. 아도르노가 1940년 단편 84번을 썼을 때, 그는 직전에 썼던 『바그너 시론』을 스스로 인용하는 방법으로 84번을 언어적으로 정리해 놓은 상태에 있었다. "『트리스탄과 이졸데』의 형이상학적-심리학적 구성은, 죽음이 제거하는 개인화로부터 죽음을 합리화시키기 위해 쾌락과 하나가 되도록 설정하여야 한다. 그러나 쾌락의 상은, 긍정성으로서, 습관적인 것으로 미끄러져 들어간다. 쾌락의 상은 이것을 쾌락으로 갖고자 하는 의지를 지닌 개인의 열광이 된다. 개인은 그러한 의지에서 바로 삶에 참여하며 이러한 참여에서 삶에게 그의 동의를 표명한다. 이렇게 함으로써 바그너적인 죽음의 형이상학도 베토벤 이후의 모든 위대한 음악에 통용되는 기쁨으로의 도달 불가능성에 경의를 표한다" (GS 13, S.101).

94. 여기에서 인용된 구절들은 다음 문헌에 관련되어 있다. Friedrich Rochlitz, Für Freunde der Tonkunst, Bd. 3, Leipzig 1830, und Bd. 4, Leipzig 1832. 피히테-자리는 다음과 같다. "나이는 대략 50세이고 작은 것보다는 조금 더 큰 중간 키이지만 매우 힘이 세고 건강한 체격을 가진 남자를 생각해 보렴. 이 남자는 답답하고, 대략 피히테처럼 특히 강한 골격을 갖고 있지. 살이 쪄 있고 특히 꽉 찬 둥근 얼굴형이며, 얼굴색은 붉고 건강해 보이지. 두 눈은 불안정하지만 빛이 나고, 시선을 고정할 때는 거의 찌르는 듯한 눈빛을 보이지. 움직임이 없거나 또는 급히 서두르는 움직임을 보이기도 하지. 얼굴이 내보이는 표현에서는, 특히 정신과 삶으로 충만되어 있는 눈이 보이는 표현에서는 선량함

과 소심함의 혼합이 나타나거나 또는 때때로 선량함과 소심함이 순간적으로 바뀌는 것이 보이기도 하지. 전체적인 태도에서는 매우 생기 있게 사물을 지각하는, 귀가 먼 사람의 긴장, 불안정하면서도 근심이 있는 엿듣기가 들어 있지. 이제는 기쁘고 내던져진 말이 되어 있지. 음울한 침묵 속으로 다시 침잠하자마자. 그럼에도 불구하고 관찰하는 자가 관찰하는 쪽으로 가져오는 것이 있고, 항상 계속해서 함께 속으로 들어가서 울리게 하는 것이 있지. 이 사람이 바로 수백만의 사람들에게 오로지 기쁨만을 가져오는 남자이지!"(Rochlitz, a. a. O., Bd. 4, S.350f.). — 로흘리츠는 베토벤과 프랑스 혁명에 대해서는 다음과 같이 쓰고 있다. "음예술에 관한 한, 음예술의 시대를 기준하여 마지막에 이르기 전의 시대에서는 정신에게 시대의 권리를 갖추어 주는 것이 더욱 어려웠다. 지금의 시대에서는 글자에게 시대의 권리를 공급해주고 있다. […] 이 시대나 또는 앞에서 말한 시대에서 한번 앞으로 기울거나 또는 다르게 앞으로 기우는 원인들은, 그러한 관점에서, 그리고 시대가 바뀌는 관점에서 시대들의 상이성의 원인들은, 다시 말해 이 모든 것은 일단은 세계의 진행과 이것이 전체에서 정서에 미치는 영향들에 그 뿌리를 두고 있다. (여기에서 이제 말할 수 있는 것이 많을 것 같다. 그리고 이것은 전혀 다른 것을 지적하는 것을 통해서, 조화적인 대상들로서, 쉽게 적중시키면서 준비되고 생기 있게 제기될 수 있을 것 같다. 왜냐하면 당신은 이에 대해 아마도 나보다는 적게 믿을 것이기 때문이다. 또는 음악에 관한 한, 예를 들어 베토벤이 대략 40년 전에 그의 새로운 작품들에서 앞에서 말한 것을 싹트게 할 수 있었던 것 같다. 또는 이 것을 이름 그대로 명명한다면, 이처럼 싹트도록 벌여 놓은 것에서 이것은 그토록 경탄할 정도로 두드러지게 눈에 뜨일 수 있는 것이다. — 프랑스 혁명과 이 혁명이 세계 전체에 미치는 대단히 위력적인 영향들 앞에서?)"(ebd., Bd. 3, S.314f.). — 이상주의자로서 베토벤의 인상에 관한 로흘리츠의 글은 다음과 같다. "슈베르트는, 당신이 베토벤을 편견 없이 기쁜 마음으로 보려고 한다면 베토벤이 항상 같은 의도를 갖고 갔었던 바로 그 음식점에서 음식을 먹어보기만

해도 될 것이라고 말하였다. ― 그는 나를 그 음식점으로 데리고 갔다. 자리는 대부분 차 있었다. 베토벤은 그가 아는 여러 사람에 둘러싸인 채 앉아 있었으며, 그들은 나에게는 낯선 사람들이었다. 베토벤은 정말로 기쁜 것처럼 보였다. […] 대화는 그가 주도하는 정도가 아니라, 그가 혼자서 말할 뿐이었다. 그는 대부분의 경우 허공을 쳐다보면서 행운을 기다리기라도 하는 듯이 상당히 참을성 있게 말하였다. 그는 영국과 영국인에 대해 말하였으며 영국과 영국인이 비교할 수 없을 정도로 훌륭하다고 생각하고 있었다. 이것은 부분적으로는 충분히 경탄할 정도로 드러났다. 그리고 나서 그는 프랑스인이 빈을 2차례 점령했던 시대로부터 유래하는 프랑스인에 관한 이야기를 여러 차례 들려주었다. 그는 프랑스인에게는 전혀 호의를 갖고 있지 않았다. 그는 모든 것을 최대로 근심이 없는 상태에서, 그리고 최소한의 삼감이 없는 상태에서 사람들의 앞에서 말하였다. 모든 것은 또한 최고로 독특하고 순진한 판단들과 익살스러운 착상들로 양념되어 있었다. 그는 나에게 다가왔다. 풍부하고도 긴박한 정신을 지니고 있으며, 제한되지 않고 결코 휴식이 없는 판타지를 가진 한 남자가 내 앞에 있었다. 성숙해가는, 최고의 능력을 가진 소년으로서, 그가 그때까지 체험했고 배웠던, 또는 그에게 여느 때처럼 그가 알고 있는 것들에서 떠올랐던 것과 함께, 어떤 황량한 섬으로 내맡겨지고 그곳에서 앞에서 말한 재료를 떠올리고 ―그의 단편들이 전체가 되고 그의 상상력이 그가 이제 자신 있게 신뢰하면서 세상 속으로 던지면서 소리쳤던 확신이 될 때까지― 재료에 대해 심사숙고할 것 같은 소년의 모습으로 나에게 다가왔다"(ebd., Bd. 4, S.352ff.).

95. Vgl. Hegel, Werke, a. a. O. [Anm. 12], Bd. 12: Vorlesungen über die Philosophie der Geschichte역사 철학 강의, S.147-174. ― 베토벤에 대한 로홀리츠의 인상학(또는 베토벤 얼굴 자체)과 접촉되어 있는 자리와 관련하여 아도르노가 어떤 자리를 생각하고 있었는가는 알 수 없다. 아도르노의 생각과는 반대로, 헤겔은 중국인의 성격을 "정신에 속하는 모든 것, 자유로운 관

습, 도덕성, 정서, 내적인 종교, 학문, 고유한 예술이 멀리 떨어져 있다"(ebd., S.174)고 특기하는 식으로 규정하고 있다. 그러므로 베토벤과는 반대되는 입장을 갖고 있었다고 생각해 볼 수 있다.

96. "빈Wien에 대한 매력적인 상을, 베토벤이 이것을 [1792년에] 앞서 발견하였던 것처럼, 조이메Seume는 그의 『시라쿠스로 가는 산책Spaziergang nach Syrakus』에서 그리고 있다. 이 책은 1803년에 출판되었고 검열에 의해 판금되었다. 그러나 베토벤의 유고에서 한 권을 찾을 수 있으며, 이를 통해 조이메의 보고문은 우리에게 더욱 많은 관심을 갖도록 유도한다. 마찬가지로 판금되었던 조이메의 『성서 외전Apokryphen』은 자유주의적이며 정치적인 아포리즘 모음집이었으며, 베토벤은 이 책도 소장하고 있었다. 여기에서 우리는 공화주의자적인 자각을 갖고 있었던 베토벤이 자유의 열성 지지자였던 조이메의 저서들을 열심히 읽었음을 인식할 수 있다"(Wolfgang A. Thomas-San-Galli, Ludwig van Beethoven, München 1913. S.68).

97. 1943년의 논고 「서사적 소박성에 관하여」에도 이와 유사한 대목이 나온다(vgl. GS 11, S.36-37). ― 1942년에 쓴 단편 89번에서 완전히 참된 이론이 의도하는 것은 마르크스적인 이론임이 자명하다.

98. 미적인 진보에 대해 『미학이론』에서 베토벤과 관련하여 언급된 내용은 다음과 같다. "예술의 진보는 선언될 수도 없고 거부될 수도 없다. 베토벤의 어떤 후기 작품도 그의 최후기 현악4중주곡들의 ―현악4중주곡들이 갖고 있는 위치가 재료, 정신, 처리방식에 따라 다시 한 번, 도취되는 것은 가장 대단한 재능으로부터 오는 것이라고 할 만하지만, 도취되지 않고도― 진리 내용에 견줄 수는 없을 것 같다"(GS 7, S.310).

99. 이곳에서 의도된 것은 (1941년에 이미 단독으로 집필되었으나) 그 뒤에 나온 책인 『신음악의 철학』의 쇤베르크-부분이다(vgl. GS 12, S.36ff. 음악적 자연지배에 대한 비판은 다음 자리를 참조. Ebd, S.65ff.).

100. 원고의 오류: *Nationalistischen*.*

101. 텍스트 위에 다음과 같이 기록되어 있음. 아마도 베토벤에게.

102. Vgl. GS 17, S.295f. 이곳에서 아도르노는 슈베르트와 바그너의 차이에 대해 상세하게 다루고 있다.

103. 이상주의와 신화의 관계는 『키르케고르』 저서(vgl. GS 2, S.151ff.) 이래 아도르노 철학의 중심적인 물음 설정을 형성한다. 신화적인 것에 대한 아도르노의 개념에 ―근원적으로는 벤야민에 의해 규정된 개념이다― 대해서는 『계몽의 변증법』 이외에도 무엇보다도 특히 『바그너 시론』이 비교될 수 있다. 신화화되는 바그너가 이 책에서는 베토벤과 대비되고 있다. "피셔Vischer는 놀라운 통찰력으로 신화적인 오페라에 관한 그의 프로그램으로부터 베토벤을 '과도하게 교향곡적'이라고 들춰내고 있다. '오 희망이여, 마지막 별을 그대로 놓아 두어라'의 특징 앞에서는 모든 신화가 없어지듯이, 베토벤은 모든 박拍이 ― 자신이 발원한 관계이며 자신과 화해하는 관계인 자연 연관관계를 초월하듯이, 일반적으로 교향곡적인 형식, 즉 쇤베르크가 '발전적 변주'라고 명명한 원리는 곧바로 반反신화적인 원리이다"(GS 13, S.119).

104. 텍스트 서두의 날짜 기록. 1945년 2월 1일.

105. 편집자 주 13번을 볼 것. ― 예술작품의 재생산 가능성에 의해서 아우라가 몰락하고 와해되는 것에 대해 벤야민은 다음의 곳에서 다루고 있다. Gesammelte Schriften, a. a. O.[Anm. 13], Bd. I, S.478ff.; ebd., S.439ff. und Bd. 7, S.354ff.

106. 아도르노는 1938년부터 1941년까지 프린스턴 라디오 리서치 프로젝트 Princeton Radio Research Project에서, 이른바 음악 연구의 책임자로서, 공동 연구에 참여하였다. 이 연구는 경험주의적-사회학적 연구였다(vgl. GS 10·2, S.705f). 그는 이 연구의 결과를 음악 현황. 라디오 이론의 요소들(*Current of Music. Elements of a Radio Theory*)이라는 제목 하에 책으로 쓰려고 계획하

* Rationalistischen에서 R이 N으로 바뀜. (옮긴이)

였다. 이렇게 계획된 책에서 오는 광범위한 많은 구상이 존재하지만 전체로는 단편에 머무르고 말았다(출간은 유고집의 틀에서 이루어질 것이다). 이 책의 5장으로 들어갈 예정이었던 논문인 경음악에서의 **좋음**과 **싫음**(*Likes and Dislikes in Light Popular Music*)은 원고 상태로 존재한다. 일종의 축소된 원고가 「파퓰러 음악에 관하여On Popular Music」라는 논문의 형태로 인쇄되었다(vgl. Studies in Philosophy and Social Science, vol. 9, 1941, No.1, p.17sq.). — 새로움New의 개념에 대해서는 「파퓰러 음악에 관하여」에 들어 있는 다음 구절을 참조. "어떤 악곡에 대한 음악적인 감각은, 오로지 인식에 의해서만 파악될 수는 없고 사람들이 알고 있는 어떤 것과의 동일하다는 것을 확인하는 것에 의해서도 파악될 수 없는 부분의 차원으로서 정말로 정의될 수 있을 것이다. 이것은 알려진 요소들은 자발적으로 연관시키는 것에 —이는 하나의 반응이며, 이러한 반응은 작곡가에 의해 자발적으로 이루어졌던 것만큼이나 청자에 의해서도 자발적으로 이루어진다— 의해서만 형성될 수 있다. 이처럼 형성되는 것은 작곡의 내재적 새로움을 경험하기 위함이다. 음악적 감각은 새로움이다. 이것은 되돌아가서 추적될 수 없으며 이미 알려진 것의 배열 아래에서 포괄될 수 없다. 청자가 음악적 감각의 도움을 받게 되면, 이미 알려진 것의 배열로부터 튀어 나오게 된다(A. a. O., S.33).

107. 편집자 주 19번에 제시된 증거를 볼 것.

108. 「피델리오」를 칸트의 결혼론과 함께 놓는 것은 『도덕 형이상학』의 §§24-26에서 전개되고 있으며, 벤야민의 친화력 논문과 부합된다. 벤야민의 논문은 모차르트의 「마적魔笛」과의 동일한 연관관계에서 칸트를 지지하고 있다(vgl. Benjamin, Gesammelte Schriften, a. a. O. [Anm. 13]. Bd. 2, S.128f.). 『법철학 개요』에서 결혼을 주관주의적인 도덕성으로부터 객관적-실체적인 인륜성으로 넘어가는 것으로 규정한 헤겔의 변증법에 대해서는 아도르노의 지도를 받아 작성되었으나 부당하게도 잊힌 다음의 박사논문을 참조할 것. Roland Pelzer, Studien über Hegels ethische Theoreme, in: Archiv für Philosophie,

Bd. 13, Heft 1/2 [Dezember 1964], S.3ff.

109. 아도르노는 이 테제가 벡커의 강의인 「베토벤에서 말러까지의 교향곡」에서 대변되고 있음을 알게 되었다. "위대한 교향곡 예술의 기준은 송장送狀이나 발명의 ―전문적인 개념에 따라 확인될 수 있는― '아름다움'에 […] 놓여 있는 것이 아니다. 그러한 기준은 우리가 좁은 의미에서 '예술작품'이라고 나타내는 데 익숙한 것의 그 어떤 속성에 놓여 있는 것이 아니다. 그러한 기준은 특별한 종류이며, 힘, 즉 그 내부에서 예술작품이 감정의 공동체들을 형성할 수 있는 능력을 갖는 힘의 척도이다. 다시 말해, 무질서한 무수한 청중들로부터 통일적이며 특정하게 개별화된 본질을 ―이것은 청취의 순간과 예술 체험의 순간에 나누어질 수 없고 동일한 느낌들에 의해 움직여지며 동일한 목적들을 지향하는 통일체로서 인식된다― 창조해내는 예술작품의 능력이다. 예술작품이 갖고 있는, 사회를 형성하는 능력이 비로소 예술작품의 의미와 가치를 규정한다. 사회를 형성하는 힘을 나는 교향곡 예술이 가진 최고의 속성이라고 나타내고자 한다"(Paul Bekker, Die Sinfonie von Beethoven bis Mahler, Berlin 1918, S.17). 벡커의 저서 『베토벤』에서도 이미 비슷한 의미가 등장한다(S.201). 그 밖에도, 이 책 216쪽 텍스트 2b도 볼 것).

110. 토마스 만은 이 대화에 대해 약간은 피곤한 듯이 그의 1949년 4월 9일의 일기에서 보고하고 있다. "오후에 호르크하이머, 아도르노와 함께 장시간 동안 앉아 있었다. 경탄할 만하고, 긴장감이 넘치게 말을 하였으며, 세계가 처한 상황을 위에서 내려다보면서 말을 하였고 권태로움을 느끼게 하였다"(Thomas Mann, Tagebücher 1949-1950, hrsg. von Inge Jens, Frankfurt a. M. 1991, S.47).

111. 크레츠쉬마르의 강의인 「베토벤과 푸가」에 대한 보고에 가장 명료하게 나타나 있다. Vgl. Thomas Mann, Doktor Faustus, a. a. O. [Anm. 2], S.78ff. ― 아도르노는 이 모티브를 『부정변증법』에서 베토벤과 바흐의 이름을 거명하면서 받아들이고 있다. "자율적인 베토벤은 바흐의 질서보다 더 형이상학적이다.

그 때문에 보다 진실하다. 주관적으로 해방된 경험과 형이상학적 경험이 휴머니티에서 수렴한다"(GS 6, S.389).

112. 원고에는 es가 *sie*로 잘못 표기되어 있다.

113. 원고에는 독일어 원문 *Stil zeigen*으로 되어 있어서 zeigen이 중복되는 오류가 있다.

114. 숭고를 통한 감동(Erschütterung durch das Erhabene)으로 읽을 것.*

115. 칸트가 『판단력비판』에서 자연현상들에 남겨 놓고 있는 숭고미에 대한 규정을 아도르노는 『미학이론』에서 예술미에 확대시키고 있다. 다시 말해, 예술미에서 숭고미가 비로소 자기 자신에게서 자신을 의식하게 된 것으로 보고 있다. "칸트 미학의 역사적 한계는 숭고한 것이 유일하게 자연에게만 해당되고 예술에게는 해당되지 않는다는 그의 교의에서 가장 가시적으로 드러난다. 칸트가 철학적으로 신호를 올렸던 그의 시대의 예술은, 예술이 칸트 자신에게로 되돌아오지도 않고 아마도 그의 판단에 대한 더욱 자세한 지식이 없는 상태에서 숭고미의 이상에 달라붙어 있었다는 사실에 의해서 특징지어진다. 헤겔이 여전히 언급하지 않은 베토벤도 모든 다른 예술가보다 더 숭고미에 몰두해 있었다. […] 칸트가 숭고미에 대해 서술하는 곳이 아닌 다른 어떤 곳에서도 젊은 괴테와 시민사회적인 혁명적 예술에 가까이 다가서지 않는다는 사실은 깊은 역설을 보여주고 있다. 칸트 시대의 젊은 문학가들과 동시대인들은, 도덕적 본질이라기보다는 오히려 예술적 본질로서의 숭고미에 대한 감정을 돌려주는 것에서 그들의 말을 찾음으로써, 칸트가 느끼는 것과 같은 방식으로 자연을 느꼈다"(GS 7. S.496). 이어서 다음 구절도 참조할 것. "숭고한 것에 대한 칸트의 이론은 자연미에서, 예술이 비로소 성취하는 것인 정신화를 기대한다. 자연에서 숭고하다고 하는 것은 칸트에서는 다른 것이 아닌 바로, 감각적 현존재의 위력에 직면하여 정신이 갖고 있는 자율성이다. 자율성은 오로

* 원문은 숭고의 감동. (옮긴이)

지 정신화된 예술작품에서만 비로소 관철된다"(GS 7. S.143; vgl. auch ebd., S.292ff.). — 단편 349번과 편집자 주 284번에 인용된 칸트-인용문도 볼 것.

116. 게오르기아데스의 축제적인 것의 이념은 그의 축사 「음악적 극장 Das musikalische Theater」으로부터 끌어낼 수 있을 것이다. "등장인물로부터 출발해서, 말에 의한 극장das Sprechtheater에 기대어, 구상된 것처럼 보이는 음악적 극장에서는 등장인물이 점점 희미해진다. 다른 측면, 즉 축제적인 것에 혜택을 입은 측면이 더욱더 강하게 모습을 드러낸다. 화려함, 호사스러움에 대한 선호, 혹은 신화적인 것을 통한 드높임에 대한 선호가 나타나는 것이다. 이것은 신격화의 경향이다. 이런 특징은 내부를 향하면서 장중함으로, 변용과 구원으로의 인도로서 드러난다. 비실재적인 것, 환영, 또는 피안적인 것도 끼어 들어오게 된다. 이 모든 것은 오페라의 유래에서 르네상스의 음악적 축제에 의해 근거가 세워질 뿐만 아니라 음악의 본질에 의하여 동시에 혜택을 입게 된다. [⋯] 모차르트의 음악적 극장에서 —또한 베토벤의 「피델리오」에서도— 우리는 [⋯] 음악의 모든 측면을 우리가 진지한 음악에서 발견하였던 조화로서 만나게 된다. 축제적인 것(「피가로의 결혼」은 '축제를 시작합시다!'와 함께 종결된다), 좋은 결말, 이와 더불어 융화, 신격화와 변용(「마술피리」), 상황 파악과 같은 측면으로서 만나게 되는 것이다"(Thrasybulos G. Georgiades, Kleine Schriften, Tutzing 1977 [Münchner Veröffentlichungen zur Musikgeschichte, Bd. 26], S.136 u. 143). — 이 「축사」의 초판은 아도르노의 유품에 포함되어 있다(vgl. Georgiades, Das musikalische Theater음악적 극장. Festrede축사. München, 1965. 이 축사는 1964년 12월 5일 바이에른 과학 아카데미 공개 발표회에서 이루어졌음). 이 축사는 단편 107번이 집필된 후 9년이 지나 이루어진 것으로 날짜가 적혀 있다. 아도르노는 단편 107번에서 같은 해에 들었던 게오르기아데스의 모차르트의 주피터 교향곡에 대한 강연과 연관시키고 있다. 이 강연에 대해 아도르노는 1956년 4월 4일 저자에게 다음과 같은 편지를 썼다. "당신의 강연으로부터 [⋯] 너무나 많은 감명을 받았습니

다. 겸손함이 없이 말씀드린다면 당신이 전개한 사유 과정은 내가 문자 그대로 수십 년 이래 작업을 계속하고 있는 베토벤 저작의 사유 과정과 많은 점에서 만나고 있습니다"(논문 「낯설게 된 대작」 274-276쪽에 있는 텍스트 5를 볼 것, 221-222쪽에 있는 텍스트 2b도 볼 것).

117. 편집자 주 19번에 있는 증명을 볼 것.

118. 아도르노는 『미학이론』에서 다음과 같이 더욱 명료하게 쓰고 있다. "베토벤의 주관적인 예술에 대해서는, 자체 내에서 철저하게 역동적인 소나타 형식과 베토벤의 철저한 작곡을 통해서 비로소 제자리에 오게 된 빈Wien의 의고전주의의 후기-절대주의적 양식이 기초를 이루고 있었다. 이와 같은 것은 더 이상 가능하지 않으며, 양식은 제거되었다"(GS 7, S.307).

119. 아도르노는 특히 할름의 책 『음악의 두 문화에 대하여Von zwei Kulturen der Musik』를 염두에 두고 있다. 이 책의 초판(München, 1913)은 아도르노의 장서에 포함되어 있다.

120. Vgl. GS 12, S.70.

121. 참고문헌의 완전한 자료는 다음과 같다. Robert Schumann, Gesammelte Schriften über Musik und Musiker, hrsg. von Heinrich Simon, Bd. I, Leipzig o.J. [ca. 1888].

122. 숫자 1-3은 원고에는 실수로 빠져 있었으나 편집자가 추가하였다.

123. 베토벤 자신이 쓴 바리톤 솔로의 가사를 참조할 것. 이것은 교향곡 9번 마지막 악장 실러의 「환희의 송가Ode an die Freude」 이전에 나온다. "오 친구여, 이 음은 아니오! 더 기분 좋은 소리, 더 기쁨이 가득한 소리를 울려야 하오"(마디 216-236). ― 단편 183번과 339번을 볼 것. 베토벤에 의해 방어된 음들을 아도르노는 신화적 운명의 음들이라고 해석한다.

124. 토마스-잔-갈리는 아도르노가 여기에서 명명한 자리에서 안톤 쉰들러가 피아노 소나타 작품14에 대해 언급한 내용을 인용하고 있다. "두 개의 소나타*는 […] 남편과 아내 사이의 대화, 또는 사랑하는 남자와 여자 사이의 대화

를 내용으로 지니고 있다. 이 대화는 G장조 소나타[**]에서 그 의미처럼 간결하게 표현되어 있으며, 이 소나타에서는 도입된 두 개의 주성부들(원리들)의 대립을 느낄 수 있다. 베토벤은 이 두 개의 원리를 청하는 원리와 저항하는 원리라고 불렀다. (G장조 소나타의) 첫 마디에서의 반대 움직임과 동시에 두 원리의 대립이 나타난다. 진지함으로부터 달콤한 감정으로 부드럽게 달래면서 넘어가는 것과 더불어 8마디에서 청하는 원리가 등장하며, D장조의 중간 악절까지는 간청하면서 지속적으로 아양을 떠는 모습을 보여준다. D장조의 중간 악절에서 두 원리가 다시 대립하지만, 처음 시작할 때처럼 더 이상 진지하게 대립되어 있지는 않다. 저항하는 원리는 이미 순종하는 태도를 보이며, 청하는 원리가 방해받지 않고 시작된 악절을 끝내도록 해 준다." 아도르노는 이 인용문에 대해 다음과 같이 자필 메모를 남긴다. "이 인용문은 3화음에서 도출되는 넓은 음정은 저항하는 음정들이며, 청하는 음정들인 2도 음정들은 노래로부터 유래하고 (일단은) 주관성에 속한다는 점을 지적하고 있다고 볼 수 있을 것이다."

125. 피아노 소나타 G장조 작품14-2에 대한 쉰들러의 언급을 참조할 것. "3화음과 2도의 일치는 작품 끝에서 저항하는 원리가 이해될 수 있을 정도로 명확하게 예!라 말하는 것과 더불어 비로소 만족스럽게 일어난다(종악장의 마지막 5마디)"(Thomas-San-Galli, a. a. O., S.115). 아도르노는 소장 중이던 잔-갈리의 책에 여러 번 밑줄을 그어 놓았으며, 여백에 **긍정적 모멘트**라고 적어 놓았다.

126. 다음의 책을 참조할 것. Paul Hindemith, Unterweisung in Tonsatz작곡 지침, Theoretischer Teil이론편, Mainz 1937. 이 책의 여러 곳을 참조할 것. 2도 음정에 관한 절에 다음과 같은 대목이 있다. "상승하는 음정에서는 전개하는 것의 힘이 점화되며, 극복되어야 할 공간적, 물질적 저항은 힘들을 자유롭게 하고,

* 작품14는 피아노 소나타 9번과 10번으로 이루어짐. (옮긴이)

** 작품14-2. (옮긴이)

청자에게 긴장과 신선한 효과를 발휘하게 된다. 이러한 효과는 음 사이의 공간의 크기와 더불어 강화된다 [···]"(S.213). 아도르노는 힌데미트를 분노하는 합리주의자라고 비판한다. 아도르노에 따르면 "음정이나 화음에는 역사적 경험들이 퇴적되어 있으며, 음정이나 화음은 역사의 고통의 흔적을 담지한다. 그러나 힌데미트가 화음이나 또는 단순히 음정에 관련되자마자 분노하는 합리주의자가 된다. 역사적 경험들이 비록 오래전에 사회적으로 경화되어 제2의 자연이 되어서 제1의 자연이 되려는 노력을 전혀 할 필요가 없다고 할지라도, 역사적 경험들은 어떤 대가를 치르더라도 순수한 법칙들로부터 입증되어야 한다"(GS 17, S.230).

127. 편집자 주 7번을 볼 것. 메트로놈에 대한 베토벤의 언급은 콜리쉬의 논문 처음에 인용되고 있다. ― 단편 122번을 1943년 2월에 썼던 아도르노는 1943년 4월과 7월에 초판 인쇄된 콜리쉬의 논문을 인쇄되기 이전인 원고 상태로 이미 갖고 있었던 것으로 보인다.

128. 편집자 주 286번의 도이블러의 시의 인용뿐만 아니라 단편 353번도 볼 것.

129. 이와 관련 단편 66번도 볼 것.

130. Vgl. Hegel, Werke, a. a. O.[Anm. 12], Bd. 6: Wissenschaft der Logik II, S.250. "더욱더 반박은 외부로부터 올 필요가 없다. 다시 말해, 반박은 그것이 상응하지 않는 체계들의 외부에 놓여 있는 가정假定들로부터 출발할 필요가 없다. [···] 참된 반박은 상대방이 갖고 있는 힘 안으로 들어가야 하며 그가 가진 힘들의 범위 안으로 들어가서 설정되어야 한다. 상대방 자신의 외부에서 상대방을 공격하고 상대방이 있지 않은 곳에서 보유하는 것은 일을 진척시키지 않는다"[아도르노는 『인식론 메타비판』 14쪽(GS 5, S.14)에서 헤겔의 이 자리를 내재적 비판의 고유한 처리방식을 특징짓기 위해 인용한다].

131. 텍스트 끝 날짜 기록. 1949년 4월 4일.

132. 피아니스트 아르투어 슈나벨(Artur Schnabel, 1882-1951, 1933년 이민)은 베토벤에 대한 가장 중요한 해석가들 중 한 사람이었으며, 베토벤 피아노 소나

타 악보 편집판을 출판하였고, 1930년대에 이미 베토벤 음반을 취입하였다. — 아도르노와 슈나벨은 썩 좋은 관계가 아니었던 것처럼 보인다. 이 점은 에른스트 크레넥의 1938년 2월 26일 일기에서 슈나벨에 대해 쓴 부분에서 드러난다. "슈나벨은 묘하게도 비젠그룬트[-아도르노]에 대한 증오 콤플렉스를 직접적으로 갖고 있다. 난처한 일이다"(Ernst Krenek, Die amerikanischen Tagebücher 1937-1942. Dokumente aus dem Exil, hrsg. von Claudia Maurer Zenck, Wien u. a. 1992, S.50). 아도르노는 그 나름대로 「음악적 재생산의 이론」을 위한 메모들에서 슈나벨을 피아니스트치고는 상당히 위협적인 예로 다루고 있다.

133. 벡커의 경우에는(a. a. O., S.163) 사실상 더욱 좋지 않게 지칭되고 있다. "여기에서 우리는 베토벤의 f단조의 유언과 만난다."

134. 아도르노의 같은 제목의 텍스트(GS 18, S.47f)를 참조할 것. 이 텍스트에서 아도르노는 한편으로는 "조의 종류들을 특징짓는 것이 아무것에도 이르지 않았다는 것은 의문의 여지가 없다"고 말하고 있으며, 다른 한편으로는 또한 다음과 같이 말하고 있다. "베토벤이 d단조, f단조, Eb장조를 선택할 때는 규칙적으로 처리하였다는 점을 우리는 파울 벡커에서도 역시 인정하게 될 것이다"(ebd., S.47).

135. 이에 대한 증명은 편집자 주 7번을 볼 것.

136. Schmeckerte향의 감정이라는 단어는 적어도 현재 통용되는 사전에서는 찾아볼 수 없는 단어이지만, 아도르노는 이 단어를 말러 연구서에서 다음과 같이 바꿔 쓰고 있다. "말러의 장조-단조의 교대 처리법은 […] 관습화한 음악 언어를 방언을 통해 방해한다. 말러의 음은 오스트리아에서 사람들이 백포도주를 '감정한다'는 말을 쓰는 것과 같은 맛을 낸다. 그의 향은, 자극적인 동시에 순간적으로 사라지는, 정신화를 위한 순간의 향기와 같은 역할을 한다"(GS 13, S.171).

137. 아도르노는 1928년에 쓴 슈베르트 에세이에서 다음과 같이 말한다. "슈베르

트의 언어는 방언이다. 그러나 그것은 대지가 없는 방언이다. 방언은 고향을 구체화시킨다. 그러나 슈베르트의 고향은 여기 지상에 있는 고향이 아니라 기억 속의 고향이다. 슈베르트가 대지를 인용하는 곳보다 슈베르트가 대지로부터 멀리 떨어져 있는 곳은 없다"(GS 17, S.33).

138. 「소녀의 기도」는 피아노를 위한 살롱곡으로 폴란드의 여류 작곡가 테클라 바다르체프스카-바라노프스카(Tekla Badarzewska-Baranowska, 1834-1861)가 18살 때 쓴 곡이다.

139. 신화적인 것 내부로 깊게 휩쓸려 들어간 행동으로서의 반복에 반대하는 예술로서의 음악은 아도르노의 사유에서 중대한 결과를 가장 많이 가져오는 동기에 속한다. 아도르노가 그의 『헤겔 연구 세 편』을 헌정하였던 칼 하인츠 하크Karl Heinz Haag는, 아도르노의 스승으로서, 아마도 더욱 절박하게, 부정변증법의 철학과 관련되어 있는 것에서 무엇이 문제가 되고 있으며 무엇이 부정변증법의 철학을 베토벤과 결합시키고 있는가에 대해 스스로 다음과 같이 정리하였다. "반복될 수 없는 것은 하나의 특별한 것으로서 자신을 나타내며 일반적인 것에 포괄될 수 없다. 오히려, 반복 불가능한 것은 이것이 일반적인 것 아래에서 파악되는 경우에는 사라지는 것으로서 존재한다. 사물들이 사물을 개념적으로 고정시키는 것으로부터 독립되어 있는 상태인 유일무이성은 더욱 적다. 이러한 유일무이성은 즉자적으로 존재하는 질質이 아니며, 일반적인 것에 대립하는 것으로서 비로소 출현한다. 유일무이성은 일반적인 것에 대립하는 것을 오로지 개념적이지 않은 것으로서만 관용할 뿐이다. 개념들과 이름들을 알지 못하는 음악으로부터는 그러므로 ―특히 음악의 가장 높은 창조에서― 음악이 반복될 수 없는 것을 실현시킬 수도 있다는 점이 기대된다. 그러나 철학적 성찰이 직접적인 것을 그것이 철저하게 매개되는 것을 통해서 오로지 깨어진 채로 존재하고 있듯이, 음악도 이와 마찬가지이다. 음악도 직접적인 것으로 오로지 그것의 변주로서만 알고 있기 때문이다. 음악적 사고는 철학적 사고에 못지않게 변증법적이다. 반복될 수 없는 것을 반복

하는 가장 강렬한 시도로서의 베토벤 음악에서 그는 자아와 자연이 소외에서 잃어버렸던 것을 주문呪文으로 불러오는 능력을 보여준다. 헤겔이 절대적 이념에서 성취할 수 있다고 망상을 품었던 자아와 자연을 하나로 합치는 것에는 시대에 대항하는, 그리고 가능성과 현실의 합창에 대항하는 주체에 대한 찬미로서의 반복될 수 없는 것이 해당될 것 같다. 반복될 수 없는 것의 문제를 진정으로 극복하는 것에서 인간은 반복에 맞춰 설치된 세계의 이데올로기가 인간에게 사칭하는 것을 극복하는 것에 비로소 이르게 될 것 같다. 다시 말해, 인간이 매번 하나의 유일한 것으로 될 것 같은 것이다"(Karl Heinz Haag, Das Unwiederholbare, in: Zeugnisse. Theodor W. Adorno zum sechzigsten Geburtstag, hrsg. von Max Horkheimer, Frankfurt a. M. 1963, S.160f.).

140. 텍스트 끝의 날짜 기록(1944년 9월).

141. 아도르노는 『미학이론』에서 모차르트와 베토벤의 역사철학적 차이를 형식 구성요소로서의 통일성 원리에 대해 두 사람이 상이한 입장을 갖고 있는 점을 통해서 규정한다. "조금 더 오래된 전통의 유산에게는(즉, 모차르트) 형식으로서의 통일성의 이념이 여전히 뒤흔들리지 않기 때문에, 극단적인 부담도 견디어낸다. 반면에 통일성이 명목론적인 공격에 의해 그 실체성을 잃게 된 입장에 처한 베토벤은 통일성을 더욱 팽팽하게 잡아당긴다. 통일성은 많은 것을 선험적으로 미리 형성하며, 그리고 나서 많은 것을 더욱 환호성을 올리면서 제어한다"(GS 7, S.212).

142. 『미학이론』에서 이 생각을 더 상세하게 규정한 것을 참조할 것. "베토벤의 음악은 헤겔 철학에 못지않게 명목론적인 동기에 의해 유발되었다. 베토벤이 형식의 문제점에 의하여 받게 된 간섭을 자율성, 그리고 자기 스스로 의식에 이르게 된 주체의 자유를 통해 꿰뚫고 나아갔다는 것은 베토벤에서는 무엇과도 비교될 수 없다. 순수하게 자신에게 내맡겨진 예술작품의 관점에서 볼 때 폭력으로 나타날 수밖에 없었던 것을 그는 작품의 내용으로부터 출발하여 정당화시켰다"(GS 7, S.329).

143. 편집자는 das es를 베토벤이 전래되어 온 형식을 주관적 자유로부터 발원하여 재구성하는 것과 관련시키고자 한다.

144. 바그너의 글 「음악을 드라마에 적용하는 것에 대하여」에 비슷하게 들리는 자리가 들어 있는 것만을 확인할 수 있었다. "베토벤은 하이든에 의해 근거가 세워져서 그에게 주어진 교향곡 악장에서 아무것도 변화시키지 않았다. 이것은 건축기사가 임의로 건물 기둥 위치를 옮기거나 수평적인 것을 수직적인 것으로 사용하지 못하는 것과 같은 이유 때문이다. […] 베토벤의 개혁은 화성적 전조 영역보다는 리듬 배열의 영역에서 더 많이 찾아볼 수 있다고 언급하는 것은 매우 올바른 견해이다"(Richard Wagner, Gesammelte Schriften und Dichtungen, 2. Aufl., Bd. 10, Leipzig 1888, S.177f.).

145. 이러한 파악은 아마도 전집 12, 57쪽 이하(GS 12, S.57f.)에서 가장 명백하게 대표적으로 나타난다.

146. 원고의 오류. *daß sie nicht zu den … Formteilen nicht in Widerspruch treten. nicht*가 두 번 들어 있음.

147. 편집자 주 90번에서 바그너 사전에 따라 '미래의 음악'으로부터 인용된 자리를 참조할 것.

148. 칸트가 그의 '사유 형식의 혁명', 주관성에서 객관적인 인식을 근거 세우는 것을 특징짓는 데 사용하였던 비교이며, 아도르노는 이것을 자주 인용하였다. "대상들이 우리의 인식에 맞춰져야 한다는 것을 가정함으로써 우리가 형이상학의 과제들에서 더욱 잘 앞으로 나아가는지에 대해 […] 시험을 해 볼 일이다. […] 이렇게 함으로써 우리는 코페르니쿠스의 최초의 생각과 익숙해지게 된다. 그는 천체의 운동에 대한 설명이 꼼짝도 할 수 없게 된 이후에 모든 별의 무리가 관찰자 주위를 회전한다고 가정하면서, 관찰자를 돌게 하고 이에 반해 별들을 평온하게 놓아두면 더욱 좋게 성공에 이르게 되는지를 시험해 보았다"(Kant, Kritik der reinen Vernunft, B XVI).

149. Vgl. etwa in der Vorrede zur »Phänomenologie des Geistes「정신현상학」 서

문«. 헤겔의 의미에서는 철학인 학문은 "활동에 스스로 포함되어 있는 것처럼 보이는 […] 관계이다. 학문은 규정성과 학문의 구체적인 생명이 그것의 자기 보존과 특별한 관심을 몰아 갈 수 있다고 잘못 생각하는 것에서 어떻게 전도된 것, 스스로 해체되면서 전체의 모멘트를 만드는 행위가 되는가를 바라보고 있다"(Hegel, Werke, a. a. O., [Anm. 12], Bd. 3, S.53f.).

150. Vgl. Hölderlin, Sämtliche Werke (Kleine Stuttgarter Ausgabe), Bd. 5: Übersetzungen, hrsg. von Friedrich Beißner, Stuttgart 1954, S.213ff.('오이디푸스 주해').

151. Vgl. Hölderlin, a. a. O.

152. 단편 42번에 들어 있는, 같은 곳에 대한 상세한 설명도 참조할 것.

153. 아도르노는, 교향곡 악장에서 새로운 주제들을 도입하는 것을 좋아했던 말러를 논하면서 훗날 이 이론을 다음과 같이 서술하고 있다. "프루스트는 음악에서 때때로 새로운 주제들이 중심을 차지할 때까지도 장편소설에서는 새로운 주제들이 주목받지 못하던 조역들로 머물러 있었다는 점에 대해 주의를 환기시켰다고 한다. 새로운 주제의 형식 카테고리는, 역설적으로, 모든 교향곡 가운데 가장 드라마적인 교향곡으로부터 유래한다. 「영웅」 교향곡이라는 유일한 경우가 말러의 형식 의도를 부각시킨다. 새로운 주제는 베토벤에서 근본적으로 거대 차원의 발전부를 돕기 위한 것이며, 발전부는 오래전 지나간 제시부를 이미 더 이상 제대로 기억할 수 없는 것 같은 모습을 보인다. 그럼에도 새로운 주제는 원래부터 전혀 돌발적으로 등장하는 것이 아니라, 준비된 것, 이미 알려진 것처럼 등장한다. 분석가들이 새로운 주제를 항상 반복적으로 제시부의 재료로부터 도출시키려고 시도한 것은 우연이 아니다. 교향곡의 의고전주의적 이념은, 아리스토텔레스 시학이 3통일을 계산하고 있는 것처럼, 확정적이고 내부에서 완결된 다양성을 계산하고 있다. 단지 새롭게 출현하는 주제는 교향곡의 의고전주의적 이념이 갖고 있는 경제 원리, 그리고 모든 돌발적 사건을 설정들의 최소치에 환원시키는 원리에게 폭행을 가한다. 학문적

인 체계들이 데카르트의 『방법 서설』 이후 완벽성의 공리를 자기 것으로 만들고자 했던 것처럼 통합적 음악도 자기 것으로 만들고자 하였던 완벽성의 공리에게 폭행을 가하는 것이다. 예상치 못했던 주제적인 구성 요소들이, 음악은 순수한 연역 관계이며 일어나는 모든 것이 연역 관계에서 명백한 필연성과 함께 뒤따른다는 허구를 파괴한다"(GS 13, S. 220).

154. 초고에 "*sich nicht mit dem harmonischen Prinzip sich*"로 되어 있으며, 이것은 오류이다. sich가 두 번 나온다.

155. '문학적 이념'은 벡커의 책 제2부, 첫 장의 제목이다. 제2부는 그것 나름대로 『베토벤. 음의 시인』이라는 표제를 달고 있다. 벡커는 이 용어를 사용하면서 베토벤에 대해 확실하게 언어로 정리한 것들에 기대고 있지만, 베토벤 음악을 치명적인 방식으로 매우 일반적으로 표제 음악에 접근시키고 있다. 아도르노는 '문학적 이념'이 문제를 불명료하게 만드는 명칭이라고 그의 말러 전문연구서 첫 쪽에서 비판한다(vgl. GS 13, S. 151). 게다가 한스 피츠너Hans Pfitzner의 『음악적 불능의 새로운 미학Neue Ästhetik der musikalischen Impotenz』과 놀랍도록 일치하는 것이라고 비판한다(편집자 주 217번을 볼 것).

156. 이 물음에 대해서는 아도르노의 논문 「신음악의 노화」도 참조할 것. "베토벤의 가장 강력한 형식의 효과는 한때는 주제로서 단순하게 나타났었던 것인 회귀하는 것이 이제는 결과로서 그 모습을 드러내고 이렇게 함으로써 전적으로 변화된 의미를 받아들이게 된다는 것에 의거하고 있다. 이 같은 회귀를 통해 앞에서 지나간 것의 의미도 역시 비로소 보충적으로 만들어지는 경우도 흔하다. 하나의 재현부의 아인자츠는 앞에서 지나간, 소름끼치는 것의 감정을, 이처럼 소름끼치는 것이 해당된 자리에서 전혀 발견될 수 없었을 때도, 불러일으킬 수 있다"(GS 14, S. 152).

157. 이러한 물음 제기가 아도르노를 얼마나 오랫동안 붙들어 놓았는가 하는 것은 그가 1926년 10월 2일 샨도르 옘니츠Sándor Jemnitz에게 보낸 편지로부터 끄집어 낼 수 있다. "론도 유형과 변주곡 유형의 혼동에 관한 한, 저는 두 유

형이 도식적으로 구분되는 것을 인정하는 것보다는 훨씬 더 밀접하게 연관되어 있다는 사실을 당신에게 먼저 상기시킬 필요조차 없다고 봅니다. 부분적이며 그 내부에서 완결된 주제적인 것이 변화한다는 점은 두 유형 모두에 공통적으로 해당됩니다. 론도가 베토벤 이후 재현부들을, 자체에서 조용히 머물러 있는 주제적인 실존을 거부하는 발전부의 이념의 영향 아래에서 항상 급격하게 변화시키는 반면에 […], 주제에 더 이상 토대를 두고 있지 않는 것이 확실한 변주곡들은 항상 더욱더 강력하게 '기능화', 소나타적인 개방성의 경향을 갖게 됩니다. 이렇게 됨으로써 변주곡들은 말하자면 변주곡과 소나타를 매개하는 론도로 초월해 갑니다"(zit. nach Vera Lampen, Schoenbergs, Bergs und Adornos Briefe an Sándor [Alexander] Jemnitz, in: Studia musicologica, tom. XV, fasc. 1-4, Budapest 1973, S.366).

158. 환상곡 작품77은 베토벤의 친구였던 프란츠 폰 브룬스비크 백작에게 헌정되었다.

159. 텍스트 끝 날짜 기록. 1948년 7월 18일.

160. 작은 총보Kleine Partitur, 總譜는 이 자리와 다음 주석(162번)에서는 오일렌부르크 문고판 총보를 의미한다.

161. "아, 이 별에서 그대들의 몸을 붙잡기를 / 나는 그대들에게 영원의 별에 있는 꿈을 만들어 주네" ― 슈테판 게오르게의 『일곱 번째 반지』에서 베토벤의 생가에 관한 시 「본Bonn에 있는 집」에 들어 있는 시구詩句(vgl. Gesamt-Ausgabe der Werke. Endgültige Fassung. Bd. 6/7. Berlin o.J. [1931], S.202).

162. 『오일렌부르크 작은 총보』의 아도르노의 소장본을 말함(Leipzig o.J.).

163. 편집자 주 123번을 볼 것.

164. 79쪽을 참조하라는 것은 추가적으로 보충된 것이 분명하다. 여기에서 관건이 되는 것은 노트 12권과 연관된 쪽수이다. 노트 12권의 28쪽에 단편 183번이 있으며, 79쪽에 단편 339번이 있다.

165. 칼스바트의 장면은 1812년 8월에 칼스바트가 아니라 테플리츠에서 일어났

던 일화로 베토벤이 베티나 폰 아르님에게 보낸 편지(베토벤이 진짜로 쓴 편지가 아님)에 의해 전래되었다. "[…] 나와 괴테 같은 두 사람이 함께 있으면, 위대한 귀족들은 우리 두 사람 가운데 누가 위대한 사람에 해당되는지를 알아차려야 할 것입니다. 우리는 어제 귀로에서 황제 가족 전체를 만나게 되었습니다. 우리는 그들이 멀리서 오는 것을 보았습니다. 괴테는 길옆으로 비켜서기 위해 나로부터 떨어져 나갔습니다. 나는 내가 의도했던 바를 말하고 싶었지만, 괴테를 한 발자국도 떼게 할 수 없었습니다. 나는 모자를 눌러쓰고 코트의 단추를 채우고 팔짱을 낀 채 군중이 모여 있는 곳을 뚫고 지나갔습니다. — 제후들과 아첨을 떠는 궁정 관리들이 두 줄로 늘어서 있었습니다. 루돌프 대공은 모자를 벗었으며, 황후가 먼저 나에게 인사하였습니다. — 황제 일행은 나를 알아보았습니다. — 나는 황제 일행이 괴테 쪽으로 지나가는 것을 정말로 재미있게 바라보았습니다. — 괴테는 모자를 벗은 채 허리를 깊게 굽히고 한쪽에 서 있었습니다. — 그러고 나서 나는 그를 혼내 주었습니다. 나는 어떤 양해도 구하지 않은 상태에서 그가 지은 모든 죄를 비난하였습니다 […]" (Beethoven, Sämtliche Briefe, a. a. O. [Anm. 19]. S.227f.). 인용된 편지의 확실성에 대해서는 같은 책 주 19번을 볼 것. — '판Van'에 관한 소송은 판Van 자체에 대한 소송, 즉 베토벤이 귀족인지를 가리는 소송이 아니었으며, 베토벤의 조카인 칼의 어머니가 그녀의 아들에 대한 양육권을 얻기 위해 귀족들에게만 해당되었던 '주법州法'에 호소한 소송이었다. 주법은 자신의 귀족 칭호를 공중할 수 없었던 베토벤에게 1818년에 "일반 시민을 관할하는 민사법정"으로 가라고 명령한다. "우리가 쉰들러를 믿어도 된다면 —대화를 기록한 노트들은 쉰들러에게는 믿을 만한 것으로 보인다—, 이 일은 작곡가에게 절멸적인 영향을 미쳤다. […] 베토벤은 깊은 상처를 받았고, 주州를 떠나는 것이 가장 좋은 것이라는 생각을 하게 되었을 정도가 되었다"(Maynard Solomon, Beethoven, a. a. o. [Anm. 25], S.110, 279f.). — 두뇌 소유자 일화에 대해 벡커는 다음과 같이 이야기하고 있다. "베토벤의 바로 아래 동생인 니콜라우스 요

한이 훗날 그네익센도르프 농지의 소유자 되었을 때, 루트비히는 '요한 판 베토벤, 농지 소유자'라고 적힌 엽서를 보내자, 그로부터 '루트비히 판 베토벤, 두뇌 소유자'라고 적힌 답장을 받았다. 이것은 형제가 자신들에 대해 스스로 특징짓는 것을 보여주고 있으며, 둘 사이의 차이를 적확하게 나타내고 있다"(Bekker, a. a. O., S.37f.).

166. 베토벤은 "하이든과의 개인적인 유대도 점차적으로 풀어졌으며, 중병으로 누워 있는 하이든을 찾아가는 일도 '더욱 드물어졌다.' 나이 든 하이든에게 베토벤이 빠져 있었다. [이그나츠 폰] 자이프리트는 하이든이 베토벤에 대해 자주 물었다고 쓰고 있다. '도대체 우리 대大무굴 황제는 무엇을 쫓아다니고 있지?' 하이든은 자신이 베토벤에 대해 물었다는 것을 자이프리트가 베토벤에게 전해 주리라는 것을 알고 있었다"(Solomon, a. a. O., [Anm. 25], S.98). — Vgl. auch GS 7, S.295, und GS 14, S.281(이 책 213쪽에 있는 텍스트 2a).

167. 허풍적인 것이 거인ΤΛΝ적인 것과 접촉이 되는 한, 『미학이론』에 있는 한 문장을 비교를 위해 끌어들일 수 있을 것이다. "베토벤은 거인적인 것의 제스처가, 즉 이 제스처의 일차적인 작용이 베를리오즈처럼 더 젊은 사람이 갖고 있는 더욱 거친 효과들에 의해 능가된 이후에 아마도 비로소, 작곡가로서, 들리게 되었을 것이다"(GS 7, S.291).

168. 세상을 떠나기 3일 전에 베토벤이 했던 말. 토마스 잔 갈리에 따르면, 이 말이 베토벤이 종부성사終傅聖事를 받았던 것과 연관되는 것은 오류이다(vgl. a. a. O., S.434).

169. 이러한 익살의 내용에 대해서는 『미학이론』의 다음 자리를 참조. "9번 교향곡과 같은 유형의 작품들은 암시를 행한다. 이러한 작품들이 그것들에 고유한 구조를 통해 획득하는 힘은 효과를 뛰어넘는다. 베토벤에 뒤이은 전개에서는 작품들의 암시력이, 원래 사회로부터 빌려 온 것인 암시력이 다시 사회를 되짚으면서 선동적이고 이데올로기적이 된다"(GS 7, S.364).

170. 원고에 있는 내용에 대한 증명들은 다음과 같다. — 막스와 함께 쓴 책이 『계

몽의 변증법」을 가리키고 있는 것은 의문의 여지가 없다. I A3이라는 약자는
물론 충분히 확실하게 해독될 수는 없다. 호르크하이머와 아도르노는 1942년
4월에 『계몽의 변증법』의 제1장인 「계몽의 개념」과 함께 작업을 시작하였다.
그리고 나서 아도르노는 6월이나 7월, 아마도 비로소 8월에 「문화산업」장으
로 작업을 돌렸다. 그는 1943년 초에 여론餘論인 「오디세우스 또는 신화와 계
몽」으로 넘어간 것으로 보인다. 단편 196번이 1042년 7월 10일에 집필되었기
때문에, 이 메모에서 가리키는 것은 오로지 「계몽의 개념」에만 관련될 수 있
다. 아도르노가 I A3이라는 의문스러운 약자로 다음의 구절을 표시하려고 하
였을 것이라는 점은 전적으로 배제될 수 없을 것 같다. "신화가 될 수 있는 근
거로서의 계몽은 예로부터 신인동형설, 즉 주체적인 것을 자연에 투사시키는
것으로 파악되어 왔다. 초자연적인 것, 정령들, 귀신들은 자연적인 것에 두려
움을 느낀 인간이 자신들의 모습을 투영한 반사상이라는 것이다. 계몽에 따
르면, 많은 신화적인 형체들은 모두 동일한 공통분모에 귀착될 수 있다. 신화
적인 형체들은 주체에 환원된다는 것이다"(GS 3, S.22f.). ─ 두 번째 증명은 나
중에 『신음악의 철학』에 들어가게 되는 쇤베르크-부분의 인쇄된 (아도르노의
유고집에서 획득할 수 있는) 원고에 관련되어 있다. 해당 각주는 다음과 같다.
"벤야민의 '아우라적인' 예술작품 개념은 자체로서 닫혀 있는 예술작품이라는
개념과 이미 오래전부터 일치한다. 아우라는 부분들과 전체 사이에 존재하는
부서지지 않는 감응이다. 자체로서 닫혀 있는 예술작품을 구성하는 것도 바
로 이러한 감응이다. 벤야민의 이론이 사실관계의 역사철학적 출현 방식을
강조하고 있는 반면에, 자체로서 닫혀 있는 예술작품의 개념은 예술적 토대
를 강조한다. 예술적 토대는 그러나 역사철학이 당장에 끌어 내지 못하는 결
론들을 허용한다. 아우라적인 예술작품이나 자체로서 닫혀 있는 예술작품으
로부터 와해되어 나타난 결과가 무엇이 되느냐 하는 것은 예술작품의 와해가
인식과 어떤 관계를 갖느냐에 달려 있다. 와해가 맹목적, 무의식적인 것에 머
물러 있으면, 예술작품은 기술적 재생산에 의존하는 대중예술에 빠져들게 된

다. 대중예술의 곳곳에 아우라의 잔재들이 망령처럼 떠도는 것은 형성물들의 단순한 외적인 운명이 아니라 형성물들의 맹목적인 완강함이 표현된 것이다. 이러한 완강함은 형성물들이 현재의 지배관계들에 붙잡혀 있는 현상으로부터 발원한다는 것은 두말할 나위도 없다. 인식 주체로서의 예술작품은 비판적이고 단편적斷片的이 된다. 오늘날 예술작품들에서 살아남을 수 있는 기회가 무엇인가 하는 것은 쇤베르크, 피카소, 조이스, 카프카의 작품에서, 그리고 프루스트의 작품에서도 일치되어 나타난다. 바로 이것이 다시금 역사철학적인 성찰을 허용한다. 자체로서 닫혀 있는 예술작품은 부르주아적인 예술작품이다. 기계적인 예술작품은 파시즘에 속한다. 단편적인 예술작품은 완벽한 부정성의 상태에서 유토피아를 의도하고 있다"(GS 12, S.119f., Anm. 40).

171. 텍스트 말미에 기록된 날짜. 1942년 7월 10일.

172. 아도르노가 녹색 노트라고 불렀던 메모장에는 음악 철학에 대한 다음 두 개의 메모가 발견된다. 두 개의 메모에는 날짜가 제시되어 있다. "어떤 차원에 따르면 음악은 예술보다는 오히려 자연미에 속하는 것으로 분류될 수 있다. 따스한 황혼, 고귀한 밤, 새벽에 들어 있는 말로는 표현할 수 없는 것. 이것과 음악의 무언어성Sprachlosigkeit은 가장 깊게 친족관계에 놓여 있다. 이것들은 의미의 영역 속으로 들어가지 않는 어떤 아름다움이 출현한 것들이다. 그리고: 음악의 야만적 요소: 전통 음악에서는, 무엇이 이러한 화음 또는 이러한 화음 관계의 ―미리 주어진 것으로서, 제2의 자연으로서― 덕택을 보고 있으며, 무엇이 자체로서의 작곡의 혜택을 보고 있는가 하는 물음이 자주 나를 엄습한다. 레거Reger에서는 작곡이 화음이나 화음 관계에 의해 대체되고 있다는 느낌을 항상 받는다. 현존하는 화음이 깊이 울리고, 의미되는 것의 아우라가 작곡에 의해 비로소 성취될 것 같은 곳에서 이러한 아우라는 그 결과를 가져온다. 어린이가 근음 위치의 f의 단화음을 울렸다면 이것이 이미 작곡이라는 생각을 담고 있으며, 거의 모든 음악, 특히 낭만파 음악은 이에 대한 어떤 것을 갖고 있다. 신음악이 이것을 더 이상 감내할 수 없었다는 점, 자연 재

료가 이미 스스로 말을 한다는 거짓을 참을 수 없었다는 점이 아마도 신음악의 가장 깊은 충동일 것이다. 이제 자연 재료는 이미 실제로 있는 요소이다" (Grün-braunes Lederheft녹색-갈색 가죽 노트, Heft 1, S.50f.).

173. 단편 199번이 메모가 되었던 1949년 중반쯤에는 『신음악의 철학』의 스트라빈스키 부분도 이미 집필이 되었음에도 불구하고, 아도르노는 다음에 인용하는 자리에서 (이전에 쓴) 쇤베르크-부분을 마무리하려고 생각하고 있었다고 보아도 될 것 같다. 아도르노는 전통 음악에 대해 다음과 같이 말하고 있다. "음악이 사회적인 긴장관계들의 저 건너편에서 존재론적인 즉자존재로서 자신을 주장하는 한, 음악은 이데올로기이다. 시민사회적 음악의 정점에 위치하는 베토벤 음악도 ―아침 꿈결에 들려오는 일상적인 소음처럼― 시민사회적 계급이 만들었던 영웅적인 시대의 함성과 이성으로부터 다시 울려 퍼질 수 있었다. 감성적인 청취가 위대한 음악을 보증하는 것은 아니다. 사회적 요소들과 그것들의 갈등에 대해 개념적으로 매개된 인식이 비로소 위대한 음악이 성취하는 사회적인 내용을 보증해 주는 것이다. [...] 음악은 오늘날까지 사회의 균열과 형성에서 전체사회를 구체화하고 예술적으로 기록한, 시민사회적 계급의 산물로서만 존재하였다"(GS 12, S.123).

174. 텍스트 말미에 기록된 날짜. 1949년 7월 30일.

175. 베토벤의 의고전주의에 대해서는 『미학이론』의 다음 자리도 참조할 것. "베토벤의 후기 작품은 가장 위력적인 의고전주의적 예술가 중 한 사람이 자신의 원리에 들어 있는 기만에 저항하는 봉기를 뚜렷하게 표시하고 있다"(GS 7, S.442).

176. 도덕철학의 관점에서 본 베토벤과 칸트에 대해서는 아도르노가 이미 1930년에 쓴 다음 경구를 참조할 것. "베토벤은 사실상으로 실러에서 칸트와 만나게 된다. 그러나 형식적인 윤리적 이상주의의 표지標識 아래에서 만나는 것보다는 더욱 구체적으로 만난다. 베토벤은 환희의 송가에서, 악센트를 주면서, 실천이성에 대한 칸트의 주장을 작곡으로 옮겼다. 그는 '사랑스러운 아버지가

함께 거주해야 한다'라는 행에서 '거주해야 한다'를 강조하고 있다. 신神은 베토벤에게는 자율적인 자아의 단순한 요구가 된다. 다시 말해, 별이 박혀 있는 하늘 위에서 무엇이 실천이성 내부에 있는 도덕률에서 아직도 보존되고 있지 않은 것처럼 보이는가를 불러내는 단순한 요구가 되는 것이다. 기쁨은 그렇게 불러내는 것을 스스로 거부한다. 기쁨은 별로서 자아의 위에 떠오르는 것 대신에 자아를 무력하게 선택한다"(GS 16, S.271).

177. 단편 148-150번을 볼 것.

178. 「어린이의 정경Kinderszenen」마지막 곡, 작품15를 참조할 것.

179. 아마도 아도르노는 피아노 소나타 A♭장조, 작품110의 3악장의 아리오조 돌렌테(슬픔에 찬 아리오조)를 의도하고 있는 것 같다. 그곳의 마디9 이하를 참조. 「하프」현악4중주곡에는 문자 그대로의 인용은 발견되지 않지만, 아도르노는 오일렌부르크 문고판 악보 14쪽 서두의 자리를 생각할 수 있었을 것 같다.

180. 아도르노는 베토벤에서의 고전주의와 낭만주의의 관계에 대해 1958년의 논문 「고전주의, 낭만주의, 신음악」에서 상세히 다루고 있다. "낭만적인 모멘트는 [⋯] 엄밀한 의미에서 고전성의 선험성이다. 빌헬름 마이스터의 체념이 미농이라는 대립적 인물 없이는 아무런 힘을 가질 수 없듯이, 헤겔의 정신현상학이 동시에 그 내부에 낭만적 의식을 담지하면서 셸링을 비판하고 있듯이, 특히 베토벤처럼 위대한 음악은 바로 이와 같은 태도를 보인다. 가장 중요한 예는 아니지만 가장 확실하게 손에 잡히는 예는 「월광」이라는 제목으로 유명한 c♯단조의 피아노 소나타의 첫 악장이다. 그는 후대의 쇼팽에서 나타나는 녹턴Nocturnes의 특성을 단번에 정의하고, 끝내 버린다. 그러나 이 모멘트는 한층 섬세하고 고상하게 전체 베토벤 작품에 섞여 있다. 이 모멘트는 준엄하고 화해를 거부하는 만년 작품에서조차 존속한다. 루트비히 놀Ludwig Nohl처럼 바그너를 추종하는 전기 작가들은 짧은 형식들, 이를테면 대大현악4중주 B♭장조의 카바티나Cavatina와 같은 형식에 대해서 이것들이 가사가 없는 노

래의 유형을 가진 낭만파의 장르곡에 가까워지고 있다는 비난을 아끼지 않는다. 이런 비난은 지나치게 열을 올리는 바그너 신봉자들이 확실하게 저지르는 오해였다. 그러나 C장조의 현악4중주 작품59, 3번의 안단테 콘 모토 쿠아지 알레그레토Andante con moto quasi Allegretto는 그것의 가장 특성 있는 자리에서, 마치 슈베르트적인 착상처럼 울리는 주제적 형태를 가져오고 있다는 점은 오해의 여지가 없다. 어떻든 현악4중주의 친밀한 중간 악장들은 ─작품74의 아다지오 역시─ 그러한 표현 방법들을 풍부하게 보여준다. 더 나아가 소나타 A장조 작품101의 첫 악장과 같은 피아노 작품의 서정시, 그리고 소규모의 E장조 소나타 작품90의 론도조차도 특별하게 낭만적이라고 할 수 있을 것이다. 이러한 서정시는 자족하면서 자체에서 머무르고 있다. 이 서정시가 형식 전체의 주관적으로 창조된 객관성에서 없애 가져진다고 할 수는 없을 것이다. 연가곡 「멀리 있는 연인에게」는 낭만적 가곡에서부터 후주後奏, Nachspiel의 교향곡에 이르는 길을 횡단하고 있다"(GS 16, S. 130f.).

181. 카루스는 교향곡 5번에 대해 이야기하고 있다. 괴테-인용에 대해서는 다음을 참조할 것. Vgl. Goethe, Werke. Hamburger Ausgabe, a. a. O. [Anm. 89], Bd. 10: Autobiographische Schriften II, S. 413(»Sankt-Rochus-Fest zu Bingen빙겐의 성 로쿠스 축제«).

182. 카루스는 "1835년 부활절 직전의 일요일에 들었던" 베토벤의 교향곡 5번에 대해 다음과 같이 쓰고 있다. "이 교향곡의 제1부는 이미 오늘 거대한, 저녁의 아름다운 색에서 비춰지는, 넓게 그림자를 드리우는 뇌운雷雲처럼 다가오면서 요동치지 않았을까? 구름들은 경탄스러울 정도로 서로 겹쳐진 채 흔들어 움직였다. 번개가 치면서 구름들을 여기저기로 나누고 있었다. 때때로 우리는 멀리 있는 천둥이 굴러 가는 소리를 듣는다. 그러나 이 아다지오는 그러고 나서 갑자기 출현하였다. 마치 밤이 시작될 때 명확한 색을 가진 달빛이 스스로 갈라지는 구름에 의해 부서지듯이. 우리는 이런 모든 것을 느끼고 음미하였다. 이런 모든 것은 베토벤의 교향곡 5번과 같은 곡을 자연과 같은 작

품Naturwerk 이상인 것으로 존중하도록 우리를 이끈다. 그 작품에서 우리가 많은 것을 스스로 생각하게 하는 작품으로서, 그러나 우리가 다른 생각을 통해서는 진정으로 쇠진시켜서도 안 되고 쇠진시킬 수도 없는 그러한 작품으로서 존중하도록 하는 것이다." ― 아도르노가 이미 매우 일찍이 ―다시 말해 1941년 말이나 1942년 초에― 메모한 생각에 대해서는 편집자 주 172번을 참조할 것.

183. 여기에서 말하는 편지는 다음의 편지이다. Carl Gustav Carus, Neun Briefe über Landschaftsmalerei풍경화에 대한 9편의 편지, Leipzig 1841. 아도르노는 Paul Stöcklein이 편집한 카루스 선집을 통해서만 카루스를 접하게 된 것으로 보인다(단편 209번에 있는 증명을 참조). 카루스 선집에는 그의 편지들에서 유래하는 글인 '낭만적 풍경화에 대한 미래의 이념'과 '풍경 화가 프리드리히. 그의 유고에 들어 있는 단편들과 함께 그를 기억하기 위해'(Dresden, 1841)에서 유래하는 경구가 인쇄되어 있다.

184. 아직 출판되지 않은 글인 「음악적 재생 이론을 위한 단상들Aufzeichnungen zu einer Theorie der musikalischen Reproduktion」에는 「열정」 소나타 서두 몇 마디에 대해 다음과 같이 기술하는 부분이 들어 있다. "기보법은 반성의 어떤 특정 국면에서부터는, 정량적이며 네우마적인* 모멘트를 넘어서서, 자기 자신으로부터 출발해서, 주관적인 의도로서 무엇인가를 말하려고 한다. 해석자(연주자)의 과제는 그것을 읽어내는 것이다. 「열정」 소나타에서는 다음의 두 악보 사이의 차이는 작곡의 특성을 결정짓는다"(Schwarzes Buch mit Leinenrücken뒤의 표지가 아마포로 되어 있는 흑색 노트 [Heft 6], S.109).

악보 예 2

* 중세 기보법 발전에서 나타나는 음표. (옮긴이)

185. 『미학이론』의 다음 구절을 참조할 것. "「열정」 소나타의 1악장 코다에 있는 주요 주제의 화성적 변형체는, 감7도화음의 파국적 효과와 더불어, 악장을 열어 주는 형태, 즉 알을 부화시키는 것과 같은 역할을 하는 형태에서의 3화음 주제일 뿐만 아니라 이에 못지않게 판타지의 산물이기도 하다. 발생적 측면에서 보면, 앞에서 말한, 전체를 결정하는 변형체가 일차적인 착상이었으며 주제가 그것의 일차적인 형식에서 말하자면 뒤로 되돌아가 작용하면서 전체로부터 도출되었다는 생각을 배제할 수 없다"(GS 7, S.259).

186. Vgl. Alfred Kerr. Liebes Deutschland. Gedichte, hrsg. von Thomas Koebner, Berlin 1991, S.353. "베토벤, 소용돌이가 침묵한다. 죽은 시계가 / 피조물의 박자를 침묵 속에서 재깍거리게 한다; / 사납게 울부짖은 후에 나타나는 얼룩얼룩한 반점. // A장조의 죽을 병의 스케르초: / 믿음을 상실한 자의 합창." 이 문장의 인용은 특히 놀랄 만하다. 이 문장이 칼 크라우스Karl Kraus에 의해 비난을 받았으며 아도르노에 의해서도 거의 평가를 받지 못했던 작가인 케르Kerr로부터 유래하고 있기 때문이다.

187. 벡커는 『베토벤』 441쪽 이하에서 「크로이처」 소나타에 대해 다음과 같이 쓰고 있다. "c단조 소나타 [작품30-2]의 최고로 문학적인 가치에 가까이 놓여 있으면서, 이 작품에 이어지는 A장조의 피아노와 바이올린을 위한 9번 소나타는 비르투오조적 화려함의 덕택으로 인해 일반적인 인정에서는 이전 작품의 수준을 제치면서 대체로 베토벤의 2중주 소나타 가운데 최고 작품으로 통용된다. 이러한 평가는, A장조 소나타가 연주회용 2중주의 가장 순수한 유형을 표상하고, 두 악기에 대해 같은 정도로 고마움을 느낄 연주 효과를 지니고 있기 때문에 A장조 소나타가 비르투오조들이 2중주로 연주하는 인기곡이 되고 있는 한, 합당하다. [...] 이 악장[첫 악장]에서 콘체르타토적 요소 외에도 문학적인 요소가 그 권리를 주장하고 있다면, 이어지는 두 개의 부분*은 오로지 비

* 악장. (옮긴이)

르투오조적인 목적에 바쳐진다. 변주곡 악장의 질박하게 노래하는 안단테 주제는 비르투오조적 기예의 최고로 대담한 수단들로, 음형적으로 바꿔 쓰는 해석 이상의 해석을 경험함이 없이, 꾸며져 있다. 타란텔라류의 마지막 악장도 […] 외면상으로는 베토벤이 썼던 곡 가운데 가장 빛나는 연주곡 중 하나이며, 일차적으로는 기분을 불타오르게 하는 효과를 노리고 있다."

188. (아도르노의 서가에 소장 중이었던) Insel 출판사 판본의 다음 대목을 참조할 것. "이 프레스토[1악장의 프레스토] 후에는 아름답지만, 습관적이며, 새로울 것이 없는 안단테가 진부한 변주들과 연주되며, 전적으로 허약한 마지막 악장이 뒤따른다. […] 이 모든 것은 아름다웠지만, 첫 곡[「크로이처」소나타의 1악장]이 나에게 주었던 인상의 100번째 부분을 주지는 못하였다. 모든 것은 첫 곡의 인상을 이미 배후로 갖고 있었다"(Leo N. Tolstoj, Sämtliche Erzählungen, Bd. 2, hrsg. von Gisela Drohla, Frankfurt a. M. 1961, S.777).

189. 초고에 *zeigt*로 되어 있으며, 이것은 오류이다.

190. 괴테는 1815년과 1827년의 마지막 두 개의 전집을 위한 그의 시 모음에서 제2편을 "친하게 즐기는 노래"라고 표제를 붙였다.

191. "쉐키나, 다시 말해 […] 세계에서 신의 '거주' 또는 '현존'을 의인화하고 실체화하는 것인 쉐키나는" 2000년 전부터 유대 민족의 정신적인 삶을 그것의 모든 "다양한 가치에까지 들어가서", 그리고 "이와 마찬가지로 다양한 변전에서 동반한" 하나의 사상이다(Gershom Scholem, Von der mystischen Gestalt der Gottheit신성의 신비적인 형체에 대하여. Studien zu Grundbegriffen der Kabbala카발라의 기본 개념 연구, Zürich 1962, S.136). "신의 '거주', 단어적인 이해에서의 신의 쉐키나는 […] 어떤 장소에서 신의 거주가 가시적으로 현존하는 상태이거나 또는 숨겨진 채로 현존하는 상태를 의미하며, 신의 거주가 현재 상태로 있는 것을 의미한다"(ebd, S.143). 근원적으로 여성적인 요소와는 근원적으로 철저하게 동일하지 않은 채, 쉐키나의 개념은 카발라를 통해서 '완전히 새로운 어법'을 경험하게 되었다. "탈무드와 미드라쉼*도 역

시 쉐키나에 대해 말을 하는 한 …, 쉐키나는 신에서 여성적인 것의 요소로서 어느 곳에서도 출현하지 않는다. 어떤 비유도 여성적인 상像들에서 쉐키나에 대해 말하지 않는다." 그러한 상들은 "이스라엘 공동체가 신에 대해 갖는 관계에서 이 공동체가 논의되는 경우에 자주 사용되기는 하지만, 이 공동체는 탈무드와 미드라쉼의 저자들에게는 신 자체에 있는 힘의 신비적인 실체가 아니고 역사적인 이스라엘의 의인화일 뿐이다. 여성적인 요소로서의 쉐키나는 어느 곳에서도 '남성적인 요소로서의 '성스러운 것, 남자라고 칭송된 것'에 대항하지 않는다. 이러한 이념의 도입은 카발라에 대한 가장 영향력 있고 가장 중요한 혁신들 중의 하나를 서술한다"(Scholem, Die jüdische Mystik in ihren Hauptströmungen중심적 흐름에서 본 유대 신비교, Zürich 1957, S.249f.). — 아도르노가 단편 216번을 썼을 때, 그는 쉐키나의 이념을 1942년에 숄렘의 유대 신비교의 역사의 영어판 초판(Major Trends in Jewish Mysticism, Jerusalem 1941)으로부터 —숄렘은 1942년 4월 1일로 날짜가 적힌 헌정본을 아도르노에게 송부하였다— 뿐만 아니라 숄렘이 번역한 소하르Sohar의 토라의 비밀**(vgl. Die Geheimnisse der Tora. Ein Kapitel aus dem Sohar von G. Scholem, Berlin 1936 [3. Schocken—Privatdruck], bes. das Nachwort S.123f.)로부터도 알게 되었다. 아도르노는 이 책의 번역에 대해서 이미 1939년 4월에 숄렘에게 특별히 강렬하게 감사의 말을 전했다. 단편 370번과 편집자 주 305번도 볼 것.

192. 벡커(『베토벤』, 254쪽)는 교향곡 7, 8번에 대해 "이러한 새로운 교향곡 유형에 특징적인 점은 느린 악장의 결함이다"라고 썼다.

193. 스트라빈스키에서의 반복에 대해서는 『신음악의 철학』의 "긴장성 분열증" 소절을 참조할 것(GS 12, S.163ff.).

* Midraschim, 랍비 유대교에서 종교적 텍스트의 해석. (옮긴이)
** Sitre Tora, 토라는 유대 신앙의 기본 초석임. (옮긴이)

194. 베토벤의 "금언Sprüche"의 카테고리에 대해서는 편집자 주 40번과 그곳에 제시된 참조 내역을 볼 것.

195. 1937년에 쓴 제2의 밤의 음악의 최후의 아포리즘을 참조할 것. "하이든과 베토벤을 모든 오락 음악과 구분해주는 것은, 그들이 사용하는 기법이, 긴 시공간을 시간의 미분, 동기로 지배하면서, 더 이상 시간을 채워 넣는 것이 아니라 수축시키며 시간을 내쫓는 것이 아니라 굴복시킨다는 점이다. 왜냐하면 하이든과 베토벤도 역시 푸가의 ―푸가에서는 아인자츠의 시간의 위치들이 광범위하게 교환가능하거나 또는 진전을 통해서가 아니라 균형관계를 통해 조정된다― 동기 기법에서 유래하는 보증하는 시간 대신에 선적線的인 시간과 연관을 맺기 때문이다. 그러나 교향악은 앞으로 나아가며, 교향악의 시간의 흐름을 지니고, 이념에 따라 단지 한 순간만을 붙든다. [⋯] 흘러가는 시간, 음악 형식을 놓고 파악하더라도 흘러가는 시간은, 동일하며 그 자체에서 무시간적인 동기의 순간에 의해서 역설적으로 싱코페이션되며, 이러한 순간의 긴장된 강화에 의해 시간이 중지될 때까지 축소된다. 이와 동시에 안티포니적인 antiphonisch, 주고받는 동기 유희에서의 전치轉置는 동기의 반복이 지루함으로 가라앉지 않도록 영향을 준다. 동기는 속박하거나 속박당하는 모멘트로서 강화된 반복이나 또는 감소된 반복을 통해 시간적 외연을 잘 묶어 두고 있다. 안티포니에서는 그럼에도 동기가 언제나 새로운 것으로 출현하며, 그곳에서의 교대에서 역사적으로 흘러간 시간의 요구에 복종하며, 역사적으로 흘러간 시간에서 동기의 동일성은 시간의 흐름을 잠재적으로 없애 가진다. 바로 이것이 5번과 7번 교향곡의 첫 악장과 「열정」 소나타의 첫 악장도 지배하고 있는 역설이다. 이 곡들의 무수하게 많은 마디는 동화에서 보듯이 7년의 세월이 하루인 것처럼 여겨지게 한다. 더욱이 알프레트 로렌츠Alfred Lorenz는, 그가 「니벨룽의 반지」 전체를 한순간에서 현재화하는 것으로서 경험하였을 때, 앞에서 말한 하루의 흔적을 알아차렸다. 그러나 교향곡적 시간은 엄격한 의미에서 유일하게 베토벤에 고유한 것이며, 모범적 순수성, 그의 형식이 갖는 우월

한 힘을 근거 세운다"(GS 18, S.51f.).

196. 이러한 애매함을 해명하려는 시도를 우리는 『신음악의 철학』의 마지막 부분에 있는 다음 구절에서도 볼 수 있다. 이곳에서 아도르노는 두 개의 청취 유형, 즉 표현적-역동적 유형과 리듬적-공간적 유형에서 출발한다. "위대한 음악의 이념은 두 가지 청취 유형, 그리고 이것들에 적합한 작곡 카테고리들이 서로 침투해 들어가는 것에서 성립되었다. 소나타 형식에서는 엄격함과 자유의 통일성이 구상되었다. 소나타 형식은 춤으로부터는 법칙적인 통합, 전체를 향하는 의도를 받아들였으며, 노래로부터는 이러한 의도에 대립되는, 부정적인, 소나타 형식에 고유한 귀결로부터 다시 전체를 생성시키는 자극들을 수용하였다. 소나타 형식은 문자 그대로의 정칙定則 시간은 아니지만 템포의 원리적으로 관철되는 동일성에서 리듬적-선율적 형태나 개성의 다양성을 갖고 있는 형식을 충족시킨다. "수학적이고", 이러한 형식의 객관성에서 인정된 유사-공간적인 시간이 순간의 행복한 일치에서 주관적인 경험 시간과 함께하는 경향이 나타난다. 음악적 주체-객체의 구도가 주체와 객체의 실재적인 이반에서 강탈됨으로써 이러한 구상에는 처음부터 역설Paradoxie의 요소가 내재되어 있었다. 베토벤은 이런 구도에 힘입어 칸트보다는 헤겔에 더 가까이 있었다. 베토벤은 교향곡 7번에서처럼 흠결 없는 음악적 일치에 도달하기 위해서 형식 정신을 가장 특별할 정도로 실행해야 할 필요성을 갖고 있었다. 베토벤 자신도 후기에는 역설적인 일치성을 포기하였다. 베토벤은 앞에서 말한 두 개의 카테고리들이 화해되어 있지 않은 상태를 그의 음악이 추구하는 최상의 진리로서 있는 그대로, 웅변조로 뚜렷이 드러나게 하였다. 낭만과 음악뿐만 아니라 신음악까지 포함한 베토벤 이후의 음악사에 대해, 이상주의적인 미에 대한 어구보다 더욱 많은 의무를 지우는 의미에서, 시민 계급의 몰락과 똑같은 몰락을 겪었다고 흉내를 내듯이 말할 수 있다면, 몰락은 주체와 객체의 갈등을 감내할 수 없는 무력감에서 찾을 수 있을 것이다"(GS 12, S.180f.).

197. 편집자 주 7번에서의 근거를 볼 것. — 여기에 제시된 아도르노의 메모는 콜

리쉬의 논문이 나오기 전에 집필되었다. 그러나 콜리쉬의 이론은 아도르노에게는 두 사람의 대화를 통해서 이미 오래전부터 익숙한 이론이었다는 것은 의문의 여지가 없다. 콜리쉬의 논문이 인쇄되기 이전부터 아도르노는 이미 원고 상태의 글을 운용했던 것으로 보인다(편집자 주 127번 참조).

198. 아도르노는 말러에 대한 전문 연구에서도 집중적 양식과 확장적 양식에 따르는 유형학으로 되돌아간다. 말러 교향곡의 서사적 특성을 다루는 기회에 그는 다음과 같이 말한다. "말러의 직관 방식에게는 전통이, 그리고 말러에서는 위로 치고 올라갔던, 이른바 이야기하며 숨을 내쉬는 저류가 음악적으로 전적으로 결여되어 있지는 않았다. 베토벤에서는 작품들은 —작품들의 지속은 행복으로 가득한, 동시에 움직여졌으면서도 자체에서 조용히 머물러 있는 삶의 시간이 된다— 잠재적으로 시간을 보증해주는 교향곡적 응축과 항상 반복해서 쌍을 이룬다. 이 교향곡들 가운데 「전원」 교향곡은 이런 관심을 가장 숨김없이 지각한다. 이 유형의 가장 중요한 악장으로는 F장조의 현악4중주 작품59, 1번의 첫 악장을 꼽을 수 있다. 이 유형은 베토벤의 이른바 중기 말에 가까워지면서 더욱 본질적인 것이 된다. B♭장조의 대大피아노 3중주 작품 97, 마지막 바이올린 소나타와 같은 지고한 위엄을 지닌 곡들에서 그 점이 나타난다. 베토벤 자신에서는 확장적 충만함에 대한 신뢰, 다양성 속에서 수동적으로 통일성을 발견할 수 있는 가능성에 대한 신뢰가 행위하는 주체의 음악이라는 비극적-의고전주의적 양식 이념과 평형을 유지하였다. 슈베르트에서는 이러한 양식 이념이 이미 퇴색하며, 따라서 그는 더욱더 많이 베토벤의 서사적 유형에 이끌리게 된다"(GS 13, S.213f.).

199. 아도르노는 (그의 유품에 포함된) 베토벤의 악보 「피아노와 바이올린, 첼로를 위한 3중주」 첫 권을 사용하였다. 서지 정보는 다음과 같다. Beethovens »Trios für Pianoforte, Violine und Violoncell«, hrsg. von Ferdinand David, aus dem C. F. Peters Verlag, Leipzig.

200. 앞부분을 볼 것이라는 말은 아도르노의 메모와 관련 있는 것이 아니라 곡과

관련을 지닌 것으로 보인다.

201. 아도르노의 논문의 다음 자리를 지칭하고 있음. *Spätstil Beethovens*베토벤의 만년 양식, geschrieben 1934. veröffentlicht zuerst 1937, s. Text, oben S.180ff. — 이 논문은 원래는 *Über Spätstil. Zum letzten Beethoven*만년 양식에 관하여. 최후기 베토벤에 대하여라는 제목이었다.

202. 아도르노가 1937년에 썼지만 사후에 출판된 논문 「제2의 밤의 음악Zweite Nachtmusik」. 편집자 주 195번에 있는 증명과 인용을 볼 것.

203. 단편 형식에 머물러 있는 책인 『음악 현황Current of Music』의 인쇄되지 않은 제2장에 있는 내용임(편집자 주 106번을 볼 것). 이 책의 축약판이 논문인 「라디오 교향곡. 이론에서의 하나의 실험An Experiment in Theory」이다(in: Radio Research 1941. ed. by Paul F. Lazarsfeld and Frank N. Stanton, New York 1941, p.110sq.). 이 논문은 독일어 판본에서는 「충실한 연습 지휘자Der getreute Korrepetitor」의 마지막 장에 실려 있다(vgl. GS 15, S.369ff.). 이 책의 215쪽에 있는 텍스트 2b도 볼 것.

204. 아도르노가 여기에서 의도하고 있는 것은 그가 동의하면서 인용한 벡커의 고찰일 것이다. 단편 271번을 볼 것.

205. 휴고 라이히텐트리트(Hugo Leichtentritt 1874-1951, 1933년 이민), 독일의 음악학자, 작곡가. 베토벤의 오케스트라 작품도 편집 출판하였다(뉴욕 1938). 아도르노가 여기에서 말하고 있는 원천은 확인되지 않았다.

206. 「영웅」 교향곡 1악장에서 발전부의 제시부에 대한 관계에 대해서는 『미학 이론』을 참조할 것. "「영웅」 교향곡의 1악장의 발전부가 제시부에 대해 갖고 있는, 대략 부분적으로 동떨어져 있는 관계들과 발전부가 제시부에 대해 보이는 극단적인 대조를, 새로 등장한 주제를 통해서, 이른바 순차적 형태 Sukzessivgestalt로서 해석하는 것은 불가능하다. 이 작품은 자체로 주지적이다. 이런 점에 대해 꺼리지 않는 상태에서, 그리고 통합이 주지적이라는 점을 통해서 작품의 법칙을 침해하지 않는 상태에서 주지적인 것이다"(GS 7,

S.151). 발전부 일반에 관하여: "발전부는 정도가 약한 환상곡적 실행이 아니며" —다시 말해, 「열정」소나타 1악장 코다에서 주요 주제를 화성적으로 변주시키는 것과 같은 것으로서의 실행이 아니다—, "이렇기 때문에 「영웅」교향곡 1악장의 광대한 발전부의 후반부에서 시간은 더욱 분화되는 작업으로, 간결하게 화성적인 악절들로 넘어가지 않는 것처럼 보인다"(ebd., S.260).

207. Vgl. Arnold Schoenberg, Style and Idea, New York 1950, S.67. "모차르트는 무엇보다도 극적劇的인 작곡가로 간주되어야 한다. 음악을 분위기와 연기에 맞추는 것은, 재료적으로 또는 심리적으로, 오페라 작곡가라면 통달해야만 하는 가장 필수적인 문제이다. 이런 점에서 무능력하다면 지리멸렬하게 되며, 심한 경우 지루함을 낳게 된다. 레치타티보 기교는 동기와 화성이 부담을 지우는 의무들과 이것들이 가져오는 결과들을 회피함으로써 이런 위험으로부터 벗어나게 해준다." 아도르노는 「바그너 시론」에서 이 구절에 대해 다음과 같이 논평하고 있다. "쇤베르크는 철저하게 일관성을 보이면서, 그리고 작곡 과정의 진지함 안으로 파고드는 대단한 통찰력으로 […] 동기적이고 화성적인 의무들, 즉 발전된 작곡이라면 해결해야만 되는 의무들에 대해 말하고 있다"(GS 13, S.113).

208. 벡커(「베토벤」, 223쪽)는 「영웅」교향곡 4악장에 대해 "많은 논란을 불러일으키며, 저평가되는 경우가 흔한 악장"이라고 말하고 있다.

209. 아도르노가 여기에서 의도하는 논문은 이 텍스트보다 1년 전에 집필된 논문인 「아놀트 쇤베르크 1874-1951」이다. 그는 이 논문을 논문집 「프리즘」에 넣었다. 아도르노는, 제1 빈 악파의 의고전주의가 "약속하였으나 유지하지 못하였던" 것이 "끝났다고" 생각하는 쇤베르크에서의 폴리포니에 대해 상세하게 논의하는 것을 생각하였을 개연성이 높다. 쇤베르크는 "베토벤을 포함한 의고전주의가 기피하였던 바흐의 요구를 다시 받아들였다는" 것이다. 의고전주의는 바흐를 "역사적 필연성이라는 이유에서 소홀히 다루었다. 음악적 주체의 자율성은 다른 모든 관심을 능가하며, 객관화의 전래된 형태를 비판적으로

배제시켰다 […]. 오늘날에 이르러서야 비로소, 주관화는 그것의 직접성에서 는 더 이상 최상의 카테고리로서 지배적이지 않고 전체사회적인 실현으로서 필요하다는 점이 간파되고 있기 때문에, 전체를 그 자체에서 화해시킴이 없이 주체를 전체로 확산시키는 베토벤적인 해결의 불충분함 자체가 인식 가능하 게 되었다. 쇤베르크의 폴리포니는, 베토벤에서 「영웅」 교향곡의 정점에서 여 전히 '극적으로' 머물러 있지만 철저하게 짜이지 못한 채 머물러 있는 발전부 를 객관성에서 조직된 다성성多聲性에서의 주관적이고 선율적인 충동에 대한 변증법적 설명으로서 규정하고 있다"(GS 10 · 1, S.161f.).

210. 텍스트 머리에 기록된 날짜. 1953년.

211. 원고에는 empirische Stil경험적 양식이라고 되어 있으나, 의도된 것은 아마도 Empire-stil*일 것이다.

212. 『미학이론』에서는 더욱 일반적으로 다음과 같이 기술되어 있다. "그 비밀스 러운 화학적 현상에 이르기까지 시민사회적인 생산 과정이며 이 과정이 함께 끌고 오는 영속적인 해학의 표현인 베토벤의 교향곡은 ―현실이 그런 것처럼, 현실이 그럴 수밖에 없으며 마땅히 그래야 하며, 이렇기 때문에 현실이 좋다 는― 비극적인 긍정의 제스처를 통해 동시에 사회적 사실이 된다. 베토벤의 음악은 시민 계급에 대한 옹호를 암시하고 있는 것과 똑같은 정도로 시민 계 급의 혁명적 해방운동 과정에 속해 있기도 하다"(GS 7, S.358).

213. Vgl. Georg Lukács, Goethe und seine Zeit괴테와 그의 시대, 1. Aufl., Bern 1947; 2. erw. Aufl., Berlin 1953. 루카치는 의고전주의에서의 이상주의와 현실 주의에 대해서 »Schillers Theorie der modernen Literatur근대 문학에 대한 실 러의 이론«에서 다루고 있다(vgl. in der Ausgabe Berlin 1953 S.111ff., insbes. S.124-129).

214. 읽기의 (오히려 경험적인) 위험과 변증법으로 상응하는 것은 아도르노가 단

* 제국 양식, 나폴레옹의 제국. (옮긴이)

편 2번에서 반박하였던 그러한 태도의 위험이다. 역사철학적으로 후기 쇤베르크의 입장에 접맥되는 다음의 구절도 참조할 것. "성숙한 음악은 실재적으로 울리는 것에 대해 즉각적으로 의구심을 움켜잡는다. 이와 유사하게 "피하적인 것"의 현실화와 함께 음악적 해석의 종말을 내다볼 수 있다. 음악을 침묵하면서 상상력으로 읽는 것은 큰 소리의 연주를 불필요하게 만들 수 있을 것 같다. 이는 글을 읽는 것이 말하는 것을 불필요하게 만드는 것과 마찬가지이다. 동시에 그러한 실천은 오늘날 거의 모든 개별적인 연주가 작곡적인 내용에 자행했던 행패로부터 음악을 치유할 수도 있을 것 같다. 침묵적인 것에 기우는 경향은, 이것이 베베른의 서정시에서 모든 음의 아우라를 형성하고 있듯이, 이처럼 쇤베르크로부터 출발하는 경향과 자매관계에 있다. 이러한 경향은 그러나 예술의 성숙성과 정신화가 감각적인 가상과 함께 잠재적으로 예술 자체를 말소해버리는 결과가 되는 것에 못지않은 결과에 이르게 된다"(GS 10·1, S.177).

215. 아도르노가 이 악보 예를 교향곡 5번에 지정하려고 의도하지 않았다는 것은 자명하다. 이 악보 예는 피아노 협주곡 5번, E♭장조, 작품73에서 유래한다. 이 곡의 1악장, 97마디 이하를 볼 것.

216. 아도르노는 교향곡 5번의 3악장, 스케르초에 대해 그의 논문 「파퓰러 음악에 관하여」에서 다루고 있다.

"현재 유행하는 형식주의적인 견해에 따르면 베토벤 교향곡 5번의 스케르초는 고도로 양식화된 미뉴엣으로 간주될 수 있다. 베토벤이 전통적인 미뉴엣 도식으로부터 이러한 스케르초에 가져오는 것은, 단조의 미뉴엣, 장조의 트리오, 그리고 단조 미뉴엣의 반복 사이에는 명백한 대조가 존재한다는 이념이다. 그리고 또한 강한 3/4박자의 리듬처럼 다른 어떤 특징들이 첫 4분음표에 자주 악센트를 주었으며, 마디와 악절의 연속에서 춤곡과 같은 대칭의 특징도 대체로 나타난다. 그러나 구체적인 총체성으로서의 이러한 악장의 특별한 형식-이념은 미뉴엣 도식으로부터 빌려온 장치들을 능가한다. 전체 스케

르초 악장은 종악장의 도입부로 지각되며, 이는 위협적이며 불길한 표현에 의해서뿐만 아니라 형식상의 발전이 처리되는 방법에 의해서도 더욱 많이 거대한 긴장을 창조해내기 위함이다.

고전적인 미뉴엣의 도식은 첫째로 주요 주제의 출현을, 이어서 으뜸조와 거리가 먼 조성 영역으로 이끄는 제2부의 ―제2부는 형식적으로는 확실히 오늘날의 파퓰러 음악의 '브리지bridge'와 유사하다― 도입을, 그리고 마지막으로는 오리지널한 부분의 재현을 요구하였다. 이 모든 것은 베토벤에서 일어난다. 그는 스케르초 부분 안에서 주제적 이원주의의 이념을 받아들이고 있다. 그러나 그는, 관습적인 미뉴엣에서, 벙어리처럼 말을 못하고 의미가 없는 게임-규칙이었던 것이 의미를 갖고 말을 하도록 강제한다. 그는 형식적 구조와 이것에 특유한 내용 사이의 일관성을, 말하자면 주제 노작을 완전하게 성취한다. 이 스케르초 악장의 전체 스케르초 부분(다시 말해, 트리오의 시작을 표시해주는 C장조에서의 저음 현의 출현 이전에 일어나는 것)은 두 개의 주제들의 이원주의, 즉 현絃에서 몰래 기분 나쁘게 다가오는 음형에 의한 주제와 관악기에서의 '객관적이며' 돌처럼 굳건한 응답에 의한 주제의 이원주의로 구성된다. 이러한 이원주의는 도식적인 방식으로 전개되지 않기 때문에, 첫째로 현의 첫 악구가 정교하게 다루어지고, 이어서 관管의 응답이 오고, 그러고 나서 현의 주제가 기계적으로 반복된다. 2주제가 호른horn에서 처음으로 등장한 후에 두 개의 핵심적인 요소들이 대화하는 방식으로 교대로 서로 연결되며, 스케르초의 끝 부분이 1주제에 의해서가 아니고 1악구를 압도하는 2주제에 의해서 실질적으로 표시된다.

더욱이 트리오 이후 스케르초의 반복은 악보가 달라지면서 스케르초의 단순한 그림자와 같은 소리를 내며, 오로지 종악장의 긍정적인 등장과 함께 사라지는 으스스한 특징을 갖는 양상을 보인다. 주제들뿐만 아니라 음악 형식 자체도 긴장에 종속되어 온 것이다. 이것은 말하자면 1주제의 ―1주제는 질문과 대답으로 구성되어 있으며 이어서 두 개의 주요 주제 사이의 맥락 안에

서 더욱 많이 분명해진다― 이중 구조 내부에서 이미 명백히 나타나는 긴장과 동일한 긴장이다. 전체 도식은 이러한 특별한 악장의 내재적 요구에 종속되어 가는 것이다"(Studies in Philosophy and Social Science, Vol. 9, 1941, No. 1, p.20sq.).

217. 한스 피츠너는 »Die neue Ästhetik der musikalischen Impotenz. Ein Verwesungssymptom?음악적 불능의 새로운 미학. 타락의 징후?«(München 1920, S.64f.)에서 다음과 같이 쓰고 있다. "우리가 우리의 설명을 비웃는 어떤 파악 불가한 것의 앞에 서면, 우리는 사고에 뒤따르는 엄격한 결과를 기꺼이 떼어 놓고, 오성이라는 무기들을 쳐서 넘어뜨리며, 완벽하게 붙잡힌 채 무방비 상태에서 나타나는 감정에 우리를 던져 버린다. 이와 마찬가지로 어떤 진실한 음악적 영감을 두고서도 우리는 '그것은 얼마나 아름다운 것인가!'라는 소리만을 지를 수 있을 뿐이다. […] 이에 반해 이 같은 영감을 지닌 선율을 들으면, 우리는 완전히 공중에 떠다니는 느낌을 받게 된다. 우리는 선율의 이러한 질을 인식할 수 있을 뿐이며 증명할 수는 없다. 이러한 질에 대해 지적인 방법으로 획득할 수 있는 의견의 일치란 존재하지 않는다. 우리는 선율의 질을 통해 느끼는 황홀 속에서 우리 스스로를 이해하거나 또는 이해하지 못할 뿐이다. 여기에 함께할 수 없는 사람에 대해서는 어떤 주장도 제시될 수 없으며, 이런 사람이 가하는 공격에 대해서는 선율을 연주하면서 '얼마나 아름다운가!'라고 말하는 것 이외에 할 수 있는 말이 없다. 선율이 말하는 것은 진실과도 같이 너무 심오하고, 너무 명료하며, 너무 신비하고, 너무 자명하다." 피츠너의 논박은 본질적으로 벡커의 베토벤 책을 향하고 있지만, 인용된 구절에서 피츠너가 베토벤을 두고 하는 말이 아님은 물론이다. ― 알반 베르크는 논문 「한스 피츠너의 '새로운 미학'의 음악적 불능」에서 이러한 종류의 "심취하는 자들"을 예리하게 비판한 바 있다(vgl. Musikblätter des Anbruch, 2. Jg., Nr. 11-12, Juni 1920).

218. 원고의 오류. *in einer bei Beethoven sehr seltnen zweites zweigliedrig-*

unvermittelt.[*]

219. 텍스트 앞의 날짜 기록. 1953년 1월 11일. 로스앤젤레스.

220. 「마탄의 사수」는 1952년 7월 18일 프랑크푸르트 오페라 하우스에서 새로운 연출로 초연되었다. 지휘는 Bruno Vondenhoff, 연출은 Wolfgang Nufer, 무대 장치는 Frank Schultes였으며, 주역 성악가들은 Lore Wissmann(Agathe), Ailla Oppel(Ännchen), Otto von Rohr(Caspar), Heinrich Bensing(Max)였다.

221. 원고에 이렇게 되어 있다(Standhalten, in dem …).

222. 『미학이론』의 다음 구절을 참조할 것. "베토벤에서는 많은 상황이 무대에서 실행될 장면으로 만들어진 것들이다. 심지어는 연출된 것이 지니는 결함과 함께하고 있기도 하다. 교향곡 9번의 재현부의 등장은, 교향곡적 과정의 결과로서, 이러한 과정이 원래 설정되었다는 것을 축하하게 된다. 교향곡 9번의 재현부는 현실이 그렇게 되어 있다는 것을 위압적으로 말하면서 울려 퍼진다. 이에 대해서는 충격에 의한 동요가, 위압에 대한 두려움에 의해 울려 퍼지면서, 대답을 할 수도 있을 것이다. 음악은 긍정을 행함으로써 비진실에 대한 진실도 또한 말한다"(GS 7, S.363). ― 편집자 주 33번에서 인용된, 「음악과 언어에 대한 단편」이 출처인 구절을 볼 것.

223. "베토벤은 9번과 함께 심리적으로 묘사하는 교향곡적 서사시를 통해서 교향곡적 드라마를 교체시켰다"(Bekker, a. a. O., S.280. 아도르노가 갖고 있던 책에는 이 문장에 밑줄이 그어져 있다).

224. 1939년 이미 이와 유사한 메모가 작성된 바 있다. "베토벤에서는, 작품59-1 종악장의 부악절(옥타브), 작품130 주악절에서처럼, 악절의 비순수성이 존재한다(알레그로의 결정적 등장[1악장 28마디] 이후 4마디에서의 5도). (Heft 12, S.13.)

225. 아도르노는 「태평양 231」, 아르투르 오네거의 1923년 작 「교향적 단장」을 염

[*] zweites는 불필요한 단어. (옮긴이)

두에 두고 있다. 이 곡에 대해 아도르노는 1926년의 연주회 비평을 통해 다음과 같이 비평하고 있다. "이 곡에서 음악적으로 일어나는 일은 매우 빈곤하다. 자연적인 대상에 대한 모방에는 잃어버린 것을 초현실주의적으로 주문을 외우면서 불러낼 수 있었던 몽환적인 명료함이 전적으로 결여되어 있다. […] 기관차들이 더 낫다"(GS 19, S.65).

226. 아도르노가 주목하고 있는 것은 슈트라우스의 서문*에 등장하는 글이다. 이 글에서 슈트라우스는 다음과 같이 말하고 있다. "고전주의 현악4중주가 성취한 4개의 동등한 선율 담지체에 의한 진행은 탁월한 선율 진행법이다. 이것은 베토벤 최후기 10개의 현악4중주곡에서는 바흐의 코랄 폴리포니와 견줄 수 있는 자유를 발전시켰다. ― 이 자유는 그의 9개의 교향곡들 중 어느 것도 보여줄 수 없는 자유이다"(Hector Berlioz, Instrumentationslehre관현악법. Ergänzt und revidiert von Richard Strauss, Teil Leipzig o.J. [ca. 1904], S.II).

227. 리듬에 관한 셸링의 논의는 그의 『예술철학』 §§ 79쪽 이하에서 발견된다. 아도르노의 유품에 들어 있는 판본(Schellings Werke, Nach der Originalausgabe in neuer Anordnung hrsg. von Manfred Schröter, 3. Ergänz.-Bd., München 1959)에서는 142쪽 이하에서 발견된다.

228. 베토벤의 교향곡적인 것의 이념에 대해서는 1962년에 나온 『환상곡풍으로 Quasi una fantasia』에 실린 스트라빈스키-논문도 참조할 것. "베토벤의 교향곡법은, 그에게 고유한 실내악과는 차이를 보이면서, 두 개의 화해하기 어려운 모멘트들의 통일성에서 그 독특함을 지닌다. 그의 교향곡법은 두 개의 모멘트들이 서로 무관심하도록 강제하는 것을 통해서 매우 특별하게 성공에 이르게 된다. 그의 교향곡법은 한편으로는 빈의 의고전주의의 전체 이상, 전개되는 주제 노작에 충실하게 머물러 있으며, 이렇게 함으로써 시간에서의 전개의 필요에 충실하게 부합된다. 다른 한편으로 베토벤의 교향곡들은 독자적인 타

* 베를리오즈의 관현악법 책에 붙인 글임. (옮긴이)

격 구조를 보여준다. 시간의 흐름을 압착시키며 강조하도록 처리함으로써 시간은 소거되어야 하고, 말하자면 공간에서 보증되어야 하며, 모여야 한다는 것을 보여주는 것이다. 베토벤 이후 확립된 교향곡적인 것의 이념은, 마치 플라톤적인 이념처럼, 앞에서 말한 두 개의 모멘트들의 긴장에서 탐색될 수 있다. 두 개의 모멘트들은 19세기에, 철학적 이상주의의 체계가 찢겨졌듯이, 서로 찢겨졌다"(GS 16, S.400f.).

229. 아도르노는 1968년에 그의 논문 「미국에서의 학문적 경험들」에서 1941년에 원래는 영어로 집필되었던 논문의 버전에 대해 썼다. 이 논문은 20년 후에 독일어 판본으로 나왔으며, 이곳에 실린 글은 독일어 판본에서 발췌된 글이다. "테제는 다음과 같은 내용이었다: 진지한 교향곡적 음악이 있는 그대로, 바로 그렇게 라디오에 의해 방송이 되면, 교향곡적 음악은 등장하는 그대로의 음악이 아니고, 이렇게 됨으로써 진지한 음악을 국민 속으로 넣어 주려는 라디오 산업의 요구 제기가 애매한 것으로 드러나게 된다. […] 나는 이 작업을, 핵심적으로, 『충실한 연습 지휘자』의 마지막 장인 「라디오의 음악적 사용」에 집어 넣었다. 중심적인 이념들 중 하나의 이념은 물론 낡은 것으로 입증되었다. 라디오 교향곡은 더 이상 교향곡이 아니라는 것이 나의 테제이다. 라디오 교향곡은 음향의 변화들, 그리고 당시에 라디오에서 지배적이었으나 그사이에 원음을 재생시키는 높은 충실도와 입체 음향의 기술에 의해 본질적으로 제거되었던 '청취선線'으로부터 테크놀로지적으로 도출되는 교향곡일 뿐이기 때문이다. 그럼에도 나는 이에 대해서는 원자론적인 청취의 이론도, 라디오에서의 음악에 고유한 '형상적 특징'에 ―이 특징이 청취선을 살아남게 하였다고 보아도 될 것이다― 대한 이론도 건드리지 않고 있다고 생각한다"(GS 10·2, S.717).

230. 베토벤의 만년 작품과 관련하여 조화 개념의 불충분함에 대한 인식은 위의 만년 작품에 대한 아도르노의 연구의 서두에 놓여 있다. 이러한 인식은 『미학 이론』에 이르기까지 중요한 인식으로 머물러 있다. "모순과 비동일성에 대한

기억이 없이는 조화는 미적으로 중요하지 않다. 이것은 헤겔의 결별 논문으로부터 오는 통찰, 즉 동일성은 단지 그것 자체로서는 동일하지 않는 것과 함께할 때만이 표상될 수 있다는 통찰에 따른 인식과 유사하다. 예술작품들이 조화의 이념, 출현하는 본질의 이념 안으로 더욱 깊게 빠져들면 들수록, 예술작품들이 자기 자신에서 만족하는 정도는 더욱 적어진다. 우리가 미켈란젤로, 후기 렘브란트, 말기 베토벤에서 보이는, 조화에 반대하는 제스처들을 주관적으로 고통에 가득 찬 전개로부터 도출하지 않고 조화 개념의 역동성으로부터, 궁극적으로는 이 개념의 불충분성으로부터 도출하는 경우에, 이것이 너무 상이한 것을 부적당하게 역사철학적으로 일반화했다고 말하는 것은 거의 불가능하다. 불협화음은 조화에 대해 진실을 말해 준다"(GS 7. S.168).

231. 아도르노가 1934년에 쓴 논문인 「베토벤의 만년 양식」은, 토마스 만이 『파우스트 박사』의 8장을 1945년에 집필하였을 때, 1937년에 출판된 원고인 「토마스 만」에 들어 있었다. 소나타 작품111번에 대한 벤델 크레츠쉬마르 Wendell Kretzschmar의 강연에 대해 토마스 만이 사용한 구절들은 2차 문헌들에서 반복해서 개별적으로 밝혀졌다(vgl. etwa Hansjörg Dörr, Thomas Mann und Adorno. Ein Beitrag zur Entstehung des »Doktor Faustus«, in: Literaturwissenschaftliches Jahrbuch der Görres—Gesellschaft, NF, 11. Bd., 1970, S.285ff., bes. S.312f.).

232. 오 고개를 숙이라는(다시 말해, "오 고개를 숙이라, / 너 고통의 제국들이여, / 네 얼굴은 내가 처한 곤궁에 자비롭나니!) 문자 그대로는 제1부의 마지막 장면의 앞에 있는 일곱 번째 장면인 "성채城砦에서"에 들어 있다(vgl. Faust I, v. 3587ff.). 그럼에도 아도르노가 여기에서 비교하고 있는 것은 2부의 마지막 장면에 해당된다. 마지막 장면에서 "보통 때는 그레첸으로 불리는 우나 포엔티텐티움이 유순하게" 1부의 독백을 다시 받아들이는 行行을 읊는다. "고개를 숙이라, 고개를 숙이라, /너, 필적할 사람이 없는, / 너, 빛이 넘치는, / 네 얼굴은 나의 행복에 자비롭나니!"(Faust II, v. 12069ff.).

233. 메모 끝의 날짜 기록. 1948년 6월 14일.

234. 원문의 *gebunden*(결합된)은 아마도 *gebundene*의 오기일 것임.

235. 바로크 시대 시인인 Andreas Tscherning의 시 "멜랑콜리가 스스로 말한다"
를 넌지시 암시하고 있다. 아도르노는 이 시를 벤야민의 『독일 비애극의 원
천』으로부터 알게 되었다(s. Benjamin, Gesammelte Schriften, a. a. O. [Anm.
13], Bd. I, S.325).

236. 아도르노는 **보충 화성법** 개념을 12음 음악의 수직적 차원을 특징짓기 위해
전개시켰다(vgl. etwa GS 12, S.80ff.).

237. 아도르노는 그의 텍스트를 Vossische Zeitung에서 1934년 인쇄할 예정으로
기획된 연재물인 "우리가 추천하는 가정 음악"을 위해 썼다. 그러나 이 신문은
아도르노의 텍스트가 인쇄되어 나오기 전에 폐간하였다.

238. Vgl. Alfred Lorenz, Das Geheimnis der Form bei Richard Wagner리하르트 바
그너에서의 형식의 비밀, Bd. 2: Der musikalische Aufbau von Richard Wagners
»Tristan und Isolde리하르트 바그너의 '트리스탄과 이졸데'의 음악 구조«, Berlin
1926, S.179f.: "우리가 [⋯] 드라마를 우리 내부로 매우 예리하게 집중시켜서,
중간에 놓여 있는 것을 뛰어넘음이 없이, 시작과 끝을 한 순간으로 요약할 수
있다면, 「트리스탄」전체가 다른 것이 아닌, 바로 거대한 차원들에서 통으로 작
곡된 프리기아 종지임을 알아차릴 수 있다: °S-D

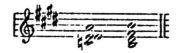

동경, 즉 존재의 버금딸림화음적 근원은, E장조의 으뜸화음으로 순수하게
해체되는 대신에, 딸림화음적으로 고양된 황홀로 급작스럽게 모습을 바꾼다.
[⋯] 4시간에 달하는 거대한 부피의 작품에서 E장조의 으뜸화음은 말로 표현
되지 않는 완벽한 구원으로서 [⋯] 의식에 이르게 된다. 물론 이처럼 거대한
작품을 하나의 모멘트 안으로 넣어서 함께 생각할 능력이 있는 사람에게만 의

식된다."

239. 메모 끝의 날짜 기록. 1948년 10월 9일.

240. 이에 대해 편집자 주 단편 260번과 편집자 주 223번에 인용된 벡커의 문장을 볼 것.

241. 원고의 오류. *Ad Trennung der Trennung.*

242. 주제는 베토벤에서 제1바이올린에서 다음과 같이 기보되어 나타난다.

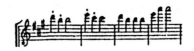

(현악4중주 c#단조, 작품131, 5악장: 프레스토; 오일렌부르크 스코어 29쪽)

243. 이 책 223쪽에 있는 **베토벤의 만년 양식**을 볼 것. 초판 인쇄는 다음 문헌에서 이루어졌음. Der Auftakt(Prag) 17 (1937), S.65ff. (H. 5/6).

244. 『신음악의 철학』의 다음 자리를 참조할 것. "괴테가 나이에 대해서 한 말, 즉 현상으로부터 단계적으로 물러나는 것은 예술의 개념들에서는 재료가 어떻든 상관없다는 태도를 일컫는다. 말기의 베토벤에서는 민숭민숭한 관습들이 역할을 하며, 작곡의 흐름은 이러한 관습들을 통해 경련을 일으키면서 처음부터 끝까지 관통한다. 쇤베르크의 말기 작품들에서는 바로 이런 역할을 12음 체계가 떠맡고 있다"(GS 12, S.114f.). — 괴테-인용은 격언들과 성찰들로부터 발췌한 것이다. "나이: 출현으로부터 단계적으로 뒤로 물러나는 것" (Gedenkausgabe der Werke, Briefe und Gespräche, hrsg. von Ernst Beutler, Bd. 9, 2. Aufl., Zürich 1962, S.669).

245. 1801년 6월 1일 Carl Amanda에게 보낸 편지를 참조할 것. "너의 4중주[즉, 작품18-1. 자필 악보에 아만다에게 헌정한다고 적혀 있다]는 더 이상 없는 셈이야. 내가 그것을 완전히 바꿔버렸어. 이제 비로소 4중주 쓰는 법을 제대로 알게 되었어. 네가 그걸 받게 된다면 너도 그것을 알게 될 거야"(Beethoven, Sämtliche Briefe, a. a. O. [Anm. 19], S.44).

246. 1824년 3월 10일자 Schott 출판사에 보낸 편지를 참조할 것. "내 자신에 대해 말하기가 참으로 어렵기는 하지만, 나는 이 작품[즉, 미사]을 나의 가장 위대한 작품으로 생각하고 있습니다"(Beethoven, Sämtliche Briefe, a. a. O. [Anm. 19], S.706).

247. 텍스트 서두에 있는 날짜 기록. 1957년 10월 19일.

248. 단편 289번에서 305번까지는 논문 「낯설게 된 대작」에 대한 직접적인 사전 작업들을 기술하고 있다. 사전 작업들이 이루어진 연대기는 인쇄된 상태로 보존되어 있다. ― 메모들이 발견되는 노트 C에는 마지막 단편(즉, 305번)에 이어 아도르노는 평소와는 전혀 다르게 다음과 같은 말을 기입하고 있다. "미사에 대한 논고가 첫 번째 초안의 형식으로 1957년 10월 20일 구술되었다. 이렇게라도 해도 되는 것에 감사한다"(Heft C, S.83).

249. 「낯설게 된 대작」은 1957년 12월 16일 함부르크에 있는 Norddeutscher Rundfunk에 의해 방송되었다. 첫 인쇄는 1959년 1월 Neue Deutsche Hefte에서 이루어졌다. 아도르노는 이 텍스트를 1964년 『음악의 순간Moments musicaux』에 묶어 내면서, 서문에 다음과 같이 썼다. "「낯설게 된 대작」은 […] 1937년 이래 기획된 베토벤에 대한 철학적 저작의 복합체에 속한다. 이것은 지금까지도 집필되지 못하였다. 그 이유는 무엇보다도 특히 저자의 노력들이 항상 반복해서 미사 솔렘니스에서 좌절되었기 때문이다. 이런 까닭에서 저자는 최소한 앞에서 말한 어려움의 근거를 명명하고, 물음을 정교하게 설정하려고 시도하였다. 물론 저자가 이러한 문제들을 대략 잘 해결했다고 주제넘게 우쭐댐이 없이"(GS 17, S.12).

250. 그릴파르처는 베토벤을 위해 오페라 대본 「멜루지나」*를 썼다. 그는 처음에는 "아마도 오페라에 걸맞게 다루는 것을 허용하는" 것처럼 보이는 다른 소재를 생각하였으나, "최고도로 상승된 열정의 영역에서" 움직이게 되었다. 이 소

* Melusina, 중세 전설. 상반신은 미녀, 하반신은 뱀의 모습을 한 여자. (옮긴이)

재의 단편들은 그릴파르처 저작에서 「드라호미라Drahomira」라는 제목으로 만날 수 있으며, 토마스 잔 갈리가 인용한 대목에서 논의가 되고 있다(Vgl. Franz Grillparzer, Sämtliche Werke, ausgewählte Briefe, Gespräche, Berichte, hrsg. von Peter Frank und Karl Pombacher, München 1965, Bd. 4, S.198f. und Bd. 2, S.1107ff.).

251. 원고에 대문자로 Privativen(사적인)이라고 되어 있다.

252. Adalbert von Chamisso의 연작 가곡 「여자의 사랑과 삶」의 두 번째 노래 「누구보다 멋있는 그이Er, der Herrlichste von Allen」의 가사의 일부.

253. 이졸데가 부르는 아리아의 마지막 구절.

254. 원고에는 다음 자리를 참조하라고 되어 있다. 「피델리오」 2막의 3중창에서 플로레스탄의 말: "오, 내가 두 분께 보답할 수 없다면!"

255. 여기에서 말하는 것은 아도르노의 다음 논문이다. *Arnold Schönberg, 1874-1951*(vgl. GS 10 · 1 S.152ff.). 편집자 주 209번에서 인용된 구절을 볼 것.

256. 출처 미상.

257. 편집자 주 7번의 증거를 볼 것. 이 책 321쪽 이하에 있는 콜리쉬에게 보낸 아도르노의 편지도 볼 것.

258. 아도르노는 예술과 논증성에서 보는 만년 양식의 관계에 대해 『신음악의 철학』에서도 다루고 있다. 그는 쇤베르크와의 연관관계에서, 베토벤을 관련시킨 상태에서 격언의 현명함에 이르는 경향을 내세우고 있다. "예술의 청산, 즉 자체로서 닫혀 있는 예술작품의 청산은 예술적인 문제 제기로 되며, 재료가 어떻든 상관없다는 태도는 예술에 대한 전통적인 이념이 마지막에 도달하게 되는 내용과 현상의 동일성을 포기하는 것을 동반하게 된다. 후기 쇤베르크에서 합창이 맡고 있는 역할은 인식으로의 경도傾倒를 보여주는 명백한 표지標識이다. 주체는 작품의 직관성을 희생시키며, 작품이 교의와 금언에 지나지 않는다고 작품을 몰아붙이고, 실재로 존재하지 않는 공동체의 대변자로 나서게 된다. 이와 유사한 것으로는 후기 베토벤에서 나타나는 카논Kanon들을 들

수 있다. 여기에서 시작된 빛은 후기 쇤베르크의 작품들에(즉, 후기의 합창곡들) 카논적인 실제로 이어지는 것이다"(GS 12, S.120).

259. 편집자 주 19번의 증거를 볼 것.

260. 아도르노가 인용한, Georg Witkowski의 괴테-판본은 1907년과 1936년 사이에 9쇄가 되었다. — 괴테 작품들의 기념 판본의(Briefe und Gespräche편지와 대화, hrsg. von Ernst Beutler) 5권에서 아도르노가 이 자리에 인용한 시행이 발견된다(2. Aufl., Zürich und Stuttgart 1962, S.618). 이곳에는 "제2부에 대한 보유補遺"라는 이름 아래 "의심스러운 것"이라는 표제가 붙어 있다.

261. "마법의 풀피리의 부록"을 형성하고 있는 "어린이를 위한 노래들"로부터 오는 구절임. 이곳에는 "즉흥 시행"이라는 제목 아래 서문이 들어 있다. "소년들이 놀면서 그들이 갖고 있는 마지막 놀이를 내걸게 되면, 그들은 노래를 부른다: 등등"(vgl. Des Knaben Wunderhorn. Alte deutsche Lieder, gesammelt von L. Achim von Arnim und Clemens Brentano. Mit einem Nachw. von Willi A. Koch, Darmstadt 1991. S.856).

262. Vgl. »Über Sprache überhaupt und über die Sprache des Menschen언어 일반과 인간의 언어에 관하여«. — 벤야민의 이 논문은 아도르노가 이 단편을 메모하였던 1948년에는 출간되지 않은 상태였다. "조소, 회화, 시의 언어가 존재한다. 시의 언어가 인간이 이름을 부여하는 언어에서, 유일하지는 않다고 할지라도, 어떤 경우이든 기초가 다져져 있는 것처럼, 이와 마찬가지로 조소나 회화의 언어가 대략 사물의 언어들의 확실한 종류들에서 기초가 세워져 있다고 말할 수 있어서 사물의 언어들에는 사물들의 언어가 무한할 정도로 훨씬 더 높은 언어로 옮겨지는 것이, 그러나 아마도 같은 영역에서, 놓여 있다는 사실을 생각해 볼 수 있다. 여기에서 관건이 되는 것은 이름이 없는, 청각으로 들리지 않는 언어이며, 재료로부터 오는 언어들이다. 동시에 사물들이 알리는 것에서 사물들의 공통성이 생각될 수 있다"(Walter Benjamin, Gesammelte Schriften, a. a. O. [Anm. 13], Bd. 2, S.156). — 단편 327번에 대해서는 그 밖

에도 『미니마 모랄리아』에 들어 있는, 매우 적게 수정된 원고를 참조할 것. "회화와 조소에서 사물들의 침묵하는 언어가 더욱더 높은, 언어와 비슷한 언어로 옮겨졌다고 벤야민이 의도하였다면, 음악은 순수한 음성으로서의 이름을 구출하였다는 점이 음악으로부터 가정될 수 있을 것 같다. ― 이것은 그러나 사물들로부터 이름이 분리되는 것을 대가로 해서 이루어진다"(GS 4, S.252).

263. 바흐와 베토벤의 지위와 우위에 대해 『미학이론』에서 다음과 같이 언급되고 있다. "두 작곡가 가운데 누가 더 높은 곳에 있는가 하는 물음은 무의미한 것이다. 주체의 성숙성의 목소리, 신화로부터의 해방과 신화와의 화해, 다시 말해 진리 내용이 바흐에서보다 베토벤에서 한참 더 성공에 이르렀다는 것은 통찰에 해당되지 않는다. 이러한 기준은 다른 모든 기준을 능가한다"(GS 7, S.316).

264. 추정건대 슈베르트의 소나타 작품42, D 845를 의도하고 있는 것 같다. ― 1928년의 나온 아도르노의 슈베르트 논문에서 슈베르트의 형식은 순환하는 유랑의 상으로 바뀌지면서 속행되고 있다. "즉흥곡과 음악의 순간뿐만 아니라 소나타 형식에서의 작품들도 완벽하게 이렇게 접합되어 있다. 소나타 형식에서의 작품들은 모든 주제적-변증법적 전개의 토대를 이루는 부정을 베토벤적인 소나타와 분리하여 세워 놓을 뿐만 아니라 변화되지 않는 특성들의 반복가능성도 역시 마찬가지로 세워 놓는다. 첫 a단조 소나타에서 두 개의 착상들, 즉 1주제와 2주제로서 대립하여 놓여 있는 것이 아니라 오히려 두 개가 1주제군과 2주제군 속에 포함되어 있는(작품42에도 적용됨) 착상들이 악장의 근간을 이룬다는 점은, 통일성을 위해 재료를 절약하는 동기적인 경제성에 귀속될 수 없고 넓게 퍼져 있는 다양성에서 동일한 것의 회귀에 귀속될 수 있다. 우리는 여기에서 분위기에 대해 앞에서 말한 개념의 근원을, 그러한 개념이 19세기의 예술과 풍경화에 대해 그 통용성을 유지하였듯이, 탐색할 수 있다. […]"(GS 17, S.26).

265. "사제들과 자라스트로의 주문의 행진곡(10번 곡, 오! 이시스 신과 오! 시리스

신이여)는 교회적 성격과는 매우 거리가 먼 새로운 음향을 오페라에 도입하였다. 그 음향은 일종의 세속적 경외라고 부를 수 있을 것이다"(Alfred Einstein, Mozart. His Character His Work. transl. by Arthur Mendel and Nathan Broder, London, New York, Toronto 1945, p.466). — "세속적 경외Secular awe"는 아인슈타인의 독일어 신조어인 "세계의 엄숙성"의 번역어이다. 이 단어는 그것 나름대로 괴테의 "세계의 경건성"을 모방한 것처럼 보인다.

266. 아도르노의 휴머니티 개념에 중심적이었던 벤야민의 논평에는 Johann Heinrich Kant의 편지에 대해 다음과 같이 언급되어 있다. "이 편지가 진정한 휴머니티를 흡인하고 있는 것은 의문의 여지가 없다. 이 편지는, 모든 완벽한 것이 그렇듯이, 동시에 이 편지가 그러한 종류의 완벽한 표현을 부여하는 것의 조건들과 한계들에 대해 무언가를 말하고 있다. 휴머니티의 조건들과 한계들? 이것은 분명하다. 그리고 조건들과 한계들은, 다른 한편으로는 중세적인 현존재의 신분과는 구분되고 있는 것처럼, 우리들에 의해서 명백하게 가려지는 것처럼 보인다. […] 계몽에게는 자연법칙들이 어떤 곳에서도 자연의 이해할 수 있는 질서와의 모순에 놓여 있지 않은바, 우리는 이제 계몽으로 눈을 되돌려 본다. 자연은 이러한 질서를 자연의 복무 규칙의 의미에서 이해하였고, 하인들을 낡은 집 안으로, 학문들을 분야로, 반쪽짜리 축복을 작은 상자 안으로 들어가도록 하였다. 자연은 그러나 인간을, 오로지 이성의 부여를 통해서만 인간을 피조물들과 구분하기 위하여, 피조물에 대해 호모 사피엔스로서 내놓았다. 이것은 고루함이었다. 이런 고루함에서 휴머니티는 그것의 숭고한 기능을 전개하며, 고루함이 없이는 휴머니티가 위축되는 판결을 받았다. 부족하고도 제한되어 있는 현존재와 진정한 휴머니티가 이처럼 서로 의지하고 있는 것이 다른 어느 곳보다도 더욱 명백하게 칸트에서(그는 학교 선생과 호민관 사이에서 엄격한 중간을 뚜렷이 보여주고 있다) 나타나고 있다면, 동생의 이러한 편지는 철학자의 저작들에서 의식되는 삶의 감정이 민족에서 얼마나 깊게 뿌리를 내리고 있었던가를 보여준다. 짧게 말해서, 휴머니티가 논

의되는 곳에서는, 시민이 사는 방의 협소함, 즉 계몽이 그 빛을 안으로 던져 주었던 협소함이 망각되어서는 안 될 것이다"(Walter Benjamin, Gesammelte Schriften, a. a. O. [Anm. 13], Bd. 4, S.156f.).

267. 1932년 12월 프랑크푸르트 암 마인에서 베베른이 스스로 지휘했던 연주에 대해 아도르노는 다음과 같이 썼다. "그러고 나서 1824년의 독일 무곡*이 베베른의 대가적 솜씨에 의해 관현악화한다. 이것은 작품의 골조를 유지하면서 '철저하게 관현악화'하는 처리방식에 따라 이루어진다. 이것은 동시에 고전파적 관현악법을 쉽게 알아차릴 수 있게 한다. 고전적 관현악법은 여기에서 스스로를 의식하게 된다"(GS 19, S.237).

268. 저승적인 것의 개념은 19세기 중반에 바호펜Johann Jakob Bachofen에 의해 확실한 의미를 얻게 되었다. 그의 »Mutterrecht모권母權«(Stuttgart 1861)에서는 원시적이고 '저승적인' 종교성에 의해 특징지어지는 선사先史적인 여성 권력의 우위가 밝혀진다. 아도르노의 유품에는 바호펜의 책(Mutterrecht und Urreligion. Eine Auswahl, hrsg. von Rudolf Marx, Leipzig o.J. 1926)이 들어 있었으며, 수많은 밑줄이 그어져 있었고 방주들이 달려 있었다. 아도르노는 저승적인 것(지하의, 땅에 붙어 있는)을 신화적인 것, 자연에 붙잡혀 있는 것과 동일한 의미로 광범위하게 사용한다.

269. 죽은 사람을 빨아들이는 거대한 틈에 관한 뫼리케의 시. "거대한 틈보다 더 크게 소리가 나는 것은 아무것도 없으며, 이 틈은 어리석은 변덕들로 가득 차 있다." 거대한 틈은 그것의 "강력한 힘을 가진 원고"인 "세계에 관한 책"으로부터 악마의 꼬리를 잘라내는 "확실한 사람에 관한 동화"를 죽은 사람들에게 읽어준다(vgl. Eduard Mörike, Sämtliche Werke, hrsg. von Jost Perfahl, Bd. I, München 1968, S.715ff.). 뫼리케의 시는 아도르노에게는 부분적으로 식인食人과 산령山靈의 모티브들로 수렴되는 것 같으며, 그는 이런 모티브들을 베토

* 슈베르트의 D 820. (옮긴이)

벤에 대해 여러모로 끌어들이고 있다(단편 278번 이하, 340번, 342번을 볼 것).

270. 신화 연구가 의도하는 것은 『계몽의 변증법』의 제1부이다. 『계몽의 변증법』은 아도르노가 여기에서 신화 연구를 언급한 것을 기준해서 볼 때 그 이후에 비로소 『계몽의 변증법』이란 제목을 갖게 되었다. 아도르노가 이 자리에서 관련시키고 있는 대목은 다음과 같다. "서로 간에 폐쇄적이 아니었던 제전들에서 제우스의 이름이 어떤 빛의 신에 귀속되는 것과 마찬가지로 저승의 신에게도 귀속되듯이, 또한 올림피아 제신들이 모든 저승의 신들과 모든 방식으로 교류하는 것을 장려하였듯이, 좋은 의미의 힘과 나쁜 의미의 힘, 행운과 해악은 서로 명백하게 구분되지 않았다. 이것들은 생성과 소멸, 삶과 죽음, 여름과 겨울처럼 사슬로 연결되어 있었다. 그리스 종교의 밝은 세계에서는, 인류 역사의 가장 최초로 알려진 단계에서 마나Mana로 존경받았던 종교적 원리에서 애매한 '구분되어 있지 않은 상태'가 살아남아 있다. 일차적이고 분화되지 않는 것으로서의 마나는 모든 알려지지 않은 것, 낯선 것이다; 마나는 경험의 주위를 초월하는 것이며, 마나보다 앞서서 인류 역사에 알려진 현존재보다도 더욱 많은 의미를 사물들에서 보유한다. 원시인이 또한 초자연적인 것으로 경험하는 것은 물질적 실체에 대한 대립으로서의 정신적 실체가 아니고, 개별적 부분의 맞은편에서 자연적인 것이 착종되어 있는 상태이다. 자연에 대한 공포 때문에 부르는 소리를 통하여 아직 익숙해지지 않는 대상이 경험되며, 그러한 소리는 익숙해지지 않은 대상에 붙이는 이름이 된다. 이렇게 부르는 소리는 알려진 것의 맞은편에서 알려지지 않은 것의 초월성을 고정시키며, 이렇게 함으로써 두려움을 성스러움으로 고정시킨다. 자연에 가상과 본질이, 힘과 그 힘에 영향을 받은 결과가 중첩되는 것은 —이 같은 중첩이 신화뿐만 아니라 학문도 가능하게 한다— 인간의 공포로부터 유래하며, 인간의 공포의 표현이 곧 '무엇을 설명하는 것'으로서 나타나게 되는 것이다. 심리학주의Psychologismus가 그렇게 믿게 하듯이 영혼이 자연 속으로 들어온 것이 아니다; 움직이는 정신인 마나는 투사Projektion가 아니고, 원시인의 연약한 영혼에

서 자연의 실재 위력이 메아리친 결과로 나타난 것이다. 생명력이 있는 것과 없는 것이 갈라지는 것, 특정 장소들이 귀신들과 신성神性으로 채워지는 것은 선先만유정신론Präanimismus으로부터 비로소 발원한다. 여기에서 주체와 객체의 분리가 이미 착수되었다. 만약 나무가 더 이상 나무로 말해지지 않고, '그 어떤 다른 것'에 대한 증명서, 즉 '마나가 앉아 있는 곳'으로 말해진다면, 언어는 모순을 표현한다. 그 모순이란 다름 아닌, 그 어떤 것이 바로 자기 자신이면서 동시에 그 자신과는 다른 그 어떤 것이라는 점이다. 그 어떤 것은 자신과 동일하면서도 동시에 동일하지 않게 된다. 언어는 신성神性에 의하여 동의어의 반복에서 언어로 된다. […] 순수한 상은 예술작품의 의미, 즉 예술적 가상에 놓여 있다. 원시적인 것의 주술에서 새로운 소름끼치는 상이 그 무엇을 위해서 생성되었다는 사실에 예술작품의 의미가 놓여 있다: 이 상은 특수한 것에서 전체가 출현한 모습을 보여준다. 예술작품에서는 항상 다시 한번 마나의 중첩이 실현되며, 이런 중첩에 의하여 사물은 정신적인 것, 마나의 표현으로 나타날 수 있었다. 바로 이것이 예술작품의 아우라Aura를 완성시킨다. 총체적인 것의 표현으로서의 예술은 절대적인 것의 가치를 제기한다. 철학은 자신에게 개념적 인식의 우위를 인정하는 것에 의하여 매번 움직여져 왔다"(GS 3, S.30ff. und S.35; vgl. auch ebd., S.37 sowie S.57f.).

271. 쉰들러에 따르면, 베토벤이 자신의 교향곡 5번 시작 마디들에 대해 이렇게 언급했다고 한다(gl. Anton Schindler, Biographie von Ludwig van Beethoven, a. a. O. [Anm. 62], S.188).

272. 저승적인 것과 휴머니티의 교차에 관한 물음 제기와 함께 하나의 토론이 아도르노의 베토벤-단편들에 들어오게 된다. 이 토론은 파시즘 전야에 독일 지성계를 휘몰아갔으며, 당시에 출간되어 있었던 바호펜의 여러 개의 선집들에 연계되어 진행되었다. 토마스 만은 1929년에 그의 강연 「현대 정신사에서 프로이트의 위치」에서 '저승적인 것, 밤, 죽음, 귀신적인 것, 짧게 말해서 올림푸스 시대 이전의 근원根原 종교성과 대지大地 종교성에 향해진 인식하는 공감'

에서 '반응이라는 말'을 인식하고 있었다"(Thomas Mann, Leiden und Größe der Meister대가의 고통과 위대함, Frankfurt a. M. 1982 [Frankfurter Ausgabe], S.884). — 신화의 극복을 오로지 신화와의 화해로 사고할 수 있었던 아도르노는 그의 에세이 「발자크-읽기」에서, 예기치 않은 자리에서, 저승적인 것과 휴머니티의 모티브를 받아들였다. "발자크는 독일인에 대한 특별한 애정을 품고 있었다. 장 파울, 베토벤이 그 예이다. 음악가인 슈뮤케에 대한 그의 서술에서는 그의 독일 사랑이 어디를 향하고 있었던가를 추론할 수 있다. 그의 독일 사랑은 독일 낭만주의가 마탄의 사수에서 시작하여 슈만에서 20세기의 반反전통주의에 이를 때까지 프랑스에 미친 영향과 본질적으로 동일한 것이다. 발자크 문장들의 미궁에서 보이는 독일적인 어두움이 명료함이라는 라틴적인 테제에 맞서서 유토피아에서, 독일인이 역으로 계몽에서 마음의 고통을 잊어버리려고 애쓰는 것만큼이나 많은 정도로, 구체화되는 것 하나만으로 끝나지는 않는다. 발자크는 이보다 더 나아가 저승적인 것과 휴머니티의 배열 관계에 말을 걸었다고 보아도 될 것이다. 왜냐하면 휴머니티란 자연(천성)이 인간 내부에서 자신을 기억하는 것이기 때문이다. 전인,* 말하자면 초월적 주체는, 마법을 걸어 사회를 제2의 자연으로 둔갑시켜 버린 창시자인 체하는 초월적 주체는 발자크의 산문 배후에서 독일 철학의 신화적인 자아, 그리고 이것에 부합되는 음악의 신화적인 자아와 친화적이다. 모든 것은 자기 스스로부터 발원하여 설정되어 있다. 인간적인 것이, 다른 것과의 근원적인 동일화의 힘을 통해서, 동일화가 자기 스스로 아는 것으로서, 그러한 주관성에서 그럴싸하게 말해지고 있는 동안에도, 동일화는 이와 동시에 동일화와 더불어 주위를 뛰면서 돌아다니는 폭력에서 항상 비인간적인 것이 되며, 인간적인 것 자체를 동일화의 의지에 종속시킨다. 발자크가 세계로부터 더욱더 멀어지면 질수록, 그는 세계를 창조하면서 세계를 더욱더 가깝게 밀친다. 발자크에 관한

* 全人, Allmensch, 영어의 cosmic man을 의미함. (옮긴이)

일화가 있다. 일화에 따르면, 그는 3월 혁명의 시대에 정치적인 사건들로부터 등을 돌리면서 '우리는 현실로 되돌아간다'라는 말과 함께 책상으로 갔다고 한다. 이 일화는, 그것이 비록 발견된 것이었다고 할지라도, 발자크를 충실하게 서술하고 있다. 발자크의 제스처는 만년의 베토벤의 제스처이다. 내의만 입은 채 분노를 이기지 못하고 투덜대면서 c#단조 현악4중주 악보를 그의 방의 벽에 거대하게 확대시켜 그려놓았던 만년의 베토벤이 보였던 제스처인 것이다. 분노와 사랑은, 편집중에서처럼, 서로 내적으로 결합된 채 펼쳐지는 것이다. 자연 정령들은 인간과 벌이는 장난을 이러한 방식이 아닌 다른 방식으로 몰고 가지 않으며, 불쌍한 사람들을 도와준다"(GS 11, S.142ff.).

273. Vgl. Johann Karl August Musäus, Volksmärchen der Deutschen독일인의 민족동화, hrsg. von Norbert Miller, München 1976, S.174.

274. 무제우스는 뤼베잘 전설들의 첫째 전설에서 제후인 라티보르Ratibor를 "숲 속의 인간 기피자"라고 부른다. 산의 정령精靈이 라티보르의 애인을 유괴하자 이에 대해 그는 "고독한 숲 속에서 인간을 기피하면서 떠돌았다"(vgl. Musäus, a. a. O., [Anm. 273], S.189 und 192).

275. 토마스 만의 "파우스트 박사의 성립 과정"에서 우리는 다음과 같은 구절을 읽을 수 있다. "[…] 1943년 10월 초 우리는 아도르노가家에서 하루 저녁을 보냈다. […] 나는 피아노에 관해 쓴 3쪽을 읽었다. 이것이 내가 염려스러울 정도로 비대해진 장(즉,『파우스트 박사』의 8장)에 짧게 삽입시켜 놓았던 부분이었다. 그리고 나서 우리를 초대한 아도르노가 베토벤에 관한 그의 연구와 경구들로부터 몇 가지를 알려 주었다. 그의 이야기에서는 무제우스의 '산의 정령'에서 유래하는 어떤 인용이 하나의 역할을 담당하였다. 이에 접속된 대화는 순화된 저승적인 것으로서의 휴머니티, 베토벤이 괴테에 결합되어 있다는 점, 사회와 관습에 저항하는 낭만적인 모순으로서의 인간애적인 것(das Humane, 루소), 반발로서의 인간애적인 것(괴테의『파우스트』의 산문 장면)에 관한 내용으로 이어졌다. 그리고 나서 아도르노는, 내가 그를 바라보면서

그의 옆에 서 있었던 동안에, 소나타 110번을 나에게 완전하게 연주해 주었으며, 이 연주는 최고로 교육적인 것이었다. 내가 연주에 대해 그토록 집중한 적은 결코 없었다"(Thomas Mann, Rede und Antwort강연과 답변, Frankfurt a. M. 1984 [Frankfurter Ausgabe], S.160f.). — 그 밖에도, 아도르노는 단편 342번을 1941년에 썼다.

276. 실러의 「환희의 송가」에 관한 교향곡 9번의 마지막 합창의 텍스트를 참조할 것. 또한 편집자 주 176번에 인용된 아도르노의 경구도 참조.

277. 이것은 『독일 신화학』으로부터 오는 인용에 관련되어 있다. 이 인용은, 단편 345번처럼, 동일한 노트에서도 발견된다. 그러나 이 인용은 베토벤 단편들에 속하지 않는 메모에서 발견된다.

278. 10년 이상이 지나서 쓴 논문인 「아이헨도르프에의 회상」에 다음과 같이 언급되어 있다. "시의 표현수단으로서의 언어, 자율적인 것으로서의 언어는 자율적인 것이 갖고 있는, 수맥을 찾아내는 마법의 지팡이이다. 주체의 자기 소멸이 언어에 도움을 준다. 자기 자신을 보존하려는 의지가 없는 사람은 자기 자신에 대해 다음과 같은 행을 발견하게 된다. '그리고 나는 그렇게 해야 하고, 저기에 있는 강에서 출렁이는 물결처럼, / 봄이 오는 문턱에서 듣지도 못한 채 연기처럼 사라지는.' 주체 자신이 스스로 살랑살랑 소리를 내는 주체로 된다. 주체 스스로 언어가 된다. 언어처럼 단순히 울리는 것에서 지속되면서. 인간이 언어화되는 활동, 살이 말로 되는 것은 언어에서 자연의 표현을 상상하게 해 주며, 언어의 움직임을 마치 예수의 거룩한 변모처럼 삶 내부로 다시 한 번 넣어 준다. 살랑살랑 거리는 것은 자연의 표현이 갖고 있는 즐겨 쓰는 말이었다. 그것은 거의 하나의 공식과 같은 것이었다. '나는 살랑거리는 것 이외에는 아무것도 갖고 있지 않다'라는 보르하르트의 말은 아이헨도르프의 시행과 산문에 모토로서 놓여 있다고 보아도 될 것이다. 이러한 살랑거림은 그러나 음악으로의 지나치게 성급한 기억에 의해 지체된다. 살랑거림은 음향이 아니고 쏴 하는 소리이며, 음향보다는 언어에 더 친밀하다. 그리고 아이헨

도르프 자신도 살랑거리는 것을 언어와 유사한 것으로 표상하고 있다"(GS 11, S.83). — 보르하르트적인 살랑거림에 대해서는 다음 자리들을 참조할 것. GS 11, S.536, GS 5, S.326.

279. 아도르노는 호르크하이머의 논문인 「이성과 자기보존」을 이성 연구라고 명명하고 있다. 아도르노는 이 논문의 작성에 1941/1942년에 공동 작업으로 참여하였다. 호르크하이머는 파시즘 지배 체제 아래에서 성성Sexualität, 性性의 운명과의 연관관계에서 모권제도적인 것의 생존에 관하여 다음과 같이 다루고 있다. "사회적인 권위성은 제복 착용자를 거부하는 것을, 마치 금기들이 그 오래된 형식에서 고분고분함을 금지시키는 것과 같은 정도로 엄격하게, 처녀에게 금지시킨다. 독일에서는 성모 마리아의 상이 여성에 대한 숭배를 한 번도 완전하게 흡수할 수 없었다. 마치 문학이 버림받은 처녀의 편을 드는 것처럼, 배제된 민족정신은 나이 든 처녀를 거부하는 집단적인 동의에서 —국가사회주의자들이 유연성이 없는 사람들을 비방하고 결혼하지 않았음에도 어머니가 된 여성들에게 크게 문을 열어주기 오래전부터— 항상 효력을 지니고 있었다. 그러나 파묻힌 선사시대에 대한 기억으로부터 유래하여 공급되고 정권에 의해 인가된 난행亂行들은 기독교가 말하는 처녀, 즉 하늘에 있는 신랑과 결혼하는 처녀의 성스러움에 도달하지 않는다. 왜냐하면 정권은 선사시대를 정권이 행사하는 폭력 안으로 집어넣기 때문이다. 정권이 파묻힌 것을 공표하고 이름을 부여하며 거대산업적인 자기주장을 위해 기동機動함으로써 파묻힌 것이 파괴된다. 정권이 기독교적인 형식을 깨트리는 것을 주저하고 자신을 게르만적인 정권이라고 선언하는 것을 망설였던 곳에서, 정권은 독일 철학과 문학에 그것들의 어조語調를 부여하였다. 유전적 소질로서 불려 나온 영혼이 속박에서 풀려 나오게 된 상태가 비로소 독일 철학과 음악을 기계화시켰다. 국가사회주의(나치즘)의 신화적인 내용을 단순한 사기로 끝내버리는 것이 그토록 공허한 것처럼, 신화적인 내용을 보존시키려는 국가사회주의적인 요구 제기도 그만큼 허구적이다. 앞에서 말한 영혼이 풀려

나오게 된 상태를 살아남은 신화에게 돌리고 있는 전조등電照燈들은 살아남은 신화에서 단번에, 문화가 다른 곳에서 수백 년에 걸쳐 실행하였던 절멸 작업Vernichtungswerk을 만회한다. 이렇게 해서 족외혼族外婚적인 질서에 대한 불안으로부터 오는, 명령된 도취는 잡혼雜婚에 다시 이르지 않게 된다. 명령된 도취는 사랑에 대한 조롱일 뿐이다. 사랑은 지배적인 이성의 화해되지 않은 적敵이다"(Max Horkheimer, Gesammelte Schriften전집, hrsg. von Alfred Schmidt und Gunzelin Schmid Noerr, Bd. 5제5권: *Dialektik der Aufklärung und Schriften 1940 bis 1950*[『계몽의 변증법』과 1940년부터 1950년까지의 저작들], Frankfurt a. M. 1987, S.343f..

280. 아도르노는 아마도 단편 31번이나 단편 251번을 염두에 두고 있을 것이다.

281. 편집자 주 155번을 볼 것.

282. 인용된 부분은 서론에서 발견되며, 서론에서는 예술의 목적이 다루어지고 있다. "이제 그러한 목적으로서, 예술은 탐욕의 난폭성을 경감시키는 능력과 이에 대해 소명 의식을 갖고 있다는 고찰이 일단은 반성에 놓여 있게 된다." 편집자 주 46번에 있는 증명과 함께 인용된 내용을 볼 것.

283. "소포클레스. ― 많은 사람이 가장 기쁜 것을 기쁘게 말하려고 시도하지만 헛된 일로 끝났느니 / 가장 기쁜 것이 여기에서 마침내 나에게 말하고 있나니, 여기에서, 슬픔에서 스스로 출발하여"(Hölderlin, Sämtliche Werke [Große Stuttgarter Ausgabe], Bd. I: Gedichte bis 1800, 1. Hälfte, hrsg. von Friedrich Beißner, 2. Aufl., Stuttgart 1946, S.305).

284. 아도르노가 기꺼이 인용하는 대목은(GS 7, S.476에 있는 주석을 참조) 『판단력비판』의 §§28에서 발견된다. "미적 판단에서 자연은, 우리의 위에서 어떤 폭력도 갖고 있지 않은 권력으로서 고찰되면서, 역동적이고-숭고하다. 자연이 우리에 의해서 역동적으로 숭고한 것으로서 판단되어야 한다면, 자연은 경외를 일으키는 것으로서 표상되어야 한다. […] 우리는 그러나, 우리가 대상을 단순히 경우로 생각하는 방식으로 대상을 판단하는 경우에는, 어떤 대

상에 대해 경외심을 갖지 않은 채 어떤 대상을 경외스러운 것으로서 고찰할 수 있다. 우리가 대상에게 저항하려는 의지를 갖고 있었고, 그러고 나서 모든 저항이 훨씬 더 쓸데없는 것이 되고 말 것 같기 때문이다"('우리는' 이하의 문장에 대해 아도르노는 그가 소장하고 있던 『판단력비판』에 다음과 같이 써 놓았다. "오히려: 상像은 현실에 숨겨져 있는 불안을 매개한다"). "웅장하게 돌출되어 있는 위협적인 절벽들, 천둥소리와 함께 하늘에 겹쳐 쌓여 있는 구름들이 섬광과 폭음을 내면서 행진하는 모습들, 위력적인 파괴력을 지닌 화산들, 대지를 황폐시키는 대폭풍들, 화난 모습을 폭발시키면서 포효하는 끝을 모르는 대양, 거대한 강이 만드는 높은 폭포와 같은 것들은, 자연이 가진 힘과 인간을 비교해 볼 때, 우리가 자연에 대해 저항할 수 있는 능력을 아무런 의미가 없는 사소한 것으로 만들 뿐이다. 그러나 이러한 사소함이 바라보는 것은, 우리가 안전한 상태에 있다고 할지라도, 그것이 더욱더 많은 열매를 맺으면 맺을수록, 더욱더 매력적인 것이 된다. [⋯]"(Kant, Werke, hrsg. von Wilhelm Weischedel, Bd. 5, Darmstadt 1957, S.348f.). 마지막 단락에 대해 아도르노가 다음과 같이 방주를 붙여 놓았다. "젊은 괴테의 서정시처럼." − 편집자 주 115번도 볼 것.

285. 『미학이론』에서 다음과 같이 상세하게 논의되고 있다. "예술의 감각적인 것은 예술에게는 오로지 정신화되고 부서진 상태로만 놓여 있다. 이러한 점은 과거의 중요한 작품들에 ―이것들에 대한 인식이 없이는 작품 분석이 성과를 얻지 못한다고 볼 수 있을 것이다― 들어 있는 진지한 경우라는 카테고리에서 해명될 만하다. 톨스토이가 감각적이라고 험담하였던 「크로이처」 소나타의 1악장 재현부의 시작에 앞서서, 제2 버금딸림음의 화음은 소름 끼치는 효과를 만들어낸다. 이 화음이 「크로이처」 소나타가 아닌 그 어떤 곳에서 출현한다면, 많든 적든 중요하지 않을 것이다. 이 부분은 오로지 악장을 통해서, 이 부분이 갖고 있는 위치와 기능을 통해서 그 의미를 획득한다. 이 부분은 그것의 지금 여기에를 통하여 지금 여기에를 넘어섬으로써 진지해진다. 그리고 이

부분은 앞서서 지나간 것과 이에 뒤따르는 것에 대해 진지한 경우의 감정을 확산시킨다"(GS 7, S.135f.).

286. "말이 없는 친구. — 인간이 된 별, 네가 가진 모든 밀물과 함께 / 요구하고 걱정하면서 너는 창백하게 달을 향하고 있네. / … / 인간이 된 별, 너의 친절한 동지가 되리니 / 뜻밖에도, 가장 기뻐하는 태양의 아이가 되리니"(Theodor Däubler, Der sternhelle Weg. 2. Aufl., Leipzig 1919, S.34).

287. 편집자 주 172번에 인용된 첫 대목의 메모를 볼 것.

288. 이 생각은 『미학이론』에서 상세하게 펼쳐진다. "베토벤 작품의 여러 소절은 『친화력』에 나오는 "희망은 별과 같이 하늘로부터 땅으로 내려온다"는 말처럼 울려 퍼진다. 이러한 예는 작품31-2의 D단조 소나타의 느린 악장에서 보인다. 우리는 이 부분을 악장과의 연관관계에서 연주해야 하며, 이렇게 하는 것은 이 부분이 다른 것과 비교될 수 없는 것, 구조를 넘어서서 빛을 발하는 것이 얼마나 많은 정도로 구조에 힘입고 있는가를 들어서 알기 위함이다. 이 부분이 보여주는 표현이 자체 내에서 인간화된 성악적인 선율의 집중을 통해서 앞서서 지나간 것을 능가함으로써, 이 부분은 대단히 놀라운 것으로 된다. 선율은 총체성에 대한 관계에서, 철저하게 이러한 총체성을 통해, 개별화된다. 선율은 총체성의 산물이기도 하고 총체성의 중단이기도 하다"(GS 7, S.280). — 『친화력』에 있는 문장은 다음과 같다. "희망은 하늘에서 떨어진 별처럼 희망의 머리 위를 통과하였다"(Goethe. Werke, Hamburger Ausgabe, a. a. O., [Anm. 89], Bd. 6: Romane und Novellen I. S.456).

289. Vgl. Ludwig Nohl, Beethovens Leben베토벤의 생애, 2., völlig neu bearb. Aufl. von Paul Sakolowski. Bd. I, Berlin 1909.

290. 『미학이론』의 다음 구절이 이 자리와 비교될 수 있다. "4중주 음향의 균형 잡힌 협화음이 없이는, 베토벤의 작품59-1의 느린 악장의 Dᵇ장조 자리는 이 자리가 호평을 받게 하는 정신적인 힘을 갖지 못할 것이다. 작품 내용의 현실성은 작품 내용을 진리 내용으로 만드는바, 작품 내용의 현실성에 대한 약속은

감각적인 것에 붙어 있다. 바로 이 점에서, 예술은 형이상학에서 모든 진리가 유물론적인 것과 유사하게, 유물론적이다"(GS 7, S.412). ─ 텍스트 6의 첫 번째 보유補遺와 편집자 주 291번에 제시된, 아도르노의 편지로부터 유래하는 인용도 볼 것.

291. 아도르노로 하여금 항상 다시 연구하도록 하였던 대상을 다루는 이러한 보유補遺의 전사前史에는 그가 1942년 10월 7일 루돌프 콜리쉬에게 썼던 편지가 속해 있다. "선배는 작품59-1의 아디지오에서 D♭장조의 아름다움은 그것의 위치에 귀속되지 그 자체에 귀속되는 것은 아니라고 썼습니다. 이것은 나의 베토벤 단편들에서 결정적인 역할을 수행하고 있는 보편적인 사실과 접맥되어 있으며, 우리는 이러한 사실을 예를 들어 「열정」 소나타의 재현부 등장 부분이나 「영웅」 교향곡의 장송 행진곡의 재현부에서 분명하게 확인할 수 있습니다. 장송 행진곡은 오로지 다음과 같은 이유에서만 웅대합니다. 발전부의 형식적인 도약이 도식의 한계들을 뛰어넘고 재현부를, 즉 동시에 그것 자체로서 느낄 수 있지만 하나의 '행진곡'에서의 한 절로서가 더 이상 아니고 하나의 통합적 교향곡적 형식의 모멘트로서 느낄 수 있는 재현부를 여전히 분담하고 있기 때문에 웅대한 것입니다. 저는 형식요소들의 이러한 이중적 성격이 베토벤에서 결정적으로 중요한 역할을 수행하고 있으며, 특히 그의 우월함은 모든 음악적으로 개별적인 것이 전체와 변증법적인 관계에 놓여 있다는 점에 기반을 두고 있다고 생각합니다. 개별적인 것은 자기 스스로부터 전체를 풀어 놓으며, 오로지 전체를 통해서만 스스로 다시 규정됩니다. 그 밖에도 저는, 우리가 바로 이런 이유 때문에 베토벤 자신에서 보이는 진부함의 개념을 앞에서 말한 D♭장조의 선율과 같은 가장 단순한 세부에 적용시킬 수 없다고 생각합니다. 아무것도 아닌 것만이 항상 천박하며, 아무것도 아닌 것은 동시에 존재자로서, '착상'으로서, 또는 '선율'로서 거드름을 피우기 때문입니다. 이것은 그러나 베토벤에서는 결코 발생하지 않습니다. 오히려 개별적인 것은 전체를 위해서 아무것도 아닌 것이 됩니다. 헤겔적으로 말하면 개별적인 것

이 절멸된다고까지 말할 수 있습니다. 진부함의 개념은 낭만파에 보완적으로 속해 있습니다. 바그너와 슈트라우스에서 수많은 주제, 멘델스존에서 많은 주제, 쇼팽에서의 다수의 주제가 진부합니다. 진부함은 그러나 특별화라는 가상과 연관관계에 놓여 있으며, 이러한 특별화가 출현하지 않게 하는 것이야말로 베토벤에서의 웅대함(진부하게 말하자면, 고전적인 것)을 완성하고 있는 것입니다"(프랑크푸르트 암 마인의 테오도르 W. 아도르노 문서보관소에 보존되어 있는, 타이프라이터의 카본지에 의한 복사본에 따른 인용임).

292. 이름에 대한 아도르노의 이론은 단편 327번을 볼 것. 특히 그의 논고 「음악과 언어에 대한 단편」을 볼 것. "의도를 말하는 언어에 비해 음악은 전혀 다른 유형의 언어이다. 이 유형에는 음악의 신학적인 측면이 놓여 있다. 음악이 말하는 것은 나타나는 것으로 규정되는 동시에 숨겨진다. 음악의 이념은 신적인 이름의 형태이다. 음악은 탈신화화된 기도祈禱이며, 영향을 미치는 것의 마법으로부터 자유롭다. 이름 자체를 붙이려는 시도, 의미를 전달하지 않으려는 시도는 언제나 그렇듯이 무위로 끝난다"(GS 16, S.252). ― 이에 대한 해석은 편집자 주 17번에서 거론된 편자의 논문 「개념 형상 이름Begriff Bild Name」을 참조할 것.

293. 노래와 새의 연관관계, 예술의 언어와 사물 언어의 연관관계에 대해서 벤야민은 「언어 일반과 인간의 언어에 관하여」에서 다루고 있다. 이에 대해서는 편집자 주 262번에 있는 인용과 이것에 이어지는 내용을 참조할 것. "예술형식들의 인식에 대해서는, 이것들을 모두 언어들로서 파악하고 이것들이 자연 언어들과 갖는 연관관계를 찾아내는 시도가 긴요하다. 가까이 놓여 있는 예로는, 노래와 새들의 언어가 맺고 있는 친화력이 해당된다. 이러한 예가 청각의 영역에 속하기 때문이다"(Benjamin, Gesammelte Schriften, a. a. O., [Anm. 13], Bd. 2, S.156).

294. 아도르노가 베토벤의 다음과 같은 표현을 생각하였다는 점을 단편 370번으로부터 끄집어 낼 수 있다. 베토벤에 따르면, '우리는 오성을 이용하여 청취하

였다는 의지를 갖고 있으며 감동은 여자들의 방에나 어울리는 것이다.' 이 말
은 물론 모조된 편지로부터 유래한 것이다(편집자 주 19번을 참조).

295. 단편 363번에서 마차가 멀어져 가는 것으로서 동일화되고 있는 소나타 81a[1
악장 223마디 이하를 볼 것]의 말발굽 소리는 『미학이론』의 서문에서 아도르
노가 철학과 음악의 원리적인 차이를 새로 바꿔 쓰는 것에 도움을 준다. "사고
의 매개성은 예술작품들의 매개성과 질적으로 상이하다. 예술에서 매개된 것,
이렇게 됨으로써 형상물들이 그것들의 단순히 여기에 있음과는 다른 어떤 것
이 되는 것은 성찰에 의해 두 번에 걸쳐 매개되어야 한다. 다시 말해, 개념의
매체를 통해 매개되어야 하는 것이다. 이것은 그러나 개념이 예술적인 세부
사항으로부터 멀어지는 것에 의해서가 아니고 개념이 예술적인 세부 사항을
향하는 것을 통해 성공에 이르게 된다. 베토벤 소나타 「고별」의 1악장이 종결
되기 바로 직전에 3박자에 걸쳐 진행되는, 도망가듯이 미끄러 떨어지는 연상
이 말발굽 소리를 인용하고 있다면, 앞에서 말한 개념을 직접적으로 능가하면
서 급속하게 사라져 가는 부분은 다음과 같이 말하고 있다. 다시 말해, 악장의
맥락에서 한 번도 확고하게 동일한 것으로 확인될 수 없는, 사라짐의 소리가
도망치듯이-지속되는 음향의 본질에 대한 일반적인 성찰보다는 복귀의 희망
에 대해서 더욱 많이 알려지게 하고 있음을 말하고 있는 것이다"(GS 7, S.531).
1953년에 발표된 논문인 「음악과 철학의 현재적인 관계」에서도 이미 이와 유
사한 생각이 전개되고 있다(GS 18, S.156).

296. 헤겔의 『논리학』의 제3부는 「주관적 논리 또는 개념론」이라는 제목을 갖고
있다.

297. 편집자 주 81번을 볼 것.

298. 아도르노가 여기에서 관련시키고 있는 판본은 Georg Lasson이 편찬한 판본
의 2쇄이다(Leipzg 1921). 아도르노는 불행한 의식을 다룬 소절에서, 그가 소
장하고 있던 책에서 이 자리에 제시된 쪽들 중에서 다음 문장에 밑줄을 그어
놓았다. "변화하지 않는 의식이 그것의 형체를 단념하고 포기한다는 점, 개별

적인 의식은 이에 대해 감사한다는 점, 즉 의식의 만족이 의식의 독자성을 스스로 거부하고 행위의 본질을 자기 스스로부터 시작하여 저편으로 보내 버린다는 점, 다시 말해 두 분들의 서로 포기하는 것의 이러한 두 개의 모멘트들에 의해, 변화하지 않는 것과 의식이 하나로 통합되는 것이 이렇게 해서 의식에게 물론 성립된다"(Vgl. in der Hegel—Ausgabe von Moldenhauer/Michel, Bd. 3, S.172.).

299. 슈테판 게오르게의 이 시행에 대한 증명은 편집자 주 161번을 볼 것.

300. 편집자 주 7번에서 증거로 제시된 논문과 콜리쉬에게 보낸 아도르노의 편지를 볼 것. 이 책 321쪽 이하에 전재된 편지.

301. 단편 50번과 20번을 볼 것.

302. 원고에는 루디의 이론 B에 답한다로 되어 있다. 이것은 또한 아마도 루디의 베토벤-이론에 답한다로 추측될 수 있을 것이다.

303. 정말로 수수께끼와 같은 이 메모에 말러Mahler론에서의 모티브의 수용을 통해 수수께끼를 이해할 수 있게 해주는 하나의 빛이 점화된다. 아도르노는 특히 교향곡 3, 5, 6번에서의 말러의 폭발들, 말러가 보이는 절대적 불협화음의 분위기, 암흑의 분위기에 대해 다음과 같이 쓰고 있다. "폭발은 폭발이 일어나는 그곳으로부터 거칠게 표현된다. 반문명적 충동이 음악적 특성으로 표현되는 것이다. 그런 순간들은 유대 신비주의교의 가르침을, 즉 사악한 것과 파괴적인 것을 잘게 잘려진 신적인 힘의 산산이 흩어진 표명으로서 해석하는 가르침을 위로 불러낸다. […]"(GS 13, S.201). 이 모티브가 베토벤으로부터 받아들여졌다고 생각할 수 없는 것은 아니다. 베토벤의 음악에는 ㅡ현악4중주 F장조의 과도할 정도로 거친 2악장이 존재함에도 불구하고ㅡ 말러의 폭발과 비교할 수 있는 폭발은 존재하지 않기 때문이다.

304. 베티나 폰 아르님에게 쓴 베토벤의 편지(진본은 아님)에서 유래하는 편집자 주 19번의 구절을 볼 것.

305. 원고에는 이렇게 증명되어 있다. 그러나 증명이 잘못된 것으로 보인다. 소

하르를 출처로 하는 숄렘의 번역은 Schocken 출판사의 총서 중에서 제40권으로 1935년에 출간되었다(s. Die Geheimnisse der Schöpfung창조의 비밀. Ein Kapitel aus dem Sohar von G. Scholem. Berlin 1935). 그리고 이에 이어서 같은 해에 —제목이 »Die Geheimnisse der Tora토라의 비밀«로 변경되었으며, 책의 내용을 안내하는 숄렘의 글이 후기 형식으로 책의 맨 뒤에 첨부되었다. 그러나 이 글은 앞의 판본과 동일한 문장으로 이루어진 것으로 보인다— Schocken 출판사가 사적으로 세 번째로 인쇄한 것으로서 다시 한 번 인쇄되었다(이에 대한 자세한 증명은 편집자 주 191번을 참조). "불을 삼켜 버리는 불"로부터 인용된 곳은 —[자연]은 아도르노의 해석이다— 1935년 판본에서는 70쪽에, 1936년 판본에서는 49쪽에 들어 있다. 이와 연관하여 구약성경의 시편 104, 14에 대한 해석을 서술하고 있는 자리는 다음과 같다. "'베헤마Behema를 위해 풀을 싹트게 하라'는 시행은 이러한 비밀을 가리킨다[베헤마, 이것은 원래 '짐승'이며 이전에는 대지로 불렸던 쉐키나이다]. 쉐키나는 또한 '수천 개의 산에 깃들어 있는 [글로 써진 말에 따르면] 짐승'을 지칭한다. 그리고 이러한 '산들'은 [산들은 신앙심이 깊다] 풀을 산출시켜 쉐키나에게 매일 가져다준다. 이러한 '풀'은 천사들이며, 천사들은 단지 한동안만 권력을 행사하고, 두 번째 날에는 베헤나에 의해 [쉐키나에 의해] 먹히기 위해 창조된다. 쉐키나는 불을 삼켜버리기 위해 창조된 불이다." 아도르노는 1936년 판본을 숄렘으로부터 송부받았으며 이에 대해 1939년 4월 19일에 쓴 편지에서 고마움을 표하였다. 이 편지는 상세하게 인용될 만하다. 이 편지는 아도르노 사상이 유대 신비주의의 모티브들과 연결되어 있는 유사성에(이러한 유사성은 베토벤-단편들에서는 최소한이라도 기록되어 있지 않다) 대해 해명해 주는 것이 많기 때문이다.

"친애하는 숄렘 씨에게. 소하르 장에 대한 귀하의 번역본을 받은 것은 제게는 가장 커다란 기쁨이었습니다. 이처럼 큰 기쁨을 귀하에게 말씀드리는 것은 결코 미사여구가 아닙니다. 귀하가 준 선물은 아주 오래전부터 저를 기쁘

게 하였습니다. 저의 주장에서 부끄러움을 모르는 태도를 보시지 말기를 바랍니다: 제가 소하르 장의 읽기에서 귀하와 필적하는 사람으로서의 저를 보여줄 수 있을 것 같은 가능성을 요구할 생각이 제게는 털끝만큼도 없습니다. 그러나 부끄러움을 모르는 태도는, 수수께끼를 풀 수 없다는 것이 이러한 태도에서는 그것 자체로 ―제게 할당되었던― 기쁨의 요소가 되는 종류의 태도이기도 합니다. 저는 귀하가 쓴 후기에 힘입어 최소한 더욱 분명한 위상학적인 표상을 얻어냈다는 점을 말씀드려도 된다고 항상 생각하고 있습니다. […]

저는 두 가지 물음들에 대해, 이것들이 우둔한 물음이라고 할지라도, 계속해서 언급하고 싶습니다. 하나의 물음은 소하르 텍스트와 신플라톤주의적-그노시스적인 전통과의 연관관계에 대해 제가 놀라고 있다는 사실에 관련되어 있습니다. […] 제게는 소하르 텍스트가 가진 힘은 텍스트 자체가 몰락한 덕택으로 인해 생긴 힘처럼 보였습니다. 제게는 자주 그렇게 보였습니다. 그러한 변증법은 아마도 귀하가 그토록 강조하면서 분석한 모멘트의 이해에 도움을 줄 수 있을 것이라고 생각합니다. 정령주의가 신화로 전도顚倒되는 것의 모멘트, 귀하가 시도한 해석의 의미에서 볼 때 제가 무우주론이 신화로 전도되는 것이라고까지 말하고 싶은 모멘트의 이해에 기여할 수 있을 것입니다. 이것은 귀하와 제가 여름에 나누었던 대화들이 움직였던 주변에 매우 가까이 관련되어 있습니다. 다시 말해, 이것은 신화적인 니힐리즘에 대한 물음에 다가 서 있습니다. 창조 활동으로부터 발원하여 세계를 몰고 가는 정령은 귀신들을 위로 불러냅니다. 세계는 귀신들에서 그 한계가 설정되어 있었습니다.

다른 물음은, 이것이 사실상으로 절대적 정령주의의 신화적인 형체와 연관되어 있다는 점이 자명함에도 불구하고, 귀하가 번역한 소하르 절은 하나의 '상징'으로서의 창조사에 대한 하나의 해석입니다. 상징이 그 내부로 들어와 옮겨져 있는 언어는 그러나 스스로 다시 하나의 상징이 됩니다. 상징 언어는 카프카의 잠언에 들어 있는 생각에 근접해 있습니다. 카프카는 자신이 쓴

모든 글이 상징적인 글이며, 이것들이 무한한 단계들의 연속에서 끊임없이 갱신된 상징들에 의해서 해석될 수 있다는 의미에서만 상징적인 글이라고 말하였습니다. 제가 귀하에게 드리고 싶은 질문은 다음과 같습니다. 상징들의 단계 구축에서 토대가 도대체 존재하는지, 또는 토대가 바닥이 없는 전복顚覆을 표상하는지를 귀하에게 묻고 싶습니다. 정령 이외에는 아무것도 알지 못하는 세계에서는, 다른 상태에 놓여 있는 것은 정령의 단순한 자기외화外化로 규정되는 세계에서는, 의도들의 위계질서가 그 끝을 모르기 때문에 바닥이 없는 것이 됩니다. 의도들 이외에는 아무것도 더 이상 존재하지 않는다고 말할 수도 있을 것입니다. 제가 진리의, 즉 마지막 하나의 의도를 서술하지 않고 의도들의 도주를 저지하는 진리의 무의도적인 성격에 관한 벤야민의 정리定理로 되돌아가도 된다면, 신화의 현혹의 연관관계에 대한 물음이 소하르 텍스트와 연관하여 우리에게 다시금 달라붙게 됩니다. 상징적인 것의 총체성은, 이러한 총체성이 표현이 없는 것의 표현으로도 매우 심하게 출현하고 있듯이, 그것이 총체성을 알지 못하기 때문에 타락되어 있지 않은가요? 저는 상징적인 것의 총체성이 원래의 의미에서의 자연을 알지 못하기 때문에 타락한 모습을 보이고 있다고까지 말하고 싶습니다. [⋯]

즉각적으로 지나가 버리는 천사들에 대한 표상은 저를 가장 깊게, 그리고 가장 진지하게 감동시켰다는 사실을 첨언하고 싶습니다. 그리고 마지막으로 한 가지를 말씀드리고 싶습니다. 귀하와 벤야민 사이에 존재하는 연관관계가 소하르 텍스트를 읽는 것에서만큼 생생하게 현재적인 것으로 느꼈던 적이 제게는 결코 없었습니다"(프랑크푸르트 암 마인의 테오도르 W. 아도르노 문서보관소에 보존되어 있는, 타이프라이터의 카본지에 의한 복사본에 따른 인용임).

306. 편집자 주 7번에서 증거로 제시된, 루돌프 콜리쉬의 논문 「베토벤 음악에서의 템포와 특성」을 볼 것.

307. 아도르노가 의도하는 것은 캘리포니아에서 막스 호르크하이머와의 공동 작

업이다. 이 작업은 『계몽의 변증법』 외에도 특히 『권위주의적 인성』에 관련되어 있다.

308. 단편 197번과 267번에 있는, 이 격언의 자구 내용과 증거를 볼 것.

309. 아도르노는 콜리쉬의 논문에 나오는 다음 대목을 주목하고 있다. "그러나 유형의 이러한 조합은 독특한 작품의 개성을 전혀 저해하지 않는다. 나는 음악 현상의 무한한 복합성을 단순화시키고자 시도하지 않는다. 나는 그러한 복합성 속에 존재하는 하나의 특정한 요소인 템포를 분리시켜, 이것이 '특성'에 대해 갖는 관계를 단순히 강조하고 있을 뿐이다"(The Musical Quarterly. Vol. XXIX, No. 2. p.183).

310. 아도르노는 『바그너 시론』에서 알프레트 로렌츠의 『리하르트 바그너에서 형식의 비밀』(4 Bde. Berlin 1924-33)도 다루고 있다. Vgl. etwa GS 13, S.30f. und passim(전집 13, 30-31쪽과 다수의 곳들을 참조).

311. 아도르노의 유품에는 콜리쉬로부터 받은 답장이 들어 있지 않다. ― 아도르노는 또한 「음악적 재생 이론에 대한 단상들」에서 콜리쉬의 이론을 논하였다. "우리는 베토벤의 템포에 관한 루디의 이론에 대해 토론하였다. 그의 이론에 따르면, 하나의 동질적인 템포에 매번 부속되는, 일정한 개수로 표시할 수 있는 기본 유형들과 기본 특성들의 다양성이 존재한다. 나는 이것에 대해 논쟁하려는 의도를 갖고 있지 않다. 이것은 베토벤의 '기계적이며', 실행된 요소들 중에서 하나의 요소이다. 그의 자필 악보의 축약들, 천부적 재능과 감7화음에 대한 그의 격언이 이러한 요소들을 두둔하고 있다. 이 책[즉, 미완성의 단편으로 남은 음악적 재생산의 이론]에서 다루어야 할 물음, 즉 진정한 해석이 작품에게 그 부족함을 메우는 데 도움이 되었는지에 대한 물음과는 (그리고 실제로 활동하는 모든 연주자는 올바른 해결책의 발견이 작곡에게서 상대적으로 가장 잘 얻게 되는 것인 가장 사소한 해害를 찾는 것과 분리될 수 없다는 것을 시도한다) 별도로, 루디가 발견한 동일성의 틀에서 광범위하게 분화되어야 할 것들이 존재한다. 나는 작품59-2의 느린 악장과 작품132의 리

디아lydisch 선법의 악장을 거명하였다. 루디는 교향곡 9번의 느린 악장을 추가했다. 세 개의 악장 모두가 매우 느린 2분음표를 단위로 지니고 있는 알라브레베Alla breve 유형에 속한다는 것은 의문의 여지가 없다. 루디는 4분음표 메트로놈 속도를 철저하게 60으로 잡고자 할 것이다. 그러나 Eᵇ장조의 아다지오와 9번 아다지오의 2분음표들은 선율의 2분음표이고, 선율로서 파악될 수 있는 가능성이 훨씬 희박한 작품132에서의 코랄의 2분음표이다. 나는, 주제를 어떻든 이해할 수 있게 하기 위해서, 앞에서 말한 세 개의 악장 중에서 작품132의 악장을 가장 빠른 속도로 연주하고자 하며, 이렇게 함으로써 전통과 가장 예리한 대립관계에 놓이게 된다. 오로지 이렇게 함으로써만 악장이 축제적인 분위기 ―이러한 분위기는 악장에 대한 몰이해와 잘못된 것에 토대를 두고 있다― 이외에는 아무것도 확산시키지 않았다는 것이 저지될 수 있는 것이다. 이어서 형식과 비율에 대한 숙고들이 추가된다. 작품132의 2분음표들을 물 흐르듯이 유연하게 처리하지 않을 경우에는, 3/8박자 부분의 템포가 너무 동떨어지게 되어 통일성을 더 이상 지각할 수 없게 된다. 교향곡 9번의 악장은 거대한 압게장(후절)을 지니는데, 이 압게장의 16분음표의 6잇단음표들은 주제의 2분음표들에게 더 높은 한계를 규정하고 있다. 이 악장의 중간 악절은 3/4박자로 되어 있다는 점, 즉 중간 악절의 단위는 리디아 선법의 악장에서의 단위보다 더 느리다는 점이 비율에 대해서도 역시 고려될 수 있다. 나는 리디아 선법의 악장의 중간 악절을 화성적인 이유들 때문에 전체 마디에서 생각하고 있다. 그러나 무엇보다도 특히, 세 개의 악장, 즉 작품59의 주관적-서정적 악장, 코랄 변주의 악장, 교향곡적인 느린 아다지오 유형의 악장의 정신적인 성격들이 근본적으로 상이하기 때문에, 이 모든 악장을 '아다지오-2분음표'라는 상대적으로 추상적인 카테고리 때문에 템포에서 똑같이 취급하는 것은 내게는 실증주의적인 사고로 여겨진다"(Heft 6, S.77f.).

312. 편집자 주 288번에 있는 자구 내용과 증거를 볼 것.

313. 편집자 주 59번에 있는 파우스트-인용을 볼 것.

314. 자유로운 방식의 아도르노의 강연에 이어 한스 마이어Hans Mayer와의 토론이 진행되었다. 이 토론은 1966년 7월 1일 프랑크푸르트의 Hessischer Rundfunk 에 의해 녹음되었고, 1966년 1월 27일에는 함부르크의 Norddeutscher Rundfunk에 의해 「노인의 아방가르드주의」라는 제목으로 방송되었다.

315. Vgl. Ernst Lewy, Zur Sprache des alten Goethe노년기 괴테의 언어에 대하여. Ein Versuch über die Sprache des Einzelnen개별적인 것의 언어에 대한 시론試論. Berlin 1913. — Lewy가 4권으로 편찬한, Jakob Mich『전집』. Reinhold Lenz는 1917년 라이프치히의 Kurt Wolff 출판사에서 출간되었다. Jakob Milch『전집』 과 Reinhold Lenz는 아도르노 도서관에 소장되어 있다.

316. 단편 283번과 편집자 주 244번을 볼 것.

317. 아도르노는 조성, 주관성, 언어의 성좌적 배열 관계를 그의 논문 「병렬 Parataxis」에서 횔덜린이 언어에 대해 취하고 있는 비판적인 관계와 대조하여 고찰하였다. "언어에 관한 횔덜린의 변증법적 경험은 외부적인 것과 억압받 은 것으로서의 언어에 관해 알고 있을 뿐만 아니라, 이와 마찬가지로 언어가 갖고 있는 진리도 알고 있다. 언어에 대해 스스로 외화됨이 없이는, 주관적인 의도는 아무것도 아닐 것이다. 주체는 언어를 통해서 비로소 주체가 된다. 횔 덜린의 언어 비판은 그러므로 주관화 과정에 대한 반대 방향에서 움직인다. 이와 유사하게 우리가 말할 수 있을 것 같은 것이 베토벤과 관련하여 존재한 다. 작곡가적 주체가 스스로 해방되어 있는 것을 보여주는 베토벤 음악은 동 시에 그것의 역사적으로 미리 예정되어 있는 매체, 즉 조성을 스스로 말하는 것에 이르게 한다. 베토벤 음악이 표현에 의해 유일하게 부정되는 것 대신에, 이처럼 조성이 말을 하도록 하는 것이다"(GS 11, S.477f.).

318. 단편 199번에 있는 입증을 볼 것. 또는 다음의 자리를 볼 것. Karl Marx/ Friedrich Engels, Werke, Bd. 8, Berlin 1960, S.116.

319. 슈테판의 그러한 연구는 확인되지 않았다. 아마도 아도르노는 슈테판의 논 문 「베토벤의 최후기 현악4중주들」을 생각하고 있었던 것 같다. 이 논문은 B♭

장조 현악4중주의 나중에 작곡된 종악장(피날레)에 대한 상세한 논구도 포함하고 있다(vgl. jetzt Rudolf Stephan, Vom musikalischen Denken 음악적 사고에 관하여. Gesammelte Vorträge, hrsg. von Rainer Damm und Andreas Traub, Mainz u. a. 1985, S.45f.). 이 논문은 1970년에 처음으로 인쇄되었지만, 아도르노는 그전에 논문을 원고 상태에서 읽었거나 또는 강연을 청취하였을 것이다.

320. 현악4중주 작품130의 종악장으로 원래 작곡되었던 대大푸가를 말하며(이 책의 333-334쪽을 볼 것), 아도르노의 강연의 방송 종료와 함께 이 곡의 연주 장면이 방송으로 중계되었다.

아도르노는 베토벤 단편들을, 계획된 작업에 대한 그의 최초의 구상들의 대다수와 유사하게, 그의 메모-노트들에 써 놓았다. 그는 메모-노트들을 청소년기부터 사망하기 이전까지 운용하였다. 노트들 중에서 여러 가지 상이한 모양과 두께를 가진 45권의 노트들이 유품으로 보관되어 있다. 베토벤에 관해 압도적으로 많이 기록해 놓은 부분은 다음 4권의 노트에 들어 있다.

노트 11: 표지 없는 학생용 노트. 159쪽. 19.9×16cm 판형. 일부는 그레텔 아도르노가 육필로 기입. – 연대: 대략 1938년 초부터 1939년 8월 10일까지.

노트 12: 이른바 "컬러 책" 판지 표지. 118쪽. 20×16.4cm 판형. 역시 소수의 곳에 그레텔 아도르노가 육필로 기입. – 연대: 1939년 10월 1일에서 1942년 8월 10일까지.

노트 13: 이른바 "잡기장(Scribble-In Book)" II, 플라스틱 표지. 218쪽. 17.2×11.7cm 판형. – 연대: 1942년 8월 14일에서 1953년 1월 11일까지.

노트 14: 금박의 갈색 표지. (182쪽 중) 72쪽이 기입됨. 17.3×12.2cm 판

형. – 연대: 1953년 1월 11일부터 1966년까지.

아도르노가 계획하였던 베토벤 책을 위한 몇몇 개별 메모들이 8개의 또 다른 노트에도 들어 있었으며, 편자는 이것들을 이 책의 발간을 위해서 참고하였다.

노트 1: 이른바 "녹색 노트", 금색 칠한 녹색-갈색 가죽 외장. 108쪽. 13.6×10.8cm 판형. – 연대: 대략 1932년에서 1948년 12월 6일까지.

노트 6: 검정색 학생용 노트. 뒤표지가 아마천으로 되어 있음. 20.6×17.2cm 판형. – 1부는 페이지 없음: 키르케고르-저서의 증거들("1932년 10월 29일 종결됨"). 2부: 135쪽 「음악적 재생의 이론에 대한 메모들」(연대: 대략 1946년 초부터 1959년 12월 6일까지).

노트 II: 갈색 8절지 노트. "II"로 표시됨. 142쪽. 15.1×9cm 판형. – 연대: 1949년 12월 16일부터 1956년 3월 13일까지.

노트 C: 검정색 8절지 노트. "C"로 표시됨. 128쪽. 14.5×8.9cm 판형. – 연대: 1957년 4월 26일에서 1958년 3월 26일까지.

노트 I: 검정색 8절지 노트. "I"로 표시됨. 144쪽. "C"와 같은 판형. – 연대: 1960년 12월 25일부터 1961년 9월 2일까지.

노트 L: 검정색 8절지 노트. "L"로 표시됨. 146쪽. "C"와 같은 판형. – 연대: 1961년 11월 18일부터 1962년 3월 30일까지.

노트 Q: 검정색 8절지 노트. "Q"로 표시됨. 145쪽. "C"와 같은 판형. – 연대: 1963년 9월 7일에서 1963년 12월 27일까지.

노트 R: 검정색 8절지 노트. "R"로 표시됨. 149쪽. "C"와 같은 판형. – 연대: 1963년 10월 15일부터 1964년 3월 4일까지.

아도르노는 메모 노트에 기록하는 것을 대부분의 경우에 잉크로 하였고, 드물게 볼펜으로, 다만 예외적인 경우에만 연필을 사용하였다. 노트들에는 그 자신이 기록한 메모들 이외에도 때로 그레텔 아도르노가 육필로 기록한 메모들도 들어 있다. 아도르노는 이런 메모들을 그의 부인이 속기술로 받아쓰도록 하였고, 그녀는 이런 메모들을 매번 운용된 노트에, 노트의 빈 곳을 찾아, 옮겨 적었다.

독자들 앞에 내놓는, 텍스트로 존립하는 이 판본은 테오도르 W. 아도르노 문서보관소에 있는 모든 원고를 엄밀하고 반복적으로 교열한 작업에 토대를 두고 있다. 관련 메모들은 완벽하게 포착되어 인쇄되었다고 해도 될 것이다. 어떤 메모가 베토벤 책의 재료들에 속하는 것인지는 일반적으로 문제가 없었다. 아도르노는 그의 노트들을 보충적으로 철저하게 검토하여 베토벤-복합체에 속하는 단편들을 앞에 위치시킨 B*를 통해서, 또는 드물게는 작곡가의 이름 전체를 표기하는 것을 통해 명백하게 표시해 놓았기 때문이다. 아도르노의 육필에서 그러한 표시가 없는 곳에는, 그레텔 아도르노가 표시를 해 놓았다. 그녀의 남편이 지시하지 않은 곳에서도, 그녀가 이런 일을 하도록 위임받았음은 의문의 여지가 없다. 그러한 표시들이 어떤 메모가 베토벤 책에 귀속되는지를 잠정적이거나 또는 아직 완전하게 확실하지 않은 경우에는, 인쇄에서는 단지 주석들로서만 드러나도록 편집되었다.

단편의 배열은 편집자가 행하였다. 이에 대해 편집자는 이 책의 맨 앞에 있는 편집자 서문에서 이미 설명하였다(10쪽 이하를 볼 것). 선택된 처리방식을 근거세우기 위해 ―이와 동류의 경우에서, 니체의 후기 저작이 계기가 되어― 칼 뢰비트는 설득력이 있는 주장을 제시하였으며,

* 베토벤의 첫 철자임. (옮긴이)

편집자는 그의 주장을 이 자리에 인용하고자 한다. "다양한 시기에 걸쳐 메모된 것을 차례로 **해독**하고자 할 뿐만 아니라 사고의 진행 과정을 연관관계에서, 그리고 그것의 변전들과 단절들에서 이해하려는 의지를 가진 […] 사람은, 모든 경우에 스스로 함께 찾아 모아야 하며, 이러는 한 함께 속해 있는 것을 문제에 따라 '편집'해야 하며, 다른 한편으로는 연대순으로 우연히 함께 놓여 있는 것을 구분해 내야 한다. 넓게 산재되어 있는 사고 과정을 이처럼 제대로 알아내서 결합시키는 것, 요약하고 구분하는 것, 꿰뚫어 들어가서 명확하게 하는 것에 비한다면, 모든 단순한 문헌학적-역사학적 입증들은 사라지는 버팀목 이상의 것이 될 수 없다"(Karl Löwith, Sämtliche Schriften, Bd. 6: Nietzsche, Stuttgart 1987, S.517). — 그럼에도 불구하고 중요한, 특정한 물음들의 해명을 위해서는 필수 불가결한 아도르노 단상斷想들의 성립사를 독자는 이 책의 뒤에 있는 단편 대조표로부터 확인할 수 있다(465쪽 이하를 볼 것). 개별 단편들이 상대적으로 언제 집필되었는지는 철저하게 연도순으로 운용된 아도르노 노트들에서 보이는 순서를 통해서 최소한 확실해진다. 아도르노가 개별적인 단편들의 집필 날짜를 자기 스스로 기록해 놓았던 한―어떤 메모가 그에게 특별하게 중요했던 경우에는 그는 공공연하게 집필 날짜를 기입해 놓았다―, 편집자는 이 날짜를 편집자 주에서 다시 제시하였다.

단편들의 정서법은 통일되었으며, 현행 관습에 맞도록 하였다. 아도르노는 오로지 자기 자신을 위해 메모 노트들을 운용하였으며, 이것들은 다른 사람에 의해 읽히기 위한 목적으로 작성된 것은 결코 아니었다. 게다가 베토벤 메모들은 30년 이상의 시기에 걸쳐 성립되었다. 이 두 가지 사실은 육필에서 드물지 않게 나타나는, 집필의 불규칙성과 수미일관성의 결여를 설명해준다. 편집자는 이런 문제들을 인쇄에서 보

존시킬 수는 없다는 방향으로 결정하였다. 이런 문제들을 인쇄에서 보존시킴으로써 이 책의 가독성을 불필요하게, 그리고 어떤 경우에도 심각한 정도로 어렵게 할 것이기 때문이다. 최근에 확산된, 학문적 편집과 육필 원고 소지자들의 고문서학적인 인쇄본을 동일하게 취급하는 것은 오래전부터 루돌프 판비츠Rudolf Pannwitz에 의해 ―앞에서 인용한 뢰비트의 언어적 정리가 도전적으로 제기하였던 계기로부터 유래하여― 거부되었다. 판비츠는 이처럼 동일하게 취급하는 것을 "한번이라도 의식에서 나오는 결과가 아니고 연필과 잉크로 바꾸어 놓은 것의 결과에 대한 사진 복사판"(Rudolf Pannwitz, Nietzsche-Philologie?, in: Merkur 117 [11. Jg., 1957], S.1078)으로 보아 이를 거부하였던 것이다. 편집자는 정서법과 아도르노 베토벤-단편들의 배열과 관련하여 그러한 종류의 사진 복사판에 거의 만족할 수 없었다. 하나의 간행본, 특히 저자가 미완성 상태로 남긴 저작의 주된 판본은 텍스트를 받쳐주고 도와주어야 할 것이다. 간행본은 텍스트의 수용을 가능한 한 어렵게 만들어서도 안 될 것이며, 마침내는 텍스트의 수용에 방해가 되는 간행본이 되어서도 안 될 것이다.

이와는 대조적이긴 하지만 텍스트 수용을 돕는다는, 앞에서 말한 것과 동일한 의도에서, 아도르노의 구두법은 거의 변하지 않은 채 그의 원고들로부터 옮겼다. 모든 문장 부호는 아도르노에게는 "그 인상학적 위치 가치, 그에게 고유한 표현, 즉 구문론적 기능과 분리될 수는 없지만 어떤 경우에도 그 기능에서 쇠진되지 않는 표현"(GS 11, S.106)을 갖고 있었다. 이것은 최초로 써 내려간 글들에, 더욱 강한 정도로, 해당된다. 아도르노는 최초로 써 내려간 글들에서 부호 설정을 개별적으로 성찰하지 않았으며, 사유와 언어의 흐름에 자신을 내맡겼고, 사유와 언어가 스스로 활동적으로 그것들의 표현을 찾게 되리라고 믿었다. 다른 한편으

로는, 관계 문장 앞에서 생략된 쉼표는 아도르노가 여기에서 말하자면 날렵한 펜으로 메모를 이어갔다는 것을 증명해 줄 수 있다. 규칙에 따라 구두법을 통일시키는 것은, 언어적으로 완전히 정리되어 있고 출판이 결정된 텍스트에 대해서는 전적으로 적절한 것일 수 있을 것이다. 그러나 이러한 통일은 베토벤-메모들의 단편적-특성을 감춰버리는 결과에 이를 수도 있을 것이다. 편자는 이런 이유에서 구두법의 통일을 무조건 회피하지 않을 수 없었다. 또한 독자가 최초의, 자주 서둘러 써 내려간 글들이 제공하는 충동으로부터 저자가 의도했던 것, 그러나 언어적으로는 아직도 완전하게 실현되지 않았던 것을 추론할 수 있는 가능성도 포기되어서는 안 될 것이다. — 다만 자주 발생하지는 않는 경우들이지만 아도르노의 육필로 된 글들의 구두법이 의미의 오해를 유발하는 것에 가까이 접해 있는 경우들에서는, 편자가 문장 부호들을 항상 대괄호([]) 안으로 넣어서 보완하였다.

이와 마찬가지로, 편집자가 덧붙인 것들은 모두 대괄호 안에 넣어 두었다. 육필 원고와 비교해서 수정이 대괄호에 집어넣어 이루어진 곳에서는, 따로 만들어서 해당 쪽의 말미에 달아 놓은 주석에 원래의 원고 상태가 제시되었다. — 아도르노는 그의 메모에서 **베토벤**이라는 이름 대신에 알파벳 B만을 썼던 경우가 매우 빈번하였다. B로 되어 있는 경우들은 인쇄에서는, 암묵적으로, 완전한 이름으로 기재되었다. — 사항事項에 대한 설명들은, 이것이 가능하였던 한, 텍스트 자체에서 제시되었으며, 이것도 역시 대괄호 안에 넣는 형식으로 실행되었다. 지나치게 상세하거나 또는 비교적 긴 언어적 정리들에 대한 필요성이 대괄호 안에 넣는 형식을 금지시키는 곳에서는, 필요한 설명이 해당 쪽의 말미에 달아 놓은 주석 아래에 기입되었다. — 베토벤의 작품들이 아도르노

의 텍스트에서 축소된 채로만 표기되어 있는 경우가 빈번하였다. 베토벤의 작품명을 명백하게 확인하는 것은 분명히 하나의 문제였다. 아도르노가 작품 번호를 거명하거나 통용되는 별칭(「열정」, 「크로이처」 소나타, 「영웅」 등)을 사용하였을 경우에는, 작품명의 확인이 이루어진 것으로 간주되었다. 이와는 다른 모든 경우에는 편집자가 해당 작품의 작품 번호를 대괄호 안에 넣어 덧붙였다. ─ 아도르노가 항상 기억으로부터 끄집어내 그린 것으로 보이는 악보들의 예는 그의 육필 원고에 대한 사진 복사의 형식에 맞춰 인쇄되었다.

완결된 텍스트 1-6과 8의 전재에서는 아도르노 『전집』의 수정판 텍스트가 인쇄의 근원이 되었다. 편집자가 언어로 정리한 제목은 판본의 텍스트 부분에서는 이탤릭체로 표시되었고, 반면에 편집자 주 부분에서는 아도르노로부터 유래하는 모든 말이 이탤릭체로 기재되었다.*

● ○ ○

편집자는 Elfriede Olbrich와 Renate Wieland에 감사드린다. Olbrich는 아도르노 육필 원고 대부분에 대해 판독을 해주었으며, Wieland는 음악적-기술적 물음들에 대해 도움과 정보를 제공해 주었다. 독자가

* 한국어 판본은 이 규칙을 따르지 않았음. 한국어로 번역된 책 제목에 대해서는 『 』를, 논문이나 강연 제목에 대해서는 「 」를 사용하였으며, 한국어로 번역할 필요가 없다고 옮긴이가 판단한 책 제목이나 논문 제목은 원전 그대로의 형식을 유지하였음. 필요한 경우에는, 원전의 제목 다음에 한국어로 번역하였음. 아도르노의 다른 원전들이나 다른 저자들의 글로부터 인용된 글들은 " "를 사용하였음. 인용된 글들의 내부에 들어 있는 강조 부분이나 편자가 이탤릭체로 강조해 놓은 부분들은 한국어 판본에서는 고딕체를 사용하여 강조하였음. 음계, 음이름 또는 장조, 단조 표기는 영어에서 사용하는 방식을 따랐음. 예를 들어, 독어명 Es Dur는 한국명 내림마장조 대신에 영어명 E♭장조로 번역하였음. (옮긴이)

편집자에 못지않게 누구보다도 먼저 감사드려야 할 분은 Maria Luisa Lopez-Vito*이다. 그녀의 헌신적인 협력이 없었다면 이 책의 편집이 이루어지지 못했을 것이다.

1993년 3월

* 다양한 국제 콩쿠르 입상 경력을 지닌 필리핀계 피아니스트로 독일을 중심으로 활동, 아도르노의 피아노곡 악보 출판과 연주에 열성임. (옮긴이)

한국의 독자들에게 내놓는 아도르노의 『베토벤. 음악의 철학』은 베토벤 음악의 연구사에서 매우 독특하면서도 특이한 위상을 갖는 책이며, 전례를 찾기 힘들 정도로 유일무이한 성격을 지니고 있다. 19세기에 활동하였던 놀Nohl, 타이에르Thayer, 아도르노와 같은 시대를 살았던 벡커Bekker, 로맹 롤랑, 최근의 솔로몬Solomon이나 록우드Lockwood에 이르는, 베토벤 음악에 관한 많은 연구서들은 문학적 인상을 기록하거나 전기적 사실을 확인하거나 또는 악곡이나 악보에 관한 실증적 분석에 집중하는 경향을 보여 왔다. 그러나 『베토벤. 음악의 철학』은, 그 제목에서 알 수 있듯이, 베토벤 음악에 대한 철학적 해석을 목표로 삼고 있다. 종합적이며 융합적인 의미, 혹은 본질을 추구한다는 제1 학문의 의미로 '철학'이라는 제목을 선택하고 있는 것에서 이 책에 고유한 특별함을 느낄 수 있는 것이다. 보편사상가의 위상을 갖고 있는 아도르노의 철학적·사회학적 지식과 통찰에 기초하여 해석이 시도된 베토벤의 음악은 우리에게 다시금 새롭게 다가오면서 무한의 가치를 매개해 준다. 단언컨대, 베토벤 음악이 인간과 사회, 역사와 맺고 있는 관계와 본질에 대해 철학과 음악을 넘나들며 깊이 있게 풀어헤쳐 낸 책은 『베토벤. 음악의 철학』이 유일무이하다. 음악이론가이자 작곡가였으며 동시에 철학자, 사회학

자, 미학자였던 아도르노만이 이러한 시도에 도전할 수 있기 때문이다.

음악의 영역에서 아도르노는 작곡가, 음악비평가, 음악이론가였다. 그는 어린 시절 베토벤 피아노 소나타 연주나 분석을 통해 음악가의 꿈을 키웠으며, 베토벤 현악4중주곡의 절반 정도를 암보하고 있었을 정도로 베토벤 음악 전반에 대한 지식과 체험이 풍부하였다. 아도르노 스스로 어린 시절 바이올린 소나타로부터 "형언할 수 없는 감동"을 받았다고 토로하고 있다. 이처럼 베토벤 음악은 아도르노 음악 체험의 출발이자 이상이었다. 베토벤에 이처럼 열광하였던 아도르노가 베토벤 음악을 철학적으로 해명한다는 것은 그에게 당연한 과제이자 의무였을 것이다. 『베토벤 음악의 철학』이 아니라 『베토벤. 음악의 철학』이라는 제목으로 집필계획을 세웠던 것에서 알 수 있듯이, 베토벤 음악이 지니고 있는 보편성과 정신적 의미는 아도르노에게 매우 소중한 가치였다. 그러나 그가 평생의 꿈으로 삼았던 베토벤 저작은, 티데만Tiedemann이 편집자 서문에서 자세히 밝히고 있듯이, 실현되지 못한다. 철학, 사회학, 미학과 예술이론, 음악 분야에서 방대한 저작을 집필하였던 아도르노였지만 베토벤 음악에 대한 철학적 해석은 그에게도 벅찬 작업이었던 것이다.

아도르노는 음악의 분석과 해석에서도 '변증법적 방법론'을 근본으로 삼는다. 그는 악보의 미세 분석에 의한 실증적 분석을 도외시하지 않으며, 오히려 그것을 중요한 출발 지점으로 삼는다. 음악을 분해할수록 음악의 본질이 단순한 음들이라는 사실에 가까워지는 음악 분석의 한계를 인식하면서도 세부 분석이 없이 연관관계를 알기는 어렵다고 보고 있는 것이다(21쪽). 그는 또한 셴커의 분석법, 르네 레보위츠의 수학적 분석의 예를 잘 알고 있었으며, 로렌츠의 바그너 분석에도 많이 공감하고 있음을 드러내고 있다. 아도르노가 볼 때, 진정한 음악 분석은 그러나 이

러한 분석을 넘어서야 한다. 진정한 음악 분석은 이러한 분석은 물론이고 이를 넘어서는 일반화로부터 비로소 출발된다고 보고 있는 것이다. 그는 외연적 논리와 연관관계 속에 숨어 있는 정신, 역사의 의미를 찾아내는 방법은 오로지 '변증법적 분석'으로만 가능하다고 주장하며, 그 진정한 예를 『베토벤. 음악의 철학』에서 보여주고 있는 것이다. 이렇게 볼 때, 그가 '변증법적 분석'을 실증적 음악 분석보다 고차원적인 것이라고 여기고 있음이 분명하다.

변증법적 음악 분석의 거장 아도르노는 추상적 음들, 즉 "가상" 뒤에 숨겨져 있는 진실을 "진리 내용"이라고 칭한다. 일례로 베토벤의 소나타 작품31-2의 표제가 없는 아다지오 악장의 2주제를 예로 들면서 아도르노는 이 음악의 정신은 "희망이며, 확실성의 성격을 가지고 있는 희망"이라 말한다. 미적 가상의 건너편에서 희망을 명중시키고 있다는 것이다. 이 같은 진리 내용은 가상 자체가 아니며 가상에 붙어 있는 것이다. 진리 내용은 성좌적 배열Konstellation을 통해 매개되며, 성좌적 배열의 외부에 존재하지 않는다. 그것은 미적 매개의 이념으로 결정結晶되며, 매개의 통로는 예술작품의 틀과 기법에서 구축되는 것이다. 음악과 예술에 대한 이러한 근본적인 인식을 통해 아도르노는 베토벤 음악에 담긴 진리 내용을 밝혀낸다. 이 진리 내용은 물리적 음들 속에 감추어진 진실이다. 이러한 맥락에서, 아도르노는 음악 예술의 특징을 다음과 같이 규정한다.

"음악은 판단을 알지 못하며 다른 종류의 종합을 알고 있다. 음악은 순수하게 성좌적 배열로부터 구성되는 하나의 종합을 알고 있으며, 음악의 구성 요소들의 서술, 종속, 포괄로부터 정초되는 종합을 알지 못한다. 이러한 종합은 마찬가지로 진리와 연관이 있지만 그 진리는 언명된 종류의 진

리와는 전혀 다른 종류의 것이다. 비언명적인 진리라는 음악이 변증법과 만나게 되는 계기로 규정될 수 있을 것이다. … 음악이란 판단이 없는 종합의 논리이다"(34-35쪽).

개별 작품에 들어 있는 재료와 기법, 형식 등에 대한 현미경적 분석들을 기본으로 하고 이렇게 해서 획득된 내용들이 역사철학적 의미와의 관계에서 형성되는 성좌적 배열에서 얻어지는 인식이, 아도르노에 따르면, 바로 음악의 "진리 내용"이다.『베토벤. 음악의 철학』에서 알 수 있듯이, 그는 음들의 구조와 음악사적, 인류사적 흐름을 교차시키면서 추상성의 위험, 실증성의 장벽, 이데올로기의 장막을 걷어 내고 베토벤 음악의 "진리 내용"을 드러내 보이기 위해 진력하고 있는 것이다.

『베토벤. 음악의 철학』은 아도르노가 베토벤 저작을 쓰기 위해 젊은 시절부터 세상을 떠날 때까지 지속적으로 작성해 놓은 메모 노트, 생전에 발표한 논문들, 강연들을 집대성하여 티데만이 하나로 묶어 낸 책이다. 생전에 발표한 논문들과 강연들이 이 책에 들어 있기는 하지만 큰 틀에서는 미완성 유고집이다.

이 책의 말미에 정리해 놓은 개관의 제목과 내용에서 알 수 있듯이, 이 책의 구성은 베토벤 음악이 헤겔 철학과 맺고 있는 연관관계에서 출발하여, 사회적인 의미 해석을 거쳐 궁극적으로는 베토벤 음악을 "휴머니티와 탈신화"로 규정하는 것으로 이루어진다.

베토벤 주요 작품들의 악보상의 미세 분석들에서 독자들은 아도르노의 분석력에 감탄하게 되며, 순 음악적 구조 이해에 대한 지적 즐거움도 얻게 된다. 더 나아가 독자들은 베토벤 음악의 사회적 함의에 대한 아도르노의 해석에서 베토벤 교향곡이 프랑스혁명과 상관성을 지니고 있음

을 더 깊게 알게 되며, 시민사회적 정신의 정점임을 인식하게 된다. 특히 「미사 솔렘니스」와 만년 양식에 대한 철학적 해석은 음악사학에서의 기존 해석의 미진함을 비판하는 내용을 담고 있으며, 이것은 새로운 인식에 해당된다. 결론적으로 말한다면, 이 책에서 독자들은 예술인 음악도 철학적 차원의 인식과 비판을 매개한다는 깨달음을 얻게 될 것이다. 아도르노는 베토벤 음악에 내재되어 있는 형식과 이 형식에 역사철학적으로, 그리고 사회적으로 퇴적되어 있는 내용을 서로 결합시켜 해석함으로써 베토벤 음악의 진리 내용을 헤겔 철학이 매개하는 진리 내용과 동등한 것으로 파악하고 있는바, 그의 이러한 통찰에 힘입어 독자들은 개념을 구사하지도 못하며 논리적 판단도 행하지 못하는 음악이 역사와 사회에 대한 인식과 비판을 청자들에게 ―개념과 논리가 강요하는 폭력을 배제하면서― 매개한다는 새로운 차원의 깨달음을 얻게 될 것이다. 아도르노의 눈에는, 베토벤 음악은 서구 시민사회에 대한 변증법적 인식을 매개하는 음악이자 세계정신이 비판적으로 퇴적되어 있는 음악이다.

아도르노 거의 모든 저작이 그렇듯이, 이 책도 매우 난해하여 해독에서 많은 어려움을 동반한다. 더구나 완결된 저서가 아니라 많은 부분이 집필을 위해 쓴 메모들이라는 점이 이 책에의 접근을 더욱 어렵게 한다. 텍스트 독해에서 오는 어려움과 더불어 음악, 철학, 사회학, 심리학, 문학의 영역에서 아도르노가 끌어들인 개념어와 인명도 번역의 부담을 가중시켰다. 편집자 티데만이 달아놓은 주석에 등장하는, 많은 분량의 아도르노를 비롯한 많은 저자들의 원전 인용문들도 번역을 지체시켰던 원인이었다. 이러한 어려움에도 불구하고, 악보와 소리에 대한 체험과 분석에 바탕을 두면서도 깊은 철학적, 인문학적 통찰과 함께 시도된 아도르노의 해석은 베토벤 음악에 대해 보다 깊은 이해와 공감을 얻게 하였

고, 왜 베토벤이 가장 위대한 음악가인지에 대해 새삼 느끼게 해주었다.

오랜 기간에 걸친 번역 과정에서 우여곡절이 많았지만 옮긴이들은 음악에 관한 인식의 폭과 깊이에서 다른 저작들과는 비교될 수 없는 저작인 『베토벤. 음악의 철학』을 한국의 독자들에게 내놓게 된 것에 대해 적지 않은 보람을 느낀다. 이 책이 한국에서의 베토벤 음악에 대한 이해 수준의 고양은 물론이고 음악 일반에 관해 더욱 의미 있는 인식을 한국 음악계와 인문학계에 매개할 수 있다면, 옮긴이들에게 이보다 기쁜 일은 없을 것이다. 아울러 긴 시간동안 어려웠던 번역 작업이 결실을 맺게 해 준 것은 베토벤과 아도르노에 대한 존경심, 옮긴이들 상호 간의 믿음과 학문적 공감이 바탕이 되었음을 밝혀두고 싶다. 묵묵히 원고를 기다려 주시고 갖은 노력을 다해 이 책이 출판에 이르도록 도와주신 세창출판사 사장님과 직원 여러분에게도 깊은 감사의 마음을 전한다.

2014년 9월
문병호 · 김방현

C 란: 연대순으로 번호를 매겨 놓은 난. 연속 번호는 저자가 개별적인 메모들을 써 내려간 시간적인 순서와 일치한다.

Q 란: 각 메모의 출전. 빗금으로 구분되어 있는 두 개의 숫자 중에서 빗금 앞에 있는 숫자나 기호는 메모를 전해주는 담지자, 즉 아도르노의 육필 메모가 들어 있는 노트 번호(이 책의 453쪽을 볼 것)를 나타내며, 빗금 뒤에 있는 숫자는 해당되는 메모 노트의 쪽수를 표시한다.
— 그레텔 아도르노의 육필로 전해지는 단편들은 ★로 표시되었다.

T 란: 이 책에서 단편들에 대해 매겨진 번호. 편집자로부터 유래하여 매겨진 이 번호는 대괄호 안에 넣는 형식으로 모든 단편의 끝에 첨부되었다.

C	Q	T	C	Q	T
			27	12/13	277
1938			28	12/14	279
			29	12/14	108
1	11/25•	81	30	1/43	191
2	11/28•	228			
3	11/31•	221	**1940**		
4	11/41	278			
5	11/53	330	31	12/15	223
6	11/54	331	32	12/16	224
7	11/55	185	33	12/23	101
8	11/72	142	34	12/23	87
9	11/73	172	35	12/24	57
10	11/74	366	36	12/25	60
11	11/75	274	37	12/25	61
12	11/76	275	38	12/25	335
13	11/76	53	39	12/25	11
14	11/78	164	40	12/26	1
15	11/78	355	41	12/26	365
16	11/78	334	42	12/26	102
17	11/78	332	43	12/26	128
			44	12/28	260
1939			45	12/28	183
			46	12/28	8
18	11/154	350	47	12/28	117
19	11/158	141	48	12/28	112
20	11/159	184	49	12/29	72
21	12/8	74	50	12/30	313
22	12/8	181	51	12/30	192
23	12/8•	29	52	12/30	344
24	12/12	97	53	12/30	195
25	12/13	276	54	12/30	35
26	12/13	116			

C	Q	T	C	Q	T
55	12/31	133	85	12/42	138
56	12/31	121	86	12/43	271
57	12/32	131	87	12/43	30
58	12/33	114	88	12/43	202
59	12/33	88	89	12/44	85
60	12/34	99	90	12/44	154
61	12/34	52	91	12/44	155
62	12/34	31	92	12/45	84
63	12/35	201	93	12/46	314
64	12/35	115	94	12/46	309
65	12/35	86	95	12/46	353
66	12/35	45	96	12/47	171
67	12/35	3	97	12/47	145
68	12/35	73	98	12/47	118
69	12/35	44	99	12/47	219
70	12/36	75	100	12/48	156
71	12/36	130	101	12/49	222
72	12/36	119	102	12/56	220
73	12/36	120	103	12/56	326
74	12/38	281	104	12/56	62
75	12/38	49	105	12/56	134
76	12/38	361		1941	
77	12/38	5			
78	12/38	311	106	12/72	76
79	12/39	315	107	12/72	6
80	12/40	316	108	12/72	280
81	12/40	266	109	12/72	342
82	12/41	258	110	12/73	82
83	12/41	267	111	12/74	58
84	12/42	307	112	12/77	64

C	Q	T	C	Q	T
113	12/79	339	141	12/114	356
114	12/84	139	142	12/114	357
115	12/84	46	143	12/114	68
116	12/84	337	144	12/115	207
117	12/85★	152	145	12/115	261
118	12/87★	153	146	12/115	351
119	12/87	263	147	12/115	341
			148	12/115	144
	1942		149	12/115	182
120	12/90	193	150	12/115	352
121	12/90	240	151	12/116	216
122	12/91	347	152	12/117	54
123	12/91	251	153	12/117	208
124	12/92	136	154	12/117	318
125	12/93	65	155	13/3	338
126	12/97	173			
127	12/101	346		**1943**	
128	12/103	110	156	13/8	122
129	12/103	310	157	13/9	360
130	12/105	100	158	13/13	187
131	12/105	264	159	13/15	188
132	12/105	89			
133	12/109	370		**1944**	
134	12/110	91	160	13/20	286
135	12/110	159	161	13/22	336
136	12/111	230	162	13/26	325
137	12/112	234	163	13/26	170
138	12/113	196	164	13/33	27
139	12/113	197	165	13/33	20
140	12/114	160	166	13/35	22

C	Q	T	C	Q	T
167	13/37	42	195	13/68	77
168	13/37	4	196	13/69	317
169	13/38	345	197	13/69	80
170	13/39	55	198	13/70	17
171	13/39	140	199	13/70	354
172	13/42	348	200	13/70	284
173	13/42	324	201	13/71	285
174	13/43	23	202	13/71	203
175	13/44	92	203	13/71	24
176	13/45	59	204	13/72	94
177	13/45	148	205	13/72	150
178	13/48	126	206	13/73	143
179	13/48	212	207	13/73	329
180	13/49	103			
181	13/49	147		**1948**	
182	13/54	26			
			208	13/75	15
	1945-1947		209	13/81	47
			210	13/83	113
183	13/59	93	211	13/84	282
184	13/59	96	212	13/85	132
185	13/61	71	213	13/85	272
186	13/65	109	214	13/85	319
187	13/65	194	215	13/86	320
188	13/66	70	216	13/87	321
189	13/66	217	217	13/88	322
190	13/66	218	218	13/88	323
191	13/66	161	219	13/92	273
192	13/67	157	220	13/93	104
193	13/67	151	221	13/93	206
194	13/68	149	222	13/94	369

C	Q	T		C	Q	T
223	13/94	265		251	13/166	166
224	13/97	308		252	13/168	205
225	13/97	328		253	13/168	226
226	13/97	165		254	13/169	7
227	13/100	67		255	13/169	204
228	13/100	111		256	13/170	253
229	13/100	127		257	13/170	125
230	13/103	213		258	13/171	129
231	13/105	225		259	13/171	106
232	13/105	21		260	13/174	214
233	13/108	359		261	13/177	215
234	13/120	327		262	13/181	51
235	13/120	358		263	13/182	211
236	13/127	186		264	13/182	95
237	13/129	146		265	13/182	227
238	13/138	13		266	13/183	167
239	13/139	83		267	13/184	199
240	13/140	268		268	13/185	200
241	13/141	333		269	13/187	56
242	13/144	198		270	13/190	12
243	13/145	269		271	13/191	340
244	13/147	137				
245	13/148	363			**1950/51**	
246	13/149	364		272	13/195	32
247	13/150	283		273	13/197	33
248	13/160	10		274	13/198	34
	1949			275	II/70	362
249	13/164	105		276	13/199	349
250	13/165	123				

C	Q	T		C	Q	T
				303	14/17	36
	1952			304	14/17	37
				305	14/18	16
277	13/201	178		306	14/18	177
278	13/202	189		307	14/18	254
279	13/203	231		308	14/20	255
280	13/205	232		309	14/20	256
281	13/209	25		310	14/21	43
282	13/209	233		311	14/22	169
283	13/210	180		312	14/23	176
284	13/211	175		313	14/23	168
285	13/212	190		314	14/23	66
286	13/212	235		315	14/27	312
287	13/213	236		316	14/27	241
288	13/214	19		317	14/29	209
				318	14/29	210
	1953			319	14/29	50
				320	14/31	14
289	13/214	237		321	14/32	69
290	13/216	239		322	14/32	78
291	13/217	238		323	14/34	248
292	13/218	229				
293	14/1	243			**1954**	
294	14/4	2				
295	14/6	6		324	14/41	124
296	14/7	249		325	14/42	367
297	14/9	179		326	14/43	174
298	14/9	9		327	14/44	306
299	14/9	262		328	14/44	63
300	14/11	250		329	14/44	287
301	14/14	135				
302	14/15	158				

C	Q	T	C	Q	T
			354	C/94	259
1955			**1960**		
330	14/57	343	355	14/70	38
331	14/58	288	356	14/71	39
1956			**1961**		
332	14/61	107	357	I/112	368
333	14/67	163			
334	14/68	28	**1962**		
1957			358	L/108	48
335	C/23	246	**1963**		
336	C/76	289	359	Q/68	79
337	C/77	290	360	Q/68	257
338	C/77	291	361	Q/69	244
339	C/77	292	362	Q/69	245
340	C/77	293	363	Q/69	247
341	C/77	294	364	Q/70	242
342	C/78	295	365	Q/71	90
343	C/78	296	366	R/21	40
344	C/78	297	367	Q/11	41
345	C/78	298			
346	C/79	299	**1966**		
347	C/81	300	368	14/72	162
348	C/81	301			
349	C/82	302	**연도 미상**		
350	C/82	303	369	복사	270
351	C/82	304	370	복사	98
352	C/83	305			
353	C/94	252			

색인은 아도르노의 단편과 텍스트에 국한된 것이며, 편집자 주는 색인에 포함시키지 않았다. '베토벤의 작품' 색인의 경우, 숫자는 이 책의 각 단편들 끝 대괄호 [] 안에 표시된 숫자이다.

1. 베토벤의 작품

작품1-1: 피아노와 바이올린, 첼로를 위한 3중주 E♭장조 3, 170

작품2-1: 피아노 소나타 f단조 3, 45

작품2-3: 피아노 소나타 C장조 149

작품7: 피아노 소나타 E♭장조 57

작품10-2: 피아노 소나타 F장조 102

작품10-3: 피아노 소나타 D장조 276

작품12-1: 피아노와 바이올린을 위한 소나타 D장조 215

작품12-2: 피아노와 바이올린을 위한 소나타 A장조 215

작품12-3: 피아노와 바이올린을 위한 소나타 E♭장조 95, 215

작품13: 피아노 소나타 c단조, 「비창」 128, 205, 214

작품14-1: 피아노 소나타 E장조 148

작품18: 6개의 현악4중주 69, 203, 269, 283f.

작품21: 교향곡1번, C장조 158, 230, 239

작품22: 피아노 소나타 B♭장조 320

작품23: 피아노와 바이올린을 위한 소나타 a단조 3, 151, 166

작품24: 피아노와 바이올린을 위한 소나타 F장조,「봄 소나타」64, 206, 365

작품26: 피아노 소나타 A♭장조 8

작품27-2: 피아노 소나타 c#단조,「월광 소나타」61f., 122, 134, 205f.

작품28: 피아노 소나타 D장조,「전원 소나타」47, 59, 216

작품30-1: 피아노와 바이올린을 위한 소나타 A장조 3, 123

작품30-2: 피아노와 바이올린을 위한 소나타 c단조 38f., 48, 144, 174, 204f., 253

작품30-3: 피아노와 바이올린을 위한 G장조 3, 226

작품31-1: 피아노 소나타 G장조 8, 132, 191, 205, 230

작품31-2: 피아노 소나타 d단조 29, 122, 135, 144, 206f, 353, 355, 357

작품31-3: 피아노 소나타 E♭장조 214

작품36: 교향곡 2번, D장조 180, 191,206, 239, 249, 330f.

작품39: 피아노를 위한 모든 장조에 의한 두 개의 전주곡 115

작품47: 피아노와 바이올린을 위한 소나타 A장조,「크로이처 소나타」3, 57, 144,
 151, 157, 166, 169, 182, 205, 214, 216, 350f.

작품49: 두 개의 쉬운 피아노 소나타 g단조와 G장조 121

작품53: 피아노 소나타 C장조,「발트슈타인」3f., 131f., 147f., 152, 157, 172, 178,
 216, 265, 320, 363

작품55: 교향곡 3번, E♭장조,「영웅」29, 40f., 144, 148, 151f., 157, 159f., 162, 175f.,
 177, 179, 189f., 204, 214, 216, 222, 228, 230-238, 239, 263, 320, 352, 356f.

작품57: 피아노 소나타 f단조,「열정」38, 48, 53, 82, 119, 142, 147, 152, 157, 172,
 204, 213f., 216, 219, 222f., 234, 263, 363

작품58: 피아노 협주곡 4번, G장조 160, 215f, 219, 350f

작품59-1: 현악4중주 F장조,「라주모프스키 4중주 1번」29, 57, 127, 154, 157, 214,
 216, 219, 222, 262, 352, 357, 363

작품59-2: 현악4중주 e단조,「라주모프스키 4중주 2번」29, 178, 181, 216, 219

작품59-3: 현악4중주 C장조,「라주모프스키 4중주 3번」173, 208, 283

작품60:　　교향곡4번, B♭장조　179, 228, 239

작품61:　　바이올린 협주곡 D장조　47, 54, 160, 215f.

작품62:　　콜린의 비극「코리올란」서곡　198, 216

작품67:　　교향곡 5번, c단조　19, 38, 46, 169, 216, 222, 240-242, 263, 347

작품68:　　교향곡 6번, F장조,「전원」　2, 15, 46, 139, 170, 216f., 243-248, 263

작품70-1:　피아노와 바이올린, 첼로를 위한 3중주 D장조,「유령 3중주」　3, 20, 43, 74,
　　　　　　102, 216

작품70-2:　피아노와 바이올린, 첼로를 위한 3중주 E♭장조　194, 223f.

작품72:　　「피델리오」, 2막 오페라　50, 70, 72, 84, 103, 108, 154, 172, 175, 222, 331,
　　　　　　332-334, 353f., 355, 357, 363, 365

작품73:　　피아노 협주곡 5번, E♭장조　43, 189, 240, 363

작품74:　　현악4중주 E♭장조,「하프 4중주」　208

작품77:　　피아노 환상곡 B장조　165

작품78:　　피아노 소나타 F#장조　226

작품79:　　피아노 소나티네 G장조　61

작품81a:　피아노 소나타 E♭장조,「고별」　43, 61, 178, 362f., 365

작품83:　　피아노와 함께하는 3개의 노래(괴테의 시에 의함)　211

작품84:　　괴테의 비극「에그몬트」서곡　198, 216

작품85:　　「감람산의 그리스도」, 세 명의 독창, 합창, 오케스트라를 위한 오라토리오
　　　　　　288

작품86:　　미사(C장조). 네 명의 독창, 합창, 오케스트라를 위한 작품　19, 288

작품90:　　피아노 소나타 e단조　121, 186

작품92:　　교향곡 7번, A장조　46, 173, 213f., 216, 221f., 236, 249, 263, 363

작품93:　　교향곡 8번, F장조　40, 46, 136, 216, 222, 249f., 263, 286, 331

작품95:　　현악4중주 f단조　173, 216

작품96:　　피아노와 바이올린을 위한 소나타 G장조　132, 167, 211, 219, 221f.

작품97:　　피아노와 바이올린, 첼로를 위한 3중주,「대공 3중주」　116, 167f., 216, 219,

221f., 366

작품98: 「멀리 있는 연인에게」, 피아노 반주의 연가곡 14, 61, 70, 161, 210f., 219, 221f., 263, 343

작품101: 피아노 소나타 A장조 3, 10, 265, 282, 319

작품103: 관악 8중주 E♭장조 272

작품106: 피아노 소나타 B♭장조, 「함머클라비어를 위한 대 소나타」 4, 42, 97, 120, 155f., 216, 219, 222, 258, 265, 266f., 273, 311, 345

작품109: 피아노 소나타 E장조 3, 186, 273, 317, 319

작품110: 피아노 소나타 A♭장조 172, 208, 266, 319, 357

작품111: 피아노 소나타 c단조 53, 82, 121f., 129, 167f., 172, 186, 266, 275f., 311, 319, 357, 366

작품119: 피아노를 위한 11바가텔 3, 311

작품120: 안톤 디아벨리의 월츠에 의한 피아노를 위한 33변주 167, 311, 318

작품123: 미사 솔렘니스(D장조), 네 명의 독창, 합창, 오케스트라와 오르간을 위한 19, 120, 286-305, 306, 336, 343

작품125: 교향곡 9번, d단조, 실러의 송가 「환희에게」에 의한 종결 합창이 함께함 31, 38, 52, 81, 97, 116, 120, 135, 147, 151f., 153, 157, 183, 193, 214, 216, 219, 222f., 230, 237, 251-262, 263, 265, 269, 271, 283, 311, 326, 347

작품126: 피아노를 위한 6바가텔 311, 318

작품127: 현악4중주 E♭장조 186, 216, 286, 288, 306

작품129: 「잃어버린 동전에 대한 분노」, 피아노를 위한 론도 카프리초, G장조 226, 342

작품130: 현악4중주 B♭장조 172, 258, 276, 279, 311, 319, 357

작품131: 현악4중주 c#단조 134, 216, 278, 311

작품132: 현악4중주 a단조 216, 265, 269-271, 311, 319, 365

작품133: 현악4중주를 위한 대푸가 B♭장조 120, 266, 311

작품135: 현악4중주 F장조 152, 217, 267, 278, 285, 311, 357

작품136: 「영광의 순간」, 4명의 독창, 합창, 오케스트라를 위한 칸타타 107

WoO 80: 자작 주제에 의한 32변주, c단조 67, 168

WoO 183: 「최고이신 백작님은 양이시니!」, 4성 카논 72

2. 인명 색인

ㄱ

게오르기아데스 88, 216, 221, 275

고트헬프 76

괴테 58, 65, 73, 81, 93, 118, 125, 155, 164, 225, 269, 290, 293, 298, 299, 315, 329

그로덱, 게오르크 70

그릴파르처 280

그림 303, 304

글루크 257

ㄴ

나폴레옹 309

놀 308

니체 24, 255, 310

ㄷ

단테 84

도이블러 105, 308

드뷔시 202

ㄹ

라파엘로 87

라이히텐트리트 187

레거 173

레보위츠 23

레비 333, 343

렘브란트 318

로렌츠 241

롤랑, 로맹 69

로시니 96

로렌츠 323

로제 20

로크 340

루벤스 255

룬게 212

리스트 61

리만 52

ㅁ

마르크스 150, 255, 339

만, 토마스 86

말러 114, 207, 212, 216, 280, 303

멘델스존 251

모차르트 50, 53, 56, 63, 73, 76, 94, 119, 121, 130, 136, 250, 272

몸젠 61

뫼리케 301

무제우스 301, 302

ㅂ

바그너 5, 23, 55, 58, 67, 79, 115, 118,1 19, 125, 140, 146, 173, 207, 231, 281, 297

바흐 24, 58, 62, 63, 86, 127, 143, 144, 145, 250, 257, 265, 278, 295, 315

발레 69, 82

발레리 23, 61

발저 78

베르크 202, 80

베를리오즈 61,107, 211, 212, 298

베버, 막스 94

베버, 칼 마리아 폰 56

베베른 300

벡커 22, 30, 41, 86, 111, 128, 148, 166, 209, 215, 216, 234, 242, 268, 286, 326

벤야민 5, 10, 14, 27, 31, 85, 294, 298, 312

부조니 62

뷔흐너 255

브람스 56, 83, 140, 161, 243, 303

브렌타노 33, 255

브레히트 77, 256

브루크너 125, 181, 187, 191, 203, 207, 262

비스마르크 255

ㅅ

셰르헨 52

소크라테스 151

소포클레스 306

쉰베르크 46, 63, 27, 138, 173, 191, 199, 212, 216, 218, 247, 278, 284, 325, 341, 343

쇼팽 61, 68, 85, 92, 111, 326

쇼펜하우어 303

숄렘 319

쉰들러 286, 308

슈나벨 109,157

슈베르트 28, 55, 56, 82, 102, 108, 114, 136, 140, 150, 155, 161, 163, 167, 170, 173, 187, 191, 281, 295, 300, 327

슈만 60, 92, 99, 108, 113, 140, 155, 280, 281, 304

슈테판 263, 345

슈토이어만 55, 156, 199

슈트라우스 58, 78, 212

슈티프터 76, 225

스트라빈스키 167, 203

실러 66, 71, 80, 266, 276

ㅇ

아만다 247

아우구스티누스 217

아이헨도르프 304

아인슈타인, 알프레트 343

안소르게 20

야콥센 62

에우리피데스 61

오네거 211

ㅈ

잔 갈리, 토마스 68, 103, 280, 282

장 파울 295, 302

조이메 74

ㅊ

차이코프스키 109

ㅋ

카루스

카프카 78

칸트 27, 45, 73, 85, 88, 90, 95, 151, 184, 225, 255, 270, 274, 277, 289, 298, 303, 306

케르 158

켈러 76

콜리쉬 6, 21, 105, 112, 169, 252, 288, 318, 321

콩트 95

켈러 76

크레츠슈마르 258

크롬웰 150, 340

클라우디우스 188

키케로 150

ㅌ

톨스토이 29, 161

팀머만스 25

ㅍ

파스칼 145

페니첼 46

포 61

프리드리히 156, 212

플라톤 217, 289

피스톤 243

피츠너 72, 202

피히테 74, 93

ㅎ

하박꾹 340

하이든 31, 53, 59, 74, 75, 80, 94, 136,
147, 214, 272, 343

할름 97

헤겔 27, 34, 35, 41, 44, 50, 55, 85, 86,
90, 91, 95, 107, 120,

231, 257, 289, 291, 295, 298, 300, 306,
314, 317, 322, 341

헨델 149, 257, 298

호르크하이머 66, 86, 148, 318

호프만스탈 294

휠덜린 123, 281, 338

히틀러 147

힌데미트 104

3. 용어 색인

ㄱ

가곡형식 194, 232, 236

가상 109, 171, 184, 218, 227, 241, 291,
311, 317, 339, 345

가짜 재현 123, 139

갈랑 29, 144, 230

감사 316

감7화음 48, 52, 96, 105, 114, 137, 234,
322

강약법 84, 153, 173, 218, 228, 253

강제적 속박 14

개별성 291

개별화 원리 280

객관성 31, 277

객관적 정신 48

거인 205

거짓 종지 315

겔레르트 144, 230, 266

검약 298

결단 124

경과구 109, 172

경과군 102, 112

계류 작용 233

계류 화음 307

경제성 162, 209, 216

경음악 220

계몽 295, 313, 321

계몽주의 70

고전주의 185

고전파 75, 143, 145, 167, 230, 275

고풍적 처리법 278

공동체 86, 217

공식언어 85

교향시 211

교회선법 261

교회언어 272

교회음악 232, 263

관용어법 129, 225, 226

관현악법 77, 78, 209, 298

광시곡 139

구문론 137

구문법 226

구원 269

구절법 159

굴복 345

규정된 부정 107

근원 현상 230

근친조 175

기계적 재생산 219

기능화성 199

기독교 295

기록 문서 224, 235

기술 시대 221

기술적 분석 225

기술적 진보 218

ㄴ

나치 5

나폴리 6화음 49, 116, 158

낭만파 28, 57, 59, 60, 108, 116, 282, 298, 326

낯설게 함 256, 341

내재성 206, 208

내재적-음악적인 개념 36

네델란드 악파 264

노동 35, 43, 53, 75, 79, 84, 90, 316

노래주제 191

노작 78, 162

농축화 288

ㄷ

단9화음 238

단념 345

단성부성 341

단순화 200, 282

단음 성부 228

단2도 160

단화음 306

딸림조 236

딸림화음 119

딸림화음 종지 126

대성부 236

대위법 127, 170, 194, 231, 265, 287, 304

대중문화 146

대체가능성 74

도구화 312

도나 노비스 파쳄 252, 269

돌발 전조 342

동경의 시퀀스 230

동기 214, 241, 272, 287, 323

동기의 축소 197

동기적-주제적인 것 35

동기-주제 노작 216

동일성 38, 41, 121, 130, 284, 338

동일성 철학 45

디미뉴엔도 176, 203, 228, 238

로코코 93

론도 130, 162

ㅁ

마나 300

마적인 것 63, 103, 206, 303, 305

마적인 유머 224

만년양식 27, 107, 114, 168, 173, 185,
193, 223, 261, 284, 290, 314, 332,
341

매개 33, 38, 43, 50, 56, 96, 125, 127,
134, 168, 181, 246, 300, 311, 341

명암법 207

모노디 238, 242, 282, 284, 334

모르덴트 173

모티브 38, 90, 201, 264, 306

몰락 228

무無 37, 52, 56, 80, 219, 271, 291, 309,
323

무의 성격 27

무조성 235

무한성 108

미메시스 35, 105

민요 38, 245

미뉴엣 205

미학이론 8, 12

민숭민숭함 230, 241, 280

ㄹ

라디오 215, 217, 218

레치타티보 171, 172, 241

ㅂ

박절법 138, 197

반골성 146

반음계 58, 59, 110, 114, 137

반종지 237

발전 42, 198

발전 원리 252, 275, 278

발전부 117, 120, 121, 122, 157, 344

반주 음형 225

버금딸림조 110, 201, 331

버팀 207, 305, 306

베네딕투스 249, 267

벌거벗음 226

변주 90, 129, 132

변주곡 형식 194

변증법 48, 51, 72, 103, 105, 117, 119, 140, 190, 205, 206, 210, 264, 272, 289, 302, 312

변증법적 분석 21

변화화음 187

병행조 187

복제품 218

부르주아 68

부악상 220

부악절 139, 163

부악절군 190

부정 45, 47, 88

부정성 204, 269

분절법 188

불규칙성 197

불협화음 30, 41, 59, 114, 223, 238

비더마이어 205, 301

비동일성 51, 130, 325

비르투오조 163, 165

비판 214, 257, 284, 318, 340

비화성음 244

빈궁함 299

빈 5도 208

빈 옥타브 241

빈 고전파 116

ㅅ

사라방드 144

사물화 83, 183, 203, 289, 312, 313

산문 221

산업혁명 217

3도음정 99

3화음 53, 102, 219, 233, 244, 285, 338

상투구 220, 343

상투성 82

상투스 269

새로움 84

서곡 166

서사 76, 133

서사적 유형 166

서사적 양식 176

서정시 226, 229

선법 252

선율 232, 233

선율법 102

선율형성 231, 233

성좌적 배열 11, 34, 77, 169, 301, 311

세계정신 34, 41, 47, 70, 219

세계종교 270

소곤거림 304

소나타 81, 94, 97, 119, 130, 250

소비자 심리학 218

송장 343

쇤베르크주의자 115

수사학 295

수수께끼 279, 342

슈메케르테 114

스케르초 138, 193

스트레토 238

스틸레 라프레젠타티보 46

스포르찬도 61, 106, 107, 164, 170, 237

스피커 215, 217, 218

슬러 253

시간 29, 78, 129, 139, 140, 165, 167,
 172, 209, 216

시대정신 96

시민사회 84, 86

시민사회적 음악 25, 74

시민사회적 정신 43, 213, 254, 273, 275,
 278

시민성 89

시민비극 70

시퀀스 154

식인 인간 245

신독일악파 57

신비교 315

신음악 107, 115

신음악의 철학 25, 74

신학 270

신화 76, 80, 91, 167, 269, 294, 300, 302

실내 교향곡 219

실증주의 322

심리적인 해석 227

12음기법 58, 101

싱코페이션 29, 102, 158, 174, 188, 203,
 243, 307

ㅇ

아뉴스 데이 251, 271

아인자츠 39, 47, 54, 112, 121, 129, 139,
 170, 199, 207, 253, 310

아포리아 7, 71, 178

아우라 27, 84, 221, 256

아우프탁트 159, 171, 307

아첼레란도 198

악센트 336

안티폰 113

알레고리 85, 125, 227, 246, 280, 336, 343

알레망드 144

알렉산드리아주의 25

압게장 123, 133

야만적인 유머 245

양극화 234, 276, 285, 338, 341

양식 원리 277

양식화 253, 266, 267, 272

없애 가짐 60, 91, 313

에스프레시보 334

역동성 36, 207, 264

역사철학적 반성 278

역설 208

역업 176, 182

영웅주의 151

5도음정 38

오르간 포인트 171

오블리가토 양식 88, 94

옥타브 104, 244, 262, 286

온음계 110

외화 49

우둔함 76, 80, 136, 161

위안 329

유대 신비주의 319

유니즌 228

유사 복귀부 39

유절 구조 181

유토피아 71, 72, 73, 84, 203, 317

유추 36, 46

유행가 230

유형 290, 322

유형론 136, 290

유형학 324

원근법 77, 162, 191

원시주의 254

6음위치 110

6화음 155

육체 211, 218

으뜸음 177, 342

음도 110, 113, 201

음모극 81

음악사 143, 273, 341

음악사회학 94

음악학 332

음악 형식론 121

음열기법 216

응축 344

이데올로기 25, 43, 55, 67, 73, 87, 91, 196, 213, 217, 218, 280, 291

색인 **485**

2도음정 54, 102, 331

2도의 충돌 188

2부형식 344

이명동음 전조 196

이상주의 41, 80, 89, 196, 212, 284, 305

이행구 342

2주제 178

2주제군 199

2중 대위법 233, 200, 238

인간성 14, 29, 203, 269

인간으로의 환원 310

인간애 282, 314, 330

인상주의 202

인상학 198

인토네이션 240, 252, 267

일시정지 39, 324

의고전주의 65, 88, 107, 136, 150, 156, 196, 215, 216, 217, 221, 223, 275, 276, 300, 325, 328, 339, 340, 343

ㅈ

자기비판 40

자발성 266, 273

자연미 308

자연재료 90

자연지배 14, 77, 269, 312

자유 86

자유 의지 277

자율성 52, 86, 88, 284

장식구 247

장조-단조의 교대 170

장편소설 71, 168

재료 241

재현예비부 48, 122, 144, 160

재현부 36, 43, 91, 95, 106, 143, 207, 344

재정 37

저승적인 것 300, 301, 302

저항 109

전개 47, 57, 78, 79, 80, 167, 209, 340

전 고전파 250, 271

전기물 221

전시민사회143

전악절 112

전조 145, 163, 168, 173, 187, 201

전조법 154, 199

전체성 264, 275

전타음 62

절정자본주의 77

접속곡 195, 221

정신사 89

정신화 203, 261, 313, 336, 338

정태성 210

제스처 227

제시부 117, 157, 164

제2 발전부 192

제의 216, 296

조성 44, 48, 84, 99, 109, 115, 116, 220, 283, 285, 326, 338, 341

조영역 232

조화 223, 242, 284, 338, 339, 341, 345

존재론 270

종결군 54, 111, 133, 162, 163, 208

종지 172

종지효과 175, 286

주관성 223, 225, 227, 280

주관화 141, 230, 312, 314

주도화음 188

주문 259, 269, 278, 302, 303, 308, 319, 343

주제 42, 56, 57, 102, 129, 130, 132, 153, 157, 159, 202, 207, 252, 272, 287, 344

주제노작 35, 43, 90, 241, 242, 254, 264, 276

주제 복합체 208

주제와 객체의 동일성 276

주제의 이원론 39

주제의 이원주의 190

주체 338

주체-객체-관계 120

죽음 226, 280, 281, 291, 345

중간 휴지 124

중도 휴지 229

중기 244

중기 양식 226, 279

중화 219, 255, 258, 288

즉흥곡 122

중2도 105

지표 325

직관 345

직관주의 322

직접성 232

진기 37

진리 38

진리내용 29, 95, 255, 309, 310, 311

진보 212

진부함 102

진지함 306, 310, 330, 333, 335

집중적 유형 167, 212

징슈필 56

ㅊ

초월 39, 148, 311

초월성 206, 287

총체성 26, 37, 75, 90, 127, 163, 171, 211, 214, 217, 220, 253, 272, 276, 282, 287, 291, 300, 316, 318

출발 동기 219

추상화 274

최후기 104, 214, 224, 274, 304

축소 228

춤 211

춤곡 203

침묵 294, 304

침묵의 진보 222

ㅋ

카논 200, 210

카덴차 115, 226, 236, 307, 331

칸타빌레 237, 266

칸투스 피르무스 288

코랄 24, 159, 201

코다 123, 133, 344

코메디 라모이앙트 70

콘체르타토 양식 144

크레도 251, 267, 270

크레센도 106, 162, 228, 238, 336

크루치픽수스 252

키리에 252, 259

ㅌ

탈감각화 261, 336

탈신화화 257, 345

테크놀로지 148

템포-특성의 관계 323

통주저음 51, 105, 132, 260, 285

퇴화 79

튜티 78

트리오 238

트릴 62, 226

특수한 것 325

ㅍ

파사칼리아 135

파시스트 152

파라프레이즈 132, 161, 198, 199

페달 포인트 161

페르마타 110

평준화 253, 272, 299, 324

폭력 62, 91, 148, 337

폴리포니 68, 127, 201, 210, 212, 214, 224, 228, 230, 234, 241, 250, 268, 284, 333, 341

표제 203

표제음악 29, 211, 314

표현 224

푸가 81, 97, 231, 260, 265, 334

푸가토 136, 260

프랑스혁명 73, 74

프레스토 237

피아니시모 189

피오리투라 226

피타고라스학파 295

필연성 41

필치 262, 313

ㅎ

해리 37, 40, 215, 229, 282, 286, 337, 341, 342

해방 55, 57, 74, 203, 250

해체 127,

허위종지 107

현대성 61

현존재 269

협주곡 형식 168

형상물 257

형이상학 148, 227, 315, 318

형식 34, 73, 117

형식 내재성 171, 190

형식 동일성 39

형식 법칙 140, 224, 226

형식 분석 300

형식 언어 226

호른 5도

호모포니 214, 241, 260, 268, 334

화성 101, 108, 109, 284

화성 공식 234

화성 리듬 243

화성법 106, 201, 261

화성붙이기 24

화성의 사멸 179, 234, 282, 285

화성적 원근법 173, 283

화성진행 132

화해 274, 314, 325

확장적 유형 167, 168, 170, 176, 212

환상곡 154

후기 자본주의 75

후기 양식 332

후악절 112, 232

휴머니티 36, 66, 67, 73, 93, 214, 257, 295, 298, 299, 301, 303, 304, 308, 313, 316

휴머니즘 199, 253, 263, 305

희극 71

희망 39, 74, 308, 310, 314, 315, 330, 345

편집자 서문

I. 전주곡

"어린 시절의 베토벤 상像" − 음악적 분석 − 기본 모티브: 이데올로기와
진실; 소재적인 것과 아우라; 상과 상의 형성의 금지 − 간추린 논제들 −
만들어진 것 vs. 태어난 것

II. 음악과 개념

철학과 음악; 베토벤과 헤겔; 판단으로의 미메시스와 깨부수고 나오려는
시도 − 헤겔보다 더 진실하다; "버팀"; 소나타 형식에 대하여; 재현부의
문제점 − "체계"로서의 조성; 신체 기능의 균형; 계속해서 실행하기로서
의 부정否定 − 외화外化와 귀환; 절대적인 것과 조성 부분과 전체의 변증
법에 대하여: 개별적인 것의 무無와 전체의 우위; 자연과 노동; "버팀"와
이데올로기 − 아무것도 아닌 개별적인 것으로부터 "진부한" 개별적인
것으로; 구체적인 매개로서의 전체; 낭만파로부터 구분해주는 문지방 역
사적인 배열: 바흐, 모차르트, 하이든; 낭만파와의 관계; 현대성의 원사原
史로부터 − 음악의 언어로부터 멀어짐, 언어와 가까워짐

III. 사회

자연으로서의 인간애적인 것; 사회적 및 개인적 성격 — 시민사회적 사회와 프랑스 혁명; 사회적 노동과 음악에서의 발전부; 서사시적 우둔함과 비애극에서의 간계; 돈키호테의 비밀 — "국민 의회"; 자율성과 이질성 — **음악과 사회의 매개에 관하여**

IV. 조성

베토벤의 "원리"; 시민 계급의 언어; 음악적 외연 논리 — 선율과 주제들; 단순한 자연의 부정; 마적인 것의 기법적 등가치 — 벗어남과 저항 — 베토벤적인 스포르찬도의 이론; 선율과 화성법 - 調의 문제점에 대해 — 조성의 "언어"; 신음악과 조성의 비판; "재료" vs. 언어

V. 형식과 형식의 재구성

베토벤의 코페르니쿠스적 전회; 전래된 형식과 자발성; 주체-객체의 변증법에 대해 — 발전부의 형식 의미에 관해; 발전부와 판타지, 발전부와 코다; 중간 휴지와 선회 — "박"; 반복에 대항; 선견先見 — 음악적 시간에 대하여; 닫힌 형식과 열린 형식; 변주의 이론, 압게장의 이념 — 베토벤에서 보이는 특성들; 대담함, 유모어, 표현과 제스처의 배열 작곡적인 통합에 대하여; 퇴적된 내용으로서의 형식; 객관적 언어와 형식의 초월성

VI. 비판

재현부의 우위; 재료 지배의 변증법; 대중문화의 전前 형식 — 반골성과 타협주의; 허풍적인 것에 대하여; 조작된 초월성 — 연주회용 서곡들의 환원적인 거창함; 영웅적인 의고전주의 비판; 총체성의 허위; 베토벤의 "어두운 특징들": 동물과의 유사성을 거부

VII. 초기와 "고전주의" 시기

"투쟁"으로서의 소나타; 의고전주의와 낭만적인 요소들; C. G. 카루스 Carus - 「열정」 소나타에 대해 - 「크로이처」 소나타에 대해 - 바이올린 소나타 12번 시간의 비밀들: 교향곡적 유형과 서사적 유형; 집중적 유형 과 확장적 유형; 유형과 특징 - 피아노 3중주 작품97 소품, 특히 중기 베 토벤에 대하여

VIII. 교향곡 분석을 향하여

「영웅」 교향곡 - 4번 교향곡 - 5번 교향곡 - 전원 교향곡 - 8번 교향 곡 - 9번 교향곡 - 교향곡과 춤 - **베토벤의 교향악에 관하여** - **베토벤적 유형의 교향곡이 스피커에서 경험하게 되는 것**

IX. 만년 양식 I

베토벤의 만년 양식 - 피아노 소나타, 작품101 - 「함머클라비어」 소나 타 - 피아노를 위한 6개의 바가텔, 작품126 - 현악4중주, 작품132 - 불 규칙성 - 현상으로부터의 물러남; 베토벤의 고풍적인 시선

X. 만년 양식 부재의 만년 작품

「미사 솔렘니스」의 문제점에 대해 - **낯설게 된 대작**

XI. 만년 양식 II

집단적인 것의 언어; 자아의 중지; 그럼에도 불구하고와 "분별력" - 화성 의 사멸; 이상주의에 대한 도전; 파편들로서의 관습 - 폴리포니와 모노 디 사이에서; 종교와 통주저음

알레고리적으로 됨; "카테고리들"의 생산; "원래 인간애적인 것" - 만년

양식과 잠언적인 현명함 — 죽음에 대한 관계

XII. 휴머니티와 탈신화화

언어로서의 음악; 상이 없는 것의 상들; 탈신화화와 신화 — 목가적인 것과 제국; 「피델리오」에 대해 — 인간적인 것의 표현과 휴머니티의 조건들 — 효소로서의 빈궁함; 정신과 저승적인 것; '믿을 만한 남자'와 뤼베잘 — "소곤거림", 미메시스, 버팀

진지함의 카테고리에 대하여 — 별과 희망 — **베토벤의 진리 내용에 대하여**

음악과 자연지배; 정신화와 영혼의 고취; 자연 스스로를 상기하는 것으로서의 기악적인 것 — 고별 — 이별, 감사와 불행한 의식 — 가상의 힘; 가상과 신화 — 베토벤과 쉐키나

부록

루돌프 콜리쉬의 이론 — 베토벤의 템포와 특성에 관하여

베토벤의 "아름다운 곳들"

베토벤의 만년 양식에 관하여

저자소개

테오도르 W. 아도르노(1903~1969)

아도르노는 프랑크푸르트학파 1세대를 대표하는 보편사상가이다. 그는 철학, 사회학, 미학, 음악, 문학 분야에서 비판이론적인 시각을 갖고 독보적인 이론을 펼쳐 보였으며, 100년 가까운 역사를 가진 프랑크푸르트학파에서 가장 빛나는 이론가로 평가받고 있다.

아도르노는 도구적 이성의 개념을 정립하고 부정변증법을 주창한 철학자이며, 예술이론 분야에서는 20세기 최고의 이론가로 우뚝 솟아 있다. 사회이론 분야에서도 '관리된 사회'의 이론을 내놓음으로써 후기 산업사회의 인식에 새로운 지평을 열어 놓았으며, 20세기 중후반 신음악 이론을 중심으로 창작에도 많은 영향을 준 음악이론가였다.

아도르노는 『계몽의 변증법』, 『부정변증법』, 『미학이론』, 『사회학 논문집』, 『신음악의 철학』, 『음악사회학』, 『문학론 I, II, III, IV』를 비롯한 방대한 저작을 여러 분야에 걸쳐 남겨 놓았으며, 현재에도 유고들이 계속해서 출간되고 있다. 그의 저작들은 후세대 연구자들에게 끊임없이 학문적 자극을 불러일으키는 독특한 특징을 갖고 있다. 프랑크푸르트 대학에서 행하였던 강의들 중에서 일부 강의를 녹음한 내용이 17권으로 기획되어 독일의 주어캄프 출판사에서 1993년에 『사회학 강의』가 나온 이래 2014년 현재까지 출간이 진행 중이다.

역자소개

문병호

고려대학교 독어독문학과와 동 대학원을 졸업하고 독일 프라이부르크 대학과 프랑크푸르트 대학에서 독문예학, 사회학, 철학을 전공하였고 프랑크푸르트 대학에서 테오도르 W. 아도르노 철학에 대한 연구로 철학박사 학위를 받았다. 고려대, 연세대, 이화여대 대학원과 고려대, 성균관대, 서울여대에서 강의하였으며 광주여자대학교 문화정보학과 교수와 연세대학교 인문한국(HK) 교수로 일하였다. 현재는 아도르노 저작 간행위원장으로 활동하면서 아도르노 저작의 번역에 참여하고 있으며, 사회비판에 관련된 연구 및 저서 집필을 병행하고 있다. 논문으로는 「변증법적 예술이론의 현재적 의미」, 「자연-인간-사회관계의 구조화된 체계로서의 기술」, 「문화산업과 문화의 화해를 위하여」 등 20여 편이 있으며, 저서로는 『아도르노의 사회 이론과 예술 이론』(1993, 2001), 『서정시와 문명비판』(1995), 『비판과 화해』(2006), 『문화산업시대의 문화예술교육』(2007)이 있고, 옮긴 책으로는 아도르노의 『신음악의 철학』(2012, 공역), 『미학 강의 I』(2014), 『사회학 강의』(2014)가 있다.

김방현

서울대학교 약학대학을 졸업하고 서울대학교 음악대학 대학원에서 석사과정과 박사과정을 이수하였으며, 아도르노 음악 사상에 관한 연구로 음악학 박사학위를 취득하였다. 서울대학교 음악대학을 비롯한 여러 대학에서 강의하였으며, KBS 교향악단 연주회의 연주곡목 해설을 오랫동안 집필하였고, 음악 비평과 방송활동을 하였다. 「아도르노 음악사 재구성에 관한 연구」를 비롯한 다수의 논문을 썼으며, 아도르노의 『신음악의 철학』(2012)을 공역하였고, 다수의 번역서를 출간하였다.